U0039358

書學闡微

王壯爲 ◎ 著

臺灣商務印書館

王豐毅先生及其《書學闡微》

蔣君章

寶山王豐毅先生逝世已五年矣。久欲為文以紀念先生，初以病，繼以事，蹉跎至今，始以春假期間，拉雜書此，聊以記其為人，未足以云紀念也。

我認識王先生，是在來台灣以後。我初來台灣，初為新生報總編輯，不久兼總裁辦公室副組長，中央黨部改組後，既為總統府秘書，又為中改會四組副主任，嗣又奉命出兼中華日報社副社長，都有實際的工作，不是掛名的差使，日以繼夜，寢席不安，社會關係，幾於斷絕。惟嘗聞同事龔夏先生言，有江蘇同鄉王豐毅先生，不可以不相識，於是心儀其人，但亦無從相見。時先生為啓明書局經理，每日在重慶南路辦公室，我每過重慶南路，常常想起先生，總是匆匆忙忙，無空抽時間專訪先生。後來還是在一個偶然的機會中，與先生相識，真有一見如故，而又有相見恨晚之感。那時候，大約是在民國四十一年的春天，我已遭受嚴譴，正是無官一身輕，舊日往來的人，或以為我是大逆不道的人，避之惟恐不速；而先生獨不以我為有罪之身，時或過見，其不同於流俗者如此。

先生長於我幾二十歲，但是由於他的虛懷若谷，接受新的思想惟恐落後，與社會人士交，頗有分寸，胸懷坦蕩，態度光明，常懷謙遜之心，永無爭奪之意。走路的時候，步伐穩健，從容不迫，他的為人，正是如此。

他的背影，絕似陷於大陸而甘背黨國、為中共作應聲蟲的邵力子。一日，我玩笑似地跟先生說：「相君之背，

絕似一人。」先生問我：像哪一個？我故意不說出來，先生似有怫然不悅意，我乃以似邵某對，先生瘁之，但

亦不以為忤。然先生之格，高於邵某多多了。

先生之推誠與我相交，似受狄君武先生之影響。君武先生太倉人。太倉舊為江蘇的直隸州，下轄嘉定、崇

明、鎮洋、寶山四縣；故狄先生都以我等為小同鄉。我對狄先生，雖然並無多少過從，但他對我這個同鄉後輩，

時作譽詞；我受嚴譴時，先生特書其親撰的七絕詩一首，而且裱好後，自己送到我家中，作為慰藉。這是狄先

生的風格。豐穀先生與狄先生為上海龍門師範的老同學，而豐穀先生的班次，高於狄先生。來台以後，狄先生

與豐穀先生都是孤身一人，因而他們相聚的機會極多。少年同窗，客地重逢，閒話舊遊，其樂可知。其時，我

為中央輿地學社編繪最新世界地圖，狄先生以豐穀先生的內姪朱君鍾祺與輿地學社的負責人有瓜葛，因遺書相

問，此殆為我與豐穀先生進一步相交之淵源。

一日，老同學李君鹿苹來訪。問我：認不認識平閣其人？時鹿苹兄為中國新聞出版公司經理，《中國一週》

為新聞公司之出版品，常常刊出有關碑帖或書法的文字，平閣指出其中的問題而指正之。《中國一週》編者顏

受窘，我如果與平閣相識，要我緩衝於其間。我說，我只認識王豐穀先生，而不知平閣為何人？鹿苹言平閣未

署姓，只記其住址為雲和街五號。我說那一定是豐穀先生了。從此，我纔知道豐穀先生原名德昌，豐穀原是他

的字；其後以字行，而別以平閣為號。我說，先生與人不爭是非，獨與學術上之是非，常有一爭者。我為《中國一週》

編者道欽佩之意，而先生也就一笑置之了。故先生雖在學術上與人爭是非，但片言而解，並不形成筆墨官司的

糾紛，前輩風範，此為一例，所謂適可而止者是矣。

先生自言：其先世本居南京附近，太平天國時東遷，至羅店而暫居，亂事久不定，遂落籍寶山。自其大父、

祖父，常於清明節至南京掃墓，與族人相聚，惟至先生時，則至京掃墓之舉已不常行，但王氏在京之族人，先

生知者仍多，且必以其祖籍訓其子女，所謂不忘其本是也。王氏遷羅店後，耕讀傳家，謹嚴將事，在科舉場中

雖無顯赫之名，然果小康之家，詩禮之族，惟中遭無情之火者多次，家道因以中落，先生在龍門師範就學時，

至有零用不濟之事，而有輟學的可能。事聞於寶山教育家袁希濤觀瀾先生，乃特予支助，因得竟其學業。先生

每言及觀瀾先生，則肅然起敬。此不僅為受其提攜支持之故。我蘇人均知民國初年，袁先生對我國教育貢獻殊

多，雖曾為教育總長，但仍是恂恂儒者，無官架子，無私利心，在教育言教育，一縣，一省，全國，因地而言，

無得失心，其卓然不群的人格，實堪永為人師。江蘇省教育會，為袁先生所手創，但袁先生並不以此作為他的

組織基礎，所以他不僅為江蘇教育界的完人，並且也是全國教育界的完人，後此的江蘇省教育會被稱為學閥而

在被打倒之列者，與袁先生毫無關係。豐毅先生之欽敬觀瀾先生，為公不為私。

先生畢業後的工作，大部分時間和袁先生有關係。狄先生說：「民國初年，豐毅佐理李默飛世丈創辦上海

市立萬竹小學」，先生卒業於龍門師範後，在萬竹小學服務，先生亦常言之。萬竹小學是上海市最有名的小學

之一，其壁畫與成功，乃出於先生之努力。我曾經問他：「認不認識陳槐庭先生？」他說認識的，不過陳在龍

門與萬竹，都較先生為遲。陳槐庭是我的表姊丈，他家和我家距離很近，他是我鄉進入中等師範的第一人。所

謂龍門師範，以其地址在舊日的龍門書院而得名。當時，我的讀書目標，就是以槐庭表姊丈為榜樣，小學畢業

後，就想考進龍門師範。當時已改稱為江蘇省立第二師範，第一師範則在蘇州。我在縣立第四高等小學（時初

等小學四年高等小學三年）畢業後，即參加第二師範的入學試驗，當時還看到龍門書院的一方匾額。省立師範

免費供給膳宿，為一般貧寒子弟所企望進入的。當時每縣學生都有限額，當時上海交通便利，投考的人多，但我不

以為意。我的同學丁君成琇，也是我小學中最好的同學，知龍門競爭者多，故改考第一師範。結果，他是錄取

了，我則名落孫山，這是四十年前的事了。大概我與龍門無緣，考試之日，腹痛如絞，草草終場，未盡所能。丁君事後他很怪我為什麼不同考一師，還可以繼續同學，但丁君言此後，不過一年，即告謝世。我們同學的時間，到此為止，大概也是一種緣吧！三十多年後，我與豐穀先生談起當時對龍門的想望，仍舊有很多的遺憾。我又回想到我讀小學時對縣視學工作後不久，袁觀瀾先生就要他回故鄉為教育界服務。他最初擔任的是縣視學。

豐穀在萬竹工作後不久，袁觀瀾先生就要他回故鄉為教育界服務。他最初擔任的是縣視學。我縣當時的縣視學，是一位高高胖胖的先生，姓施名祖恆，字桂冬。他口才很好，書讀得不少，能左手寫字，我們對他都佩服。我在東久鄉第三初等小學讀書時，就遇到好幾次。不意三十年後，我就面對這位寶山籍的視學先生，我如果是寶山人，那一定也就對這位視學先生有很好的印象了。我問先生認識施桂冬視學否？他說在視學會議中曾見過。所以我對先生執禮甚恭，自視為晚輩，而先生對我實相類於忘年交了。先生自言，寶山時正盛年，所以工作特別起勁，成績格外可觀。勸學所改為教育局時，先生以工作成績特優，遂為教育局長。由此，可知寶山教育的基礎，實由先生一手莫立。

寶山另一位教育家朱經農先生，對先生在故鄉的工作，十分滿意，至為器重。故朱先生任上海市教育局長任長時，特邀先生在上海市教育局服務，並且任命為市教育局科長，主管私立學校事宜。此為先生再度地服務於上海市的教育界。先生常言上海私立學校之形形色色，可謂無奇不有。據先生的觀察，上海市的私立學校，略分下列四類：其一，是真正為教育而設立學校者；其二，為興之所至，設一個學校來玩玩的；其三，設學為名，斂錢為實的；其四，落魄於申江的知識分子，求職無門，又別無立身技能，租一間房子，掛一塊招牌，也算是辦學的。據先生的經驗，上海私立學校，真正夠資格立案的，為數不多，而第三類與第四類之學校，實屬多數，尤其是租界方面，不受我教育局之監督，任意辦學，教室既無光線，學生又無活動場所，收十幾二十個

學齡兒童，作為噉飯所者，更比比皆是，華界亦不乏此類學校。取締之，則斷人生路，許其立案，則公事上無

論如何說不過去。而一般規模較大之學店，對立案事鑽營又無所不用其極。故先生在這一段時期的工作，精神

上十分痛苦，其惟一足以自慰者，只有謹守範圍，不卑不亢，凡違法事件，一律拒之於門外。或謂私校教育科

為一肥缺，而先生則兩袖清風，一如往昔。但有一點，亦先生足可自慰者，即學校教科的反日內容，貫徹不遺餘力，其為國家

不共流俗浮沈，有如此者。先生嘗謂當時衣袖甚為窄小，連清風都裝不了什麼，其抱道自守，

樹人大計而努力，可謂已竭盡其所能了。

七七事變，繼之以八一三事變，中樞決策，在淞滬作國際觀瞻性的力戰原

則，中央政府自南京向武漢方面轉進，上海方面以有租界之故，初尚能在日本軍閥的淫威之下，形似孤島，仍

作反日教育的努力，時教育部特派派建白先生為駐滬特派員，先生以其與上海教育界淵源之深，故亦留滬作建

白先生之助手。先生一本其夙昔愛國的熱忱，鼓勵教育界同仁，誓與倭寇相周旋，各級學校之反日教育，然常

推行，每逢節日，或日軍認為足以誇大其勝利之慶祝時，先生必發動同仁，宣傳抗戰勝利，最後必屬於我，以

先生甘之，不顧危險，而盡其所有之能力以赴，其堅毅精神，實有足多者。然先生亦得以正中書局分局經理的

身分，初尚能掩蔽日人之耳目；但日久以後，先生為上海教育界反日運動之策動人，漸為日人所悉。二十九年

春，偽組織成立於南京，上海日人遂得利用偽組織來對付滬上教育界的反日運動。其初，尚有租界可為我愛國

學人之逃遁所，偽組織之特務頭目與上海日憲兵，一時仍無可奈何。及三十年六月，先生卒被逮捕。因獄三個

月，百般刑訊，迫先生吐露上海教育界反日運動之組織及其負責人，但是先生視死如歸，忍受一切痛苦，蔽口

不道隻字。先生自言每當被囚受刑時，自分必無生理，故惟一希望，為常能與家人相見，以伴其無多之餘日。

夫人朱氏，體素弱，但在此重要關頭，設法探視先生約期相晤，從不間斷。一日，應為其夫人探視之日，忽傾盆大雨，道路與庭院，皆積水盈尺，故先生意甚沮喪，謂今日當不能與其夫人相見了，詎在不久之後，朱夫人偕其姪鍾祺至囚所，渾身上下，水淋淋如落湯雞，先生自己，生平不輕下淚，惟此日見其夫人，則相擁而哭，悲痛中帶有感激之意，誠真感情的流露了。先生每當道及夫人，對仇儷之篤，感動甚深，生平無後顧之憂，侍親課子，皆其夫人躬為之。先生離滬入川，家中事由其夫人料理，老父在堂，甘旨無缺，皆夫人之力，而經濟上之支持，則由其弟任之。故先生對弟，亦感激不已。其弟婦曾隻身至港，意欲接家人共同來台，先生知之，則逐月節省零用，濟其困乏。時先生年事漸高，且亦不再找工作機會，故生活雖無問題，而手頭並不寬裕，但其對弟婦之接濟，則按時為之，從不間斷，其義行之足式如此。

先生在獄，凡三個月，得保釋出外，知上海已不能立足，乃間關入川，向教育部及正中書局報到。時教育部長為陳立夫先生，嘉先生之堅毅，溫慰有加，並以先生在滬之抗日工作，記之於第二回教育年鑑。先生在滬出生入死的奮鬥，總算得到了精神上的慰藉。在渝休養一段時間後，先生仍在正中書局工作，其職位為副總經理，視在滬為高一級，那是他拼命得到的報酬。淪陷期間，上海教育界之反日運動，以先生之力而得補空，亦先生精神上之慰藉。

正中書局為黨營事業，在後方已執出版界之牛耳。先生在此規模宏大之出版事業機構中，擘畫襄贊，頗盡其所能。會歐洲戰場，蘇俄軍隊，為納粹德軍所重創，東線俄軍著著後退，僅據史達林格勒頑抗，兵員的補充與裝備的補給，都感到極大的困難。其原駐新疆東部的星星峽之紅軍一團，至三十二年而亦不能不西調返俄，以濟其燃眉之急。此一團紅軍，本為蘇俄防止國軍進入新疆而駐在這個甘新咽喉之地，其另一作用，則為監視

其時新疆邊防督辦盛世才的行動。盛世才至此，已脫蘇俄的枷鎖，乃電向中央投誠。於是久已形同化外而受蘇俄操縱的新疆，重受我中央政府的命令，盛並親至渝都，面受中央訓示，並要求中央派遣黨政軍同志入新工作，正中書局也設法要在新疆展開教育文化的服務工作。當局知先生持重而有膽略，乃派先生入新，作調查與部署。

先生因得暢遊迪化及天山南北兩路諸歷史上的名城。及歸，提出報告，認為新疆局勢，並不穩定，正中在新作大規模的分支機構之設置，尚非其時。時胡宗南將軍已派其親信部隊駐防於迪化一帶，而甘肅主席朱紹良將軍，尤擅鎮撫之術，大家認為新疆安定，應該不成問題，而認為先生的見解，或有過於慎重之處。先生聽之，亦不作申辯，惟正中書局，對先生的建議，認為既有此種看法，不妨等等再說。後來，俄軍得到美國裝備的援助，在殘破的史達林格勒城，竟能立走，且實施反攻，德軍在漫長的防線中，處處遭受襲擊，而西線盟軍又展開大規模的登陸戰。德軍在如此夾擊之下，遂致一敗塗地。蘇俄史達林乃向盛世才興問罪之師。軟骨蟲似的盛世才，懾於史達林與俄軍的聲勢，乃搖身一變，復作親俄之計。其對中央派在新疆工作之高級人員，則誣以共黨分子，出賣新疆的罪名，囚禁之餘，復以其慣用的毒刑，勒令中央派遣人員作自白書，直到他們各自承認為「共黨黨員」作「危害新疆的勾當」而後止。盛世才這種惡毒的誣陷，當為中央所深知，故中央所派的工作人員逐漸獲得昭釋，但已慘遭榜掠之苦了。這種榜掠之慘，惟正中書局中人得免於難，那便是先生的一紙報告之故。先生慮事之深，於此可見一般了。

三十四年八月十四日，日本接受無條件投降，先生亦喞命凱旋東歸，仍以正中書局副總經理名義，兼任上海發行所所長。闔家團敘，其樂融融。此為當時自重慶返回者之共有的快樂。其時，我擔任國防最高委員會秘書，在副秘書長辦公室服務，留渝至翌年四月始東下，雖屢次經滬，但尚未得與先生相晤也。共黨猖獗，美人無謀，致使我光復不久的大好河山，仍在紛亂中日趨惡化。三十七年冬徐蚌一役，江南震動，各機關紛紛作南

遷廣州之計。正中書局亦有在香港設分局的計畫。這個打頭陣的工作，豐毅先生自然地也義不容辭地擔任起來。

一個機關在雜亂播遷中，最容易發生的事情是同事之間的攻訐。先生也不幸而在這個混亂的時期，既擔任蓽路藍縷的開路先鋒，又遭受到不白之冤的攻擊。先生乃憤而返台，一方面辭去正中書局的工作，一方面向黨的中央有所辯明。待真相大白，而先生決不再回正中工作了。適麥克阿瑟元帥以蓋世之功，而突遭罷斥，先生大感於中，乃為麥帥寫了一本情文並茂的傳記，為麥帥鳴不平，亦夫子之自道耳。於是先生轉入啟明書局工作，不久即和我相識。

先生在啟明書局工作，內心不無耿耿之處，對於社會的形形色色，感慨至深，因而逐漸厭棄其出版界的生活，有志於著作一本移風易俗的書，以盡其最後的心血，以供獻於國家與社會。民國五十年，日本教育書道聯盟組織代表團訪問台北，團員中有人對我國的書法，曾作狂妄的批評，有謂：「再過二十年後，中國將要到日本學書道。」先生對於日本人這種批評，受到莫大的刺激，認為這是中國的奇恥大辱，同時，國人亦有以書法為不足學，有的以為「書法不必求精，足以記姓名而已。」，有的甚至為「晚近學校科目繁重，書法難於列入正課，學者亦視為畏途。」，而以為不必重視的；有的甚至主張「棄毛筆，改用鋼筆」，而認為「若干年後應在古物陳列館中去欣賞毛筆。」。國人此種意見，先生更有深惡痛絕之感。先生認為書法為我國特有的藝術，有中國文字，纔有中國書法，中國文字萬無廢去之理，則中國書法將隨中國文字的存在而存在；一個國家的國粹，是它的立國精神之所寄，書法藝術，是我國特有文化的一個部門，我們固然不必勉強每一個人做書法家，但是既是受中國文化的薰陶，對此特有的國粹藝術，應該加以提倡；更不可以難於學習而蓄意地加以摧毀，致被友邦人士所恥笑。實際上作為一個中國人，對於中國字在應用上是時時刻刻需要的。寫字有如一個人穿綾羅綢緞或畢挺西裝，但是整整齊齊、清清爽爽，是起碼的條件，否則便要被人異樣地看待了。一個知識分子，或一個

普通工商界人士，如果他寫的字，不規不矩，亂七八糟的信手塗鴉，那就無異於衣衫的襤褸不整了。其實，寫字並不困難，普通人寫一手可以看得下的字，如果專門地學，不過三、四個月的時間，便可以得到字體端整筆畫分明的結果了。所謂「字無百日工」者便是。其實寫毛筆字是寫鋼筆字或鉛筆字的基礎，毛筆字寫得一塌糊塗而鋼筆字或鉛筆字可以寫得好的，乃絕決無之事。所以每一個中國人為了自己的事業，對書寫毛筆字必須下一點工夫，以字整筆勻為起碼的要求，這是教育界應該注意的事。至於書法家的培養，書法藝術的講求與發揚，那更是光輝我們固有文化應有的努力。先生出身於師範學校，尤其是五十年前的師範畢業生，對書法已經受過相當嚴格的訓練，對書法的重要已有深刻的認識，故對時人輕視書法，不但有極深的感嘆，並且願以餘年，闡揚書法的重要。他在辭去啟明書局的職務以後，即專心一志於《書學闡微》一書的撰述，先生誠為關心世道人心與我國固有文化的有心人哉！

先生撰寫《書學闡微》的動機，即發生於民國五十年日本書道聯盟來華訪問之時，但是參考資料的搜集，則在來台之初，其完稿則在民國五十五、六年間，先後達七年之久，全稿約五十餘萬字，其參考書目，多達二百七十六種，其用力之勤與搜羅之廣，由此可知。先生自記其體例云：

一、書學書本所列書家，如《佩文齋書畫譜》等，按時代之先後，沿述其書跡，似乎為書家的編年史，卻沒有依照其事實的性質。學術文化，順著時代，日有進步；因查考其先後的遞變，察其盛衰的原委，配合時代的需要，求其有裨實用。

二、學習文藝，須先引起興趣，加強其信心，故首列：〈樂趣的選擇〉。

三、古代家庭，重視書藝教育，父兄率教於先，親戚指導於後，故累世工書者眾。書香之家，環境優良，子弟富於學習與趣，人才蔚起，更啟後人的欣羨，次列：〈家庭教育和書藝〉。

四、古書家一生學習如何勤奮，得有成就，可資借鑑，次列：〈書家一生學習的過程〉。

五、古人說耽書畫者必壽，但間有不克享其天年者，次列：〈書家年歲的修短〉。

六、有時家庭教育，尚不能饜其所好，或竟失卻家教，必須求助於社會，次列：〈社教和自學〉。

七、中國社會間俗尚如何？次列：〈中國社會書藝文具的愛好〉。

八、遠離師教，自求進步，應有適當的途徑，以資學習，次列：〈書藝的自修〉。

九、學習書藝，不僅求其精美，平時當謹守或避忌者何事？古書培養德性，重視民族意識，趨會有時，次列：〈書家應有的認識〉。

十、書法並非文人或從政者專有的藝術，應求其普遍發展，故對於農工商販，以及忠臣義士、將帥武人等，均皆摘敘，以勵來茲，次列：〈文藝領域外的書家〉。

十一、學以致用，書藝自不能例外，次列：〈書藝的運用〉。

十二、歷代各地書家的盛衰，先後不同，當明其實況，次列：〈歷代各地書藝的實況〉。

十三、學習書藝，應當重視本地書家的先達，明王世貞盛述善書鄉賢，以供後人景仰，引起其學習的興趣，次列：〈書藝之分地發展〉。

十四、現代治學，重視統計，藉以考求今昔書家的演變，次列：〈歷代書家和金石的統計〉。

十五、我國書藝，流傳久遠，為遠近友邦所稱道，次列：〈書法的流傳國外〉。」

這可以說是《書學闡微》的內容綱要，先生自己說：「如今欲使我國書法藝術繼前人之光輝，而繼續有進步，則了解書學淵源，實為當務之急。關於書法源流之著述，固多佳構，如評古人書藝之述，如書賦、書小史等是；專有略述書家史實，兼敘其書法造詣，如《佩文齋書畫譜》等是；有專敘書家藝術者，如《書林藻鑑》、

《書學史》等是。上述各書，可供書家的檢閱，似尚不足以引起一般人士的閱讀興趣。蓋以材料太豐富，太分散，並缺乏系統，沒有科學性的歸納。方密之著《通雅》，其自序云：「學不能通古今之變，又不能疑，焉異乎書麓乎？」包世臣《藝舟雙輯》云：「仰接先民，俯援後學」；顧炎武之論著書曰：「必古人所未及就，後世之所不可無，而後為之。」以繼往開來，希有助中國文藝之機運，心竊慕焉，而力有不逮。……范文正公說：「寧鳴而死，不默而生。」，以余微力，雖為小鳴，或亦可以刺激人的耳鼓，若云纂述，則吾豈敢。」（《書學闡微·自序》）由此可知先生撰著這本書，希望它既能通俗而使讀者發生興趣，又要成一家之言，運用科學方法，發前人之所未發，以有助於書學藝術之發揚光大。其懸想之高與用心之深，何用多所贅述。

鈕惕先生為此書作序，稱之為「豐富廣博，可謂極蒐羅之能事，以視前人述作，殆奄有眾長，別開生面，有裨書學必矣。」（《書學闡微·序一》）狄君武先生則對書家世澤綿長一點，更有其共同的看法。他說：「唐王方慶保存其遠祖王導以下之遺墨，閱數百年之如新，朝野傾慕。清代中葉，蘇州范氏家祠，尚存文正公墨寶九種，挺勁秀特，肖其為人。東漢蔡邕，書有絕技，至唐代，十八代孫有鄰，十九代孫希綜，世習祖法……明文徵明父子善書，世傳其業，又復以忠孝傳家，無忝厥祖。竊嘗論之，書之為教，上則貽厥孫謀，下則仰望先德，自成家風，傳之久遠；若蔡、王、范、文諸氏，誠可謂國寶家珍，被世人所景仰者。」（《書學闡微·序二》）狄先生蓋與豐毅作共鳴了。

豐毅先生居雲和街，四十六年十二月後，我也遷居雲和街，自此與先生過從甚密，先生之撰《書學闡微》，我時常看到他埋首於大書堆中，案頭積稿盈尺，有不恰，時毀去而重書之，不厭不倦，竊服其精神之堅毅與用力之勤深。我不懂書法，寫的字真也夠怕人的了；所以對先生的工作，不敢贊一詞，而先生娓娓道來，不覺時晷之屢易，並且還要我替他作序。我謙辭不遑，先生則以情誼相督促，不得已，只好答允在此書出版時寫一點

讀後記，表示一點感想。詎五十六年春，先生忽罹心機能阻塞症，病於友人張雲縉兄之家。延醫診治，不為處

方，但囑速送醫院。及送台大醫院急診處，而即歸道山。先生之赴宴，與我等同去，但不能同歸，衷心痛苦不

堪，而對於兩次的醫護機會，竟皆失之交臂，故對醫生頗感不滿。我嗣子介仁，時任榮民總醫院老年科之主任

醫師，尚未出國深造；在其返家時，以豐穀先生之逝世經過告之。他說：胸悶而作嘔，此必心臟缺乏氧氣，當

時如用擴大血管之救急藥物以治之，可獲救機會；但一般開業醫師為了避免此等現象，不肯用藥者居多數。因謂中

年以上人患心臟缺氧病者甚為普遍，乃以 Nitrogecerin 小藥片授我，謂如遇此等現象，可置藥片於舌下，數秒鐘

即化去而感舒適，但仍需靜臥送醫就治。五十七年一月三日晚，我也患心肌能梗塞，當時出氣多，進氣少，甚

為危殆，幸有此藥片，當時即以此救急而未罹於難，則豐穀先生之前例所予我之救助了。

先生在五十六、七年間，似有不祥的預兆。他的財物，經常自己處理，不借手於人。忽於某日，堅囑其內

姪朱鍾祺君同赴臺銀保險庫開箱，鍾祺卻之，則謂將來必有此日，預為之，可免倉忙無備。赴宴之日，丁念先

先生相訪，殷殷以《書學闡微》之出版，囑丁君為之設法。將赴宴時，把他的學生從香港帶給他的絲綿襖及

新長袍都穿在身上，我們怕他太熱，他說他需要穿它。不久即病發而逝了。先生隻身在台，其起居飲食，都由

鍾祺君夫婦招呼，及聞病，鍾祺先生，其家人聞之，皆赴醫院。及聞噩耗，親友聞而至者，無不痛哭失聲，則

念先生為了先生這部稿子的出處，頗費苦心。他是一位收藏家，同時也是一位鑑賞家。所居曰「念聖

樓」，蒐藏古文物與古書甚夥。所作隸書，可謂海內無雙。自言其學書經過，謂自幼至滬，由當時的隸書名家

鄭午昌把其手而教之，故中規中矩，鐵畫銀鉤，筆力千鈞。嘗率中國書法團體赴日觀摩，深得彼邦人士之欽敬。

先生之以書學闡微交念先先生，不但是因為老朋友，同時更是因為書道提倡的老同志。念先對於中國書畫之提

倡，也不遺餘力。嘗教其子丁愉君從畫家高逸鴻學畫花卉，已卓然有成，並出其蒐藏珍品，出版《新藝林》雙月刊，頗為國內外藝林所推崇。豐毅先生的《書學闌微》，就分載於《新藝林》僅出四期，而念先生因病謝世，亦告中斷。《書學闌微》之得與世人相見者僅第一編之數節。全帙問世，將俟先生九秩冥壽時為之，然遲一日出版，則對書藝之提倡遲一日發生影響，非先生之原意了。

作者曾在先生生前答允寫一篇讀後記，茲值先生逝世五周年紀念，索閱全稿，敬先錄其篇目與感想，奉告讀者，藉以紀念此十餘年朝夕相晤之忘年交，亦使先生之潛德幽光，稍與世人相見，「十步之內，必有芳草」，茫茫人海，亦有遺世獨立如先生其人者，稱之為當代的愛國學人，稱之為道德的實踐者，稱之為提倡書學的健者，當不算太過罷！

前 言

《書學闡微》，為亡友寶山王豐毅先生之遺著。先生諱德昌，以字行。清季畢業於上海龍門師範後，即獻身教育界。民國十七年，與余共事於滬市教育局，先後將十年。迨正中書局成立上海分局，聘先生為經理，從此轉入出版界。八一三戰後，上海淪陷，余與先生同被命留駐滬上，二十九年春，偽組織成立，余被迫離滬，先生於三十年六月，亦遭敵拘捕，經三閱月，始獲保釋，間關入川。三十四年秋，日軍投降，彼此復重聚於上海。時余服務上海市政府，先生則以正中書局副總經理兼上海發行所所長。卅八年五月上海淪陷，余來台灣，次年先生亦自香港轉台。主持啓明書局外，復在淡江文理學院教授國文。彼此同住南區，近在咫尺，舊雨重逢，過從益密。先生雖年近八十，而精神矍鑠，健步如飛，常抱此稿，不恥下問，並以檢閱相屬。五十六年三月四日，余訪先生於雲和街寓次，談笑達二小時之久，相與甚歡，臨別復以此稿付印事鄭重叮囑。不意是晚赴友人之宴，竟因心肌能阻塞症謝世。余受先生托付之重，念茲在茲，未之或已，欷歔有日，何可緘默？是書凡十四篇總五十餘萬言，於中國書法之源流，以及遺聞佚事，蒐羅甚廣。在此書學式微之時，讀先生書，當有助於文化復興，不待言也。

中華民國五十八年元月　上虞丁念先敬識

序一

古之學者，無不學書，書有篆隸真行草之分，奕世流傳，蔚為吾中華文化上優美高尚之觀，而論書品及書家姓名作品掌故等著述，代有其人，皆足津逮後學，因之觀摩所及，書學亦歷久不替，時勢所趨，好尚互異，書之為學，漸就式微，吾鄉寶山王壯為先生，慇焉憂之，發憤著書，矢志興復，歷十六年，遂成此十四章六十餘節五十萬言之《書學闡微》鉅製，熱忱毅力，可勝讚嘆，書中首鼓興趣，次於家庭社會之關係，書家之修養，認識運用，時空之發展，皆有所窺，臚列綦詳，並擴及文藝家領域外之作者，殿以歷代書家與金石之統計，豐富廣博，可謂極蒐羅之能事，以視前人述作，殆奄有眾長，別開生面，有裨書學必矣，爰舉所知，以告當世。

民國五十三年五月　鈕永建謹識

序二

余於清季肄業上海龍門師範，始與豐穀締交，民國初元，豐穀佐理李墨飛世丈創辦上海市立萬竹小學，不數年成績斐然，蔚為全國模範。余畢業後任教鄉校，見聞寡陋，到申時，恆往請益。民國五年，遊學遠方，後又奔走國事，殆無寧歲，時豐穀服務上、寶之間，難得一見。民國三十九年秋，避寇來台，舊雨重逢，時相過從。豐穀秉耿介之性格，憂家國之多難，常以閱書寫作以洩其慨憤，迄今十餘年矣。近見其桌上陳有積稿尺餘，詢知為所著《書學闡微》，雖屢增易，而尚未定稿，屬余校閱，並為之序。余性喜臨池，而豐穀好論書，此地此時，宣統年間龍門同窗祇有予等二人，又均子然一身，情好相同，學問切磋，五十年餘有如一日，自不可以無言。顧余近視，不能久視，檢閱多日，只讀畢第二章〈家庭教育和書藝〉，然已獲益甚多。豐穀列舉古書家之成就，常得力於家教，所謂父子濟美，兄弟競能，已堪豔羨；其間累世善書者，更不可以數計。他如唐王方慶保存其遠祖王導以下十餘代之遺墨，閱數百年如新，朝野傾慕。清代中葉，蘇州范氏家祠，尚存文正公墨寶九種，挺勁秀特，肖其為人。錄高其東漢蔡邕，書有絕技，至唐代，其十八代孫有鄰，十九代孫希綜，世習祖法。希綜並作〈法書論〉，盛述蔡氏書法源流。明文徵明父子善書，世傳其業，又復以忠孝傳家，無忝厥祖。竊嘗論之，書之為教，上則貽厥孫謀，下則仰望先德，自成家風，傳之久遠；若蔡、王、范、文諸氏，誠

可謂國寶家珍，被世人所景仰者。近世如曾文正公、左文襄公，當代如今總統蔣公，其家書中有關書教者數十則，豐穀皆收錄之，以為家庭教育之實施準則，誠有心人也。豐穀常告余書中另一重點，為書德之著重，凡忠臣、義士、統帥、名將、及富有民族意識之書家，無不詳為蒐錄，困勉力學者，並予重視。餘如歷代書藝之遷流，西北與東南書道盛衰之原因，更作統計以為證。又將外族與外國人學習我國書藝已臻化境者，依著時代，分別列表；外國人愛好我國書藝，有流傳彼土者，亦多所陳述；旁搜博引，道人之所未道，真可謂「發潛德之幽光，揚國粹於中外。」。有裨書教，實匪淺鮮。惜余晚年多病，康復不知何日？卒讀全書之願，不知何日可償，此則余中夜彷徨不能自已者也。屬稿既竣，以示豐穀，老友當不以草率見責也。

中華民國五十二年夏　太倉狄膺撰

自序

書法為我國國粹所繫之藝術，然今日已呈式微之趨勢，學者並不加多，而廢棄之說，反時有所聞，有說：「書藝不求其精，足以記姓名而已，引班超以為辭，援項籍而自滿。」或云：「晚近學校科目繁重，書法難於列入正課，學者亦視為畏途。」若此不一而足之議論，對書法藝術，一若深惡而痛疾之者。甚至有若干年後，很可能我們必須到古物陳列館去欣賞毛筆字？」有主：「廢棄毛筆改用鋼筆。」「甚至有若干年後，很可能我們必須到古物陳列館去欣賞毛筆字？」若此不一而足之議論，對書法藝術，一若深惡而痛疾之者。至謂：「再過二十年後，中國將到日本學書道聯盟組代表團來台訪問，團員中有人對中國書法頗有狂妄批評，至謂：「再過二十年後，中國將到日本學書道。」此語雖屬譏諷，對我實不啻當頭棒喝。於是我國書家及文藝界咸思挽救危機，或大聲疾呼，喚起注意；或撰文闡其謬妄，迭載各地日報雜誌。更有善書之士，樹範青年，以增其學習興趣，力挽狂流，引為慰事，但如何鼓勵青年學子群起學習？社會人如何方能愛好書藝？在過渡時期，根本的培養，尚有積極討論的必要，此本書之所由作。日本文化源出我國，其國人對於吸收新知不遺餘力，但對舊有文化，仍謀發展光大，對國粹之保存，盡量維護，《自由談》十一卷九期曾載王紀貞〈旅日雜記〉，中有兩則，可資參證：參觀京都大學，在座談會上，該校長說：「我感覺人類努力的方向，除向物質文明追求之外，尚有其他有價值的東西，在根本的辦法，就是將本國的典故，時常講給學生聽，為的播下一粒種子，將來可能發生力量，這些責任，都落

在從事教育工作者的身上。」又敘述參觀大阪時的情形說：「大阪是日本著名的工業區，郊外工廠櫛比，煙囪林立，市區裡商店公司的繁密，僅次於東京，百分之百地表現出大阪是日本第二近代化的大都市；但是這裡竟出現了一個古色古香，使人發懷古幽情的大阪城。這表示日本人一方面是能接受新事物，一方面能保存舊有的自己以為榮的歷史精華。前者發展為都市工商業的繁榮，後者形成了觀光事業換取外匯的中心。」。觀此可知日本學校和社會如何重視舊有文化之保存，戰後日本復興之速，實非偶然。如今欲使我國書法藝術繼前人之光輝，而續有進步，則了解書學淵源，實為當務之急。關於書法源流之著述，固多佳構，如評古人書藝者，如《書賦》，《書小史》等是；有略述書家史實，兼敘其書法之造詣，如《佩文齋書畫譜》等是；有專敘書家藝術者，如《書林藻鑑》，《書學史》等是。上述各書，可供專家的研討，可備書家的檢閱，似尚不足以引起一般人士的閱讀興趣。蓋以材料太豐富，太分散，並缺乏系統，沒有科學性的歸納，量情發藥，自難收袪疾強身之效。明徐光啟治學也，謂：「欲超勝，必須會通。」方密之著《通雅》，其自序《書譜》云：「學不能觀古今之變，又不能疑，焉貴乎書麓乎！」近人所謂整理國故，事實上實有其必要。孫過庭《書譜》云：「舉前賢之未及，啟後學之成規。」包世臣《藝舟雙楫》云：「仰接先民，俯援來學。」。顧炎武之論著書曰：「必古人所未及就，後世之所不可，而後為之。」。繼往開來，希有助中國文藝之機運，心竊慕焉，而力有未逮。《易經》：「夫易，彰往而察來，而微顯闡幽」。古書家立身行事，對於文藝幽深微妙之處，頗多紹述，如能引用古實，以資闡發，庶幾國粹可以長存，書學得以弘揚，亦一要舉，余來台以後，喜閱書報，有關書學才料，輒加摘錄，另創新格，分類整理補苴罅漏，或者有助於書學之推進，針對現實，謬予改作，缺漏之處，恐不能勉。范文正公說：「寧鳴而死，不默而生。」以余微力，雖為小鳴，或亦可以刺激人的耳鼓，若云纂述，則吾豈敢？老友來寓，閱我粗稿，慫恿付梓，老而健忘，記述恐有舛誤，荷蒙鈕惕生鄉長賜予題詞，狄君武兄為之作序，

陳伯稼、蔣君章、丁念先、鈕長耀、程氏楷諸兄先後指謬，又蒙黃能揮、朱鍾祺諸君贊助印校，古誼通懷，感何能已，爰述梗概，尚祈方家賜予匡正，至為感幸。

中華民國五十五年秋月　王豐穀時年七十有七

編輯大意

一、書學書本所列書家，如《佩文齋書畫譜》等，按時代之先後，沿述其書跡，似乎為書家的編年史，卻沒有依照其事實的性質，作分類的敘述。學術文化，順著時代，日有進步；因查考其先後的遞變，察其盛衰的原委，配合時代的需要，求其有裨實用。

二、學習文藝，須先引起其興趣，加強其信心，故首列：〈樂趣的選擇〉。

三、古代家庭重視書藝教育，父兄率教於先，親戚指導於後，故累世工書者眾。書香之家，環境優良，子弟富於學習興趣，人才蔚起，更啟後人的欣羨，次列：〈家庭教育和書藝〉。

四、古書家一生學習如何勤奮，得有成就，可資借鑑，次列：〈書家一生學習的過程〉。

五、古人說耽書畫者必壽，但間有不克享其天年者，次列：〈書家年歲的修短〉。

六、有時家庭教育，尚不能饜其所好，或竟失卻家教，必須求助於社會，次列：〈社教和自學〉。

七、中國社會間俗尚如何？次列：〈中國社會書藝文具的愛好〉。

八、遠離師教，自求進步，應有適當的途徑，以資學習，次列：〈書藝的自修〉。

九、學習書藝，不僅求其精美，平時當謹守或避忌者為何事？古書培養德性，重視民族意識，趨會有時，次列：

〈書家應有的認識〉。

十、書法並非文人或從政者專有的藝術，應求其普遍發展，故對於農工商販，以及忠臣義士、將帥武人等，均加摘敘，以勵來茲，次列：〈文藝領域外的書家〉。

十一、學以致用，書藝自不能例外，次列：〈書藝的運用〉。

十二、歷代各地書家的盛衰先後不同，當明其實況，次列：〈歷代各地書藝的實況〉。

十三、學習書藝應當重視本地書家的先達，明王世貞盛述善書鄉賢，以供後人景仰，引起其學習的興趣，次列：〈書藝之分地發展〉。

十四、現代治學，重視統計，藉以考求今昔書家的演變，次列：〈歷代書家和金石的統計〉。

十五、我國書藝，流傳久遠，為遠近友邦所稱道，次述：〈書法的流傳國外〉。

目錄

目　錄

五

第一章 樂趣的選擇

第一節 學習書藝的樂趣

人生慾望無窮，放心易起，耳目欲極聲色之好，口欲窮芻豢之味，咸望得償其願；但聲好之好，犬馬之養，可以供一時之快樂；如果耽好不已，近乎成癖，勢必自墮泥途，不能自拔，甚至傷身敗名，天下滔滔者皆是也。不知悅目娛耳，不必限於聲色一隅，有悅之無礙，娛之有益者，其惟書藝乎？習字可以養性，悅心可以悅生，悅生可以安壽，一洗人間氛垢，清心樂志，享受清福，人生哲學，整個之修養孰有過於此者。唐太宗嘗謂朝臣曰：「書學小道，初非急務，時或留心，猶勝棄日。凡諸藝末，未有不學而得者也；病在心力懈怠不能專精耳。」移無益的娛樂時間，學習有用的書藝，亦為人生應有之常識，古時文人學一所研習者，字文並重，文為本，字為輔，習文之餘，或臨摹碑帖，或觀賞書畫，藉此以收放心，避塵囂，遠聲色。孟子說：「學問之道無他，求其收放心而已矣。」放人者，放逸之心也；為人生最大的威脅；故歐陽修習字，並不求其美好，藉此收放心而已。與唐李愿所謂：「與其樂於身，孰若無憂於心」之說，意正相合。人生應有一種有益的嗜好，方得到人生的樂趣，寫字為淡泊明志，寧靜致遠的修養藝術，越寫越好，越要學習，力量集中，

精神煥發，不徒藉此寄情翰墨，並認為此乃生活上惟一的樂趣。迨其愛好既深，功力漸加，可成專業，可供人研

我之欣賞，傳之無窮。孔子曰：「知之者不如好之者，好之者不如樂之者。」科學家、文學家及藝術家，其

究信仰，到登峰造極愛好無厭，樂此不倦之時，即其學業成功不遠之時，為生活上最大的樂趣。是以古人有不

願為神仙，而願為王羲之者；蓋神仙無跡未由證實，而王羲之以善書之故，當代已受人的景仰，後世尤貴寶其

遺墨，時代愈久，而崇拜之心亦愈深，即神仙何能及之。五代韓熙載分書及畫，名重於時，見者以為神仙中人，

趙秉文云：「東坡先生人中麟鳳也」，其書似顏魯公，而飛揚韻勝，出新意於法度之中，寄物理於豪放之外，竊

嘗以為書仙」。〈庚子銷夏記〉：「黃子久高隱士也」，善書工畫，優游林泉，傳子久於武林虎跑石上飛昇，然

其人往世已仙，豈待飛昇而知其仙？」。清初胡宗仁善漢隸，隱於冶城山下，生而偉壯美髯，晚年衲衣拄杖，

反手徐步，鬚髯從風飄颺，市人皆目為神仙。」現代名書家于院長右任，居恆常語人曰：「寫字為最快樂的

事。」以此七字為人書立軸或橫額，蓋深得其中三昧者也。昔年梁寒操壽于院長文曰：「公少即擅書，以

生長秦中，尤勤於蒐藏舊搨殘石，寢饋於其中以為樂。」觀此可知古今人之言行，無不以寫字為樂事也，諺亦

有云：「人生短，書藝長，苟精乎其技兮，雖千秋萬古猶復流芳。」或謂靜坐斗室，臨池學書，未免太覺枯寂，

失卻人生意味；此則心無主宰，更無中心之信仰，專馳於鶩，故放心易起。不知古之能習靜者，屏絕聲色之好，

雖身居荒野，心存曠達，若僧道，若隱逸，無不以習書自遣，收束其身心，僧道暫置不論，姑以隱逸言之。隱

逸之士，其靜居而樂書不倦，藝臻上乘者，代有其人。我的處境雖非隱逸，卻應效隱逸之習靜求學，涵養其心

志，則學業方有成就，茲姑以隱逸善書者言之，如商之務光，不願居天子之尊，而好創造倒薤

篆。後漢張芝，高尚不仕，不獨書藝為然，善草書，精勁絕倫。三國時，魏之胡昭與鍾繇，同學書於劉德昇，昭養

志不仕，隱居陸渾山中。吳張弘特善飛白，好學不仕，時人號為張烏巾。晉葛洪隱於黃冠，特善大字。戴逵工

書畫，善鼓琴，逃隱於吳。梁陶隱居（弘景）書師鍾王，雅有秀韻，《舊唐書‧隱逸傳》…盧鴻一、司馬承禎，均以工書名時。宋种放隱居終南，書跡有晉人風氣。林逋隱於孤山，字方勁而氣清，遺墨似其人。元吳鎮、倪瓚，俱隱於書畫，為元代四大家之一。明沈周、陳繼儒，隱居林下，均工書善畫。此數子者，恆居山角水涯人跡罕至之區，習靜恬退，高風亮節，想其平居閒暇，亦嘗以讀書習字自樂其樂也。居今之士，絕少隱逸，然退食之暇，當思有以自處之道，不作無益害有益，習書藝以自遣，實為養生的惟一妙法。

第二節　樂趣的培養

我人碰到聲氣相投，志同道合的朋友，自然於相處，不厭不倦。如果我們為文藝樂園中的優秀園丁，對於選種除蟲，灌水施肥，經常用力，方可有良好的收穫。但此種精神，不是驟然可做到，要從多方培養得來的。

曾憶民國五十年五月四日，張岳軍先生在中國文藝協會中演說培養樂趣的方法，最為剴切詳明，他說：「一個健全的人，必定要有充實的智能，也必定要有高尚的情操，而兩者又必定要均衡地發展，才能使人生進到美滿和諧的境界。」他認為，「智能是經驗學問的累積，要隨時去吸收，情操是靠修養涵育的工夫，要隨時來培養人的智能如何，在工作上自然表現出來，情操如何，則在風度上也自然表現出來。」又說：「種瓜得瓜，種豆得豆，是無所逃於天地之間的。要培養高尚的情操，就須要有高尚的娛樂，娛樂和工作，有同樣的重要性。」。

他指出，「國父當年講述三民主義，講到民生需要，預定講衣食住行以外，還有育樂兩項，可惜沒有講完。總統後來手著《民生主義育樂兩篇補述》，把文藝武藝，音樂歌曲，書畫彫刻，電影廣播和宗教，都包括在『心理的康樂』一節之中，而文藝列於首位，其性質之重要，不必再多所解說。」人之好惡不同，如就性之所近，

以古為鑑。與古為徒，培養寫字的樂趣，庶可改變世俗之樂，而自樂其樂也。《臨池管見》：「作書能養氣，亦能助氣，靜坐作楷法數十字或數百字，便覺矜躁俱平；若行草任意揮灑，至痛快淋漓之後，又覺靈心煥發，下筆作詩作文，自有頭頭是道，汩汩其來之勢，故知書道亦足以恢擴才情，醞釀學問也。」習書應先改善環境，得一安居之所，易收樂業之效，明窗淨几，琴書羅列，風日清美，臨池揮毫，靜中取樂，是以古之君臣學士，有不在富貴中尋求快樂，樂舞遊獵，博奕好飲，均棄而不顧，卻專心書藝，居則談藝至深夜而不寐，出則盛載書畫，與同好共賞，或載笨重之頑古，隨時鐫石，即或朋友偶晤，亦必研討書藝，以揮毫為樂，古之人有行之者。

南朝梁傅昭終日端居，以書記為樂，雖老不衰，博極古今，無所遺失，世稱為學府。唐顏真卿以書自娛，晚年嘗載石以行，磨而藏之，遇事以書，隨所在留其所鐫石。古人墨跡留之石刻者，以魯公為最多。後人以魯公忠義皎如日月，故臨摹顏字者亦最多，不獨魯公自愛其書，後人尤仰慕臨仿而不倦。宋太宗嗣位後，始留意翰墨，嘗語近臣曰：「朕君臨天下，亦有何事，於筆硯特中心好耳。」宋李之儀云：「君謨自少以能書得名，至老以作字為悅。」宋高宗云：「余五十年間，非大利害相妨，未始一日捨筆墨，故晚年得趣，橫斜平直，隨意所適。」宋孝宗工書，謂近臣曰：「朕無他嗜好，或得暇，惟讀書寫字為娛。」宋歐陽修嘗以學書為樂事，其言曰：「蘇子美嘗言，明窗淨几，筆墨紙硯，皆極精良，亦自人生一樂事；然能此樂者甚稀，其不為外物移其好者，又特稀也，余晚知此趣，恨字體不工，不能到古人佳處，若以為樂，則自是有餘。」《宋神類鈔》，歐陽文忠云：「作字要熟，熟則神氣完實而有餘，於靜坐中自是一樂事。」宋蘇軾云：「遇天色明煖，筆硯和暢，便宜作草書數紙，非獨以適吾意，亦使百年之後，與我同病者有發之也。」元祐末米芾知雍丘縣，蘇軾自揚州召還，乃具飯邀之。既至，則對設長案，各以精筆佳紙三百列其上，而置饌其旁，子瞻見之大笑。就坐，

書學闡微　四

每酒一行，即伸紙共作字，以二小吏磨墨，幾不能供，薄暮，酒行既終，紙亦盡，乃更相攜去，俱自為平日書莫及也。元趙孟頫於宋歸元後，不求仕進，日以翰墨為娛。元趙孟頫留心字學，樂此不倦，曾有四絕句云：「古墨輕磨滿几香，研池新浴粲生光，北窗時有涼風至，閒寫黃庭一兩章」。又贈滕野雲詩：「閒吟淵明詩，靜學右軍字」。《湘管齋寓賞編》趙子昂書說卷跋云：「丁未九月二十八日，天氣清朗，筆硯皆潤，寫此消閒以自適。」明王問投劾歸，築室於無錫湖濱寶界山，焚香讀易，興至則為詩文，或行草書數紙，用自娛悦。明謝肇淛，早歲釋褐，宦情泊如，朱輪停時，即攜一編，高坐匡床，命侍姬焚龍涎，吸清茗半盞，臨蘭亭一過。明蕭日賓少而喜書，嘗闢一軒，盡取晉唐以來諸家法帖藏其中，並置筆墨臨寫，顏之曰學書軒。明婁堅書法妙天下，風日晴美，筆墨精良，方欣然染翰，不受促迫。明劉永之家富於賞，賒貸施數郡，永之獨泊然布素，日靜處一室，以書籍翰墨自娛。明翟政罷政後，日誦詩學書，取古帖臨寫。明林鴻成化中為刑部侍郎，秉禮植義，造次必恭。公餘輒曰：「吾以此為娛，非為人也。」明文徵明答人簡札，少不當意，必再三易之，或勸其草次應酬，危坐，閱書史，臨古帖，作楷書。明皇甫濂好養生家言，省述不廢，間臨晉唐人帖，皆臻佳妙。明曾琮性嗜書，未嘗一日釋手。風日清和，則又臨摹法帖，文辭既富，而字畫亦精。清汪士鋐工書，去官卜宅於京師之日南坊，疏泉種樹，日賦詩著文，臨古書法以自娛。清曾國藩云：「作字而優游自得，真力彌滿者，即樂之意也。」

第三節　觀賞論書的樂趣

一

美育為德育的基礎，中外人士，向有此信心，英國詩人雪萊在《詩辯》裡說得很透闢，「美感教育，不是

替有閒階級增加一件奢侈，而且使人在豐富華麗的世界，隨處吸收生命和推展生命的活力。」故觀賞古人墨寶，和金石之類，也可推展生命的活力。

一、觀賞成癖

古人有以觀賞法書名畫古物為樂者，趙希鵠著《洞天清錄集·序》說得最為明確，其言曰：「⋯⋯人生一世間，如白駒過隙，而風雨憂愁，輒居三分之二，其間得閒者，纔一分耳。況知之而能享用者，又百之一二，於百一之中，又多以聲色為受用；殊不知我輩自有樂地，悅目初不在色，盈耳初不在聲，嘗見前輩諸先生，多蓄法書名畫古琴舊研，良有以也。明窗淨几，羅列布置，篆香居中，佳客玉立相映，時取古人妙蹟以觀，鳥篆蝸書，奇峰遠水，摩挲鐘鼎，親見商周，端研涌巖泉，焦桐鳴玉佩，不知身居人世，所謂受用清福，孰有踰此者也。是境也，閬苑瑤池，未必是過，人鮮知之，良可悲也。」兩目在身，享受光明樂趣，寄情蕭遠，軼跡塵外，自以欣賞古物為難能可貴。獲名賢手墨，雖風徽已渺，如見揮毫洒翰之時，高懷別致，益溢筆見，如承顏色，神情向往，古之人有樂此不倦者。

三國魏武帝，工章草，雄逸絕倫。⋯⋯及破荊州，募求梁鵠書，懸著帳中，并以釘壁玩之。晉桓玄雅愛羲之獻之父子書，各為一峽，置左右玩之。宋高宗云：「朕得王獻之洛神賦九行，置之几間，閱數十過，覺其書有所得」。宋米芾妙於翰墨，自少至老，除學習外，並飽藏書畫，藉此以資觀摩。在廣州無為州治，往來各地，載書畫同行，不論行止，藉此以資觀摩。元暉謂其父所藏晉唐建寶晉齋，將晉法書碑刻列壁間，以資幽賞。宋朱熹少好金石文字，家貧不得，獨取歐陽子真蹟，無日不展於几上，未嘗釋手，臨學之夜，則以小函枕旁。所集，觀其敘跋辨證之辭，以為樂，遇適意時，恍然若手摩挲其金石而玩其文義也。⋯⋯來南泉，又得東武趙

氏金石錄觀之。……心益好之，於是始胠其囊，得其先君子時所藏，與熹後所增益者，凡數十種，雖不多，要皆奇古可玩，悉皆標飾，因其刻石，小施橫軸，懸之壁間，坐對循行，臥起恆不去；目前不待披筐篋，卷舒把玩而後為適也。宋周公謹邀趙子固，各攜所藏書畫，放舟湖上，相與評賞酣飲。元鮮於奉常，見葉秋台書，反覆諦視，至欲下拜。明文嘉善書，嘗為項子京跋松雪書小楷洞玉經云：「幸得此卷，而明窗淨几，時一展玩，不惟塵眼為開，而沖襟遐抱，亦為之暢適，子京其寶之。」明金琮善書，好法趙子昂，晚年學張伯雨，時一展玩，會心自適者十餘年。得片紙，皆裝潢成卷，題曰積玉。明郭斗致政歸，賦詩作書，構小樓於進耳山，扁舟往來，會心自適。文待詔楷清整秀勁，董其昌云：「文蕭深於書，書尤深於唐碑，晚年猶懸碑刻滿四壁，特不欲以書名耳。」清王士驚少工書，每得一舊拓本，必裝潢藏弄，暇即展玩臨摹，以為娛樂，與古人為徒。清溫純好書法，臨摹晉唐諸家，尤工篆刻，如瀹佳所居曰墨妙樓，藏弄名人墨跡精拓碑版。及金石圖，閉窗靜對，得祝枝山筆意。清劉塘云：「每於牕明几淨處，沉思好古，時展讀數則，如瀹佳之業，遍購書畫，日夕摩玩，故所作行草，得祝枝山筆意。清劉塘云：「每於牕明几淨處，沉思好古，時展讀數則，如瀹佳茗，如爇異香，使人一空塵想。」清高層雲工書及畫，善賞鑒，平居簾閣據几，圖史古玩雜陳，意洒然自得。清廣東潘仕成有別業，以一汪氏〈珊瑚網畫〉繼引張彥遠曰：「……是以愛好愈篤，近於成癖，每清晨間景竹窗松軒，以千乘為輕，以一瓢為倦，身外之累，且無長物，惟書與畫，猶未忘情，既颯然以忘言，又怡然以觀閱。」清廣東潘仕成有別業，名曰海山仙館，沿壁遍嵌石刻，皆晉唐以來名蹟，暨當代名流翰墨，貴交往來手牘，如遊碑林，目不暇給，四面池塘，景物清幽，一時墨客騷人，文酒之會，殆無虛日。

二、論書卻病

唐王方慶素尚豪翰，每遷私第，必請鍾紹京盛論法書。方慶常疾，言書輒差，右相楊再思以為鍾君可癒王侍郎疾也。後人謂讀杜子美詩可以止瘧。與今之精神治療，其意相仿。宋釋照然喜書法，晚年臻妙，自臥疾後，無他嗜好，以翰墨為樂。宋林逋筆勢遒勁，無一點塵俗氣，與暗香疏影之句標致不殊。此老胸中深得梅之清，故其發之文墨者類如此。陸游云：「君復書法高勝絕人，余見之，方病不藥而癒，方飢不食而飽」。清朱韋兼習分隸，晚年養疴，輒假漢碑日臨數字以為樂。

三、消夏除愁

元趙承旨云：「夏日據案作書，可以忘暑，胸中自有清涼，炎焰自是不敵。」明曹時中以詩名，尤工書，晚年益精小楷，嘗曰：「自少至老，已覺世味淺薄，惟學書一事，可以消日。」清孫退谷云：「六月七日為初伏，天氣蒸雨，數年來無此奇熱也，閱王右軍曹娥碑，殊覺清風習習，不啻赤腳踏層冰也」。

第二章 家庭教育和書藝

第一節 書藝爲家庭教育的基礎

人是環境的產物，什麼樣的環境，就產生什麼樣的人物，所以孟子引淳於髡之語曰：「昔者王豹處於淇，而河西善謳；緜駒處於高唐，而齊右善歌，華周杞梁之妻，善哭其夫，而變國俗；有諸內，必形諸外，為其事而無功者，髡未嘗睹之也。」社會環境尚有重大的影響力，況家庭教育乎？家庭為社會基礎。教育的實施，在學校教育之前，兒童模仿性很強，與家人朝夕相處，如果兒童終日浸淫於書城之中，耳濡目染，感化於無形，較之學校教育尤為重要。父母兄長之語言動作，均為兒童有力之示範。但言教不如身教，少之時，血氣未定，習於善則善，習於惡則惡。近年以來，少年犯罪日見增多，行政院以少年犯罪，由於父母教導無方，責有攸歸，因特增少年犯罪，罪及父母之條款，藉以矯正惡俗，與古語所謂：「教不嚴，父之過」之旨復相合。宗孝忱〈書法歌訣〉說：「我國書法，不獨可著民族文化，且可顯民族之德性及智慧，大之關國際觀瞻，小之見個人學養；平心體察，習書之功，可以收心，可以復性，可以澡雪神明，可以澄清思慮，可以醞釀氣度，可以恢張意志，學之有裨於德教者，文學而外，未有過於書法者也。」假若父兄勤於臨池揮毫，子弟之觀感自深；益以臨摹工

具之齊備，家人親切之指導，學書易有成就，既紹家範，又復自運，此古人所以樂有賢父兄伯叔兄弟，以及同族親長有善書藝者，或朝名相見，或時常往還，或請指導，或借碑帖，自較近便。昔人云：「一人善射，百夫決拾。」一人有了優越技能，可影響及家人社會，書藝何獨不然？

父兄率教於先，子弟必隨於後，所以，「良冶之子，必學為裘，良弓之子，必學為箕。」試觀先代書家多教其子弟成材，化及鄰里鄉黨，往事昭昭，可興可觀。即不然，得有機緣，亦當延請書家蒞臨講解，指導一切，俾引起其學習興趣，然後持之以恆，定有收獲，蔚成家風，亦父兄督教之責也。

第二節　重視先代書家的遺教

吾國歷代善書之士，恆教導其子弟學習書藝，著聲當代，稱譽後世者，以東晉之王、謝、郗、庾四家為最盛，竇臮《述書賦》云：「博哉四庾，茂矣六郗，三謝之盛，八王之奇。」父兄家人之間，以書藝為家範，競秀爭能，尤以王、謝為盛。晉自南渡以後，王、謝、郗、庾書家最多。王氏義、獻，雖為紹倫，然義之書初不勝庾翼、郗愔，而謝安亦輕獻之書；蓋諸家皆法鍾、衛，比權量力，各自為雄。義之取範高遠，備精諸體，獻之既紹家範，加以自運，亦爾邁眾，各自成家。王義之書蘭亭敘，傳至七世孫釋智永，家寶珍藏，傳其徒釋辯才，謹守如舊，不幸為蕭翼賺去，世甚惜之。王導行草見貴當世，其子若孫，亦皆工書，《述書賦》謂：「業盛瑯琊，茂弘厥初，眾能之一，乃草其書，將以潤色前範，遺芳後車」唐王方慶保存先代十世遺墨，王、謝世範，世稱盛事。北魏書家首推崔、盧、江三氏，其書藝莫不重祖先之傳授。清河崔宏，祖悅，與盧諶博藝齊名，世不替業，故北魏重崔、盧之書。子浩工書，人多託寫急就章，從少至老，初不憚勞，浩書體勢及其先人，

而巧妙不如也。世寶其跡，多裁割綴連以為模楷。浩弟簡好學，少以善書知名。范陽盧源六世祖諶，法鍾繇書，子孫傳業，伯源習家法，代京宮殿，皆其所題。陳留江強論書表，自陳世傳〈書藝〉云：「臣六世祖瓊，家世陳留，往晉之初，與從父兄俱受學於衛覬，古篆之法，倉雅方言，說文之誼，當時並收善譽，而祖遇洛陽之亂，避地河西，數世傳習，斯業所以不墜也。世祖太延中牧犍內附，臣亡祖文威，杖策歸國，奉獻五世傳掌之書，古篆八體之法，時蒙褒錄，……家號世業，暨臣闇短，識學庸薄，漸續家風」。式少專家學，篆體尤工，洛京宮殿諸門板題，皆式書也。從子順和亦以工篆聞。唐顏真卿撰〈書家廟碑〉，盛稱其先德昆弟多善書藝，騰之善草隸書，有風格，炳之以能書稱，之推著家訓二十篇，之父也。工篆籀草隸，春卿、杲卿、曜卿、旭卿、茂曾，工詞翰。勤禮，君之祖也。昭甫，君之父也。允南善草隸，觀工小楷。唐徐浩〈古蹟記〉云：「臣先祖師道，先考嶠之，真行草，皆名冠古今，無與為比。」唐張彥遠云：「先君尚書，少耽墨妙，備盡楷模。」唐猗氏張延賞、弘靖、文規、先代三世善書，彥遠尤工字學，故其作〈法書要錄序〉，尤篤念其先德。唐蔡希綜工真行書，兄弟三人皆工翰墨，作法書論，盛稱其十九世祖伯喈，六世祖景歷，五世祖君知，從祖父有鄰等，歷世善書，以為無上光榮，遂謂書藝為傳家之寶，自國君視之，且引以為國寶也。宋范仲淹為宋代第一流政治家，善楷書，遺墨有伯夷頌小楷卷，迭經轉遞他家，仍歸范氏子孫保藏宗祠。清宋犖撫蘇為宋范公祠，文正公十九世孫主奉祀者，出所藏文正公墨跡九種，其一乃文正公楷書伯夷頌，法度謹嚴，世之善書者，莫能及焉。時歷宋元明清，閱世十九代，歸然獨存，宋氏獲睹鴻寶，敬為之跋。宋蘇軾〈東坡尺牘〉：「近購得先伯手啓一通，躬親標背題跋」。祖先手澤，雖善書如東坡，猶極愛寶之。宋朱熹裔孫屋，珍藏文公與姪六十郎帖，視若珍璧，文公墨跡，在他人得之猶視為至寶，況其子孫耶？遠祖立身處世，有功於國，范、朱子孫仍得瞻仰其祖先遺墨，若有神明呵護其間也。

騎省世家，示不忘其祖先也」。清高念祖以孝聞，嘗集其先世手書，裝潢成卷，雖南游舒越，西北入於燕齊，

梯涉數千里，必載以行，並請秀水朱彝尊為之題跋，俾傳諸子孫，世守弗失，可謂孝思不匱，貽厥孫謀者矣。

雖然，書家傳業，不獨以能保存祖先遺墨而已，尤當繼承先志，不辱其身，毋忝厥祖，不墜家聲。太史公

有言：「太上不辱先，其次不辱身，其次不辱理色」，歷代鼎革之際，書家子孫能遵奉祖先遺訓，傳其家學者，

首推長洲文氏，明文徵明迭拒顯宦之贈予鉅金，不理權臣之擢引，翩然返其故里，以教其子孫，其曾孫震孟，

寧忤魏忠賢，視富貴如浮雲。震亨在甲申以後，餓死家中。震孟有二子秉、乘，秉死於國難，乘經亂不仕。子

點，依墓田而居，義不臣清。從簡，崇禎拔貢，入清不仕。子柟，清初奉親隱於寒山。柟子掞，隱居修行，終

歲不出，文坥，震孟冢孫，削髮為僧，改名本光，卓錫盤山禪院，復歸葬親，卒於竺瑪山堂。徵仲子孫，持躬

忠貞，世代善書，不忘先德，可為書家表率。後人有紀錄其門聯曰：「書畫傳家，忠義繼世」，洵屬難能而可

貴者也。

第三節　奕世工書

古代名賢，大都以書藝為家庭教育中重要課程，父詔其子，兄勉其弟，闔家學習，延及久遠，其最為後代

欽慕者，為東晉王導子孫，奕世工書，經南北朝以至唐代武后時，其耳孫方慶，猶能保藏其祖先十一代遺墨，

其九代三從伯祖晉中書令獻之以下二十八人，書共十篇，奕世繼軌，徽美不殊。諺亦有云：「一人得道，雞犬

皆仙。」蓋謂一人有慶，利及其家人，親族沾溉，受惠無窮。明董其昌，世之善書者也，得力於從兄原正，清

何紹基工書，自謂：「仰承庭誥」。祖先福澤，每每惠及數代，奕葉顯美，歷久不衰。書家之重視家範，書史

所載，三世善書：有姬、張、曹、鍾、孫、杜、郗、楊、王、陶、蕭、魏、虞、蘇、鮮於、宋、揭、曾、蔣等家；四世善書者；有杜、衛、謝、崔、徐、姚等家；五世善書者：有謝、張、顏等家；累世工書；有劉、江、蔡、盧、王、陸、司馬、李等家。更有時越久遠，其裔孫善書者，猶不忘其遠祖，南朝齊王僧虔祖述小王，尤尚古直，常懷念其亡曾祖領軍（王洽）書藝。宋文帝見僧虔曾孫善書素扇，歎曰：「非惟跡逾子敬，方當器重雅過之。」梁武帝亦謂僧虔書，如王、謝子弟，縱復不端正，奕奕皆有一種風流氣骨。」正如後世所說：「書香之家，數世不斬。」宋周越草書入能，天聖慶歷間以書顯。越之家，昆弟子姪無罷書者。元管仲姬，趙孟頫之妻也，夫人能書，仁宗嘗取夫人書曰：「使後人知我朝有一家夫婦父子皆善書也。清米漢雯書畫工秀，評者曰，紫來天才超詣，在其祖友石先生之上，《清史列傳》：「漢雯書畫，頗得家法，時呼小米。」漢雯之書，固出於自己的努力，猶善效其先德，可謂淵源有自，世濟其美者矣。此外以李唐、趙宋、朱明帝室，子孫能書者居多，蓋帝王之家，開國之君，鑑於前代人主之失德，慘遭亡國之禍，無不盼望其子孫，能保全祖業，傳之長久，故以書教為傳家之寶，減少其淫佚驕奢之心；雖未必能收全效亦藉以勸勉其向善之心，故孜孜不倦。宋趙克繼為秦王廷美曾孫，善楷書，尤善篆隸。仁宗曰：「李陽冰唐室之秀，今克繼，朕之陽冰也。」唐代二十四君，能書者十六，宗室能書者三十七人。宋代十八主。唐、宋、明三代之宗室，書藝最盛，故閱世亦最久。唐宋諸君，均以宗室之賢而能書者誇耀當世。宋室能書者二十六人，至元時尚有趙孟頫等六人，語石所列趙宋子孫能書者八十六人，尚未併計在內。明代統一之君十六，宗室能書者三十四人。或謂古之帝王，雖有工書者，其間尚有懷疑之處，似不能列入累世工書之內。殊不知既經古書家多人之鑒，《佩文齋書畫譜》等，復歸納帝王書家之列，並可為居高位者，重視書藝之家庭教育之一證，作為世勸。古人得一善，則拳拳服膺而弗失，米芾謂：「唐太宗末年詔勅，有魏晉之風，亦是富貴不廢學爾。」此外

民間書家，傳代較久，人數較多者，予嘗考查其世系，分別開列，俾便檢閱。至巨族善書者，有蔡、鍾諸姓，在環球

藝術史中，我國書家人數之多，傳代之久，舉世罕有其匹，足稱藝林盛世。茲舉王氏一家為例：統觀上述，

東晉　王導（覽之孫，方慶十一代祖）—洽（方慶十代祖。從兄羲之謂弟書遂不減吾）—恬（導之第二子）—

劭（導之第五子）—薈（導之第六子）—珣（洽之長子，方慶九代祖。三世以能書稱，家範書世學，珣之草

聖，亦有傳焉）—珉（名出珣右，代獻之為中書令，世稱之曰大令小令）—厥。

南朝宋　曇首（弘之弟，方慶八代祖）—弘（珣之子，書翰儀禮，後人皆依仿之）—微（弘之弟）—僧綽（方

慶七代祖）—僧虔（曇首之子，宋文帝見書謂跡逾子敬）—晏（弘之子）。

南齊　慈（僧虔子，少與從弟儉共學書

南齊　仲寶（名儉義，僧綽遇害，僧虔養之曰：「我不患此兒無名，政恐名太盛耳，乃切戒之。」方慶六代祖

也）。

梁　志（僧虔之子）—彬（僧虔之子，篆隸與志齊名）—筠（僧虔孫）—籍（僧佑子）。

梁　泰（慈之子，僧虔孫）—騫（曇首曾孫，方慶之五代祖）—規（騫之子，方慶之高祖）。

北周　褒（蕭子雲之姑丈，方慶之曾祖）。

唐　方慶—晙（方慶之少子）。

宋　王著（《宋史》本傳，著，唐相方慶之後）。

《舊唐書・王方慶傳》，「武后以方慶家多書籍，嘗訪求右軍遺蹟。方慶奏曰：「臣十代從伯祖羲之書，

先有四十餘紙，貞觀十二年，太宗購求，先臣並已進之：惟有一卷見今在。又進臣十一代祖導，十代祖洽，九

代祖珣，八代祖曇首，七代祖僧綽，六代祖仲寶，五代祖騫，高祖規，曾祖褒，並九代三從伯祖晉中書令獻之以下二十八人書，共十篇。」則天御武成殿示群臣，仍令中書舍人崔融為寶章集，以敘其事，復賜方慶，當時甚以為榮。」按〈書畫譜〉未列僧綽書藝，但其遺墨仍由裔孫保存，殊可寶也。上表除根據王方慶所述直系遠祖留有遺墨外，其餘善書實跡均見載〈佩文齋書畫譜〉，觀此可知弘茂一系子孫書藝之盛也。〈宣和書譜〉：

「武后得晉王導十世孫方慶家藏書蹟，摹搨把翫，自此筆力益進，其行書有丈夫氣。」此則間接受益於王氏者也。

第四節　親屬善書

子承父業，克紹箕裘，書香之家，子弟朝夕受父兄之親炙，易於成材，古來書家藝術之盛，可作明證；繼起有人，輝映先後，亦家庭間一樂事也。唐書家蔡希綜著〈法書論〉，盛述歷代父子兄弟傳受書藝實蹟，其文曰：「父子兄弟相繼其能者，東漢崔瑗及寔，宏農張芝與弟昶，河東衛瓘及子恒，潁川鍾繇及子會，瑯琊王羲之及子獻之，曲阿宋令文及子之望，東海徐嶠之及子浩，蘭陵蕭誠及弟諒；如是數公等，或遭盛明之世，得從容於筆硯，始其學也，則師一同，及其成功，乃菁華各擅，……盛傳千代，以為貽家之寶。」從來大書家之後，必有能書名世者，故史書盛稱大鍾繇小鍾會、大衛瓘小衛恒、大王羲之小王獻之、大米芾小米友仁、大小歐陽詢通及此處所謂大小者，別其父子也，子傳父業，為時所稱者，如魏章誕之子，亦善隸書，時人云：「名父之子，不有二事，世所差焉。」晉王羲之有七子，知名者五人，皆得家範，而體各不同，凝之得其韻，操之得其體，徽之得其勢，煥之得其貌，獻之得其源。南朝宋顏延之善書翰，文帝問延之諸子才能，延之曰：「竣得臣

筆，測得臣文，彝得臣酒。」父子濟美傳為佳話。明王世貞曾有〈敘書家父子姓名〉一文，分人主、人臣及三

代以書名者，卞永譽著《式古堂書畫彙考》：「凡例，其書畫出自一門父子兄弟者，相連彙次，以誌藝苑之

盛。」王、卞雖創制於前，但所列尚多缺漏，因就西漢以迄滿清，將一家善書者，分列為父子、父女、母子、

兄弟、姊弟、兄妹、叔侄外戚九類。至親骨肉之間，父作子述，兄創弟隨，敘其授受經過，依代列表，藉明其

家庭藝苑之盛，至已列奕世工書及各大族書家者，不再列入。

父子　父子之愛天性也。人生自呱呱墮地，無不受父母之教。至五六歲時，恒由父母教之識字寫字，盼望其長

大成材，所謂：「父兄之教不嚴，子弟之學不謹。」已認為傳世格言。《古今傳授筆法》：「蔡邕得筆法於神人，傳女文姬。」

以鍾、王為法，又皆以平時研習所得，精心傳其子女。

羊欣〈筆陣圖〉載鍾繇授子會論書曰：「吾精思學書三十年，讀他法未終盡，後學其用筆，若與人居，畫地廣

數步，盡被穿過表，如廁終日忘歸，每見萬類皆畫象之。」元常教子勤於習書，並常思如何改善進步，蓋無時

無地不在學習，故臻於精妙。會遵其教，故書斷稱「鍾會書有父風。」〈述書賦〉：「觀士季之軌轍，審鍾家

之超越。」逸少之子盡善盡美，為古今之冠，書史記載其教子，尤為詳明。逸少有子七人，親自督教，獻之七

八歲學書，逸少從後掣其筆不得，歎曰：「此兒後當復有大名。」既監視其習書，又復考察其能否緊握筆管，

最後加以歎美，鼓勵其學習興趣，黃長睿曾詳論逸少諸子之成就，得自父教。逸少既勤於教子，又恐其遺忘，

不能臻於善美，因作〈筆勢論〉十二章以告子敬，復書〈樂毅論〉一本，以為範書。觀其教子敬書，對於指導

學書，可謂懇切備至，希望其有特殊之成就，亦可於言外見之。其言曰：「告汝子敬，吾察汝書性過人仍未聞

規矩，父不親教，自古有之，今述〈筆勢論〉一篇，開汝之悟。今書《樂毅論》一本，及〈筆勢〉一篇，貽爾

藏之，勿播於外，緘之秘之，不可示知諸友。此之筆論，可謂家寶家珍，學而秘之，世有名譽。筆削久矣，罕

有奇者，始克有成。研精覃思，考諸規矩，存其要略，以為斯論。初成之時，同學張伯英欲求之，吾詐云，失矣，蓋自秘之，是不苟傳也。」歷代書家，盡心教子，代有其人。

父女　古代父之教女，善書雖屬不多，然亦有特殊成就者，為東漢蔡邕傳筆法於女琰，琰之後，雖屬無聞，但據傳授筆法人名，謂文姬傳之鍾繇，元鄭杓書法流傳之圖，其說亦復相同。皆有特殊成就。

兄弟　父之教子以嚴，兄之於弟以愛，自來兄弟善書者，美不勝收。或互相媲美，或爭取短長，所謂「金昆玉友，羨兄弟之俱賢，伯壎仲篪，謂聲氣之相應。北齊蘇瓊有言：「天下難得者兄弟。」同懷共好，千載盛稱。後漢張芝、昶，兄弟並善草，《書斷》稱之為草聖、亞聖。晉王珣、王珉，書藝不相上下，時有難兄難弟之稱。王獻之、王珉先後為中書令，世以大令小令稱之。晉陸機、陸雲，同善文藝，號曰：「二陸」；孔侃、孔愉，俱善行草，《述書賦》謂之二孔殊芳：謝尚、謝奕、謝安均善草書，《述書賦》謂「謝氏三昆」。唐張從申兄從師、從義、從約，俱善書藝，時稱「張氏四龍，名揚海內。」宋徐鉉弟鍇，以文翰知名，時人號曰二徐。宋祁、宋庠，皆精字學，時呼二宋以大小別之。元康里巎巎與弟回回，皆為名臣而善書藝，世號雙璧。明夏昶、夏昺，同拜中書，時稱大小中書，俱為翰林學士，故有大小學士之稱。傅瀚弟潮，俱工書藝，時稱一家二妙。張鳳翼、獻翼、燕翼均善書，並有才名，吳人語曰：「前有四皇，後有三張。」清何紹基、紹業、紹祺、紹京均善書，時稱「何氏四韻」。此外有兄弟同善一技者，如南朝宋朱齡石、朱超石並嫻尺牘。齊紀真僧、僧猛並善隸書。唐李陽冰兄弟五人同工小篆。宋徐林、兢、琛，周起弟越兄弟同屬善書，而成就多別者，如唐蕭誠、蕭諒，一善真而一善草，因有「誠真諒草」之稱。亦有兄弟友好各習其體者，如明沈度不作行草，沈粲時習楷書，不欲兄弟間爭能也。書家兄弟有極相友愛者，如唐玄宗撰書鶺

書學闡微

一八

鶺頌，《詩經》有「鶺鴒在原，兄弟急難」之詞，玄宗兄弟素友愛，初即位，曾為長枕大被，與兄弟同寢。時

有鶺鴒數千，栖麟應之庭木間，一日同集後苑龍池，數以萬計，君臣賡頌，以為美談，玄宗因撰書〈鶺鴒頌〉，

文字俱美，至今，猶保存於國立故宮博物院，兄弟聯芳，如常棣之競秀，為家庭間之至樂，不特為當世所艷稱，

更足為千古之佳話。

祖孫　吾國書藝，向重家庭傳統，謹藏先人遺墨，水源木本，不忘所自，意至善也。北周庾信，李唐顏真卿，

文字精湛，深念先德。子山之言曰：「……潘岳之文彩，始述家風，陸機之詞賦，多陳世德。」魯公之言曰：

「昔孔悝有夷鼎之銘，陸機有祠堂之頌，皆所以發揮祖德，敷演家聲。」孝思不匱，永錫爾類，此為我漢族偉

大的遺範，家教淵源。茲就其尤著者言之。東漢蔡邕工八分，有篆八體之妙，陳隋唐時陳留考城蔡氏多善書藝，

其十四代孫隋蔡君知以能楷為時所重，十八代孫唐蔡有鄰繼有八體之蹟，十九代孫唐蔡希逸、希寂、希綜兄弟

三人，深工草隸，頗為當代所稱。晉王羲之備精諸體，精擅一家之美，所繕蘭亭，深自愛好，傳其七世孫釋智

永，再傳其徒辯才，謹密珍藏，不輕示人，永禪師全守逸少家法，蘇軾云：「永禪師欲存王氏典型，以為百家

法祖，故舉用舊法，非不能出新意求態變也。」王導行草，見貴當世。其子孫代多善書，至唐王方慶，素尚豪

翰，保存其祖先十一世祖導等二十八人遺墨，訂為十篇，武后特御武成殿，遍示群臣，賜名〈寶章集〉。自來

子孫謹藏其祖先遺墨，在唐以前，未有若瑯琊王氏子孫之久遠也。北朝魏式，少專家學篆體尤工，洛京宮殿

諸門板題，皆式書也，延昌中表請撰〈集古今文字〉四十卷，其姪順和，亦工篆書。法安字式〈論書表〉，歷陳

其六世祖瓊以下，傳習書藝，所以未墜家風。唐顏真卿善正草書，筆力遒婉，世寶傳之，曾撰書〈顏氏家廟

碑〉，詳敍自南朝劉宋以迄李唐，歷祖書藝，綿延不絕，傳有干祿字書，矯正時弊，其兄弟子姪輩善書，亦有

多人。陸柬之以書專家，與歐褚齊名，其子彥遠，從孫景融，從玄孫曾，從玄孫峴，均以善書稱，希聲為柬之

六世侄孫，以草書高天下，雖中間稍替，至希聲一出，遂能復振家法。宋歐陽修愛好書藝，盛稱其先德。《集古錄》：「隋之晚年，書學尤盛，吾家率更與虞世南皆當時人，後顯於唐，遂為絕筆。」「薛純陀書有筆法，遒勁精悍，不減吾家蘭台。」永叔父名顯於當代，書藝雖不甚佳，而好論書，歷述祖先書藝以為榮。明長洲文氏，傳有族譜，文風不著，自待詔以後，迄乎滿清，歷時久遠，世世子孫多善書之士，猶可於其族譜考求之。祖先德業，為子孫者當善繼善述，方可光前裕後也。《續通志‧氏族略》總敘：「五季至宋，譜牒之學，略而不論。」於是書家傳書美德，遠祖裔孫，遂不能顯著於世。

叔侄　叔侄之親，僅次於父子，故叔曰諸父，稱侄曰猶子。叔之與侄，誼屬同根，休戚相關，對於侄輩學業，自多教導獎掖。李密陳情，悲無叔伯；馬援戒侄，懇切逾恆。古代大家庭中，叔侄大都同居一處，其善書者，常出示範書，侄輩得親炙其教，薰陶浸漬，蔚為家風。自來名書家，無不愛其子侄，冀成偉器。晉王敦初有高名，見義之靜而好學，深為伯王敦所器，時陳留阮裕有重名，為敦主簿，嘗謂義之曰：「汝是吾家佳子弟，當不減阮主簿。」謝玄為叔父安所器，因戒約子弟曰：「子弟亦何豫人事，正欲使其佳。」玄曰：「如芝蘭玉樹，使其生於庭階。」為侄者亦多敬事其叔父，不敢稍怠。唐柳公綽身處富貴，而事叔如父。公卒，其子仲郢事叔公權，如事其父。為京兆尹時，出遇公權，下馬端笏而立，愛下敬，教誨不倦，叔侄之間，怡怡如也。故書家文藝，多得力於伯叔之指授，晉王義之少朗拔，為叔父廙所賞，書藝即師世將字廙南朝陳蕭乾書法，得之叔父子雲，唐虞纂書法，得叔父世南之體。宋劉珙生有奇質，從季父子翬學書，史跡昭昭，不一其例。尤可佩者叔父撫養姪輩，一如己出。南齊王儉之父僧綽遇害，為叔父僧虔所養，篤於學，手不釋卷，賓客或相稱美。僧虔曰：「我不患此身無名，政恐名太盛耳。」乃手書崔子玉座右銘以貽之，其篤愛有如此者。

夫婦　古時女學未昌，夫婦俱以書名者不多；但亦有以妻妾之善書，贊襄夫業，可謂賢內助之一：如宋高宗為

中興之主，日事萬幾，又工於書藝，其后妃若吳后、劉貴妃、劉婉儀皆屬能書，分任繕寫工作。元趙孟頫妻管仲姬善書，仁宗嘗取夫人書，曰：「使後世知我朝一家夫婦父子皆善書也。」不獨榮貴當時，且以顯耀後世。此外名人學士夫婦之工書，如東晉王羲之之妻郗夫人，宋蘇軾之姬朝雲，明黃道周之妻馬夫人，趙宦光之妻陸子卿，清冒襄之姬董白，劉墉之姬黃氏，均屬善書，夫唱婦隨，共研書藝，閨房之樂，有甚畫眉者，亦文藝界中一大韻事。

外戚（甥舅、外孫、翁婿、姑丈與內侄、妻舅、中表）　昔司馬遷有言曰：「自古受命帝王，及繼體守文之君，非獨內德茂也，蓋亦有外戚之助焉。」以帝王之家，其臣工之眾多，財力之雄厚，猶須得外戚之助，況其他哉。古之善書藝者，亦多出由外戚之資助或互相觀摩，以成其業者。蓋書藝之傳授，除父兄師長外，外戚亦關重要；況復早孤失恃，指導無人或貧苦之家，書帖無存，雖或天性愛好書藝，無由臨摹，如外戚有善書者，自易請益，或樂於指導，得收佳果，甥舅關係密切，不啻家人父子。《晉書·王忱傳》：「忱嘗造其舅范寧，寧謂曰：節風流甚望，真後來之秀。忱曰，不有此舅，焉有此甥？」吳諺有云：「三代不脫舅家門。」甥舅之性情習慣容貌、血統、習性，頗有相連相似之處，故歷代名書家，每有培植其甥或外孫者，如唐薛稷之外祖魏徵家多藏虞、褚書，稷假而臨仿，結體遒麗，遂以書名天下。有得至親互相教導者，為其舅父與岳父，如西漢張吉，傳其甥杜鄴，鄴幼孤，又從吉學問。祝允明為明代大書家，指導其成業者，文徵明言之最詳，其言曰：「枝山（允明號）早歲楷筆精謹，實師婦翁，李應禎而草法奔放，出於外大父徐有貞；蓋兼二父之美，而自成一家者也。」尤可異者，以戰俘善文藝，即認為舅氏。北周文帝時，王褒、王克等數十人至長安，文帝喜曰：「昔平吳之利二陸而已；今定楚之功，群賢畢至，可謂過之矣。」又謂褒及王克曰：「吾即王氏甥也，卿等並吾之舅氏，當以親戚為情，勿以去鄉介意。」甥舅之間，情意殷拳，可見一斑。

中表　父之姊妹之子，母之兄弟姊妹之子，互稱中表。表親間平時交往，有甚密切者，情愫深厚，亦有互相扶助，襄成其事業者，包穎詩云：「平生中表最情親。」原屬實情，表有舅表、姨表、姑表之分，外兄、外弟亦屬中表，謂姑舅兄弟也。西漢杜鄴少孤，其母張敞女，鄴壯從敞子吉學問，得其家書。吉子孫又幼孤，從鄴學問，亦著於世，尤長小學。晉王曠之與衛夫人為中表親，故令其子羲之學書於衛夫人，並借得蔡邕書法，供子學習。王獻之兄弟－郗超、郗儉、郗恢。北魏崔光與劉芳有中表之親，崔浩從弟玄，供子義之學書於衛夫人，並借得蔡邕書法，供子懷素為群從中表兄弟，懷素師事鄔肜，受其筆法。宋王廣淵與時君卿為中表，廣淵書以婉美稱，君卿亦善筆札。宋黃思書法清勁，卓景福與必為中表，親授筆法，亦以書名。宋黃庭堅與李東為中表兄弟。宋蘇軾為文同之從表弟，均工書畫。元何中與吳澄為中表兄弟，恆推讓之，不敢置弟子列。

第三章　書家一生的學習過程

第一節　幼童好學書藝

我國自古多天才兒童，幼好書藝，後遂名世者，迭見著錄。近來兒童書藝遠不如前，爰述古代兒童善書者，後來大都成為名家。幼秉異稟，為父兄師長者，更應善加誘掖導之成材。好古敏求，鑒往知來，冀其能追踵前賢，重振書學而已。或有嫌下述材料之陳舊，不適宜於今世者，似屬過慮之談，不知今之談道義忠孝，以及歷史聖哲之往事，何一非數千百年古老之事實，但多譽為民族精神所寄託。保存國粹，編入課本，大事宣揚，並不嫌其陳舊，書藝為國粹之一，似不可忽視也。兒童書藝的成就得家庭督教之力，每能克紹箕裘，如魏之大鍾（繇）小鍾（會），晉之有大王（羲之）小王（獻之），唐之有大小歐陽（詢與通），宋之有大米（芾）小米（友仁），家庭環境優越，所謂入門不必旁求者也。如再得名師之指授，帝王之獎掖，長官之提挈，更易鼓勵其學習，提高其品質。其或資質稍差，如能勤勉學習，亦易成材，如晉王羲之幼訥於言，人未之奇。明文徵明少拙於書，似不過一庸材而已，後均以書藝鳴於當世，重於後代。所以學習書藝，須出於自己的愛好和努力，天資尚其次也。古代有不少幼童善書者，分錄如後，但有懷疑其事者，不知現代亦有其事，譽滿全島。民國四

十五年十月《中央日報》載有五歲善寫大字一則，謂苗栗曾裕源三歲半已能寫「太山」二字，至五歲時，中央

社記者已見其能寫更好的大字。四十九年八月二日《中央日報》載有書法神童蔡瑞益一則，說他五歲時，曾在

台北、高雄等地，當眾揮毫，表演書法，用小手寫大字，筆力蒼勁，安排均勻，深獲觀者讚許。十三歲時來台

北，在參觀者前，寫出「精忠報國」四個大字，筆鋒剛勁有力，觀者無不齊聲讚美，特將所寫字樣刊載報端。

昔歐陽永叔論李邕、蘇子美、蔡君謨學書均在幼年，其言曰：「古之人不虛勞其心力，故其學精而無不至。蓋

方其幼也，未有所為時，專其力於學書，及其漸長，所學漸近於用，今人不然，多學書於中年，所以與古不同

也。」幼年學書，精力專一，可收事半功倍之效，往事昭彰，不一其例，此幼年學書之所以應加提倡者也。茲

就所見所聞姓名錄下：

幼好學書

後漢蘇班平陵人，五歲能書，為張伯英所稱賞。後漢章德竇皇后，六歲能書，親家皆奇之。後漢和

熹鄧皇后，六歲能史書，好書學。三國吳皇象幼工書。南北朝北齊李絃九歲學書，急就章月餘便通。隋

薛道衡六歲而孤，好書學。唐徐浩年七歲，便工翰墨。宋蘇軾幼而好學，日學蘭亭。元桂梓幼機敏，工字畫。

明劉嘉緒年數歲，據小几習字。明劉黃裳七歲，能摹逸少書。明胡儼幼好學書。明徐範嘉興女子，十二歲摹諸

家體，賣字自活。明陳璋七歲舉奇童，精石軍書，弱冠登高第。明張文獻七歲工八法。清朱昆田九歲善書，得

推拖撚拽法。清李慶來幼時，已有書名。清成親王永瑆幼時握筆，即波磔成文善書法。

善寫大字

兒童腕力未充，有主不宜遽習大字，所以教育部頒行國民學校課程標準，特加限制。惟前清私塾時

代，習字大小，尚無規定，大都初習描紅簿格，次臨顏柳大楷，間習小楷，蓋當時以大小楷應用為多。古時

兒童頗有能寫大字者，今昔情形不同，在學習基本上，自覺稍異耳。晉王獻之幼時，嘗書壁為方丈大字，羲之

甚以為能。唐杜甫九歲書大字，有作成一囊。金麻九疇人，九歲能大字，有數尺者。元章弱未十歲，即能作扁榜大

字。元張童子七歲，能作徑丈大字，緊結勁正，骨肉相副，筆力千鈞。明夏禮七歲能作斗大字，人稱為「書小

史」，沈周作長歌贈之。明祝允明五歲，作徑尺大字。明王稺登六歲，善擘窠大字，能作徑

尺大書。明徐霖九歲，能大字。明韓治八歲，能徑尺大字。明張瓛八歲，能徑尺大字。明沈應元五六歲，能作徑

鏊告老歸，構其匾未當，延陵方七歲，操管立就，諸名家皆歎為不及。清沈浩九歲，能作大字。明王延陵，鏊之季子，

嚴純孫六歲，即能徑尺大字，梁溪人爭以雲林目之。清沈奪早歲能作盈丈大字，具古人神致魄力。清楊賓八

歲即能作擘窠書。清屈頌滿數歲時，能作擘窠書。清朱大勛七歲喜臨池，能作擘窠書。清喻宗崙十三歲能作擘

窠書。清陳榮髫歲能作擘窠書。

幼工各體　晉衛恆之祖覬，父瓘，皆以蟲篆草隸著名，恆幼傳其法。晉王戎，幼善隸行書。南朝梁陶弘景，年

四五歲，恆以荻為筆，畫灰中學書，工草隸。梁劉孝綽，幼聰敏，七歲善草隸。唐元希聲，三歲便善草隸。唐

李含光，幼年頗工篆籀，而隸書尤妙。唐裴瓘，少時書頗秀勁，多媚態。宋劉溫叟，七歲善楷隸。宋黃伯思，

弱齡喜篆法。元李秉彝，十歲能習古篆隸。明徐文溥，數歲能草書。明梁懷仁，四歲善草書。明董元九歲真楷

草皆能之。清顏光敏九歲工行草書。清奚岡九歲作隸書。

隨機學習　北齊李繪，六歲便入學，家人以偶年拘忌不許，遂竊其姊筆牘用之，未逾月，通〈急就章〉。五代

徐鍇，四歲而孤，母方氏教兄鉉，因自模仿學習。明許廉，眉州人，三歲過州治，憩城下，仰見城

區「眉州」二字，以手畫地，宛然成書，自是資性朗悟。

長官考驗　宋上官必克，幼警敏，八、九歲已善楷書，逾冠領鄉薦。元張伯淳杭州人，小善書法，應童子科，

給巨筆大紙寫字，伯淳書「天」字以進。詰之，對曰：「惟天為大，惟堯則之。」元張如遇，七歲能書大字，

有司薦於國學。明姜立綱，七歲能書，命為翰林院秀才。明張翼，七歲能書，上官愛其才，任為河南按察檢校。

明李世二歲尚不能言，善書大字，四歲，貴陽馬御史文卿按廣東，召見之，抱膝上手甚小，握甚固，作字為碗口大，揮灑甚疾，馬氏極嘉獎之。明張環八歲能作徑文大字，以神童薦，入翰林院為中書舍人。清張縉，十一歲入學，學政習竇稱縉書法冠楚南。

第二節　少壯力學

帝王的獎掖　後漢安帝十歲好史書，和帝稱之。南齊江夏王鋒，年四五歲，帝使為鳳尾諾，一學即工，高祖以玉麒麟賜之。北魏趙文深少學楷隸，年十一獻書於魏帝，雅有鍾，王之則，帝善之。宋韓彥直幼聰穎，六歲時，隨父世忠入觀，高宗令作大字，即跪書：「皇帝萬歲」四字，高宗大悅，拊其背曰：「他日令器也。」親解孝宗卲角之縑，傳其首，賜金器筆硯鞍馬。金麻九疇七歲能草書，作大字有數尺許，一時目為神童，章宗特召見之。明任道遜七歲能賦詩，作字徑尺有法，宣宗聞而奇之，面試其書，命為國子生。明神童某，正統間人，能書大字，送至京師，朝廷戲與予餘紅羅，使直書一字。童凝思久之，舖地以筆直豎為羅長，而後右側注以一點，成「卜」字，人驚駭，天下傳之。明洪鍾，四歲能作大書，憲宗召見，命書「聖壽無疆」。鍾握筆，久之不動。上曰：「汝容有不識者乎？」鍾叩頭曰：「臣非不識，但此字不敢於地上書寫。」上命侍者搬几備用，一揮而就。上大悅，賜物獎勵，後鍾十八歲已登進士。明李東陽，四歲能大書，景帝召試之，甚喜，抱置膝上，賜果鈔。賓之年十八登進士，工篆隸，流播四夷。明沈應奇，七歲能大字，以神童薦，憲宗召試，命書「皇帝」兩字，應奇俯伏奏曰：「書皇帝字，乞賜一几。」上奇之，字復稱旨，命授中書舍人。明張文憲，七歲工八法，召試「乾坤」二大字，稱旨，令讀書翰林院。

《論語》云：「少之時，血氣未定。」少謂三十以前時期。《禮記》云：「三十曰壯。」中年謂年過四十，謂百歲之中歲。茲以書家少年、壯年、中年三個時期，概稱為少壯時期，便於記敘也。人生在少壯時期，如日方中，一生事業，都在此時立定根基，固不特書藝為然，在此時期，各有其應辦之事業，如能於公餘之時，利用時光，臨摹碑帖，以為修身養性之舉，德業並進，裨益良多。如果暇時，只圖娛樂，息廢終身，正所謂：「四十、五十而無聞也。」斯亦不足為也矣。」書藝之成，幼童時期，為學習之初步，培養根底。少壯時期，能力充裕，富有鑑別，擇善臨摹。南唐李後主工書畫，筆力不減柳誠懸，落筆瘦硬，風神溢出，其論書曰：「壯歲書亦壯，猶霍嫖姚十八從軍，初擁千騎，憑陵沙漠，而目無勍敵。」少壯之年，學習書法，用力深厚，收則，少不如老；學成規矩，老不如少；思則老而愈妙，學乃少而可勉。」唐孫過庭《書譜》云：「若思通楷獲必多，故有中歲之年。已成名家，聲譽遠播者，如王獻之年幾不惑，便著高聲。亦有後雖稱為大家，而中年書藝未臻盡善者，但絕不灰心，努力學習，卒能成家，如唐陸柬之以書專家，與歐褚齊名，然《書斷》謂：「其中年之跡，猶有怯懦，總章（唐高宗年號）以後，乃備筋骨，殊稱賞樸，恥夫殲靡。」明文徵明為明代大書家，然文嘉所撰行略，則謂「公少拙於書。」此書家之成名於中年以後者，更有至中年方才學書，以努力的結果，亦能大有成就，如宋秦少游盛年學書，錢穆指為俗，少游聞而改善，人多好之。清包世臣年二十六學書，四十而後知書。吳德旋少年時，於書絕不措意，三十歲有所激發為之，亦甚嗜之。上述數人，書藝之學習雖遲，然能專心致志，其所謂大器晚成，後生可畏者也。

少年工書

後漢陰皇后，少聰慧，善書藝。後漢順烈梁皇后，少好史書。後漢北海敬王陸，少善史書，當世為楷則。三國魏高貴鄉公，少工草隸。三國魏鍾繇少時，隨劉德昇往抱犢山學書三年，業遂大進。晉王珉，少有才藝，多出珣上。晉王廙，少工書。晉王羲之中年進德，每作一橫，如驚蛇之曲。南北朝梁庾肩吾，少時留心

書藝。梁陸杲，少好學，工書。齊王僧虔，弱冠工書。唐張延賞，少稟師訓，妙合鍾張。宋潘時，少喜學書，得歐顏楷法。宋黃正叔，天資喜書，少時書帖奇麗。宋蘇軾，黃山谷謂東坡書，中年勁而有韻，大似徐季海。元陶煜，早歲學書雪菴，得其典則。元倪瓚，早歲書法精美，妙有大令遺風。元趙孟頫中年書法，一筆不拘，筆法最妙。明吳餘慶書法，少已出塵。明王鴻儒少工書。明卓晚春十六歲善草書。元董其昌中年極意北碑，悟入微妙，遂自成家。清錢元昌，少善書畫，弱冠，即以三絕，馳名京師。清姜宸英，少時學米，董書有名。清英和，少壯書，得松雪之神。清鄭燮，少工楷書。清何紹基中年極意北碑，尤得力於張黑女志，遂臻沈著之境，清得神化之妙。清黎簡中年學李北海。清梁同書，中年用米法。清阮元，中年學〈百石卒史碑〉。清孔涐，中年進而學蘇、董、米。清翁同龢，早歲由思白以窺襄陽，中歲由南園以攀魯公。清吳大澂，中年學古隸。清郭尚先，中年以後，幾與董思白方駕並驅。清曾國藩三十歲時，已解古人用筆之意。清譚延闓中年專意錢南園，翁松禪兩家。

第三節 白首攻書藝臻上乘

書法的進步，本於長久的學習，書法家以其沉厚雄毅的精力，恒久的從事於書法而獲得高年，愈至晚年，學習愈勤，造詣因亦愈高，良以中年學習書法，奠定根柢，繼續學習，方臻圓妙。唐徐浩〈論書〉：「俗云，書無百日工，蓋悠悠之談也」，宜白首攻之。」〈書法雅言·功序〉亦說：「……至若無知率易之輩，妄認功無百日之談，豈知王道無近功，成書亦非歲月哉！……所以逸少之書，五十有二而稱妙，宣尼之學，六十之後而從心，古今以來，莫非晚進。」東漢蔡邕篆隸絕世，中歲之跡，筆力未精，及其暮年，方窮其妙，動合神功。

此高年續學之尤著者也。孫過庭《書譜》說：「……初謂未及，中則過之，後乃通會，通會之際，人書俱老，是以右軍之書末年多妙，蓋有學而能，未有不學而能者也。」此就高年書法求進步而言也。至若高年習書，原不限上說，實為進德修業之一助，周必大評黃山谷書曰：「前輩為學日益，新而又新，晚欲自成一家，豈遽矜滿假，是殆癡人前不得說夢也。」書家功力，與時俱進，老且益堅，方能自闢蹊徑，自名一家，請再以近人之說證之，昔年梁寒操為書家于右任七秩晉九作〈壽言〉一篇，其言曰：「孔子自言，學不厭，誨不倦，不知老之將至。聖賢所以異於世俗，蓋以其不朽之信念耳，人苟能具是信念而不懈於修持，可入賢關，躋聖域，夫如是然後能壽於世，而又能與世共同其壽也。若公之生平，非所謂能壽於世，而又能與世同其壽者耶。」于老之書法，與邱吉爾晚年之繪圖，可以東西媲美，相映成趣，為藝術家頤養高年之一法。茲將歷代高年書家的成就錄下：

三國魏胡昭，少而博學，老而彌篤，有夷皓之節，甚能史書，真行入妙。」東晉王羲之書在始末年奇殊，不勝庚翼，郗愔；迨其末年，乃超其極，嘗以章草答庾亮……以示翼，翼始歎服，故《晉書》稱：「王逸少書，暮年方妙。」東晉郗超以晚年取譽。南朝梁蕭子雲特妙飛白，晚師元常，筋骨亦備。唐太宗書法遠接右軍，晚來手敕，清勁絕倫。唐虞世南行草之際，尤所遍工，及其暮年，加以遒逸。唐歐陽詢暮年草書，精彩動人。唐褚遂良博雅通識，工隸楷，初師虞永興，晚得右軍筆法，正書遒勁，直班歐虞。唐陸柬之得法於虞世南，晚擅出藍之譽。唐賀知章善草隸，當世稱重，晚節尤放誕，醉必作為文詞，行草相間，時及於怪逸，使醒而復書，未必爾也。唐李陽冰在蕭宗朝所書，是時年尚少，故字差疏瘦，至大曆以後諸碑，皆暮年所篆，筆法愈淳厚。唐顏真卿書〈蔡明遠帖〉，是晚年書，與邱伯埭謝安石廟中題碑傍字相類，極力追之，不能得其髣髴。康裴潾隸書，為時推右，晚歲尤勝。唐釋懷素草書，暮年乃不減長史，蓋張妙於肥，藏真妙於瘦，此兩人者一

代草書之冠冕也。宋徐鉉酷酷耽玉筯，垂五十年，時無其比。晚獲繹山碑模本，師其筆力，自謂得思於天人之際。宋郭忠恕八分書字畫頗軟，至其暮年所書，則筆力老勁。宋杜衍晚乃學草書，遂為一代之絕，清閒自得於天人之際。宋蔡襄真行草皆優，篤好博學，冠卓一時，少務剛勁有氣勢，晚歸於浮淡婉美。宋王洙晚年喜隸書，得晉人風氣。宋宋綬書仿徐浩，暮年擺脫，效右軍父子規模，自成一家。宋黃庭堅晚年書，心手調和，筆墨又如尤得古法。宋米芾壯歲未能立家，人謂其書為集古字，既老始是成家，人見之不知以何為祖也。宋陳孔碩，西山題人意。跋云：「北山先生陳公詞章翰墨，為近世第一，此其未五十時書也，筆勢遒美已如此，至晚歲則尤龍騰虎踔，不可搏執矣。」宋王子韶書宗褚顏，暮年自變為一家。宋林宗道晚年用筆益蒼勁。宋劉燾以草書名世，晚年用筆圓熟。宋高宗晚年書得趣，橫斜平直，隨意所適。金趙秉文兼古今諸家書，及晚年書大進。元耶律楚材晚年所作字畫，尤勁健，如鑄鐵所成，剛毅之至，至老不衰。元王磐性嗜書，晚年益超精妙，筆意簡遠，神氣超邁，自成一家。元趙孟頫晚章書，天機逸發，出入右軍，大令間，實為妙筆。元錢良佑至正間以書學名家，晚年真行間出，姿態橫生，不少衰竭。明姚廣孝書數變，而晚更秀。明祝允明書出入晉魏，晚益奇蹤，名山藏指為明朝第一。明文徵明少年草師懷素，行筆仿蘇、黃、米及〈聖教序〉，晚歲取聖教損益之，加以蒼老，遂自成家。明文彭字學鍾王，後效懷素，晚則全學過庭，而尤精於篆籀。明文嘉晚年書奇進，幾不減京兆。明王寵晚年行法，飄飄欲仙。明陳涼晚好李懷琳、楊凝式，率意縱筆，不妨豪舉，晚則全學過庭，而尤精於篆籀。明陳輝老而筆力尤勁，解縉雅推服之。明徐霖書早尚雄麗，晚益樸古，殆登仙品。明陳深書宗松雪，晚鎔李北海兩晉風格，宛然具存，足傳不朽。明周天球善大小篆古隸行楷，楷模範文太史，晚則能自得蹊徑，一時豐碑大碣，無不出其手。明董其昌受籙於季海，參證於北海、襄陽，晚則釩平原而親近於柳楊兩少師，故其書能於姿致中出古淡，為書家中樸學。明郭天中專精篆隸之學，搜訪摸揚，寢食都廢，晚年隸書益進，師法秦漢，最為逼古。明周叔

宗書書初喜希哲，已學漫士，又進學顏，晚遂一意山陰父子，書名大噪。明陳獻章能作古人數家書，束茅代筆，晚年專用，遂自成家。明徐弘澤書法從吳興取途，晚愛張伯雨，遂與姚丹頡頏。明何宗初師率更，晚更兼顏、柳，邑之山巘冢刻，多其其手。明宋獻行草遒勁，晚年寫各體臻妙。清金琮初法松雪，晚年學張伯雨，精工可愛。清金俊明初以善書著聲吳中。清鄭簠晚年書醇而後肆，其肆處，是從困苦中來非易得也。清萬經晚歲精研分隸，時人珍若拱璧。清梁同書年踰八秩，而明鐙矮低，猶能運筆，人謂唐歐陽信本，明文衡山之比。清陳奕僖晚歲書，極有妙境，流動變化，而自具幽邃之致。清王文治精於帖學，秀逸天成，晚年喜用挑法似張即之，亦為時所推重。清姚鼐晚歲書，專精大全。清錢坫最精篆書，晚用左手書，筆力蒼厚。清王學浩真書從歐入褚，晚得二王之秘，自成一家。清英和精於臨池，晚兼以歐、柳，自成一家。清包世臣中年書從顏、歐入手，轉入蘇、董，後肆力北魏，晚成絕業。清瞿中溶篆隸書有法，行楷學六朝，晚年隨手塗抹，彌見天真。清何紹基書專從顏清臣問津，積數十年功力，探原篆隸，入神化境，晚年尤自課益勤。清曾國藩初習柳誠懸，後學趙吳興，晚年書運筆專主撥鐙之法，故其書多雄直之氣。清彭玉麐晚年一意魯公，雄傑昂藏。清曾蔚然以深，不露鋒芒，而熊熊之光，溢於楮墨之外，老而益壯。清莊怡孫書法天優於人，晚年撫乙瑛禮器諸碑，變模茂為姿媚，於漢法自闢一徑，獨為時流所賞。清符翁晚歲參以分隸，奇趣奇理，殆欲與何道州分席。清翁同龢晚年造詣實遠出覃谿，南遠之上，論國朝書家，劉石菴外，當無其匹。戊戌以後，靜居禪悅，無意求工，而超逸更甚。清高邑平生致力北海，晚而能變，清道人極推許之。清沈曾植暮年作草，遂爾抑揚盡致，委曲得宜，有清一代草書，允推後勁。清朱祖謀初師平原，後法河南，晚年不專一家，整嚴有風骨，不尚馳騁。清曾熙晚年書益佳，合南北為一家，而別立門戶，四方學者多師之

第四節　老年績學志在養生

前文曾述：「白首攻書，藝臻上乘」。但亦有不求書藝之精進，而在從工作中找尋健康和快樂的途徑。宋

歐陽修說：「蘇子美嘗言明牕淨几，筆硯紙墨，皆極精良，亦自是人生一樂；然能得此樂者甚稀，其不為外物

移其好者，又特稀也。余晚知此趣，恨字體不能到古人佳處，若以為樂，則自是有餘。」歐公高年猶持續進修，

並不因老邁而輟學，書藝之進步與否？姑且不論，志在消除孤獨，尋求工作，以為養生之一助。孔子說：「學

不厭，誨不倦，不知老之將至。」聖賢立論，對於求學習書，忘其老境之將臨，並自饒樂趣也。試以明曹時中

晚年之說證之；時中以詩名，而尤工於書，晚工小楷，嘗曰：「自少至老，已覺世味淺薄，惟學書一事可以消

日。」可知古人拋卻繁華，以書藝為習靜養生之具也。茲將老年績學書家錄下：

唐盧藏用晚師逸少。宋牟益晚喜篆，深究古文。宋徐璣暮書近蘭亭。元趙孟頫書凡三變，初臨思陵，中學

鍾繇及獻之諸家，晚學李北海。明曾魯善楷書，雖老猶日課百字。明何宗初師率更，晚兼顏柳之體。明范廷珍

長於題署，臺年猶日作不倦。明尹嘉賓字畫瘦勁，晚更雜篆隸出之。清阮匡衡年七十餘，猶臨池不倦。清馮冶

晚年專習〈曹全碑〉。清黎簡晚年寫蘇黃兩家之體居多。清陸紹曾晚年好飛白。清沈思孚晚年改習篆字。清王

德容晚年專學平原。鄭燮少工楷書，晚雜篆隸，間以畫法。清趙學轍晚年專學思翁。錢伯坰晚年改習篆字。

高年善大字小楷　人至高年，體力衰弱，目力尤遜，原為普遍生理關係，惟書家學養素優者，雖至高年大字小

楷仍優為之，有時或為中年書家所不逮也。

小楷　明文徵明年九十時猶作蠅頭書，人以為仙。明許續平生寡慾，於古稀之年，猶作細字。明周伯器年

九十，修杭州志，燈下書繩頭字極佳。明詹僖年七十餘，燈下作小楷如蠅頭，遒勁可法。明韓玉七十尚作蠅頭楷書，即片紙未見一畫苟也。明王鏊年八十，燭下猶能作蠅頭楷書。明余集年八十餘，尚作蠅頭小楷。清姚揆年八十餘，猶能蠅頭小楷，一時求者不絕。清梁同書年九十餘尚為人作中小楷碑文墓志，終日無倦容。

大字　宋陳克佐善古隸八分，為方丈字，筆力端勁，老猶不衰。明范廷珍年九十餘，猶日作字數十紙弗厭，尤長於齋閣題署。清冒襄年八十，猶作擘窠大字，體勢益媚。清劉喬南年逾八十，猶日書忠孝等大字，遒勁逼人。

老年書藝的衰退

老年書藝的衰退　人至高年，精力或有不逮，書藝或稍衰退；然以性之所好，並不畏縮，猶力作不已。唐徐浩晚年力過，更無氣骨，皆不如作郎官時〈婺州碑〉也。元班惟志早歲宗二王，筆勢翩翩不失書家法度，晚年學黃華，應酬塞責，俗惡可畏。明黃姬水，正書初宗虞永興，行筆本王履吉，而晚節加率。明陸樹聲，晚年知摹八法，然老指腕多強，復懶放，屈意摹倣，拙態如故。清楊峴，學禮器銘，信為能者，晚年流於頹唐，款題行書，尤為俗格。劉墉文清七十以後，潛心北朝碑版，惟精力已衰，未能深超。

老病尚喜作字

老病尚喜作字　老年患病，不易痊癒，痛苦事也。然有一種嗜好，可減少其痛苦，聊以自慰，作字亦其一也。有病右手不能作字，則改為左書，有盲目不能見者，以性之所好，功力未退，仍能以意作字，均屬罕見。清黃鉞工書，年九十餘，目失明，猶能作書，自號盲左。清高翔西塘工八分書，晚年右手廢，以左手書，字奇古。清黃為世寶之。清淩麟年老病風，以左手執筆，書益遒媚，縣人有得麟隻字者，寶若全玉。

以書會友頤養高年

以書會友頤養高年　高年碩德，親朋凋零，生活時感枯寂，若有老年書友，嗜好相同，德業相仿，求其友聲，互相鼓勵，以為精神的寄托，實為老年最大的樂趣，宋文潞公（彥博）留守西京，時年七十七，集合志同道合者十二人為耆英會，以富韓公（弼）年七十九歲最長，司馬溫公（光）仿六十四歲亦預其會，就中文富及溫公

皆善書，德望素隆，情好彌洽。清初蘇州金俊明鄭敷教彭行先為明末遺老，義不仕清，又均善書法，意氣相投，時相過從討論書法以娛晚景，時稱吳中三老。此老年書家集合多人以研求所學，至老不衰者也。此外如宋社祁公（衍）暮年以草書為得意，喜與婿蘇舜卿論書，深相契合。宋米（芾）晚年與薛紹彭劉涇常以所見墨跡碑帖互相研討，時有書詩來往。米氏寄詩薛云：「老無他物適心目，天使殘年同筆硯，圖書滿室翰墨者，劉薛何時眠中見。」又致薛詩云：「老年書興獨未忘，頗得薛老同徜徉，持此以為風月伴，四時之樂樂未央。」嘗寄書云：「書史》載蜀劉涇長安薛紹彭，襄陽書畫友也。」往還論書為忘形交，紹彭以書畫情好相同。芾《書畫間久不見薛米，」余答以詩云：「世言米薛或薛米，猶言弟兄與兄弟，」情洽意投，稱為書友中之韻事。明袁尊尼性善書畫，時文衡山已臻高年，以所好相同，引為忘年交。此皆以書友娛其晚景者也。

蒐藏碑帖以娛晚景　老年人應有一種適當的嗜好，以增加其生活力之持續，以為悅生之一助。故書家每有滿室書畫，娛情翰墨，當其靜坐一室，形影相對，不啻日與正人君子周旋，恍與古會，恬曠之懷，蕭閒之致，尚友古人，或臨池自娛，或展覽欣賞，為書家晚年樂趣之一。陳繼儒之書法蘇長公，故於蘇書，雖斷簡殘碑搜採，手自摹刻。清溫純之書法臨摹晉唐諸家，名所居曰墨妙樓，弇名人墨跡精拓碑板及金石圖，閉窗靜坐，與古人為徒，以樂餘年。汪士鋐晚年尚慕篆隸，時懸陽冰顏家廟碑額於壁間，以觀玩摹擬。潘奕儁晚年杜門謝客，以圖書碑刻自娛。楊守敬晚年善書而景仰蘇長公，晚年歸黃州，集長公書帖，築居鄰東坡古宅，以儲藏摹刻，名曰鄰蘇園。這些書法家對書法藝術有特殊嗜好而獲致高年，猶不少懈，因而心境更加愉快，精神更為矍鑠。

習書為老年運動之一法　老年人如繼續努力於書法，實加一種善良運動，因寫字前，例須勻磨墨水，寫畢又須洗滌硯池用筆，尚屬一種輕微運動。至於執筆更須用力，懸臂尤甚，古語云：「筆掃千軍」，尚為形容之詞。衛夫人云：「須盡一身之力以送之。」顧起元云：「凡書之道，無論點畫波拂，皆當盡其勢，如獅子搏兔，皆

當用其全力，故昔之名畫家隨筆所到，皆當盡其勢，無苟作者。」董其昌云：「米書諸詩卷，如獅子搏象搏兔，

以全力赴之，當為生平合作。」清何紹基丁巳初冬，跋張黑女志銘云：「遒厚精古，未有可比肩黑女者，每一

臨寫，必迴腕高懸，通身力到，方能成字，約不及半，汗浹衣襦矣。」清曾國藩亦以習字為一種補助運動，他

在四月日記說：「余近習字，非求字佳，老年手指硬拙，有如薑芽，借古帖使運動稍活耳。」何曾兩氏為清名

書家，其說從實驗中來，當可徵信。于右任院長七十晉九華誕，記者往訪，據說：「右老認為寫字是一種運動，

在興致來時，他常常一連寫好幾張。」（四十六年四月十八日《中央日報》）五十一年四月二十四日《自立晚

報》記者訪于院長，時于院長已達八十四高齡，他說：「寫字對我也可以說是一運動。」于院長先後所談，均

以寫字為老年人的一種運動，身體力行，得臻高年。

第五節　自幼至老習書不輟

〈寒山帚談〉：「凡為學不進則退，無有停機，惟書亦然；故名家作字，隨在變化，各盡其妙，此非固為

苟難以求眩目也。日新又新，生發不窮，烏得不進，進則烏得不變。」茲將自幼至老，學書不倦者，略述如後：

南北朝梁庾肩吾自少至長，留心書藝，至老不倦。北魏崔浩從少至老，習書不憚勞倦。唐陸柬之世南之甥，

少學舅氏，晚習二王，故體象與世南殊不類。顏真卿少孤，家貧乏紙筆，以黃土掃牆習學書法，中年書法瘦勁

恬適，晚年以書自娛。宋歐陽修幼孤，母鄭氏教之學書，及長喜論古今書，故晚年亦少進。宋蔡襄自少以能書

得名，至老以作字為悅。宋蘇軾少日學蘭亭，中歲喜顏魯公楊子，晚年沉著痛快，乃似李北海。宋楊億自幼

及終，不離翰墨。宋米芾早年涉學既多，晚乃則法鍾王。元趙子昂早年喜臨智永千文，中年一筆不苟，晚年書

天機逸發，出入右軍大令間，故筆力極妙極精。明宋濂自少至老，未嘗輟書。明陳淳書少有逸氣小書極清雅，晚好李懷琳楊凝式。清英和少壯時，書得松雪之神，晚年兼以歐柳，自成一家。張照書早年學董，中晚年學米，遂成一代大家。李瑞清幼習訓詁，鑽研六書，長學兩漢碑碣，光緒甲辰看黃山忽有所悟。汪德容楷書初學黃庭，行書學率更諸帖，晚則一意平原。

第四章　書家年歲的修短

第一節　善書得高年

學習書法有修心養性之功，寧靜致遠之道，在美術上自有崇高的價值，為民族精神所寄託。是以政府提倡於上，民間競相學習，書法名家，代有其人。晚近以來，似稍中替，但典型尚存，可資提倡，政府舉辦敬老常會，表示敬老尊賢，老固宜敬，如何使年未老者，將來皆臻耄耋之年，年輕者明白長壽之道如何得來，我國醫藥尚未發達，普遍提倡書法藝術，不失為老年養生的正當途徑。〈中庸〉：「……故大德必得其位，必得其祿，必得其名，必得其壽。」名位祿壽，均可於努力習書中取得之。

一、古書家言行的證質

書家可得高年，已有先例可證，明董其昌氏說：「書畫家浩浩多壽。」清周櫟園說：「耽書畫者必壽。」清代有馬秋藥、張船山更堅信上說。馬秋藥，名履泰，字叔安，仁和人，乾隆進士，官太常寺卿，以文章氣節重於時，杖履所至，望之若仙，作畫涉筆即工，蓋由學問書法中來。書宗唐人，古健似李北海，山水得大痴神

理，名其西齋曰特健藥齋，跋云：「世傳書畫之佳者，謂之特健藥，蓋士大夫之好書畫者，多在晚年；好之不已，或至於遺老忘倦，遂以為健人之功，殊特可稱矣。」張船山名間陶，四川遂寧人，乾隆進士，退休時年未五十，自稱「藥庵」，船山長於詩，書畫尤勝，書法放逸，近米海岳。張馬兩氏俱善書畫，以習書為頤養天年之藥物或名其書齋或晚以為號，蓋能知道者矣。

二、現代養生的新論

東西各國近來盛倡長壽之道，英美近有老人俱樂部，中國長壽會曾邀請日本長壽會理事長細川欽邊來華講演長壽之道，足證長壽之道，近亦為我國朝野所注意。學習書法，為我國固有長壽之一法，實與西方醫學家之意見，有不謀而合之處。西方醫學家認為老人養生之道有二：一是「必須排除孤獨感，尋求精神營養食糧」；一是「打疊精神，從工作找健康」。吾國藝術家向以書畫相通，請以現在事實為證，英前首相邱吉爾功德煊赫，八旬退休，不以自滿，仍時常習畫，參加畫展，已達業餘畫家的技術，曾在康得那私邸中建築一間大繪畫室，已完成五百幅繪圖，他相信繪畫為最能驅除憂慮的方法。吾國高年書家，其愛好書法生活過程中，以寫字為尋求精神營養而益臻健康，獲延年之效者甚多，如吳稚暉（卒年八十九）、陳含光（卒年八十一）、居覺生（七十六）、鈕惕生（九十六歲）、許世英（九十歲）、于右任（八十六歲），書家前輩，耄耋相臻，吟詩揮毫，富於活力，便是最好的例證。清代書家劉石庵評顏魯公晚年書云：「魯公書如老枿枯林，濃花嫩蕊，一本怒生，萬枝爭發。」江湜題金冬心書跋云：「如老樹著花，姿媚橫出。」于院長八旬生辰詩有「艱難老樹發新枝」之句，某詩人賀于公壽，因有「欣看老樹新校發」之句；當年于院長書法，活力充沛，仍如春色滿園，國華人瑞，是值得欣羨而取法的。

上文錄自昔年〈中央日報〉學人欄拙著之〈書法藝術與頤養〉舊作，科學日新，爰再摘錄西方人士的新論增強其說。一百六十四期〈今日世界〉載美保羅立柏〈書法可以養生〉一文，由書家王植波譯載如下：「如所周知，書法家大多是長壽的，這是因為他們將神經與動作的昇華，付諸視學的表現的緣故。」茲再錄近年日報譯載歐美日本關於習藝養生之言論和事實，雖未指明為學習書藝，但其旨趣所在，與得臻高年，意志相合。四十六年冬香港〈工商日報〉載〈從工作產生健康與快樂〉一文，大致謂：「一個人到了老年時候，只有兩條路可走，一是表示死亡將至，坐以待斃；一是不知老之將至，打疊精神，以工作中找尋健康和快樂。」現在英國肯德地方有一著名的老人俱樂部，就是實行一條的信仰，據創辦人阿爾非爾特說：「社會的組織是如此，只有工作，才是健康和快樂的途徑，任何老人希望健康和快樂，只有工作。」民國五十年十二月九日香港〈工商日報〉載有〈人類年齡不應以時間計算〉一文，殊足鼓勵老人仍須積極工作之意，雖西洋人並無書法一科，而他們對於藝術上之進步，在老年期，仍有精彩之表演，足供國人之參考。「人類自有歷史以來，一直沒有放棄追求青春不老術的努力，近幾個世紀以來，科學家和生物家，對防止衰老的研究，不遺餘力，他們從許多實驗中所獲得的結論，證明了任何人都能保持生命的活力，一直至六十歲，或甚至七八十歲。」「現代的醫學家卻認為，人類的青春期以心境和體力來作標準，心理和生理是不可分開。」五十一年四月二十七日香港〈工商日報〉載有〈現代科學與長壽術〉一文：「我們的壽命期限是會增長的，問題不是增長壽命，而是怎樣使壽命在增長中的人類能生活得有意義和愉快。范爾增博士曾說：「在一切疾病被消除後，仍怕是人類的一個難題，因為壽命增長是成功了，但如何把生活情趣注入這增長的壽命中呢？因此現在的科學研究上，不但只顧增長壽命，同時兼及如何使長命的生活中得到愉快。」民國五十一年七月六日香港〈工商日報〉譯載〈永不衰老的人〉一文，對於高年生活的安排，頗有至理，老年習書，亦為適當的安排，茲摘錄如後：「……雖然，誰也不免到

達高年，但如果你把自己處理恰當，年紀雖大，生活仍越為愉快，假使你到了高年，便放棄使用腦力及體力，結果整個身體自動銹蝕下來，那才是真正的衰老了。」四十六年三月二十八日台灣《自立晚報》〈女子為何容易衰老〉一則：「日本新津珊樹對於女子容易變老的原因，認為生理的原因以外，還有環境的原因……第三種原因，婦女在結婚以後，中止了求知識的機會，精神上便缺乏了豐富的營養，（中略）根據美國養生學家徐道來克氏的說法，感情燃燒起來，和精神煥發起來的就在讀書。」美國沒有習字的課程，在中國人說起來就是讀書寫字。綜觀上說，老年人應有欣欣學習工作的興趣，方可臻康樂之境，學習書藝，實為增加活動的一法。

第二節　書家的壽徵

善書者可得高年，上文已略為陳述；但高年的實跡，竟復如何？比較一般人的年歲又復如何？徒託空言，無由徵信，古人言：「無徵不信，不信民弗從。」爰有本節之述作。書學書籍，台灣備書不多，即有傳記，紀錄年歲者極少，如欲明瞭書家實際年齡起見，先就《二十五史》〈本紀〉、〈列傳〉逐一摘記，其中紀錄年歲者不過十之二三，書家有傳而紀錄年歲者更少，並有多數書家並無傳記者。乃就古人所編之疑年錄、歷代名人年譜等，及近人姜亮夫所編之《歷代名人年里碑傳綜表》等書中多紀錄年歲，但多非書家，有多數書家並未列其姓名年歲者，情況與史傳所記，並不加多。乃查《清史列傳》、《碑傳集》，名人傳記以及其他書本，隨時摘記，銖積寸累，閱年既多，漸有增益，然仍並不以此自滿，不過聊有此一格而已。《佩文齋書畫譜》、《書林藻鑑》共列書家六千零三十七人，列有籍貫者四千六百一十人，紀錄年歲者為數極少。《書林藻鑑》對於清代書家頗多漏列，因擇善書而記有年歲者，予以增補。故人數亦漸增加。百歲以上之書家，在三皇五帝時期，

較後代為多，年代邈遠，史書紀錄，恐難盡信；但《佩文齋書畫譜》既已歸納書家之列，似不宜刪除。南北朝以前傳記，對於人生年齡，不甚注意。明清兩代，人口增加，書家人數因亦隨之激增。茲依據歷代高年書家表，統計其年歲，其中六十歲以上者四百九十六人，七十歲以上者六百五十二人，八十歲以上者三百二十五人，九十歲以上者七十一人，一百歲以上者十三人，合計一千五百五十七人，共有十一萬五千零四十二歲，平均年齡為七十五點一六。高年書家以七十歲以上者為最多，古稀之年，書家頗有達到其願望者，亦可喜也。至未滿六十歲之書家，人數雖屬不多，然事繁時久，容於他日查得後再行補錄。吾國古時醫藥衛生之道，尚未發展，故稱高年的限度，遠不如今日。古人稱人生七十古來稀，今人稱人生七十方才開始，兩者之距離，稍覺遼遠，但現所敘述者，為古代書家，自應以舊時情況為依據。我國古時人生五十曰艾，六十曰耆，故耆艾為老人之通稱，年老宿儒，稱為耆宿，年高有名望者，稱為耆碩。古時崇賢敬老，《禮記·王制》：「五十杖於家，六十杖於鄉，七十杖於國，八十杖於朝。」又曰：「七十曰耄，八十曰耋。」又曰：「八十九十曰耄，百年曰期頤。」故清

三國魏胡昭	八十九	南朝梁庾銑	八十五	宋种放	六十
晉郭荷	八十四	唐陽城	七十	宋林逋	六十二
晉葛洪	八十一	唐王友貞	八十一	宋杜本	七十
南朝宋宗炳	七十三	唐盧鴻一	九十六	元何中	六十八
南朝宋戴顒	六十四	唐司馬承禎	八十九	元倪瓚	七十四
南朝齊徐伯珍	八十四	唐賀知章	八十六	明楊黼	八十一
南朝齊沈驎士	八十五	唐司空圖	七十四	明沈周	九十九
南朝梁陶弘景	八十五	宋陳摶	近百歲	明陳繼儒	八十二

代習俗，六十生辰，方可稱慶，高年書家壽徵表，亦以年滿六十者開始列入。至傳記中雖未列有確實年齡，但曰「以壽終」、「重宴鹿鳴」者，亦歸入高年書家之列。我國人民平均年歲，向無紀錄。茲據姜亮夫著〈歷代名人里碑傳綜表〉，高僧年表五百六十一人，共四萬零七百五十七歲，其平均年齡七十二點六五。歷代閨秀年表五十八人，共三千零八歲，平均年齡五十一點八六，帝王二百一十人，共八千五百二十六歲，平均年齡為四十點六。〈漢書列傳〉中未列〈隱逸傳〉，〈書畫譜〉書家中隱逸不仕者，如夏之務光、秦王次仲、後漢之張芝、三國吳之張弘，但均未記年歲，三國魏胡昭，〈管寧傳〉謂其養志不仕，年八十九。〈晉書列傳〉始闢〈隱逸傳〉，〈續通志〉改作〈獨行傳〉名異而實同，茲將自三國至明代止，隱逸書家列有年歲者二十四人，共計一千九百五十九歲，（陳摶以九十九歲計）其平均年齡為八十歲強。古代帝王專政，臣僚時有殺身斥辱之禍。惟隱逸之士，賦性恬淡，遠離政治，得免於禍，所謂：「車服不維，刀鋸不加。」得收「明哲保身」之效，其平均年齡且高出僧侶之上。

據姜氏名人年歲表，帝王高僧婦女固不盡為書家，今姑以平均年齡觀之，以高僧年歲為最高，閨秀次之，帝王最少。隱逸高僧清心寡欲，易臻高年，帝王營養雖屬豐富，而以日理萬機，后妃眾多，不易享其天年。況復身居高位，時遭篡弒，得高年者極少。至於書家不幸中道而遭殺身之禍者，另詳下文。據美國分析麻省的早期紀錄，發現在一七八九年間，一個白人男子壽命為三十四歲半，女子為三十六歲半。民國五十一年八月二十二日台灣〈徵信新聞〉三版訪名醫一欄，載國防醫學院田可高說：「中國人在二三十年前，平均壽命只有三十五歲。」與美國分析麻省的早期紀錄所說的相仿。在昔吾國醫藥未發達時期，人生七十，確屬稀少，可稱壽徵。至於今日，如以古稀自詡，似不免渺小耳。書家之所以得臻高年者，除遺傳外，尚有最大的因素在焉。書家習靜，屏除欲念，善於涵情養性，習書為一種良好的運動，固為長壽之根源，究其癥結所在，為具有持續學習的

精神，青年的活力，與近時論長壽之道者，實多暗合。今之研求長命的學說多矣，如歸納之，不外下列各端：

依照動物生長率，人生應有一百四、五十的壽命，既至老境，切不可憂懼，仍當有適當的工作，養成好勝的習慣。切不可存有心理的年齡（有作日曆的年齡）。一到五六十歲，便存著莫大的恐懼，坐以待斃，要知老不是歲月的磨蝕，而是由心身的停止活動與創造，如果老年人仍有工作，希望其完成，便是可為增長命的因素，

所謂：「老當益壯，窮且益堅。」常保心理健康，「不知老之將至」，現在科學正在鼓勵一般老成的，仍充滿青春活躍氣概，揮發不認老，不服老的精神，具有至理。孔子說：「七十而從心所欲，不逾矩。」孔子到了七十歲學識經驗，才到圓滿的地步，可以運用自如，為人生智識成熟之年。今之談長壽者，先要具有活躍的情緒，方有長壽的希望。各方立論，雖微有不同，而其致壽之由，初無二致。當此科學時代，今後書家年歲，可更望增高，有一百二十五至一百五十歲的壽命。尚望身體力行，則浩浩多壽，耄耋相臻，或更趨而上之，當不難躬與其盛也。

歷代書家年歲表

三皇

姓名	字別	籍貫	年歲	書蹟（含備註）
太皞庖犧氏			在位一一五年	作龍書（姓風）
炎帝神農氏			在位一二〇年	作八穗書（姓姜）

五帝

姓名	字別	籍貫	年歲	書蹟（含備註）
黃帝軒轅氏			一一〇	作雲書（姓公孫氏在位百年）

人物	字／名	籍貫	在位	年歲	事跡
少昊金天氏				一〇〇	作鸞鳳書（姓己名摯）
顓頊高陽氏				九十八	作蝌蚪書（黃帝之孫）
帝嚳高辛氏					作人書（黃帝之曾孫）
帝堯			在位七十年	一一八	作龜書（姓伊祁氏在位九八年）
三代					
夏禹				一〇〇	作鐘鼎書（鯀之子）
周文王				九十七	作鳥書（姓姬名昌）
周武王				九十三	作魚書（姓姬名發）
周穆王	滿立			一〇五	書有「吉日癸巳」四字
孔子	仲尼	曲阜		七十三	延陵季子墓字傳孔子書
老子	李耳字伯陽	苦縣		一六〇	周瀨鄉石室中有老篆書《道德經》
屈平（楚同姓）	靈均			六十七	草聖始自楚屈原
漢					
高祖	劉邦			五十三	高祖與盧綰同學書
武帝	劉徹			七十一	王愔云漢武帝能書
光武帝	劉秀			七十一	手書萬國一札十行，細書成文
司馬相如	長卿	成都		六十三	作氣候書
孔安國		魯人		六十餘	作隸古定，以竹簡寫之
楊雄	子雲	成都		七十一	通小學，作奇字
劉向	子政	楚元王四世孫		七十二	尤工字畫

姓名	字	籍貫	年壽	事蹟
李陵	少卿	隴西	六十餘	望鄉嶺石龕有李陵題字
孔光	子夏	魯人	七十	書法古雅
賈逵	景伯	扶風平陵	七十二	修理倉頡舊史
崔瑗	子玉	涿郡安平	六十六	擅名北中跡罕南渡
班固	孟堅	扶風安平	六十一	工篆李斯曹喜之法，悉能究之。
班超	仲升	扶風平陵	七十二	家貧為官傭書以養母
蔡邕	伯喈	陳留圉人	六十	善篆隸
韓	叔儒	會稽	七十	與蔡邕友善正定六經文字
荀爽	慈明	潁川潁陰	六十三	善書翰
李郃	孟節	漢中南鄭	八十餘	游學京師嘗賃書自給
王方平		東海	百歲以上	真書廓落大而不楷
陰長生		新野	百歲以上	裂黃表寫經一通
三國——魏				
武帝	（曹操）	沛國譙人	六十六	尤工章書雄逸絕倫
曹植	子建	沛國譙人	四十一	以章草書鶹賦，今為御府所藏
鍾繇	元常	潁川長社	八十	妙盡許昌之碑，窮極鄴下之牘
胡昭	孔明	潁川	八十九	善史書與鍾繇並有名
章誕	仲將	京兆	七十五	誕諸書並善，尤精題署
蘇林	者友	陳留	八十餘	博學多通古今字
杜畿	伯侯	京兆杜陵	六十三	善行草書

姓名	字	籍貫	年歲	備註
應璩	休璉	汝南	六十三	善書
杜恕	務伯	京兆杜陵	五十五	恕亦善行草
鍾會	士季	長社	四十	會書有父風善行草
三國——蜀				
諸葛瞻	思遠	陽都	三十七	工書畫
諸葛亮	孔明	陽都	五十四	篆隸八分，皆極工妙
譙周	允南	巴西	七十	尤善書札
許靖	文休	汝南平輿	年逾七十	靖行草品下之下
來敏	敬達	新野	九十七	尤精倉雅訓詁
三國——吳				
大帝	（孫權）	富春	七十一	善行草書
皇象	休明	吳郡	五十九	休明章草萬字皆同，各超其極
張昭	子布	彭城	八十一	善行草
賀邵	興伯	山陰	四十九	善草，與皇象同時
張紘	子綱	廣陵	六十	善篆隸之飛白
晉				
宣帝	司馬懿	溫縣	七十三	《淳化法帖》有西晉宣帝書十七字
武陵威王晞	道叔	溫縣	六十六	正書遠淳邇俗，風度不足
丁潭	世康	山陰	八十	善正草書
嵇康	叔夜	譙國銍人	四十	善書妙於草

姓名	字	籍貫	年歲	事略
山濤	巨原	河內懷人	七十九	善正行書
王渾	玄沖	太原晉陽	七十五	渾作草書，如風吹水，自然成文
王敦	處仲	臨沂	五十九	幼以工書得家傳之學
王珣	元琳	臨沂	五十二	三世以能書稱
王導	茂弘	臨沂	六十四	行草兼妙
王坦之	懷祖	太原	四十六	善書
王脩	敬仁	太原	二十四	善隸書
王洽	敬和	臨沂	三十六	眾書通善
王珉	季琰	臨沂	三十八	自導至珉三世善書
王戎	濬沖	臨沂	七十二	善作草書得崔杜法
王衍	夷甫	臨沂	五十六	行草尤妙，初非經意而自得於規矩之外
王廙	世將	臨沂	四十七	能章楷傳鍾法
王濛	仲祖	太原	三十九	書比庾翼
王恬	敬豫	臨沂	三十六	工於草隸
王述	懷祖	太原	六十六	善草書
王羲之	逸少	臨沂	五十九	善草隸八分飛白章行
王獻之	子敬	臨沂	四十五	子書秀媚，妙絕時倫
阮籍	嗣宗	陳留尉氏	五十四	官書中有山濤阮籍阮咸書，皆入作者閫域
卞壼	望之	濟陰	四十八	書草緊古而老
孔愉	敬康	山陰	七十五	善草書

姓名	字	籍貫	年歲	事略
何曾	穎考	陽夏	八十	工於藁草，時人珍之
何充	次道	廬江	五五	
杜預	元凱	杜陵	六三	預作草書，尤有筆力
羊祜	叔子	泰山南城	五八	動成楷則，殆逼前良
李如意	獻之	廣漢	七十	善屬文，能草書
范汪	玄平	順陽	六五	近瞻元常，俯視國明（張澄）
范甯	武子	南陽順陽	六三	善正書
郗鑒	道徽	高平金鄉	七一	草書卓絕，古而且勁
郗超	景興	金鄉	四二	書亞於二五骨力不及
郗愔	方回	高平金鄉	七二	善眾書齊名庾翼
郗夫人	羲之妻名璿	高平金鄉	九十	甚工書
庚亮	元規	鄢陵	六二	善草行
索靖	幼安	敦煌	六五	草書絕世，學者宗之
許穆	思元	句容	七二	長史草書，正書古拙
張華	茂先	范陽方城	六九	善章草書，體勢尤佳
張野	萊民	潯陽	六九	書有〈惠遠法師碑〉
庚冰	季堅	鄢陵	四九	亦善書
庚懌	叔預	鄢陵	五十	效鍾繇，雖穩密而傷浮淺
庚翼	稚恭	鄢陵	四一	遺墨有芝英章草十紙
傅玄	休奕	北地泥陽	六二	善於篆隸，皆入能品

姓名	字	籍貫	年壽	備註
陸玩	士瑤	吳人	六十四	喜翰墨，尤長行書
桓溫	元子		六十二	長於行草，字勢遒勁
郭荷	承休	略陽	八十四	善史書
陶侃	士行	鄱陽	七十六	善正書，筆翰如流
陸機	士衡	吳郡	四十三	能章草，以才長見掩
陸衡	士龍	吳郡	四十二	善書
葛洪	稚川	丹陽巨容	八十一	葛洪天台之觀飛白
裴逸	景聲	聞喜	七十	為大字之冠，古今第一，書品下之下
盧諶	子諒	涿人	六十七	諶父志法鍾繇書，子孫傳業，累世有名
戴邈	安道	譙國	年在耆老	琴書精妙
衛瓘	伯玉	河東安邑	七十二	與索靖俱善草書
劉伶	伯倫	沛國		〈本傳〉：「竟以壽終」，晉七賢帖劉伶書
衛夫人	名鑠字茂猗	河東安邑	七十八	善鍾法，正書入妙
衛玠	叔寶	安邑	二十七	有書名
應瞻	思遠	南頓	五十三	亦善章草
謝尚	仁祖	陽夏	五十	善草書
謝安	安石	陽夏	六十六	善行書
顧愷之	長樂	無錫	六十二	善書
顧榮	彥先	吳人	七十	亦善書

南北朝——宋

姓名	字	籍貫	年歲	評語
武帝	（劉裕）	彭城	六十七	法含古初逸豪巨麓
王裕之	敬弘	瑯邪	八十八	翰墨古而樸質
羊欣	敬元	泰山南城	七十三	師資大令親承妙旨
范曄	蔚宗	順陽	四十八	工於草隸小篆尤精
宗炳	少文	南陽	七十三	書法放逸頗效康許
徐羨之	宗文	東海郯人	六十三	書品下之下
謝靈運		陽夏	四十九	真草俱超其妙
謝惠連		陽夏	三十七	書畫並妙
張裕	茂度	吳人	六十四	善行草
裴松之	世期	河東聞喜	七十八	參方回之章法，得敬元之草意
徐爰	長玉	開陽	八十二	神閑態穠荷小玉之偉質，錯明帝之高縱
顏延之	延年	臨沂	七十三	善草書
戴顒	仲若		六十四	善琴書
蕭思話		南蘭陵	五十	學於羊欣，得其體法
謝莊	希逸		四十六	善行書
南北朝—齊				
王僧虔		臨沂	六十	祖述小王，尤尚古直
張融	思光	吳人	五十四	書兼眾體於草尤工
王儉	仲寶	臨沂	三十八	王方慶進遺蹟一卷有仲寶書
謝朓	玄暉	陽夏	三十六	折簡寫表

姓名	字	籍貫	享年	備註
劉繪	士章	彭城	四十五	文藻丹青並為當世所稱
沈駿士	雲祖	吳興武康	八十五	高年善細字
徐伯珍	文楚	太末人	八十四	苦學書藝
南北朝——梁				
王僧孺		剡人	五十八	善楷隸
王融	元長	臨沂	二十七	圖古今雜體有六十四書
柳惲	文暢	解人	五十三	書縱橫廓落大意不凡
蕭統	德施	南蘭陵	三十一	書崇明寺額
任昉	彥昇	博昌	四十九	體雜閑利，牽掣任懷
武帝	蕭衍字叔達	南蘭陵	八十六	草隸尺牘，莫不稱妙
傅昭	茂遠	靈洲	七十五	撰書法品目
王泰	仲通	臨沂	七十九	手所抄寫二千餘紙
王筠	元禮	臨沂	七十九	筠尤工行書
江淹	文通	濟陽	六十二	淹墨妙筆精
沈約	休文	吳興武康	七十三	工草書，下筆超絕庾兊
徐勉	修仁	東海郯人	七十	文案堆積，坐客充滿應對如流
陸杲	明霞	吳郡	七十四	工書
庾詵	彥寶	新野	七十八	緯候書射棊弄機巧並一時之絕
陶弘景	通明	丹徒秣陵	八十五	幾疏精麗為時所重
陸倕	佐公	吳人	五十七	行草品下之中

書家	字	籍貫	年歲	事蹟
孔琳之	彥琳	山陰	五十五	善草行師於小王
蕭子雲	景喬	南蘭陵	六十三	善草隸為時楷法
朱异	彥和	錢塘	六十七	以備書自業
顧協	正禮	吳人	七十三	博涉群書，書工草隸飛白
劉慧斐	文宣	彭城	五十九	工篆隸
劉孝綽		彭城	五十九	善草隸
王騫	思寂	臨沂	四十九	王方慶進遺蹟有騫書
王規	威明	臨沂	四十五	王方慶進遺蹟有規書
南北朝—陳				
武宣章皇后	（要兒）	烏程	六十五	善書計
毛喜	伯武	滎陽	七十二	喜草棣，落筆峻激
江總	總持	濟陽	七十六	作行草，為時獨步
徐陵	孝穆	東海剡人	七十七	善正書
周弘讓	德璉	汝南安成	七十六	善隸書
孫瑒	德璉	吳郡吳人	七十二	博涉經史，尤便書翰
蔡凝	子居	考城	四十七	字畫秀潤
袁憲	德章	陳郡	七十	善草書
陳繕	士儒	吳人	六十三	閑尺牘
庚持	允德	潁陰	六十二	善書記，以才藝聞
蔡景歷	茂世	濟陽	六十	善尺牘，工草隸

姓名	字	籍貫	年齡	書法事跡
顧野王	希馮	吳郡吳人	六十三	能書畫
顧越	允南	鹽官	七十七	閑尺牘
釋智永	俗姓王名極右	會稽	近百歲	妙傳家法，為隋唐間學者宗匠
蕭引	叔休	南蘭陵	八十四	善隸書，為當時所重
南北朝—北魏				
柳僧習		河東	六十九	善隸書
崔光	長仁	清河	七十三	表定石經，勘校殘闕
劉芳	伯支	彭城	六十一	傭書自資歲中能入縑百餘匹
游明根	志遠	廣平任人	八十一	游雅教之書，為中書學生
夏侯道遷		譙國人	六十九	閑尺牘
南北朝—北齊				
趙彥深		南陽宛人	七十	善書計
杜弼	輔玄	曲陽	六十九	長於筆札
顏介	推之	臨沂	六十餘	工尺牘
庾信	子山	新野	六十九	善行草
王褒	子淵	臨沂	六十四	善草隸
隋				
房彥謙	孝沖	清河	六十九	善草隸，人有得其尺牘者，皆寶玩之
盧昌衡	子均	范陽	七十二	工草行書
蔡徵	希祥	濟陽	六十七	草書筆力遒勁，頗合規模

姓名	字（別名）	籍貫	年歲	備註
薛道衡	玄卿	河東汾陰	七十	書隋爾朱敞碑
唐				
高祖	李淵	成紀	七十	書有梁朝風
玄宗	李隆基	成紀	七十八	工八分章草，豐茂英特
德宗	李适	成紀	六十四	群臣章奏批荅，翰墨落落可觀
韓王元嘉	高祖子	成紀	七十	少好學善隸書
武后	武曌	文水	八十三	行書有丈夫氣
上官昭容	婉兒	陝州	四十七	能書
於邵	相門	萬年	八十一	工書善畫
王友貞		懷州	九十九	書家父子最著者，唐王知敬子友貞
王敬從		太原	六十一	書畫特臻其妙
王維	摩詰	京兆	六十一	楊貞公瑒廟碑王敬從題額
王縉	夏卿	太原	八十二	書與李邕相伯仲
王方翼	仲翔	太原祁人	六十三	善書與魏叔瑰齊名
王播	明敔	祁人	七十二	唐國修寺碑王播書
牛僧孺	思黯	太原	七十二	師法元常，落落不俗
白居易	樂天	狄道	六十九	筆勢奇逸
元稹	微之	太原	七十六	善草隸書
元希聲		洛陽	四十六	楷字風流蘊藉，挾才子之氣
令狐楚	殻士	河南	五十三	書唐成紀王祭北嶽碣
		華原	七十二	

令狐綯	子直	華原	七十八	書有毛詩音義
司空圖	表聖	濟源	七十四	書楷遒媚有體法
司馬承禎	子微	洛州	八十九	善篆隸書
武儒衡	廷碩	文水	五十六	唐武登碑儒衡書
杜甫	子美	襄陽	五十九	工行草
杜審言	必簡	襄陽	六十九	工書翰，有能名
杜牧	牧之	萬年	七十二	行草氣格雄健
辛秘	藏之	隴西	六十四	題名香山寺
李靖	本名藥師	雍州三原	七十九	書法豪武自將
李商隱	義山	河内	四十六	字體妍媚，意氣飛動，亦可尚也
李勣	懋功	曹州離狐	八十六	英公書宋蘇轍甚稱美之
李嵩		隴西	六十	工書
李泌	長源	京兆	六十八	書體放逸
李嶠	巨山	贊皇	七十	道州碧落洞有嶠篆額
李百藥	重規	完州安平	八十四	字畫老勁可喜
李揆	端卿	滎陽	七十四	善文章，尤工書
李白	太白	隴西	六十四	白嘗作行書，字書飄逸
李巽	令叔	贊皇	六十三	妙於書法
李思訓	建見	成紀	六十六	書畫稱一時之妙
李邕	泰和	江都	七十餘	精翰墨，行草尤著名

姓名	字	籍貫	年歲	說明
李景讓	後己	文水	七十二	行書足以追配古人
李德裕	文饒	趙郡	六十三	祖述顏公，毅然有法
李含光	玄靖先生	江都	八十四	工篆籀，而隸書尤妙
李吉甫	宏憲	趙人	五十七	相松手札，垂露在手，清風入懷
狄仁傑	懷英	太原	七十一	能書武后賞觀二王真蹟
宋璟		邢州南和	七十五	工於翰墨
呂巖	洞賓	河中	六四遇仙	字畫飛動
胡證	啓中	河東	七十一	善八分書
吳丹	真存		八十二	唐華州新廳堂記吳丹撰書
房玄齡	名喬	臨淄	七十	善行草書
韋渠牟		杜陵	五十三	工書
韋陟	殷卿	萬年	六十五	書有楷法
韋皋	城武	萬年	六十一	文翰之美，冠於一時
徐浩	季海	越州	八十四	工草隸，又工楷
孟郊	東野	武康	六十四	慈恩寺有東野墨跡
高力士	本姓馮	潘州	七十九	書唐千福寺東塔院額
高儉	士廉	蔣人	七十二	跋唐太宗圖書
班宏		汲人	七十二	書有李抱真德政碑
姚南仲		下邽	七十四	唐魯仲瑜墓誌南仲書
柳公權	誠懸	華原	八十八	體勢勁媚，自成一家

姓名	字	籍貫	年齡	事略
柳公綽	起之	華原	六十五	公綽書乃不俗於兄
柳公綽夫人			一〇〇	宋紹興秘閣續法帖有其遺墨
孫思邈		華原		
袁滋		汝南	七十	工篆籀雅有古法
岑文本	景仁	棘陽	五十一	工飛白
沈傳師	子言	蘇州	五十九	正行書皆至妙品
柳宗元	子厚	河東	四十七	善書湖湘以南士人皆學之
席豫	建侯	襄陽	六十九	雖與子弟書疏及吏曹簿領，未嘗草書
賀知章	季真	越州永興	八十六	筆力遒健，風尚高遠
崔從	子乂	全節	七十二	唐崔能神道碑崔從書
張九齡	子壽	韶州	七十二	善書，遺蹟見宋紹興秘閣續法帖
張廷珪		河南濟源	七十餘	善八分書
張嘉貞		蒲州猗氏	七十餘	書跡俊異，尤能大書
張悅	道濟	洛陽	六十四	字師衛夫人
張延賞	名寶符	蒲州猗氏	六十一	少學師訓，妙合鍾張
張弘靖	元理	蒲州猗氏	六十五	幼學元常，初類子敬嗣同逸少，書體三變
陸贄	敬輿	嘉興	五十二	書有陸士衡文賦
陸堅		洛陽	七十一	唐趙元禮碑陸堅八分書
陽城	元宗	北平	七十	
傅奕		鄴	八十五	洛陽盛稱善書

裴休	公美	濟源	七十四	書楷道美
裴行儉	守約	聞喜	六十四	工草隸書
裴度	中立	聞喜	七十五	老子西昇經裴度跋
裴耀卿	煥之	稷山	六十三	戲鴻堂帖目有耀卿真蹟
裴催		聞喜	七十五	書頗秀勁多媚態
裴會		稷山	四十六	書有〈裴惓碑〉
賈耿	敦詩	南皮	七十六	書宗虞世南
鄭餘慶	居業	滎陽	七十五	書道熟可喜
鄭紹	文明	滎陽	七十八	書有〈崔忠公碑〉
劉仁軌	正則	尉氏	八十五	善書
劉禹錫	夢得	彭城	七十一	唐令狐公光碑夢得撰書
褚遂良	登善	錢塘	六十四	書似西漢
鍾紹京	可大	虔州	八十餘	字畫妍媚遒勁有法
盧弘宣	子章	贛人	七十七	唐襄州文宣王廟記弘宣篆
盧簡求	子臧	范陽	七十六	書唐延祚寺禪門
盧鴻一	浩然	范陽	九十六	頗善籀篆楷隸
薛稷	嗣通	汾陰	六十五	少保師褚菁華卻倍
薛仁貴		絳州龍門	七十四	能書
薛濤	洪度	長安	七十五	作字無女子氣
蘇頲	廷言	武功	五十八	書有〈唐天竺寺碑〉

蕭穎士	蕭瑀	蕭昕	蕭嵩	嚴浚	戴叔倫	魏元忠	魏徵	魏暜	歐陽詹	歐陽詢	齊抗	顏允南	顏真卿	虞世南	賈島	韓滉	韓愈	歸登	羅讓
茂挺	瑀之	中明		挺之	幼公		元成	申之	行周	信本	退舉	春惑	清臣	伯施	浪仙	太沖	退之	仲之	景宣
南蘭陵	南蘭陵	河南		華陰	金壇	宋城	曲城	曲城	晉江	臨湘	定州	臨沂	臨沂	餘姚	范陽	長安	昌黎	吳人	會稽
五十二	七十四	九十三	八十餘	七十	五十八	七十餘	六十四	六十六	四十	八十五	六十五	六十九	七十七	八十一	五十六	六十五	五十七	六十七	六十九
通篆籀	宋紹興秘閣續法帖有瑀跡	唐汾陽王霍國夫人王氏碑蕭昕書	書〈唐土神祠碑〉	工書	筆畫疏瘦婉麗勁疾，不在唐諸子下。	善草書	少孤有大志，通貫書術	書〈唐李弘澤碑〉	書有〈唐馬寔墓誌銘〉	初傚右軍書，險勁過之	唐緱氏趙道碑齊抗書	善草隸	書法雄秀獨出	書有孔子廟堂碑	善攻筆法，得鍾張之妙	工隸書章草	盧肇授教於韓吏部	工草隸	書有唐襄州新學記

姓名	字號	籍貫	年歲	備註
寶易直	宗玄	京兆	七十八	遺有〈寶叔向碑〉
寶鞏	鞏友	京兆金城	六十	唐心經元和二年寶鞏書
釋不空		西域人	七十	書唐〈無礙大悲心經陀羅尼幢〉
釋辯才			八十餘	集聖教序，雅有淵致
釋楚金			六十二	嘗寫〈法華經〉千餘部，置多寶塔中
釋懷素	藏真		六十一	懷素草書，援筆製電
釋謀然	俗姓咸	晉陵	七十二	工真行，隨手萬言
五代				
梁太祖	（朱溫）	碭山	六十一	批答賀表行書字體純熟
吳越王	（錢鏐）	杭州	八十一	當代號稱書，入神品
王仁裕	德輦	天水	七十七	正書清勁，自成一家
後唐明宗	（李嗣源）		六十七	千峰禪院勅明宗所書
楊凝式	景慶	華陰	八十五	有文詞善筆札
徐鍇	楚金	廣陵	五十五	鉉鍇兄工染翰
滕昌祐	勝華	吳人	八十五	工書畫
周世宗	柴氏	龍岡	三十九	賜張昭詔有行書法
盧汝弼	子諧	范陽	七十四	善書大字
羅紹威	端己	貴鄉	三十三	武人字畫亦有過人之處
羅隱	昭諫	餘杭	七十七	行書有唐人典型
元宗	李景通	徐州	六十四	善書法學羊欣

姓名	字	籍貫	年齡	事跡
韓熙載	叔言	北海	六十九	分書及畫名重當時
釋貫休	德隱	蘭溪	八十一	善草書時人比諸懷素
宋				
欽宗	（趙桓）	涿郡	六十四	手書裴度傳賜李綱
高宗	（趙構）	涿郡	八十一	思陵善真行草書
孝宗	（趙昚）	涿郡	六十八	孝宗書有家庭法度
理宗	（趙昀）	涿郡	六十二	西湖一曲奇勛，理宗御書
寧宗楊皇后		會稽	七十	書法頗類寧宗
荊國大長公主				善筆札
刁約	景純	丹徒	八十餘	善書
王著		成都	六十九	太宗令著《辨精粗定法帖》十卷
王兢	彥履	安陽	六十四	善隸書
王昇		河南	七十三	書法河南
王隨	子正	河陽	六十七	書法奇古，似晉宋間人筆墨
王安石	介甫	臨川	六十六	慕裴休之為人而學其書
王洙	原叔	宋城	六十一	篆隸之學，無所不通
王曾	孝先	青州	六十一	沂公書畫皆合格
王淮	季海	金華	六十四	宋名賢遺墨有王淮劄子
王嗣宗	希阮	汾州	七十八	工草書
王珪	禹玉	成都	六十七	嘉祐中帝作飛白書，珪夾題八字

姓名	字	籍貫	年歲	備註
王堯臣	伯庸	虞城	五十六	蘇者家蘭亭跋有堯臣書
王朝雲		錢塘	三十四	晚學書，粗有楷法
王舉正	伯仲	鎮定	七十	以書名當世
王廣淵	才叔	成安	六十	以書婉美稱
王安中	履道	曲陽	七十六	書法清俊
王柏	會之	金華	七十八	工書畫
王十朋	龜齡	樂清	六十	宋名公遺墨有王十朋帖
王庭珪	盧溪	安福	九十三	手簡正氣勃勃可把
文彥博	寬夫	介休	九十二	書法風格英爽
文同	與可	梓州	六十	善詩文篆隸行草飛白
文天祥	宋瑞	吉水	四十七	應天府學書明德堂文天祥手書
尤袤	延之	無錫	七十	著有論古人筆法來處
方士繇	伯暮	蒲陽	五十二	工於書，諸體皆妙
尹焞	彥明	洛人	七十二	手書歐陽文忠公三志，足以傳世
句中正	坦然	華陽	七十四	精於字學，古文篆隸行草無不工
句希仲	袞臣	華陽	七十一	篆隸
向敏中	常之	開封	七十二	篆隸
向子諲	伯恭	臨江	六十八	書蹟傳世，人多寶之
句拯	希仁	合肥	六十四	擅豪翰，其跡雜見《群玉堂法帖》中
石延年	曼卿	宋城	四十八	工書筆畫遒勁

姓名	字	籍	年	
江復休	鄰幾	開封	五十六	善隸書
司馬光	君實	夏縣	六十八	溫公正書不正
朱熹	元晦	婺源	七十一	道義之氣，散於文字間
汪藻	彥章	鄱陽	七十六	善篆書
米友仁	元暉	襄陽	八十餘	妙於翰墨
沈括	存中	錢塘	六十五	括擅豪翰
沈與求	必先	德清	五十二	宋賢遺墨有沈與求書
杜衍	世昌	山陰	八十	正書行草皆有法
杜杲	子昕	邵武	七十八	善行草急就章
何基	子恭	金華	八十一	書法清勁
朱文長	伯厚	吳縣	六十	書仿顏魯公
朱松	喬年	婺源	四十七	好學荊公書
李常	公擇	建昌	六十四	字法清勁，筆意皆到
李端懿	元伯	開封	四十八	工書畫
李之義	端叔	無棣	六十八	尤工尺牘蘇軾謂入刀筆三昧
李大臨	才元	華陽	七十七	世以書鳴
李光	泰發	上虞	八十	項方家有李發帖有李光字
吳中復	仲庶	永興	六十八	書任氏碑
李綱	汝礪	莆田	七十四	工筆札
李心傳	徵之	井研	七十八	書似蘇黃

姓名	字	籍貫	年歲	備註
李清照	易安	濟南	七十餘	書法可觀
郡雍	堯夫	洛陽	六十七	心畫遒勁，可以貫準
邵亢	興宗	丹陽	六十一	范仲淹伯夷頌有邵亢書
邵必	不疑	丹陽	六十四	善篆隸
查道	湛然	休寧	六十四	善隸篆
周邦彥	美成	錢塘	六十六	正書行書皆善
周必大	子中	盧陵	七十九	深於書學
周密	公謹	齊人	七十七	善書
周必正	子充	盧陵	八十二	書有古法
周敦頤	茂叔	營州	五十七	濂溪帖，遂寧傅氏藏
米芾	元章	襄陽	五十七	書畫奇絕
范純仁	希文	吳縣	六十四	公書極端勁秀麗
范祖禹	淳甫	華陽	五十八	擅豪翰
范仲淹	堯夫	吳縣	七十三	以能書稱
范成大	致能	吳縣	六十八	停雲館有范忠宣帖
呂大臨	方元	華陽	七十七	經學之餘詞翰皆有餘韻
呂公著	晦叔	壽縣	七十二	書法深清雄麗
呂祖謙	伯恭	婺州	四十五	能書大字
吳淑	安道	丹陽	五十六	善筆札，好篆籀
吳玠	晉卿	隴干	四十七	能書

姓名	字	籍貫	年	事略
宋綬	公垂	平棘	六十一	書法森嚴寔傳鍾張古學
宋庠	公序	雍丘	七十一	晚年尤精字學
宋敏求	次道	趙州平棘	六十一	結字清勁，得其家法
宋迪	復古	洛陽	七十九	書及山水
宋祁	子京	安陸	六十四	工筆札
胡宿	武平	晉陵	六十八	書釋蔡中郎石經
胡宗愈	完夫	常州	七十三	工筆札
胡安國	康侯	崇安	六十五	遺有平
胡瑗	翼之	泰州	六十七	睢陽五老圖後更有胡瑗書
胡銓	邦衡	廬陵	七十九	文天祥詩著庭間有邦人筆
胡寅	明仲	崇安	六十五	七里灘壁間有胡寅書
胡宏	仁仲	崇安	五十九	著有隸釋隸續
洪适	景伯	鄱陽	六十八	著有隸釋隸續
林逋	君復	錢塘	五十九	書法高勝絕人
岳飛	鵬舉	湯陰	三十九	小楷精妙
徐鉉	昆臣	廣陵	六十二	好李氏小篆臻其妙
徐積	仲車	山陽	六十八	陳亞之詩帖跋有徐積跋
徐兢	楚望	和州歷陽	七十六	兢兄林皆以篆名家
郝敬	明叔	湖北京山	七十七	善書
徐敬	昆臣	廣陵	八十二	專學鍾王小楷可愛
秦觀	少游	高郵	六十一	善書
姚鉉	寶之	合肥	五十三	善筆札

姓名	字	籍貫	年歲	事略
姚平仲	希晏	西陲	八十餘	草書頗奇偉
种放	明逸	洛陽	六十	書跡有晉人風氣
晁迥	明遠	澶州清豐	八十四	書法為時推重
晁端中	元昇	鉅野	五十	草聖奇異
晁補之	无咎	鉅野	五十八	妙高台絕頂有无咎題字
夏竦	子喬	江州海安	六十七	識古文學奇字至夜以指畫膚
林攄	褒世	晉江	六十八	工大字
林頤壽	彥振	福州	六十五	書法大令
富弼	彥國	河南	八十	擅豪翰
程俱	致道	衢州開化	六十七	賀公墓誌為程俱撰並書
程顥	伯淳	河南	五十四	書宋李仲通墓碑
程頤	正叔	河南	七十五	刻白鹿洞
陶穀	秀實	邠州新平	六十八	善隸書
梅堯臣	聖俞	宣城	五十九	四賢尺牘為聖諭書
趙普	則平	幽州薊	七十一	細字謹嚴
趙挺之	正夫	諸城	六十八	工筆札
趙抃	閱道	衢州西安	七十七	筆跡遒麗
趙慎	元永	涿縣	六十八	工書
趙孟堅	子固	居海鹽	九十七	書學子敬
趙子晝	叔向	涿郡	五十四	工書翰

姓名	字	籍貫		事略
虞允文	彬甫	仁壽	六十五	忠肅手帖，氣象雍容
段少連	希逸	開封	四十六	善大字
葉夢得	少蘊	長洲	七十二	善書法大令
葉適	正則	永嘉	七十四	書法蔡君謨
賈昌期	子明	獲鹿	六十八	范文正公伯夷頌跋有賈昌期書
楊萬里	廷秀	吉州吉水	八十三	遺墨有跋米南宮帖
楊无咎	霞百	吳縣	八十九	書畫兼工
楊傑	次仲	無為	七十	擅豪翰
楊補之	无咎	山東鉅野	七十餘	書畫兼善
楊簡	敬仲	慈谿	八十六	字畫端嚴清勁
楊邦乂	晞稷	吉水	四十四	工筆札
婁機	彥發	嘉興	七十九	深於書學
蔣璨	宣卿	宜興	七十五	善書得古人筆意
蔣之奇	穎叔	宜興	七十四	書有蘇黃法
蔣堂	希魯	宜興	七十五	筆畫勁直有法
歐陽修	永叔	廬陵	六十六	公書有勁，自成一家
錢勰	穆父	臨安	六十六	工行草書有魏晉人筆法
錢惟治	世和	臨安	六十六	善草隸尤好二王書
錢昆	裕之	臨安	七十六	善草隸
錢明逸	子飛	臨安	六十一	作字有父風（父易）

姓名	字	籍貫	年歲	備註
滕元發	達道	東陽	七十一	擅豪翰
薛奎	宿藝	澤州正平	六十八	《歐陽文忠集》：「偶得薛簡肅公詩並書標軸而藏之」
常安民		長安	七十	能篆以鬻字為業
唐介	子方	江陵	六十	擅豪翰
馮京	當世	江夏	七十四	停雲館有馮帖
陳堯佐	希元	閬中	八十二	正草皆有法
陳東	少陽	丹陽	四十二	鎮江郡庠刻有陳東書
鄒浩	志完	晉陵	五十二	善書
陳康伯	長卿	弋陽	六十九	工筆札
陳傅良	君舉	瑞安	六十二	字畫遒勁
陳襄	古靈	侯官	六十四	字體姿媚
陳瓘	瑩中	沙縣	六十五	字畫精勁
陳與義	去非	洛人	四十九	宋刻陳簡齋集，是公自書
陳摶	希夷	真源	近百	遺有石刻對聯
陳公著		四明	八十餘	用筆沈著端勁
高繼宣	舜舉	燕人	七十五	善騎射，頗工筆札
孫觀	仲益	晉陵	八十一	手牘大似蘇長公
郭從義		其先沙陀部	六十三	尤善飛白書
章得象	希言	浦城	七十一	楷法尤妙
章友直	伯益	丹陽	五十七	工玉箸

姓名	字	籍貫	年齡	描述
晏殊	同叔	臨川	六十五	擅豪翰
曹林	國華	真定靈壽	七十一	筆意可觀
曾肇	子固	南豐	六十五	遺墨簡嚴靜重，如其為人
曾紆	公卷	南豐	六十三	行草娓娓意盡
曾肇	子開	南豐	六十一	公書如玉環擁爐，自是太平人物
曾布	子宣	南豐	七十二	布學沈遼筆
陸游	務觀	山陰	八十五	筆札精妙
陸九齡	子壽	金溪	四十九	書法端穩深潤有法度
黃庭堅	魯直	洪州分寧	六十一	山谷懸腕書深得蘭亭風韻
黃中	通老	邵武	八十五	書有崇福觀記
黃長睿	伯思	邵武	四十	筆勢簡遠，有晉魏風
黃質	向予	歙縣	九十二	書山水
黃仁儉	約之	奉化	八十二	書法甚精，源流二王
畢士安	仁叟	代州雲中	六十八	淳化祖石帖後有仁叟書
張方平	安道	南京	八十五	善楷法
張齊賢	師亮	冤句	七十二	擅豪翰
張綱	彥正	丹陽	八十四	宋賢遺墨有張綱帖
張先	子野	開封	八十九	好學自力善筆札
張商英	天覺	新津	七十九	有蘇黃法
張唐英	次功	新津	四十三	善筆札

張維	公言	四川	七十九	工書
張孝祥	安國	烏江	三十八	書真而放
張即之	溫夫	歷陽	八十餘	以能書聞天下
張耒	文潛	淮陰	六十一	草書飄逸可觀
張九成	子韶	開封	六十八	善真草書
張復揚			八十餘	書法遒美
張載	子厚	長安	五十八	橫渠帖屏山劉氏得之
樓鑰	大防	鄞縣	七十七	善大字
魯宗道	少芝	譙縣	六十四	詩律筆法均精妙
翟汝文	公異	丹陽	六十六	精於篆籀
劉克莊	潛夫	福建興化	八十三	書跡亦佳
劉燾	無言	魯人	七十二	以草書名世
劉敞	原父	新喻	五十	距仲醫銘，以隸書寫之，其跡雜見《群玉堂法帖》中
劉攽	貢父	東光	六十八	擅豪翰
劉放	華老	洛陽	六十三	善楷隸
劉溫叟	永瀚	新喻	八十二	擅豪翰
劉琪	貢夫	崇安	五十七	學顏書鹿脯帖
劉安世	器之	魏人	七十八	張長史春草帖有劉器之書
劉岑	季高	吳興	八十一	草書縱逸而不拘
韓琦	稚圭	相州安陽	六十八	公書骨力壯偉

韓絳	子華	開封雍邱	七十七	書有范文正公字跋
韓維	持國	開封雍邱	八十二	擅豪翰
韓縝	玉汝	開封雍邱	七十九	范文正公伯夷頌有韓縝跋
韓世忠	良臣	延安	六十三	書法蘇長公逼真
蔡京			八十	
蔡幼學	行之	瑞安	六十四	擅豪翰
蔡坑	仲節	宋城	六十	書在鎮江府學壁上匣石
蔡襄	君謨	仙遊	五十六	真行草隸無不如意
鮮於侁	子駿	閬州	六十九	宋賢遺墨有鮮於侁書
蘇易簡	太簡	銅山	三十九	許公書無愧楊法華
蘇軾	子瞻	眉山	六十六	翰墨稽天，發乎妙定
蘇洵	明允	眉山	五十八	工書法
蘇轍	子由	眉山	七十四	行草筆法亞乃翁
蘇過	叔黨	眉山	五十二	書勁瘦可喜
蘇舜欽	子美	銅山	四十一	喜行草書
蘇批	訓直	同安	六十四	筆法簡遠，尺牘尤珍
蘇頌	子容	居丹陽	八十二	工筆札
蘇耆	國老	銅山	四十九	王內史帖中有蘇耆題字
蘇舜元	才翁	銅山	四十九	善篆隸
豐稷	相之	鄆人	七十五	書有〈慈谿永明寺殿記〉

姓名	字	籍貫	年歲	備註
鄭清之	德源	鄞人	七十六	遺墨見〈鳳墅續法帖〉中
魏了翁	華父		六十	善篆
謝諤	昌國	邛州蒲口	七十四	書有〈海鹽新修學記〉
謝枋得	君直	新喻	六十四	筆力勁健
錢公輔	君倚	信州弋陽	五十二	曾書佛遺教經刻石峭峙有不回之勢
真德秀	景元	武進		胸次高，落筆故自不同
龐籍	醇之	浦城	七十六	工筆跡
羅士友	晉卿	武城	六十八	楷書得蔡氏風度
釋總持院老僧		廬陵	七十餘	能寫字鼓琴
鄭銓	應權	宜春	八十	工大字
鄭思肖		連江	七十八	工篆刻畫蘭
鄭文寶	仲賢	寧化	六十一	善篆書，工鼓琴
薛寶	得之	絳州正中	六十一	工書
薛季宣	士龍	永嘉	四十	耽玩鍾鼎古文搜奇抉怪
釋了元	覺老	浮梁	六十三	善書
遼				
聖宗	耶律隆緒	契丹耶律彌里人	六十一	幼喜翰墨
道宗	洪基		七十	遼大昊天寺碑道宗書
金				
世宗	諄雍		六十七	章宗勑外路求世宗御書

姓名	字	籍貫	年齡	書法
王兢	無競	彰德	六十四	善草隸書，工大字
王庭筠	子端	河東	五十二	書法沈頓雄快
任詢	君謨	易州	七十	字體流麗遒勁，不讓二王
邱處機	通密	棲霞	八十	行草宗黄山谷
馮璧	叔獻	真定	七十九	字畫有晉風
黨懷英	世傑	馮翊	七十八	工篆書學者宗之
趙秉文	周臣	磁州滏陽	七十四	草書尤為遒勁
移刺履		契丹	六十一	以女直字譯漢文
元				
王磐	文炳	永年	九十	晚年書畫精妙
王壽	叔銘	吳興	六十餘	工書畫
王惲	仲謀	汲縣	七十八	書有天慶寺碑
王肖翁		金華	六十五	善筆札，酷似吳傅朋
王逢	原吉	江陰	七十	長於行草
白挺	廷玉	錢塘	八十一	翰墨有晉魏風
元明善	復初	清河	五十四	工書與趙孟頫齊名
史弼	君佐	博野	八十六	書法晉人
史性良	顯甫	鄆城	七十五	書有晉人法度亦能大字
朱德潤	澤民	吳郡	七十二	書法顏顏鮮趙
李祁	一初	茶陵	七十餘	精楷法大書行草亦遒逸合古意

姓名	字	籍貫	年歲	備註
李秉彝	仲常	通州潞縣	六十五	十歲能習古篆隸
杜本	伯厚	清江	七十五	書法方正嚴重
杜敬行		汴人	七十	長於書，蓄古人墨跡
何中	太虛	邵武	七十六	善行草急就章
杜杲	子昕	樂安	六十八	善書工詩
汪澤民	叔志	婺源	八十三	以書名家
任仁發	子明	臨安	七十三	書學李北海
吳澄	幼清	撫州崇仁	八十五	書法剛勁流暢
吳叡	孟思	杭州	五十八	工小篆
吳福孫	子善	杭州	六十九	壞壞自謂不如
吳鎮	仲圭	嘉興	七十五	書法古雅有餘
余闕	廷心	廬州	五十六	篆隸古雅可愛
周仁榮	本心	臨海	七十四	書宗率更
胡長孺	汲仲	蠡州	七十五	書法鍾繇
耶律楚材	晉卿		八十六	字畫勁捷
泰不華	善伯		四十九	篆師徐鉉稍受其法
倪瓚	元鎮	無錫	七十四	書有晉宋風
柯九思	敬仲	仙居	五十四	能詩文亦善書
姚樞	公茂	柳城	七十八	善草書
姚燧	端甫	洛陽	七十六	書宗顛素

姓名	字	籍	齡	書藝
許有壬	可用	湯陰	七十八	善書札
許衡	仲平	河內	七十二	字法顏魯公
許謙	益之	金華	六十八	精字學
范椁	享父	清江	五十九	工篆隸
袁桷	伯長	慶元	六十二	書自晉唐中來
康里回回		康里	五十一	正書宗顏魯公，甚得其體
康里巙巙	子長	康里	五十一	書法神韻可愛
邢秉仁		安陽	七十六	書法自成一家
貢師泰	泰甫	宣城	六十五	以文字知名
郝經	伯常	陵川	五十三	筆畫俊逸道勁，似其為人
高昉	顯卿	大名	七十三	行書亞於鮮於
郭貫	大年	保定	八十二	精於篆籀
柳貫	道傳	浦陽	六十五	篆〈江右番君廟碑〉
程鉅夫	文海	建昌	七十	字體純正
陳繹曾	伯敷	處州	七十七	善飛白
陳旅	眾仲	莆田	五十六	善古隸行楷
張雨	伯雨	錢塘	七十二	倪瓚云兩詩文字畫皆為本朝第一
張伯淳	師道	崇德	六十一	善書法
張起巖	夢臣	濟南	六十五	善篆隸
張翥	仲舉	襄陵	八十二	書學鍾元常

姓名	字	籍貫	年歲	說明
張仲壽	怡叟	錢塘	七十三	書宗義獻，甚有典型
張孔孫	夢符	隆陸	七十五	書宗王黃華
曹善	樗散生	松江	八十六	善行草
商頎	孟卿	曹州濟陰	八十	尤善隸書
管道昇	仲姬	吳興	五十八	書牘行楷與鷗波公殆不可辨異同
舒頔	道源	績溪	七十四	字體樸拙
鮮於樞	伯機	漁陽	四十六	小楷類鍾元常
虞集	伯生	仁壽	七十七	古隸為當代第一
盧摯	處道	涿郡	六十四	能書善詩
揭傒斯	曼碩	富州	七十一	楷法精健閒雅
揭汯	伯防	富州	七十三	正書得用筆意
黃公望	子久	常熟	九十	小楷圓正
黃縉	晉卿	義烏	八十一	筆札俊逸，類薛嗣通
楊載	仲弘	浦城	五十三	師趙文敏得其雅健
楊維楨	廉夫	諸暨	七十五	書法矯傑橫發
楊瑀	元誠	錢塘	七十	篆洪禧明仁璽文稱旨
趙孟頫	子昂	吳興	六十九	性善書，專以古人為法
趙良弼	君卿	東平	七十	能書
鄭元祐	明德	錢塘	七十三	左手寫楷書，規矩備至
顧德輝	與可	豫章	七十八	喜作篆籀

姓名	字	籍貫	年	事略
劉秉忠	仲晦	邢人	五十九	字畫清勁
劉賡	熙載	洺水	八十一	言語字畫，人寶而敬之
鄧文原	善之	建昌	七十一	書法二王
歐陽玄	原功	瀏陽	八十五	書法風度不凡
錢良佑	翼之	平江	六十七	古篆隸真行小楷，無不精絕
蘇大年		江都	六十九	工書畫
錢選	舜舉	吳興	六十餘	小楷亦有法
龔璛	子敬	吳縣	六十六	書有晉宋人法度
釋明本	中峰	杭縣	六十一	工書
明				
朱太祖名	朱元璋	濠州	七十一	書藝雄強無敵
成祖名	朱棣	濠州	六十五	御書有餘慶二字
世宗名	朱厚熜	濠州	六十	昌平九龍池有粹亭，亭池兩榜，世宗御書
上官道		建甌	七十七	工楷書
於鎣	器之	滁州	八十餘	能作蠅頭小楷
於謙	廷益	錢塘	六十四	王世貞國朝名賢遺墨有於謙
王寵	履吉	長洲	四十	衡山之後，書法以王雅宜為第一
王直	行儉	泰和	八十四	結構老成，筆法精妙
王冕	山農	諸暨	七十三	工書及花卉梅竹
王艮	欽止	吉水	五十八	字畫精妙

姓名	字	籍貫	年歲	備註
王禮	子尚	廬陵	七十六	書有〈明隆安寺碑〉
王綏	孟端	無錫	五十五	以善書薦
王洪		撫州	四十一	精真行篆隸書
王行	止仲	吳縣	六十五	書法二王
王守仁	伯安	餘姚	五十七	善行書
王螯	濟之	吳縣	七十五	書法遒勁
王傲	廷貴	武進	七十二	真行遒勁脫俗
王景	景彰	松陽	七十三	博學能文章善書
王問	子裕	無錫	八十	書類米芾
王瑞圖	子彥	太倉	七十八	工書
王穀祥	祿之	長洲	六十八	書仿晉人，不墜右軍大令之風
王世貞	元美	太倉	六十五	雖不以字名，顧吳中以元美知法古人
王英	時彥	金谿	七十五	文章典瞻，尤善草書
王慎中	道思	晉江	五十一	行草遒勁而不諳八法
王穉登	伯穀	長洲	七十八	妙於篆隸
王子兼	達善	奉化	八十一	善書法
王徵	尚文	南京	八十三	工小楷
王錫爵	元馭	太倉	七十七	尤深於唐碑
王家屏	忠伯	大同山陰	六十八	顯皇帝嘗命書扇
王衡	辰玉	太倉	四十四	書法出顏平原蘇眉山

姓名	字	籍貫	年歲	附記
王光承	玠石	上海	七十二	名賢百家書札有其遺墨
王肯堂	宇泰	金壇	八十	書法深入晉人堂室
王世懋	敬美	太倉	五十三	書法多從晉帖中流出
王易	又白	蘇州	九十餘	能書畫
王獻琛				
王澄	世希	台南	六十	能畫，書亦疏放
毛玉佩	憲清	奉化	七十三	日臨法帖，遂自名家
毛澄	孟遷	崑山	六十四	王世貞國朝名賢遺墨有澄書
方孝孺	希直	寧海	四十六	書法有方剛不折之氣
方瀾	叔淵	莆陽	七十七	善詩，尤工筆札
文徵明	徵仲	長洲	九十	行草小楷得智永筆法
文嘉	休承	長洲	七十六	工書畫篆刻
文彭	壽承	長洲	七十九	詩文草隸髣髴國博公
文肇祉	基聖	長洲	六十三	書跡遍天下一時碑版署額與待詔埒
文震孟	文起	長洲	七十一	書畫咸有家法
文震亨	啓美	長洲	六十五	書法北海，最得其神
文從簡	彥可	長洲	七十四	式古堂書畫彙考列有遺墨
文伯仁	德承	長洲	七十五	書畫逼真和州公
文元善	子長	長洲	三十六	
宋濂	景濂	浦江	七十二	善草書
宋璲	仲珩	浦江	三十七	精篆隸真草書

姓名	字	籍貫	年歲	書法特長
宋珏	比玉	莆田	五十七	善八分書
宋克	仲溫	長洲	六十一	素工草隸逼近鍾王
宋旭	初暘	崇德	八十	工八分書
申時行	汝默	吳縣	八十	善真行草書
田致平	叔衡	奉化	九十餘	善章草篆隸
沈貞	貞石	長洲	八十三	工篆刻
沈度	民則	華亭	七十八	特妙於楷
沈周	啓南	長洲	八十	晚年猶研八法
任道遜	八一道人	瑞安	八十二	善書及畫梅
危素	太樸	金谿	七十餘	善楷書
杜大受	子紆	吳縣	七十餘	精端楷
杜瓊	用嘉	吳城	七十九	善書
朱之瑜	舜水	餘姚	八十三	工書及篆刻
朱存理	性甫	長洲	七十	尤精楷法
朱杬	西洲	海鹽	八十一	工書及畫
朱桂術	天球	明宗室	六十餘	工書
李應禎	貞伯	長洲	六十三	真行草隸，皆清潤端方
李東陽	賓之	茶陵	七十	工篆隸書
李懋	時勉	江西安福	七十七	善書
李日華	君實	嘉興	七十一	妙於書法

姓名	字號	籍貫	年齡	事略
李槙	昌祺	盧陵	七十七	不以書名行楷可觀
李夢陽	獻吉	慶陽	五十八	書法顏魯公
李傑	世賢	常熟	七十五	字畫遒勁，得黃米法
李中	谷平	吉水	六十五	書有〈范應期榜進士題名碑〉
李流芳	長蘅	嘉定	五十五	書法規摹東坡
李紹	古述	安福	六十五	長公書剛勁奇偉
何喬新	延秀	廣昌	七十六	楷法極謹細
何俊良	元朗	華亭	七十	善書
余子俊	士英	青浦	六十一	國朝名賢遺墨有子俊書
岳正	季方	漷縣	五十五	精大書
吳勤	用嘉	永新	七十六	善行楷書
吳瓊	孟勤	吳縣	九十六	善書畫
吳獻台	啟兌	莆田	八十餘	善書
吳子孝	純叔	長洲	七十九	字學虞歐，稍變戈法
吳與弼	康齋	崇仁	七十九	書跡奇怪，自成一家
吳寬	匏庵	長洲	七十	書翰之妙，不減大家
居節	士貞	吳縣	六十	從文徵明遊，善書畫
林俊	見素	莆田	七十六	書宗蘇米，頗得筆勢
林鴻	子羽	福清	六十餘	書法盛唐
林鶚	一鶴	太平	五十四	臨古帖作楷書

姓名	字	籍貫	年歲	附註
林順	孝從	政和	八十	善楷書
桑悅	民懌	常熟	五十七	書法趙子昂
汝訥	行敏	吳江	六十一	書法清勁
邵寶	二泉山人	無錫	六十八	善行草
邵亨貞	復孺	嚴陵	九十三	工篆隸
金鉉	文鼎	華亭	七十六	工章草
金琮	元玉	金陵	五十三	善書
金幼孜		新淦	六十四	書畫兼工
金堡	道隱	杭縣	六十四	善行草
金問	公疏	吳縣	七十九	善書，得魏晉筆法
周伯琦	伯溫	饒州	七十二	工篆隸真草
周天球	公瑕	太倉	八十二	書繼徵明
周芝山			年八十	兩目俱枯，猶能作字。
周鼎	伯器	嘉善	九十	正統（英宗）間年九十修《杭州志》，燈下書蠅頭字
周倫	伯明	崑山	八十	善行草
周金	子庚	武進	七十四	善字，有晉人風骨
周用	行之	吳江	七十二	書法俊逸
周榮起	研農	江陰	八十七	工篆法
周思兼	叔夜	華亭	七十四	善行草
周經	伯常	陽由	七十一	書麗而有則

岑俊	子英	慈谿	九十	工書學
祝允明	希哲	長洲	六十七	枝山顚草精於山谷，鋒勢雄強
胡翰	仲申	金華	七十五	書留名賢遺墨
胡松	茂卿	績溪	八十三	行草流俊有法
胡儼	若思	南昌	八十三	行草矯健
施端教	匪莪	安徽泗縣	七十二	善隸書
范廷珍	惟中	崑山	九十餘	書法率更，長於題署
范允臨	長清	吳縣	八十四	工書，得其書視若拱璧
徐獻忠	伯臣	華亭	七十七	用筆時吐鍾意
徐有貞	元玉	吳縣	七十七	書法古雅雄健，名重當時
徐禎卿	昌穀	吳人	六十六	行筆道雅
徐溥	綵齋	宜興	七十二	年逾耄耋　王世貞國朝名賢遺墨有溥書
徐霖	子仁	南京	七十七	篆登神品，大書絕海内
徐桐	華嶧	仁和	七十餘	精隸古
徐嶧	桐華	仁和	七十餘	書法河南
徐階		華亭	八十一	詩翰穩密
徐渭	文長	山陰	七十三	善草書
徐光啓	子先	上海	七十二	工楷隸
孫一元	太初	關中	三十七	性喜學書
海瑞	剛峰	瓊山	七十四	筆法奇嶠可觀

姓名	字	籍	年歲	備註
倪元璐	鴻寶	上虞	五十二	行草極超逸
俞和	子中	錢塘	八十餘	和以書鳴洪武間
俞允文	仲蔚	崑山	六十九	正書規範率更，行書出入襄陽
俞貞木	有立	吳縣	七十一	善小楷
侯進忠	丹一	鳳陽	九十	善草書
姚廣孝		長洲	八十四	書法古雅
姚綬	公綬	嘉興	七十三	書法類伯雨
項元汴	子京	嘉興	六十六	書法出入智永吳興
夏時正	季爵	仁和	八十八	善書寫
夏原吉	維喆	湘陰	六十五	善楷書，筆勢遒媚
夏言	公謹	貴溪	六十七	天下重其書，貞珉法錦，視若拱璧
夏昶	仲昭	崑山	八十五	以書畫名世
唐順之	荊川	武進	五十四	書留王明齋卷
唐寅	子畏	吳縣	五十四	工書畫
唐世美	月樓	武進	七十餘	草書窮變極奇，上逼懷素
唐肅	處敬	山陰	四十四	尤工篆楷
唐之淳	愚士	山陰	五十二	善筆札
高攀龍	存之	無錫	六十五	善書
高啓	季迪	吳郡	三十九	善楷書
解縉	大紳	吉水	四十七	狂草名重一時

高轂	世用	揚州	七十	書法文弱秀潤
秦鐶	國聲	無錫	七十八	崇壽寺碑秦金書
袁裒	永之	長洲	四十六	書法入米元章之室
袁曾尼	魯望	長洲	五十二	書在能品
陳璧	文東	華亭	八十餘	善篆隸
陳洽	叔遠	武進	五十七	善書
陳沂	魯南	鄞人	七十	書學蘇長公
陳登	白陽	長樂	六十二	工書畫
陳淳	思孝	吳縣	六十二	工篆籀
陳瑚	言夏	太倉	七十二	工書
陳漣		東莞	八十五	詞翰清雅
陳邦彥		慈谿	八十三	小楷斐亹，饒晉人意
陳敬宗	光世	海寧	八十五	善行草楷書
陳獻章	公甫	新會	七十三	善楷行書，專趙松雪
陳濂	士謙	姑蘇	七十五	能楷行書
陳繼儒	仲醇	華亭	六十七	書法得之於心自成一家
陳鎏	子兼	吳縣	八十二	書法在蘇米之間
陳師道	子傳	長洲	七十四	小楷出入鍾歐
陳嘉淑	冰修	海寧	六十四	書法二王，尤工篆籀
			七十一	善書畫
陸樹聲	與吉	華亭	九十七	晚年知摹八法

姓名	字	籍貫	年歲	事略
陸治	叔平	吳縣	八十一	善行草
陸深	子淵	上海	六十六	書法妙逼鍾王
商輅	弘載	淳安	七十三	王世貞國朝名賢遺墨有商輅書
皇甫濂	子約	長洲	五十七	臨晉人帖皆臻奇妙
莫如忠	子良	華亭	八十一	行草風骨朗朗
莊昶	定山	江浦	六十三	草書迥然自成一家
許穀	人見	南京	八十三	工行書
許續	廷美	靈寶	七十六	古稀之年，猶作細楷
董說	西庵	吳興	六十七	善草書
張憲	允清	崑山	七十六	揮翰竟日不倦
張楷	式之	慈谿	六十三	善行草篆隸
張節		涇陽	八十	能書
張弼	汝弼	華亭	六十三	書學懷素，名動四夷
張鳳翼	伯起	長洲	八十七	書法二王
張載	子容	桐城	七十餘	工小楷
張丑	青甫	崑山	六十七	精研小學
張瀚	子文	仁和	八十	書法大令智永，喜為人書
張羽	來儀	潯陽	五十三	隸法韓擇木
張民表	林宗	中牟	七十三	酒後草書如有神助
張元忭	陽和	山陰	五十一	書有李元昭峋嶁山房記

姓名	字	籍貫	壽	備考
張聯桂	丹叔	江都	六十	工書
傅瀚	曰川	新喻	六十八	書法遒美
彭年	孔嘉	吳人	六十二	書法晉人
彭時	純道	安福	七十	王世貞國朝名賢遺墨有彭時書
曾棨	子棨	永豐	六十一	工書
黃姬水	淳父	吳人	六十六	與書於祝允明遂傳其筆法
黃鼎	尊古	常熟	七十一	書仿趙文敏
黃起有	應似	莆田	八十三	工草書
黃汝亨	貞夫	武林	六十九	行草合蘇米之長
黃星周	九煙	江寧	七十	工篆隸正草
黃道周	幼平	漳浦	六十二	隸草自成一家
曹學佺	能始	閩侯	七十四	善書
馬一龍	負圖	溧陽	七十三	書師懷素
馬孺人			八十	書法蘇米公
婁堅	子柔	金陵	七十九	筆力遒勁
梁儲	叔厚	順德	七十七	名賢遺墨有梁儲書
梁銓	栖雲		七十四	篆隸草書皆入能
華銓				
都穆	玄敬	吳縣	六十七	訪金石遺文，寫作金薤琳瑯錄
楊守阯	維立	鄞人	七十七	明清名家書載有遺墨
楊黼		雲南太和	八十	工書善篆籀

姓名	字	籍貫	年齡	備註
楊慎	用修	新都	七十二	書法入吳興堂廡
楊士奇	名寓	泰和	八十	善行草書
楊士雲	九龍真逸	雲南太和	七十八	工書
楊一清	應寧	安寧	七十七	善行書
楊溥	宏濟	石首	七十五	行楷法趙文敏
楊榮	勉仁	建安	七十	楷書姿媚動人
楊廷和	介夫	成都	七十一	書有明昌運宮碑
楊褒	聖榮	新淇里	七十一	精李篆
熊槩	元節	豐城	五十	善草書
焦竑	弱侯	江寧	八十	結法效眉山
屠勳	元勳	平湖	六十九	書有〈嘉善劉侯去思碑〉
諶若水	元明	增城	七十九	書勁遒似率更
董倫	安常	恩縣	八十餘	篆宗周左丞
董其昌	玄宰	華亭	八十三	書宗米芾，自成一家
葛一龍	震甫	吳縣	七十四	事莫公遠傳其書法
詹僖	仲和	鄞縣	七十餘	書仿趙文敏體
滕用亨	用衡	吳人	七十餘	尤長篆隸
蔡一槐	景明	晉江	八十餘	善小楷行草
蔡夫人	黄道周妻	漳州	九十	工楷書
黎民懷	惟仁	從化	八十一	工書畫

姓名	字	籍貫	年齡	備註
孫承恩	貞甫	華亭	八十一	書法遒勁，無纖媚態
孫克宏	雪屏	華亭	七十九	正書仿宋仲溫，八分宗秦漢
蔣廷暉		錢塘	八十八	精楷書
趙南星	夢白	高邑	七十八	書藝沈渾鴻博
趙炳龍	文成	雲南劍川	八十一	善草書及畫圖
趙均	靈均	吳縣	五十	從其父傳六書之學
劉玨	廷英	長洲	六十三	書效雲麾行草各極其妙
劉基	伯溫	青田	六十五	善草書
劉大夏	時容	華容	八十一	嘗作壽藏記，勒諸石
劉麟	元瑞	江西安仁	八十八	書宗羲獻尺牘片楮，人爭寶之
劉宗周		紹興	六十八	善楷書草書
劉起	韓杼		八十四	書摹大令
劉一焜	元丙	南昌	六十九	書法蕭疏，頗饒晉韻
劉光暨	東祿	醴陵	九十餘	善小楷
熊方	元仲	昆明	六十八	工書畫
錢仁夫	士弘	常熟	八十八	字學四體皆善
錢穀	叔寶	吳縣	六十五	善書行法眉山，篆法二王
錢習禮	名幹	吉水	七十五	善行草
聶大年	壽卿	臨川	五十五	書法李北海名傳遐邇
葉盛	與中	崑山	五十五	善行楷

閭丘觀	賓用	長洲	四十三	書法得晉人筆意
鄭善夫	繼之	閩縣	三十九	書仿晦公而自得
塞義	宜之	巴縣	七十二	善書成祖命書牋
謝鐸	鳴治	浙江太平	七十六	王世貞國朝名賢遺書有謝鐸書
謝遷	子喬	餘姚	八十二	王世貞國朝名賢遺書有謝遷書
戴珊	廷珍	浮梁	六十九	王世貞國朝名賢遺書有戴珊書
繆元吉	伯旋	常熟	九十餘	工小楷
韓雍	襄毅	長洲	五十七	灑翰風生泉湧，天才逸發
韓玉	廷瑞	通許	七十餘	高年能作細楷
歸世昌	文休	崑山	七十二	善草書及山水
魏之璜	考叔	江寧	近八十	善書及山水花卉
魏學曾	惟貫	涇陽	七十二	書宗晉，得逸趣
魏校	子材	崑山	六十一	著六書精蘊
魏驥	仲房	蕭山	九十八	書圓健而不俗
羅洪先	達夫	吉水	六十一	書頗秀潤出聖母帖
羅璟	明仲	泰和	七十二	書法宋仲溫
羅汝芳	惟德	南城	七十二	小楷有鍾元常筆意
羅欽順	允叔	泰和	八十三	國朝遺墨有羅欽順書
顏璘	華玉	上元	七十	善行草，筆力高古
顧元慶	大有	長洲	七十五	遊戲翰墨，瀟灑夷曠，得作者遺意

姓名	字號	籍貫	年齡	說明
顧從義	研山	上海	六十六	楷書逼元常
顧慶詳	惟賢	長洲	八十三	書似趙吳興
嚴栻	子張	常熟	七十九	工書畫
嚴衍	永思	嘉定	七十一	善書法大字更奇偉
嚴嵩	惟中	分宜	八十四	善大字
嚴訥	敏卿	常熟	七十四	好習鍾王書
鄺露	湛若	南海	七十七	工大小篆八分，行草書
釋蘭是	名起萃	番禺	七十八	善書
釋袾宏	蓮池	南海	八十一	善楷書
釋弘儲	繼起	南通州	六十九	善書
釋道濟		廣西	七十八	工書畫
清				
世祖	姓愛新覺羅名福臨年號順治	滿洲	六十	能濡毫作擘窠大字
聖祖	名玄燁年號康熙	滿洲	六十九	御書手卷賜日講起居注諸臣筆法雄勁規橅柳誠懸
高宗	名弘曆年號乾隆	滿洲	八十九	書法圓潤，筆仿松雪
孝欽皇后		滿洲	七十四	喜作擘窠大字
慈禧太后			七十四	喜作擘窠大字嘗書福壽字等賜大臣

姓名	字號	籍貫	年歲	備註
成哲親王	永瑆	滿洲	七十二	博涉諸家兼工各體
丁敬	敬身	錢塘	七十一	工分隸
丁燧	佩左	晉江	七十五	善草書
丁履恒	東心	武進	六十三	善書
丁佛言	名世嶧	黃縣	五十三	善書
於敏中	仲常	金壇	六十六	善行楷
於成龍	振申	漢軍旂	六十三	善書
上官道	一明	建甌	七十七	工楷書
卜永譽	仙客	滿洲	六十八	工書畫
王夫之	薑齋	衡陽	七十四	楷書雍穆，儒者之象
王頊齡	松喬老人	松江	八十四	善書
王時敏	遜之	太倉	八十九	董玄宰推許奉常八分書
王宏撰	無異	華陰	七十五	書法逼真右軍
王鐸	覺斯	孟津	六十一	工書法諸體悉備
王餘祐	介祺	新城	七十	書法遒逸
王一峰	仁山	無錫	九十六	工楷書
王鴻緒	秀友	華亭	七十九	書法玄宰腴潤有餘
王鑑	元照	太倉	八十	工書及山水
王圖炳	麟照	華亭	七十三	書得董文敏筆意
王禮	笠夫	鎮洋	五十	工書善畫

姓名	字	籍貫	年	事略
王翬	石谷	常熟	八十六	工畫及山水
王春明	明徹	金匱	七十餘	書法出入唐宋
王霖	雨蒼	無錫	九十二	工書及篆刻
王引之	伯申	高郵	六十九	善篆
王士禎	貽上	新城	七十八	書法高秀似晉人
王澹章	貞大	上海	九十餘	善篆刻
王世芳		天台	八十餘	善大字
王澍	若霖	金壇	七十六	書法獨步一時
王文鼎	公調	湘鄉	八十餘	工行草書
王志熙	修竹	嘉善	九十餘	以行草擅名
王鳴盛	鳳喈	嘉定	七十六	精金石博辨善隸
王芑孫	念豐	太倉	六十三	工書，仿石菴相國
王啟焜	東白	嘉善	六十九	善書
王柏	魯齋	金華	七十八	工書畫
王文治	夢樓	丹徒	七十三	書法秀逸
王以衘	署冰	吳縣	六十三	善書
王杰	偉人	韓城	七十	工書
王峻	次山	常熟	五十八	書法橅李北海
王昶	德甫	青浦	八十三	精金石篆隸
王爾達	通侯	嘉定	七十八	善行楷

姓名	字	籍貫	年歲	備註
王光承	玠石	上海	七十二	善草書
王端淑	玉瑛	紹興	八十餘	善書及花卉
王學浩	孟養	崑山	七十九	詩書畫均入古
王拯	少鶴	廣西馬平	六十二	工書及梅
王子兼	達善	奉化	七十四	少善書法
王宸	紫凝	太倉	七十八	書法顏平原
王猷定	於一	南昌	六十五	書法遒勁有晉人風度
王鼎	幼趙	陝西蒲城	七十七	工書
王仁堪	可莊	閩縣	四十六	善小楷
王撰	異公	太倉	八十七	善隸書
王枚	卜子	慈谿	七十二	善書
王朝忠	蘊香	吳縣	七十六	勤學工書，尤精小楷
王有仁	淇園	吳縣	六十	工行草
王苹	秋史	歷城	六十	善書
文柟	曲轅	長洲	七十二	工書畫
文點	與也	長洲	七十三	詩字畫得家法
文鼎	學匡	秀水	八十二	小楷謹守衡山家法
文越	撫棠	嘉善	七十三	善書
文掞	賓日	常熟	六十一	書畫傳家學
毛晉	子晉	常熟	六十二	善草書

姓名	字	籍貫	年齡	事略
毛昶熙	煦初	河南武陟	六十二	善行草
毛恒	冀符	淮安	七十九	善隸行楷
毛奇齡	大可	蕭山	九十一	善書法
尹繼善	元長	滿洲	七十六	善書
尹壯圖	起萬	雲南蒙自	七十一	善書
方觀承	遐穀	桐城	七十一	工書畫
方苞	望溪	桐城	八十二	善書
方士庶	循遠	歙縣	六十	行楷結構嚴密
方東樹	植之	桐城	八十	工書著書林揚觶
方燮	子和	南安	七十餘	善徑丈大書
方薰	蘭砥	石門	六十四	詩書畫並妙，與奚岡齊名
方貞觀	南塘	桐城	六十九	書近汪退谷
方玉潤	洪蒙子	雲南寶寧	七十二	善書
方履籛	彥聞	陽湖	四十二	隸書摹鄧完白，體勢逼效
尤侗	三中子	吳縣	八十七	善書
尤蔭	水村	儀徵	八十餘	書有金錯刀遺意
孔毓圻	鍾在	曲阜	六十七	工擘窠書
孔繼涑	信夫	曲阜	六十五	得張文敏公筆法
孔廣森	眾仲	曲阜	三十五	能作篆隸，書入能品
田雯	子綸	德縣	七十	善書

姓名	字號	籍貫	年歲	特長
田桐	梓琴	蘄春	五十四	
申涵煜	觀仲	河北永平	五十七	書法大令
左宗棠	季高	湘陰	七十四	小篆學李陽冰
左孝同	子異	湘陰	六十八	善楷書
史貽直	儆絃	溧陽	八十二	工書
史性良	顯夫	山東鄆城	七十五	善書
史梧崗	震林	金壇	八十九	善篆書均入古
史榮	雪汀	鄞縣	七十二	善篆及花卉
甘運源	道淵	遼東	七十七	工行楷書
甘蔗生	今釋	杭縣	六十七	善行草
石韞玉	竹堂	吳縣	八十二	善篆隸
包世臣	慎伯	涇縣	八十一	草書勻和
朱夆	八大山人	南昌	七十二	狂草頗怪偉
朱用純	柏廬	崑山	七十三	善書
朱上林	晚樵	杭縣	七十三	善行楷篆刻
朱次琦	子襄	南海	七十五	工筆札
朱倫瀚	一三	歷城	八十一	工書善山水
朱珪	石君	大興	七十六	工古篆精於六書之義
朱文震	青雷	歷城	六十	善書
朱昂之	青立	武進	七十餘	行草精妙

姓名	字號	籍貫	年齡	備註
朱彝尊	錫鬯	秀水	八十一	善八分書
朱文田	仲約	順德	六十二	善書翰
朱稻孫	稼翁	秀水	七十九	善書隸
米鶴年	野雲	泰縣	七十五	工書畫
朱議溿	用霖	句容	六十一	善書
朱麟次	景曾	宜興	八十餘	善書
朱昆田	文盎	秀水	四十八	九歲善書，得攤拖撚拽法
朱休度	介裴	嘉興	八十一	工書
朱筠	美叔	大興	五十三	作字兼篆體
朱文藻	映漘	杭縣	七十二	善篆隸
朱祖謀	古微	歸安	八十四	標格蒼勁
弘儲	退翁	南通	六十九	善書
艾友竹	衛瞻	建寧	八十	工書
伊秉綬	墨卿	寧化	六十二	工分隸與佳馥齊名
伊闡	盧源	山東新城	七十七	書入能品
伊朝棟	用侯	寧化	七十九	善書
江聲	叔澐	仁和	七十九	善書
江沅	子蘭	蘇州	七十二	篆書名於一時
江德量	成嘉	儀徵	四十二	隸書卓然成家
江械	夢華	嘉興	七十二	工書畫

姓名	字號	籍貫	年歲	備註
江尊	尊生	杭縣	九十二	工篆刻
江昱	賓谷	江都	七十	
江龍	叔辰	歙縣	八十二	工書
巴慰祖	予藉	歙縣	五十	分書能品下
何焯	岷瞻	長洲	六十三	書名為畫所掩
何凌漢	雲門	道州	七十四	書法重海內
何蔚文	稚玄	雲南浪穹	七十五	書畫兼善
阿桂	文成	滿洲	八十一	工書
何兆瀛	心盦	江寧	八十二	善書
何紹基	子貞	道州	七十二	工書
何紹業	子毅	道州	四十一	筆墨超拔流俗幼即著名壇坫
沈元滄	東隅	仁和	六十八	書法趙董
沈兆澐	瑩川	天津	九十四	善楷書
沈鳳	凡民	江陰	七十二	書學王良常
沈涵	心齋	吳興	六十九	工書
沈荃		華亭	六十一	善楷書
沈德潛	確士	長洲	九十七	學行醇潔書法推獨步
沈秉成	仲復	吳興	七十三	昭代尺牘有其遺墨
沈宗敬	獅峰	華亭	六十七	兼工書畫
沈用熙	薪甫	合肥	九十	晚年一意真草

姓名	字號	籍貫	年齡	事略
沈廷芳	畹叔	仁和	七十一	書法鍾王
沈景修	寒梅	嘉興	六十五	善行楷
沈遴奇	子常	慈谿	六十二	善書及篆刻
沈葆楨	幼丹	閩侯	六十	善書及山水
沈業富	既堂	高郵	七十六	行書風韻天然
沈道寬	栗仲	大興	七十三	擅書法
沈敦善	樂菴	錢塘	七十二	善書
沈復粲	霞西	紹興	七十二	善書
沈士鋐	文叔	長洲	七十六	書絕瘦硬頡頏得天
汪由敦	師敏	休寧	六十七	書法晉唐兼工篆籀
汪縉	大紳	吳縣	六十八	善書
汪瑔		紹興	六十四	工書
汪志曾	養可	婺源	七十五	能以箸代筆作篆
汪中	容甫	江都	五十一	詩文書翰，無所不工
汪璐	九一翁	杭縣	八十三	善書
汪龍蟄	慈伯	歙縣	八十二	善書
汪喜荀	慈伯	江都	六十二	善書
汪鈘	式金	杭縣	八十二	善書
汪鳴鑾	柳門	杭縣	六十九	工篆及畫
汪楫	恥人	休寧	六十四	善行草

姓名	字號	籍貫	年歲	善書
汪昉	叔明	武進	七十九	善書畫
杜濬	於皇	黃岡	七十七	擅草楷
杜煦	尺莊	紹興	八十	工楷書
杜越	紫峰	河北定興	八十六	工書
吳偉業	梅村	太倉	七十三	書法趙文敏，姿態靜逸，極有韻致
吳錫麒	穀人	錢塘	七十三	明清名賢書札有遺墨
吳之振	孟舉	浙江石門	七十八	書法東坡
吳歷	漁山	常熟	八十七	善書
吳可續	柳堂	常熟	七十八	工書
吳震生	長公	歙縣	七十五	善書
吳玉搢	藕玉	淮安	七十六	工篆隸
吳國對	默岩	全椒	八十五	善書
吳式芬	誦孫	海豐	六十一	善篆隸行書
吳嵩梁	吳溪老漁	江西東鄉	六十九	善書及蘭
吳山濤	岱觀	歙縣	八十七	書法飄逸，能自成家
吳重熹	石蓮老人	海豐	八十一	善篆隸
吳興祚	伯成	紹興	六十七	善書
吳德旋	仲倫	宜興	七十四	行書能品下
吳邦慶	景唐	河北霸縣	八十三	善篆書
吳璥	式如	杭縣	七十六	善書

姓名	字號	籍貫	年齡	備註
吳榮光	伯榮	南海	七十一	深於書學
吳澄	幼清	江西崇仁	八十五	工篆
吳雯	天章	山西蒲州	六十一	書法古雅
吳均	陶宰	華亭	七十五	篆隸並工
吳襄	七雲	青陽	七十餘	行書能品下
吳泰	侗一	新安	一〇一	工書畫
吳廷錫		儀徵	七十二	工篆隸花卉
吳翌鳳	枚雲	長洲	七十餘	善楷法
吳蕭	山雲	全椒	六十七	善書畫
吳雲	平齋	歸安	七十三	書宗平原
吳曹	讓之	儀徵	七十二	善各體書
吳熙載	仁卿	廈門	八十餘	工行楷年八十餘猶日執筆
吳麟	畫堂	杭縣	七十三	揮豪洒灑具侗儻之概
吳錦	邠臣	鹽城	九十餘	善行楷草書
宋曹	煥襄	嘉應	七十七	善行楷篆刻
宋犖	方庵	商邱	七十九	工行楷隸書
宋至	石谷	商邱	八十六	工行楷隸書
宋湘		長洲	七十八	精品鑒書畫
宋惠仁	芝田	醴泉	七十九	精篆刻
宋伯魯	芝山	安邑	近八旬	善書及山水
宋葆醇				書法唐人

宋琬	玉叔	萊陽	六十八	工書
宋慶	祝三	蓬萊	六十八	善楷書
宋德宜		吳縣	六十二	工書
余甸	右之	福清	七十二	文章書法冠一時
余秋實			八十	工楷書
余思復	不遠	將樂	七十六	工書
余集	蓉裳	仁和	八十六	書法古秀
岑學侶	伯猱	順德	八十二	書法北魏六朝王趙之間為世所重
谷際岐	西河	雲南趙州	七十六	書法渾逸
阮元	伯元	儀徵	八十六	書仿〈天發神讖碑〉
阮匡衡	瑤琴	江都	七十餘	工十七帖
呂宮	蒼穎	吳縣	六十二	工書
祁寯藻	叔穎	壽陽	七十二	書法峻峭有餘
李祁	一初	茶陵	七十三	善行草楷書
李文田	若農	順德	六十二	其學靡不精綜，書翰特其餘事
李鱓	復興	興化	七十餘	書法古樸，自立門戶
李兆洛	申耆	陽湖	七十三	臨池不間寒暑
李宗瀚	公博	臨川	六十二	書法虞永興凝遠沖和
李穀	中玉	嘉興	七十六	工楷書
李芝甫	秉綬	臨川	八十餘	工書畫

姓名	字	籍貫	年齡	書藝
李元陽	中溪	大理	八十四	工書
李文耕	心田	昆明	七十七	工書
李賡芸	生甫	嘉定	六十四	善篆楷
李嘉福	北溪	崇德	六十六	工書畫
李善蘭	壬叔	海甯	七十三	善草書
李光地	林卿	福建安溪	七十七	善書
李堯棟	東采	紹興	六十九	能書
李彤	星海	雲南彌渡	七十七	善書及山水
李秉禮	松甫	臨川	八十三	工書畫
李鍇	鐵君	漢軍旂	七十	善真草
李士棻	重叔	四川忠縣	六十五	善書
李塨	剛主	河北蠡縣	七十五	善書
李碻	屓園	平湖	八十二	善書
李果	實夫	吳縣	七十三	善書
李永	漫翁	吳縣	八十七	善隸書
李鴻藻	蘭孫	高陽	七十八	工楷書
李鴻章	少荃	合肥	七十九	工書為勳名所掩
李慈銘	恋伯	紹興	六十六	善書
汝訥	行敏	吳江	六十一	善楷書
周亮工	元亮	祥符	六十一	草書能品下

周叔桓	周京	周榮起	周梴	周茂蘭	周祖培	周用之	周邦彥	周發春	呂成家	岳鍾琪	松筠	屈大鈞	宗稷辰	卓秉怡	邵潛	邵松年	邵寶	邵齊熊	邵大年
山茨	少穆	硯農	未菴	子佩	芝台		美成	青原	建侯	東美	湘圃	介子	迪甫	海颿	潛夫	息盦		方偉	東中
嘉善	杭縣	江陰	諸暨	吳縣	河南商城	吳江	杭縣	江寧	澎湖	甘肅臨洮	蒙古	番禺	紹興	華陽	通州	常熟	無錫	常熟	大興
六十九	七十三	八十七	七十九	八十二	七十五	七十二	六十五	七十四	七十一	六十九	八十四	六十七	八十	七十四	八十五	九十	六十八	七十七	六十二
書法東坡	善書畫	工篆	工行楷蘆鳥	工書法著有篆隸考異	善書畫	善書畫	善行楷	善書	工書畫	善書	善為擘窠書	工書	善書	善書	精篆籀	善草書	善行草	善書	善書

姓名	字	籍貫	年齡	備考
武昄熙	鏡海	武陟	六十六	善行草
杭世駿	大宗	仁和	七十八	著石經考二卷
林古度	茂之	福清	九十餘	詩書均有名
林敬亭		粵之和平梅林鎮	七十五	喜作擘窠書，得之者珍逾拱璧
林佶	吉人	矦官	六十餘	尤精小楷
林時益	確齋	句容	六十一	善書
林侗	同人	閩矦	八十八	善隸書
林則徐	少穆	矦官	六十六	最工小楷
林適中	權先	莆田	七十五	喜作擘窠書
法若真	漢儒	膠州	八十四	大字筆勢飛動
法式善	開文	蒙古	六十一	遺墨見昭代名人尺牘
金俊明	孝章	吳縣	七十四	兼有鄭虔三絕
金農	冬心	錢塘	八十	分隸獨絕一時
金榜	輔之	歙縣	六十七	真書佳品下
金鑒	安安	吳縣	八十一	工書
金祖靜	奕隱	杭縣	八十	善書及篆刻
金姓	雨生	杭縣	八十一	善楷書
金德輿	少權	桐鄉	五十一	善書，精鑒藏
金爾珍	少之	嘉興	七十八	工行楷及山水

金德瑛	慕齋	汾陽	六十九	善書
金象	乾陽	歙縣	七十餘	工書畫
金禮嬴	雲門	山陰	三十六	工書畫
柏謙	蘊章	崇明	六十九	幼嫻翰墨，書法晉唐
查繼佐	伊璜	海寧	七十七	善楷書有唐人風矩
查禮	恂叔	宛平	六十八	書法奇逸可愛
查士標	二瞻	休寧	八十四	善楷
查慎行	夏重	海寧	七十八	書法精妙
查昇	仲韋	海寧	五十八	精金石考正
來侗	來齋	閩侯	八十六	書法秀逸，為時所珍
英和	定圃	滿洲	七十	善隸書
冒襄	辟疆	如皋	八十	書法得松雪之神
殷樹柏	雲樓	秀水	七十九	善大書
俞樾	蔭甫	德清	八十六	兼善書法
俞林	玉甫	德清	六十	工篆隸行草
保希賢	蘭馨	南通	六十四	善書
洪亮吉	稚存	陽湖	六十四	書仿顏魯公
段玉裁	若膺	金壇	八十	工篆書
段琦	可石	雲南河陽	九十一	遺墨見明清廿五名家行書真蹟
施潤章	愚山	宣城	六十六	工書

姓名	字	籍貫	年	備註
范承謨	觀公	遼陽	五十三	書如其人，骨勁神清
范承勛		瀋陽	七十四	工書
紀大復	子初	上海	七十二	工書畫
納蘭成德	容若	滿洲	三十一	書學褚河南，見稱於時
帥我	備皆	奉新	七十八	善書畫
胡鍾	蘭川	江寧	七十八	各體具備
胡志仁	井輝	浙江	八十九	工篆刻
胡曰從	正言	休寧	八十餘	善篆及畫
胡從中	天放	淮安	八十餘	工書
胡遠	小樵	松江	六十四	工書畫
胡寶琛	泰舒	歙縣	八十九	善楷書
胡正笏	吟江	湘潭	七十	篆隸行草，無所不工
胡義纘	石查	河南光山	六十九	善行楷
胡鑃		崇德	七十一	工書畫
胡汝嘯		順德	八十七	善楷書
胡天游	雲持	紹興	八十九	善書畫
胡廷森	衡之	江都	六十三	工書畫
秦大士	魯一	江寧	八十五	善書
秦蕙田	味經	無錫	六十三	善隸書
秦瀛	小峴	無錫	七十九	工隸楷

秦道南	洛生	無錫	九十	善隸書
秦祖永		無錫	六十	善書畫
茹素	古香	紹興	六十七	善行楷
徐嶧	桐華	仁和	七十餘	精隸古書學河南
徐枋	昭法	長洲	七十三	書畫稱絕
徐孚闓	闓公	僑居台灣	六十七	覃精六藝
徐姓	行來	常熟	八十三	善書畫
徐用錫	壇長	宿遷	八十	書法蒼勁飄逸
徐子香		吳郡	七十三	工篆隸
徐錫可	子申	嘉興	七十一	工篆隸
徐涵	仲米	寶山	八十餘	行書摹王覺斯
徐堅	鄧尉山人	長洲	八十餘	工隸書
徐友竹	孝先	吳縣	八十	書畫自闢門徑，追蹤古人
徐柯	貫時	吳縣	八十八	書畫
徐松星		大興	七十四	工書畫
徐鄰唐	孟品	商邱	六十八	善楷書
徐同柏	邁黃	嘉興	六十九	追其老也，猶能為蠅頭書
徐壽臧	壽臧	商邱	八十	善篆書
徐悼	蘋村	上虞	八十四以上	善小楷
徐昭華		德清	七十餘	工楷隸
徐作蕭	恭士	商邱	六十九	善書

姓名	字號	籍貫	年齡	備考
姚鼐	姬傳	桐城	八十五	晚而工書專精大令
姚文田	社畬	吳興	七十	工書
姚揆	聖符	嘉興	八十餘	善臨池，求者履滿戶外
姚孟起	鳳生	吳縣	七十五	工書
姚元之	伯昂	桐城	八十	分隸行草均流逸
姚柬之		桐城	六十三	工書
姚退叟	六舟	石井村	六十八	工書精章草
孫承澤	退谷	大興	八十五	精賞鑒著有《庚子銷夏記》
孫玉庭	嘉樹	濟寧	八十三	善書
孫爾準	平叔	無錫	六十二	工書
孫原湘	子蕭	昭文	七十	行楷隸古皆有法
孫士毅	致遠	杭縣	七十七	善書
孫逢奇	夏峰	河北容城	九十二	工書
孫鳴鏘	北海	大興	八十五	善行草
孫詒經	子授	杭縣	六十五	工書畫
孫家鼐	燮臣	壽縣	八十二	楷書工秀
孫復始	承公	武進	六十六	善行草
孫星衍	伯淵	陽湖	六十六	工篆隸
孫朝肅	木芝	常熟	九十	工草書
孫致彌	松坪	嘉定	六十八	書得董其昌筆意

名	字、號	籍貫	年歲	備註
孫暘	赤厓	常熟	七十餘	工書
奚岡	鐵生	錢塘	五十八	古隸秀逸
奚疑		吳興	八十四	工書畫
許賀來	子復		七十	工書
許憲	秀山	雲南石屏	七十	工書畫
許增	邁孫	杭縣	八十	工書畫
許魯	顯明	閩侯	九十一	善書
許樾	子秀	桐城	六十一	能書
許衡	珊林	海寧	七十六	善篆隸
許正綏	少白	上虞	六十七	工書
符鑄	魯齋	沁陽	七十六	善書
	翁之子	衡陽	六十一	父子善書
夏之蓉	芙裳	高郵	七十七	善書
夏𣸣翁		婺源	八十八	善書
師範		雲南鳳儀	七十三	工楷書
郎範	文台	安吉	六十一	工書畫
郎葆辰	金華山人	武進	七十九	善行楷書
惲壽平	南田		五十八	書法別見高雅秀邁之氣
浦熙	儆齋	嘉定	八十餘	詩文書畫重於一時
姜筠		懷寧	七十三	工書畫
姜實節	萬舍	吳縣	六十三	善書畫
姜宸英	西滇	慈谿	七十八	書法有唐人風格

姓名	字	籍貫	年齡	備註
桂馥	未谷	曲阜	七十	八分書推當時第一
桂坫	南屏	廣東	九十四	書畫均佳
倪燦	虞實	上元	七十八	書法詩格極得古妙
倪承寬	敬重	杭縣	七十二	善行楷
高士奇	澹人	錢塘	六十	書法名於時
高廷禮	彥恢	長樂	七十四	善隸書及山水
高垲	爽泉	仁和	七十一	書法永興
高不騫	小湖	松江	八十七	工書畫
高鳳翰	西園	膠州	六十一	隸法漢人
高其佩	且園	漢軍旗	七十餘	工書畫
高層雲	二鮑	華亭	五十七	善書畫
鄂爾泰	西林	滿洲	六十九	善書
舒位	立人	大興	五十一	善書各體皆工
勒方錡	怡九	新建	六十七	善書
章綬銜	子柏	吳興	七十二	工書畫
翁方綱	覃谿	宛平	八十六	工書精金石之學
翁春	石瓠	松江	六十二	善書
翁廣平	海村	吳縣	八十三	分隸宗漢碑
翁照	子靜	江陰	七十九	工書畫
翁同龢	叔平	常熟	七十五	書法為乾嘉後一人

姓名	字	籍貫	年歲	備註
盛遠	子久	嘉興	八十一	工書
盛惇大	甫山	陽湖	七十二	書學思翁
莫友芝	子偲	獨山	六十一	工真行篆隸書
莫晉	錫三	紹興	六十六	善書
閔晉	賓連	歙縣	七十七	善書
閔麟士	雪簑	吳興	八十四	善書及篆刻
畢沅	秋帆	鎮洋	六十八	善小學
唐紹祖	次衣	江都	七十七	善書
唐世美	月樓	武進	七十餘	草書窮極奇變
唐仲冕	六枳	長沙	七十五	工書
唐夢賚	豹岩	山東淄川	七十二	善書
唐孫華	實君	太倉	九十餘	遺墨見《昭代名人尺牘》
馬履泰	秋藥	錢塘	八十四	書宗唐人，古勁似李北海
馬榮祖	力本	江都	七十六	善書法
莘開	芹圃	歸安	八十餘	工八分繆篆
袁勵準	珏生	大興	六十	雅擅詩文書畫
袁枚	子才	錢塘	八十二	善書法
袁鈸	震業	長洲	七十餘	工書畫有聲藝林
袁曾亮	伯言	江寧	七十一	善書
梅清	潤公	宣城	七十五	書仿顏魯公

姓名	字號	籍貫	年齡	備註
梅植之	蘊生	江都	五十	行書佳品上
梁詩正	薌林	錢塘	六十七	書法柳文趙顏李
梁章鉅	芷鄰	長樂	七十五	善篆隸
梁石書	山舟	錢塘	九十三	書法顏柳米董，自立一家
梁遇文		彰化	一〇〇	年九十餘，尚能作蠅頭小楷
梁佩蘭	藥亭	南海	七十七	善書
梁清標	玉立	正定	七十二	善書
梁巘	閩山	亳州	六十三	工書與錢塘梁學士會稽梁文定有三梁之目
梁國治	階平	會稽	六十四	得力唐人楷法
梁鼎芬	景海	番禺	六十一	善書
崔晉良	樹三	南海	七十三	善書畫
陳洪綬	章侯	諸暨	五十四	書法遒勁
陳邦彥	春暉	海寧	七十一	書學華亭
陳元龍	宇薇	吳江	七十三	善楷書
陳鈜	廣漢	海寧	八十五	以書名時
陳祖范	亦韓	常熟	七十九	善楷書
陳用光	石士	江西黎川	六十八	善書
陳兆崙	星齋	錢塘	七十二	書法蘭亭
陳壽祺	左海	錢縣	六十四	工書
陳梓	敷公	餘姚	七十七	行草法晉

姓名	字號	籍貫	年歲	說明
陳廷慶	古華	奉賢	六十	善書
陳奕禧	子文	海寧	六十二	書法專法晉人，名著當世
陳孝泳		松江	六十五	善篆隸
陳鶴年	北溟	湘潭	六十一	工行草
陳鴻壽	子恭	錢塘	五十五	擅書畫
陳必琛	景千	台灣	七十二	工八分書
陳廷敬	子端	山西晉城	七十二	工書
陳恭尹	元孝	順德	七十	行草分隸皆有法
陳鱣	仲魚	濮臨	六十五	善楷書飛白書
陳鎏	子兼	吳縣	七十四	善書
陳奐	碩甫	長洲	七十八	篆書舒卷
陳廷桂	子犀	和縣	七十四	工書
陳澧	蘭甫	番禺	七十三	行楷修姢，不失雅度
陳詵	實齋	海寧	八十四	善書法
陳杞	午亭	杭縣	八十一	善篆工畫
陳宏謀	汝咨	桂林	七十七	善草書
陳介祺	受卿	濰縣	七十二	善篆書行楷
陳希祖	稚孫	新城	五十六	書學董文敏，沉鍊遒厚
陳書	南樓老人	秀水	七十七	饗書畫以自給
陳確	非元	海寧	七十四	善書及篆刻

陳文述	玉清散吏	杭州	七三	善行楷
陳柄德	吉甫	江陰	七六	善書
陳遷鶴	聲士	晉江	七六	善書
陳寶琛	伯潛	閩侯	八八	善行書
陳昌齊	觀樓	海康	七八	善書
凌欽明	訒言	吳興	八九	善篆書
凌存淳	竹軒	上海	六八	善擘窠大字
陸治	叔平	常熟	七五	善書畫
陸繼輅		陽湖	六三	工摹石鼓文，號稱能手
陸耀	朗夫	吳縣	六三	分隸書，極得古法
陸瓚	虞實	吳江	六四	精分隸書深得古法
陸隴其	稼書	平湖	六三	善書
陸嘉淑	子柔	海寧	七一	善書畫
陸廣霖		武進	七五	善書
陸世儀	桴亭	太倉	六二	善行楷
陸增祥	魁仲	太倉	六七	書跡清秀
陸奎勳	坡星	平湖	六十餘	遺墨見《昭代名人尺牘》
郭鳳	友桐	嘉興	六九	工書畫
郭嵩燾	伯琛	湘陰	七四	書法率更
郭驥	友三	吳縣	六七	工書及山水

姓名	字號	籍貫	年歲	備註
郭麐	白眉生	吳江	六十五	善書及竹石
郭徽	彥英	晉江	八十一	工書畫
郭尚先	蘭石	莆田	四十八	工書法
郭轍	眉公	吳縣	九十三	善書
郭偉勛	熙虞	濰縣	九十餘	善篆隸
曹振鏞	懌嘉	歙縣	八十一	善楷
曹言純	古香	嘉興	七十一	明清名賢百家書有遺墨
曹繩柱	匪石	新建	六十一	善書
曹寅	嘉石	嘉興	六十三	書畫兼善
曹秀先	冰持	汾陽	六十九	善書
曹學閔	慕堂	新建	七十七	書法高古
曹爾堪	子顥	漢軍旗	五十五	善書
曹澍	子清		六十二	善書
陶澍	子霖	湖南安化	八十三	精書法
陶窳	若予	順德	七十	工書畫
笪重光	在辛	句容	五十八	書法高雅秀逸
惲壽平	南田	武進	六十一	工隸書
惲敬	子居	武進	七十	善書
莊柱	南村	武進	七十	善書
鈕樹玉	非石	吳縣	六十八	善篆書行楷
童鈺	二樹	紹興	六十二	善隸書

姓名	字號	籍貫	年齡	備註
華嵒	秋岳	汀州	八十	善書畫，書近六朝
華銓	栖堂		七十四	篆隸草，皆入能品
嵇璜	尚佐	長洲	八十四	精小楷
黃宗炎	晦木	餘姚	七十一	工繆篆
黃丕烈			六十三	工書
黃任	莘田	永福	八十七	得筆法於汪退谷
黃慎	恭懋	寧化	八十二	善草書工山水
黃質	樸存	歙縣	九十二	善書及篆刻
黃向堅	端木	吳縣	五十八	書畫篆隸為人所不及
黃晉良	朗伯	建甌	九十	遺墨刊入《昭代名人尺牘》
黃海	臥雲	婺源	七十五	工行草
黃易	小松	錢塘	七十九	工書畫
黃均	穀原	元和	八十	書學董文敏頗見功力
黃鉞	左田	當塗	九十二	左田善書
黃節	晦聞	順德	六十二	善書
黃安濤	萊甫	嘉善	七十一	善書
黃琮		無錫	六十三	善隸書
黃樹穀	松石	錢塘	五十一	工隸書，博通金石
黃體芳	漱蘭	瑞安	六十八	善書
黃周星	九煙	江夏	七十	善書

姓名	字	籍貫	年歲	備註
喬樹枏	茂材	華陽	六十八	善書
馬元馭	扶曦	常熟	五十四	書極雋雅
馮景夏	樹臣	桐鄉	七十餘	善小楷
馮敏昌	伯求	欽州	六十	書法精研蘭亭
馮學浩	養吾	桐鄉	八十三	善隸書
馮銓	振鷺	涿縣	七十八	嗜書
馮洽	虞伯	桐鄉	八十九	酷嗜翰墨，小楷有古勁
馮桂芬	林一	吳縣	六十六	遺墨見明清廿五家行書真蹟
馮班	定俟	常熟	六十八	
馮武	簡緣	常熟	八十	
馮廷櫆	大木	德州	五十二	書法擅絕一時
傅山	青主	陽曲	八十五	工分隸
傅為詝	嘉言	雲南建水	七十	善書
彭瓏	一庵	吳縣	七十七	善書
彭孫裔	駿孫	海鹽	七十	小楷似董香光
彭行先	務敏	長洲	九十三	書得晉人遺法
彭士龍	躍衢	台灣	六十六	多才藝，亦能書
彭定求	勤止	長洲	七十五	以工書中聖祖會元
彭啓豐	翰文	長洲	八十四	善書
彭元瑞	掌仍	南昌	七十三	工楷書

姓名	字號	籍貫	年齡	備註
彭蘊章	琮達	吳縣	七十	工書畫
彭玉麐	雪琴	衡陽	七十五	書法圓而勁
項聖謨	孔彰	秀水	六十二	
曾國藩	滌生	湘鄉	六十二	書法瘦勁挺拔，歐黃為多
曾國荃	沅甫	湘鄉	六十七	專章率更腕空筆實
曾燠	庶蕃	南城	七十二	善書
曾紀澤	劼剛	湘鄉	五十二	工四體書法
賀長齡	耐庵	長沙	六十四	善草書
賀壽慈	雲甫	蒲圻	八十三	工書畫
程邦憲	竹庵	吳江	六十六	工楷書
程世淳	端立		八十一	
程瑤田	亦田	歙縣	九十	行楷隸書出入晉唐
程恩澤	雲芬	歙縣	五十三	善篆書
程晉涵	魚門	歙縣	六十七	工書畫
康濤	石舟	錢塘	七十餘	善書法
閔賓連		歙縣	七十七	工詩札及行楷篆籀
路元遍	封岩	宜興	八十	善篆書
鈕山人		吳縣洞庭人	六十六	善篆隸書
鹿傅霖	芝軒	定興	七十五	工楷書
張照	得天	華亭	七十餘	書法董米顏三家

張鏐	企齋	山東無棣	七十七	善書
張敦仁	古餘	山西陽城	八十一	工行楷
張敬	雪鴻	桐城	七十餘	精眞草隸書
張鳴珂	公束	嘉興	八十	工書畫
張廷濟	叔未	嘉興	八十一	精金石鑒別
張金鏞	三	嘉興	八十	善隸及飛白
張庚	海門	平湖	七十六	長於分隸
張琦	翰風	陽湖	七十	善分隸
張維屏	子樹	番禺	八十	工書畫
張漢	月槎	山東	八十	工書畫
張燊		雲南石屏	七十	工書畫
張玉書	素存	鎮江	七十	工書
張洪乾		海昌	七十四	工行楷
張乾翔		吳江	七十二	善行楷
張燕昌	芑堂	海昌	七十七	工篆隸翛然越俗，別有意趣
張英	圃翁	桐城	五十三	書法險勁
張問陶	船山	遂寧	八十九	書有大幅壽字
張雲章	漢瞻	嘉定	七十九	善隸草
張聯桂	毀叔	江都	六十	善書
張鵬翩	運青	湖北麻城	七十七	善書

姓名	字	籍貫	年齡	備註
張仲壽	疇齋	杭縣	七十三	善行草
張步雲	東涯	崑山	八十一	善書
張鏐	完質	山東無棣	七十七	善書及山水
張惠言	皋本	武進	四十二	工篆書
張苗		金門	近八旬	善草書
張慎言	金銘	山西陽城	六十九	善行書
張曜	亮臣	上虞	六十	善書
張萬	子青	南皮	七十七	工畫
張之洞	少達	南皮	八十九	書法東坡
張裕釗	廉卿	武昌	六十	書法勁潔清拔
張絡	朴存	江都	七十四	善草書
張維	仲欽	四川	六十九	善書
詹明章	履園	福建澄海	九十三	善行書
湯金釗	勗茲	蕭山	八十四	隸楷兼善
貽汾	雨生	武進	七十六	書畫清而有韻
湯溥	元博	睢州	四十一	書法蒼老秀勁，不輕為人書，故存者甚少
湯斌	孔伯	河南睢縣	六十一	工書
湯右曾	西崖	仁和	六十七	書法端莊流灑
湯滌	定之	武進	七十	書法北魏
董恂	欽之	江都	八十六	善隸書

姓名	字號	籍貫	年歲	備註
董杏志	藏星	贛縣	八十四	善篆隸
董誥	西京	富陽	七十九	工書畫
楊雍建	以需	遂安	七十八	工書
楊文聰	龍友	貴陽	四十九	書法超越
楊一清	石淙	雲南安寧	八十三	善行草
楊思聖	猶龍	鉅鹿	四十四	擅晉人書法
楊獬	竹唐	吳江	七十餘	工篆及畫圖
楊芳	誠材	貴州松桃	七十七	善書
楊晉	子鶴	常熟	八十五	工書畫
楊祺	吉生	龍溪	八十五	肆情書畫
楊峴	見山	歸安	七十八	研精漢隸
楊錫紱	方秉	江西清江	六十八	工書
楊瀚	海琴	宛平	六十八	書法離奇超逸
楊泗孫	中魯	常熟	六十七	工書
楊沂孫	詠春	常熟	六十九	工分書
楊逸	東山	上海	七十	善隸書
楊芳燦	才叔	無錫	六十三	工書
楊无咎	震甫	吳縣	七十九	昭代名人尺牘有遺墨
楊中訥	岜木	海寧	七十一	工草書，有書名
楊守敬	惺吾	宜都	七十七	法宗信本

姓名	字號	籍貫	年齡	備註
楊鳳苞		吳興	六十三	工篆楷
楊亮		蘇北	年近八旬	書亞於吳熙載
虞景星	東皋	金壇	八十五	善山水書法
虞世璎	人玉	昆明	八十六	善書
過宮桂	印川	無錫	七十五	善篆隸
溫純	一齋	烏程	六十九	善篆隸真草
達真	簡庵	松江	七十四	工書畫
費俊	慧先	吳興	六十八	善書
費密	此度	四川新繁	七十七	善書
費樹蔚	仲琛	吳江	五十二	善書
褚篆	蒼書	泰縣	八十八	工書
袠日修	叔度	孝感	六十三	書法康熙特賜額
熊才	參伯	昆明	六十八	工書畫
熊錫履	青岳	新建	七十五	工書
團昇	冠霞	長洲	八十八	工書畫
趙翼	甌北	陽湖	九十四	工書
趙之琛	次閑	杭縣	七十餘	工書畫
趙魏	恪生	仁和	八十	篆隸有古法
趙昱	幼千	仁和	五十九	工書畫
趙申喬	松伍	武進	七十七	工書

姓名	字號	籍貫	年歲	備註
趙紹祖	琴士	涇縣	八十二	精研金石著有《安徽金石略》等
趙青藜	然乙	涇縣	八十餘	真及行書逸品下
趙殿成	松谷	臨川	七十四	工書
趙懷玉	映川	武進	七十七	工書
趙南星	夢白	河北高邑	七十八	工書
趙執信	申符	山東益都	八十三	書法以分間布白為法
趙藩	介庵	雲南劍川	七十七	工書及梅
趙大鯨	黃山	仁和	六十四	陳星齋論清代書法推及趙大鯨
趙士麟	玉峰	孟縣	七十一	善草書
趙光	蓉甫	昆明	六十九	工書為許祁陳四家之一
葉本芃	超宗	上海	七十二	工書畫
葉鳳毛	井叔	嘉興	六十五	工書畫
葉封	南雪	松江	九十一	工篆隸
葉衍蘭	黍塍	番禺	六十五	善篆隸
萬壽祺	年少	徐州	七十五	善行草
萬經	授一	鄞縣	五十	書畫俱精絕
萬承紀	康山	南昌	八十五	精研分隸
萬泰	履安	鄞縣	六十一	善書畫
蒲華	作英	秀水	八十餘	善草書及畫
蔡啓傳	崑暘	德清	六十五	善楷書

姓名	字號	籍貫	年齡	備註
蔡之定	穀士	德清	八十七	善篆隸
蔡泳	一帆	金壇	近七十	善篆隸草書
蔡升元	方麓	德清	七十一	工書
褚芳燦	蓉裳	無錫	六十三	善書
潘恭壽	蓮巢	丹徒	五十四	書法褚河南
潘奕儁	榕皋	吳縣	九十一	篆隸真草卓然大家
樊鎮	立賓	北通州	九十餘	善書畫（道士）
齊彥槐	彥枏	婺源	六十八	善書
齊召南	次風	天台	六十六	善書
鄭簠	谷口	上元	七十餘	精曹全碑足以名家
鄭元祐	遂昌		七十三	善書
鄭業斅	君覺	長沙	七十餘	年七十猶能蠅頭細字
鄭文焯	叔問	高密	六十三	書法結體取南復有北碑之妙
鄭燮	板橋	興化	七十三	善詩工書畫
鄭江	荃若	杭縣	六十四	善隸書
厲鶚	太鴻	錢塘	六十一	善書著有玉台書史
勵萬宗	衣園	靜海	五十五	書法圓勁秀拔，專學聖教序
鄧石如	頑伯	懷寧	六十三	工書法好篆刻
鄧傳密	少白	懷寧	七十餘	工篆隸
鄧廷楨	維周	江寧	七十二	善行楷

姓名	字	籍貫	年歲	書法
鄧輔綸	彌之	湖南武岡	六十六	善行楷
諸錦	襄七	嘉興	八十四	善書
歐陽輅	硯東	湖南善化	七十五	善行書
錢澧	南園	昆明	五十六	書法逼近平原
錢杜	叔美	仁和	八十二	書畫俱極超妙
錢謙益	牧齋	常熟	八十三	善行書
錢陳群	曉徵	嘉定	七十七	尤精漢隸
錢大昕	主敬	嘉興	八十九	行書極有風格
錢伯坰	魯斯	陽湖	七十五	善正行書
錢維城	光人	武進	五十三	書法東坡
錢泳	立群	金匱	八十六	尤精古隸
錢松壺	慈伯	仁和	七十餘	善蠅頭小楷
錢世錫	獻之	嘉興	八十三	善正行書
錢載	坤一	秀水	八十六	書法秀逸
錢坫	獻之	海鹽	六十三	善書法
錢瑞徵	耕良	嘉興	七十九	書法吳興雅儁古樸
錢爾琳	鶴庵	嘉定	八十三	善楷書
錢陸燦	湘靈	常熟	六十一	工小篆
錢樾	蕭堂	嘉善	八十餘	善書
錢士璋	章玉	山陰	七十三	善書
			八十	高年尚能作細字

名	字號	籍貫	年齡	備註
錢林	志枚	杭縣	六十七	善書
錢泰吉	甘泉鄉人	海鹽	七十三	善書
錢叔美		仁和	七五以上	書宗平原
錢維喬		武進	六十八	工書畫
錢振煌	午園逸叟	武進	六十三	書畫兼善
錢喬南	名山	武進	八十	大字遒勁
劉喜南	蔭樞	韓城	六十九	善篆隸行楷
劉熙載	伯簡	興化	八十六	貌豐骨勁味厚神藏
劉墉	石菴	諸城	七十三	善書
劉喜荀	孟慈	儀徵	六十六	善書
劉躍雲	服先	武進	七十三	善書
劉權之	德興	長沙	八十	善書畫
劉綸	宸翰	武進	六十三	善楷書
劉大紳	寄庵	雲南晉寧	八十三	善書
劉恆業	關中	關中	九十五	善楹聯
劉蔭桓		韓城	七十八	善行楷
劉槤	公愚	河北大城	六十三	善書
劉統勳	延清	諸城	七十五	善書
劉元化	季雅	諸城	七十四	善長草書
蔣超	虎臣	金壇	五十	酷嗜書法
蔣深	樹存	長洲	七十	深能書畫

姓名	字號	籍貫	年歲	備註
蔣田	稻薌	浙西	八十餘	工書畫
蔣士銓	心餘	江西鉛山	六十	工書及山水
蔣百泰	伯華	崑山	七十餘	善篆
蔣衡	拙存	金壇	七十二	書法規模唐石經
蔣仁	山堂	錢塘	五十三	書品甚高有天真野逸之趣
鮑倚雲	蘇亭	歙縣	七十一	善行書
鮑桂星	琴舫	歙縣	六十三	善書
盧勗吾	載群	金灣	年九十六	猶能作蠅頭小楷
盧文弨	召弓	餘姚	七十九	富藏碑帖精品鑒
盧宜	公弼	鄞縣	八十	工書畫
駱秉章	籲門	花縣	七十九	明清百家書札有其遺墨
鍾晥	蔗經	宛平	七十六	善書
鍾若玉	文貞	崑山	七十九	書法蒼古一洗閨閣纖麗柔媚之習
勵杜訥	近公	靜海	七十六	康熙選善書之士公居第一
勵宗萬	衣園	靜海	五十五	書法尤超學王聖教而兼涉虞褚
勵廷儀	令式	靜海	六十四	善書
謝群	恕園	紹興	九十三	善草書
謝崧		寧化	八十餘	善楷書
謝蘭生	佩士	南海	七十二	書畫兼善
謝諤	艮齋	新喻	七十四	善書

姓名	字	籍貫	年齡	書藝
謝塘	西畴	嘉善	七十七	善書
謝廷賓	福孫	餘姚	七十一	善篆楷書
閻敬銘	丹初	陝西朝邑	七十六	工書
閻爾梅	用卿	沛縣	七十七	善書
閻若璩	百詩	太原	六十九	善書
薛起蛟	炎洲	順德	九十八	善書
薛廷吉	漁莊	儀徵	七十六	善書
戴絅孫	襲孟	昆明	六十二	善書
戴敦元	金溪	浙江開化	六十七	善行書
戴易	南枝	諳操越音	八十餘	善八分
戴煦	鄂士	錢塘	五十五	工書畫
戴錫三	羨門	鎮江	九十三	善隸書行楷
戴叔鼇	曉門	寶山	七十餘	善漢隸
戴熙	醇士	錢塘	六十三	詩書畫並臻絕詣
戴日宣	德甫	奉化	七十七	以善書貢於鄉
韓國鈞	紫若	泰縣	八十五	善楷書
歸莊	元恭	崑山	六十一	行草直通兩晉
瞿式耜	起田	常熟	六十一	善草書
瞿中溶	木夫	嘉定	七十四	篆隸悉有法
瞿應紹	可冶	上海	七十二	工書畫

姓名	字號	籍貫	年歲	備註
顏元	習齋	博野	七十	工書
顏光敏	遜甫	曲阜	四十七	書法擅一時
顏炎武	寧人	崑山	七十	正書逸品上
顏光旭	晴沙	無錫	六十七	以書名時
顧廣圻	千里	元和	七十	善篆隸楷書
顧皋	晴芬	無錫	七十	善書畫
顧符禎	瑟如	興化	八十餘	善書畫
顧文彬	蔚如	無錫	七十	善書
顧純	剛中	無錫	六十餘	善行草
顧柔謙	吳羹	吳縣	六十餘	善書畫
顧夢游	興治	江寧	六十二	善行草書閑逸自喜
瞿惟善	淑士	西昌	八十二	善隸書
羅牧	飯牛	寧都	八十餘	善詩書
羅士友	熹善	吉安	六十六	工楷書
蕭從雲	尺木	蕪湖	七十八	工書畫
繆荃孫	筱珊	江陰	七十六	善篆精金石
魏坤	小村	嘉善	六十	工書
魏裔介	石生	河北柏鄉	七十	工書
魏衛	廓公	儀徵	六十三	善草書
魏象樞	庸齋	察哈爾蔚縣	七十六	善書

姓名	字號	籍貫	年齡	書藝
譚光祐	子受	南豐	六十	工篆隸書
邊壽民	頤公	淮安	六十餘	能書善畫
竇光鼐	元調	諸城	七十六	善金字
竇光勛	佩椒	無錫	八十一	善書
竇克勤	敏脩	柘城	六十四	以善書清帝特加俸賜御書
嚴繩孫	孫友	無錫	八十	書入晉唐之室
嚴虞惇	思盦	常熟	六十四	善書
嚴沆	子雲	杭縣	六十三	善書畫瀟灑有致
嚴栻	非池	常熟	七十九	善書畫
嚴可均		吳興	八十二	善篆書
嚴復	幾道	矦官	六十九	善書
嚴衍	午庭	嘉定	七十一	工書
嚴保		嘉定	八十	書法平原
鐵保	冶亭	滿州	七十三	遺墨見明清廿五家行草真蹟
寶鋆	少荃	滿州	七十九	工書畫
釋本光	名超揆	長洲	八十餘	工書畫
釋輪菴	名於宋	長洲	七十餘	工書畫
釋主雲		吳興	七十餘	書畫俱宗華亭
釋讀徹		雲南呈貢	六十九	善書
釋宏仁	貝曉	休寧	八十四	善書

中華民國

于右任		三原	八十六	善草書
王樹枏	晉卿	新城	八十六	工書文
王闓運	壬秋	湘潭	八十五	書筆凝重多姿
王同愈	勝之	吳縣	七十餘	工楷書
王寵惠	亮疇	東莞	七十八	工書畫
王震	一亭	吳興	七十	工書畫
王壽朋	次錢	濰縣	五十六	
王大釗	鯉庭	寶山	八十七	八旬餘猶善蠅頭小楷
王清穆	丹揆	崇明	八十二	善楷書
方還	惟一	崑山	六十餘	工楷
朱經農		寶山	六十五	字清秀有力
朱祖謀	古微	歸安	八十四	標格蒼勁
何維樸	詩孫	道州	八十	書能傳其家法
沈曾植	子培	嘉興	七十五	草書有楊少師風
沈恩孚	信卿	吳縣	七十二	善篆楷
沈礪	勉復	吳縣	六十八	善篆楷
沈衛	湛泉	嘉興	八十四	工楷法
李瑞清	梅庵	臨川	五十四	工大篆
汪大燮	伯唐	錢塘	七十	工小楷
吳敬恒	稚暉	無錫	八十九	善篆書

姓名	字	籍貫	年齡	備註
吳郁生	蔚若	吳縣	乙亥重宴鹿鳴	響書周濟親友
吳大澂	清卿	吳縣	六十八	工篆，中年後益進
吳俊卿	昌碩	安吉	八十四	寫石鼓文，自成一派
居正	覺生	廣濟	七十六	善楷書
狄膺	君武	太倉	七十	楷書清雅有致
林康侯		上海	八十九	工書畫
林長民				
許世英	靜仁	至德	九十二	善小楷
袁克文	寒雲	項城	四十二	書法自成一體
徐世昌	菊人	天津	八十一	善楷書
林紓	琴南	閩縣	七十餘	工書畫
孫文	逸仙	香山	六十	氣息淳厚雄偉絕倫
胡漢民	展堂	番禺	五十八	善隸書仿曹全碑
高邕	邑之	元和	七十二	書學李北海
章炳麟	太炎	餘杭	六十九	工篆
翁同龢	叔平	常熟	七十五	書法為乾嘉後一人
陳衡恪	師曾	義寧	四十八	工楷
陳含光		江都	八十一	工楷
陳三立	伯嚴	修水	八十五	工楷書
陳其采	萬士	吳興	七十五	工楷書

	字	籍貫	年歲	備考
袁希洛	俶畬	寶山	八十五	書跡秀勁
梁鼎芬	景海	番禺	八十一	善書
陸潤庠	鳳石	元和	七十五	真書清華朗潤
葉楚傖				
童大年	心安	吳縣	六十	
馮煦	夢華	崇明	六十	善書畫
曾熙	子緝	衡陽	八十五	工楷書
賀壽慈	雲甫	蒲圻	七十一	既通蔡學復下極鍾王以盡其美
賈景德	煜如	沁水	八十三	工書畫
康有為	更生	南海	八十一	工楷書
戴傳賢	天仇	休寧	七十	書法縱橫奇宕
鈕永建	惕生	上海	六十	
張謇	季直	武昌	九十六	善楷書
張靜江	人傑	吳興	六十	
張裕建	廉卿	上海	七十四	書法勁潔清拔
董作賓	彥堂	南通	七十四	工書畫
張默君		湘鄉	八十二	善行草
溥儒	心畬	北平	六十八	
湯滌	定之	武進	七十	書法北魏
董軾	慕瞻	寶山	六十餘	工書畫

姓名	字	籍貫	年齡	備註
楊逸	東山	上海	七十	善隸書
梁啓超	卓如	新會	五十六	
黃興	克強	善化	四十四	善行楷
譚延闓	組菴	茶陵	五十五	善行楷
盧連		順德		書法骨力雄厚可謂健筆
			一二〇	于右任曾索得盧字一幅
趙熙	堯生	榮縣	七十餘	書詩畫並重
葉昌熾	鞠裳	長洲	七十一	好金石並善書
鄭孝胥		閩縣	七十餘	善楷書
羅振玉	蘇盫	上虞	七十五	善隸書行楷
王瓛		銅梁	七十餘	善篆書
葉為銘		杭州	八十餘	善行書

第三節　死於非命的書家

習字可以修身養性，得臻高年，已如上述；然書家並非能咸臻高年，則又何也？蓋古代書家，從政者多，陷入政治旋渦，每不能自拔於泥潭。書家的年歲，以帝王為最少，平均年齡，不過四十歲，其原因所在，已如上述。南朝蕭梁，共有四帝，武帝簡文帝元帝，均死於非命，敬帝遜位，薨於外邸，年才十六。帝室之受禍，恆多於常人，故末代之君每有世子孫，無生帝王家之憤語。至於朝官疆吏，以帝王之喜怒無常，又無法律之保障，易遭不測之禍。更有植黨營私，殃民禍國；或互相傾軋，積怨深厚；或戀棧祿位，乏知足之戒；輕則害及

自身，重則連及親友，慘不忍言，故從政者恆有不幸的遭遇，其為自殺或被殺，早殺或遲殺，多殺或少殺，或幾瀕於死而得赦免，或已死而猶戮其屍體者。

秦之李斯，佐始皇，滅六國，功高天下，始皇崩，以相位而輔其幼主，威權在握；而趙高欲圖專政，媒孽其短，卒夷三族。趙高政權集於一身，指鹿為馬，朝臣莫敢或非，後為子嬰殺於齊宮，亦夷三族。秦之書家，書畫譜列有五人，被殺者二人，險遭不測者一人，繫獄十年者一人，其得保全性命者，只胡毋敬一人而已。李斯趙高王次仲程邈四人，在政治上雖遭失敗，但其書藝仍顯明於後世與其殺身拘辱之原因並不相關。漢有三傑，佐高祖建立國家，後韓信被斬，蕭何下獄，獨張良以欲從赤松子遊而獲免。後漢蔡邕因歎董卓之被誅，被王允收付廷尉治罪，遂死獄中，時年已達六十。北魏崔浩功在國家文藝特著，卒被殺而滅族。隋薛道衡早知煬帝之忌才好殺，七旬高齡，尚遭殺戮。唐李邕文名天下，為李林甫所害，年已七十餘。朱太祖既平群雄滅蒙古而有天下；當時吳中有四傑，學問淵博，擅長書藝而被殺者三人，被貶者一人。張羽投龍江自殺，高啓腰斬，徐賁死獄中，楊基謫作苦工。清姜宸英書名藉甚，被累下獄，瘐死獄中，年已七十，抑何酷也！尤可慘者，將死之時，方纔覺悟；為秦之李斯，晉之陸機，《史記‧李斯列傳》：「二世二年七月，具斯五刑，論腰斬咸陽市。斯出獄，與其中子俱執，顧謂其中子曰「吾欲與若復牽黃犬，俱出上蔡東門，逐狡兔，豈可得乎？遂父子相哭，而夷三族。」晉陸機天才秀逸，詞藻宏麗，與弟雲亦有才名，號稱二陸。及機被譖，使收機，機曰：「華亭鶴唳，可復聞乎？」遂遇害。李斯功高開國，陸機才華蓋世，只以留戀祿位，知死方悟，已無及矣。

上述諸家，善文工書，名滿當世，惜乏知足之戒，因遭殺戮，向使及早引退，則耄耋之年，不難獲致。此外書家，有立身純正，並無重大失德，仍遭不測之禍者，如明楊士奇，因其子殺人，憂憤而卒。宋濂之子璲，黨於胡惟庸，濂被流夔州，死於客地。此則由於家長教管無方，致遭殺身之禍也。有沉溺於酒色，禍生左右親

信者，如晉孝武齊王冏等是。有交游不慎，希圖宦達而遭斥者，如唐之劉禹錫柳宗元黨於王叔文，因而坐貶，

諸如此類，不勝枚舉。此外頗有驕奢淫逸，自罹於禍者，更可勿論也。至於忠貞書家，如唐韓愈、宋蘇軾，以

忠言極諫而遭斥逐。有志在衛國保民，寧殺身以成仁者，如宋之岳飛。文天祥，明之方孝孺、黃道周等是。易

代之際，眷懷故國，不願臣事異族，甘心自殺，或忍詬處污而不屈者，又當別論。惟明哲之士，不仕危邦，甘

居林下，苟全性命於亂世，不求聞達於諸侯，處身立命，有足多者，茲就記憶所及，將歷代書家橫遭殺戮者，

共計三百餘人，分錄於後，藉以明瞭其原因所在。庶趨吉避凶，慎加選擇，亦書家長壽之道也。至於偶涉仕途，

受到貶斥，竄逐遐荒心懷抑鬱，害及健康，甚至促其天年，事繁人眾，不及悉記。

周魯秋胡妻，以遇人不淑，投河而死。趙高被子嬰族誅。

於咸陽市，夷三族。楚屈原被讒放逐，投汨羅江而死。秦蘇秦被刺不死殊而走。李斯被腰斬

西漢孝成許皇后被讒而死。董仲舒因言災異，下獄論死，獲赦。陳遵更始時使匈奴，留朔方為賊所殺。嚴延年

疾惡過甚，用刑刻急。冬月論囚，流血數里，河南號曰屠伯，後坐怨望非謗政治不道，棄市。揚雄投天祿閣

自殺未遂。

東漢和帝陰皇后以憂死，劉棻坐事被誅。崔瑗以事徵詣廷尉卒。班固隨竇憲出征匈奴，憲敗，洛陽俯种兢捕繫

固，死獄中。

蔡邕。王允誅董卓，邕在坐，不意言之而歎，有動於色。允怒，收付廷尉治罪，遂死獄中。

皇甫規妻馬夫人寡，董卓聘之，夫人不屈，卓殺之。荀爽卒於獄。

三國魏甄后被譖見殺。諸葛誕為司馬昭所殺。鍾會舉兵事，事敗，為亂兵所殺。杜畿受詔作御船於陶河試船，

遇風波。杜恕被劾下廷尉當死，以父幾勤事水死，免為庶人。陳思王植十一年中而三徙都，常鬱鬱無歡，遂

發疾薨，時年四十一。皇后父張緝謀誅司馬師，欲以夏侯玄輔政，事泄伏誅，夷三族。

三國吳歸命侯孫皓解縛焚櫬降晉，詔曰，孫皓窮迫歸降，前詔許之不死，賜號歸命侯，皓死於洛陽，年四十二。

孫峻遣人收融，融懼，服金而死。賀邵以孫皓兇暴驕矜，上疏切諫，皓深恨之，為皓殺害。

三國蜀張飛為帳下刺死。諸葛瞻戰死綿州。

晉惠帝中毒而崩。元帝以王敦叛亂，憂憤而崩。孝武帝溺於酒色，為張貴人所弒。哀帝信方士言，以求長生，藥發，不久即死。齊王冏使大匠營制西宮等，耽於酒色，不入朝見，惟寵親昵；於是朝廷側目，海內失望，後被收殺。會稽文孝王道子不禮桓玄，玄不自安，切齒於道子，杜竹林承玄旨，酖殺之，時年三十九。衛瓘被謗，與子恆獄裔及孫華九人同被害。袁山松孫恩作亂，山松守城，城陷被害。嵇康被譖，為司馬昭所殺，宦人孟玖譖陸機於成都王穎，收機，遂遇害。陸雲與機同事成都王穎，穎晚節政衰，雲屬以正忤旨，機被誅，雲亦遇害。王敦叛逆明帝起兵討之，敦病死刑其尸，伏誅。嵇紹被害。索靖大戰，被傷而卒。張華為趙王倫所害，時年六十九歲。郭璞為王敦所殺。桓玄謀篡帝位，伏誅。劉超為蘇峻所害，戰敗死之。謝靈運席祖父餘蔭，廣建園庭。會稽太守為靈運所輕，衞之，表其有異志，文帝知其見誣，以為臨川內史，放浪仍不稍改，為有司所糾，將收之，靈運遂有逆志，投被獲論斬，帝宥之，徙廣州，又有言其謀叛者，遂棄市。卞壼督軍討蘇峻，戰敗死之。盧循為劉裕所敗，投水，度取屍斬之。盧志為劉粲所殺。殷仲堪兵敗，桓玄逼令自殺。戴若思王敦忌而害之。王衍為石勒所害。王褒洛京傾覆，為賊所害。王凝之事張氏五斗米道彌篤，孫恩之攻會稽，寮佐請為之備，凝之不從，既不設備，遂為孫恩所害。諸葛長民驕縱貪侈，為百姓患懼，劉裕歸按之，後劉裕自江陵東還，遂殺之。郗愔將還都，至楊口，殷仲堪使人於道殺之，及其四子。郗恢與桓玄、殷仲堪有隙，仲堪使人於道中刺殺之。帝不悅庾懌，懌聞之飲鴆卒。盧諶隨軍遇害。牽秀為楊騰所殺。劉琨

為段匹磾收之下獄，被害。戴若思王敦忌而害之。劉超為蘇峻所害。

五胡前趙主劉曜，被石勒所殺。

南朝宋文帝為太子劭所弒。南平穆王鑠遭毒，尋薨。海陵王休茂尹度起兵攻休茂，擒之斬首。謝晦軍潰伏誅。

范曄以謀反棄市。謝朓范岫奏收朓下獄死。徐羨之以廢立事為元兇劭所殺。元嘉中追討弒逆罪徐湛之被害。

朱超石，朱齡石，為赫連勃勃所殺。嚴竣被誣賜死。桓護之坐聚貨賂，免官，以憤卒。張永戰敗削爵，以愧

病卒。

南齊王融下獄死。王晏有異志，召而誅之。江夏王鋒為明帝遇害。王道隆為賊所殺。徐孝嗣東昏侯失德，譖謀

廢立，議不能決，賜鴆死。張欣泰密謀廢立，伏誅。張融兄亡，一慟遂以哀卒。蕭鈞延興初為明帝所殺。蕭

銳，銳見害，年十九。

南朝陳侯安都有功而驕橫，文帝不能堪，賜死。始興王伯茂，陰豫謀反，宣帝遣盜殞於軍中。蔡凝陳亡入隋，

道病卒。

南朝梁蕭賁坐事收獄餓死。王筠盜攻之，墜井死。武帝侯景之亂，餓死台城。簡文帝被弒。元帝為西魏所俘

遭害。邵陵王綸為西魏所攻，敗死。蕭堅性頗庸短，侯景圍城，堅屯太陽門，終日蒱飲。不撫軍政，士咸憤

怨城陷，堅遇害。景愛蕭確膂力，獵鍾山，為侯景所殺。沈約中使讓責者數至，約懼遂卒。蕭賁為湘東王法

曹參軍，後坐事收付獄餓死。蕭駿封南安王，城陷，為賊任約所非，後以謀襲約，反為所害。

北魏太武皇帝為宦官所弒。崔浩被構見殺。弟簡及恬均坐浩伏誅。郭祚為領事於忠所殺，遠近惜之。高遵貪婪

賜死。張黎與古弼並誅。劉懋暴卒。王由為亂兵所害，名流悼惜之。沈嵩被殺。李苗與賊死鬥，眾寡不敵，

苗因致死。

北齊劉逖與崔季舒同時被戮。杜衍上因飲酒積其衍失，遂遭就州斬之，時年六十九。

北周泉元禮戰於沙苑，為流矢所中，遂卒。

北齊崔舒元禮被誣，為後主所斬。

隋煬帝被弒。薛道衡，煬帝忌其才，令自盡，途殺之，時年七十。天下冤之。蕭銳仕隋，兵敗不屈被斬。虞綽斬於江都。虞世基繼室孫氏性驕淫，世基惑之，恣意奢靡，雕飾器服，無復素士之風，由是為論者所譏，朝野共疾怨，為宇文化及所害。

唐韓王元嘉謀反，武后逼令自殺。李元昌附太子李承乾，事敗賜死。上官婉兒被殺。太平公主賜死。中宗惑於后韋氏，後被弒。憲宗服含丹多躁怒，為內侍所弒。唐太宗定天下，長孫無忌功第一，後被誣反，投環死。唐韋詢美妾崔素娥，逼獻羅紹威，後被人殺死。唐穆宗為宦官所弒。永王璘謀反被擒，中矢而死。楚王智雲被捕遇害。魯王靈夔坐與越王謀反流振州自殺。趙王明坐太子賢事，徙黔州，都督謝祐逼殺之。安祿山盜國。

張均曾任中書令，肅宗反正當論死，減流合浦。唐崔湜賜死。杜甫遊耒陽，大醉卒。李邕，李林甫惡李邕負材使氣，因害之，死時年七十餘。宋之問坐貽，流嶺南，賜死。吳通玄以宗室為外婦，賜死。薛稷寶懷貞反，以稷知謀，賜死萬年縣獄中。歐陽通被誅。顏真卿被讒貶死。柳批被誣反。盧攜，黃巢破潼關，人皆咎攜，仰藥死。皇甫鎛被誅。王方翼與程務挺善，務挺誅，下方翼獄，流崖州而死。賈餗以罪族誅。溫庭筠貶死。王鐸徙義昌節度使，鐸世貴，出入裘馬鮮明，妾侍眾多，途遇盜劫之，繹及家屬吏佐三百餘人皆遇害，朝廷不能治，天下痛之。高力士毆血而卒。王播下獄斬。韋斌為安祿山所得，憂憤而卒。蕭銑被斬。趙持滿被誣，死獄中。王琚為李林甫構罪，被人縊死。封絢妻死節。林蘊殺客陶玄之投屍江中，杖流儋而卒。朱全忠篡位，召司空圖不起，哀帝被殺，圖不食死。於琮黃巢陷京師，不屈被害。元載賜自盡。

高駢失兵柄，上書謾言不恭，部下多叛去，為師鐸所殺。唐竇群坐事將誅，李吉甫救之得免。令狐彰流死歸州。上官儀坐事下獄死。陳希烈，安祿山之亂，為偽命為中書令，肅宗時，論陷賊罪，賜死。王縉召納財賂，事敗當死，帝憐其耄，貶括州刺史。楊國忠使人詬罵誣告李林甫謀反，上信之，時林甫尚未葬，制削官爵，剖棺，抉含珠，更以小棺，如庶人禮葬之。陸晟為朱全忠所殺。宣宗餌藥，疽發手背而崩。武儒衡遇害。

五季南唐後主（李煜）國亡，被俘而後死。豆盧華坐事竄謫，尋賜死。

梁太祖朱溫欲立友文繼位，為子友珪得知，遂刺梁主腹，刃出於背，以敗氈裹之，瘞於寢殿。漢楊邠為左右所構被殺。徐鍇國勢日弱，憂憤卒。

宋徽宗欽宗被金所擄，死於五國城。岳飛被秦檜誣，構陷，死獄中。宋亡，文天祥不屈被殺。施宜生降金，後被殺。蔡攸被誅。蔡京，貶死潭州。宇文虛中使金被留，被誣謀反，全家焚死。宋亡，謝枋得不食而死。王誅，以黨籍被謫卒。章惇，貶睦州卒。蔡卞多中傷善類，姦惡過於章惇，上冢道死，紹興中，追貶其職。陳東上書請留李綱，高宗聽譖言，斬於市。蘇易簡以酒死，時年三十九。蘇舜欽謫死，世尤惜之。滕茂實靖康元年出使，憂憤卒。郭忠恕鬻皮物取其值，詔減死，決杖流登州。尤袤國事多舛，積憂成疾卒。曲端恃才凌物，張浚畏端難制，送恭州獄，九竅流血死。劉摯以疾惡太嚴，為讒所中，連貶新安州置卒。陸秀夫厓山破，負王赴海死。楊邦乂金兵入建康，尚書李稅率官迎降惟邦乂不屈，為宗弼所殺。

遼天祚帝為金所獲而死。聖宗后小字觀音，養宮人耨斤子為子，是為興宗，耨斤遭人逼后死。

金章宗元妃李氏，師兒賜自盡。完顏彝蒙古入汴，罵賊而死。冀禹錫，蒲察官之變，家人請微服免禍，不從，赴水死。

元英宗被弒。文宗暴崩。仁宗被鐵失赤斤木兒弒於行殿。吾丘衍。受辱赴水死。伯顏不花的斤守孤城，力戰不

勝，乃自刎。金闕城陷自刎。慶童京城破，被殺。潛說友宋亡，為李雄割腹死。月魯不花遇倭船，被害。泰

不花與方國珍戰於澄江死之。汪澤民城陷，逼之降，罵賊不屈，遂遇害。道童為賊所殺。達識帖睦邇，張士

誠脅降，仰藥死。白挺暴卒，年七十。脫脫哈麻恐朝廷復用脫脫，風台臣疏其兄弟罪狀，詔流脫脫於雲南，

後麻嬌詔遣使鴆之，死年四十二。貢師泰元亡，宋濂邀之出，師泰置酒，仰藥而死。

明周伯琦曾任張士誠集賢院大學士，致仕留平江，士誠敗，明太祖聞伯琦名，召見之後，返饒州卒，或云明祖

殺之。危素年七十餘謫居和州守余闕墓，憤死。饒介，仕張士誠，張敗，俘至京師，死之。方孝孺不願為燕

王草詔，被磔雨花台，十族全誅。達魯花赤諾懷，蒙古耐溫台氏，仰藥死。劉基為胡惟庸所構，以中毒死。

王蒙黨於胡惟庸，坐事被逮，瘐死。張民表寇圍大梁，民表死於水。張羽坐事竄嶺南，投龍江自殺。解縉被

譖，下獄死。楊士奇子稷殺人，憂卒。於謙被誣遇害，歿於兵。曹學佺，唐王立，學佺輔之，

事敗走入山中，投環而死，年七十四。王偁坐累謫交阯，復以解縉事連及，繫死獄中。居節忤織造孫隆，破

家，年六十，竟以窮死。宋濂孫慎，坐胡惟庸黨被刑，械濂至京師，帝怒欲誅之，皇后以濂親授太子諸王，

乞赦其死，發茂州安置，至夔州而卒。吳雲太祖遣往雲南招諭梁王，遇害。宋瓛子嶧坐胡惟庸黨，得罪連坐

並死。高啟以改修府治，撰上梁父，洪武大怒，腰斬於市。徐賁以征岷軍過境，犒勞不時，下獄死。汪廣

洋明帝責廣洋朋欺，更怒其在江西曲庇文正，在中書不發楊憲姦，賜敕誅之。郭勛以罪，下獄死。盧熊具奏

印文兗字誤兗，上不怡，幾被禍，後卒坐累。李士實附逆濠伏誅。李待問明末守春申浦東門，城破被殺。龍

鐔知長洲，陞府長史，靖難兵起，不屈死。徐輝祖靖難兵起，以副都御史監軍靈壁，與彭與明皆見執，朝冠

而況河。程敏政因試題洩露，繫獄，及出憤恚，發癰而卒。王民燕兵薄京城，與妻訣曰，食人祿者死，吾不

可復生矣，飲鴆而死。鄭恕知蕭縣，靖難兵起，破蕭，恕死之。明唐蕭官至福建簽事，坐事死。倪元璐李自

成陷京師，自縊而死。黃淮楊溥金問皆久繫獄，宣宗特赦之。明亡，楊文聰為清兵所執，抗命不屈死。黃道

周抗清，事敗死之。豐熙下獄，遭戍卒。俞貞木靖難時，勸守舉兵因逮赴京師，論死。張益死於土木之難。黃道

張蓋入清後，自閉土室中，以狂死。祁彪佳吳應箕明亡，起兵圖恢復，事敗死。趙敏北征，陷於陣。陳性善

被燕兵所執，已縱還，性善曰，辱命，罪也；奚以見吾君，朝服躍馬入於河以死。李夢陽被誣，罪當斬，后

母金夫人泣懇帝，下夢陽獄，尋赦之。武宗議北征，召梁儲令草詔，儲不肯，上大怒，挺劍起曰，不草詔，

齒此劍。儲泣諫，死不敢奉命；良久，上擲劍去。夏言上疏極陳，為嚴嵩所陷，論斬棄市。

魏忠賢用事，廷杖下獄棄市，漣抗疏劾忠賢，卒為忠賢所陷，下獄不勝慘刑死。楊繼盛號椒山。劾嚴嵩五奸十大

罪，嘗構之，死於兵。沈猶龍抗清，中矢死。光宗服紅丸而崩。莊烈帝自縊煤山。朱術桂明亡後，自

縊死。顏杲負豪氣，死於兵。吳應箕南都不守，起兵抗清，敗亡被竄，慷慨就義。廓露明亡，擁古器以殉。

文震亨明亡，清初絕粒死。張鳳翼明末，日服大黃以卒。史可法與清兵戰，揚州破，遂被害。黃道周抗清被

執，從容就義。

清范承謨被耿精忠縊死。陳孚德殉節伊犁。江寧城陷，湯貽汾投池殉難。鄂容安力戰不克，腕弱不能自剄，命

其僕剄刃於腹，乃死。戴煦戴熙洪楊之難，投池而死。王恩綬洪楊之難，戰死武昌。謝琯樵殉於漳州之役。

姜宸英被累下獄死。方大猷以貪黷死於獄。杭世駿下吏議擬死，放還。劉光第博學工書，戊戌政變，光第被

殺。耆英嚴詔逮治，賜自盡。查慎行弟嗣庭獄起，盡室赴難，特赦放歸。洪亮吉上成親王言時事，成親王以

聞部議，照不敬律，擬斬決，奏上冤死。發往伊犁，交將軍嚴加管束，將軍希旨，奏請斃以法，得嚴旨飭不

行，明年朱珪救之，乃命釋還。周亮工革職逮問論斬，遇赦得釋。張照命撫苗疆，日久無

功，依律擬斬，上諭從寬免死。賀雙卿受姑虐待，終以不勝楚毒死。錢松死洪楊之難，

第五章 社教和自學

第一節 名師傳授

書為六藝之一，方法多端，且具神秘，從師學習，自屬必要。韓文公說：「古之學者，必有師，師者所以傳道受業解惑也。人非生而知之者，孰能無惑，惑而不從師，其為惑也終不解矣。」故欲求書藝之精進，須得名師之指授，虛心勤學，方有成就，如果師心自用，難期成材，李嗣真《後書品》云：「古之學者，皆有師法；今之學者，但任胸懷無自然之氣，有師心之獨任，偶有能者，時見一班，忽不悟者，終身瞑目，而欲乘款度越驊騮，斯亦難矣。」解大紳云：「學書之法，非口授心授，不得其精。」《學古編》：「學者必有師，始能名家。」褚河南云：「良師不遇，歲月徒往。」懷素云：「夫學無師授，如不由戶出。」蓋學書非口授心授，不得其精，古書家已就其經驗所得，詔示後人，自未可以等閒視之。嘗見古之學書者，兢兢焉訪求名師，或叩以所疑，或誠求指導，或懇傳秘法，傳道解惑，惟師是賴，故王僧虔有古來傳授筆法人名之作，元鄭杓著有《書法流傳之圖》，《書法正傳》載古今傳授筆法，自東漢蔡邕至唐韋玩崔邈授受書藝，一系直傳。古人重視親炙師教，可見一斑。吾國書藝之授傳，初賴父兄親戚之教，已詳「家庭教育和書藝」章中，此外求師之道，亦多

術矣，茲分述如下：

名師指授 古語云：「求之乎上，僅得乎中，求之乎中，僅得乎下。」故求書藝之精湛，須先訪求名師，門牆侍立，易沾時雨之教化，朝訓夕誨，方得衣缽之真傳，名師難得，當謹敬求之。東漢張芝善草書，姜孟穎、孔達、田彥和及韋誕之徒，皆伯英芝弟子，有名於世。東漢梁鵠法師宜官，善大字。晉王羲之師王廙、衛夫人。晉張嘉師於鍾繇。晉江瓊受學於衛覬。晉明帝師王廙、荀勖。晉謝安學草正於右軍，尤善行草。晉許靜民善隸書，為羲之之高足。隋房彥謙善正書，褚遂良師事之。唐顏真卿、裴儆、吳道子俱師張旭。唐虞世南傳歐陽率更詢，褚遂良傳薛少保稷，是為貞觀四家。唐太宗與漢王元昌、褚遂良，受書法於史陵。宋章友直工玉箸字，在徐鉉門，其猶游夏。洪恕始學於太常，亦號能書。三國吳皇象章草師於杜度。宋王英師君謨，晚年大字甚佳。宋蔡京始受筆法於君謨，亦號能書。元虞集從吳澄遊，授受具有源委。元吳壽民師錢良佑。元朱珪從吳叡授書法。元張雨早學於趙文敏。元趙孟頫始學即之，得南京之傳，而天資英邁，積學功深，盡掩古人，超入魏晉，當時翕然師之。康里子山得其奇偉，楊仲弘得其雅健，范文白得其洒落，仲穆造其純和。宋仲溫、宋昌裔皆出其門。朱軒少學於董其昌。元吳里草書，師鮮於太常。元饒介擅書法。明許用敬書法遒逸，邢侗以為弟子。明胡布得書法於宋克。明徐祖輝從詹希原學書，善大字。明陶宗儀學書於趙雍。明陸友仁，沈粲弟子也，善楷書。明蘇若川受筆於文待詔。明王綸師事沈啓南。清朱福孫工分隸，初從汪士鋐學書。清錢樹少從丁龍泓受篆隸。清張裕釗為曾文正公弟子，其書法高古渾穆。

師事親戚 親串中有善書者，原有戚誼，求授書藝，易於洽請。自西漢以迄滿清，代有其人，而以晉衛夫人之與王羲之，王獻之與羊欣，唐虞世南之與陸柬之，陸彥遠之與張旭，魏瑜之與薛稷，宋米芾之與王庭筠，元趙孟頫之與王蒙，明徐有功之與李應禎、祝允明，清張照之與孔繼涑為尤著。已詳載第二章「家庭教育和書藝」第

四節「親屬善書」中，可以參閱。

師事同鄉　學無師承，最為枯悶，地方文藝之發展，端賴當地人士之指授。漢魏時期，東南書藝，幾於闃焉無聞，為最顯著之事實。吾國書藝，早已著聲於西北，如後漢崔瑗「擅名北中，跡罕南渡。」趙襲羅暉以能草見重於關西。只以當時交通阻隔，書教偏傳於一隅，東南人士雖有志學習，欲求名人墨跡，渺不可得，遑論「面請教益。」同鄉相師，得親炙其教，亦有閱時雖久，猶仰慕先輩盛名，以引起其學習興趣者，化行俗美，自古皆然。漢末潁川劉德昇以造行書，擅名同鄉，鍾繇胡昭並師事之。唐虞世南餘姚人，同郡沙門智永善王羲之書，世南師焉，始得其體。宋蔡京，仙遊人，受筆法於同縣蔡君謨，成都李驚以能書名，眉山蘇軾嘗師事之。風雲時會，不可以交臂失之。朱明一代，蘇州松江兩地書家所以日多，以得力於同鄉之指授。

余曾編歷代各省縣書家人數統計表，明清兩代，江蘇書家甲於他省，而明代之蘇州松江又甲於全省。考其致盛之由，一縣有名書家出，則群起學習，又復互相授傳，涵育滋長，閱久不衰，請先證以古書家之言論，更列舉事實，其致盛之由，絕非偶然。〈藝苑厄言〉載明王世貞論吳中書一則，謂：「天下法書歸吾吳，而祝京兆允明為最，文待詔徵明王貢士寵次之。……」〈寒山帚談〉：「國朝明書道獨鍾於吾吳，又同起於武世三廟，如祝文王陳四君子者，後先不過一甲子，善書者輩出，盡一時之盛。」唐錦云：「國初吾松多以書學名天下，久未絕響。」何良俊云：「吾松在勝國與國初時，善書者輩出，上述事由，均有所本，並非以誇世而耀俗也。」先輩提挈後學，宏揚書藝，地方文藝，滋生日廣。明初宋克高啟楊基徐賁等書藝著聲吳地，厥後有文徵明允明等出，書藝益盛，文祝書藝授自吳縣之徐有貞，長洲之李應禎。（明清吳縣長洲均屬蘇州府，同城而治。民國初並稱吳縣。）徵明尤得應禎之懇切指導，得有大成。文徵明曰：「家君寺丞在太僕時，公為少卿，徵明以同僚子弟，得朝夕給事左右，所承緒論為多，一日書魏府君碑，顧謂徵明曰，吾學書四十年，今始有得，然老無益矣，子

其及目力壯時為之，因極論書之要訣，累數百言，凡運指凝思吮豪濡墨與字之起落轉換小大向背長短疏密高下疾徐莫不有法，蓋公雖潛心古法，而所自得為多，當為國朝第一，其尤妙能三指尖撝管，虛腕疾書，今人莫能及也。」徵仲初非上智，而能恪遵師訓，黽勉力學，因得大成。遠近慕名問學者，盛極一時，均有成就。本縣人士之受其教與之遊者，如彭昉仲之門、顧德育書法酷似徵仲、章文待詔、程大倫書法全、陸昞少從文徵明遊、張元舉書法文、袁尊尼為忘年交、陸師道師事文、釋福懋釋戒襄嘗從文太、朱治登胡師閔（並師待詔，待詔遺蹟，大半二人之筆。）錢穀下日取架上書讀之，居節少從文待詔之門未能或失也、朱朗稱為入室。其中以周天球陳淳為尤著，天球少遊文待詔門，習為書法，待詔呵許之，曰，他日得五筆法者周生也。陳淳初從待詔遊，取得風韻，經學古文詞章書法篆籀畫詩，咸臻其妙，稱入室弟子，名益大震。外縣外省人士，慕名師效者，有崑山王祖同，為徵仲之甥，書學舅氏，松江張允孝，少遊文徵仲、工六書，獨得深解，華亭陸中行，書出陳道復，道復，事文太史，金陵朱之蕃，書出入顏魯公，上元金殿，小楷師文徵明等。其後接受其教澤者，有周光遠道復，有摹習徵仲書，冒用其名，經人舉發，徵仲不獨不與之校，且喜其有志於學也。傳祝允明書藝者，清代不替。人數雖不逮徵仲，其中有成就者，有章公美京兆、陸卿子陸師道等。徵仲子孫，大都能世其業，人才鼎盛，至家與徵仲同遊者有祝允明唐寅王寵等，前輩有王鏊沈周等，咸有盛名，傳習者眾，繼起有人，不至中絕。王穉登原籍江陰，移居吳門，妙於書及篆隸，吳門自文待詔歿後，風雅之道，未有所歸。伯穀振華啓秀，噓枯吹生，擅詞翰之席者，三十餘年。伯穀之後，蘇州文藝仍沿待詔遺教，繼續發展。明成祖最喜雲間二沈學士，度，粲，尤

重度書，每稱曰，我朝王羲之。遭際列聖，榮遇罕比。張電書以二沈為楷模，亦稱妙品。明初書藝，首推三宋，宋克吳人，游松江，陳文東嘗從授筆法，遂成名筆，松人宗之。黃諫筆力雄健，與宋仲溫相彷彿。錢溥、錢博兄弟善書，蓋仲溫派也。王世貞三吳楷法跋云：「二沈之後，兩錢承之。」明代中葉，華亭書藝，似稍衰退，自陸深深出，善鍾王法。唐綿儼山陸公行狀云：「國初吾松多以書學名天下，久已絕響，公近奮起，凌蹴前人而處其上。」儼山雖居高位，而喜提挈後進，張德讓師事之，悉授以秘訣，遂成名筆。又荐張電於朝，引張拙為社友，培養地方書藝人才，有足多者。莫雲卿早逝，而董其昌後起，陸萬里崛起其間，書藝為當地所宗仰，至於明季，董其昌、陸繼儒並世，以書鳴於時，為後學之宗匠，培植同鄉後進，一時稱盛，故松江一帶，書家輩出，地方文藝，因得繼續發揚。廣東書藝，發展較晚，清代名書家，大都師事同鄉，南海朱次琦工善書藝。《廣藝舟雙楫》云：「九江先生工筆札，其執筆主平腕堅鋒，虛拳實指，蓋得之謝蘭生，為黎山人二樵之傳也。」南海康有為亦有書名，其自述云：「吾執筆用九江先生法，為黎謝之正傳。」黎謝善書，一傳於九江，再傳於長素，長素又傳於梁卓如；邑有名賢，後學深受其益。

遠道訪師　古時師資難得，每有訪名師於千里外者。《史記》謂：「負笈從師，不遠千里。」雖路途艱難，亦所不計，總期達成願望，業有進步，亦欣然樂就也。後漢尹珍，貴州牂牁郡人，自以生於荒裔，不知禮義，乃從汝南許慎授經書圖緯。唐釋辯光，永嘉人，長於草隸，聞陸希聲謫宦於豫章，往謁之，授五指撥鐙法，書法遒勁，轉腕迴筆，非常人所知。唐張旭善真草書，晚年退休，寄居裴儆宅。顏真卿慕其名，特往訪問筆法。明黎民表，廣東從化人，善篆隸行草，隸書師長洲文待詔，得其家法。明蘇若川，安徽休寧人，受筆法於文待詔豐考功。

求得師法　後漢劉德昇善為行書，胡昭鍾繇師事之，而胡肥鍾瘦，各採其妙。三國魏鄲邯惇師於曹喜，略究其

妙。南朝宋羊欣師資大令，親承妙旨，沈約云：「敬之尤善於隸，子敬之後，可謂獨步。」時人云：「買王得羊，不失所望。」丘道護與羊欣俱面受子敬，善草書。孔琳之善草行，師小王。時人云：「羊真孔草。」蕭思話學於羊欣，得行草之妙，范曄師範羊欣，時人謂：「蕭行范篆。」唐高祖書師王褒得其妙，故有梁朝風焉。釋辯才為永禪師弟子，臨永禪之書，逼真亂本。薛稷書師褚河南，時稱，「買褚得薛，不失其節。」宋秦玠李宗易皆學於李建中，各有師法。邵餗後學於蔡京，遂自名家。元吳壽民法書道美，悉出錢良佑之所授。郭畀，姜紹書書云：「子昂傳燈則有郭天錫，嘗手書松雪齋詩一帙，道逸清潔，宛入鷗波三昧。」明解縉得法於周伯琦，親受秘訣，往還尤密，故所詣入神。張電學書於陸文裕，能得其秘。清郭敏盤，桂未谷弟子，於隸獨受其法。陳弈，少即遊山舟學士之門，親受秘訣，往還尤密，故所詣入神。程荃，受業於元白山人之門，數十年，得篆法。

同事多師　唐虞世南師同郡釋智永，又往吳郡，師事顧野王。明宋季子，臨川人，留意於隸古，三走鄴陽，見伯誠先生歐君復悉以作隸之法授焉。復從龍虎山質諸方壺翁從義，於是學大進，還以善隸知名。沈洪，吳人，游京師從陸登習篆，時江西南城程雲南亦有名，洪又從之學。

青出於藍　東漢崔瑗善草書，師於杜度，媚趣過之，點畫之間，莫不暢調，可謂冰寒於水。張芝，學崔杜之法，因而變之青，青出於藍。鍾繇，師曹喜，《書斷》云：「其真書絕妙乃過於師，剛柔備焉。」宋黃庭堅初以周越為師，後努力學習，勝於乃師。金元顏璹少日學於任君謨（詢），遂有出藍之譽。清萬承紀篆書行書皆精妙，篆得力錢十蘭別駕指授，而體勢力量過之。

小懲而大進　三國魏宋翼鍾繇弟子，翼先來書惡，繇叱之，後得筆勢論讀之，名遂大振。董其昌云：「元章書沉著痛快，直奪晉人之神，少壯未能立家，一一規摹古帖，及錢穆父詞其刻畫太甚，當以勢為主，乃大悟，脫盡本家事，自出機軸，如禪家悟後拆肉還母，拆骨還父，呵佛罵祖，面目非故，雖蘇黃相見，不無氣懾。晚年

自言無右軍一點俗氣，良有以也。」明董其昌學書，在十七歲時，與兄同試於郡，郡守袁洪溪以其書拙，置第二，自是始發憤臨池。

艱危護道不負師門 古人授傳書藝，師生之間，知遇深厚，北宋黨禍高壓之時，人人自危，而能不負師教，不避艱險，仍能守其素志，宣揚師藝，惟王初寮一人而已。王安中，陽曲人，周必大云：「初寮先生未冠時，及拜東坡於中山，筆精墨妙，宜有傳授。當政宣間，禁切蘇學，一涉近似，旋坐廢錮，而先生以奪胎換骨之手，揮豪禁林，初無疑者。靖康以後，黨禁已解，玉佩瓊琚之辭，怒猊渴驥之書，盛行於東南，然後人人知其為蘇門顏閔也。」

第二節　書友切磋

人生幼時，得師父之教，及長立身社會，事業學問之成就，除師長外，端賴友朋。交遊之道，非學養有素者，易受誘惑，不幸而遭墮落者，比比皆是。孔子曰：「益者三友，損者三友，友直，友諒，友多聞，益矣。友便辟，友善柔，友便佞，損矣。」又曰：「益者三樂，損者三樂，樂節禮樂，樂道人之善，樂多賢友，益矣。樂驕樂，樂佚遊，樂宴樂，損矣。」古來書家藝術之成就恆兢兢焉訪友問業，蓋獨學無友，不免孤陋寡聞，書友磋切，疑相諮問，善相觀摩，其得有成就者，實繁有徒。《說文》云：「友，愛也，同志為友。」《周易·卦辭》曰：「君子以朋友講習」故學習書藝，有得友朋獎勉，合作宣揚，書藝日進，名聞當世。其或風義在師友之間，更當待之以禮，交之以誠，接之以禮。書友切磋，可以倍增學養。

交納書友 《易》云：「同明相照，同類相求。」以文會友，求其友聲，古書家恆結同志，亦研求書藝之一法。

東漢趙襲與羅暉，並以能草書見重於關西，與張伯英素相友善。三國魏挹與韋仲將相善，工楷書，書亦其亞。

晉王濛善隸行，與王羲之善，故殆窮其妙。張華好書藝，見索靖，遂雅相厚善，深自結納。王修嘗求右軍書，

乃寫東方朔畫像讚與之，始欲盡其妙。宋曹汝弼以經術德義，高蹈州里，攻篇什篆隸，與林遘魏野交，自號松

羅山人。陳登精字畫與王十朋相友善。歐陽修與蔡襄研討唐宋書藝之盛衰。明王如工書法，與豐坊友善。朱應

佐善真草書，與朱鷺趙宦光輩相唱和，縱遊佳山水間。曹學蜀人，草書遒勁，後同楊慎寓居蒙，引為書友。張

思博學善楷書，與徐文貞公為文字友。宜興吳繪喜作書，至蘇州必過沈石田，流連浹旬。陳旦太倉人。常熟桑

悦負才尚氣，不輕與人接見，惟與旦交甚密，且亦愛桑書法，摹寫之，多逼真。張瀾。隱居鴻村之野，與沈石

田友善，行楷規模玉局，翩翩有後。周履靖，嘉興人。工篆隸章行楷，與文休承王元美相友善。清顧於觀，

興化人，書出入魏晉，居鄉，惟與李鱓鄭燮友，目無餘子。

討論書藝　益友相處，切磋書藝，以彼所長，補我所短，古人治學，因多成就。西漢蕭何深喜筆理，嘗與張子

房陸隱等論用筆之道。三國魏孫子荊關枇杷鍾繇與魏太祖邯鄲淳章誕議用筆法。唐賀知章嘗與張旭遊，討論書

法。王紹宗嘗與吳中陸大夫論及書道，明朝必不覺已進，陸以後密訪，嗟嘆不已。宋長安薛紹彭劉涇與米芾書

畫友也，常以所見墨跡碑帖相研討，時有詩來往，米氏寄詩薛劉有：「老去無他適心目，天使殘年同筆硯」之

句。秦觀與黃豫章同為坡公門下士，皆善書，常切磋書藝。趙子固善書畫，與周公謹各攜書畫，放舟湖中，相

與評賞。元文宗之御奎章日，學士虞集博士柯九思，常侍從以討論法書名畫為事，張伯雨詩所謂：「侍書愛題

博士畫，日日退朝書滿床」者也。柴貢父高彥敬鮮於伯璣趙子昂鄧善之尤善鑒古，有清裁，杜敬與之上下其議

論。明葛澗能篆書，時徐霖在金陵，徑往訪之，語以誤從偏傍者數事，霖敬服之，遂相友善。馬孜從詹孟舉遊

名山，觀前人碑石，議論筆法，小楷精絕可愛。項子京所遊皆風韻名流，翰墨時望，如陳淳父彭孔嘉豐道生輩，

或把臂過從，或遺書問訊，久而彌篤，號墨林居士。盛時泰行書學米學蘇，可謂絕妙，陳芹亦在金陵，書法鍾王，與盛時泰交，結青溪社。顧聽，精於字學，趙宦光篆說文長箋，相與考訂。清鄭谷口始學漢碑，再從朱竹垞輩討論之，而漢隸之學復興。文升，書學趙文敏，惡言執筆。汪士鋐在京師坐論書法，乃大服，因特延至文寓問筆法，士鋐遂授之。趙魏少嗜金石之學，奚鐵生喜習隸書，常往過其門而問焉。曾國藩在北京時，常與何紹基討論書法，並以所得告其諸弟。楊翰何紹基均工書，時同客北京，海琴行書酷似何道州，而公同時且相厚，筆墨相師，古所恆有，初非有意競名也。與嘉定錢坫，陽湖錢伯坰為忘年交，研究書學。李梅盦與曾農髯宦京曹時，同學書，辛亥後，同至上海鬻書，研討書學，時號曾李。符鑄云：「清道人與吾鄉曾農髯先生交最深，而亦最相傾折；農髯以道人大篆目無二李，自負非過；道人以先生為今之中郎太傅，世無能與之抗者，推崇互至，吾無間然。」鄧石如，初學刻印，以古為法，後張惠言與討論六書之旨，為書益放。

助友成名　《集古錄》：「唐世工書之士多，故以書知名者難，然而張從申以書名於時者何也？從申每所書碑，李陽冰多為之篆額，時人必稱為二絕，其為世所重如此。」唐張廷珪素與李邕親善，邕所撰碑碣之文，必請廷珪八分書之，廷珪善楷隸，其為時人所重。

第三節　勤奮學習

書法原為一種藝術，勤勉學習，方可止於至善。觀於古人黽勉學習，及書家之名言讜論，當知所遵循也。

學書有如耕田，一分耕耘，方有一分收穫，如果不問耕耘，但求收穫，決無僥倖成功之理，此顯然易知者也。

《書法雅言》：「資貴聰穎，學尚浩淵，資過乎學，每失顛狂；學過乎資，猶存規矩，資不可少，學乃居先。

……孔門一貫之學，竟以參魯得之，甚哉，學之不可不勤也。」曾鞏謂：「羲之所能，亦精力自致，非天成也。」蔡襄云：「大令右軍法雖同，其放肆豪邁，大令差異古人，用功精深，所以絕跡也。」可知二王書藝皆由學力成，非天縱之聖也。如果一曝十寒，學終無成，學貴勤奮，先賢論之詳矣，可不勉哉！請更證以古人書家困學力行，在時間上，物質上，精神上的消耗，均異平常人，故其收穫也，恆為常人所不及。

勤學的成功　後漢徐幹工書。班固云：「伯章藻殊工，知識讀之莫不歎息，實亦藝由己立，名自人成。」王右軍云：「耽之翫之，功積邱山，此貴乎心意專精，月習歲勤，分布條理。」唐顏真卿訪金吾長史張公（旭）請師筆法。長史於時在裴儆宅，憩止已一年，人或問筆法者，張公皆大笑而已。僕因問裴儆，儆曰：「但得絹屏素本數軸，亦嘗請論筆法，唯言倍加功學臨寫，書法當自悟耳。」長史善草書，人稱草聖，原由勤學得來。清梁國治於唐人楷法，真有得力，在直廬稍暇，即展臨法帖。彭行先雅善書法，暇即廉閣據几，撫晉唐諸家，莫不酷似。

誠敬作書　後漢蔡邕作《筆論》曰：「書者散也，欲書先散懷抱，任情恣意，然後書之；若迫於事，雖中山毫毫不能佳也。凡書先端坐靜思，隨意所適，言不出口，氣不盈息，沈密神彩，如對至尊，則無不善矣。」唐虞世南云：「欲書之時，當收視反聽，絕慮凝神，心正氣和，則契於妙。心神不正，書則欹斜；志氣不和，字則顛仆。」唐歐陽率更書訣云：「澄神靜思，端己正容，秉筆思生，臨思思逸。」宋米元章云：「學書須得趣，他好俱忘乃入妙，別為一好縶之，便不工也。」朱文公書字銘：「明道先生曰，某書時甚敬，非是要字好，即此是學。握筆濡毫，伸紙行墨，一在其中，點點畫畫，放意則荒，取妍則惑，必有事焉，神明厥德。」明董香光論書貴奇宕瀟灑，此則為神明變化者言耳，學者當履蹈規矩，不得縱放。記云莊敬自強，安肆日偷，不可不知也。清王澍每退食之暇，揮洒淋漓，若當世事一無所關心。林泉高致：「凡落筆之日，必明窗淨几，焚香左

右，精筆妙墨，盥水滌硯，如見大賓，必神閒意完然後為之，豈非所謂不敢以輕心挑之者乎？」

長期學習 秦程邈繫雲陽獄中，覃思十年，益大小篆方員而為隸書三千字，奏之始皇善之，用為御史。魏鍾繇同胡昭學書，十六年未嘗窺戶，此猶初期學習之過程也。後繇與子會論書曰：「吾精思學書三十年，若與人居，畫地廣數步，臥畫被穿過表，每見萬類皆畫象之。」是則元常無時無地不以學書為事也。張芝臨池學書，池水盡墨；鍾丞相入抱犢山十年，木石盡黑，趙子昂國公十年不下樓，嶔子山平章，每日坐衙罷，寫一千字，纔進膳；唐太宗皇帝簡報馬上字，夜半起把燭學蘭亭記。」〈書法雅言〉：「……至若無知率易之輩，妄認功無之法非口傳心授，不得其精，大要須臨古人墨跡，布置間架，擔破管，書破紙，方有工夫。百日之談，豈知王道本無近功成書亦非歲月哉。」古人之勤學成功，非偶然也。

南朝陳釋智永於閣上學書三十年，臨池之勤，退筆成塚，求書之眾，鐵限為穿。宋黃庭堅學草書三十餘年，初以周越為師，晚得蘇才翁，乃得古人筆法。宋蔡襄、蘇軾云：「君謨書天資既高，積學深至，心手相應，變態無窮，遂為本朝第一。」李元直學篆數十年，覃思甚苦，曉字法，得古意。張友正學書積三十年不輟，遂以書名，神宗評其草書，為本朝第一。元趙孟頫十年不下樓，以是書法稱雄一世。明曾瓊，性嗜書，未嘗一日釋手，風月清和，則臨摹法帖，故文辭既富，而字畫亦精。張鳴和，十年摹右軍書，藝翰兩奇絕。陳廉，學書二十年，篆籀草隸，皆嘗究意，而草隸尤為時重。詹僖自云：「刻意學書五十餘年，心記腹畫，方悟旨趣。」劉布嗜古書法，習書山中二十餘年，篆籀為時所重。清李兆洛自跋草書云：「予偏嗜臨池，逮經三紀，古今之作，所見日多，摹仿之勤，不間寒晨。」錢伯坰書初學董文敏，後學顏魯公，旁及徐季海李北海諸大家，既沈浸數十年，復歸之宋四家蘇黃米蔡。其為書如風雨驟至，颯然有聲，頃刻數十紙。鄭簠學漢隸，沉酣其中者三十餘年，溯流窮源，久而久之，自得其真古拙真奇怪之妙，及至晚年，醇而後肆，其肆處，是從困苦中來者，非易

得也。成親王永瑆善書，博涉諸家，兼工各體，數十年臨池無間。何凌漢四十歲時，得智永千字文宋拓本，遂專習之垂二十年，晚年筆法乃少變。何紹基自評云：「余學書四十餘年，溯源篆書，楷法則由北朝求篆分入真楷之緒。」查琴齋學曹景完碑，不下三十年。

臨摹遍數

南朝陳智永臨得千字文八百本，浙東諸寺各施一本。唐太宗每得二王帖，輒令諸王臨五百遍，另易一帖，故其子弟所書多有可觀。宋高宗於書法最深，以蘭亭、賜太子，令寫五百本以換一本，其功力可知。元趙松雪洛神賦自跋云：「予臨王獻之洛神賦凡數百本。」宋濂云：「趙魏公留心字學甚勤，羲獻帖凡臨數百過所以盛名充塞四海，豈無故哉。後生小子，朝學操觚，暮輒欲擅書名者，可以一笑矣。」明吳綸喜作書，得法書名跡，必日臨數過。清李正華尤致力於北魏，如張猛龍敬使君石門銘鄭文公每種臨摹，多則千遍，少則亦數十百遍。陸瓚篤好漢隸，臨華山碑至三百餘本，其專勤如此。莊怡孫尤工草隸，臨摹漢碑，凡數十百遍，嘗謂熹平以前漢隸無不簡易為主，蓋別有心得者。

大耗筆墨

漢張芝善草書，古時乏紙，以衣帛代之，伯英勤習書藝，故家之衣帛必書而後練。臨池學書，池水盡墨，下筆必為楷則。《玉燕樓書法》：「嘗聞張伯英之學書也，臨池而水盡墨，鍾繇學書抱牘山十年，木石皆餘墨痕，右軍學至五十一歲而書始成。智永樓居四十年，所退筆頭盈五大簏，趙孟頫學右軍法，衣襟咸破於指畫。然則書雖藝也，學之可勿勤乎？功之可勿深乎？」趙壹善草書，往往夕惕不息，晨不暇食，十日一筆，月數丸墨。領袖如皁，唇齒常墨。宋蘇東坡云：「筆成塚，硯成池，不及羲之即獻之。」筆禿千管，墨磨萬梃，不作張芝，作索靖。」元張伯雨云：「元章工諸體書，約寫麻牋十萬，布在人間。」明宋克杜門染翰日費千紙，筆禿遂以書名天下。明張鳳翼，平生臨二王最多，退筆成塚。清王獻定書法名重一時，臨池之技，可以籠鵝，筆禿可以數十甕計。

忘寢廢食寒暑不輟　晉顧愷之，與桓靈寶論書，夜分不寐。唐虞世南與兄世基執弟子禮於吳郡顧野王，力學不倦，至累旬不盥。宋羅士友生而穎發，嗜心寢食，學書入楷，得蔡氏風度。明文徵明每早起作正書千文一卷，始問櫛沐。董其昌少好書畫，臨摹真蹟，至忘寢食，以故八分尤精。諸清臣日臨晉唐諸帖，輒忘其寢。郭中天專精篆隸之學，窮崖斷碑，搜訪模榻，寢食都廢，晚年隸書益進。清高爽泉嘗言小時學書，值嚴冬，手指凍裂，衣袖重沓，尤極猛進，每置杯水於腕上，欲使筆勢欹側，異日便於駕輕就熟，暑夜畏蚊，以兩甕納足，仍學書不輟。李兆洛遍嗜臨池，摹仿之勤，不間寒暑。

一日字課　元趙孟頫落筆如風，一日能書一萬字，臨王獻之洛神賦，凡數百本，間有得意處，亦自寶之。康里子山巎巎，善真行草書，一日寫三萬字，未嘗以力倦而輟筆。張性之暇則臨池，日不下千餘字，雖逢造次顛沛，每夜學書，燃燭一枝，月燃三十枝，寒暑無間。項德純其於蘭亭聖教必日摹一紙以自程督，雖猛熱冷寒，不暫休頓。尹伸日課楷書五百字，寒暑不輟。清何紹基通籍後始學魯公懸腕作藏鋒書，日課五百字，大如碗。曾國藩自立課程表，早飯後作字，每日臨帖一百字，並以小楷作日記。

畫空代筆　後漢孫敬家貧好學，曾畫地為書。遂工篆隸，家貧，傭書洛陽，因而致富。三國魏鍾繇精思學書，若與人居，地廣數步，臥畫被穿過其表；如廁至於忘歸。《宣和書譜》：「南朝梁陶弘景書以鍾王為法，苦心篤志而無能筆，至以荻畫灰中學書，未嘗懈倦。」南齊高帝未遇時，初甚貧，諸子學書無紙筆，其子辟以指畫空中及掌上學字，遂工篆法。唐劉仁軌少好學，值隋末喪亂不遑專習，書空畫地，遂有能名。虞世南潛心義之，常被中畫腹書，末年尤妙。宋夏竦多識古文，學奇字，至夜以指畫膚。虞似良工隸書，無一食頃去筆札，至寢

痲，猶運指作勢，袞襀當指處皆裂。元趙孟頫學右軍法，衣襟咸被於指畫。朱履貞好學書，少孤貧，以釘畫地學之。明釋如曉棲古廟折桂畫鑪灰，遂善書。清康有為將冠，學於朱九江，始學執筆，手強甚，晝作勢，夜畫被，數月乃少自然。

第四節　困苦力學

貧賤困苦，人生恆有之事，貧苦失學，尤屬常事；古來英雄豪傑，能成大事，具絕學者，頗有從貧賤困苦中奮鬥得來，反之，膏粱文繡子弟，怠惰失學，或竟一事無成，淪為賤役，往事昭昭，可為鑒戒。蓋貧苦兒童，如有志向學，反可勵其向上好學之心，孟子所謂：「困於心，衡於慮，而後作。」正古人以「窮且益堅，不墜青雲之志」以自勵勵人也。西漢路溫舒，幼時為人牧羊，唐褚遂良幼孤，由人收養。顏真卿韓琦均幼年家貧，無力買紙習書，處境困難，倍於常童；但以立志堅強，鍥而不捨，卒成大業，而為吾國有名書家。天定勝人，人定亦可勝天；貧苦不足慮，無志乃終身之大患。在無法中求其有法，則竹頭木屑，皆可為有用之物，並能得異常的效果。如唐鄭虔好書，常苦無紙，乃利用柿葉；釋懷素種芭蕉數枝，取其葉以供揮洒；其他類似是之事，代有其人，可為借鑒。試思我現在的處境，比之古人為如何？近時機械產紙，多而且賤，較之古代又如何？廢紙之多，常有多人蒐集，售作生活費用。廢紙拋棄，如是之多，吾曾思加以利用否？又平時耗費於聲光等娛樂的時間有多少？每日習書時間有多少？兩兩相較，感物而動，當亦知奮勉有所興起也。

孤苦兒童　北齊張景仁幼孤貧，仍努力學書，遂工草隸，與李超齊名。唐歐陽詢幼孤，陳中書江總收養之，教以書記。唐王方翼早孤，雜庸保執苦，燎松丸墨，後以善書聞。元徐仁則早孤，奉母鞠養，至行有聞。家貧，

益自勵，嗜字學，有能名。明鍾禮，少孤力學，書法趙子昂。

牧羊兒童　西漢王尊，少孤，歸諸父，使牧羊澤中，尊竊學問，能史書。西漢路溫舒，父為監門（監門，守門也），使溫舒牧羊，溫舒取澤中蒲截為牒，編用寫書。晉王育，少孤貧，為人傭牧羊，每過小學，必歔欷流涕，有暇即折蒲學書。後成都王穎，以為破虜將軍。北魏游明根，幼為牧羊奴，以漿壺倩人書字，路邊書地學之，游雅賞之教焉，荐之太武，後封新泰侯，謚靖侯。唐陸羽，少孤苦，為牧羊兒，羽潛以竹畫牛背為字，後工書。

利用木葉　西漢董謁，常遊山澤，負挾圖書，家貧，拾樹葉以代書。息於人家，以筆題掌，還家以竹籜寫之，書竟則舐掌中，世謂之董仲玄掌錄。南朝徐伯珍，少孤貧，學書無紙，嘗以竹箭箬葉甘焦在地上學書，遂工楷隸。唐李行簡家貧，刻志於學，寒暑不易，聚木葉學書，筆法遒勁。

利用牆窗大石　南齊江夏王鋒，幼好學書，無紙札，乃倚井闌為書，書滿則洗之，已復更書。又晨興不肯拂肔塵，而先畫塵上學為書。唐顏真卿，幼貧，乏紙筆，以黃土掃牆習字，善正書，筆大遒婉，世寶傳之。顏惟貞，得舅殷仲容教授筆法，與元孫以黃土掃壁木石，畫而習之，故特以草隸擅名。宋韓琦少時家貧，學書無紙，莊門前有大石，就其上學字，晚即滌去，遇烈日及小雨，張敝繖自蔽，率以為常。

喪亂力學　宋徐諧書能繼李秘監絕學，於喪亂之餘，力學不倦。宋張性之暇即臨池，日不下千餘字，雖造次顛沛，一點一畫不苟。

貧而好學　晉葛洪少好學，家貧，代薪以貿紙筆，夜輒寫書誦習，洪書「天台之觀」飛白，為大字之冠，古今第一。晉范汪家貧好學，燃薪寫字，善正書。唐王紹宗，少貧俠，嗜學，工草隸。明常信家貧攻苦，力學不少息，精攻六書南宮。明張仁居貧力學，善楷書。清丁敬生長傭販群中，工分隸，精篆刻。

第五節　獎掖後進

教育之道，獎優於懲，尤其在文藝方面，荐達賢士，多所獎進，數千年來，沿成風尚。謝朓好獎人才，會稽孔圭雖粗有文筆，未為時人所知，孔稚珪以圖文示朓，朓嗟吟良久，謂珪曰：士子聲名未立，應共獎成，無惜齒牙餘論。其好善如此。左思作〈三都賦〉，時人互有譏訾，不甚惬意。張華曰：君文未重於世，宜以示高名之士，後皇甫謐見之嗟嘆，遂為作序，於是先相訾者，莫不斂衽讚述焉。獎勵後學，易於興奮成材，古書家恒用獎勵的方法，鼓勵後進，收效殊宏，晉王羲之元趙孟頫書藝重於當代，見善書者，每抑已揚人，蓋不欲獨善其身，意在兼善天下。〈學記〉曰：「善歌者使人繼其聲，善教者使人繼其志。」宏獎多才，不特我道不孤，亦有以亦書教之所由興也。書藝以東漢為最盛，當時獎掖後進，不棄幼女，嗣後歷朝沿用此法，有拔自貧苦者，有以口頭誇獎者，有以範書者，有教以筆法者，一經品題，身價十倍，佳話綿綿，殊足稱道。

讚揚童書

自漢迄清，幼童善書每為讚許，加意宣揚，其事蹟已詳見本書「幼童好學書藝」章，茲不贅。

盛稱婦女

西漢和熹鄧皇后六歲，能史書（隸書），家人號曰諸生。西漢章德竇皇后六歲，能書，親家奇之。後漢皇甫規妻不知何氏女，善屬文，能草書，時為規答書記，眾人怪之。晉郗夫人王羲之之妻，郗鑒之女，甚工書，兄愔與曇謂之女中筆仙。晉謝夫人字道韞，王凝之妻謝奕之女。道韞有才華，亦善書，為舅氏（羲之）所重。北魏李彪女幼而聰，教之書學，宣武聞其名，召為婕妤，在宮教帝妹書。誦授經史，後宮咸師事之。唐關氏南楚人，圖之妹，甚聰慧，文學書札，罔不動人，圖常語同僚曰：「某家有一進士，所恨不櫛耳。」唐長安有倡女曹文姬，工翰墨，為關中第一，時稱為書仙。宋馬盼，性惠麗，蘇軾守徐州日，甚喜之。公曾書黃鶴賦未畢，盼竊傚公書山川開合四字，公大笑略為潤，不復易之。宋王朝雲始不識字，晚忽學書，得東坡鼓獎教

導粗知楷法。宋秦國潘夫人，富文忠公彌孫，善書，周必大曾讚美之。元管道昇，趙孟頫之妻也。翰墨詞章，

不學而能。元帝命夫人書千文，勅玉工磨玉軸，送秘書監裝池收藏，且曰令後世知我朝有善書婦人一人，且一

家皆能書，亦奇事也。」明婁妃書仿詹孟舉，江省永和門並能興普賢寺額書筆也。時人甚稱其書，後人以其賢，且

不忍更之。明張家婢張天駿，廝養婢也，善書，觀者嘖嘖稱賞。明張一孃婁東女子，吳錦綿妻也，喜臨〈洛神

賦〉真蹟，時人以為王羲之復生，甚讚美之。清黃媛介，嘉興人，書法鍾王，時人以衛夫人目之。清周蘊香遼

東廣甯衛人，披前人法書，睨而熟玩之，數日書輒工，其父愛之，曾曰：「吾家女學士也。」

提攜貧苦 唐徐安貞，善隸書，逃隱衡嶽，病啞不能，偶題佛殿梁，群僧悅服。後李邑過寺，見其題處大驚，

召之，同載而歸。明姚繼，廣孝少師養子也。初少師賑濟還吳，見酒帘字，問知一少年書，呼而見之，養以為

子，太宗官之，賜名曰繼。

示範孩童 南朝宋羊欣善隸書，父不疑，初為烏程令。欣年十二時，王獻之為吳興太守，甚知愛之。獻之嘗夏

月入縣，欣著新絹裙晝寢，獻之書裙數幅而出。欣得此範書，因而彌善。宋陳寺丞，伯修之子也。好學書，效

米元章筆跡，書杜陵詩，元章見之，伯修命出拜，元章喜甚，因授以作字提筆之法，並顧小吏取所書表示之，

父子相顧歎服，元章曰：「自今以往，不可一字不提筆，久之當自熟矣。」元劉璵童時，趙子昂賞其秀異，書

小齋二字貽之，遂自號小齋，精書法。明蓋世懋年甫十七，謁見文徵明，待詔為奇穎而愛之，因手寫楷書原道

為贈，紙尾所呼季美，係世懋初命字也。後世懋顯達，待詔笑曰：「此子果如余所料耶？」世

懋寶惜此冊，終日不離，嘗為懷舊詩云：「總角謁大賢，握手呼小友。」蓋紀事實也。

名家獎借 晉張彭祖善隸書，〈書斷〉：「右軍每見彭祖縑素尺牘，輒存而玩之，夷賢雖賢，若仲尼不言，未

能遠舉，亦猶彭祖附青雲之士，不泯於世也。」顧愷之，〈書小史〉稱其善書，圖寫特妙。謝安深重之，謂：

「有蒼生以來，未之有也。」荀輿，所書狸骨帖，王義之見以為絕倫。《書斷》云：「輿隸草書俱入妙，墨妙

至此，時人不稱；猶伯樂之顧，則價增十倍，然觀意趣，不先於衛夫人，當是右軍中年所賞」。晉王洽，《書

後品》云：「晉王逸少謂領軍（洽）弟書不減吾，吾觀可者有數十紙，信佳作矣。體裁用筆，全似逸少，虛薄

不倫，右軍藻鑒，豈當虛發，蓋欲假其名譽耳。」康昕，《法書要錄》：「昕善書，王子敬歎其能。」唐吏部

尚書韓陟見懷素而賢之曰，此沙門札翰，當震宇宙大名。司空輿以書受知於裴公休。金張斛文章字畫，宇文太

元馮壁字楚楚，有晉魏風氣，雅為閭閻公所激賞，閭閻極愛之。趙觀好書，趙秉文許其字畫進進不已，可到古人。

僧書未必果勝，而子昂獎掖之，誼不可及。陸友工漢隸八分，嘗至都下，虞奎章柳博士皆善其書。朱良佑行書

高朗卓越，風格不讓鮮於困學，《黃文獻公集》云：「吳興趙公巴西鄧公數引拔之。」朱德潤以詩文書畫名一

一時，為趙文敏文靖諸公所稱許。吳福孫之篆籀，趙文敏極稱許之。黃晉書宗薛晉公而自成一家，危素旨云：

「吾平生學書，所讓者黃晉卿一人耳。」明沈瑞徵工詩，書法元常，見知於董文敏。洪周祿行草書妙絕一時，

為諸生時，吳魏善楷，為諸生時，思翁頗拂拭之，書稱入室弟子。俞可進精鍾王書法，雲間董玄宰陳眉公

見其所書黃庭經，驚為絕品。邵韶善篆隸，詹希原朱同盛推重其字學。朱慧工書畫，都督沐璘重禮之。董宜揚

楷書法虞永興，行書法釋智永。顧司冠文待詔奉常皆推獎之。馮大受工書法，深為王世貞莫如忠所器重。清

王致綱工飛白，張徵君文魚極稱賞，采入飛白錄。莊寶書法香光，梁山舟見其書，歎為不及。陳杙書畫俱宗董

香光，曹地山宗伯督學江南，以書畫試士，極賞之。余淪書法香光，當時書家劉文清梁山舟無不交口讚揚之。錢

坫工小篆，翁方綱見之歎絕，以為神授，遂以篆書名天下。顧紝工楷法，下筆英挺，早為錢竹汀所賞。謝蘭生

書法顧魯公，阮元極稱賞之。張琦長分隸與包慎伯齊名，慎伯推之，以為舉世無與比。楊先鋒工書，程恩澤極

為獎稱。趙懿工隸古，見賞於翁覃溪。孫義鈞善隸古，陳曼生首推之。沈宗騫早歲能書，具古人神致，嘗見賞

於曹地山錢辛楣。查士標專事書畫，惟疏嬾，臥畏接賓客，但見後輩書畫，必獎譽之，故名高而不忌，孟子云：

「以善養人者，然後能服天下。」查氏有也。

親長獎飾

唐褚遂良工隸書，父友歐陽詢甚重之，獎掖倍至。顏昭甫工篆籀，特為伯父師古所賞，凡所注釋，

必令參之。

詩文獎美

明初書家人稱三宋，克最著名，以從父獎借，故易馳名。

唐釋懷素，精於翰墨，當時名流，如李白戴叔倫竇息錢起之徒，舉皆有詩美之，狀其勢以為若驚蛇

走虺，驟雨狂風，人不以為過論。釋齊光善草書，吳翰林以歌獎之，羅給事贈詩云：「聖主賜衣稱絕藝，侍臣

摛藻許高蹤。」李潮書初不見重於當時，獨杜甫作詩盛稱之，以比蔡有鄰韓擇木。高閑書絕不多見，惟遺有八

字如掌大，神彩超逸自為一家，蓋得韓退之序，其名益重。宋王英楚州官妓也，學顏魯公書，蔡襄教以筆法，

晚年作大字甚佳。梅堯臣贈詩云：「山陽女子大字書，不學常流事梳洗，親傳筆法中郎孫，妙畫蠅頭魯公體。」

明何白幼為郡小吏，龍君御為郡司理，異其才，為加冠集諸名士，延譽於海內，遂有盛名。楊尹

銘善楷書；烏斯道贈以小篆歌以美之。陳廉草隸為時重，林鴻高廷禮諸名士皆有詩美之。

君上愛賞

後漢杜度善草，見稱於章帝，上貴其跡。南朝陳蕭引善隸書，為時所重，高宗嘗披奏

事指引署，名曰此字筆趣翩翩，似鳥之欲飛。引謝曰：「此乃陛下假其羽毛耳。」唐穆宗召見柳公權曰，我於

佛寺見卿筆跡，思之久矣，即日拜右拾遺。夏日令公權題祠殿壁，帝視之歡曰，鍾王復生，無以加焉。錢穀善

小篆飛白，風流敏麗，太宗甚愛其能。宋李時雍工書，與米芾同為書學博士，嘗對御書跨鼇二字，字亦及半，

宮人以花簪之，不覺滿頭，於是能聲高出米芾。明夏原吉筆勢遒媚，太祖見其字格方正，賜緋衣一襲。太宗徵

善書者試而官之，最喜雲間二沈度學士，尤重度書，每稱曰，我朝王羲之。解縉小楷精絕，天子愛之，至親為

之持研。陳淳工書，巡撫陳公知君精於篆法，開館禮聘，俾書五經周禮，鋟版置學，名益大震。王鴻儒少工書，

為府書佐，知府殷堅愛其書親教之，作字端勁有法。清孫頒岳善書，受知聖祖，有御製碑版，必命書之，御書……

「筆端垂露」四字賜之。查昇書法秀逸，得董文敏之神，入直南書房，聖祖屢屢稱賞。王昭麟善真草書，弱冠

為相國劉墉所賞，其法書遂重於時。彭玉麐未達時，投協標充書記，衡州知府高人鑑在協標處見彭書，曰：「此

字奇秀。」即召至客座見之，令入署中，遂執贄為弟子，知府課之如嚴師，評語輒獎借。

第六節 鈔書助學

今人對於書法，不甚注意，遑論抄書，甚者以抄書徒耗時間，無裨學業，因不措意。在昔私塾，學生每讀

文一篇，或教師改好作文，必須謄寫一次，並加圈點，已成習慣，故學生小楷可觀者多。胡適為有名學者，他

的治學方法要靠抄書，他說：「我們小的時候讀書差不多每個小孩子都有一條書簽，讀書三到，眼到、口到、

心到。……不過我以為讀書三到是不夠的，要有四到，是：『眼到、口到、心到、手到』。現在要說手到，手

到就勞勞你的貴手，讀書單靠眼到、口到、心到還是不夠的，必須還得自己動手，才有所得。……我常說

發表是吸收智識和思想的絕妙方法，吸收進來的智識思想，無論是看來的，或是聽講來的，都是模糊零碎，都

算不得我們自己的東西，自己必須做一番手腳，那種智識方才可算是你自己的了。……又可以說，『手到』是

心到的法門。」抄書的重要，觀此益可信而有徵。舊書浩瀚，新書日出，我人以有限之生涯，何能作無窮之閱

讀，無已只有用作摘記，或作日記，而摘記更須分門別類，以便檢查，易於引用。古時文人以勤於抄書摘錄，

學業得有成就者，為數不少，可以借鑑。梁同書，清之名書家也，書法出入顏柳米董，自立一家，所書碑牌遍

寰宇，負盛名六十年。其殖學之基礎，原在抄書，其自論曰：「以愛看愛讀之書鈔寫為妙，蓋一舉兩得也。」

清曾文正公學問政治，均足為人師表。他主張多寫，咸豐間《訓紀澤書》中云：「……若一日能作楷書一萬，少或七八千，愈多愈熟，則手腕毫不費力，將來以之為學，則手錄群書；以之從政，無窮受用，皆從寫字之勻而且捷生出。」于右任院長八秩誕辰，《中央日報》記者特趨訪於寓所，談論字和詩兩則，于院長説：「習字最好的方法是抄書，撿你喜歡的幾段去抄，這樣一則可以使書法熟練，同時還可以幫助你記憶這段書，書法跟許多別的事物一樣，『熟能生巧。』下一分工夫，便有一分收穫。」時分古今，而曾胡梁于四家之言，先後若合符節，均由經驗得來也。抄書的成就勝過讀書臨池。後漢高君孟，性好學，自伏寫書著作郎署，有哀其老欲代之不肯云：「我躬自寫，乃當十遍讀。」南朝齊衡陽王鈞高帝第十一子，性好學，工正書，嘗手自書細書寫五經，都為一卷，置於巾箱，以備遺忘，侍議賀珍曰：「殿下家自有墳索，復何須蠅頭細字，別藏巾箱中？」答曰：「巾箱中有五經，於檢閱既易且一經手寫，則永不忘矣。」諸王聞而爭效，為巾箱五經。南朝梁王筠，僧虔之孫。簡文即位，為太子詹事，其自序云：「余少抄書，老而彌篤，雖遇見暫觀，皆即疏記，習與性成，不覺筆倦。幼年讀五經，愛左氏春秋，凡三過五抄，餘經及周官儀禮爾雅山海經本草並再抄，未曾借人假手，並躬自抄錄，大小百餘卷，不足傳之好事，蓋以備遺忘而已。」《宣和書譜》：「筠尤工行草，今御府藏行書至節帖。」

文藝的成就　南齊劉慧斐，尤明釋典，工篆隸，在山手寫佛經二千餘卷，常所誦者百餘卷，晝夜行道，孜孜不息，遠近欽慕之。南朝梁傅昭涖官，以清靜為政，居朝無所請謁，終日端居，以書記為樂，博極古今，尤善人物，世稱為學府。唐張參大曆中為國子司業，年老掌手寫九經，以為讀書不如寫書，故其書亦甚工。柳仲郢，喜小楷：「《唐書》本傳：嘗手鈔六經，司馬遷、班固、范曄史皆一鈔，魏晉及南北朝史再，又類所鈔它書凡

三十篇，號柳氏自備，旁鈔仙佛書甚眾，皆楷小精真，無行字字。」宋蘇軾在黃州，暇即以手抄《漢書》為日課，朱司農見之，曰：「先生開卷，一覽不忘，何用手抄《漢書》？」公曰：「不然，某讀《漢書》至此凡三經手鈔矣，初則一段事鈔三字為題，次則二字，今則一字。」朱請取視，不解其義，試舉題一字，公輒誦數百言，無一字差誤，後朱以語其子曰：「東坡天才，尚且如此，況中人之性，豈可不勤讀書耶？」軾少時，手抄經史皆一通，每一書成，輒變一體，卒之學成而書亦工。又致書程秀水云：「兒子到此，鈔得唐詩一部，又借得前漢書欲鈔，若了此二書，便是窮兒暴富也。」明張溥字天如，太倉人。幼嗜學，所讀書必手鈔，鈔已朗誦一過即焚之，又鈔，如是者六七始已。右手握管處指掌成繭，冬日手皸，日沃湯數次，後名讀書之齋曰七錄，以此自號。與同里張采共學，號婁東二張。清顧炎武，好學善書，著《日知錄》一書，乃讀書有得，隨時劄記，更分類抄錄，積三十年而後成書，蔚為巨著。王闓運，字壬秋，所居曰湘綺樓，自號湘綺。詩文敏捷，俄頃立就，先生有十女，每遣嫁一女，則以鈔一部添妝。此感愧。《霎嶽樓筆談》：「先生經術文章，照耀當世，書法其餘事耳；顧性喜鈔書，日有恒課，則以鈔一部添妝。」古亦難儕，故其行楷小書，雖似絕不經意，而古澤書氣，醰乎有味，於書家外別成一格。」吳廣幼自奮勵，五經皆手自鈔錄，謂書一過，久乃不忘，兼得工書法，最有裨益也。

鈔錄巨量書本　南朝齊文帝令何尚之抄撰五經訪舉學士，縣以沈驎士應選。少時歸鄉，徵並不就，遭火燒書數千卷，駢士年過八十，抄寫火下細書，復成二三千卷，滿數十篋，時人以為養身靜默所致。後魏穆子容人，少好學，無所不覽。所在寫錄，得萬餘卷。《中州金石記》：「太公望表穆子容書於右書法方正，筆力透露，為顏真卿藍本，魏齊刻石之字，無能比其工者。」南朝梁袁峻早孤，篤志好學，家貧無書，每從人假借，必皆

抄寫，自課日五十紙，紙數不登，則不止。梁孝武時，抄《史記》《漢書》各為二十卷。王泰少好學，手所抄寫書二千餘卷。唐褚遂良在永徽中，書《陰符經》一百三十卷。釋楚金，多寶塔者楚金所造，嘗寫《法華經》千餘部實塔中。吳彩鸞日書唐韻一，其字不減十萬，又作蠅頭小楷，位置寬綽有餘，真奇絕也。前蜀人王鍇家藏書二千卷，一一皆親蹟。每趨朝，於白藤檐子內寫書，書法尤謹，近代書字之淫。宋李常少讀書廬山白石僧舍，既擢第，留所抄九千卷，名曰李氏山房。釋處嚴工書，嘗手書華嚴經八千卷，累萬字，無有一點一畫見怠惰相。薛季宣抄書動千百卷，未嘗有一字行草。釋處嚴工書，嘗手書法華光明二經，以報母德。又書《華嚴經》八十卷，首末不懈，字法益工。徐氏為蔡誕之母，周必大云：「潛心內典，」陳傳良云：「夫人手寫佛經九十五卷，得唐人筆法，字畫亦細楷。」高宗即位十九年，干戈之日居多，乃能親御翰墨，作小楷，以書《周易》、《尚書》、《毛詩》、《左傳》全帙。又節禮記中庸儒行《大學》經解學記五篇，章草語孟，悉送成均。元管夫人，心信佛法，手書《金剛經》至數十卷，以施名山名僧。明杜士基博雅嗜古，善楷書，手鈔二十一史，精好絕偏。顧海育尤好讀書，得異本，必手抄至數十百冊。王毅祥善書畫，詞議清雅，鈔錄古文籍至數百千卷，精咸精好，令人不忍觸手。清金俊明以善書名天下，平居繕經籍秘及交遊文稿凡數百種。居喪，手書《孝經》數百本以贈人。清顧希翰苑，工書畫，嘗手書小楷《學》《庸》《孝經》至數百本，以貽親友子弟。

歷代文人向重鈔書，中央圖書館最古的鈔本，為宋理宗時館閣寫的宋太宗皇帝寶錄，最著名的鈔本，為明嘉靖隆慶間內府重寫的《永樂大典》，《古今圖畫集成》，清乾隆間寫的文瀾閣本《四庫全書》，最精緻的是汲古閣的影宋鈔本。私人手錄的中央圖書館所收藏的稿本，如明代王稚登的《南有堂集稿》；清翁方綱的《復初齋文稿》二十卷，詩稿六十七卷，筆記稿十五卷，札記稿不分卷，總計達一百三十八冊；蔣衡以楷書寫十三經，凡八十餘萬言，閱十二年而成；均為鉅部手本，尤為今人之所難能也。

第六章 中國社會書藝文具的愛好

我國書藝，迭經改進，至兩漢而大備，其體，有篆書隸書正行草，其品格有逸品神品妙品能品，其人則有帝王將相士大夫婦女僧道平民。其大者一字尋丈，小者方寸千言，技巧神工，妙乎其用。江式〈論書表〉有言：「夫文字者，六藝之宗，王教之始，前人所以垂今，今人所以識古。」五千年文化之廣被，實基於是。近閱連雅〈重遺書〉謂：「近撰一書，名曰中國文字學上之古代社會，則舉甲文金文及大小篆而貫通之，以研求成周以前之社會狀態。此書告成，不獨於文學上別有見解，而於歷史學上亦有貢獻。」連氏精研經史，兼善書學，欲於書藝中研求成周以前的社會狀態，抱負遠大，惜以體弱，深為惋惜，余生也晚，對於金文古篆，所見膚淺，未能有所紹述；惟所輯本書，關於古代社會愛好書藝之情已分類略述，茲經連氏的啓示，補述社間愛好書藝的大概。

第一節 歷代元首書法的運用

古人謂：「開國之君，以馬上得天下，不能以馬上治之。」治國之道亦多術矣；而書法之運用，亦居其一。

歷代君主，留情翰墨，不獨潤色太平，且用以治國；如善用之，不難達到齊家治國平天下的願望，書史所載不一其端；周穆王巡行西北，在壇山刻石以紀時。秦始皇周巡天下，命李斯書嶧山琅琊之眾會稽諸碑。後漢靈帝好學，引諸生能為文賦者，諸為尺牘及工鳥篆者，皆加引召。蔡邕奏求正定六經文字，邕自書丹，工鐫之後，立於太學門外，觀視及摹寫者，車乘日千餘輛，填塞街陌。宋高宗善書，自謂：「四十年間每作字，固欲鼓動士類，為一代操觚；以六朝居江左，而書名顯著非一。」化民成俗，端重書教。西漢時，南越叛國，文帝使陸賈致書趙佗，情詞懇切，趙佗感動，稱臣伏罪。後漢光武開國之初，欲綏四夷，手賜萬國者，皆一札十行，遠人感服。現代使節遠聘，賣呈國書，亦極重視。外交之道，書用為先。唐高宗伐遼，自為書與遼東諸將，以鼓勵士氣。安史之亂，郭子儀次第討平，功稱第一，肅宗所賜詔勅多至二十卷。李晟征吐蕃平李泚，收復京師，順帝記其功，自文於碑。南宋岳飛為抗金名將，高宗親書「精忠岳飛」四字，特製旗頒給。紹興時，金人入寇，虞允文督書江淮，大破金兵於采石，太上御書「聖主得賢臣頌」以賜，孝宗為製跋。勘亂以武，酬勳用文。治國之道，任賢與能，獎一人而天下勸，古帝王有行之者。唐張說敦氣節，明大義，有大臣風，嘗製其父碑，文宗聞之，特御書其碑額賜之曰：「嗚呼，積善之墓。」說卒，玄宗自製神道碑，御筆賜諡曰文員。開元中，盧奐為陝州刺史，玄宗幸陝城，審其能政，於廳事題贊而去。宋璟為尚書右丞相，張說為左丞相，源乾曜為太子少傅，帝設饌會百官，賦三傑詩，自寫以賜，褒獎逾恆。太子賓客韓思復卒，玄宗題其碑曰：「有唐忠孝韓長山之墓」。玄宗即位初期，勵精圖治，史稱開元政績，娩美貞觀，良有以也。宋真宗明之君，亦嘗以御書獎勵臣工。王曾正色立朝，太后姻家稍通請謁，曾多所裁抑。曾死，仁宗親篆其墓碑曰「旌忠」。寇準為相，排眾議，請帝親征，敵不敢犯。準卒，仁宗特賜碑曰：「旌賢」。司馬光忠貞為國，致仕歸洛，英宗御書「四民安康」四字，以旌其賢。凡此褒忠之賜，意在鼓勵來茲。承平之世，君主恆有御書以賜其臣僚，

如宋太宗每當暑月，以御書團扇賜館閣學士。清慈禧太后，每逢新年喜慶，常以御書福字壽字賜給大臣近侍，

雖曰懷柔之策，要亦御下以文也。至唐宋明清諸君，愛好書藝，勤自學習，又復鼓勵其子弟宗室學習書藝，加

以獎勉，尚其餘事也。

　近百年來，最堪重視者，為國父倡導革命，推翻滿清專制政府，消滅軍閥軍政，建立中華民國，端賴文字

之宣傳，激揚士氣。國父書法厚重，有廟堂氣概，逼近魯公，具有特殊風格，雖不以書名時，而人皆重其人

愛其書。通常所寫的為「自由」、「博愛」、「明恥」，雖短短的兩字，實為國父的基本精神，也是思想的出

發點，含有偉大的宣傳作用。入民國後，禮堂書齋常懸有國父所書「天下為公」的橫額，下有國父簽署的遺囑

全文，兩旁懸有：「革命尚未成功，同志仍須努力」的聯語，警策士民，為用尤著。國父志在建設三民主義的

中華民國，夙夜辛勞，更多文字之傳頌，平時常賜書帥部屬，嘗書「安危他日終須仗，甘苦來時要共嘗。」

「從容乎疆場之上，沉潛於仁義之中。」兩聯先後贈送總統蔣公，實寓獎勉之意。民國十一年陳炯明叛變，旋

即敉平，總統蔣公撰〈孫大總統廣州蒙難記〉一書，國父在上海親自繕序，其文曰：「陳逆之變，介石赴難來

粵，入艦日侍余側，而籌策多中，樂與余及海軍將士共死。茲記始為實錄，亦直其犖犖大者，其詳乃未遑更僕

數。余非有取於溢詞，僅冀捐誠與國人相見而已。余乏知人之鑒，不及豫寢逆謀，而卒以長亂貽禍賊燄，至今

為烈。則茲編之紀，亦聊以志吾過，且以矜吾海軍及北伐軍諸將士，能為國不顧其私，其視於世功罪何如也？

民國十一年雙十節孫文序於上海。」原文引咎自責，而極讚揚當時將士，盡力於國事之功。此序字體特見整飭

秀茂，此外繕書之較多者，為〈禮運·大同篇〉，以表示其治國之願望。親自撰書之〈國民政府建國大綱〉為

今日再造民國必由之準則，犧繕多份，原本保存在國立歷史博物館，公開陳列。在廣州寫的兩本，一本給了國

父要馮玉祥加入國民革命軍，以資感召。一本給其子科，以供玩索。民國五十四年國父百歲誕辰，哲生自美攜

歸，在第五屆全國美展公開展覽，國寶家珍，萬民共仰。民國十三年三月國父撰書〈三民主義自序〉一文，長達四百餘字，均為傳世較長的書法。國父在外國時，亦注意文字之宣揚。民國十一年曾書明恥二字，贈送墨西哥國民黨支部。閱四十餘年，墨西哥華僑余受之來台，特指新台幣十萬元，建明恥亭於陽明山公園。明恥二字，原出〈左傳〉，宋司馬曰：「明恥教戰，求殺敵也。」國父寫此兩字，贈給海外黨部，具有深遠的意義，今且在台建亭詔示國人矣。國父對於外國人士參加我革命工作之死難者，親自撰書碑文，表揚其義烈。民國二年每為撰書聯額，以資紀念。清季革命發難之初，日本山田良政，參加庚子八月惠州之役，壯烈死義。即其家屬，二月二十七日，國父撰書山田良政墓碑，文曰：「山田良政先生，弘前人也。庚子又八月，革命軍起惠州，先生挺身赴義遂戰死。嗚呼，其人道之犧牲，興亞之先覺也。身雖殞滅，其志不朽矣。」民國八年九月，又親撰「山田良政紀念碑紀念詞」，長達五百餘字。同年九月，在弘前山田老先生附近的菩提寺，建碑紀念，追懷烈士送表哀思，殊足激揚義烈。民國二年國父重涖日本，曾在帝國飯店，宴請山田父母及良政之妻，慰問有加，並題贈：「若吾父」橫額。民國六年，又親自撰書山田老先生八十壽聯，文情稠疊，遒邁感奮。總統蔣公愛好書藝，瘦硬通神，跡近率更。既秉國政，親書「禮義廉恥」，為共同校訓，金門前線書刻「毋忘在莒」四大字，訓勉學子，鼓勵軍民文字宣揚，實居先著。

第二節　士大夫的愛好書藝

書藝可以陶情養性，文字為用，有時異趣，魏曹丕謂：「文章為不朽之盛事，年壽有盡，而文章傳世無窮。」清王國維說：「生為政治家，不可為大文學家，文學家與人以精神利益，閱千百年而不泯。」書以載文，

珍藏書櫃，未必人人得見；字之為用，廣大而普遍，懸崖絕壁，山溢海涯，人跡罕到之處，恆見石刻。名勝亭園，堂齋聯額，居常出入其間，朝夕相見。文人學士，遊覽名區或題名刊石傳之久遠，或登高吟詠，臨清流以賦詩。如王逸少之蘭亭敘，蘇東坡之赤壁賦其尤著者也。至若范仲淹撰〈嚴先生祠堂記〉，恭請邵餗書文。又作岳陽記，由蘇舜欽繕文，邵餗篆額，勝地不常，名文難再。世稱四絕。藝事清高，符於古趣，書以人重，人以書傳，真如李太白所謂：「不有佳作，何伸雅懷？」書家擅藝，恆傳自家庭或授自社會，其間有累世善書者。東晉保存其先澤遺墨十餘世，或千百年猶存者，有念其遠祖之偉跡。耿耿不忘者。如唐之王方慶蔡希綜是已。東晉南朝南宋，北土淪於異族，家之抗敵成仁者，先後接踵。南宋時，金軍陷建康，楊邦九忠貞不屈，以血書衣袖曰：「寧作趙氏鬼，不為他邦臣。」文天祥被擄，死後衣帶留有遺墨，曰：「孔曰成仁，孟曰取義，讀聖賢書，所學何事，而今而後，庶幾無愧。」忠肝義膽，均足彪炳千古。書家之愛好名跡，尤異於常人。魏鍾繇苦求蔡邕筆法不得，至於搥胸嘔血。西晉淪亡，喪亂之際，王廙懷索靖〈七月二十六帖〉。王導攜鍾繇〈宣示帖〉摺疊渡江。東晉郗曇葬於丹徒，棺中藏有王羲之及諸名賢遺墨。王修愛好宣示帖，其母以修平日所寶，並入棺中。唐太宗臨崩之前，要求其子以蘭亭藏玉匣以殉。趙孟堅乘舟夜歸，至湖州昇山舟覆，行李盡淹，子固獨持蘭亭立淺水中示從者，曰蘭亭已在，其他不足憂也。復於冊首書曰：「性命可輕，至寶是保。」世稱之曰：「落水蘭亭。」此外關於勤習書藝，抄書鬻書，愛好金石碑帖，蔚成一種風尚，已另文專述，可以參閱。

第三節　癖嗜文具

文藝之日以演進而臻精美者，端賴互相合作，書法之與文具亦其一也。民間固喜書家名跡，而書家所用之

工具，大都出於社會之供應，如石刻也，紙墨筆硯也，氈褟也，裱裝也，油漆刻工也，無不為書家之良友。製造工匠，如能略知書理，造詣尤精，書家因有愛之成癖者，雙方作品，各臻其美奧。玄寶有云：「蓋癖者嗜好之病，而發於性情之不得已耳。故靈均之於蘭，淵明之於菊，茂叔之於蓮，和靖之於梅，太白鴻漸之於酒與茶，同不免為癖也。然而天下後世因癖而足以知其人，則癖者亦未必可棄也。」紙墨筆硯為書家揮灑之工具，亦作戰之利器也。王羲之說：「夫紙者陣也，筆者刀矟也，墨者鍪甲也，水硯者城池也。」書家既重視其用具，亦籍所以疏瀹性靈，故樂此不疲。蘇易簡宋之名書家也；著有〈筆譜〉二卷，硯譜墨譜紙譜各一卷。南唐李後主留意翰墨，用附焉。高似孫著〈硯箋〉四卷，各附傳文及作硯之人。遂初堂書目，有文房四寶譜。南唐李後主創造澄澄心堂紙，李廷邦墨，龍尾硯用具之精，天下之人咸羨慕之。紙雖造自蔡倫，當時未臻精美，南唐後主創造澄心堂紙，細薄光潤為一時之用。逮至宋代，咸愛用其紙，〈負暄野錄〉：「劉貢父詩謂澄心堂紙百金售一幅，其貴如此。」〈好古堂書畫記〉：「澄心堂紙，宋初歐陽永叔劉貢父梅聖喻蘇子瞻皆有詩詠此紙。紙壽不過千年，墨可久藏而不壞，且以製造精美，叩之鏗鏗有聲，磨之則芬芳滿室。」趙孟頫有：「古墨輕磨滿几香」之句，益以圖書精美，金葉包裝，玩賞之餘，令人愛不釋手，並有攘取他人之墨不以為恥者，〈墨志〉：「李公擇見墨輒奪，卿相間攘取殆遍，懸墨滿堂，此亦通人之病也。」西漢揚雄作長楊序，以墨為客卿。魏武帝好墨，銅雀台中藏有墨數萬斤，韋誕善書，尤愛好之。宋司馬光，名臣也，無所嗜好，獨蓄墨數百兩。宋蘇子瞻更是好墨，並能製墨，在海南作黑竈，火發，幾焚其屋。蓄墨至七千梃，遇天氣晴霽，輒出品玩。寇鈞國藏先世李廷珪以下至潘谷十三家墨，斷珪殘璧，燦然滿目。東坡取試之，為書杜詩十三篇，篇下書墨工姓名，因第其品次，在黃州時，於雪堂試三十六丸，掄其佳者為一品，名曰雪堂義墨，子瞻宦途多艱，而到處樂於玩墨。秦少游有李廷珪墨半錠，質如金石，潘公見之而拜曰：「真李氏故物也。」〈前塵夢影錄〉，程君房大有〈墨譜〉

十六巨冊，前題後跋，皆有聞於世。圖繪之工，丁雲鵬吳左千居多。瑣鏤之精，為萬曆時稱絕作。因夥友於魯

元建負心冊後附〈中山狼傳〉，並圖四幅，所記負心者，不盡於魯，然於魯以墨鸎起家，〈中山狼傳〉一出，方

氏蒙垢，遂刻〈墨苑〉一書以相敵。明清好墨之士，有邢子愿錢牧齋王漁洋宋牧仲金冬心袁子才黃小松阮芸臺

林少穆等，各有特製之墨，以供玩賞。周櫟園嘗蓄墨數種，歲除以酒奠之，作祭墨詩。造墨之工，自古以來首

推李廷珪。《中外人名辭典》：「李廷珪南唐墨工，本姓奚，後賜姓李，自易水渡江居歙州，自宋以來，推為

第一。其墨用藤黃犀角真珠巴豆等十二物為之，印文作邦字者為上，圭次之，珪又次之，其云奚廷珪者最下。」

後主深器廷珪，命為南唐墨官。《文房四譜》曰：「李廷珪造墨，其堅如玉，其紋如犀。至宣和間黃金可得，

而李墨不可得，益為世寶。」宋徽宗嘗以蘇合油為墨，金章宗購之，一兩墨價，金一斤。毛筆為書家重要工具，

但以器質脆弱，多用則易於損壞，故退筆可以成塚。久藏則易於蛀蝕。書家用筆載之書史者，如王羲之修禊蘭

亭，用鼠鬚筆。唐歐陽通作書，以貍毛為筆，覆以兔毫。唐裴行儉工草書，每曰：「褚遂良非精筆佳墨，未嘗

輒書，不擇筆墨而妍捷者，予與處世南耳。」以筆管之稱善者，如史官以彤管載事，此外有用象牙麟角翡翠珊

瑚之類製管者，物雖華貴，然非常人之所能有也。蘇易簡云：「文房四寶硯為首，可與終身俱者，惟硯而已。」

端硯歙硯，固為名產，而銅雀台之古瓦，灌嬰廟之瓦片，未央宮之殿瓦，質特潤緻，易於發墨，皆為珍品。古

之有硯癖者藏有珍品，名其書齋，因有十研齋百研齋之稱。許採兒時，已有研癖，所藏四方名品，幾至百枚。古

嘗言吾死以研殉壙，無遺恨矣。硯田佳話，千古流傳。石碑名書，初不過言楮而已，其質脆薄，必經裱裝，方

成冊軸，可以懸掛，可以欣賞。如有殘存古跡，須請補天之手，加以改裝，好似病篤，延醫針盲起廢古跡一新，

情同再造。淮海周嘉冑謂：「優禮良工，以保書畫性命。書畫之命，我之命也；趨承此輩，趨承書畫也。」王

世貞明之大文學家也，家多珍秘，深究裝潢，延請強氏為座上賓，贈貽甚厚。湯氏強氏其門如市，強氏蹤跡

半在异州園內，鳳洲禮遇裱工，為保存名跡計也。唐代重視裱背工匠，且列入唐書百官志，蓋重其技也。宋蘇

東坡偶得其叔父遺墨，曾躬裱背，題跋其後，傳之久遠。至於裝潢之善，周善胄謂：「裝潢能事，普天下之下，

獨遜吳中。」蓋道其實也。通都大邑，商肆林立，於是有刻製匾額招帘之漆工等應運而生於其間。更有一種隨

著書藝應運而開設之古玩舊式書舖。〈語石〉：「齊人自趙德甫愛好金石，明清之士，多誕生其間。

濰，海濱之一小邑，鬻古者成市。都門骨董家，自山左來者皆濰人也。」清陳介祺，亦濰人也。鑑藏三代秦漢

陶器及金石古印書畫甚富，見識鴻博，齊之人多師事之。北平上海蘇州各地有專售舊書畫之店舖，以供人之選

購，為書藝中一種附庸產品。

第四節　民間普遍愛好書藝

民間儘多不善書藝者，但其酷嗜愛好，不讓文人；且有藉屏聯涵義，以自勵勵人者。譬如農人終歲勤勞，

以其餘緒，為民間揮毫寫作互通有無，情狀相仿。人生自幼至老，由老至死，與文字常作不解之緣。小兒呱呱

墮地，其父祖即以所排八字，宗祠規定行次，敦請師長名宿，為之命名。〈大傳〉云：「名者人治之大，可無

慎乎？」及長，又為之擇字。婚嫁先後，文字應用，更覺繁重。女家用大幅紅帖，寫就庚帖八字俗稱，媒妁持送男

家，以備占選。婚嫁有期，迎娶之先，沿用六禮納采問名納吉咸須具備紅帖，請人工楷繕就，分別致送。女家接

受請期專帖，則繕具「敬允台吉」之帖。由媒妁持送。此外如運送妝奩，謁岳重禮，所備嫁妝品物，以及贊儀觀

儀等等，均須繕具奩目紅帖箋封，謹敬送達，不可或缺。太史公序外戚世家有云：「夫婦之際，人道之大倫也，

禮之用，唯婚姻為兢兢。」禮文繁縟，通都大邑，今雖或有簡省，而鄉間習俗，仍多沿用之。高年稱觴，先請

文人撰具壽序，延聘書家，繕就壽屏。親友致送聯幛，滿懸堂室，喜氣洋溢，闔家歡慶。婚嫁之家，儀亦相似。老人臨歿之前，繕有遺囑，訓勉後昆，匀分產業。耆年碩德，有功鄉里，合議私諡，以資表揚。喪葬之前，除分送報喪哀啟告窆文字外，堂廂懸有輓聯輓詩，祭奠或有祭文，門首張貼「守制」、「五七」、「終七」等條告，門內具有喪牌，設立神位，以資哀思。封穴之後，則立墓碑神道碑於墓門之前。棺槨神位，繕刻死者名諱生卒年月，入土之前，預刻墓誌銘，買地磚券，以隨柩入墓。如平時有貢獻於國家社會者，其上壽也，政府頒給匾額，以彰其勞。其壽終也，國家除頒給匾額派員致祭外，或命令褒揚。茲閱〈袁澄念其先父守和〉一文，謂：「其父親與美國駐華大使詹森有相當交誼，詹森許多文件，現均保存在國會圖書館，我曾看到我祖母逝世時，詹森曾送紀念品，我家的鳴謝收條，還保留在這文件之中，並發現我自己的名字也印在這鳴謝收條之上。」訃文、壽啟，有時亦為人保留備檢，亡友狄膺生前，每每保留此種文件，並錄其世系子孫媳婿等名稱於〈邃思齋日記〉，以備檢索。國史鄉志，亦憑此為可靠的紀錄。養生送死之無憾，亦孔孟之遺教也。故文字之用，有生以俱來，既死而勿替；假使沒有文字以為標誌，何由以資識別，備後人之考查，不幾與鴻荒之世，不識不知，同其境域歟？

舊曆新年。民間每用紅紙條幅，寫吉祥文字懸之門首書齋，以表示其願望。仕宦之家，則書「指日高陞」，文人則書「元旦書紅，萬事亨通」，商人則書「對我生財」，農家則書「五穀豐登」，或「風調雨潤」，其賦詩也，標題為「元旦抒懷」，黏貼書齋。武人則書「我武維揚」，今雖或有廢棄，但大致情狀，尚多如舊。新年之時，國慶之日，家家戶戶，門首貼具紅紙對聯，以示其歡慶之忱。此外如寺觀道院，園亭堂室，每懸聯額名勝古蹟，刻石紀念。日常所見者，如商肆之招牌，官署學校之名牌，磁器之年代，錢幣之名稱，以及城門閭里之稱號，道路之里程碑等，其應用文字為尤廣泛。即夏間所持團扇摺扇，有書有畫，閒暇之時，出以朗誦。舟車之中，互相易觀，以資賞玩。清代高承爵善書，為揚州太守，每歲暮，

鄉民求福字，張貼屏壁，以為祥徵。編戶之氓，每每以得名人墨寶，為無上光榮，如明張弼以工草書名世，守南安時，武夫悍卒，不願得金錢之賞，惟求墨妙以為榮。積習相沿，已成風尚。一般民眾，愛好名人書蹟，亦能辨別忠奸，自古已然，於今為烈。前監察院于院長右任，忠貞為國，善草書，僑胞回國，每求其墨寶，甚至以其家中有無懸掛于老書法，以辨其思想之忠貞與否？此事曾載民國五十四年七月十七日《中央日報》劉延濤文中。于老書法雖不能人人求得，而民間心理之好惡，竟在書藝中占得之，殊可異也。上述種切，原為中國社會間普遍的表演，環顧各國社會人士，絕少有此雅興，亦值得驕視世界，樂為陳述者也。

第七章　書藝的自修

第一節　珍帖

書藝的學習，由名師教授，固易進步；但名師難得，又不能時常追隨左右，不得不求古人墨跡，觀摩仿效。

宋黃庭堅初以周越為師，俗氣不脫，晚得蘇才翁子美書觀之，乃得古人筆意；又得張長史僧懷素高閒墨跡，乃窺筆法之妙，故山谷筆法娟秀，不減晉唐諸賢。是以書家珍藏古人墨跡，幾乎重於生命。晉王廙王導在喪亂之餘，懷索靖元常真蹟以渡江。庾翼原藏張伯英草十紙，永嘉之亂，顛狽失去，常以妙跡永絕為歎。古來書家，無不渴愛名跡，或懸之壁間，朝夕觀賞，或刻意臨摹，得其神妙及其久也，意融筆暢，書自流美。真如張丑所謂：「徒見其成功之美，不悟所致之由。」書藝之精進，出於不知不覺之間，如以古書家之實跡證之，自屬言而有信也。

碑禁嚴而帖益珍　三國魏武禁止墓前立碑文，文帝更嚴禁建立墓碑。《宋書・禮志》：「建安十年，魏武以天下凋敝，禁立碑。甘露二年大將軍參軍王倫卒，倫兄俊述其遺美云：『只畏王典，不得為銘。』晉武咸寧四年，詔禁墓前立石獸和碑，晉代石刻存者因之極少。至於南齊，碑禁猶未絕也。碑既有禁，是以帖益寶貴。北朝未

有禁令，刻碑較多，當此之時，南人長於啓牘，北人工於碑版。帖宜於行草，以流美為主；碑宜於分隸，以方

嚴為尚。；乃時代政令地勢分割使然也。晉人書蹟，既皆存諸縑紙，壽難等於金石，屢經兵燹，復多遺失，此帖

之所以可貴也。時間愈久，為物愈珍。

墨跡可貴的名言　以字體而論，碑碣為複製品，其點畫濃淡轉折等，遠不如墨跡之精神畢露，易於追尋，故學

書以墨跡為貴；譬如描象攝影人體，技術雖佳，總不如原人之精神活躍，情態畢露也。米襄陽論書：「石刻不

可學，但自書使刻之，已非己意也，故必須真跡觀之，乃得趣。」黃緒評孟法師碑：「石刻視真跡，自不無少

異，蓋其轉折精神處有非摹勒之巧所能盡也」。石湖云：「學書須先收昔人真蹟佳妙者，可以詳記其先後筆勢

輕重往復之法；若只看碑，則惟得字畫，全不見其筆法神氣，終難精進。」董其昌云：「字之巧處在用筆，尤

在用墨，然非多見古人真跡，不足與語此竅也。」清蔣驥《續書法論》：「墨跡之貴於石刻者，以點畫濃淡枯

潤，無微不顯，用筆之法，追尋為易。」

珍藏墨寶重於生命　古人學書必求之於師，此外則求之於帖，工欲善其事，必先利其器，帖既為臨摹之重要工

具，所以古書家重視墨跡，不惜生命以保藏之。西漢杜林得漆書《古文尚書》一卷，嘗寶愛之，雖遭艱難困苦，

握持不離身，後工古文，過於其父。魏鍾繇於韋誕處見蔡邕筆法，求之不得，自捋胸盡青，因嘔血，魏太祖以

五靈丹活之。東晉王導在喪亂狼狽之際，猶挾鍾繇宣示表以渡江。王廙得索靖書七月二十六日帖，每寶玩之，

永嘉喪亂，乃四疊綴衣中以渡江。桓溫雅愛羲之父子書，各為一峽，置左右以翫之，及南奔，雖甚狼狽，

猶以自隨，將敗，並沒於江。唐太宗銳意臨翫右軍真跡，人間購募殆盡，猶嫌未足，不惜以帝王之尊，遣蕭翼

賺王氏世代珍藏之蘭亭，臨崩之際，猶向高宗索蘭亭以殉。宋米芾在真州，謁蔡攸於舟中，攸出右軍帖示之，

元章驚嘆，求以他畫易之，攸有難色。元章曰：「若不見從，某即投江死矣。」因大據船舷欲墮，攸遂與之。

懸掛墨跡

三國魏梁鵠得師宜官法，魏武重之，曾以鵠書懸帳，或以釘壁，以資觀賞。宋黃山谷書說：「古人學書，不盡臨摹，張古人書於壁間，觀之入神。」清何子貞翁叔平，皆嘗求得錢南園墨跡，張於四壁玩之。《臨池管見》：「臨摹既久，既莫如多看、多悟、多商量、多變通。坡翁學書，嘗將古人字帖，懸諸壁間，觀其舉止動靜，心摹手追，得其大意。此中有人有我，所謂學不純師也。」

融會貫育　南朝梁阮研善行書，《書品》：「阮研居今觀古，盡窺眾妙之門，雖復師王祖鍾，終成別構一體。」宋高宗以王獻之〈洛神賦〉置之几上，日閱數十遍，覺於書有所得。高宗嘗云：「每得右軍書手摹之不置，初若食蜜，少甘則已；未如橄欖，真味久愈出也；故尤不忘於心手。」元趙孟頫云：「學書在玩味古人法帖，悉知其用筆之意，右軍是己退筆，因其勢而用之，無不如志，茲所以神也。」豐道生《筆訣》云：「學者既知用筆之訣，尤須觀古帖，於結構、布置、行間、疏密、照應、起伏、正變、巧拙，無不默識於心，務於下筆之際，無一點一畫，無不自法帖中來，然後能成家數。」徐而菴云：「學詩如僧家托缽，積千家米，煮成一鍋，余謂學書亦然。……宜縱覽諸家法帖，辨其同異，審其出入，融會而貫通之，醞釀之，自成一家面目。」《書法粹言》：「學書在玩味古人法帖，悉知其用筆之意，乃為有益。」梁同書清之名書家也。其臨摹的方法，又進一步，山舟云：「當臨寫時，手在紙，眼在帖，心則往來於帖與帖之間。」古帖雖極寶貴，但不能自言其美，要在自己取其菁華耳。《寒山帚談》：「閱古帖逐字掩卷，如在目前，想見此帖佳書，在我筆端，方不能失。若能懸想，想見此字，而不在筆端，則寫時仍惘然不類。凡玩一帖，須字字經意，比量於我已得未得，若已得者，功在加熟，若未得者，作稀有想，藏之胸中，掩卷記憶，更開卷重玩，必使全記不忘而後已，他時再轉，便作已得想。」

寶跡收名

後漢曹喜見李斯筆勢，悲歡不已，作筆勢論一卷，收名天下。南朝陳始興王伯茂性敏好學，時有盜

發晉郗曇墓，大獲王羲之書及名賢遺蹟，事覺沒入秘府，多以賜予伯茂，由是大工草隸，甚得右軍法。唐李懷琳得晉嵇康絕交書真蹟，臨仿之，筋肉豐壯，位置典古，行雲流水，渾然忘跡。明嚴澍長於書，偶得虞永興米南宮真蹟，臨池竟日忘倦，往往得兩家之妙。清陳邦彥遇真跡，必撥冗仿寫，無間寒暑，書名傾動寰宇。

眞跡數行可悟用筆 古人墨跡，如得廣為蒐藏，最為佳妙；如不易得，或只有數行者，專心研究，亦可成材。趙集賢云：「書法隨時變遷，用筆千古不易，古人得佳帖數行，專心學之，便能名家。」《鈍吟書要》：「貧人不能學書，家無古跡也。然真跡只須數行，便可悟用筆。間架規模，只看石刻亦可。」宋唐彥猷嘗得歐陽率更數行，精思學之，遂以書名天下。所謂得一善，拳拳服膺而勿失之也。

廣搜博覽 唐太宗篤好右軍之書，親為晉書本傳作贊，復重金購求，銳意臨摹。鍾紹京嗜書畫，如王羲之褚遂良真跡藏家者，至數十百卷。宋曹勛云：「米老精收，由漢而下，筆墨之外，自成一家，為海內所宗。」高翔云：「元章早年得遊內府，見歷代名跡，孜孜摹學，一戈一點，得意外之旨，出入規矩中，行草飛白，變化無窮，有翔龍舞鳳之勢。」米元暉謂其父所藏晉唐真跡，無日不展於几上，手不釋手，臨學之夜，則以小甬置枕旁，每見古帖，不論貲用以購之。明《清秘藏》：「昔鍾尚書紹京，不惜大費，計用數百萬錢，惟得右軍行書五紙，米菴詩云：『紹京破產求神跡，博得書名千載傳。』」董其昌初習古碑，於書家之神理，未有入處，比游嘉興，得盡睹項子京家藏真跡，又見右軍官奴帖於金陵，方悟從前妄自標許，自此漸有小得。東海屠隆云：「吾人學書，當兼收並蓄，聚古人於一堂，接丰采於几案。」

第二節　重碑

碑與帖，俱為學書範本，不可偏廢。惟帖學與碑學稍有不同。帖學謂書法臨二王以下諸帖之一派；碑學謂

書法臨碑之一派：古人墨跡不易覓得，不得不求之石刻。〈廣藝舟雙楫〉：「晉人之書流傳日帖，其真跡至明

猶有存者，故宋元明人為帖學宜也。夫紙壽不過千年，流及國朝，則不獨六朝遺墨，不可復睹，即唐人鈎本，

已等鳳毛矣，故今日所傳諸帖，無論何家，無論可帖，大抵宋明人重鈎屢翻之本，名雖義獻，面目全非，精神

尤不待論。」又云：「碑學之興，乘帖學之壞，亦因金石之大盛，……故南北諸碑，多嘉道以後新出土者，

……出碑既多，考證亦盛，於是碑學蔚為大國，適乘帖微，入纘大統，亦其宜也。」今日碑碣之多，過於前代，

益以科學昌明，故宮墨寶，舊家珍藏，早有影印，求之自易，現代故宮博物院珍藏名家墨跡，先後精印法書專

輯問世，其已出版有王羲之褚遂良孫虔禮陸柬之顏真卿等名家專輯，今後陸將陸續出版，公諸於世。書之福音

也。惟選購之初，須得師長或前輩之指導，俟稍有門徑，則從心所欲，或購或借，均無不可。要須有恆心學習

耳。書法如有進境，對於選碑一事，可參考〈廣藝船雙楫〉，其中有尊碑、購碑、備魏、取隋、卑唐、碑品、

碑評多節，找尋途徑，亦應有之常識也。學碑的大成，書藝之佳，古今咸推重晉王羲之，據右軍自論：「余少

學衛夫人書，將謂大能，及渡江北游名山，見古人名碑，遂改本師，仍於眾碑學習焉。」唐李陽冰善於小篆，

初師李斯嶧山碑，後見仲尼吳季札墓誌，便變化開闔，如虎如龍，勁利豪爽，風行雨集，文字之本，悉在心胸，

識者謂之倉頡後人。

寶貴的石刻　李君實評帖：「〈樂毅論〉乃右軍親筆於石而鎸之以為家法者。」〈式古堂書畫彙考〉：「保母

帖有説勝於定武蘭亭初刻，蓋此帖乃獻之親書於甎，而又晉工刻之。」顏真卿每使家僮刻字，故會主人意，修

改波撇，致大失真，惟吉州廬山題名訖而去，後人刻之，皆得其真，無做作之差，乃知顏出於褚也。

懸賞碑碣　宋米芾，妙於翰墨，飽藏書畫，在廬州府無為州治建寶晉齋，將晉人法書碑刻，懸於壁間，以資幽

賞。明王錫爵精於書畫，尤深唐碑，晚年猶懸碑刻滿四壁。清溫純工書法，臨摹晉唐諸家，名所居曰墨妙樓，弃名人墨跡精拓碑版及金石圖，閒窗靜觀，與古人為徒。汪士鋐善書，晚年尚慕篆隸，時懸陽冰家廟額於壁間，以玩觀摹擬。

精研碑碣

秦李斯見周穆王書，七日興歎。東漢蔡邕，入鴻都觀碣，十旬不返，嗟其出群。蔡邕石室神授筆勢，邑初入嵩山，學書於石室中，得素書八角垂芒寫史籀李斯用筆勢，誦讀三年，不返，乃布裘坐觀，因臥其旁，三日乃去。唐歐陽詢，嘗行見古碑，晉索靖所書，駐馬觀之，良久而去，數步後返，下馬竚立，及疲，唐李陽冰，工於小篆，於書未嘗許人；獨愛碧落碑字法奇古，寢臥其下，數日不能去。宋虞似良，善篆隸，家藏漢刻數千本，心摹手追，各臻其妙。元張雨，早歲學書於趙承旨，後得茅山碑，其體遂變字畫清遒，有唐人風格。《六研齋三筆》云：「張伯雨性極高，人言其請益趙魏公，公授以李泰和雲麾碑，書遂頓進，日益雄邁。」明

郭天中，精篆隸之學，窮崖斷碑，搜訪模榻，寢食都廢，晚年隸書益進，師法秦漢，最為逼古。宋季子，留意於隸古之書，所獲漢魏諸碑刻，必夙夜潛玩。趙崡，每獲一名碑，必摩弄累日，不忍釋去，片石隻字，輒疏記之。陳繼儒，書法蘇長公，故於蘇書，雖斷簡殘碑，必極力搜採，手自摹刻之。周之士，書翰逼真魏晉，嗜慕古人之蹟，佳榻妙墨，所在輒終年精玩。宋燧，精隸書，嘗見梁草書法師墓碑及吳天璽中皇象三段石刻，觀之忘寢廢食，遂悟筆法。黃易，雅好金石文字，所至山巖幽絕處，皆窮搜摹拓，多前人所未著錄，精玩不置。吳榮光，〈廣藝舟雙楫〉云：「荷屋中丞帖學名家，其書為吾粵冠，然窺其筆法得自張黑女志。」朱青雷，好學不倦，獨遊兆定，工書，遇有漢魏碑碣，必於齾缺，尋得點畫，凡偏傍波磔，反覆考證，臨摹數十過乃已。申曲阜，遍觀孔廟秦漢碑刻，如歐陽率更之見索靖書，布氈坐臥其間者累月。張力臣，雅好金石，嘗登焦山，乘

江潮歸塈，往山巖之下落葉而坐，仰讀瘞鶴銘。陳遠，書法尤所究心，佳榻尤所究心，蒐羅甚富。江德量，好

金石，盡閱兩漢以上石刻，故其隸書卓然成家。趙魏，深於碑版之學，篆隸真分，俱精老有古法。楊翰，工書，酷好金石文字，官永州時，浯溪石刻，搜剔無遺。

第三節　臨摹

臨摹法書，乃入學之初步，為達成願望必經之階梯。學者對於臨摹方法，應有深切的瞭解，方可不致虛耗時光，漸收實效。論其途程，大抵先摹而後臨，摹的時間較少，而臨的時間較多；如果臨書覺有困難，未得位置，仍可摹寫，藉以研究其失卻形似之原因。臨摹在初學之際，互相為用，不必泥著一法。臨摹為初學者根本法則，古今書家已將所聞所見及其心得，載之著錄，因本述而不作之意，略陳書家名論於後：

臨摹　明項穆《論書》：「......必先臨摹，方有定趨。始也專宗一家，次則博研眾體，融天機於自得，會尋妙於一心；斯於書也，集大成矣。」《書法粹言》：「初學者不得不摹，亦以節度其手，易於成就。」《書法雅言》：「世之言學者，不得其門，從何進手，必先臨摹，方有定趨。」《臨池心解》：「臨書異於摹書；蓋臨書易失古人位置，而多得古人筆意；摹書易得古人位置，而多失古人筆意；臨書易進，摹書難忘，則經意與不經意之別也。」呂佛庭說：「與古人合，就是指臨摹說的；與古人離，就是指創作說的；一切學問都是先因後創，斷沒有不因而能創的，創作是摹仿的目的，摹仿是創作的過程，二者是密切關係的。」摹書的方法，因時代之不同，工具之進步，代異其法。

雙鉤廓填　以法書摹刻石上，沿其筆墨痕跡，兩邊用細線鉤出，使穠纖細肥瘦，不失其真，曰雙鉤。唐時刻石，多用響搨法，今多用雙鉤法。唐人崇尚晉人書，每雙鉤留跡。張應文著《清秘藏》：「臨摹雙鉤，唐人歐褚，

北宋老米，皇朝徵仲父子，俱第一手也。」《丹鉛錄》：「六朝人尚字，臨摹特盛，其日廓填書者，即今之雙鈎。」唐人崇尚晉書，每取名人墨跡雙鈎之後，復依其色之濃淡，填以墨色。謂之廓填書，二王書法，其得留傳至今，其中有一部分為廓填書，雖非真跡，尚得其形似，墨寶賴以流傳。

響搨與硬黃

所謂硬黃者，唐人遇魏晉人法書墨跡，極意鈎摹，則用硬黃法。取法置熱熨斗上，以黃蠟塗勻，紙性變硬，而瑩徹透明有如明角，以之影寫，纖毫畢見。所謂響搨者，唐人遇古人墨跡，紙色沈暗者，坐暗中，穴牖如盎大，懸紙令映而取之，欲其透明畢見，謂之響搨。

清代的摹書

包世臣說：「學者有志學書，擇唐人字勢凝重，鋒芒出入有跡象者數十字，多至百字習之，用油紙悉心摹出一本，次用紙蓋所摹油紙上，張帖臨寫，不避漲墨，不辭用筆根勁；紙下有本，以節度其手，則可以目導以追，取帖上點畫起止肥瘦之跡，以後逐本遞奪，見與帖不似處，隨手更換，可以漸得古人迴互其所習故，約以百過，意體皆熟，乃離本展大加倍，以取回鋒抽掣盤紆環結之巧。又時時閉目凝神，將所習之字，收小如蠅頭，放大如牓署以驗之，皆如在睹，乃為真熟。」摹書之法，代有進步，包氏之說已較唐代稍有改進，今者科學昌明，薄紙質堅不滲墨而透明者，生產增多，不必採用油紙，硬黃響搨更無論矣，紙質改進，易於利用，如擇適當紙張，覆蓋碑上，隨其曲折婉轉用筆，摹寫成形，與原碑字體相像，藉以得到古人的位置間架，易收實效。古之主摹而書學有成就者可以清姜宸英翁方綱代表，姜翁均為清代書家。《姜氏湛園自論》云：「古人仿書有臨有摹，臨可自出新意，摹必重規疊矩，然臨者或至流蕩雜出，摹者斤斤守法，尚有典型，余於書非敢自謂成家，蓋即摹以為學也。」翁方綱初學顏平原，繼學歐陽率更，隸法史晨韓勑諸碑，雙鈎摹勒舊帖數十本，北方有名之書家也。

臨仿

今之臨書者，每置紙於碑帖之旁，觀範書的大小，點畫的粗細長短，就其形勢而學習之，此猶未足以盡

臨仿之能事也。古書家在臨仿之前，主張熟覽眾帖，譬如讀書者必須純熟，背誦如流，下筆為文，有豁然貫通之妙。臨書亦然，熟看碑帖。默契於心，得其概要，然後下筆，則筆法章法，自可競赴腕下，請以古書家言論證之。有關看帖，《頻羅庵論書》：「帖教人看，不教人摹。今人只是刻舟求劍，將古人書摹畫如小兒寫仿本，就復形似，豈復有我？試看晉唐以來多少書家，有一似者否？羲獻父子不同，臨蘭亭者千家各各不同。」

勤習 明趙宧光說：「凡玩一帖，須字字經意，比量於我已得未得，若已得者，功在加熟；若未得者，作稀有想，藏之胸中，掩卷記憶：不能記憶，更開卷重玩，必使全記不忘而後已，他時再轉，便作已得想。」又說：「做書時不得不預求流轉，預求流轉，不得其形，似反弄成鹵莽，亦不可不預求流轉，不知流轉，到底不能發生，竟成描寫傭工」。清包世臣說：「每習一帖，必使筆法章法，透入肝膈，每換後帖，又必使心中如無前帖。

積力既久，習過諸家之形質性情，無不奔會腕下，雖日與古為徒，實則自懷杼軸矣。」

變化 臨仿碑帖，得其神形，尚未盡習書之能事，當融會貫通，自出機軸，方不受奴書之誚，明趙宧光說：「若專習一書，即臨帖作我書，盜也，非學也。參古作我書，借也，非盜也。變彼作書，階也，非借也。故既得形似，更須求其神似，博采眾美，始得成家」。明董其昌答陳蓮汀論書：

「凡人遇心之所好，最易投契，古帖不論晉唐宋元，雖皆淵源書聖，卻各自面貌，各自精神意度，隨人所取，如蜂子采花，鵝王擇乳，得其一支半體，融會在心，皆為我用。若事事臨摹，泛愛古人法書，見輒臨摹，著意則又膠滯，所謂琴瑟專一，不如五味和調之為妙。」《臨池管見》：「……雅愛古人法書，臨摹之久，每苦形似，既而思得其意，乃遍覽諸家碑帖，參觀互證，始規其立法，因玩其取勢，進勘其用筆，繼悟其行神，夫而後覺古人作書之意，往往超乎筆畫行墨之外，而求其意者，不可泥筆畫行墨之跡，而仍不能越乎筆墨之中，苟非會而通之，神而明之，其不為刻舟求劍，買櫝還珠者，蓋亦鮮矣。」虞集云：「趙松雪書楷法深得洛神賦而

攬其標；行書詣聖教序，而入其室，至於草書，飽十七帖而變其形，可謂書之兼學力天資精奧神化而不可及矣。」

第四節　結字

結，締也，兩繩相鉤聯也。如云結宇，謂築室也。結字，謂一字之結構，亦稱間架。人之造屋也，必先預為設計作圖，佔地若干，縱橫奚似，而後就廣狹決定內容外貌，選擇材料，加意布置，不論大廈小屋，建成之後，須不背初意。《玉燕樓書法》：「營室者先相址廣縱，而棟梁之尺寸因之，書之間架猶是也；故臨池者，審絹素以定行，酌行間而製字。」古法曰：「分間布白，大小勻停，成竹在胸，自在而行。」杜度為東漢名家，衛恆王僧虔論其書體，均曰：「殺字甚安。」殺字謂結字也。杜度結字安詳，故甚得章帝之愛好，並為書家所效法也。馮班《鈍吟書要》：「……先學門架，古人所謂結字也，間架既明，則學用筆，間架可看石碑，用筆非真跡不可。」王虛舟《論書賸語》：「……結字須令整齊中有參差，方免字如算子之病；逐字排比，千體一同，便不或字。」「……結體欲緊，用筆欲寬，一頓一挫，能取能舍，有何不到古人處？」結字之意，大致如此。

意在筆先　集點線以成字，點與線原屬分散，求其集合成字，不可率意為之。蔡邕云：「夫書，先默坐靜思。」《字學憶參》：「……初先形似，間架未善，違言筆妙。」何以求其形似，如果貿然落筆，筆已著紙，墨跡難移，意未謂善，雖悔何及。故衛夫人曰：「意在筆前者勝，意在筆後者敗。」王逸少原師衛氏，深明其理，亦說：「作字之勢，在精思熟察，然後下筆。」衛王之意，均主下筆之前，應先有腹稿也。逸少深明師意，學習

成材，故題筆陣圖後文云：「結構者謀畫也。」又云：「夫欲書者，先乾研墨，凝神靜思，預札字形大小偃仰平直振動，令筋脈相連，意在筆前，然後作字；若平直相似，狀如算子，上下方整齊平，此不是書，但得其點畫爾。」董其昌云：「率更千文，真有完字胸中，若構凌雲台，一一皆衡劑而成者。」古代名書家，就其經驗所得，詔示學者，殊堪取效。請再其成效言之。西漢蕭何善籀隸，其〈論筆道〉云：「夫書勢法猶若登陣，變通正在腕前，文武貴在筆下，出沒須有起伏，開闔藉乎陰陽，每欲書字，喻若安營下寨，穩思審之，方可用筆。」漢高祖作未央宮，周二十八里，制度弘壯，蕭何為漢相，題「蒼龍」「白虎」二闕，觀者如流，何便禿筆書，時謂之蕭籀，此先思後寫得到之善果也。如果信手便寫，不得佳書，即遭人非議，決不能博得千萬人之讚美於前，更不能令人追思懷念於後也。

結字的譬喻　《鈍吟書要》云：「書法無他秘，只有用筆與結字耳。用筆近日尚有傳，結字古法盡矣。」結字如應對賓客，一堂之上，賓朋滿座，主人左右周旋，應對咸宜，賓客遂不覺其寂寞。如果作字不能筆筆達到，顧頇滑過，又無起訖頓挫，一似主人招集眾賓，而失於照顧，實是慢客，賓主未能盡歡，殊失招宴初旨。茲以書家取譬二則錄後，以資參考。《書法雅言》：「且穹壤之間，莫不有規矩，人心之良，皆好乎中和，宮室材木之相稱也，烹炙滋味之相調也，笙簫音律之相協也，人皆悅之。使其大小之不稱，酸辛之不調，宮商之不協，誰復取之哉，試以人之形體論之，美丈夫貴有端厚之威儀，高逸之辭氣，美女子尚有貞靜之德性，秀麗之容顏，豈有頭目手足粗邪癲尳，而可以稱美好乎？形象器用，無庸言矣。至於鳥之窠，蜂之窩，蛛之網，精密也，可以書法之大道，而禽蟲之不若乎？此乃物情猶有知識也，若夫花卉之清艷，蕊瓣之疏蔟，莫不圓整而修對焉；使其半而舒，半而斂也，皆瘠蠹之病，豈其本來之質哉？」《寒山帚談》：「至若結構，不學必不能，學必能之，能解乎此，未有不知書者；不能乎此，未有可與言書者。字之結構，如几席間排設，燕享之具，

左羹左食，並不失款，即罷而行撤，一盂一鼎，亦皆法器，各自成像，可陳可列，非若後世俗書，如傭奴聚食，

遠望亦似豐盈，近則杯盤狼藉，不成雅觀。」

善寫單字的書家　古人極注意單字的寫法，而單字的基本，寫法不外乎點畫撇捺等等，為構成一字的基本線

條；以王逸少之善書，在十五年中，偏攻一永字，故永字八法，有認為王氏創造的。〈禁經〉云：「八法起於

隸字之始」，自崔張鍾王傳授所用，該於萬字，墨道之最不可不明也。隋僧智永發其旨趣於虞秘監世南，自玆

傳授遂廣彰焉。李陽冰云：「昔逸少攻書多載，十五年偏攻一字；以其備八法之勢，能通一切字也。八法者，

永字八畫是矣。」唐斐休能文章，書楷遒勁有體法，江南作山多休題寺塔諸額，皆真率可愛。公美字每見案頭

有零紙，即便作字，一個字有複寫數十百者。隨意揮灑，藉以研究下筆輕重疾徐，體式方圓，如何為善？如何

便惡？積久自得心裁。古名書家亦有專攻一字者，明董其昌論書：「虞永興嘗自謂於『道』字有悟，蓋於發筆

處出鋒，如抽刀斷水，正與顏太師錐畫沙屋漏痕同趣。」如果一個人寫字不好，有專就古碑找尋中臨仿者，〈翰林

粹言〉：「偶寫一字不成，須於眾碑中尋之，若無即出意自造，不可輕易率然而作。」就眾碑找尋我所想作的

字，雖是一樁複雜的事，但以心之所好，有如渴之求水，尋得之後，也是一種樂趣，也是一種進步。亦有隨時

隨地的取材以備應用者，清蔣超酷嗜書法，人屏壁間，有一子可喜，必鉤勒藏之，心摹手追，於晉唐行楷，得

其筆意，清代書家有專寫「虎」、「鵝」、「福」、「壽」等單字，以作酬應之用者，一字有成，亦足自快慰

單字的寫法　由單字累積而繕成的長篇文字，體段得宜，固可以資欣賞；但其中有一字或一筆的失宜，亦常受

人指摘；王逸少氏曾以物象作譬，務使一點一畫，不至失所，否則便成惡劣的象徵。使人見而不快，其言曰：

「作字之形勢，不得上寬下窄，不宜密，密則痀瘵纏身；不宜疏，疏則似弱水之禽；不宜長，長則似死蛇掛樹；

而問世也。

不宜短，短則似踏水蝦蟆，此乃大忌，不可不慎。莫以字小易，而忙行筆勢；莫以字大難，而慢展毫頭；如是則筋力不等，生死相混。倘一點失所，若美人之病一目；一畫失節，如壯士之折一肱，勿以難學而自惰焉。」

逸少指示作書，能近取譬，生動有理，學書者可資警惕。蓋一個字體的筆畫，有多有少，有密有疏，有長有短，有闊有狹，下筆之先，心中已為界畫，妥為安置；一個字有一個字的中心，要使八面點畫，都拱向中心；使上下之氣，可以貫通，左右映帶，先後所屬；字體生動，不致呆滯。何紹基為清名畫家，他主張一字須在一格之中，其詩云：「以簡御煩靜制動，四方滿足吾居中。」古書家有專論一字寫法者，雖屬煩瑣，並非有系統具體的方法；但能明瞭一字的構成或有避忌，觸類旁通可收舉一反三之效。茲將各家說法，彙列於後，習書者，可就其所指，如何可達到善境？何居於劣勢？一一體驗，成竹在胸，自可漸臻完善，否則一字的失態，可牽累全局。初學書者，可將古書家指示的單字寫法，作正反兩途的習寫數遍，定有所獲，趙宦光云：「學楷須先學圖字，大口小口，廣袤隨宜。」〈書法粹言〉：「假如立人、挑土、田言、王示，一切側傍，皆須狹長，則右有餘筆應入短矩。」〈鈍吟書要〉：「如真字中三筆須不同：佳字左倚人向右，右四畫亦要俯仰有情。」〈臨池心解〉：「作書當悟波折之法，蓋點畫長短，各有分寸，隨其體而結之，不能泥其成見；倘字本用長，而長者不安，則就其短而施之；字本用短，而短者不足，則就其長者滿之。」宋姜夔〈續書譜·真書〉：「唐之密，畫多者宜瘦，少者宜肥。魏晉書法之高，良由各盡字之真態，不以私意參之，或者專喜方正，極意歐顏；或者惟務勻圓，專師虞永興。」趙子固論書法：「書字當立間架牆壁於十字處如「中」字，「牛」字，「年」字之長，「西」字之短，「口」字之小，「體」字之大，「朋」字之斜，「黨」字之正，「千」字之疏，「萬」字之字，凡是一橫一直，中停皆當著心，凝然正直平均，不可使一高一低，一斜一欹，守此法皆牢，則凡施之間架，

自然平均。」劉有守論書：「凡字如日月等字，不可兩直相黏，則畫乃首尾有法，否則不守法度也。」沈遼説：

「常患世之作字，分制無法，凡字有兩字三四字合為一字者，須字字可拆，若筆畫多寡相近者，須令大小均停；所謂筆畫相近，如殺字，乃四字合為一，當使乣几又四者小大皆均。如未字二字合，當使上與小二者大小長短皆均。；若筆畫多寡相遠，即不可強牽使停；寡如在左，則取上齊；如從未從又，多寡不同也，唫即取上齊，釘則取下齊，如從卡從又，及從口從胃三字合者，多寡不同，則叔當取下齊，喟當取上齊，如此之類，不可不知。」《寒山帚談》：「字本有從中及傍者，有從傍及中者，如中國之類；從中須寧念全體，然後下筆；從傍則轉移其念；凡作左，寧念在右；凡作右，寧念在左；凡作點綴收鋒，又寧念在全體，此上乘也。若寧念在闕漏處，此上乘也。」「任意完結者，不成書矣。」「法書在成形，全有全結，半有半結，偶有獨結。獨有獨結。」「書法昧在結構，獨體結構難在疏，合體結構難在密；疏欲不見其單弱，密欲不見其雜亂。」「三合並列者，一為傍，二為合，如識謝抑滌之類；左右同體者，中立而附耳，如斑雛絲之類。」

《書法三昧》　第二節布置，詳論單字的寫法，茲錄如下：「布置如中字孤單，則居中。龍字相並，則分左右為二停。衝字則分縱為三停。雲字則分上下為二停。凡四方八面點畫，皆拱中心。喉嚨呼吸字左短，口欲上齊。和扣如知字右短，口欲下齊。大要先主後賓，承上接下，左右相應，以大包小，以少附多，太繁則減省，太少則增益，如此而成一字，自然可觀。謂如宣尚高向等字，須迥展右肩。如其實貝真等字，則長舒左足。如月丹用周等字，則復峻拔一角。如見目岡內等字，則潛虛半腹。如無字四豎，則上開下合。如工並字畫，則上仰下覆。如三字則上畫仰，中畫平，下畫覆，與置字同。如爻字，則上捺留，下捺放。茶字則上捺放，下捺留。如并字則右縮左垂。如三字則右垂左縮，上下亦然。如龜字，則下兔字除二撇。懸字則除系左點。辟則除上口。盛

字則除成字中勾。如神字加一點。辛字加一畫，冊門字須自向背，八州字皆潛相矚視，如字或止一畫一點者，須大書以成其獨立之勢，如昌呂爻棗等字，須上小。林棘羽竹等字，須左促之類，難以枚舉，如此類推，則隨字立意，可知結體之大概矣。」

《分部配合法》 予既摘聚書家單字寫法多則，後在舊篋中，檢得王澍蔣衡同著的《分部配合法》，計一百七十一字，對於偏旁上下之預留地步，以及屈伸長短布置之道，一一舉例說明，可為習字之準則，因附錄於後。

清初金壇蔣氏四世超衡，均善書法，對於單字寫法積有研究。蔣超字虎臣，金壇人。施閏章云：「超酷嗜書法，人屏壁間一字可喜，必鈎勒藏之，心摹手追，於晉唐行楷得其筆意。」王澍字虛舟，金壇人。《清史列傳》云：「康熙時以善書特命五經篆文館總裁官。論者謂其書法在米芾黃思顧義從三家之上，告歸後，書益工。」虛舟與蔣拙存合著《分部配合法》以傳世，其孫和能嗣其家學，輯《書法正宗》四卷，謂：「皆作書之規矩，童而習之，至老而不可廢也。」乾隆甲午，蔣和在京師，遇海鹽錢延鵬，知其藏有虛舟拙存《分部配合法》，索入卷內，並囑為記，足證當時之重視其法，可為學書的基本法則。延鵬自謂：「學書於江陰翠川先生，翠川先生為蔣拙存王虛舟兩先生高弟，二十年來，常往來於江右，時相過從，遂得罄所樂聞。……因志鵬授受之所自」云。然則分部配合法，在當時已自金壇，而江陰翠川江，而浙江海鹽，而京師，遍傳遐邇，尤其鄉里之間，咸知取則，應響當代並延及後學。嘗考金壇一縣，有清二百六十餘年間，文藝極盛，清代以科舉取士，部殿兩試，重視書法。金壇在前清之時，科甲鼎盛，名噪江南，雍正癸卯科於振，乾隆丁己科於敏中，父子狀元。其列一甲三名，俗稱探花者，有順治丁亥科蔣超，光緒丙戌科馮煦字夢華，人翰苑者，有王澍、曹鳴、于枋、于辰、王蘭谷、王步青、于鼎等，文風不著。夢華書藝，在清末民初，猶盛享大名於大江南北也。

分部配合法（金壇虛舟王澍湘帆蔣衡同著，海鹽鯤扶錢延鵬藏本）作書有遜讓覆載諸法。皆舉全體而言，然用意先露

法詳點畫圖內，亦須活看，大概中間字多者宜闊字少者宜窄。

命令

首撇平而直用迴鋒，次擘曲而長出鋒，次擘之起頭頂首擘中間

行

點挑相應神氣一貫

次凝

兩點直下，微作拗勢下點作垂露意。

冬寒

相接處宜密，右多者擘尾忌長右少者擘橫，而尾長，

儀仁

右勾有一直故左撇亦帶直相映。

元先

右邊字少者宜長

清

右邊字多者宜短

源

口在旁者缺一角以讓右，

唯

口

口在下者,左略長以見

柱石平載上

若

中撇悠揚。

刀

切

川

中小直,既要接左

又須起上。

別

力在右者宜長而狹

以抱左。

力

勤

力

力在下者,宜潤而短以

載上。

勞

山在旁者,缺一角以

讓右。

山

峥

山

山在上者,左右須收束

向裏。

歲

山在下者,左宜出以

載上。

山

出

乚

中間字少者上畫長
以冐之。

匹

阝

阝在左者宜狹以讓
右住處用垂露
相讓之字，
切忌侵佔。

陽

卩

卩旁闊大以配左

印

广

畫左尖長以冐下下
撇亦以尖接。

康

乚

中間字多者下畫長
以載之。

匪

阝

阝在右者宜闊而長
以配右住腳用懸針

鄒

厶

右點要收束向裏，

去

疒

擎帶直以藏點挑。

痴

口

上下畫俱宜細。

國　門

左用兩尖接。

同

步

畫用右尖避挑起之重。

地　王

首畫兩尖中用小勒。

理

夂

首擎用迴鋒。

傘　夊

兩擎不可一順故第一擎用總葉第二擎用卷勢且次擎收藏讓前撇與捺相應，

夏

豸

點頭掩首擎之鋒。

列　孑

首擎之起與挑腳齊。

孫

瓦	尤	才	女
瓦中二畫化為點挑。	撇頭直,撇尾短藏。右點曲抱下勾平。	勾用反勢,便挽得住。	挑左宜以冒下撇尾,亦用長。
瓶	就	猶	如
宀	丸	犬	女
右勾須與左點相配,故勾鋒向下。	撇尾短,點須藏。	兩右短,以讓點。	兩擘尖起,以接上,下腳須配齊。
宇	孰	獻	要

穴
左撆作一彎以配右勾方平。

窮
下�头字多者將四點藏于一頭之上。

應
首畫兩尖中四點要相

雲
露

雨
此減寫法。

霜

寸
中點帶直方可補空

對

財
撆從右起須用尖

十

小
左右宜緊抱。

尔
右多一點故左點要長

小

恭

巾

巾在下者左右宜相配。

常

川

下三點左右相向中則短藏，

巡

尸

上畫與左撆用尖接撆亦微直。

居

水

勾貴下長左右相配

泰

巾

巾在旁者左直微長右勾微短中直要細。

帆

川

左直向左中直作一曲向右此變法也。

巡

戶

上筆平左第一撇宜帶直。

房

小

左點宜長以配右。

慕

戈　辶　糸　糸

首擘長而左挑出下撇,則短藏三點,左右相向,中用直點,以還本體。

經

糸在腳者上擘要短細。

素

辶中曲忌斷,上邊字少者,點與捺俱平。

迎

頭必直中心細,點抱一畫之頭,撇亦曲抱向裏

成

上擘首短,下擘首長,仍藏三點,一路向右,此乃變法也。

純

起筆尖長,以冒下中,用兩尖接。

延

上邊字多者點與捺俱側

遠

戈有不宜開者須直下以靠左,

戰

書學闡微

一九八

弓

中豎似迴鋒撇化捺法。

張

丑

中間化點。

祿

世

右點如一小直方與左相配。

性

才

句 中間微細畫左長以覆下
左右有兩句右
用綽句以避複

攜

昌

左豎似撇外向便與右
句相配

弗

彡

首擎平而直次則收鋒
三則長曲以抱左

影

心

中勾稍短右點宜出以
冒勾

思

才

畫右尖以讓右下一小點
或上或下須看右邊之字
畫。

楊

才
兩木不宜重勾左須藏其鋒．
林
三筆在一處用三尖接

攵
四尖接下撇須宕出，意在抱左。
教

斤
兩撇尖鋒相接次撇宜細而直以讓左也。
斯

言
首畫左長中二小畫上短下長。
談

支

攵
五尖接撇包左捺舒使意足
歡

方
首點向左而長撇用斜懸針。
施

月
右直微長左挑微出中畫化為點亦忌板
時

爪	火	几	月
上擎冐下捺與中直相接。	中擎宜直三點攢一處。	中間字多者，撇與勾微直下。	中二畫化為點挑方能向右。有用月斜者 勝
瓢	煙	鳳	

⺥	炏	几	气
左右兩點相向中一點兩向作帶意。	右邊火字，左點作兩向勢，便能聯絡。	中間字少者，撇與勾俱平。	中間竟作一平點不呆板。
燕	榮	風	氣

左三點向右右一點向左　然

片　上下俱開中間須收緊　牖

左邊俱要收束　漿

二上屮法一點向上直　後挑　將

左作點挑亦一法也　壯

左作一直一挑壯狀字用之以配右也　狀

上畫左尖以點接住　雅

掌尾不宜長出。　物

以

兩小畫向上切不可平，
欲其冒下也。

草

囚

田作偏旁甚板作斜，
勢以活之。

疇

延

中間上宜細下擎緊，
從中出。

楚

火

撇捺冒下上邊筆畫，
須配合。

祭

竹

左點向右，右作一擎向
左，是一氣且不碍下。

左擎尖細，右擎要藏。

箋

酉

酉旁甚板將下一畫，
作一挑以向右，

酌

走

畫右俱短便己讓右。

變
法走
趙

皮

左擎尖細，右擎要藏。

被

左三點向右右一點向左。

蓋

兩撇直下點小而藏

知

中點末用尖下勾亦以尖接氣實而接脈亦清楚。

務

畫左尖長以冐下左直出頭以接之。

碩

畫左長以冐下擎豎即讓點部位點須善藏豎意仍對上點。

襟

下點在兩筆接縫中。

禮

中直要細下截用筆向左宕出捺之起筆與直相接。

衣

直之上節曲頭起即向左宕用筆稍重至下節筆輕帶出一挑須長而曲挑

氏

上撇要平，畫左長以冐下。

右點尖長以聯上下。

上畫兩尖勒畫也，

次畫左宜長而曲右，宜短而細。

左撇右捺與直相懸，欲其清也。

畫左長以冐下，左擎，不宜長。

左點長以配右撇上畫長以冐下曾頭亦用之。

畫左尖長以冐下挑。

臣

直頭一曲所以包右。

臨

舛

左右全不相顧將一點長出以聯絡之。

舜

舟

中二點若斷若續。右挑宜出。

航

庐

上直要短左擎之頭須長出以包右。

虎

白

中二畫化為點擎便覺靈活。

兒

艮

右擎要短捺與直宜相連。

艱

角

首擎左長以冒下中畫作微挑向右。

觴

虫

下點要長。

虹

西

上畫長以冒下，

覆

口字下畫左微出，以冒下中小畫略上右擊在陳中得舒展，

足

路

見

見字在右旁者擊須偏左讓右下句進步

觀

下句接中直起便能藏得山字

鬼

槐

豕

上二擊短藏下擊長以配右捺。

家

左點要長右點竟擊向去次擊要短藏

夕

豹

貝

貝旁在左者下擊宜長，點宜短。

則

頁在右者擊宜短，點宜長，

頁

順

韋 革 間 車

末一畫左要長右要短而
尖向右而讓右相讓之法

藏須留地步
無過短小閃

輪

左宜斜石宜整左宜
狹而長右宜濶而短

開

中畫要細下畫左
要短而讓右。

鞦

將上直粘連口字便
與下相接。

韜

食 卓 佳 金

中直不宜出頭，

銀

左直長而向右中直
細而向左。

錐

上擎直與下一直相對。

朝

下點小而藏。

飲

書學闡微

二〇八

馬

下勾儘往左去，切不可碍中間地步。

馳

馬

首點向裏末點向外，鉤須包二點。

駕

骨

右勾縮而長方不碍右。

體

影

左減一點便能向右且不碍下，所謂上亦宜相讓也。

髮

鳥

中畫放長所以顧左顧右。

鶴

鹵

中間如必字寫法

鹹

鹿

點上長擊下長中間緊縶。

麟

旅

下本三平中一直作柱左右配齊。

齊

亰

右用二撇，減其一直，是省筆也。

齋

齒

中間須疊得緊，畫左長以冒下，右直收束。

齠

魚

首撇左長以冒下，下四點緊攢。

鯉

䜌

首畫宜短，左右方能緊湊，且讓兩絲出頭。

變

幽

左作點挑，右作兩點，便活動。

學

絲

中白字為柱，左右靠之，右末一點須帶下。

樂

血

左右須配勻，中宜長。

舉

叟

上勾化為點，便不散。

叚

羽	夘	夫	昊
羽在下者左微短而右微長，	羽在右旁者中左用一直一挑以收束，	首畫左尖中用勒畫三用迴鋒首畫長以冒下，	中多一撇以聯上下，
翁	翔	春	穀
戈	羽	尖	兕
上戈稍直或作反勢便覺寬展，	羽在上者左長右短	點撇宜開首畫短次畫長。	三點向右右作一撇向左。
戈	習	眷	愛

於偏旁上下，為之預留地步，其間屈伸長短布置之道，有變體有簡筆，一一講明，此入門捷徑也。偏旁俱從古

帖，於六書之旨略焉。

九宮格和米字格　一個字的結構，有多筆構成的，也有一二筆或三五筆構成的，疏者要使形寬，密者不可有雜

亂龐大之形，所謂「疏者密之，密者疏之。」則非預為安頓，不能得整齊之效，故初學書法，必須利用九宮格，

或米字格，以範圍字體，《字學憶參》云：「字之有九宮，猶文之有層次，九宮貴勻，第一層不妨稍疏，則就

者滿之。一旦功力既到，可去格自書。」茲將包世臣所說，暨作者舊著分述於後：《安吳論書》：「字有九宮，

九宮者每字為方格，外界極肥，內用細畫，界一井字，均以布其點畫也。凡字無論疏密斜正，必有精神挽結之

處，是為字之中宮；然中宮有在實畫，有在虛白，必審其字之精神所注，而安置於格內之中宮，然後以其字之

頭目手足，分布於旁之八宮，則隨其長短虛實，而上下左右皆相得矣。九宮之說，始見於宋，蓋以尺寸算字，

專為移縮古帖而說，不知求條理於本字，故自宋以來，書家未能合九宮者也。」

《米字格九宮格使用法》　先哲有云：「工欲善其事，必先利其器。」因本「不依規矩，不能成方圓」的古訓，

創製新工具透明體「米字格」、「九宮格」兩種。初學得此，除按照執筆法，善用其指力腕力外，大可增加臨

池效能與學習興趣。其使用方法，概述如下：

著者創製透明體的「米字格」「九宮格」，和普通習字簿所印格式，完全相同。如以米字格論，學生臨摹

字帖，以放置左手前方為宜。先以透明格，壓映碑帖備臨一字的上面，依照格次，先求得該字的中心點，然後

設計分割「上下」、「左右」，或利用「中直線」或「中橫線」或「斜角線」，再作假設的分割，目測清楚，

成竹在胸，然後依照右方習字簿的格次，和左方相同的格次地位，布置下筆。照這樣設計，可使臨字的「間

架」，筆畫的「粗細」、「高下」筆，支配相稱，收得「事半功倍」的效用，並可免除「偏斜」、「越格」諸

弊。

兩種透明格的應用

（甲）米字格，大楷米字格之右上方，再刻一「小米字格」備充臨摹中楷之用，適用於中楷〈九成宮醴泉銘〉

等法帖，如圖一。

（乙）九宮格，大楷九宮格的右上方，再刻一「小九宮格」，備充臨摹小楷之用，適用於小楷〈聖教序〉等

法帖，如圖二。

（丙）任意伸縮的米字格，設或所備字帖，較所臨大楷字為小，較中楷字為大，此項字格，有伸縮活動的妙

趣，仍能合用；可依照所臨法字體的大小，在此格的內方，預用墨筆，或藍墨水筆，再劃一方框，就變成了理想中應用的米字格，如圖三。

（丁）米字格的應用

上下兩部分的分劃，如顏真卿所寫李玄靖碑上的「齋」、「是」兩字，均可用此格的中橫線，劃分為「上」、「下」兩部，如圖四、五。

左右兩部分的分劃，如顏書「林」、「別」兩字，可從中直線，劃分為左右兩部分，如圖六、七。

「左右」和「下中」的分劃，如顏書「聞」、「閏」兩字，可從中線劃分為「左上」、「右上」和「下中」三部分，如圖八、九。

中央直線的劃分，如錢南園書「言」、「申」兩字，可就其上部一點，和中央的一豎，劃分為左右兩部分，如圖十、十一。

「左上」「右上」和「下部」的分劃　如錢南園所書施芳谷壽序中的「鑒」字，筆畫較多，不易裝配，在上部約佔二分之一的地位，又分為「左上」、「右上」兩方，位置臣缶兩個字體，再把「金」字列下方，約佔全格二分之一強，如此布局，方覺穩妥。又如錢書「楚」字，林字居中橫線的上面，兩個木字，分居上中線的兩旁；疋字居中橫線的下面，上下兩部分，各佔二分之一的地位，如圖十二、十三。

利用中橫線下的左右斜線，為撇捺的軌道，如顏書「篆」字中間的「大」字，一劃居中橫線之上，丿隨下橫線順斜而左，乀隨下橫線順斜而右，其丿乀斜線角度，易於就範，又如錢書「東」字丿乀，亦可利用上法，如圖十四、十五。

圖九　　　　　　　　圖五　　　　　　　　圖一

圖十　　　　　　　　圖六　　　　　　　　圖二

圖十一　　　　　　　圖七　　　　　　　　圖三

圖十二　　　　　　　圖八　　　　　　　　圖四

圖二十一　　　　圖十七　　　　圖十三

圖二十二　　　　圖十八　　　　圖十四

圖二十三　　　　圖十九　　　　圖十五

圖二十　　　　圖十六

（戊）九宮格的應用

横列三格的劃分，如錢書「暇」、「鄉」兩字，可自左方起，在「左」、「中」、「右」三個直格内依次

分寫，如圖十六、十七。

（己）縱列三格的劃分

又如錢書「嘗」、「葉」兩字，可自上至下的三個横格，把各部位，分佔三分之一的地位，依次分寫如圖

十八、十九。

縱格三分之一和三分之二的劃分　如顏書「壇」字，其左的「土」字，佔全格三分之一的地位；「亶」字，在中右兩方，佔三分之二的地位；而亶字又可在上中下三部分列。又如顏書「仙」字之「亻」旁，列在左方，佔全部三分之一的地位，「山」字在中右兩方，佔三分之二的地位，如圖二十、二十一。

如錢書「興」字，上部的白同兩字，都在第二條中横線之上，ㅑ居左格，同居中格；彐居右格，上列三個部分共佔三分之二的地位。八字居第二條中横線之下，佔全格三分之一的地位，如圖二十二。

又如錢書「輩」字，「非」字居第一條中横線之上，佔三分之一的地位；「車」字居第一條中横線之下，佔三分之二的地位，如圖二十三。

總之，善於利用這種透明格，用心布局，分割地位，務求適當，使字體安居適中部位，不和格外的字，相擠相碰，臨摹任何碑帖，都可應用無窮。但米字格的應用範圍，似覺較為廣泛。

間架的實例

古書家陳述學書之法，有涉及玄妙的，固不易明白；亦有就其經驗所得，精心歸納，淺顯易行者，如關於間架的分析和實例，可以一目瞭然，上述各家單字的寫法，尚屬片段的教材，未能窺及全豹，《佩文齋書畫譜》為吾國最完善的書學書本，譜寫精工，由上海同文書局據以影印，為有名的版本，其中關於間架

的文字，和表式特為摘出，分別影印，較之鉛印，自更靈活醒目，蘇東坡說：「竊謂人臣之納忠，譬如醫者之

用藥，藥雖進於醫手，方多傳自古人，若已經效於世間，不必皆從於己出。」因本斯旨，分錄於後：

《隋僧智果心成頌》

智果，會稽剡人，頗愛文章經史，書法得王右軍之骨。《述書賦》謂：「智永智果，禪

林筆精。」書為心畫，心成頌者，謂字之間架已成竹在胸，可背誦熟記，隨筆揮就也。」原文錄下：

隋僧智果心成頌

迴展右肩

頭項長者向右展寧宣臺尚字是為頭項長

長舒左足

有腳者向左舒寶寧其類字是謂亻彳木才之類非其典之類

峻拔一角

字方者抬右角國用周字是

潛虛半腹

畫稍麤於左右亦須著遠近均勻遞相覆蓋放令右虛用見岡月字是

間合間開

無字等四點四畫為縱上心開則下合也

隔仰隔覆

並字隔二疊字隔三皆斟酌二三字仰覆用之

迴互留放

謂字有磔掠重者若癸字上住下放茶字上放下住是也不可并放

變換垂縮

謂兩豎畫一垂一縮并字右縮左垂斤字右垂左縮上下亦然

繁則減除

王書懸字虞書毚字皆去下一點張書盛字改血從皿也　盛木　從皿

疏當補續

王書神字處字皆加一點卻字卩從卩是也

分若抵背

謂縱也卅冊之類皆須自立其抵背鍾王歐虞皆守之

合如對目

謂逢也八字州字皆須潛相矚視

孤單必大

一點一畫成其獨立者是也

重並仍促

謂昌呂爻棗等字上小林棘絲羽等字左促森淼字兼用之

以側映斜

為斜　為側交欠以入之類是也

以斜附曲

謂人為曲女安互之類是也

覆精一字功歸自得盈虛

向背仰覆垂縮迴互不失也

統視連行妙在相承起復

行行皆相映帶聯屬而不背違也 蘇霖書

《書法三昧》 法鉤玄

此書不知為何人所作，明胡翰曾說為元代名書家寶愛此歌，與其受傳之經過，翰字仲申，金華

人，元末避地著書自適，以文章名。其言曰：「三昧歌前元時，見於都下館閣名臣家，漁陽吳興巴西康里常寶

愛之，參政周伯琦來吳中，久而方知其有是編，其歸鄱陽也，人始得而相傳之，乃知諸公之寶愛果然也。」原

書共分七節，其二為布置，已錄前文，又有五大結構，六結構逕庭，均與間架有關，因並錄之。

五大結構

雲空　上勾之應下如鳥視胸

九見　腕勾之應上須折鋒而起

門月　右勾應左半斜以銳為精

來束　中勾應上隨縮鋒而微露

長民　左勾應右須盡趯其鋒

黍委　上下之擊點有陰陽之分不分則無上下相承之意

術衝　三排之直者卓然中立而不倚其左右有拱揖之情

畺三　三排之橫畫者截然中處而不乖其上下有仰覆之別

其目　四畫之字上下反其情而二三但取順

然無　四點之字左右要成八字中帶可就上不可就下

皿四　四柱之字左右上開下合

炎茶　兩捺之字或上點或下點各宜所重

反及　兩擎之字先長而斜硬後差短而腕轉

盧多　此等字先腕轉而後斜硬

口日　不可橫長須下畫長承直末

臣巨　欲直左而右旁短直應之

旬匊　此等字裡面字與勾齊方稱

馬長　如此短畫不得與長畫相黏

衣良　捺應右鉤須略平起

莫矢　此等字下畫宜長撇短不轉而點取下之長短用之

思志　心在下者欲折右足左寬方稱

見貝　此等字須右長直畫作小棘刺中畫短不可相黏欲其員淨勻平而啄短出以點承長直而為之終

遠還　凡之遶裡面字上大下小方稱

雖難　此等字直畫微向左以避右邊之勢

鳥烏　屈腳之勢如角弓之張

門周　須初撇首尾向外次努首尾向右

同國　初直畫首尾向右平畫仰次直畫首尾向左

戔森　重勾之字在乎先縮鋒而後出鋒作趯以應捺亦同

作行　左短而右長

於佳　右短而左長

自因　左豎短而右勾微長

亦馬　點之重並亦必屈伸以變換之不變謂之布某

三冊　畫之重並者必隨宜屈伸仰覆向背以變之否則如布算

廩薑　繁雜者必求古人佳樣用之古無則不可擅寫

邊爾　太繁者宜減除之

倉食　上面不可寫波

上下　直畫宜短點皆近上

又　卜字居中下撇須橫而波啄之中又名三牽縮法也

是足　初啄而畫頭接其尾復以波上接捺而終之

心　初點向裡橫戈斜平勾向內而收中點取高勢欲黏第三點第三點又須與勾高不可下

風　兩邊悉宜員名曰金剪刀

柔　下面木字左右須與直齊

者　日字不宜正對土字

十　橫畫較長直畫宜短

七　橫畫較長直畫轉而復回

和　偏少者伸點畫以就之

氈　偏礙者屈鈎以避之

井　字之孤單者展一畫以書之

来　字之重並者蹙一畫以書之

畫　九畫之字必須下筆勁淨疏密停勻照映為佳當疏不疏反成寒乞當密不密反成寬疏相揖相背發於左者映於右起

於上者伏於下此不易之法也

辛　太疏者補續之仍必有古人佳樣乃可寫

左　畫短而斜硬其撇

右　畫長而腕轉其撇

大　橫畫微短撇就畫上直下至畫下方腕轉向左波首微出畫上大要波首暗接連腕末鋒則血脈聯屬

六結構逕庭　一作形勢

錯綜　橫贔驚堅韁

繽密　傑密墳蘇龘

讓直　即印恒叩郎

地載　血且蓋益正

下尖　動助多少人

上平　峻峰頌餐雄

分疆　龍細路諸詩

短方　則向短江和

讓右　收改波號號

承上　更天夫夬央

隔水　湍流波清激

下平　春舂合春奉

三勻　湘游衙轍識

長方　崖喜蒼翠壽

讓左　鑿缺對頤郲

蓋下　今合含令僉

散水　沙汰江河濁

從腕　虱風夙汎飛

疏排　分衣之大十

讓橫　垂暮喜幸矣

天覆　宇宮宁亨守

上尖　卷在存奉奄

二分　裏表衷裳裳

橫腕　先光見乞元

從撇　厥居戶左彥
橫撇　又叉大支少
從波　及友尺反愛
橫波　還之遠趣連

從戈　伐成哉載茂
橫戈　心必恐恕悲
青畫　青書高台置
陽畫　大在辰天王

陰畫　下不言六丁
平畫　量童景皇黃
趯勾　列則乘制爭
綽勾　乎於亭手寧

齊撇　大合今夫奉
尖撇　庭戶延見冗

肥　古七日八公
瘦　身亨事牟了
員　比由心白回
向　目向尚圓内

背　飛北風斤非
邑　部郎鄉都邦
冂　仰印印卿御

迴右肩　高雪兩向禹
舒左足　其貝只寶賢
右占地　祠獨猶懷隅
左占地　敬亂彰彤敗

中占地　華壺賣堂蕪
上占地　雲雪宇宙宦
下占地　我衣是大芝
柳葉點　足復走是吏

栗子點　家方底宣父
翻捺點　火秋金夅來
瓜子點　亦失矢小尒

明李淳《大字結構八十四法》

李淳，茶陵人，號憩菴。精楷書，嘗衍永字八法，變化三十二勢，及結構八十四例，並為著論。景泰間繕上明帝。此項書例，曾載馮武《書法正傳》，及香港《四海畫報》王植波書法講座，足證李氏結構書例，古今均極重視。

明李淳《大字結構八十四法》

臣幼習大字未領其要後獲儒僧楚章授以李溥光永字八法變化三十二勢實而學之漸覺有得後又獲右軍王羲之八法書訣共三昧歌玩其妙用亦覺有所進步雖然運筆之法近得頗熟結構之道實有未明因取陳繹曾所述之書法及徐慶祥所註之書法求其蘊奧見有天覆地載分疆三勾及勾努包裹之目總而集之共有一百一十三目用而為法庶幾近於規矩惜其紊亂中間猶有未盡善者則去而不取止選五十八目猶未盡書法之道臣忘其固陋竊取陳徐二家法外之意續添二十六目如二段三停減捺減勾之類同前共成八十四目就題曰大字結構八十四法又每法取四字為例作論一道以開

字法之奧今集既成固知僭踰罪莫能逃臣不勝戰慄之至

天覆　宇宙官宮　　地載　直且至里　　讓左　助幼即卻
分疆　體輔顧順　　三勻　謝樹衛術　　讓右　晴蝦績時
二段　鑾鬝需留　　三停　章意素累
上占（地上步占）　雷雪普昔　　下占（地下步占）　眾界要禹　　數敬劉對（地右占）　蕃華衝擲
地左右占（地左步占）　弱辦衍仰　　地中步占　騰施故地　　俯仰　冠寇宓宅
角平四　　開兩肩　南丙雨而　　上下占　鶯鷥鷥叢　　俯仰勾趯　冠寇宓宅
疏排　爪介川不　　繽密　繼繃纏編　　讓橫　壽疊畫量　　懸針　車申中巾
上平　師明牝野　　下平　朝敘叔細　　寧可亨市（中寬）　下寬　甲千平市
減捺　燊葵食黍　　減勾　禁埜戔懋　　喜婁吾玄　　讓直　甲千平市　春眷夫太
橫勒　此七也乜　　均平　三云去丕　　讓橫　　下寬
從戈　武成幾夷　　橫戈　心思志必　　讓波　丈尺吏更　　承上　橫波　道之是足
曾頭　曾善英羊　　其腳　其其典與　　長方　罔周同冊　　短方　西曲回田
勾努　民氏良長　　重撇　友及反麥　　攢點　采孚妥受　　排點　無照點然
捺勾　菊萄蜀舄　　勾裏　甸句勾匀　　中勾　東束來未　　乎手予於　　綽勾
伸勾　戟㦻旭勉　　屈勾　鳩鳩輝頹　　左垂　右並亦弗　　右垂　升林拜卯
蓋下　會合金舍　　趁下　琴谷吞吝　　縱撇　見毛尤兔　　橫腕　鳳風飛氣
從撇　尹戶居庶　　橫撇　考老省少　　聯撇　參彥形彤　　散水　沐波池海
錯綜　馨聲繁繫　　中豎　軍年單畢　　天文支父

歐陽率《更書三十六法》

歐陽詢為唐代名書家，細玩原文，係另一書家述作，而假用歐名，究不知何人所

作？但所述各種字體間架，甚為精透，因附篇末。

排疊　字欲其排疊疏密停勻不可或闊或狹如壽彙畫寶筆麗贏爨之字系旁言旁之類八訣所謂分間布白又曰調勻點
　　畫是也高宗書法所謂堆垛亦是也

避就　避密就疏避險就易避遠就近欲其彼此映帶得宜又如盧字上一撇既尖下一撇不當相同府字一筆向下一筆向
　　左逢字下迤拔出則上必作點亦避重疊而就簡徑也

頂戴　字之承上者多惟上重下輕者頂戴欲其得勢如疊壘藥鸞驚鷺醫聲之類八訣所謂上稱下載又謂不可
　　頭輕尾重是也

穿插　字畫交錯者欲其疏密長短大小勻停如中弗井曲冊兼禹爽爾襄由垂車無密之類八訣所謂四面停勻
　　八邊具備是也

向背　字有相向者有相背各有體勢不可差錯相向如非卯如知和之類是也相背如北兆肥根之類是也

偏側　字之正者固多若有偏側欹斜亦當隨其字勢結體偏向右者如心戈衣幾之類向左者如夕朋乃勿厷之類正如
　　偏者如亥女丈乂互不之類字法所謂偏之正之正者偏之又其妙也八訣又謂勿令偏側亦如

挑挖　字之形勢有須挑挖者如戈弋武丸氣之類又如獻勵散斷之字左邊既多須得右邊挖之如省炙之類上偏者須得
　　下挖之使相稱為善

相讓　字之左右或多或少須彼此相讓方為盡善如馬旁系旁鳥旁諸字須左邊平直然後可作字否則妨礙不便如
　　絲字以中央言字上畫短讓兩系出如辦辯兩辛出如鷗鷗馳字兩旁俱狹下闊亦當相讓如鳴呼字口在左
　　者宜近上和扣字口在右者宜近下使不妨礙然後為佳此類是也

補空　如我哉字作點須對左邊實處不可與成戟諸戈字同如襲辟餐贛之類欲其四滿方正也如醴泉銘建字是也

覆蓋　如寶容之類須正畫須員明不宜相著上長下短

貼零　如今今冬寒之類是也

黏合　字之本相離開者即欲黏合使相著如諸偏旁字臥鑒非門之類是也

捷速　如風鳳之類兩邊宜員寧用筆時左邊勢宜疾背筆時意中如電是也

滿不要虛　如圍圖圇國回包南隔四目勾之類是也

意連　字有形斷而意連者如之以心必小川州水求之類是也

覆冒　字之上大者必覆冒其下如雲頭穴宀⺧頭奢金食夆巷泰之類是也

垂曳　垂如都鄉卿卵孚之類曳如水支皮更辵走民也之類是也

借換　如醴泉銘秘字就示字右點作必字左點此借換也黃庭經庭字巍字亦借換也又如靈字法帖中或作㸓或作小亦
借換也又如蘇之為蘇秋之為秋鵝之為鵞為鵝之類為其字難結體故互換如此亦借換也所謂東映西帶是也

增減　字有難結體者或因筆畫少而增添如新之為新建之為建是也或因筆畫多而減省如曹之為曹美之為美但欲體
勢茂美不論古字當如何書也

應副　字之點畫稀少者欲其彼此相映帶故必得應副相稱而後可又如龍詩讐轉之類必一畫對一畫相應亦相副也

撐拄　字之獨立者必得撐拄然後勁健可觀如可下永亨亭寧丁手司卉草矛巾千予於弓之類是也

朝揖　凡字之有偏旁者皆欲相顧兩文成字者為多如鄒謝鋤儲之類與三體成字者若懺斑之類尤欲相朝揖八訣所謂
迎相顧揖是也

救應　凡作字一筆纔落便當思第二三筆如何救應如何結裹書法所謂意在筆先文向思後是也

附麗　字之形體有宜相附近者不可相離如形影飛起超歊勉凡有文欠支旁者之類以小附大以小附多是也

回抱　回抱向左者如曷丐易匋之類向右者如艮鬼包旭它之類是也

包裹　謂如圍圍打圈之類四圍包裹也尚向上包下幽凶下包上匱匡大包右旬匈右包左之類是也

卻好　謂其包裹鬪湊不致失勢結束停當皆得其宜也

小成大　字以大成小者如冂宀下大者是也以小成大則字之成形及其小字故謂之小成大如孤字只在末後一丶寧字只在末後一丿欠字一拔戈字一點之類是也

小大成形　謂小字大字各字有形勢也束坡先生曰大字難於結密而無間小字難於寬綽而有餘若能大字結密小字寬綽則盡善盡美矣

小大　大小　書法曰大字促令小小字放令大自然寬猛得宜譬如日字之小難與國字同大如一字二字之疎亦欲字畫與密者相間必當思所以位置排布令相映帶得宜然後為上或曰謂上小下大上大下小欲其相稱亦一說也

左小右大　此一節乃字之病左右大小欲人之結字易於左小而右大故此與下二節著其病也

左高右低　左短右長　此二節皆字之病不可左高右低是謂單肩右短右長八訣所謂勿令左短右長是也

褊　學歐書者易於作字狹長故此法欲其結束收斂緊密排疊次第則有老氣書譜所謂密為老氣此所以貴為褊也

各自成形　凡寫字欲其合而為一亦好分而異體亦好由其能各自成形故也至於疏密大小長短闊狹亦然要當消詳也

相管領　欲其彼此顧盼不失位置上欲覆下下欲承上左右亦然

應接　字之點畫欲其互相應接兩點者如小八小自相應接三點者如系則左朝右中朝上右朝左四點如然無二字則兩旁二點相應中間接又作灬亦相應接至於一八水木州無之類亦然　書法鈎玄

以上皆言其大略又在學者能以意消詳觸類而長之可也

第五節 執筆

寫字用指腕之力，藉墨筆和水以構成體；如果用得其當，便為寫好字的基礎，故執筆方法，學書者當精心研求，李斯說：「若能用筆，當自流美。」衛夫人云：「凡學者書字先執筆。」李衛兩氏之言，只說其概要，未曾詳以告人。古書家既保守其秘密，學者只能自求善法，施之實用。故孫過庭說：「古今阻絕，無所質問，設有所會，緘秘已深，遂令學者茫然，莫知要領，徒見成功之美，不悟所致之由。」鍾繇魏之名書家，學書之初，亦嘗苦求古人筆法，但元常得伯喈筆法，卻未肯將用筆之法，明以告人。後之學者只能自加推摩，以資肆應。執筆的六字口訣，即指實掌虛管直是也。古書家曾有釋義，《字學憶參》：「握筆之法，虛掌實指，聚則實，指實則掌自然虛。」梁巘說：「古傳執筆法宜圓中正，然後須手背稍內覆始著力，此法實余悟得，前人未道得。……執筆大中指三指宜死，肘宜活。」以上各說，稍覺具體。大概執筆先要管直而不邪，使大指與名指相接，作一環形。執筆要豎直，無名指小指層層累而下，好似駢脅，這就叫做指實。大拇指只有兩節，用力最強，用名指之力，以抵抗他，尚覺力薄，故必須由其餘三指用力助之，所謂五指齊力。五指齊力，初似困難，閱久之後，可成習慣，來抵字易進步，因五指之齊力，筆毫傳到力量，可發揮其性能矣。大拇指是最有用途，只有他能向內轉運，接觸其他四指，他的力量，幾等於其他四指的總和。古羅馬時代武士，角力比賽，習慣以拗手指，（大拇指）將對方的手指推向上或下，決定鬥士的勝敗和生死。大拇指力最大，最富機動性，它能與食指密切合作，最能發揮一切力量。掌虛者第一不可橫斜如執筯的樣子否則就死而不能活動。用管直，則下筆有力，傾斜則力散無勢。第

二掌內空虛，有說可容小雞蛋，有說大指食指之間作平而圓圈形，其上可置小杯，內雖儲水，手動而水不潑出，譬如

尤利於懸臂作字。掌虛之說，由來已久，惟尚未說出其原理，蓋物體有時要其中空，則傳力強而更靈活，譬如

車輪，以前用木製，或實心橡皮，遠不如現在空中的利便，而富有彈性。曾記書家有執筆歌訣云：「指頭緊，

手掌空，前三指，為前鋒，後二指，為附從，當如此，力必雄。」

指力　寫字第一起作用者在指，指力如何運用，各家之說微有不同，要使其能發揮力量，其旨一也。豐道生說：

「……妙在第四指得力，俯仰進退，收往垂縮，剛柔曲直，縱橫轉運，無不如意，則筆在畫中，而左右皆無病

矣。此法鍾王之後，惟藏真（懷素）得之為多。」〈安吳論書〉：「王侍中傳右軍之訣云：『萬毫齊力。』予

曾申之曰，五指齊力，蓋指力有偏重，則毫力必不能齊也。」柳誠懸楊景度兩少師，皆神明於指法，故一變江左

書勢，而江左書意，反賴以傳，但知之者罕矣。」有說寫字要運用手腕力，不能動手指，若是動手指，不會腕

力寫成好字，這也是力學的關係。因指力尚弱，如果助以腕力，自然力量倍增。〈臨池管見〉：「運指不如運

腕，書家遂有腕活指死之說；不知腕固宜活，指安得死，肘使腕，腕使肘，血脉本是流通，牽一髮而全身尚能

皆動，何況臂指之近？此理易明。若使運腕而指竟漠不相關，則腕之運也必滯，其書亦必至麻木不仁，所謂腕

活指死者，不可以辭害意。」又云：「把筆宜淺，用力宜輕，指宜密宜直，或作環抱狀，則虎口自圓，掌心自

虛。又先須端坐，正心則氣自和，血脉自貫，臂自活，腕自靈。」懸腕之法，除上說外，有主在牆壁作字，其

法貼紙，或釘紙於壁上，懸手作字，筆鋒抵紙，初極不慣，久之自然得趣。訓練手腕，要做到盡

平豎直，有純熟的經驗。姜堯章〈續書譜〉：「大抵作字在筆，要執之欲緊，運之欲活，不可以指運筆，當以

腕運筆：執之在手，手不主運；運之在腕，腕不知執。此作草書與小楷之不同。」〈頻羅庵論書〉：「苞堂曰：

腕力如何用法？山舟曰，使極輭筆自見，譬如人持一彊者，使之直，則無所用；持一弱者，欲不使之偃，則全

腕之力，自然來集於兩端，其實書者，只知指運，而並不知有腕力也。悟此，則義之之背後掣筆，政是驗其腕

力之到與否，無他謬巧也。」〈臨池心解〉：「腕與肘，指與筆，一齊並下，肘用力佐腕，腕用力佐指，指用

力佐筆，筆不使稍偃，衛夫人所云，須盡一身之力以送之。」黃魯直云：「大要執之欲緊，運之欲活，不可以

指運筆，常以腕運筆，執之在手，手不主運，運之在腕，腕不知執，故孫氏有執使轉用之法，執謂淺深長短；

使，謂縱橫牽制；轉，謂鉤環盤紆；用，謂點畫向背。」

力的運用　力學為物理學之一科。應用數學以論究物體上力之作用者也。凡物體受力之作用，而變其位置時，

謂之運動，運動之原因由於力，故論運動之原因者為力學。力學之微妙，現尚在研究發展時期。寫字須運用指

力腕力，自古以來，尚未得到確切完善的方法。古人所說的執筆法，不過運用筆力之一種，梁同書引米芾語：

「無等等咒」，是為蓄力用力的體驗之談，譬如衝球，踢球之先收其棒，或足，而後發球，意相同也。除上述

指實掌虛管直，善為活用外，餘均須由習練後，自行領悟，以止於至善。歐陽文忠公謂：「執筆無定法，要使

虛而寬。」〈談藝錄〉莆莊獨曰：「學書無法也；」知無法，則無法而非法；若有法，即是限量，一有限量，竭

盡腕力，不過徒似而已。」又曰：「長短大小，絕無端倪，一字間有圓活，有秀健，有舒展，有結構，不以一

法而落筆，不以一長而取妙，如生龍，如活虎，如飛騰，如蹲踞，人不得而見，神不得而跡，法也，學也，無

往不具矣。」昔賢所說寫字無定法者，以力的運用，千變萬化，不能有具體確切的說明，苟能從運用上產生的

體驗，認為暫時可用者，則正如蘇公所謂「無法之法」，亦即〈談藝錄〉所謂「無法而非法。」後漢蔡邕見鴻

都門役人以堊帚成字，心有悅焉，歸而創造飛白。王逸少得鵝群之運頸而悟執筆。唐張旭見公孫大娘渾脫舞而

得其神。黃山谷來樊道中，觀長年盪槳，群丁撥棹，乃覺有進。懷素觀夏雲多奇峰，頓悟筆意。文同學草書數

十年，終未得古人用筆之法，因見道上鬥蛇，遂得其妙。趙子昂見水中馬雞繞牆，而得句八之法。清丁一焯初

學懷素書，苦不能脫窠臼，一日偶觀劇有悟，藝遂大進。上述各家忽然覺悟力的應用，牽及書法，正如王羲之

告獻之曰：「書者玄妙之伎也。」古書家有書藝已具根柢者，偶然看到外物運動而發生的力量，驟然悟道，有

一旦豁然貫通之妙用。〈祝嘉書學·自序〉：「我國藝術，自力多染著一種不把金針度與人的壞習慣，未將

法很少流傳，後代歡喜去研究的人，多是自己去尋求自己的方法。」古人說執筆法，只說其大概或原理，所以方

具體的方法，詳細說明，或者以此譴責古人，余不謂然，原理既定，學者當再研究闡發，則科學方可開展。嘗

如今日歐美科學之進步仍日夜研究，希望其更有發展，止於至善。古人對於用筆的方法，如王羲之十五年遍習

一永字，以備八法之勢。是在研究筆力的運用，清周星蓮著〈臨池管見〉所記的一事實，說明攻永字多年一部

分的用意，他說：「廢紙敗筆，隨意揮洒，往往得心應手，一遇精紙佳筆，整襟危坐，公然作書，反不免思過

手蒙，所以然者，一則破空橫行，孤行己意，不期工而自工也。一則刻意求工，局於成見，不期拙而自拙也。

又若高會酬酢，對客揮毫，與閒窗自怡，興到筆隨其乖合亦復迴別。」〈曾文正公日記〉丙寅三月夜寫零字頗

多，略有所會，丁卯十月因寫零字偶有所得，知歐用筆，與褚相通之故。寫零字在無意中，發現運用筆力的方

法。昔有書家偶然發明寫字用借力助力阻力之法，雖非正當辦法，要亦知力之運用的一端。橫雲山人每見其甥

張得天之書，輒呵斥之。得天請筆法，山人曰，苦學古人則自得之。得天因匿山人作書之樓上三日，見山人先

使人研墨盈盤，即出研墨者，而鍵其門，乃啟篋出繩繫於閣枋，以架右肘，乃作書。後人知其事者，多加譏誚。

余謂山人方法雖欠適當，卻不能不謂為一種幫助運用腕力的一件小小發明。安吳包氏嘗以引弓為喻，要亦使人

知力的作用，今者弓矢之發射，民間已經廢棄。科學昌明，各種學問，應求自己的研究，以求發展；譬如打台

球踢皮球等運動，其規則技術，初雖出於師授，而其技術之進步，無一非日常練習自悟得來，故擊球者，對於

遠近距離角度等，預先測定，使彈力的運轉，取得預期的結果。對球的中側或邊緣，與自己用力之強弱，期望

達到其距離目的地點，如果體驗得法，控制得宜，筆為我用，而不受筆欺，才可左右逢源從心所欲，神乎其技。

不過踢球擊球，形體是圓的，其硬度彈性較強，用力較多。筆之形直，頭以毛製，裝入小竹管內，一剛一柔，

分為兩截。筆頭之毛，又有兔毫羊毫狼毫等柔硬不同。著筆有宜紙縑絹金箋，或書之壁上，或題字崖壁，吸墨

之程度不同，下筆之輕重疾徐亦異，微妙之處，遠過擊球。發筆之先，如果不加體驗，如何應用筆尖？如何使

萬毫齊力，豎畫如何挺直？撇捺如何舒展？舊的書藝，用新的方法。書體方臻流美。否則失之毫釐，差已千里。

總之，執筆方法，古人只說其「大概」或「原則」，事前須有領悟應付之方，所謂：「大匠能與人以規矩，不

能使人以巧。」所謂巧者從工夫得來，孟子言深造自左右源者，即此意也。

握筆的分寸

握筆宜緊而用力，不可太高，亦不可太下，宜得一中道，古人主張握筆有一分寸，以古今度量不

同，微有參差，要自依法使用，自得其道。握筆的高下當視字之大小亦有關力學，古人所說，不

妨加以參考，善加應用，但不可拘泥耳。衛夫人曰：「學書先學執筆，真書去筆頭一寸二分，行草去筆三寸一

分。下筆點墨芟波屈曲，皆須盡身之力而送之。」處世南云：「筆長不過六寸，捉管不過三寸，真一，行二，

草三，指實掌虛。」〈書法約言〉：「真書握法，近筆頭一寸，行書寬縱，執筆稍遠，可離二寸；草書流逸，

執宜更遠可離二寸。」梁巘著〈評書帖〉：「一管分上中下；真字小字靠下攏，行書大字從中執，草書執上始

能工，大指中指死力扺，圓如龍睛中虛發，食指名指上下推，亦須著力相撐插，禁指無用任其閒，手背內坎半

朝天，始能沉著堅而實。」五尺以上之大字，另有執筆法，詳見「書藝的運用」章中。

第六節　歷代書家臨摹名賢書法的概述

嘗聞書家指示學習範書的途徑，謂：「學明清，不如學唐宋；學唐宋，不如學六朝兩晉；並以周秦漢魏為尤善。」初尚疑之，欲求其實際情形，一時苦無所得，爰就歷代書家臨摹實蹟，加以推討，庶有適當資料可以發現；書學載籍，紀錄歷代書家的成就，「有說工隸分」，有說：「筆法漢唐之間」，有說：「體出魏碑」，所指混括，或前後參差，《書林藻鑑》敘述書家，自三代迄清為止，並多記述書家臨習範書，取法名賢，不論為墨跡或石刻，須彙加統計，或者合乎科學的論斷，古書家學問淵博，鄭重撰擇範本，臨仿之後，得有成效，當可信而有徵，但事屬草創，茲所根據的，只《書林藻鑑》一書，缺漏之處，恐所不免。不過就心之所安，求暫時的結論而已。因自黃帝以迄滿清，上記書家宗匠，下列臨仿的書家人數，用選舉記名投票方式，逐一紀錄，編成統計摘取有十人以上學習其書藝者列表如後：

統觀下表，鍾王居首位，次歐顏趙米虞褚董諸家，似尚合一部分書家，與乎個人的理想。今適用字體為真行草，篆隸已屬少數，上表所列，真行則鍾王等，草則顛素狂旭等，篆則二李；隸分則蔡邕等，似合乎現代習書準則。或謂古之書家，仿效範書，原不限上列諸賢，何得拘泥一途，限人學習？不知兩漢碑刻，大都不具書者姓名，即有之，亦屬寥寥可數。晉代書藝特盛，晉初碑既有禁，南朝碑禁，至齊未弛，所存墨跡，年代久遠，易於散失。北碑書者，多不具書者姓名，並有後出土者，臨摹魏碑，不知原書者究為何人所書。明清兩代書家雖多，遺墨亦不少，如明代文祝董邢四家，書藝均屬超群，但以年代未久，以董香光之極負時望，而《書林藻鑑》所述學習人數，尚屬不多。至清代書家，如劉鄧錢何梁翁桂伊諸家書藝雖佳；但以清代距今，時間尚

朝別	師宗	仿效人數
晉	王羲之	二八三
晉	王獻之	一五六
曹魏	鍾繇	一四九
唐	歐陽詢	一三四
唐	顏真卿	一三三
元	趙孟頫	一〇八
宋	米芾	八八
宋	蘇軾	八三
唐	虞世南	七〇
唐	褚遂良	七〇
明	董其昌	六三
唐	釋懷素	五八
唐	柳公權	五六
唐	張旭	四一
秦	李斯	四〇
宋	黃庭堅	三八
唐	李邕	三六
東漢	蔡邕	三〇
明	文徵明	二六
唐	李陽冰	二三
南朝	釋智永	二一
周	史籀	一九
東漢	張芝	一八
五代	楊凝式	一四
南朝梁	陶弘景	一四
晉	王導	一二
晉	索靖	一二
宋	蔡襄	一〇
唐	孫虔禮	八
明	祝允明	四
唐	徐浩	二
唐	韓擇木	二

屬短淺，學習人數，書本所載，因亦不多，為時所限，現尚不足據為定論。書藝之深造，固賴乎天資聰穎，勤勉學習；而多臨範本尤關重要，求有成就，實賴取法多方，才得深造。此外若唐之虞歐褚薛顏柳，五代之楊凝式，宋之蘇黃米蔡，元之趙松雪，明之三宋文祝董邢，清之劉墉張照等，無不廣搜名碑古帖，揣摩簡練，採眾花以釀蜜，方自成家。《學記》有云：「扣之大者則大鳴，扣之小者則小鳴」，實例昭彰，習書藝者，可知取則。雖然書家之得享盛名，為後世所宗仰者，亦有幸有不幸也。最要者書藝既優，遺墨或石刻，得保存久遠，廣布民間，又須得後人之推重；張芝索靖之草，原極寶貴，而遺蹟極少，張芝之草，至明已屬少見。索靖遺墨有〈七月二十六日帖〉，王廙四疊衣中以渡江，後即湮沒不聞。《宣和書譜》，載有索靖〈月儀帖〉。張索遺墨

難得，故明清兩朝，臨摹者只各二人而已。唐代首重虞永興書法，為歐褚所取則，所書孔子廟堂碑，早已燬滅，即有舊拓，亦是重刻之本。範書缺乏，無由臨摹。晉立書博士，置弟子教習，以鍾胡為法，孔明早隱，其蹟少傳，故晉代多效鍾法。二王遺墨，以唐宋諸帝之愛好，得以保存久遠，《故宮書畫錄》中，尚存多帙，品質既佳，譽滿今古，習者自眾。懿茲二宗，緜歷千禩，迄於今日，未之或桃。清聖祖酷愛董其昌書，海內真蹟，搜訪殆盡。高宗愛好趙孟頫書，自行學習，上行下效，捷於影響，故董趙之書，盛行清代，遺風餘韻，至今不衰。書藝最重品德，魯公東坡，忠義奮發，人所仰望，遺墨多而且佳，人多愛好。世稱顏筋柳骨同負盛名，而習顏者多於習柳，非偶然也。蘇子瞻有言曰：「古之論書者，兼論其生平，苟非其人，雖工不貴也。」蔡京趙孟頫書藝雖佳，才不稱其德，身價低落，傚者自少。古人說「取友必端」而況日常學習之範書乎？

第八章 書家應有的認識

第一節 富有民族意識的書家

或謂子之作是篇也，其命意與「忠義書家」名異而實際無乃相同？予曰不然。忠義書家，其範圍較為廣泛，茲所取材，為適應環境的需要，情形稍有不同；所謂忠義書家，大都食其祿而死其事，如明陳性善鄭恕等死於靖難之役，只可說忠於故主，與民族意識無關也。如元之汪澤民、余闕，清之戴熙、戴熙、湯貽芬、稽永仁等，均漢族也，死於王事，不謂不忠；但論其實際，則效忠於異族，似尚不穀，或者可稱之為愚忠。本節之所謂富於民族意識的書家，在外族侵華或亡國之後，對於民族意識的認識，似尚不穀，或者可稱不合作的抵抗，意圖匡復，其卓識遠見有不可及者。滿清以外族入主中原，人民受其荼毒；國父提倡三民主義，民族主義實居首要；所謂民族主義者，一方面抵抗外族之侵略，使民族獨立；一方面使境內各民族平等。陶冶民眾，更富有民族的意識，滿清政府卒以傾覆，創立中華民國。邇者中共肆虐，大陸淪陷，人民居水深火熱之中。民國五十一年五中全會，總統蔣公特提出民族主義教育的重要性，旨在培養青年學子的民族意識與國家觀念，藉以挽救國家的危機。先賢今哲，詔示我人的意志相同，因特加闡述，將富有意識的書家，列表於後，至其行

事已分載「東晉時代書家的南遷」、「忠義書家」等節，今者對於明末清初書家，尤多陳述，庶可彰往蹟而勵來茲。

我國文藝之士，富有民族意識；蓋由數千年來先儒的涵濡培養，待時而動。每當國家危急或復興之時，不顧身家之安危，躬行實踐，以保國衛民，經過歷史實際的考驗，更證明其學養之偉大，近人有稱為儒家的精神。不抱義而處，今世行之，後世以為楷；身可危也，而志不可奪也。其舉賢援能有如此者。儒有砥礪廉隅，不臣不仕，合志同方，營道同術，並立則樂，相下不厭，久不相見，聞流言不信，其交友有如此者。」每當時會艱難之際，恆見之書家的行事，實踐躬行，威武不屈，至死不渝之精神，實為我中華民族立國精神偉大的表現。

〈禮記‧儒行〉篇云：「儒有忠信以為寶者，多文以為富，非時不見，見利不虧其義，見死不更其守。儒有可近而不可迫也，可殺而不可辱也，其剛毅有如此者。儒有忠信以為甲冑，禮義以為干櫓，戴仁而行，

拓土衛國的書家

吾國歷代善書之士，效力國家或開疆拓土，或力禦外侮，歷史所載，代有其人。東漢班超征服西域五十餘國，蜀漢諸葛亮平定南蠻，東晉謝安擊敗苻堅百萬之眾於淝水，唐太宗迭征東北和西土諸國，威震國外。李靖李勣裴行儉之屢敗突厥，薛仁貴之天破高麗契丹，宋范仲淹夏竦之經略陝西，夏人相戒不敢犯境。西夏趙元昊叛逆，韓琦坐鎮邊區，使元昊畏懾稱臣，南宋金兵南犯，岳飛韓世忠、劉錡文張浚吳玠先後大破金兵，阻其戎馬之跡。蒙古兇悍，滅宋而佔據中土，人民淪於異族者將達百年，劉基佐明太祖恢復華夏，元帝逃至朔北。土木之變，於謙力拒也先，使明室轉危為安。上述諸賢，力禦外侮，功勳煊赫照耀史冊，不必多述。

總之，先賢文能操翰，武能殺敵，為民族爭光，本書已在「統帥名將武人中的書家」及「忠義書家」兩節中略予陳述，茲不復贅。

外族內侵偏安時期書家的態度

國家不幸，在國土一部分淪陷於異族時期極可考驗民族意識的強弱，如抗日

之役，大陸被共匪佔據之時，國人群奔自由區域，最為明顯的事實。如以歷史作證，永嘉之亂，外族內侵，北

土淪於異族，國家分崩離散，民族岌岌可危，一時中土書家，不願為臣作僕，集體南來。東晉之時，山東河南

河北等省巨族，為王謝郗庾祖劉許多著姓，均率族南遷，即秦晉隴等僻遠的西北書家，亦多南往；人才薈萃，

得造中興之局，北朝土地遼闊，國勢強盛，索虜氣氛瀰漫北土，漢人在鐵幕生活二百十年，因苦逾恆，然而書

家人數反較南朝為少。

南朝書家籍隸長江流域者一百十一人，黃河流域者六十九人，兩共一百八十人。北朝書家原有一百五十三

人，再加南籍書家十一人江蘇籍有劉芳劉懋二人浙江籍有沈嵩一人，安徽籍有夏侯道遷二人四川籍有李苗一人，兩共一百六十四人，但其中有六十九人，已

遷往南朝，故實際上只有九十八人而已。

李苗沈嵩仕魏情形，在〈魏書・北史〉中，沒有紀錄；夏侯道遷以私憤歸魏。劉芳幼時，隨其伯母逃難，

轉輾而達北魏，劉懋為芳之從子，沈嵩為沈文秀所殺。北魏書家有名者，為崔盧江三氏，其祖先大都不得已而

留魏，永嘉之亂，陳留江瓊，投奔張軌，子孫因居涼土，至六世孫江式，始以書名。洛陽沒後，范陽盧志，投

奔荊洲刺史劉琨。元帝之初，徵盧諶為散騎中書侍郎，而為段末波所留，盧邈因不得南渡，後遂遇害。諶名家

子，早有聲譽，值中原喪亂，與清河崔悅等並淪非所，雖俱顯達，恆以為辱，諶每謂子曰：「吾身沒之後，但

稱晉司空從事中郎爾。」諶身雖居異域心向南朝，居心良苦。崔宏在北魏，因苻氏亂，欲避地江南，為張願所

獲，本圖不遂，乃作詩以自傷。

北齊書家共十七人，大都身居北土，籍江蘇者有彭城劉遜劉珉劉玄平，武進蕭慨，共計四人。北周書家共

十一人，籍隸江蘇者，只有武進蕭撝一人而已，餘均籍隸北方，觀乎南朝書家之多於北朝，可為民情同背之一

大證質。

亡國時期書家的奮鬥

當國土完整，或偏安時期，其握有政權或擁有重兵者，軍需供給無缺，易於發揮其才能，抵抗強敵。至兵敗國亡之餘，富有民族氣節的書家，絕不負其懷抱，力圖復國，明知其不可為而仍努力為之。甚或國土已全為敵人佔有，壓力重重，無法抵抗，不得已茹苦含辛，犧牲自己，作消極不合作的抵抗，雖身為孤臣孽子，精神仍未崩潰，仇讎永世不忘；何者？蓋欲以其所為，激發後昆，不忘世仇，再圖恢復，用心良苦，而議者或忽而不論，或者竟視為無足輕重，殆以未能深心史實故耳。北宋之末，金兵佔有黃河兩岸各地，陳過庭至兩河河北，民堅守不肯奉詔降金，高宗建炎元年，復詔兩河民間門出降，民猶不肯，史稱為兩河義民。我國不幸，迭遭異族侵陵，明之末也，滿族入關，有志書家群起抗清，有起義軍冀復明社，除史可法黃道周等被擄成仁外，鄭成功、顧炎武等樹立抗清義幟，文震亨鄭露等自殺報國，此外或遁入緇流，或深隱土穴，時日已久，尚有拒絕徵召不仕滿清，表示不合作的精神，喚起民族的自覺，以書家而論，就記憶所及，已有一百六十餘人之多，為歷代所僅見之事實。清帝御題〈勝朝殉節諸臣錄並序〉謂：「死節三千八百餘人」，至其他書本所載明末清初志節之士善書而抗清者，尚未計入。歷代亡國之時，書家忠於故國，情真義烈，未有如明末清初之多也。清梁啓超著有〈明末遺著言行之影響〉一文，關於當時文人抗清義舉，說明最為剴切，其言曰：「明崇禎十七年五月初十日之後，便變成順治元年了。本來一姓興亡，在歷史算不得什麼一回大事，但這回卻和從前有點不同。新朝是『非我族類』的滿洲，而且來得太過突兀，太過僥倖，北京南京一年之中，唾手而得，抵抗力幾等於零；這種刺激，喚起國民極痛切的自覺；而自覺率先表現，實在是學者社會；魯王唐王在浙閩，永曆在兩廣雲南，實際上不過幾十位白面書生，如黃石齋（道周）諸賢，在那裡發動主持。他們多半是『無官責、無言責』之人，盡可以不管閒事；不過想替本族保持一分人格。內則隱忍遷就於悍將暴卒之間，外則與『泰山壓卵的我朝為敵，』雖終歸失敗，究竟已把殘局支撐十幾年，成績還算可觀了。……因為這些學者留下許多可

歌可泣的事業，令我們永遠景仰。……那時（順治）滿洲最痛恨的江浙人，因為這地方是人文淵藪，輿論的發蹤指示所在，反滿洲的精神到處橫溢。……康熙親政後，一變高壓手段為懷柔政策，他的懷柔政策，分三著實施，第一著為康熙十二年之荐舉山林隱逸，第二著為荐舉博學鴻儒，但這兩著總算失敗了。被收買的都是二三等人物，稍微好點的也不過新進後輩，那些負重望的大師，一位也網羅不著。倒惹起許多惡感。滿清入關之後，漢族人士處水深火熱之中，國恨家仇，勢不兩立，是以先賢之冒刃攖鋒，前仆後繼，作壯烈的犧牲，不合作的抵抗，使敵國之君，尚懷敬懼之心，試觀清帝御題〈勝朝殉節諸臣錄並序〉：「……其生平大節表著者，予以專諡，餘則通諡為『忠烈』、『忠節』，次則通諡為『烈愍』，統計一千六百餘人。若諸生章布未通仕籍及姓名無考，如山樵市隱之流，則入所在忠義祠，統計二千餘人。……夫以明季死事多至如許迥非唐宋所可及。」此雖為清帝懷柔手段，亦可證明當時民族志節的偉大表率。

鮮卑族的慘殺漢族書家　西晉之末，胡人鮮卑族據有中土，凌辱漢族，斥之為「漢子」北齊書魏蘭根傳，「一錢漢」通鑑梁，「漢狗」通鑑陳，「痴漢」、「惡漢」、「無賴漢」、「破廉恥漢」、「沒分曉漢」陸游老學陶宗儀輟筆記三耕錄，紀十三，紀五，於是撰著家譜傳姓譜家訓等書，藉以表示漢族之尊嚴，門第之高貴，宗族之團結。衣冠文明之漢族，不願屈膝窮廬，相率南遷，翊贊王室，促成江左文物之盛。其不得已宦居北齊之顏之推，不願教其子弟學鮮卑語，彈琵琶，以取卿相之尊。太原人羊侃羊鴉仁寧棄北地衣冠，投奔南朝，民族意識之濃厚，多出於文藝儁之士。北朝漢族書家之遭殺戮者，北魏有沈嵩武康、張黎雁門、郭祚晉陽、王由霸城、崔浩清河、高遵渤海；北齊有崔季舒博陵安平人、劉逖彭城人、趙彥深宛人，其中以崔浩崔季舒最為慘酷。清河崔氏無遠近，范陽盧氏、太原郭氏、河東柳氏，皆浩之姻親，夷其族，其秘書郎吏已下盡死。浩幽執，被置檻內，送於城南，使衛士數十人溲

漢人備受侮辱，遂激動民族自覺心，仕北魏，世有功勳，以浩為尤著，其佐魏也，自比子房；乃因細故被誅，

其上，呼聲嗷嗷，聞於行路，自來宰司被戮，未有如浩之慘也。北齊崔季舒劉逖既被斬首，殿庭長鸞令棄其屍於漳水，季舒家屬男女徙北邊，妻女子婦配奚官，小男下蠶室，貲產悉沒。鮮卑秉性好殺，忘其勳舊。《魏書》稱：「太祖威嚴頗峻，官省左右，多以微過得罪，莫不逃隱，避目下之變。」漢族書家中有只知利祿，缺少民族意識者，只自取其辱耳。《南史·宋文帝本紀》：「文帝二十八年春，魏太武自瓜步鎮江北岸退歸，俘廣陵居人萬餘人以北，徐豫青翼二克六州殺略不可勝算，所過州郡，赤地無餘」異族南侵，殺戮之慘酷，真有「天地為愁，草木慘悲」之概。凡屬有血性之漢人，無不同聲悲憤。冀早復讎。

在明末清初書家的抗清與不合的情況，已詳戴「忠義書家」等節，玆將文藝界抗暴之士，分省列舉，其中雖以江浙人士為多，但各省抗敵志士，先仆後繼，未曾稍餒，且已瀰漫全國矣。

江蘇省

長洲
文震亨、張鳳翼、張獻翼、鄭敷教、徐枋、徐柯、朱理存、楊補

吳縣
徐樹丕、彭行先、文柟、文點、文掞、釋本光震孟、釋輪庵震亨、文從簡

崑山
楊无咎、顧炎武、歸莊

松江
邱岳、陳子龍、沈明初

武進
顧苓、黃淳耀、惲壽平

常熟
金俊明、馬一龍、柳隱、朱鶴齡

嘉定
徐波、李子柴、邱上儀

太倉
朱用純、陳曼、王時敏、邱岳

無錫
龔賢、徐孚遠、華亭、顧祖禹、許儀、顧柔謙

華亭
太倉、沈猶龍、陳瑚、陳繼儒

川沙
朱用純

吳歷、張雲章

江寧　顧夢游　黃星周　房中宏
江陰　呆頭陀
上元　張怡　張風　紀映鐘　胡宗仁
如皋　冒襄
丹徒　張孝思
興化　釋行彌
句容　釋雪裘　釋大錯　李瀚
高淳

鹽城　宋曹　釋原忠
沛縣　閻爾梅
徐州　萬壽祺
山陽　張沼
睢寧

趙彝　丁敬　錢士璋　戴笠　金農
釋原志　丁元公　褚庭琯　李肇亨　汪挺
巢鳴盛　釋行彌　項聖謨
石門　呂留良
嘉興

朱之瑜　黃宗羲　黃宗炎　陳梓
山陰　祁豸佳　祁彪佳　劉世鷗
會稽　釋弘瑜　謝辪
海寧　查繼佐　祝淵　陸嘉淑　呂留良　吳蕃昌　董說　釋達受　釋超然　釋如龍
海鹽　文貞　陳梁

陳洪綬　鄞縣　周容　李文纘　萬斯同
陳撰　永嘉　何白　桐鄉　朱容
浙江省　武元默　吳興
餘姚　諸暨

方以智　張履祥　方貞觀
歙縣　吳山濤　程邃
鳳陽　朱術桂　白丁　林時桂　釋石濤
休寧　查士標
蕪湖　蕭從雲
安徽省　桐城　貴池

吳應箕

吳應筵　益陽

太平　郭都賢

湯燕生

宣城　朱景英

唐允中　湘人

江西省　湖北省

南昌　黃岡

朱耷　王一翥

王猷定　杜濬

黎元寬　蘄州

審都　顧景星

魏禧　孝感

魏禮　程正揆

黃州　莆田

曾曅　林銘凡

湖南省　謝穎蘇

寧鄉　南海

陶汝鼐　沈瑤池

衡陽　詔安

王夫之　費密

遂寧

呂潛

閩人　邱園

楊祺

福建省

長樂　吳世曆

漳浦　黃道周

廣東省

番禺　屈大鈞

釋鷺光

濟陽

張爾岐

黃州

郭宗昌

籍貫未明者

沈瑤池

鄭成功　貴州省

楊文驄

閩人　申涵光

張蓋

山東省

霑化　諸城

楊祺　丁裕慶

新城　新城

王士禎　王餘祐

華陰

王弘撰

陝西省

郭宗昌

黃州

費密　遂寧

呂潛

邱園

楊祺

霑化

番禺　諸城

屈大鈞　丁裕慶

釋鷺光

濟陽　劉元化

張爾岐　華陰

南海　王弘撰

賴鏡　郭宗昌

廓露　史可法

林銘凡　西華

陸豐　李和

彭士龍

廖秉鈞　祥符

廣西　河南省

釋石濤　太原

傅山　山西省

四川省　貴州省

新繁　永年

李中素　申涵光

廈門　山東省

林元俊　張蓋

雲南省　新城

楊龥　王餘祐

南安　華陰

王弘撰

河北省　陝西省

李待問　郭宗昌

釋雪袌　黃州

釋浩然　沈瑤池

釋弘瑜　籍貫未明者

愛逮

李待問

第二節　遭人唾棄的書家

孔子曰：「志於道，據於德，依於仁，游於藝。」此為孔子教人進德修業之方。志於道者心之所向，在於道也。據於德者，行道而有得於心則服膺而弗失也。依於仁者無終食之違仁也。游於藝者，學習禮樂射御書數，皆至理所寓，以涵養其德性者也。六藝雖屬一種技術，要須志道據德依仁而行之；否則無行藝人悉為天下人所吐棄也。

總統蔣公著〈民生主義育樂兩篇補述〉，關於美術——書畫雕刻項內曰：「我們中國過去的學術文化界，講究個人品德的修養與性情的陶冶，把琴棋書畫看得很重要。」孔聖之告誡，總統之指示，習書藝者，均當奉為圭臬也。

國家之所以重視文藝者，為保持其國民之品德，使知善有所趨，惡有所避也。蘇東坡黃山谷宋之名書家也，蘇氏之言曰：「古之論書者，兼論其生平，苟非其人，雖工不貴也。」又曰：「……然至使見其書，而猶憎之，則其人可知矣。」黃氏之言曰：「學書須要胸中有道義，又廣之以聖哲之學，書乃貴；若其靈府無程，使筆墨不減元常逸少，只是俗人耳。」蔡京秦檜非不善書也，顧當世已深恨其權姦禍國，後世更加吐棄，視為狗彘之不若，誰願藏其遺墨，即偶遺所書石刻，亦必加以摧毀不使留置人間，污人耳目也。

獨是德性堅定與懷有民族思想的書家如遇國變，每潔身自好，有獨特的表現，對於當時的暴力政權，和外患的侵略，樹立其精神的反抗，以激勵後世。或者國家多難，權奸當國，有不願個人身家性命以圖挽救者，歷受世人的欽敬，更珍視其遺墨，就其遺蹟，想見其為人，風流節概，有相感於異代者，非僅寶

茲名跡而已也。如唐之顏真卿，宋之岳飛、文天祥，明之方孝孺、黃道周，清之朱耷傅山，大節凜然，或忠於其主，或不臣異族，遺留書跡，人咸珍藏。本書另有「忠義書家」一節，與本文互有闡發。古人云：「士窮見節義，世亂識忠臣」，顧亭林先生於甲申之後，屢圖復明，未遂所願，其著《日知錄》中有特記兩節，以規末世。其一曰：「禮義治人之大法，廉恥治人之大節，蓋不廉則無所不取，不恥則無所不為。」又接記一則曰：

「頃讀《顏氏家訓》有云：齊朝一士夫，嘗謂吾曰：『我有一兒，年已十七，頗曉書疏，教其鮮卑語及彈琵琶，稍欲通解，以此伏事公卿，無不寵愛。』吾時俯而不答，異哉此人教子也！若由此業，自致卿相，亦不願汝曹為之。嗟乎，之推不得已而仕亂世，猶為此言，尚有小宛詩人之意，彼閹然媚於世者，能無愧哉。」

顏氏鑒於滿清入關之初，明之大臣王鐸錢謙益輩挾其文藝之優良，忘卻先朝之原澤，歡迎清師，甘事異族，其辱國賤行，為萬世所病訴，《日知錄》所記，蓋有為而言也。歷觀古今書家，其有行為失檢者，迭經被人指摘，書藝雖工，不足貴也。況復忝顏事仇者，不獨為當代所不容，並為後世所吐棄，因本「述而不作」之義，略述其人其藝，以及歷代人士痛責之言辭，並非苛責於人，蓋望後來善書之士，有所警惕，應先重視品德也。苟能品學兼善，合之則雙美，離之則兩傷，其輕重得失，當先有所抉擇也。茲將歷代善書而無行者列後：

西漢三書家。《佩文齋書畫譜》，揚雄、孔光、谷永皆列入書家，時王莽心懷不軌，篡奪漢室，《綱鑑易知錄》特加批判：雪航趙氏曰：「揚雄、谷永以文章著於世，……何無恥之甚也。……又若孔光者，乃先聖之裔，受知三朝，位冠百辟，明知王莽造飾偽行，內懷奸謀，舉為大司馬領尚書事，是以文武二大柄付於莽手。孝平二年，光為太師，稱莽功德，比周公，成其篡之志，先正言其事，仕漢則不忠，承家則不賢乎？」西漢劉棻從揚雄學作奇字，及棻誅，雄從天祿閣投下幾死。《朱子綱目》書曰：「莽大夫揚雄死。」書法曰：「莽臣皆書死，不書卒，賤之也。莽大夫多矣，特書揚雄，所以深病雄也。」蓋雄曾作「劇秦美新。」文人無行，

雖善奇字，仍為人所痛惡之也。

魏武帝。三國魏武，尤工章草，雄逸絕倫，宋朱熹嘗學其書，其友劉共父詆之，元晦以時之古為解，魏武心懷不正，故其父詆元晦取材之不當。

魏鍾繇。後漢之末，胡昭鍾繇，並師劉德昇，俱善草書，所謂「胡肥鍾瘦」，魏武頻加禮聘，遊陸渾山中，躬耕力學，閭里敬事之。孫狼作亂至陸渾，相戒曰：「胡居士賢者，不得侵犯其境」，邑賴以安，書斷盛稱鍾繇書藝，其言曰：「元常其書絕妙，乃過於師，剛柔備焉，點畫之間，多有異趣，可謂幽深無際，古雅有餘，秦漢以來一人而已」，但觀其學書之品格，與胡昭異趣，虞喜〈志林〉稱：「鍾繇見蔡邕法於韋誕坐中，苦求不與，捶胸嘔血，魏武以五靈丹救之。誕死，繇發其冢，遂得之。」鍾繇在東漢之末，舉孝廉，辟三府為廷尉正，遷侍中尚書僕射，封東武亭侯。魏受禪，進太傅，封定陵侯。心懷回測，棄其故主，早黨於曹氏，殊多缺德。其〈上魏文帝曹丕荐季直表〉有云：「臣繇言，臣自遭先帝恊列腹心，爰自建安之初，王師破賊關東，時荒穀貴……」建安為漢獻帝年號，先帝指魏武帝曹操，繇身食漢祿，居顯位，而內心已早附曹操矣。所謂表者，蓋相傳為鍾繇書，其跡更顯。《佩文齋書畫譜》歷代名人書跋一，列有魏鍾繇上尊號奏，在魏文帝篡位之初，其中有大理東武亭侯臣繇者，乃其人也。魏受禪碑表額在潁昌，黃初元年十月辛未受禪於漢。《庚子銷夏記》：「按此碑昔人謂王朗文梁鵠書，非表奏之表也，碑云，黃初元年十月辛未受禪於漢。」《庚子銷夏記》評黃初制命碑云：「當時曹鵠書，鍾繇刻石為三絕，顏魯公謂為繇書。」祝嘉《書學史》，葉昌熾《語石》兩書，均謂進勸諸臣有臣繇名，則為太傅書者近之。歐陽修云：「嗚呼，漢魏之事，讀其書者，可為流涕也。」其鉅碑偉字，其意唯恐傳之不遠也，豈以後世為可欺歟？不然，不知恥者無所不為乎？」《庚子銷夏記》評黃初制命碑云：「當時曹瞞假之名義，弋取漢鼎，子丕濟惡，父子兄弟，倫理乖戾，千古異變，乃作黃初制命碑，欲矯祀孔子以掩世

目，而書者此中寧無棟杗」。《居易錄》：「清韓中郎聖秋姬某氏，好臨晉唐書法，獨廢鍾書，韓詰所以，

對曰，漢季正統關侯忠義而斥以賊帥，狂悖極矣，書雖工，抑何足取。韓有詩記其事云：「誰知太傅千年後，

敗闕端從戎路開」。統觀上述，如果受禪碑確為鍾繇書者，韓姬之見更異於常人。元常雖工於書藝，而其為

人也，自不免後人多所訾議。

晉王敦。初以工書得家傳之學，筆勢雄健。欲專制朝廷，元帝畏而惡之，敦率眾內犯，時人以操莽目之。桓溫

善行草書，晉人以王桓二人先後叛國，當時已不重其書。

唐鍾紹京。工書，直鳳閣，宮殿門牓，皆其書也。《語石》：「唐鍾紹京與薛少保齊名，開元初，書家第一。

……自來書家之不幸，未有如鍾紹京者也，殆以紹京附麗椒房，父事閹豎而鄙之歟。」

唐蘇靈芝。亦工書，以曾投偽，當時惡其為人，亦不重其書，《語石》：「考憫忠寺寶塔頌，亦靈芝書，碑末…

至德二載四字，有重鑿痕，映日視之，蓋原刻為聖武二年，安祿山僭號也。時兩京雖復，河朔尚淪化外，故

不奉唐正朔，後始改耳。」《墨林快事》評蘇靈芝書憫忠寺寶塔頌：「此唐蘇靈芝為史思明書也。思明為

臣則助逆，為賊主篡位，乃唐之所不宜存其跡也。」蘇靈芝以書藝賊賊，宜為人所吐棄也。

唐李林甫。性柔佞狡黠，有權術，工書善畫。玄宗時累拜兵部尚書，兼中書令，厚結宦官妃嬪，察

帝動靜，故奏對皆稱旨，在朝十九年，專政自恣，卒釀安史之亂。

唐陳希烈，宋州人，工書，代張九齡守判集賢院事，李林甫以其柔易，引為宰相，安祿山之亂，受偽命中書令，

蕭宗時，淪陷賊罪賜死。

唐宋之問，唐汾州人，武后時直習藝館，奉宸內供奉，附張易之，易之敗，貶龍州。迨武三思復用事，起為鴻

臚主事。中宗即位，坐貶狼藉，貶為汴州長史，睿宗時賜死。之間工真行，天性卓絕，曾書龍鳴寺碑。工詩

與沈佺期齊名，稱為沈宋體，以靡麗見長。

五代楊凝式，宰相涉之子也。朱全忠逼唐禪位，凝式為無過；況手持天子璽綬與人，雖保富貴，奈千載何？景度當時諫父口吻，大節凜然。乃全忠既篡弒，景度驟變初衷，歷事五朝，仍為顯宦，先後言行，完全相反，視國變若傳舍。歐陽文忠著《新五代史》，褒貶義例，仲師春秋。揚涉傳後附記凝式：「有文詞，善筆札，歷事梁唐晉周。」蓋貶之也。後人對其為人，缺乏氣節，亦有不滿之者。黃庭堅云：「顏魯公楊少師髣髴大令，魯公書今人多尊尚之，少師書，口稱善而腹非也。」《初月樓論書隨筆》：黃涪翁云：「今人見楊少師書，口是而腹非也，在宋已然，何況今日。」

宋米芾。《宋史》本傳：「妙於翰墨，沉著飛翥，得王獻之筆意。」論宋代書藝者，以蘇黃米蔡並稱。後人評米氏書藝，譽者固多，毀者亦不少，從藝術上而表不滿，猶不足為病；從附阿奸權而得高官厚祿似不能恕。匋軒論米芾書藝兩則，專論為其人，茲錄如後。五十二年一月六日香港《工商日報》：「米氏人品，不逮坡翁，當其生前，雖邀帝王特知，權臣庇護，但仍屢為正人端士所鄙薄，目之為顛。」又同年一月八日載：元章與蔡氏父子結合，實階梯於古董字畫者為多，蔡京伏其博雅，因多踰分曲庇之事。崇寧初，元帝出為江淮制置發運司句當直達綱運，大遭張勵，以其玩世不恭，故予抑扣，元章大不堪。念蔡京又拜相，權勢益張，元章即潛遣心腹赴京師懇於蔡京，乞去銜內「制置發運司」五字，易敘為「並同監司」，蔡京亦悉從之。勅命到手，元章即自書新刺，於次晨呵殿逕入，轎子直抵大漕廳前，然後出轎。張勵望見為元章，初驚愕莫測，及展刺，始知自今始，元章地位與己相等，彼此鈞敵矣，俟其退，憤然語坐客曰：「米元章一生證候，今日乃使著矣。此為元章倚仗權相，凌轢上司之一幕。」消息傳開，使元章聲名，在當日正人君子心中，大為減色。蓋此為社會風氣所不容也。設非學藝確有獨到，幾何不如蔡京垮台後，各地流傳墨跡，一夜之間，盡被

毀棄不留。蓋此亦我中華民族勸善懲惡之一種表示也。

宋陸游。草書學張顛，行書學楊風，尤長於詩，但晚節不終，深為惋惜。《宋史·陸游傳》：「……晚年再出，為韓侂冑撰南園閱古圖，見譏清議。」《香祖筆記》：「放翁晚節，以韓侂冑南園記，為世口實。」《餘冬序錄》：「韓侂冑當國，欲網羅四方知士相羽翼，嘗築南園，屬楊萬里為之記。萬里曰，官可棄，記不可作」，楊陸晚節竟以一記別其高下。朱熹嘗謂：「游能太高，跡太近，恐不能全其晚節。」蓋有先見之明也。

宋蔡京、蔡卞。京性兇譎，與章惇相依為姦，復王安石新法，竄元祐諸臣，植黨營私，毒流四海，卒召靖康之禍，天下罪京為六賊之首。蔡下嘗託紹述之說，多中傷善類，過於章惇，紹興中，追貶其官。京下兄弟同年登科，均善書藝，但後人評論，殊多譴責。張丑《管見》云：「宋人書例稱蘇黃米蔡，蔡者謂京也，後世惡其為人，乃斥去之，而進君謨焉。君謨在蘇黃前，不應列元章後，其為京無疑矣。京筆法姿媚，非君謨可比也。」《鐵圍叢談》：「京字勢豪健，痛快沈著，迫紹聞天下號能書，使人掩鼻而過之也。」元鄭子經《論蔡京書》曰：「……其悍誕詭異見於顏面，吾知千載之下，所謂三代之直道也。」又云：「予嘗謂詩文書畫皆以人重，蘇黃遺墨流傳至今者，一字兼金，章惇京下，豈不工書，後人糞土視之，一錢不直，非獨書也，詩文之屬，莫不皆然。」《庚子銷夏記》：「米元章大字天馬賦墨跡有蔡姓珍藏印，乃蔡京也。又有賈似道小印，及秋壑圖書，在明又入嚴相家，嵩籍沒入內。如此名跡，累辱於權奸之手，良為可歎，……卷既入內，將後跋皆割之。」統觀上述，蔡

於京，京又勝於襄，今知有襄而不知其他蔡，要以人廢也。」又云：「予嘗謂書下勝於京，京又勝於襄，今知有襄而不知其他蔡，要以人廢也。」永叔有言：「人率皆能書，獨其人之賢者傳遂久遠，使顏魯公書雖不工，後世見者，必寶之，非獨書也，詩文之屬，莫不皆然。」《漫堂書畫跋》：「從來法書名畫，多辱於權門，如蔡京賈似道嚴嵩諸人藏弄最富。」

京等雖屬工書，已為後人所鄙棄，即其蒐藏之名人書畫，蓋章留跋，亦多為後人割去，不欲見其姓氏，人之無良，雖有才能，不復為人重視，獨忠賢遺墨，雖寸楮殘章，亦視若拱璧，薰猶異趣，千載有同感焉。

宋章惇。為宋尚書僕射兼門下侍郎，引蔡京、蔡卞等盡復新法，力排元祐黨人，徽宗初，貶睦州卒。〈東觀餘論〉：「近世書人，惟章申公能傳筆意，雖精巧不迨唐，而筆勢超越，意出褚薛上，暮年尤妙，一以魏晉諸賢為則，正者殊類逸少。」後人惡其為人，因不喜其書。王漁洋〈筆記〉：「宋人如章惇，最工書，其論書亦最精，自謂墨禪，黃長睿亦謂其筆勢超超，「意出褚薛，然後人不屑道。蔡京亦然，脫有存者，賞鑒家，亦罕收藏，不中作蘇黃奴隸，是故君子惡居下流，此之謂也。」

宋曾布。文章名位，輝映一時，宦轍所至，到處留題；只以熱中比匪，附於章惇，讚惇紹述甚力，人固不重其書。布趨時附勢，但為身謀，乃至傾軋善類，〈宋史〉列入〈姦臣傳〉中。

宋秦檜。性陰險，紹興間為相，植黨盈朝，專權用事，對岳飛韓世忠等出師北伐，所向奏捷，而檜欲挾金人以自重，力主和議，各令班師；於是淮寧蔡鄭等處，得而復失；尋誣殺岳飛父子，誅逐忠良，劫制君父，倡和誤國。開禧間，追奪王爵，改諡繆醜。檜雖能書，但後人深惡痛疾之。〈書史會要〉：「秦檜能篆，嘗見金陵文廟井欄上刻其所書『玉兔泉』三字，亦有可觀；惟後人惡其奸劣，碎毀之，不使流傳。」清葉昌熾〈語石〉云：「孔雀有文章，巨奸大慝，遺蹟偶留，後人往往磨而去之。杭州府學，光堯石經論左傳之末，皆有紹興癸亥歲九月甲子尚書僕射同中書門下平章事，兼樞密使魏國公秦檜題名，後人磨去其姓名，然書固未損也。」朱竹垞云：「李龍眠畫宣聖及七十二弟子象贊，後有吳訥跋述檜之言，朱子謂其倡邪說以誤國，挾虜勢以要君，其罪上通於天，庶使邪詖之說，姦穢之名，不得廁於聖賢圖象之後。」

元趙孟頫。〈元史本傳〉：「孟頫篆籀分隸真行草書，無不冠絕古今，遂以書名天下。」按孟頫為宋太祖子秦

王德芳之後，四世祖崇憲靖王伯圭，高宗無子，立子偁之子，是為孝宗，伯圭其兄也，賜第於湖州，故孟頫為湖州人。曾祖師垂，祖希永，父與訔，歷任宋廷要職，關係深厚。宋亡，孟頫仕元，以王孫甘事讎敵，在當世已愧對親友，宜後人譴責之多也。松雪書藝，固極卓絕：如論其品德，幾在不齒之列，故後人重其書而惡其為人，評論之深刻，實有體無完膚之概，如以上述孔子蘇軾黃庭堅談藝之辭衡量之，均所不許也。現在人心澆薄，偶有所長，甘心媚敵，罔知名教，故特臚列後人評論孟頫之詞，知所鑒戒。庶乎厚顏忘本者，知品德之重於藝術，以松雪之擅書，猶不免受世千萬人之吐棄也。下列事實，述而不作，非我一人之私言也。

後人有以子昂子固的畫品格評其品格者。《韻石齋筆談》：「觀子昂穎哲秀拔，嫣然宜人，為王孫芳草，欣欣向榮。觀子固畫，則雪幹霜枝亭亭獨立，如歲寒松柏，歷世不變，志士寧為子固，勿為子昂。」

《新元史》：「鄭思肖，字所南，為宋太學上舍生，宋亡，始改今名，寓思趙氏之意，歲時伏臘，輒野哭南而拜，聞北語則掩耳而走，坐臥不北向，扁其室曰本穴，世以本字之本置下文，則為大宋也。趙孟頫才名冠世，思肖惡其仕元，與之絕。孟頫數往候之，終不得見而去。」

《書畫見聞錄》：「錢選字舜舉，湖州人。元有八俊之號，以趙子昂為首，舜舉與焉。元至正間，子昂被荐入朝，諸公皆相附取達官，獨舜舉齟齬不合，流連詩畫，以終其身，故筆墨更推重，曾自題詩云：『如此谿山著此身，春袍曾染玉堂塵，看花夢斷秋林外，嬾臭腥膻不口臣。』」

《書訣》：「俞和字子中，錢塘人。其母寡居，趙子昂私之而生，和遂冒趙氏，教之書。子昂死，趙雍等分出之，乃以俞為氏，子孫居杭業醫。」

張丑《管見》：「子昂書法溫潤閑雅，遠接右軍正脈之傳，第過為嬌媚纖柔，殊乏大節不奪之氣，似反不若文信國天祥書體清勁，其傳世六歌等帖，令人起敬起愛也耶？」

項穆云：「子昂學八而資四，上擬陸顏，骨氣乃弱，酷似其人。」又云：「孟頫之書，溫潤閑雅，似接右軍正脈之傳，嬌媚纖柔，殊乏大節不奪之氣，所以天水之裔，甘心仇敵之祿也。」

莫雲卿云：「勝國諸名流，眾口皆推吳興，世傳度人道德陰符諸經，其最得晉人法者也。使置古帖間，正似閭閻俗子，衣冠而列，儒雅縉紳中，語言面目，立見乖忤，蓋矩矱有餘，而骨氣未備，變化之際，難語無方。」

徐渭云：「世好趙書，女取其媚也，責以古服勁裝可乎？蓋帝胄王孫，裘馬輕纖，足稱其人矣，他書率然。」

《鈍吟書要》：「趙松雪出入古人，無所不學，貫穿斟酌，自成一家，當時誠為獨絕，自近代李禎伯創奴書之論，後生恥以為師。」又云：「趙文敏為人少骨力，故字無雄渾之氣，喜避難從易，須參以張從申徐季海方可。」

莊泉跋：「趙子昂不知至，惟以畫手高否為論，是其所重也。惟其所不知者，凡君臣父子中國夷狄親疏內外上下冠履之分，俱有所不知，故至貪富貴，而事仇敵，甘大豕而拜醜虜，無所不至，其視繪圖使人惕然有所警於君父之間，豈只為可愧死也哉！」

《圖畫精意識》畫論：「若王叔明未免貪榮附熱，故其畫近於燥，趙文敏大節不惜，故書畫皆嫵媚，而帶俗氣。」

朱彝尊書襄鮓帖跋：「是書南宋藏之內府，元兵輦以入燕，前有宋南廊庫經手人郭墨印泥，是時元書省樞中外，江南既平，宋宜曰亡宋，而斯人遂直書亡宋，又隱其名，以示不臣者然。卷後有米有仁跋，及趙子昂諸

人圖書，可定真蹟非謬。君子觀於是，歎子昂以王孫仕元，其有愧於南廊庫經手人多矣。

梁子寅云：「李西台名重一時，而東坡乃謂可愛終可鄙，雖可鄙終不可棄，予嘗妄意借此為子昂方寸大字之評，聞者瞿然，固難為淺見寡聞者道也。」

王世貞云：「……若趙承旨，則各體俱有師承，不必已讚，評者有奴書之誚，則太過。」

《昭代尺牘小傳》：「伊秉綬書似李西涯，尤精古隸，獨不喜趙文敏，蓋不以其書也。」全祖望云：「先生工書，自大小篆隸以下無不精，嘗自論云：『弱冠學晉唐人楷法，皆不能肖，及得松雪香山墨跡，愛其圓轉流麗，稍臨之，則遂亂真矣。已而媿之曰，是如學正人君子者，每覺觚稜難近，降與匪人游，不覺其日親者；松雪曷嘗不學右軍，而結果淺俗，至類駒之無骨，心術壞而手隨之也。於是復學顏太師。因語人學書之法，寧拙毋巧，寧醜毋媚，寧支離，毋輕骨；寧真率，毋安排』，君子以為先生非止言書也。」

《湘管齋寓賞編》：「文敏趙公妙契晉人，不肯作蘭亭以下人物，而蘊藉雍容，信為有之，惜乎氣骨不逮。」

《庚子銷夏記》：「趙子昂曾畫歸來圖，元人題云：『文章撐住晉乾坤，三徑清風宛若存，何事揮毫松雪老，不知芳草怨王孫。』子昂見之，當有餘媿矣。」

《莫廷韓集》：「陸文裕自言吾與吳興同師北海，內人以吾取法於趙，是意不安於趙也，論其風力，實出吳興之上。」

《文嘉行略》：「文徵明生平雅慕趙文敏，每事多師之。論者謂詩文書畫與趙同，而出處純正若或過之。」

《綱鑑易知錄》：「元紀程文海復薦宋室趙孟頫及張伯淳等二十餘人，帝皆擢用之，雲間張氏曰：文海荐宋室趙孟頫，帝擢用之，嗚呼，春秋於父兄之讎，則曰不共戴天，今宋與元，正不共戴天之讎也。孟頫仕元，其無恥孰甚，昔者王珪魏徵不死建成之難，君子非之，若孟頫之事，其天屬人合，又王魏之不同者也。

孟頫字子昂，雖書畫精絕，惡可取。」元仁宗二年冬十月，以趙孟頫為翰林學士承旨。〈廣義〉：「子昂以

趙宋宗室臣，事讎元，其醜固不足言矣。若其脩史至張弘範襲厓山之日，其視陸秀夫張世傑為何如人矣。嗚

呼，悲哉！綱目記其時月而大書之者，愧子昂於千古也！」

〈新元史·趙孟頫傳〉，史臣曰：「趙孟頫以宋宗室之儁，委贄事元，躋於通顯，其大雅田之詩曰：殷士膚

敏，裸將於京，劉向以為憫微子之朝周，故君子不責頫，而為趙氏憫也。」

〈西湖遊覽志餘〉：「元世宗嘗問趙子昂評葉李、留夢炎優劣，子昂對曰，夢炎臣之父執，有大臣器。帝曰，

汝夢炎父友，不敢斥言其非，可賦詩譏之。子昂所賦詩，有『往事已非那可說，且將忠直報皇元』之語。帝

議者謂子昂適以自議也。其〈西湖絕句詩〉云：「春風柳絮不能來，雨足蒲芽綠正肥，正恐前呵驚白鷺，獨

騎款段遶湖歸。流連光景，異於恭離之感矣。」

〈書林藻鑑〉：「倪元鎮之流，咸不出吳興門庭，然元鎮人品高潔，自成逸邁，書因人重，寶之者轉在趙書

之上。」

〈書學史〉：「是代書家，未有出子昂之右者，其他守轍循塗未能出其肘下，主壇坫者，仍屬勝國之王孫

也。」

以上為古人之評論，請更以今人譴責松雪之文證之。張默君著〈歷代書法演進〉一書，文中許多頗負盛名，

而名節有虧的書家，如趙孟頫王鐸等，都摒棄不錄，旨趣所在，足以垂戒末俗。民國五十年二月十一日香港〈工

商日報〉載虛谷氏：七美貳臣趙子昂：「孟頫才藝絕倫，但至有明一代，人皆鄙之，以其為大宋遺裔，甘作貳

臣也，故書畫亦不崇尚。迄至清季，人始稍改其觀感。」民國五十一年六月二十九日香港〈工商日報〉載〈趙

子昂世家仇國恨〉一文：「子昂觀見元世祖，命題殿前春聯，試其文才，子昂書唐人句云：『九天閶闔開宮殿，

萬國衣冠拜冕旒」。又命書影門聯，以觀其書法，子昂題：「日月光天德，山河壯帝居。」十字，世宗稱善者再，即日拜翰林學士承旨，使居中禁，以示寵信。留夢炎氏亡宋之狀元宰相也。至此已仕元為尚書，但受文天祥影響，世祖不免對之鄙夷，且亦欲知子昂對此人之觀感，因命以詩論其人，子昂提筆立成一絕曰：「狀元曾受宋朝恩，目擊權奸不敢言，往事已非那可說，好將忠孝報皇元。」後夢炎知其事，終身銜之不止。又一日，世祖忽命出宋藝祖畫像至，命子昂題詞其上，子昂為之踧踖良久，然後題曰：「玉帶緋袍色色新，一回展卷一傷神，江南江北新疆土，曾屬當年舊主人」，世祖喜其吐辭得體，信用益專，其實此兩事絕不尋常，正為元主考驗歸附者之心志意向。」

李超哉著《我對於書法學會的體認》：「學書者正心是務，克己是資，庶秉夷不為物蔽，則人品既高，自落筆不同凡響，非然者，徒摹其形而不得其神，似其外而不充其內，蓋己之心濁，焉能獲素書之神清，已之德薄，何克肖鐵畫之質厚。趙孟頫之失節仕元，其書脂草柔媚，書家卑之，故書道不僅以藝事視之也。」

陳其銓著《中國書法的藝術意境》：「趙孟頫為元朝一代大書家，畢生致力習王羲之的字，儘管其技巧如何熟練，韻致如何嬌美，但到底學不到王羲之的氣魄，缺少骨氣，也一如其人。」

南通旅台書家程民楷嘗謂：「幼時在南通小學肄業，老師囑買趙子昂帖，以資臨摹，歸告伯父，伯父曰……可持顏魯公帖習之。明日持告老師，師默許之。」方聞云：「傅青主謂寫字寧拙毋巧，乃斥趙孟頫之軟熟失節。」民國五十一年十二月中央日報。

〈語石〉云：「危太朴世以長樂老比之……然趙承旨為宋之宗室，猶忝顏北庭，則亦何責乎爾。」

明危素。善楷書，有釋智永虞永興典則。其書酷摹率更，而風骨殊乏。但布置亭勻，琢磨光澤，頗似潤德泉銘，此亦見書道之關乎氣節也。」

明姚廣孝。書法古雅，全以筋勝，明成祖篡建文帝位，錄功以僧衍為第一，復姚氏姓，賜名廣孝，帝與語，呼為少師而不名。廣孝至長洲，候同產姊，姊不納。訪其友王賓，賓不見，但遙語曰：「和尚誤矣，和尚誤

矣。」復見姊，姊晉之，廣孝惘然。

明張瑞圖。《中外人名辭典》：「晉江人，字長公，號二水，萬曆進士，以附魏忠賢，仕建極殿大學士，山水

宗大痴，蒼勁而有骨氣，書法亦奇逸，與董米邢齊名。嗣以逆案坐徙，贖為民。」張宗祥《書法源流論》：

「明之季世，異軍特起者得二人焉，一為黃石齋，肆力章草，腕底蓋無晉唐，何論宋元。一為張二水，解散

北碑，以為行草，結體六朝，用筆之法，則師六朝，此皆得天獨厚之處，惜乎！真跡傳世者少，而瑞圖依附

閹官，又以行誼累其書品，遂至世人置而不論，是可慨已。」

《明史·董其昌傳》末：「張瑞圖者，官至大學士，逆案中人也。」宋犖著《堂書畫跋》：「跋黃石齋先生

楷書近體詩：『憶亡友柳愚谷埆常推先生楷書與張瑞圖並傳太傅衣鉢』。余急止之曰：「信為子言，蔡京當

與蘇黃米三君子抗衡千古，不必君謨易之矣。愚谷爽然自失，聊識此以博觀者一噱。」

明嚴嵩亦善書，山海關城門上鐫有：「天下第一關」五個大字，以雄偉著稱，相傳為嚴嵩書；但以其植黨營

私，殘害忠良，殃民禍國，遂没其名。又傳北京「六必居」的招牌亦為嵩書，後以嵩敗，店主雖保存此牌，

恐犯眾怒，不再掛示街頭。張宗祥《書畫源流論》：「嚴氏父子及二水，雄奇極矣，然既無端莊之容，復無

純綿之氣，則其工也。適以見其材力過人，足以售其奸妄而已。」

清王鐸。字覺斯，孟津人，博覽好古，明清間名書家也。明天啟進士，累擢禮部尚書，福王時，為東閣大學士。

順治初，清兵南下，率明大臣奉表降清將，充明史副總裁，嗣任禮部尚書，卒列《清史·貳臣傳》。《初月

樓論書隨筆》云：「王覺斯人品頹喪，而作字居然有北宋大家之風，豈得以其人而廢之。」蓋愛其書而惡其

為人也。清高宗四十年十二月詔國史館編列《貳臣傳》，略記：「崇獎忠貞，即所以風勵臣節，我朝開刱之

初，明末諸臣，望風歸附，……若馮銓王鐸宋權等在明俱曾躋顯秩，入本朝仍忝為閣臣，畏死偸生，靦顏降

附，豈得復云完人；此輩在明史既不容闌入，若於我朝國史內，另立貳臣傳一門，......據實直書，使不能纖微隱飾云。」書畫最重品格，王士禛云：「題跋古人書畫，非所以昭襃貶之義，......應於國史須論人品，品格高，足為書畫增重，否則適足為辱耳。葉石林詩話，載王摩詰江干初雪圖，末有元豐間王珪蔡確韓縝章惇安惇李清臣等七人題詩，詩非無佳語，但諸人名字，千古而下，見之欲吐，此圖之辱為何如哉！嘗語汪鈍翁云：「吾輩立品，須為他日詩文留地步，正此意也。每觀鈐山集，亦作此歎。」余雪曼〈中國三千年百體書集〉：「覺斯甘作貳臣，人品不高，字亦因此減價。」

清末鄭孝胥書法名重一時，商務印書館編印〈辭源〉，由鄭書籤，後鄭叛國為滿洲國總理，〈辭源〉封面雖尚印鄭書，卻已去其署名。

丁念先著〈明清名賢百家書札真蹟小傳〉，歷述其選擇經過，其弁言有云：「......梁鼎芬一札陶君嫌其參與丁巳七一之役，堅持一併刪落。」

或謂如子上述各節，不免有苛責古代書家之嫌。予曰不然。處此時局艱難之會，蓋欲以正人心耳。請以徐蕭之言，結束本文。明徐蕭著〈明末蓋臣成小腆紀年〉，自序其文云：「世運治亂之大小，人心之邪正分之也。......孔子作春秋以討亂賊，所以正君臣之義，正人心而維世運也。自魏晉南北朝，以及隋唐五代之季，人心波靡，倫紀蕩然，或一人而傳見兩史，或一方而命拜數朝，榮遇自誇，恬不知恥，故其間篡弒相仍，兩千年可驚可愕絕無人理之事，層見迭出。蓋人心之變，世運之窮極。朱子作綱目，踵事春秋，而義例較淺，愚夫愚婦，亦伏於名節之防。......極微賤之人，知節義之重，則聖賢正人心而維世運之明效大驗也。......其正人心維世之苦衷，於斯可見，而卓識苦心，又豈淺儒所能夢見。」

第三節　書家對於求書人的風度

我國歷代文藝之士，重視名德；其有擅書藝而失德敗行者，每每為人所吐棄，故書家對於出處進退之間，恆斤斤自守，不敢或怠。當此世變方殷，人心澆薄之際，書雖小道，仍當以古為鑑，既不可以善書而為進身之階，更不肯以此取媚權貴，人品之高下，每由此而得一種考驗，故書家自守，當慎之於先。明王一翥天啟時遊京師，魏璫欲邀為記室，一夕遁歸，隱居廬山智林。明張元澄以能書荐，詔修孝廟實錄，入中書時，逆瑾遣小奄索楷書，不為禮，竟不為書，尋降南昌縣佐。明陳壔精書法，官湖廣右參政，嘗為人跋智永千字文後，江陵張居閭而欲得之。或持膺帖求跋。壔曰：「昔人謂孔光不識進退，張禹不識剛正字，許敬宗不識忠孝字，柳宗元不識節義字，今江陵兼之，寧識我字耶？」竟不為跋。江陵固不失為明代名輔，而山甫的持正不阿，可稱膽識俱備。明林光俞善書法。魏忠賢敦請不與，忠賢矯命題扁。公大書「畏天堂」三字，題曰：禮部尚書某奉旨書。當熹宗時，魏閹聲勢煊赫，權傾中外，殘害忠良，劫持專橫，林氏題額，旨在勸規。其所以稱奉旨書者，蓋早知魏閹之必敗，書額非出自願，而黨於魏閹，以免他日之牽連。明文徵明耿介自守，始終不易其節，書畫名滿天下，求者接踵，但不肯阿諛權貴，跡其所為，可為書家立身處世的楷模。〈明史·文徵明傳〉：「……乃獲致仕，四方乞詩文書畫者，接踵於道，而富貴人不易得片楮，尤不肯與王府及中人，曰：此法所禁也。周徽諸王以寶玩為贈，不啓封而還之。外國使者道吳門，望里肅拜，以不獲見為恨。」明陳埠清朱㝹均善書，田父野叟求書即應；而達官貴人反求之不得者，徐枋，明之遺民也，書跡妙天下，時人以重幣購之，不肯落一筆，拒見顯宦，時人高之。清稏璜字體出於唐碑，名滿朝野。時和珅當國，權傾人主，慕璜書藝，遣人持紙求書，

一時難以應付。一日宴請朝官，酒畢作書，乃繕和珅名箋至半，為奚童傾墨敗紙，瑛盛怒譴責之，蓋出於預謀

也。不久，珅敗，竟不為書。清丁敬分隸入古，非性命之契，不能得其一字。更有求書不難，但不相識者，不

肯書求書人之字號，如清季張謇為淮賑災，鬻字上海，所書對聯，每乏上款。清伊秉綬性情高簡，善分隸，不

輕易應人求書，自撰楹聯云：「願與不能人周旋飲酒，難為未識姓名者作書。」囑吳穀人祭酒書之，懸於齋中，

以示取瑟之意，可以想其為人矣。

第四節　書法的粗俗和神韻

書法重韻而惡俗，大都聞其說而不易明其理。粗俗之說，尚易索解，歐陽永叔之譬喻，極其明顯，其言曰：

「世人有喜作肥字者，正如厚皮饅頭者食之未必不佳，而視其為狀已可知為俗物。」涪翁跋諸帖云：「……如

富貴人家子弟，非無福氣，但病不韻耳。」神韻屬於抽象，視之無形，聽之無聲，沈潛乎點畫之間，寓意於結

構之中，乃自修養得來，可以學致，不可以倖成也。董思白論草書云：「草書以風神為主，然風神不易得也。

一須人品高，二須師範古，三須綴筆佳，四須險勁，五須高明，六須潤澤，七須向背得宜，八須時出新意，然

後疏處靈丰神，密處見老氣。」非有卓識功力者不易致也。宋黃山谷論書法的韻俗，〈書概〉曾引其說：「山

谷論書最重一韻字，蓋俗氣未盡者，皆不足以言韻也。即以書論，識者亦覺鶴銘之高韻，此堪追嗣矣。」後人曾論其書。趙希鵠〈洞天

清錄〉云：「山谷懸腕，深得蘭亭風韻。」馮班〈鈍吟書要〉：「黃山谷純學瘞鶴銘，其用得之周子發故道勁，

風子發俗，山谷胸次高，故道健而不俗。」古書家最恨粗俗，黃山谷跋文彥博書：「余嘗謂潞公書極似蘇靈芝。

公曰，靈芝黑豬耳，蓋不肯與靈芝爭長。今觀到洛為兒子赴許昌帖，筆勢清勁，真不愧古人。」《中國書學淺說》云：「唐蘇靈芝當時與顏柳歐陽並稱，號為四家，後人且以俗書目之。」

一、粗俗

俗與氣　字之韻俗，上古已述其大概，茲請分別申論之，先粗俗，次神韻；惡俗之解，惡為惡札；俗謂俗氣，古書家對於「俗」與「氣」，又各有其說，究其實，名異而意則相同，主其說者，有明趙宧光、清劉熙載，分述如後：

（一）粗俗　凡物不精緻者皆曰粗，如言粗糙粗貨粗率，粗製濫造皆是也。古之評書藝者有只稱俗者。《藝苑巵言》稱明方元煥作行草，自矜以為雄偉有力，而疏野粗放。有言其俗者。又稱明羅鹿齡書師馬一龍而失於粗俗。清梁山舟極恨粗俗之字，曾一再言之，其言曰：「亂頭粗服，非字也；膠鬚髻面，非字也。」試到上海城隍廟蘇州的店舖，懸掛已經裱裝聯軸，字畫粗劣，好似刻板，千篇一律，痛惡之心，不覺油然而生。

（二）惡俗　惡俗之書，狀極粗劣，使人一見，便生厭惡之心。五代釋彥修能書，王氏法書苑評其書法，如淮陽惡少年，風狂跳浪，俱非本色。元班惟志書，《書史會要》謂其應酬塞責，俗惡可畏，文宗評其書如醉漢罵街。明張駿書，祝允明評謂張天駿者，亦將婢學夫人咄哉樵炊廝養，醜惡臭穢，忍涴齒牙。明馬一龍陳均能書，

趙宧光說：「字避筆俗，俗有多種，有粗俗，有惡俗，有村俗，有嫵媚俗，有趨時俗；粗俗可惡，村俗尤不可，嫵媚俗則全無士夫氣，趨時俗則斗筲之人，何足算也，世人顧多尚之。」

第八章　書家應有的認識

二六一

豐道生謂：「馬孟沙書如盲師批命，不辨點畫。陳鶴書麻風丐子，臃腫穢濁。」清陳潮能篆書，康有為評謂：「思力頗奇，然如深山野番，獷狽未解人理。」古人書法如率更，如顏柳，如季海，原為學者楷模，而李後主米芾項穆劉墉卻評為「歐怪」、「樵悴」、「如田舍郎」、「如蒸餅」、「大醜惡可厭」、「生獷」、「惡札祖」，在書藝上而作個人的評論，原無限制，春秋尚有責備賢者之意，究不足以掩沒先哲技能；然事有對比，如以顏柳諸書與魏晉書藝之逸雅並論，更覺神韻之說為可貴耳。

(三)村俗　俗謂鄙野曰村。《續演繁露》：「古無村名，今之村即古之鄙也。」凡地在郊外則名之曰鄙，言樸質無文也。」《隋唐嘉話》：「薛寓徹尚丹陽公主，太宗嘗謂人曰，薛駙馬有村氣。」村氣謂鄙野之氣也。學識淺隘之士，稱村學究，書藝之鄙野無文稱之曰村氣。梁庾肩吾及吳休施方泰書體野俗，梁武帝和袁昂評其書謂：「新亭傖父，一往見似揚州人共語，便音態出。」

(四)嫵媚俗　嫵媚謂嬌弱媚世，求悦於人也。唐周墀小篆，見稱於一時，字畫頗佳，傷於柔媚。秀水張庚浦著《圖畫精意論》，謂趙文敏大節不惜，故書畫皆嫵媚而帶俗氣。古之所謂婦氣，與《寒山帚談》之嫵媚俗相仿，楊守敬云：「王文治書法秀韻天成，或訾為女郎書。」

(五)趨時俗　推摩時尚，傚仿他人，千百相同，俗態可掬，歷代書藝，時常有之⋯如唐明皇字體肥俗，徐浩效之以合時君所好，故米芾評作楷吏。《賈氏談錄》：「吳通微嘗工行草書，然體近隸，故院中胥徒尤傚其體，大行於世，謂之院體。」項穆云：「民則（沈度）立綱姜盡是趨時之吏焉。」請再釋劉氏意旨⋯以氣論書，始於南宋趙孟堅，其言曰：「晉末而下，分為南北，北方多朴有隸體，無晉逸雅，謂之氊裘氣。」清宋曹精書法，大瓢偶筆評其書曰：「射陵父子雖有氊裘氣，然亦江北之傑。」清宋曹精

劉熙載說：「凡論書氣，以士氣為上，若婦氣、兵氣、村氣、市氣、腐氣、傖氣、俳氣、江湖氣、門客氣、

酒肉氣、蔬筍氣，皆士之所棄也，此論一出，俗氣與不俗氣之剖解即可了然。學者當先守此定律。」

（一）士氣 劉氏之所謂士氣，質言之，即後人所謂書卷氣，金石氣也。清楊守敬《書學邇言》：「一要學富，胸羅萬卷，有書卷之氣，自然溢於行間，古之大家，莫不備此。」近代書家溥心畬，特別強調一個人要有高尚的藝術造詣，首先要有高尚的人格修養，所謂：「腹有詩書氣自華。」高尚人格，要從不斷讀書中培養，一個人要成功一件事情，必須要多讀書，要養成書卷氣。

（二）婦氣 與上述嫵媚俗相同。

（三）兵氣 執兵器從戎者曰兵，持有武力，難免粗魯，唐人書評魯公書如「荊卿按劍，樊噲擁盾。」「金剛嗔目，力士揮拳。」

（四）村氣 謂村俗之氣也，與上述村俗相同。

（五）市氣 俗以老於市情巧詐百出者曰市儈，又以商賈之未受教育者，曰市井之徒，此處所謂市氣者，與上文俗氣相仿。《山谷集》：「見楊少師書，然後知徐沈有塵埃氣。」意亦相似。

（六）腐氣 腐謂陳舊之意，如稱腐儒，謂陳舊無用者，謂其字態，如寒酸迂腐之士人狀態也。

（七）俳氣 俳，雜戲也。凡詩文之類，其體裁涉於遊戲，有同俳優之談者謂俳體。今人戲以鳥或竹形成字體者是。

（八）傖氣 傖鄙賤之稱，如稱傖父，謂鄙賤之夫也。言字體之近鄙者。王世貞云：「鮮於樞貌偉而髯，類河朔傖父，余見其行草，往往以骨力而乏姿態，略似其人。

（九）江湖氣 世俗稱浪跡四方之語，虛浮不可信之人，謂江湖派。

（十）門客氣 門客，謂門下食客也，品類不齊，爭獻才能，阿主所好。

（十一）酒肉氣 謂酒徒肉食者，一股俗惡之氣氛也。

(士)蔬筍氣　蘇賦贈僧詩:「氣含蔬筍到君無?」僧人茹素,故云:猶笑儒生之有寒酸氣,亦作蔬筍氣。東觀餘論,〈跋景氣草書卷〉後曰:「此卷作草書,應規入繩,猶有遺法,然僧書多蔬筍氣,古今一也。」〈墨池瑣錄〉...「智果書合處不減古人,然時有僧氣。」

以上論俗與氣,為學書之通病,但能知其病源所在,早思療治,仍可恢復健康。俗而能改,俗非真病,茲以古書家言論與事實證之。魏宋翼鍾繇弟子也。翼常作書,平直相似,狀為算子,繇叱之,翼三年不敢見繇,乃潛心改跡,又得筆勢論讀之,依此法學書,名遂大振。宋秦少游盛年學書,人多好之,惟穆父以為俗,秦聞其語遂改度,稍去俗,漸趨平淡,作草書,有東晉風味。黃山谷說:「學書須要胸中有道義,又廣之以聖哲之學,書乃可貴;若其靈府無程,使筆墨不減元常逸少,只是俗人耳。」〈翰林粹言〉...胸中有書,下筆自然不俗。坡公詩云:「退筆如山未足珍,讀書萬卷始通神。」

二、神韻

書法的神韻,一時難作肯定能釋,當集合書家言論,或可得具體的概念。

神韻二字的解釋。神韻者謂風神氣韻也。風雅曰韻,如言韻人韻事。〈宋書·王敬弘傳〉:「敬弘神韻沖夷,識寓標峻。」王儉褚淵碑文云:「韻宇弘深,喜慍莫見其際。」此則論人之風度也。近人德芬論書法,釋韻字的意義,其言曰:「黃山谷論書的意境最重一「韻」字,韻字最難解釋,最淺顯的說法,如以「不俗」二字詮之,尚未足以盡其意。作字倘若不講氣韻,則必成為世俗應用之語言符號,那有美術之可言。作書不講氣韻,則必成為工匠應用之圖樣,亦不能稱為美術。」四十六年九月三十日工商日報

古人以不知之者謂神,如言神妙,謂變化莫測之意,故書家評定書畫,指極等的謂神品。〈輟耕錄〉,余

友范文彥論畫三品曰：「氣韻生動，出於天成，人莫窺其巧者謂之神品。」祝允明云：「凡事至於入神之境，則自不可多有，蓋其發之亦自不易，非一時精神超然格度之外者，不爾也。」

晉人書法獨具神韻　兩晉以時接漢魏，諸體具備，筆跡多傳，師承匪遙，益以俗尚清淡，志輕軒冕，假於翰墨，品極高峰，宜其冠絕後代莫與之京。茲將後人之評論錄之如下：〈書林藻鑑〉，「論者謂晉人書以韻勝，以度高；夫韻與度，皆須求之筆墨之外也。」韻從氣發，度從骨見，必內有氣，骨以為幹，然後韻斂而度凝。兩晉人物，大抵丰神疎遠姿致蕭朗，故其書亦似之。」〈書法粹言〉：「法書惟風韻難及，唐人書多粗糙，晉人書雖非名法之家，亦自奕奕有一種風流蘊藉之氣。緣當時人物以清簡相尚，虛曠為懷，修容發語，以韻相勝，晉人落筆散藻，自然可觀，可以精神解領，不可以語言求覓也。」〈寒山帚談〉：「晉人法度，不露圭角，無處揣摸。直以韻勝。」明方孝孺論書：「晉宋間人以風度相高，其書如雅人勝士，瀟灑蘊藉，折旋俯仰，容止姿態，自覺有出塵意。陵遲至於中唐，法度森然大備，而怒張挺勃之氣，亦已露矣。」晉唐書藝不同之處究在何處？明董其昌云：「晉人書取韻，唐人書取意，宋人書取法。」〈鈍吟書要〉：「唐人書法謹嚴，不惟無韻，且斷古人血脈。」〈寒山帚談〉謂：「不學唐字無法，不學晉字無韻。」〈鈍吟書要〉：「唐人用法謹嚴，晉人用法瀟灑。此論晉唐宋三朝書藝之不同也。」唐之國學凡六，其五曰書學，置書學博士，又以書法銓選擇人，楷法遒美者為中程，唐人習書為入仕途之捷徑。」姜堯章續書譜：「唐人以書判取士，而士大夫字書，類有科舉習氣，故唐人下筆，應規入矩，無復晉魏飄逸之氣」。

晉代書法神韻的代表作品　晉代書藝以王羲之之〈蘭亭序〉，可代表神韻作品，當著序繕寫時，嘉朋滿座，興酣情濃，似有神助；如果刻意為之，難得其偶，故後之論者，每以禊敘行書神韻俱足，有超然塵外之概。陳公哲著〈行草神韻〉一書，其自序曰：「昔王羲之序製蘭亭，興樂而書，猶媚勁健，絕代所無，他日更書，終不

能及，是有雙重神韻存乎其中。」何延年〈蘭亭記〉更闡發〈蘭亭序〉繕作情況，其言曰：「蘭亭者晉右將軍

會稽內史瑯琊王羲之所書之詩序也。右軍蟬聯美胄，蘭散名賢，雅好山水，尤善草隸，以穆帝永和九年暮春三

月三日，宦遊山陰，與太原孫統、孫綽、廣漢王彬之陳郡謝安、高平郤曇太原王蘊、釋支遁，並逸少子凝徽操

之等四十一人，修祓禊之禮，揮毫製序，興樂而書，用蠶紙，鼠鬚筆，道媚勁健，絕代所無，凡二十八行，三

百二十四字，有重者，皆構別體，就中之字至二十許字，悉無同者，是時殆有神助，及醒後，他日更書數十本，

終不及之，右軍亦以自重，留付子孫傳掌」。會稽有佳山水，宴集蘭亭，群賢畢至，少長咸集，觴詠敘情，極

視聽之娛，欣於所遇，暫得於己，快然自足，曾不知老之將至；繕作之際，神情暢適，韻高千古，故以為晉時

神韻書藝代表作品，當無過論。因敘歷代書家蘭亭評論，分述如下：陶隱居云：「右軍此數帖皆筆力鮮媚，紙

墨精新，不可復得，或他日更書，無復似者，乃嘆而言曰，此神助耳，何吾力能致。」唐孫過

庭〈書譜〉：「……暨乎蘭亭興集，思逸神超」。宋李之儀云：「世傳蘭亭縱橫運用皆非人意所到，故於右軍

書中為第一；然而能至於此者，特心手兩忘，初未嘗經意，是以僚之於丸，秋之於奕，輪扁斲輪，庖丁解牛，

直以神遇而不以力致也。自非出於一時，乘淋漓醉笑間，亦未必能爾。」〈書概〉：「右軍書以二語評之曰：

「力屈萬夫韻高千古。」明方孝儒云：「學書家視蘭亭，猶學道者之於語孟，義獻餘書非不佳，惟此得其自然，而兼

虧一分則太短。」解經〈春雨雜述〉云：「右軍之敘蘭亭，字既盡美，尤善布置，所謂增一分則太長，

具眾美，誓如德盛仁熟，而動容周旋中禮者，非勉強求工者所及也。」張丑〈書畫舫〉：「右軍思慮通審，志

氣平和，不激不隨，而風規自遠。」清張宗祥〈書學源流論〉：「蘭亭一序，右軍自詡為神，如此山川，如此

友朋，如此勝事，如此佳文，欲字之不神得乎？」。

晉代以後具有神韻的書藝　自右軍以後，書藝具有神助者偶有其人，惟敘記當時繕寫情形甚為簡單，不如禊帖

之詳盡生動，晉代以後，評者認為富有神韻俱全者，紀錄較少。曹勛云：「陶弘景帖清高閑澹，雅有秀韻。」〈東觀餘論〉：「飛逸莫如王遠，神韻莫如鄭道昭。」康有為云：「神韻莫如鄭道昭，蓋西狹之遺。」〈書學史〉：「飛逸莫如王遠，陶隱居書，蕭遠澹雅，若其為人。」南唐李後主云：「虞世南得右軍之美韻，而失其俊逸。」芳堅館題跋：「伯施書評者，以為層台緩步，高謝風神，謂其韻度勝耳。」蘇軾云：「長史草書，頹然天放，略有點畫處，而意態自足，號稱神逸。」〈廣川書跋〉云：「長史於書天也，……方其酒酣興來，得於會意不知筆墨之非也，忘乎書者也。反而內觀，龍蛇大小，絡結胸中，暴暴乎乘雲霧而迅起，盲風異雨，驚雷激電，變怪雜出，氣蒸煙合，倏忽萬里，則放乎前者皆書也，豈初有見於豪素哉。彼其全於神者也。」項元汴云：「懷素平日得酒發興，要欲字字飛動，圓轉之妙，宛若有神。」謝叔孫云：「和靖筆勢遒勁，無一點塵俗氣，與暗香疏影之句，標致不殊，此老胸中深得梅之清，故其發之文墨者類如此。」王世貞云：「處世書結體尤峭勁，然有韻態，不作品品骨立也。」宋文與可書，魏了翁評為「操韻清逸」。宋濂云：「黃文節公書楞嚴經真蹟，韻度飄逸，如天馬不可羈。黃公行高天下，於一藝亦造古法。」康有為云：「宋人書以山谷為最，變化無端，深於蘭亭三昧。至其神韻出於鶴銘而加新理。」祝允明云：「雙井之學，大抵以韻勝，文章詩樂書畫皆然，如論其書，積功固深，所得固別，要之得晉人之韻。」黃庭堅云：「東坡道人筆圓而韻勝，挾以文章妙天下，忠義貫日月之氣，本朝自當推為第一」。蘇舜欽。王柏云：「觀其神韻意度，終非南渡後人所及。」李之儀云：「元章書回旋曲折，氣逸而韻古。」梁同書云：「迂翁倪不獨畫入逸品，即書法亦天然古澹，神韻獨絕，由其品高，故能如此，若詩家之有陶潛，不徒於翰墨遇之也。」朱長春云：「公王守書法度不盡師古，而遒邁沖逸，韻氣超然塵表，如宿世仙人，生其靈氣，故其韻高古，非假學也。」焦竑云：「吳興趙孟頫功力篤摯，為書家指南，其不及處，正在韻勝耳。大抵下筆無一點塵氣，而古人書法，無不懸此，此胸次使之然也。世人效之，多肉而少

骨，至貼墨豬之誚。」何良俊云：「王寵書本於大令，兼之人品高曠，故神韻超逸，迥出諸人上。」莫雲卿云：

「晚年行法，飄飄欲仙。」周之士云：「文待詔楷法出於右軍，圓勁古淡，雅不落宋齊蹊徑，法韻兩勝人也。」

張鳳翼云：「京兆晚年所書小楷黃庭經，不必點畫惟肖，而結構疏密，轉運遒逸，神韻具足，要非得書家三昧

者不能。」《讀書錄》：「清程正揆書法師李北海，而丰神蕭然，不為所縛。」《清史列傳》：「查昇工畫得

董其昌神韻。」《書林藻鑑》：「何紱曳書氣渾而韻厚。」曾農髯云：「當客歷下所臨禮器乙瑛曹全諸碑，腕

和韻雅，雍雍平東漢之風度。」康有為云：「廉卿張裕釗書高古渾穆，點畫轉折，皆絕痕跡，而得態逋峭特甚，

其神韻皆晉宋得意處，真能甄晉陶魏，孕宋梁而育齊隋，千年以來無與比。」

神韻二字的妙喻　神韻二字，意義玄妙，不易徹底地明瞭，茲引書家的妙喻二則，作為本文的結束。《書法雅

言》：「夫嫫一也，西子以嫫而加妍，東施效之而增醜，何也？西子明眸皓齒，光彩射光，閨情幽怨，痛心攢

眉，悽悽楚楚，可憫可憐，是知嫫乃其病，非其常也。使其館娃宮中，姑蘇台上，懨懨悶悶，慼鎖蛾眉，夫差

豈復見寵也。東施本無麗質，妄自學其愁眉，反甚陋媸，殊可憎惡。」觀此，則西子之嫫，也可說是一種神韻，

東施效顰，乃是庸俗耳。《曾國藩日記》：「古之書家，字裡行間，別有一種意態，如美人之眉目可畫者也，

其精神意態，不可畫者也。意態超人者，古人謂之韻勝，余近年於書略有長進，如後當更於意態上著些體驗工

夫。」文正公以美人眉目傳神，以喻韻度，乃就近取譬之一法也。

第五節　兼精實學技能的書家

今之人有認書法為雕蟲小技，如果沉浸其間，足以戕害國家之生存與個人事業之發展者，一若學習書藝，

便是拋棄正業務，而淪於頹廢一途；是則未嘗考求書家學習過程，出此臆測之詞。不知書法原為六藝之一，

為人生日常應用必需之技能，在昔科舉時代，有只攻時文帖括，掠取功名利祿者，確屬無裨世用，為人輕視，

要知古人學業，其達時遠見者，固學有專長，志在福國利民，書藝不過學習之一種，或且於業餘為之，其間頗

有實學鴻儒，為當世或後代所欽仰者。大之如國防民生政治以及天文地理曆算水利等，積有研究，出為世用，

小之如音律醫藥茶經食譜琴棋女紅，無不通曉，藉以修養身心。有經世之才，始有治國齊民之用。所謂滿腹經

綸，方為多才與藝人也。其精於書藝者，固未嘗盡棄其原有之學術，而獨醉心於書法一門，此尤彰明較著者也。

茲將歷代書家兼精實業技能者，分錄於後，至於精經史，善文章，嫻詞學者代有其人，尚未列入。

秦李斯。原從荀卿學帝王術，文學政治，均屬優異，佐始皇，滅六國，擢為丞相。七國之時，言語異聲，文字

異形，李斯乃奏同之，改籀文為小篆，刪繁就簡，人民便之。實為書藝之一大改革家也。

東漢崔瑗。銳志好學，盡能傳其父業，尤善為書記箴銘，所著辭賦碑碣等，凡五十七篇。後遊學京師，遂明天

官歷數京師傳六日七分，諸儒宗之。蔡邕，大儒也，不徒以其有篆籀八分之妙。正定六經文字之功，稱譽於

當世及後代也；《後漢書・蔡邕傳》載：「少博學，師事太傅胡廣，好辭章數術天文，妙操音律。」

三國蜀諸葛亮，躬耕南陽，自比管仲樂毅，長於巧思，嘗損益連弩以制敵，造木牛流馬以運糧，推演八陣圖，

咸得其要。並工書畫。

晉張華。學業優博，圖偉方伎之書，無不詳覽，詞藻蘊麗，彊記默識，四海之內若指掌，家無餘貲，惟文史充

棟，博物治聞，世無其比，工草書，與索靖相厚善。王廙。工隸飛白，善畫。過江後為晉朝書畫第一，善

音樂射禦博奕雜伎。

南朝宋宗炳。好琴書，善畫。孔琳之。少好文義，能音律，能彈琴。蕭思話。頗工隸書，善彈琴，能

騎射。張永。涉獵書史，能為文章，善隸書，騎射雜藝，觸類兼善，又有巧思，為文帝所知，紙墨皆令營造，上每得永表啓，輒執玩咨嗟自歡，供御了不及也。范曄。少好學，善為文章，能隸、曉音律。

南齊張融。博學，工文詞，善草書。周顒。音辭辨麗，工隸書，善易老，長於佛理。宗測。工畫，擅音律，精易及老子之學。蕭惠基。善隸書及奕棋，解音律。

南朝梁庾詵。幼聰警，篤學經史百家，無不該綜，緯候書射某弄機巧，並一時之絕。梁弘景。幼有異操，及長讀書萬餘卷，善琴棋，工草隸，好道術，明陰陽五行地理醫藥，聰明多識，讀書破萬卷。朱异，居貧，以備書自業，涉獵文史，兼通雜藝，博奕書算皆其所專。

南朝陳顧野王。九歲能文，長通天地理訓詁蟲篆卜筮諸學，又善書畫。北魏崔浩。好學，博覽經史，明識天文，好觀星變，玄象陰陽百家之言，無不該覽，研精義理，時人莫及。書體及先人，世寶其跡。唐房彥謙。博學多藝，文詞壯麗，至於書畫音樂博飲之技，無不出於流輩。賈耽。除精天文律算五行遁甲外，尤好地理之學。每遇外邦使人來朝，或經過州治，必延至私邸，治酒款接，詳訪其山川土俗，物產風習，筆諸於卷，歷三十餘年，因撰次為《華夷圖》一書，俾覽者稍窺域外梗概，明胡應麟，或稱其地理精博，認為可與杜佑〈兵賦〉，並美齊驅。盧藏用。工篆隸好琴某，當時稱為多能之士。宋令文。有三絕，曰書畫力。尤於書備兼諸體。釋辯才。博學工文，琴棋書畫，皆得其妙。

五代後蜀胡恬。獨好道陰陽緯候星曆推步鑪火飛白之事，並善篆隸。

宋沈括。博學達識，於天文曆算兵學醫藥方志音樂詩文無不通曉。王洙。汎覽博記，至圖讖算數音律訓詁隸棣之學，無所不通。蘇頌。頌於經史百家之曆律醫象諸學，無所不通，尤明典故，神宗令修章制，奏設渾天儀，占候不差晷刻，為前所未有。李端懿。工書畫，陰陽醫術星經地理無所不通。夏竦。明敏好學，自經史百家

律曆外，至佛老之書，無不通曉，為文章典雅藻麗。並工書。關景仁。性多能，鐘律曆數草隸圖畫無所不學，尤長於詩。

元康里不花。奉基督教，篤志墳典，以至百家術數無不研究。能書宗二王。耶律楚材，通天文地理律曆術數釋老醫卜之說，善為文，晚年所作字畫，尤勁健如鑄鐵所成，剛毅之氣，至老不衰。劉秉忠，推步之學，兼工書翰。吾丘衍。博覽經史，貫通百家，工篆籀，曉音律。志操峻潔，隱居教授。杜敬。善鑒古，鼓琴知音律，尤長於書，喜蓄古人墨跡。熊夢祥。通群經，旁曉音律，能作數體書。

明徐有貞。為人精悍多智，凡天文地理兵法水利陰陽方術之書，無不諳究。劉基。洞徹性理之學，尤精天文兵法，善行草。徐霖。解音律，精篆法，工畫花卉松竹蕉石。姚廣孝。初為僧，師道士。得陰陽術數之學，兼工書畫及詩文。來復。書畫之外詩文琴棋劍器百工伎藝，無不通曉。吳杙。好讀書，善書畫，精於琴理，又善製墨及漆器。祁豸佳。工書畫，能詩文，精篆刻，旁及奕錢蹴踘之戲，無一不精。高妙瑩。通經史傳記。善小楷，曉音律，算術，女紅精妙，適解開，相敬如賓，著有《酒食議》《女德議》等。胡儼。通經少嗜學。於天文地理律曆醫卜，無不究覽，兼工書畫。沈愚。善行草，曉音律，詩餘樂府，傳播人口。岳正。字法精邃，大書尤偉，旁及雕繪鐫刻，悉臻其妙。黃道周。學貫古今，所至學者雲集，學者稱為石齋先生，精天文曆數皇極諸書，所著《易象正三易洞璣》及《太函經》。學者窮年不能通其說，而道周用以推驗治亂，歿後家人得其小冊，自記終於丙戌年六十二，始信其能知未來也。張一孃。婁東女子，得父傳遺書萬卷，寢饋其中，於是群經諸史，無不淹貫，所為詩文，簡勁入古，尤喜臨洛神賦真跡，時以為王獻之復生。趙宧光。好讀書，喜考證，精字學，所著字學書凡七十餘種。萬壽祺。自詩文書畫外，工百工技藝。羅洪先。學宗王守仁，致仕後，乃肆志於學，自天文地志禮樂典章河渠邊塞戰陣攻守，下逮陰陽算數靡不精究。至人才吏事，

國計民情，悉加意諮訪。唐順之。於學無所不窺，自天文樂律地理兵法弧矢句股壬奇禽乙莫不究極原委，盡取古今載籍，剖裂補綴，區分部居為左右文武儒稗六編傳於世，學者不能測其奧也，書有《王明齋卷》。徐光啟。先擅楷隸，後義大利利瑪竇在華供職，光啟從學天文曆算火器，盡得其術，遂遍習兵機鹽筴諸書，尤精於曆，頗稱詳密，中國人之研精西學者，自光啟始，譯著甚多，以《徐氏厄言》及《幾何原本》前六卷為著。楊學詩。精騎射，通音律，書畫俱工。

清方以智。自天文與地禮樂律數聲音文字書畫醫藥技勇之屬，皆能見其源流，折其旨趣。王蘭。善屬文，精楷法，自樂律音韻旁及中西象數，莫不深造。顧炎武。講求經世之學，凡國家典制，郡邑掌故，天文儀象，河漕兵農莫不窮究原委，考正得失。晚篤志六經，精研考證，開清代樸學之風。書饒淵懿之味。張琦。工詩古文辭，善分隸，知醫道，尤精輿地之學。陳澧。學問淹博，凡天文地理樂律算術均所精究，工文詞書法，為學宗主漢學，而無門戶之見。董白。天資巧慧，詞翰針黹，食譜，茶經，莫不精曉。居豔月樓中，詠詩度琴，工文詞敬琴。鑒賞鼎彝，書畫，與夫冒襄相處甚歡。黃宗炎。工繆篆，刻印，作畫以自給。於象緯律呂軌革壬遁之術之學皆有神悟。劉熙載。學宗程朱，兼取陸王，治經無宋漢門戶，旁及子史天文算法字韻之學，靡不通曉。李文田。其學出於鄭夾漈，金元故實，西北水地，旁及醫方遁形家言，靡不精綜，詞章書翰，特其餘事。何紹基。通經學，考證禮經，貫通制度，又為水經注刊誤，於說文考訂尤深。詩類黃庭堅，嗜金石，精書法。徐準宜。通天文地理算法，書法趙孟頫。為中國名將，除文學武功外，精研曆數天文，並奏派青年留學外洋，造就甚多。吳歷。初奉佛教，後入耶穌教，工畫能詩，精研曆算。湯貽分。凡天文地輿百家之學，咸能深造，書畫詩文並臻絕。嗜飲酒。工彈琴，下至圍棋雙陸擊劍吹簫諸技亦靡不精工。邵大業。善治河，工古文，能琴書，詩文俊爽。張穆。博通經史及天文地理算術訓詁篆籀諸藝，書法遒勁，有聲於時。金禮嬴。

通文史，善畫人物佛像，能詩。張襄。蒙城女子，詩詞書畫音律，無不究心，旁及韜鈐騎射，人稱將門女。李兆洛。工詩古文，精於考證，著書甚富，尤精輿地之學。洪亮吉，尤精輿地學。倪正。工書法，尤精天文曆算。章裕。工畫女士，善書，精醫，審音律。戴煦。工書畫，及石令詩體註有音分古義等，精曆算頗有創見，又著有《船機圖說》、《句股和較集成》、《四元玉鑑細草》、《對數簡法》、《廣割圜捷法》，外切密率，假數測元，固赫然算術名家也。尤瑛。上元女子，字鍾玉，本秦淮妓，工詩，長於尺牘，精音律。方履籛。隸書古瘦有法。博學多能，凡詩詞駢體，天文地理氏族錢幣金石篆刻，無不綜貫。丁琳。平湖人，工行楷，好接異人，天文地理以至馬杜二氏之學，無不精通。徐用錫。宿遷人，究心樂律音韻曆數法書。程恩澤，歙縣人，勤於學業，天算、地志、六書、訓詁金石皆精究之。

第六節　書家才德兼優之士

歷史為先民立身做事的里程碑，善惡的流水帳，為功為過十手所指，十目所視，不能逃避後人的評論。近人陶希聖〈記陳布雷〉一文中云：「我分析中國社會組織，以士大夫階級的構成形態為中心。」歷代書家，亦以士大夫階級為多。學習文藝，為其終身事業。自秦焚書坑儒，經書殘缺，故兩漢多研習經學，魏晉以降，競習文字，詩則至唐而盛，詞則自宋而興，曲則以元為盛，明清兩代仍沿舊軌，分途學習，而書藝為其必需課程。在職位上雖有帝王官吏平民的不同，在業務雖有士農工商或宗教之分別，大都以學習書藝，陶冶其品性，其旨趣相同。歷史上人物眾多，就其大體言之，不外邪正兩途，其中才德兼優之士，究以何方為多？邪正之比例，究屬如何？一時難以懸測；但就書家而論，歷代書家有六千餘人，則正多於邪，賢多於不肖。歷史所載禍國害

民，元惡大憝，為夏桀、商紂、劉豫、石敬瑭、張邦昌、黃巢、張獻忠、李自成、吳三桂等之作惡多端，殘民

以逞者，在書家中並無其人。他如李林甫、秦檜、蔡京、蔡卞、章惇、嚴嵩之流，在書家中先後不過二十餘人

而已。其他有政治野心的書家為數極少，又當別論。餘則多為政治家及文人隱逸釋道婦女平民之流，大都潔身

自好。但至國家遭逢外患，或敵寇侵陵，無不忠義奮發，衛國保民，即或國家淪亡，每每捨身赴義，或誓不合

作，其詳已見「忠義書家」、「富有民族的意識書家」兩節。如以歷史上一般人物並論，邪正之分，不成比例。

推其所致之由，以習書藝者，德成為上，藝或次之。沿為書德。平時涵情養性，學養有素，不致踰越規範，現

代書畫家馬壽華說：「一個真正能審美的人，有美的嗜好的人，他的道德會崇高的，許多低級趣味，對他不會

發生作用的。」學習書藝者，雖非宗教，但含有一種衷心信仰，可收遷善改過之效。況一般人士，對於書藝優越，

而德性之未能堅定者，恆遭吐棄，後人指責之嚴，絕不放鬆，已於「遭人唾棄的書家」一節中評論之。東晉南

朝南宋北土淪於異族，書家相率南遷尤為顯著，社會公論，淘汰了一般失德敗行之輩，一似粗金雜鐵，經多方

鍛鍊，不期然而然自成精品。社會教育之功能，遂陶鑄成歷史人物。書家多才德兼優之士，雖為作者偶然的發

現，亦書教中極大的收穫，往事昭彰，可得而數也。茲略擇自周代迄滿清著名書家 徐帝王族外 王族外列下：

周史佚、史籀、孔子、孔子弟子。

秦李斯、王次仲、胡母敬、程邈。

兩漢蕭何、司馬相如、史游、張彭祖、王尊、谷永、陳遵、馮嫽、曹熹、杜操、班固、徐幹、崔瑗、崔寔、張

芝、張昶、許慎、蔡邕、劉德昇、皇甫規妻等。

三國曹植、邯鄲淳、衛覬、胡昭、杜畿等、吳張昭、張紘、皇象、張弘等。

蜀諸葛亮、諸葛瞻、許靖、張飛、譙周等。

晉衛瓘、衛宣、衛恒、荀勗、杜預、張華、嵇康、張翰、左思、劉琨、陶侃、王導、王曠、王羲之、王

獻之、江瓊、孔愉、卜壺、郗鑒、葛洪、顏延之、庾亮、范甯、謝尚、謝安、許邁、顧愷之、戴逵、衛夫人等。

南朝宋王弘、謝靈運、羊欣、孔琳之、顏延之、謝莊、陶隆等。

南齊王僧虔、王志、顧寶先、蕭惠基、宗測等。

梁江淹、任昉、蕭子雲、陶弘景、庾肩吾、貝義淵等。

陳蔡景歷、徐陵、顧野王、江總等。

北齊杜弼、李鉉、崔季舒、顏之推等。

北朝魏崔宏、崔浩、江式、鄭道昭、盧伯源、游明根、穆子容等。

北周冀儁、趙文深、庾信、王褒。

隋虞世基、房彥謙、閻毗史陵等。

唐虞世南、歐陽詢、歐陽通、房玄齡、杜如晦、李靖、李勣、李百藥、褚遂良、裴行儉、薛稷、李思訓、盧鴻

一、張說、張嘉貞、李邕、蔡有鄰、張旭、賀知章、李陽冰、李白、王維、竇蒙、徐浩、鄭餘慶、白居易、

元稹、柳宗元、李吉甫、柳公權、柳公綽、杜枚、李商隱、裴休、歐陽詹、司空圖、韓愈、陸希聲等。

宋徐鉉、蘇易簡、章得象、陳堯佐、石延年、林逋、杜衍、晏殊、韓琦、范仲淹、文彥博、歐陽修、宋庠、邵

雍、章友直、蘇洵、蘇軾、蘇轍、曾鞏、文同、司馬光、鄒浩、李東、秦觀、葉夢得、胡安國、岳飛、韓世

忠、吳玠、周必大、范成大、朱熹、魏了翁、真德秀、張即之、文天祥、謝枋得等。

元王磐、姚樞、許衡、鮮于樞、康里巎巎、貫雲石、虞集、陳繹曾、杜本、倪瓚、王蒙、吳鎮、黃公、張雨等。

明劉基、宋濂、高啓宋克陳璧、解縉楊榮、楊溥、姜立綱、張弼、李東陽、沈周、王鏊、王守仁、祝允明、唐

寅、文徵明、王寵、陳淳、陸深、豐道生、莫雲卿、項元汴、徐渭、王錫爵、王世貞、邢侗、董其昌、陳繼儒、倪元璐、徐光啟等。清郭宗昌、方以智、郭都賢、傅山、王夫之、歸莊、顧炎武、朱耷、楊文驄、蕭從雲、王餘佑、毛奇齡、文點、陳徐枋、惲壽平、王士禎、王鴻緒、納蘭成德、吳歷、姜宸英、何焯、張照、丁敬、金農、華嵒、方士庶、秦大士、翁方綱、梁同書、錢澧、鄧石如、桂馥、伊秉綬、英和、錢伯坰、馮敏昌、孫星衍、王芑孫、張問陶、洪亮吉、李宗瀚、李文田、張惠言、宋湘、阮元、吳榮光、謝蘭生、李兆洛、林則徐、趙之琛、何紹基、曾國藩、曾國荃、左宗棠、彭玉麟、吳熙載、張裕釗、郭嵩燾、趙之謙、朱次琦、張之洞、陶濬宣、王闓運、楊守敬、沈曾植、曾熙、李瑞清、何維樸、朱祖謀、翁同龢、釋道濟等。

書家中代有名賢，不易悉舉。

第七節　字跡和品德的關係

　人之品性，匿跡內潛，一時不易覺察，然每於言語動作容貌上表現出來。孟子說：「存乎人者，莫良於眸子；眸子不能掩其惡。胸中正，則眸子瞭焉；胸不正，則眸子眊焉。」存，作察解，瞭，作明瞭解；眊，作糊塗解；人心的誠偽，往往都從眼光中流露出來，可為觀人的一法。言為心聲，書為心畫，故有從書法中，斷定其人品性之善惡者。《書法雅言·心相》：「……蓋德性根心，睟盎生色，得心應手，書亦云然。」董迫為張潛夫書法帖云：「觀書似相家觀人，得其心而後形色氣骨可得而知也。」柳公權曰：「心正則筆正，」今余謂人正則書正；心為人之師，心正則人正矣；人如心正，書亦筆正，即詩云思無邪，禮云毋不敬之意也。如桓溫

之豪悍，王敦之揚厲，安石之躁率，跋扈剛愎之情，自露於毫楮間也。至於褚遂良之遒勁，顏真卿之端厚，柳

公權之莊敬，文天祥之翰墨光芒，垂示百世，要皆忠義直亮之人也。朱文公評書：「張敬夫嘗言，平生所見王

荊公書，皆如大忙寫；觀韓魏公書蹟，雖與親戚卑幼，亦皆端嚴謹重，未嘗作一筆行勢；蓋其胸中安靜詳密，

雍容和豫，故無頃刻忙時，亦無穢芥忙意，與荊公之躁擾急迫，正相反也。書札細事，而於人之德性，其相關

有如此者，某於是竊有警焉。」

上述各節，顯示兩種不同性型，表現其不同的書藝，如影隨形，不可分離，王安石之書跡其尤著者也。此

外賢哲之士，其書藝亦各隨其習性所好，環境情形而異其性能，書史所載，各有特獨記載，請再分述之如後：

忠烈　宋岳飛。方岳云：「老墨飛動，忠義之氣燁如。」文天祥。張耒云：「公之精忠偉烈，震耀古今，翰墨

光芒，垂示百世。」方孝孺。《弇州山人稿》：「希直不以書名，而剛方不折之氣，流溢筆墨。」

剛毅　宋鄒浩。《李綱梁溪集》：「道卿碩學勁節，為天下所宗仰，字畫似其人，自可寶也。」清錢澧。左宗

棠云：「先生為人清嚴可畏，其書畫形外者，無非充實之光輝。」左宗棠。康有為云：「文襄篆書筆法，如董

宣強項，雖為令長，故自不凡。」

端重　宋晏殊。《歐陽文忠公集》：「元獻為人真率，詞翰亦如其性。」范仲淹。沈樾孝云：「公書莊嚴清澈，

信如其品，心之精微，亦露其倪矣。」歐陽修。蘇軾云：「公用尖筆乾墨，作方闊字，神采秀發，膏潤無窮，

後人觀之，如見其清眸豐頰，進趨曄如也。」

文才　唐杜牧。《宣和書譜》：「牧作行草，氣格雄健，與其文育相表裡。」元積。《宣和書譜》：「積楷字

風流蘊藉，挾才子之氣。」宋蘇軾。黃庭堅云：「余謂東坡書，學問文章之氣，鬱鬱芊芊，發於筆墨之間，此

所以他人終莫能及爾。」

清高　宋林逋．謝叔孫云：「和靖筆勢遒勁，無一點塵俗氣，與暗香疏影之句，標致不殊。此老胸中深得梅之清，故其發之文墨者類如此。」

僧氣　僧人茹素，故稱釋子之書有蔬筍氣，猶笑儒生之有寒酸氣。清釋智果。《墨池瑣錄》：「智果書合處不減古人，然時有僧氣。」

上述各家評書，只就事後加以論斷，更有以書之不善，在事前預知其將有惡果之來臨者，自當早為戒備。

預測禍福　清曾國藩的父親教他寫字，不宜斜腳，特去稟報告，近已力除此弊；其六弟寫信很草率，特去函誡之曰：「六弟與我信，字太草率，此關乎福分，故不能不告也。曾氏上遵父教，下誡其弟，均以寫字之不合法度者有關一身福分為念也。其不知此理者，每於事後遭遇困厄，亦學書者不可不知也。」晉盧循善草隸，沙門惠遠有鑒裁，見而語之曰：「君雖體涉風素，而志不軌。」後孫恩為亂，寇廣州，逐刺史，自領州事，為劉豫所敗。明雲間李待問，自許書出董宗伯上，宗伯聞而觀書曰：「果佳，但有殺氣，後果以起義陣亡。」清傳壽眉，青主徵君之子，徵君偶於醉後作草書而臥；壽眉亦能書，見而效之，潛以已書置几上。徵君醒而起見几上書，愀然不樂，眉請其故，徵君歎曰：「我昨醉後偶書，今起視之，中氣已絕，殆將死矣，眉驚愕，慇白易書事，徵君曰：然則汝不食麥矣。後果如其言。

或者以上述事似涉玄妙，與科學時代實際事項，容有不合，不知人生言語舉動輕浮的與一生幸福很有關係。

茲者科學昌明，外文書法專家，分析〈書法與體質疾病的關係〉一文，曾譯載民國四十七年二月四日香港《工商日報》，其文大致說：歐洲著名精神病學家史脫萊基博士，是法蘭西書法研究院院長，據他說：當我們精力充沛，書法煥然一新，清麗挺秀；及至身罹疾病，便變成病弱的樣子，故從書法的研究上，可以看出一個人的遺傳、性別、體質、先天和後天，大腦和精神系統、血的類型和內分泌等等，茲擇要說明如次：

一、細弱無力的筆跡，表示寫字者乏力，頹喪、劬勞、神疲等病。（原因略，下同。）

二、下傾的筆跡，表示身心勞乏，手腕無力，行動遲緩。

三、間有下傾而參差不齊的梯形筆跡，表示寫者正在抵抗疾病，或心理缺陷。

四、屈曲的筆跡，大概表示悲愁。

五、雜亂的筆跡，表示寫字的手腕，已經失卻平衡力，故動作未能一致，字體散漫。

六、多墨團的筆跡，除執筆姿勢欠佳，筆尖太舊，墨水過多或者寫字者懶惰。

七、斷續的筆跡，乃因胃腸發炎，使患者的手腕時常微微抖動，筆尖因紙張隔離，而字跡發生斷續。

八、粗而毛的筆跡，除因紙張毛慥，或筆尖太舊等原因外，大都手腕乏力，精力衰疲，意志薄弱，疲勞懶惰，躊躇等徵象，倘此粗毛字跡兼有黏厚、沈重、尖削放縱等姿態，那末足徵寫字者道德的敗壞。

九、大抵多血者的字跡，是活潑、開展、圓渾、膨脹而美麗，多膽汁（易怒）者的字跡是多稜角，結實而堅勁。有淋巴性者的字跡，是遲鈍，軟慢，圓渾，均勻而屈曲。神經興奮者的字跡，是急促峻峭，不勻而凌亂。至於神經衰弱者，其字跡必是輕細，不諧和，向下傾斜、懶惰、躊躇枯竭等遲疑而不全。

醫學上的最新發現，從筆跡查癌病工商日報四十八年八月十三日。

過去十四年，紐約關節病院的醫生，曾致力研究以英文的筆跡上偵察癌病的可能性，他們在這期間內，共分析過一萬種筆跡，並且以這種診斷斷癌病方法上，得到百分之九十六的準確性。發現這種方法的人，不是醫生，卻是書法專家阿佛烈特肯弗爾。他在一九四五年紐約任關節病院書記，他對該院醫生演述出用筆跡分析法診斷癌病的準確性；他解釋一個人的書法，是一種由腦部神經與肌肉的合作，使患者的筆跡，引起顯著的變化，這是可以由一個熟練的觀察者，用放大鏡偵察出來的，最重要的象徵就是：㈠筆劃粗細不一，㈡硬直而起角的

字形。㈢向上筆畫和向下筆畫，有相同的壓力。㈣字與字之間的大小與距離，有顯著的差別。他相信，無論病人，患有癌病的部位在哪裡，他的筆跡中都會有這一類混合性的特徵的，而且在其他種病人之中，這一類筆跡是沒有的。這種診斷，並非可以表現出癌病的位置，不過卻可以簡單地揭露出來，癌病已侵入病人的體內，影響到神經與肌肉的控制功能。

以上兩則，為〈外國人分析書法與體質疾病〉、〈以筆跡查癌病〉兩文，為現代科學家新發現的，尚未達到確切的結論；科學日進，今後當更有新的發現，茲不過以為新時代的新發展之開始而已。上述各節是指用堅硬筆尖寫於質厚光滑的紙張，作細小屈曲的西文字而言也，與中國字用柔軟毛筆和墨水寫於輕薄或柔軟的紙張，用力之處，輕重疾徐，稍有不同，但亦可藉此而研究其人的性格、病態、志趣容有相同之處，民國四十八年九月四日《徵信新聞》載有：〈從字跡看你的個人〉一文，其舉例分為六種：

一、字體大小。字體粗大的人，莊嚴虛榮；字體細小的人，注意瑣事，注意力強。字體簡樸的，有節制力；字體活潑的，富幻想而浮華。

二、字體的式樣。字體多角的堅強，字體圓滑的和氣，善於交際，字體弓形的好阿諛。

三、字體的整齊或雜亂。字體整齊的明晰，有悟性。字體雜亂的輕忽，糊塗。

四、字行的趨向。字行上斜的勢必奮勉。字行平直的平穩。字行下傾的衰弱，字行形如鋸齒的，堅強不屈。字行屈曲如波的柔順。

五、字體筆跡的輕重。字體輕細的纖巧。字體粗重的物質慾望強。字體渾沌的妥協，顢頇。字體重滯的粗暴。

六、字體運筆的快慢。字體迅速的精力充沛，字體遲緩的疏忽。字體拘謹的有自制能力，字體放縱的激烈，無自制力。

現代書家亦有認定從字跡可以觀察人的個性者有二：

一、宗孝忱論筆性：「敦厚的人，寫的字是莊重的；豪爽的人，寫的字是挺拔的；聰明有才智的人，寫的是妙造自然的；皆由天性而成為筆性的。」

二、譚淑說：「人情有喜怒哀樂，書法亦然，喜則氣和而字舒，怒則氣粗而字險，哀則氣鬱而字歛，樂則氣平而字麗。」

吾國書法，近尚習用毛筆，他日如有專家歸納古今言論事實，作進一步研究或如法國書法研究院一類之機構，集體研究，將來對於字跡和個性，當有更具體的報告，對於習書前途，定有裨益。

第九章　文藝領域外的書家

第一節　本編旨趣的陳述

《佩文齋書畫譜》、《書林藻鑑》所列歷代書家共六千餘人，其中以文人或從政者為多，其他方面，雖有能書者，只以混列一起，並未分類，古之帝王后妃藩屬，今已廢棄，即隱逸之士，現亦不甚重視；因未專述。

將帥及忠義之士，擅文藝者，既以武功保衛其國土，後世更敬仰其志節，因另為分述，以適應時代之需要。如果不表而出之，則不足以正視聽，揚先烈，昭示來者。古代人民，富有階級之分，工商等低級職業之人，每有自卑之感，以學習文藝，視為文人學士之事，非吾輩之責，每不願為之，或並無暇及此，即有能者，亦不為人重視。要知學書原無限制，更無職業高下之分，勉力為之，定有成就，古人已有行之者。在昔專制時代，女學未昌，婦女以處理家務為專責，因有「女子無才便是德」的成語，故讀書習字者為數極少，如有工書者，當時視為特殊情況。今者女學昌明，學習之門，已經開啟。女子性靜，宜於學書，如能勤於臨池，可不使男子專美於前，且可宏揚書藝。疇昔信仰宗教者，釋道為多，其間頗有善書者。清季釋道似稍衰退，以環境關係，信奉回教耶穌教者，逐漸增多；但在書本中記載其善書者，只發現數人。現在信教自由，中外人士，宣傳耶穌教義，

不遺餘力，信仰日眾。將來書藝之發展，勢必超出釋道之士，「作始焉簡，將畢也鉅」，定可逆料。總之，在文藝領域以外，希望各方面培養更多的書家，人人能書，庶國粹可以長久保存，文事武功，邁越前代，亦國人之所樂聞歟？

第二節 統帥名將武人中的書家

我國古代執政者，文武兼資，軍旅之事，恒由文臣統率。周宣王時，獫狁犯京邑，王命尹吉甫率軍北伐，逐之太原而歸，故有：「文武吉甫，萬邦為憲」讚美之詩。文臣統軍專征，代有其人，所謂：「出入將相，勤勞王家」者，不獨稱譽其人，已成為歷史的實跡。史稱：「儒將風流」，謂統帥有儒者之風度，如春秋時晉之卻縠，漢蜀之諸葛武侯，西晉之羊祜、杜預，唐之裴行儉，宋之曹彬、范仲淹，明之劉基、王守仁，清之曾國藩、左宗棠等文章書法，均足冠冕一時，當其統兵邊圍，躬臨戰場，或抵抗外侮，保境安民，或開疆拓土，剷除頑敵；功績彪炳，昭垂史冊；尤足稱道者，為羊祜都督荊州諸軍事，身臨前線，綏懷遠近，其得民心，常輕裘緩帶，身不披甲，後陳伐吳之計，舉杜預自代。預既任職，平吳有功，身不跨馬，射不穿札，而用兵制勝，諸將莫及，朝野稱之曰杜武庫。

古人有言曰：「有文事者，必有武備」，即有武備者，亦不可缺乏文事；故「上馬殺賊」「馬上得天下」武事也。下馬作露布，既得天下，守以文治，文事也。武備為用，在於一時，文事宣揚，用之於久遠。相互為濟，不可偏廢。《東觀餘論》：「政和初，人於陝西發得木簡一甕，皆漢世討羌戎馳檄文書」，軍書傳發，原為作戰之事；逮膚功已奏，不可無文字以紀實。東漢竇憲北伐匈奴，戰於稽落山，大破之，降者八十一部，為

東漢北伐匈奴之大捷，遂登燕然山，令中護軍班固作銘刻石，紀漢威德。蜀漢張飛善八分書，大敗魏軍，今四川渠江縣有紀功題名云：「漢將軍飛率精兵萬人，大破賊首張郃於八蒙，立馬勒石。」北齊杜弼長於筆札，神武破芒山縣軍，命為露布，弭手即書絹，曾不起草，傳示遐方。唐裴度率軍討蔡，督諸軍力戰破蔡，擒吳元濟，因有平淮西碑之作，唐初侯君集以才雄稱，從太宗征伐有功，曾破吐谷渾，平高昌，刻石紀功而還。但勒石究在何處？唐書未曾詳記，現在新疆省內有所謂碑嶺者，在哈密縣城北，往鎮西縣必由此，土人名「闞石圖」謂碑嶺也。上有唐碑，文多駁落，尚存侯君集領十四萬軍等字。《清一統志》：「唐貞觀十三年侯君集為交河道大總管，以伐高昌。十四年拔其城，高昌平，君集刻石紀功而還。」高昌即今吐爾蕃地，東去哈密尚一千二百里，哈密在唐時為伊吾縣，自貞觀四年內附，即置州縣，此嶺在天山上，當是君平既平高昌，凱旋而東，過此山，因而勒石。《唐書·侯君集傳》及《西域傳》所云刻石記功，即指此碑。當時必以此山高峻，傚竇憲勒銘燕然之意，震耀武功，非勒石於高昌都也。至於清代，新疆始入版圖，光緒間始改行省，不知唐代已於其地設州置縣，行其政令，故侯君集之勒碑新疆，現尚存有所謂「碑嶺」之遺蹟。明萬曆時，征南將軍劉綎平定隴川，曾在緬甸八莫附近七十里之廟隄，建立威遠營碑，碑中刻「威遠營」三大字，左刻：「大明征西將軍劉綎築壇誓眾於此」，誓曰：「六慰拓開，三宣恢復，眾夷格心，永遠貢賦，洗甲金沙，藏刀鬼窟，不縱不擒，南人自服。孟養宣慰司，木邦宣慰司，孟密安撫司，隴川宣撫司；萬曆十二年三月十二日立。」彰漢威於國外，安撫邊區，壯哉退舉，仰佩吾躬，實將軍勒燕然之功，馬伏波樹銅柱之跡，振英風於絕域，申壯節於異方，不有碑刻，何以昭垂後代，追念前勳。或謂統帥率領大軍，當軍事倥傯之際，主政者正運籌帷幄，枕戈待旦之時，更何有臨池之閒暇？此不明

後，以國力漸弱，無暇顧及。唐代武功威靈絕域，新疆為邊荒之地，尚能統治及之。自五季以

軍實之談也。前清咸同之際，征討洪楊水陸主帥為曾彭兩公，竟於從容揮毫之後，削軍中習字，另有其妙用。試觀曾文正辛酉日記：「近歲在軍不思索，但每日筆不停揮，除寫及辦公外，尚習字一張，不甚間斷，專從閒架上用心，而筆力筆意，與之俱進，十年前胸中之字，今竟能達之腕下。」又謂：「日臨百字，亦覺心境安恬。」蓋終日事務繁忙者，臨池為習靜養性之唯一妙法。彭玉麟善書畫，《霋嶽樓筆談》：「剛直書法早歲秀勁，偶參石庵，中歲馳驅兵間，臨池不廢。」曾彭為清代中興名將，身在前敵，猶不廢臨池。予嘗推求其故，知其深於大學之道也，《大學》云：「知止而後有定，定而後能靜，靜而後能安，安而後能慮，慮而後能得。」

學書為習靜養性之一法，軍事煩重，必靜極思慮而後能得也。《書法粹言》：「唐太宗善用兵，天下既定，移其之勇，以見於書。」嘗謂群臣曰：「吾平寇亂，親執金鼓，觀敵之陳，即知強弱，以吾弱，餌其強，擊其弱；無不大潰。蓋思得其理深也。今臨古人書，殊不學形勢，惟求其骨力，骨力既得，形勢自生矣。」此以行軍之道，喻之習書也。王羲之書法之美，為古今之冠，其論書曰：「夫紙者陣也，筆者刀稍也，墨者鍪甲也，水硯者城池也，心意者將軍也，本領者副將也，結構者謀略也，出入者號令也，屈折者殺戮也。夫欲書者，先乾研墨，凝神靜思，預想字形大小偃仰平直振動，令筋脈相連，意在筆前，然後作字。……」此與兵家所謂謀定而後動，意復相同。

況書道與軍事有互相關連之處。

吾國社會向來重文輕武，一部分的意見，一若讀書寫字，為文人專業，非武人之事也，實屬一時之謬見。昔歐陽修深研書學，著有《集古錄》，特收錄武人書，其言曰：「余之所錄，為於頹高駢下至陳游瓌等皆有，蓋武臣悍將，暨楷書手輩皆可愛。」古詩所謂糾糾武夫，公侯干城，武人書藝，何可忽視。清葉昌熾《語石》

一書；尤注意武人之石刻，羅列多人，特錄如下：「歐陽公《集古錄》，收武人書，惟高駢碣溪廟記；平津著錄，仰天洞有劉仁願題名，龍門山有薛仁貴造象，皆東征高麗時良將也。曲陽北嶽廟，有安祿山李克用兩刻，雖一薰一蕕，皆為朔方驍將。桂林龍隱巖，有宋三蠻三將題名，三將者其實有四將，第一將為狄襄武也。孫沔、石全彬合為第二將，余靖為第三將，皇祐五年，平儂智而作也。浯溪亦有武襄摩厓題字，史稱其通左氏春秋，亦祭遵羊祐之流矣。靈隱有韓蘄王題名，當是湖上騎驢時刻。湯陰及西湖岳廟武穆諸碑，皆後人重摹，未必盡為其真跡。漢中有吳玠詩石刻，亦晚出。余收得明鄭芝龍書。在七星巖，又收得嘉慶間，羅提督思舉題名；書雖不工，取之，蓋以愧夫能挽五石弓而不識一丁者。戰功高後數文章，磨盾英風，颯颯如見」葉氏蒐羅宏富。追溯武人書法，如數家珍，可與《集古錄》先後媲美。明黃道周取陳元素摹原本，為之評注總斷，易稱廣百將，計全編稱列傳者，自周以迄明代，凡百有八十三人。上列名將中善書者，有西漢張良、東漢班超、三國蜀漢諸葛亮張飛，晉司馬懿，晉杜預陶侃，北魏崔浩，唐李勣、薛仁貴、裴行儉、宋曹彬、狄青、岳飛、韓世忠、杜杲，元張孔範，明劉基、於謙、王守仁等。茲復根據《書畫譜》所列書家，曾任統帥戰將，以及武人之能書者，至清末止，列敘其武功書藝，範圍較為擴大。一則鼓勵將帥武人學書之興趣，一則以武足為修養身心，寧靜致遠之道也。與兵法所謂「以智用力，以力協智」意亦相同也。將帥中尚有能書而志懷不軌，卒以身敗名劣者，如晉之王敦、桓溫，以及前漢主劉聰，前趙主劉曜等，概未引列。

一、統帥

秦蒙恬，驁之孫，嘗書獄典文字，始皇擢內史。恬鑒於當時刀漆作字之艱難，始作筆，以枯木為管，鹿毛為柱，羊毛為被，所謂蒼毫是也。人民便之。恬能書，惜遺墨不傳耳。秦併天下，使恬將兵三十萬，北逐匈奴，築

長城，延袤萬里，威震匈奴。

漢高祖（劉邦）起兵豐沛，善將將，西入秦關，秦子嬰出降，乃與關中父老豪傑約法三章，秦人大喜，惟恐沛公不王秦；後出關與羽爭天下，邦雖數敗，但得張良蕭何韓信等輔佐，卒滅項羽而即帝位，是為西漢。高祖曾與盧綰學書。

西漢張良，韓人，為漢三傑之一。志復韓仇，亡匿下邳，受兵法於黃石公，為漢高祖畫策，敗秦滅項，定天下，封留侯。

漢初，蕭何沛公，深善筆理。嘗與子房陳隱等論用筆之道。

漢光武（劉秀）東漢中興之主。南陽蔡陽。王莽起兵百萬，圍昆陽，秀以兵數千破之，後即帝位，是為東漢。光武手賜萬國者，皆一札十行，細書成文。

東漢班超扶風平陵人。隨母至洛陽，家貧為官傭書，以供養母，嗣投筆從戎，顯宗除為蘭台令史，後使西域，至鄯善，服於闐，通疏勒，降莎車，走龜茲，詔以超為西域都護，封定遠侯。

三國魏武帝曹操，字孟德，譙國人。光和末，黃巾為亂，拜騎都尉，討賊有功。董卓弒逆。募兵討之。後破袁紹，滅袁術呂布等，降劉琮，與孫權大戰於赤壁，操軍大敗而還。遂與孫權劉備成鼎立之勢，號稱三國。操工章草，雄逸絕倫。

吳大帝（孫權）浙江富春人。好俠養士，西破黃祖，又大破曹操於赤壁。黃龍二年，刻字在杭州粟山。

晉司馬懿河內溫縣人。猜忌多權變，有雄豪志，明帝立，累遷大將軍，加大都督，蜀諸葛亮屢次興師伐魏，均為懿所拒。青龍二年，亮大舉來攻，懿禦之於五丈原，對壘百餘日，亮不能進；會亮死，懿亦班師。淳化法帖有西晉宣帝書十七字。

晉鍾會，潁川長社人，繇之少子。景元中為鎮西將軍，與鄧艾等分道攻蜀，會少敏慧，精練名理，書法有父風，行草隸皆工，尤善效人書。

晉索靖，字幼安，晉敦煌人，有先識遠量，善草書，有銀鉤蠆之稱。與鄉人氾衷張魷索介索永俱有名，稱敦煌五龍。嘗知天下將亂，指洛陽宮門銅駝，歎曰：「會見汝在荆棘中耳。」元康中西戎反，拜大將軍，擊賊敗之。趙王倫篡位，討孫秀有功，遷後將軍。太安末河間王顒舉兵向洛陽，拜靖持節監軍，大戰破賊，被傷卒，謚莊靖，進封安樂亭侯，著草書狀等。《晉書本傳》：「靖與尚書令衛瓘，俱以善草書知名，時論云：『精熟至極，索不及張；妙有餘姿，有楷法，遠不及靖。」王隱云：「索靖草書絕世，學者宗之，時論云：『精熟至極，索不及張，瓘筆勝靖，然張不及索。」《書斷》：「幼安分隸，前人以章誕鍾繇衛瓘比之，而尤以草書為極詣。」

晉王渾，太原晉陽人。沈雅有器量，與王濟同領兵伐吳，以功擢大將軍，《宣和書譜》：「渾作草字，如風吹水，自然成文。」

晉羊祜，字叔子，泰山南城人。都督荆州諸軍事，綏懷遠近。尋卒，民為立碑峴山，望其碑者皆流涕，時稱墮淚碑。庚肩吾評其書曰：「動成楷則，殆逼前良。」

晉杜預，字元凱，京兆杜陵人。博學多通，以平吳功，封當陽侯。預身不跨馬，射不穿札，而用功制勝，諸將莫及，預作草書，尤有筆力。祖畿父恕，並善草書，時人以為衛瓘方之，稱杜預三世焉。

晉劉琨，字越石，中山魏昌人。少負志氣，有縱橫才，與祖逖契，中夜雞鳴，輒共起舞，聞逖被用勝敵，曰：「吾枕戈待旦，志梟逆虜，常恐祖生先我著鞭。」其意氣相期如此。惠帝時，為范陽王司馬，共破東平王琳，斬石超，降呂郎，以功封廣武侯，愍帝時，拜司空都督并冀幽三州諸軍事，元帝稱制江東，琨忠於晉室。《書小史》稱：「琨善行書。」

晉陶侃，字士行。鄱陽人。早孤貧，劉弘辟為南蠻長史。先後討平張昌等，封長沙公，加都督交廣寧七州軍事，

拜大將軍。侃在軍四十一年，雄毅有權，明悟善決斷，自南陵迄於白帝，數千里中路不拾遺，嘗刺廣州，在

州無事，運甓自勞，或問其故，答曰：「吾方致力於中原，過爾優逸，恐不堪事。」刺荊州時，嘗謂當惜分

陰。諸參佐有以談戲廢事者，命取酒器蒲博之具，投於江曰：「摴蒱者牧豬奴戲耳。」百姓勤於農殖，家給

人足。時造船，竹頭木屑，悉令藏之，後均以為用，其綜核微密如此。《晉書本傳》：「善正書，遠近書疏，

莫不手答，筆翰如流。」

晉王導，字茂弘。臨沂人。少有風鑑，識量清遠，晉室東遷，佐元帝，禮賢士，興學校，翊成中興。石勒侵阜

陵，詔加導大司馬出討之，石季龍掠騎至歷陽，導請討之，加大司馬，假黃鉞，都督中外諸軍事，卒以退賊，

重安晉室。導邁達沖虛，玄鑒劭逸，夷淡以約其心，體仁以約其惠，樓遲務外，則名雋中夏，應期濯纓，則

潛算獨運，策定江右，實奠中興之基也。卒謚文獻。導行草兼妙，王愔云：「王導行草，見貴當世。」《宣

和書譜》：「導善作字，規模前人，初師鍾繇衛瓘，力學不倦。」

晉郗鑒，字道徽，金鄉人，明帝拜為安西將軍，都督揚州江西諸軍事。蘇峻反，奉太后詔，進司空，登壇流涕，

誓師討賊，事平，加侍中，又討平劉徵，善作草書，豐茂宏麗，而不乏風神。

晉應詹，字思遠，汝南南頓人。督五郡軍事，與陶侃破杜弢於長沙，金寶溢目，詹一無所取，惟收圖書，莫不

歎之，封觀陽侯，至平南將軍。善章草。

晉庾亮字元規，鄢陵人。元帝時，預討華軼功，封都亭侯。王敦逆逆，加亮左衛將軍，都督東征諸軍事。蘇峻

郭默叛，亮與陶侃等討平之。尋代侃鎮武昌，進號征西將軍。在武昌時，佐吏秋夜登南樓，亮突至，諸人將

起避，亮曰：「諸君少住，老子於此，興復不淺。」便據胡床談詠。羊欣謂：「亮善草行。書法逍古，能自

立於鍾王之間，其邕容頓挫，自不可及。」

庾翼字稚恭，亮之弟。風儀秀偉，初為陶侃太尉府參軍，嗣授都督江荊，司雍梁益六州諸軍事，代庾亮鎮武昌，戎政嚴明，經略深遠。善草隸，書名亞右軍。兄亮常就右軍求書；逸少答云：「稚恭在彼，豈復假此。」

晉謝安字安石，夏陽人。少有重名，累徵不就，孝武帝立，恒溫威震内外，陰生異志，安與王坦之，盡忠匡翼，終能輯穆。溫卒，都督揚豫徐兗青州軍事，拜衛將軍。苻堅率眾百萬，次淮肥，京師震恐，安為征討大都督，指授將帥，各當其任，卒大破之。兄子玄等既破堅，驛書至，安石對客圍棊，看書竟，了無喜色，安如故，其矯情鎮物，喜怒不形於色者如此。以總統功，進拜太保。安風度秀徹，神識沉敏，工行書，縱任自在，有螭盤虎踞之勢。

北魏崔浩，字伯淵，清河武城人。少好文學，博覽經史玄象陰陽百家之言，無不研精，又工計謀，嘗自比張良。征蠕蠕歸，加侍中，特進撫軍大將軍。後被構見殺。浩世善書學，書體及其先人，世寶其跡，多裁割綴連，以為模楷。弔比干文傳為浩書，字體奇怪，他碑所無，似楷似隸，因以見當時筆法之遞變。

隋楊素，字處道，華陰人。仕隋為行軍元帥，率水師伐陳，下至漢口而還，復率師南定江浙，北破突厥，功高位崇，貴盛無比。性智詐，頗為時論所鄙。書工草隸，有名當時。

唐太宗（李世民）隴西成紀人，聰明英武，識量過人，佐高祖起兵入關，殲滅群雄。及即位，又用李勣秦叔寶等將，平梁師都，克東突厥，破薛延陀，滅高昌，征服龜玆天竺，威及域外，版圖益擴。四方既平，銳意圖治。尤注意書學，好於翰墨，萬機之暇，備加執玩，蘭亭樂毅，尤聞寶重。

唐李靖，字藥師，雍州三原人，通書史，知兵事，歸唐後，拜行軍總管，平蕭銑，擒輔公祐，多殊勳。太宗即位，授刑部尚書，破突厥，擒頡利，拓地至大漠，威震戎夷，封代國公，以疾乞歸。吐谷渾寇邊，復起，為

西海道行軍大總管，進兵踰積石山，大破之。吐谷渾伏允自經死。靖更立其主而還。改封衛國公，卒諡景武。

後人錄其論兵，為李衛公問對。〈廣川書跋〉：「李衛公書豪武自將。唐人集其字為千字文。」

唐李勣，字懋功，曹州離狐人，本姓徐。名世勣。歸唐後，高祖授黎州總管賜姓李，因避太宗諱，單名勣。後從秦王征**竇**建德，俘王世充，破劉黑闥，討徐圓朗，多立殊功。太宗即位，拜并州都督，突厥寇邊，與李靖合兵破之。薛延陀子大度入寇。授勣朔方行軍總管，大破之，圖像凌煙閣。高麗亂，平之，進太子太師，卒贈太尉，諡貞武。勣善書，蘇轍答子瞻寄示岐陽十五碑詩：「英公與褒鄂，戈戰聞自荷，何年學操筆，終歲惟箭笴，書成亦可愛，藝業嗟獨夥。」

唐裴行儉，字守約，河東人。通兵法，論士當先器識而後文藝。吐蕃叛，出為洮州道左二軍總管，討平之，拜禮部尚書，兼檢校右衛大將軍。〈東觀餘論〉：「行儉以書知名，而世罕傳之，嘗見一帖寫兵法，甚怪放。」封聞喜公，卒諡獻。

唐裴度，字中立，聞喜人。王師討蔡，奏攻取之策，多中機宜。時討蔡之師多不利，群臣爭請罷兵，度獨請進討，拜彰義軍節度使，督諸軍力戰，卒擒吳元濟，策勳上柱國，封晉國公。穆宗即位，進檢校司空，平朱克融王廷湊之亂，加鎮州行營招討使，卒諡文忠。度神觀爽邁，操守堅貞，立朝嚴正，名震四夷，身繫天下重輕者三十年，時人以比郭汾陽。度亦能書，米芾〈書史〉：「老子西昇經，裴度跋褚公書。」

唐契苾何力，唐突厥可汗孫，貞觀中與母率眾詣沙州內屬，累平高昌龜兹。高宗時，討突厥五姓，以功授左驍大將軍，封郕國公，副李勣，攻高麗拔之，虜其王以獻，卒諡毅。石墨鐫華唐萬年宮碑陰，後列從官五十人，書名大小不倫，然皆有法，即契苾（何力）賀蘭（敏之）亦不草草。

唐薛仁貴，龍門人，太宗征遼東，求猛將，仁貴應募至，從攻高麗安市城，高麗將高延壽率兵二十萬拒戰。仁

貴白衣持戟，腰鞬兩弓，呼而馳，所向披靡，大軍隨之，賊遂奔潰。高宗召見將軍，謂之曰：

「朕不喜得遼東，喜得虎將。」遷右領軍中郎將。高宗朝，又破高麗兵於石城，敗契丹兵於黑水，拜左武衛

將軍，封河縣男。時九姓眾十餘萬，令驍騎數十來挑戰，仁貴發三矢，輒殺三人，於是虜氣懾，皆降。九姓

自是遂衰，軍中歌曰：「將軍三箭定天山，壯士長驅入漢關。」復乘勝攻拔扶餘四十餘城，拜本衛大將軍，

封平陽公。奉詔討吐谷渾，征突厥於雲州，大捷而還。仁貴亦能書，年七十卒。

五代吳越，錢鏐，臨安人，字具美。唐乾符二年鎮將董昌表為偏將，破王郢，敗黃巢，平劉漢宏。光啟間，拜

鏐為左衛大將軍。乾寧初，授浙東招討使，梁太祖即位，封吳越王，節度淮南，貞明三年，加鏐天下兵馬都

元帥，時鏐統兵兩浙，奄有十二州，後唐莊宗入洛，乃自稱吳越國王，嘗築海塘，沿江無水患，大為民利。

在位四十一年，卒諡武肅。黃庭堅云：「錢尚父書，號稱當代入神品。」

宋太祖，姓趙名匡胤，涿郡人。善騎射，有勇略。周世宗時，從事征討，屢立大功。軍次陳橋驛，諸軍擁為天

子，國號曰宋。迭滅後蜀江南等小國，五代擾攘五十餘年，至此始告一統，書學顏字，多帶晚唐氣味，雄偉

豪傑，駭動人耳目，宛見萬乘氣度。往往跋云鐵衣士書。嘗書天下一統四大字，世人均寶愛之。

宋曹彬，字國柱，靈壽人。性情介仁恕。宋伐蜀，諸將咸欲屠城，多收子女玉帛，彬獨申令戢下，襄中惟圖書

衣衾而已。及下江南，不妄殺一人，進檢校太師，兼侍中，封魯國公，時稱良

將。及卒，追封濟陽郡王，諡武惠。《弇州山人稿》：「曹武惠王書，筆意可觀。」

宋韓琦，安陽人，字稚圭。趙元昊反，歷官至陝西四路安撫招討使，及天昊稱臣，召進樞密院。琦忠朴，敢言

敢任，前後上七十餘疏，帝皆嘉納。與范仲淹久任兵間，天下稱為韓范，再定建儲大計，社稷以安。遼使每

過魏，移牒必書名，曰：「以韓公在此也。」其見重中外也如此，卒諡忠獻。米芾《書史》：「韓忠獻公書

骨力壯偉，琦好顏書，士俗學顏書。」

宋范仲淹，吳縣人，字希文，性內剛外和，為秀才時，以天下為己任，嘗言先天下之憂而憂，後天下之樂而樂。任秘閣校理，每感激論天下事，奮不顧身。趙元昊反，以龍圖閣學士，副夏竦經略陝西，愛撫士卒，號令嚴明，夏人相戒不敢犯境，曰：「小范老子胸中自有數萬甲兵。」卒諡文正。高士奇云：「文正書法挺勁秀特，肖其為人。」李祁云：「公之翰墨留天地間，如精金美玉，人咸知感重。」

宋狄青，字漢臣，西河人。善騎射，慎密寡言，范仲淹授左氏春秋，由此折節讀書，精通兵法。臨敵被髮帶銅面具，敵望之如神，人呼狄天使。鎮節涇原，上欲一見之，詔令入朝，會寇逼平涼，俾圖像以進。上觀其儀容，歎曰：「朕之關張也。」後廣源州蠻儂智高反，時青宣撫荆南北路，經制廣南盜賊，上元夜以奇兵奪崑崙關，一夜破賊，還至京師，拜樞密使，卒諡武襄。青雖武將，亦能書，平蠻三將題名，在廣西桂林龍隱岩潛真洞。狄青夜渡崑崙關，大敗儂智高於邕州，三將題名刻石，第一將為狄青。

宋曲端，字正甫，鎮戎人。知書，善屬文，作字奇偉可愛。長於兵略，歷涇原路將，夏人入寇，力戰敗之。金兵攻陝西，端治涇原，招流民潰卒，道不拾遺，惟頗恃才凌物，為張浚所害，陝西人士大夫莫不惜之；及浚得罪，追諡壯愍。

宋吳玠，字晉卿，隴千人。以戰功累遷涇原路副總管，張浚用為都統制，金人寇漢陽，玠夜馳三百里往援，金人驚其神速，兵遂潰。與弟璘據險抗敵，卒保全蜀。陸游云：「吳玠能書，奇偉可愛。」

宋虞允文，字彬甫，仁壽人。金主亮入寇，朝令允文犒師采石，遂督兵戰，大敗之。劉錡執其手：「朝廷養兵三十年，一旦大功，乃出儒者，允文出將入相，垂二十年，孜孜忠勤，置翹材館，延四方賢士，懷袖有方册，日材館錄，聞一善人，必書，首薦胡銓張震等二十一人，一時得人稱盛。」卒諡忠肅。允文能文能武，工書，

吳寬云：「忠蕭手帖，氣象雍容。」

宋韓世忠，字良臣，延安人。風骨偉岸，鷙勇絕人，年十八應募鄉州，崇寧中，以從討西夏功，進勇副尉。宣和間，從討方臘破杭州，追擒方臘於睦州清溪洞，轉承節郎。康王即位，授定國軍承宣使平寇將軍，屯淮陽，世忠劉正彥反，世忠酹酒自誓，追擒逆首誅之，帝手書「忠勇」二字，揭旗以賜。金兀朮渡江，大舉入寇，世忠守鎮江，突引兵襲之，屯焦山寺，截其歸路？金兵數戰不得渡，在黃天蕩相拒四十八日。兀朮與會語，祈請甚哀。世忠曰：「還我兩宮，復我疆土，則可以兩全。」兀朮語塞，不久，絕江遁去。建炎中，金兵與劉豫分道入侵，世忠設伏二十餘所，大破之。在楚十餘年，金兵不敢犯。秦檜秉政，力主和議，收大將兵權，拜世忠為樞密使。世忠性忠直，事關廟社，必流涕極言，至是抗疏力詆檜之誤國，乃退隱西湖，自號清涼居士，卒諡忠武，追封蘄王。《式古堂書畫彙考》云：「史稱世忠目不知書，晚忽有悟，能作字，工小詞。」〈寓意編〉：「世忠書法蘇長公逼真。」

宋張浚，字德遠，成紀人。漢州綿竹人。金兵入寇陝蜀，浚力扼金人。蜀得保全。後忤秦檜，貶永州，浚有孝行，學邃於易。《式古堂書畫考》列有，張德遠：「辱手翰書等行書，遺墨四行。」

宋滕元發，東陽人。哲宗時，屢徙太原，威行邊境，號稱名帥。《書史會要》：「元發擅豪翰。」

宋岳飛，字鵬舉，湯陰人。事母孝，家貧力學，與張浚會師破李成，高宗手書「精忠岳飛」四字，製旄以賜之，屢破金兵，敗兀朮於郾城，欲指日渡河，直搗黃龍，時秦檜力主和議，召飛還，遂被害。孝宗時，詔復飛官，諡武穆，後改諡忠武，嘉定中，追封鄂王。岳忠武為抗金名將，書法饒忠義之氣，曾有出師表刻石，在河南南陽龍岡武侯祠，筆勢雄健飛動，充分表現少保之浩然正氣，又所書：「還我河山」四字，栩栩生動，今人尤多臨摹應用之。方岳云：「老墨飛動，忠義之氣燁如。」

明太祖（朱元璋）濠州人。初為僧，嗣投郭子興為親兵，戰無不勝。子興卒，自稱吳王，滅陳友諒，張士城，由淮入河而北，遂克燕京，元亡，元璋稱帝，國號曰明。太祖神明天縱，默契書法，賜臣下御剳甚多，如中山王宋學士等子孫均寶藏其家。

明劉基，字伯溫，青田人。博通經史，工詩文，尤精天文象緯之學，善行草。明太祖定括蒼聘之，寵禮甚至，築禮賢館以處之，謀略多出於基。以功封誠意伯。

明王守仁，字伯安，餘姚人。巡撫南贛，平大帽山諸賊，定宸濠之亂。世宗時，封新建伯，總督兩廣，破斷藤峽賊，明世文臣用兵，未有如守仁者，卒諡文成。其學以良知良能為主，世稱為姚江學派。嘗築室陽明洞中，學者稱陽明先生。《徐渭文長集》：「古人論右軍以書掩其人，新建先生乃不然，以人掩其書。」《紹興志》：「新建行書出自聖教序，清勁絕倫。」

明鄭成功，芝龍子，南安人。唐王賜朱，改名成功。芝龍降清，成功遁入海島，據海澳，桂王封為延平郡王，招討大將軍，連攻舟山及福建諸府，軍勢大振，取台灣為根據地，奉明年號，台灣留有遺墨，鑴石於台南文曰：「禮樂文冠第，文章孔孟家，南山開壽域，東海釀流霞。」居民極愛寶之。

清林則徐，字少穆，侯官人。性警敏。以治河功，擢撫江蘇，潛心吏治，卓聲遠著，力主禁鴉片，得旨嘉納，奉命赴粵查辦海口事件，獲英商鴉片二百餘萬斤，焚之，通商諸國，均遵具切結，不帶鴉片，惟英商狡拒，至開戰，則徐預為戒備，英兵不得逞，遂巡遁，乃調兩廣總督使專其事。卒諡文忠。梁章鉅云：「少穆最工作小楷。」

清曾國藩，字滌生，湘鄉人。洪楊事變，陷武昌，江南大震，清廷命國藩辦理本省團練，搜剿土匪，蒐羅人才，督隊圍剿，恢復南京，平定江南各省，安撫災民。道光以後，文酣武嬉，泄沓成風。國藩以公忠誠樸為天下

倡，即其居官治軍，亦粹然儒者風氣，知人善任，如左宗棠、彭玉麐、李鴻章、李元度、江忠源等，皆出其門下，力加提挈，蔚為中興名將。時海禁初開，國藩首派學生赴歐西留學，造就甚多，其學一歸之有用，後人尊之為湘鄉派。自安慶克復後，國藩督軍駐紮，整吏治，撫瘡痍，培元氣，訓屬僚若子弟，視百姓如家人，生聚教訓，百廢俱舉，以遺愛而言，未有感人若此之深也。安慶克復，則推功於胡林翼之籌謀。談及李鴻章、左宗棠諸人，皆自謂十不及一。清儉寒素，廉俸儘充官用，食不過四簋，男女婚嫁，不過二百金，垂為家訓。封毅勇侯。遺疏入，上震悼，輟朝哀悼，諡文正，入祀京師昭忠祠，於湖南原籍，江寧省城建立專祠。符鑄云：「曾文正書藝，平生用力至深，唐宋各家，皆所嘗習。其書瘦勁挺拔，歐黃為多；而風格端整，正如公之守正不阿。」

清左宗棠，字季高，湘陰人。學問優長，經濟閎達，秉性廉正，泣事忠誠，克奏膚功，督師出關，肅清邊圉，底定回疆，厥功尤偉。卒諡文襄。符鑄云：「文襄好作小篆，筆力殊健，行草有傲岸之氣，霸才亦見也。」

二、名將

西漢李陵，字少陵，西漢成紀人。善騎射，愛人下士，貳師將軍李廣利伐大宛，帝召陵，欲使為貳師將輜重，陵自請將步兵卒，出居延北，與單於相值，數敗之，擊殺數千人，虜不利欲去。會管敢言陵無後援，單於使騎並攻，陵力竭詐降，欲效范蠡不殉會稽之恥，曹沫不死三敗之辱，報魯國之羞。漢帝不察，驟戮其族。李陵雖降，眷懷祖國，嘗登望鄉嶺，瞻望涕淚，於嶺上石龕題李陵兩字，以誌遠念。司馬遷在漢帝前保證其為人，白其忠勇，語詳〈報任少卿書〉中。據〈後漢書·李廣傳〉載：「武帝之族陵家，殺陵母弟妻子，乃誤聽公孫教語，以李緒為李陵；而緒實教匈奴為兵以備漢，故令族誅。其後漢遣使匈奴，陵詰之，

使者曰：「漢聞李少卿教匈奴為兵。」陵曰：「李緒，非我也。」遂使人刺殺緒，大閼氏欲殺陵，單於匿之

北方，壯陵為人，以女妻之。」清初淮北閻爾梅為洪承疇舊友，召之至，問近狀，爾梅書讀李陵一詩示洪，

中有句云：「不引單於來入塞，李陵還是漢忠臣。」承疇默然。

後漢徐幹，字伯章，為班超軍司馬，邊境稱為名將。嘗佐超平西域三十六國，善章草。班固與弟超書曰：「伯

章章草書，藥勢殊工，知識莫不歎息，實亦藝由己立，名自人成。」

蜀漢張飛，字益德，涿郡人。與關羽俱事劉備，備奔江南，曹操兵追及當陽之長阪，飛將二十騎，據水斷橋，

橫矛拒之，敵不敢近，飛雄壯勇猛，時稱萬人敵，涪陵有張飛、刁斗銘，其文字甚工，飛所書也。張士環詩

云：「人間刁斗見銀鈎。」

晉孔瑜，字敬康，會稽人。建興初，討華軼有功，封餘石亭侯。〈述書賦〉：「敬思敬康，二孔殊芳。」

南朝陳侯安都，字成師，曲江人。工隸書，能敬琴，涉獵書傳，兼善騎射，為邑里雄豪，初隨武帝鎮京口，與帝

定計襲王僧辯，敗徐嗣徽，平王琳，有殊功。帝朋定策文帝，漸驕橫，文帝不能堪，除江州刺史，還都賜死。

北周泉元禮，少有志，好弓馬，閑草隸，有士君子之風。

隋猛將來護兒能書，故陸元方云：「來護兒把筆。」

唐李思訓，宗室，字建見，書畫稱一時之妙。開元間，進右武大將軍，《歷代書畫舫》：「大李將軍思訓為帝

室之胄，而能以戰功顯名當世，故李邕北海為書碑，所謂雲麾將軍者也，其生平大節，具悉碑中。」

宋岳珂：「武穆王之孫，年十八，以敢勇應募，勇冠三軍。建炎中，帝手書「義勇」二字。揭旗以賜。〈停雲館

帖〉：「有人摹王方慶萬歲通天進帖，後有倦翁書。」宋韓彥直，世忠子，字子溫。隨父抗金，屢建功助。

使於金，抗節不屈，幾罹於禍者數。幼聰穎，六歲時從父入觀，高宗令作大字，即跪書皇帝萬歲四字，帝喜

之，拊其背曰，他日令器也。親解孝宗𨨗角之縭傳其首，賜金器筆硯監書鞍馬。

宋高繼宣，字希晏，世為西陲大將，年十八，與夏人戰，斬獲甚眾，欽宗許以殊賞。作草書，頗奇偉。

宋姚平仲，字希晏，燕人，善騎射，頗工筆札。

宋杜杲，字子昕，數禦元兵，皆有功。杲淹貫經史，善急就章。

元小雲石海涯，號酸齋。年十二，膂力絕大，騰上馬而跨三，運槊生風，觀者辟易，或挽強射生逐猛獸，上下峻阪如飛，諸將咸以為趫捷，工翰墨。

清彭玉麐，字雪琴，衡陽人，性剛介，知兵略，工詩，喜書畫，太平軍興，曾國藩練水軍於衡州，玉麐隸其麾下，從國藩轉戰沿江各省，克復武漢九江安慶蕪湖等處，戰功卓著。復偕曾國荃攻破金陵，盡滅天平軍，命辦理長江善後事宜，卒謚剛直。《雲嶽樓筆談》：「剛直書法，早歲秀勁，偶參石菴，中歲馳驅兵間，臨池不廢。」

清曾國荃，字元浦，國藩之弟。洪楊軍興，沿江各省淪陷，國荃盡力規復，攻克南京，平定大亂，封威毅伯，遺疏人，追贈太傅，謚忠襄，入祀京師昭忠祠。《雲嶽樓筆談》：「忠襄專意率更，腕空筆實，方整中有疏宕之美，書學雖不及文正，書才或謂過之。」

清李鴻章，字少荃，合肥人。咸豐間率鄉勇，攻洪楊屢有功。旋奉曾國藩令統淮揚水師，是為淮軍之始。嗣奉國藩令移師上海，超擢江蘇巡撫，英法常勝軍隸焉，克敵復地，頗著勳績。卒贈侯爵，謚文忠。少荃書法素工，遺下對聯書牘，咸珍藏之。湯貽汾，武進人。詩書畫稱為三絕，官至浙江樂清協副將。

清楊岳斌，字厚菴。善化人。家世習武，幼嫻騎射，然讀書有智計，亦擅書法，臨摹閣帖書譜，皆極神似，非純乎糾糾武夫也。佐曾國藩治水師，岳州及城陵磯之役，水陸皆敗，彭玉麟僅以身兔，惟楊部獨完。後水師

重整，彭楊俱為前鋒，破田家鎮，更復武漢，克湖口，奪小牯山，收復九洑洲，武勇有過於彭。家居時，作書不倦，陳毅菴曾賦詩讚之，詩云：「陔餘弄筆累千紙，歛抑奇崛何沖融，左書彭畫足正氣，鼎足晤對江樓中，賦詩報君愧哀戀。」

清江忠源，字岷樵，新寧人。洪楊事起與曾國藩等募團鄉勇，屢立戰功，旋在盧州被圍，城陷，創甚，自盡，諡忠烈。中興名臣書札，中有忠源箋復璞山，小楷頗善。

清枕葆楨，侯官人。洪楊軍興，守廣信府，與夫人林氏誓以身殉，乞援於饒廷選，七戰而城圍遂解。郡民感德，建設生祠。幼丹工書，間能作畫。

清張國樑，字殿臣，高要人。初名嘉祥，亡命為盜，尋自拔，率眾投誠，改名國樑，洪楊軍興，國樑隨向榮轉戰各省，屢立戰功，官至江南提督。旋敵陷金陵，國樑自鎮江赴援，出城擊敵，策騎渡河，人馬俱歿於水，諡忠武。國樑雖習武，生平喜寫虎字，大徑丈，中一直，墨半枯，屹然如鐵柱，善書者輒歎為不可及。一日向榮問其在寇中善擘窠書大虎字有之否？張答曰：孫子弄筆，不足言字。向出紙筆令書，張解衣磅礡，瀺墨淋漓，頃刻成幅。

清鹿鍾麟，河北定縣人，少即從戎，以書畫自遣，八分頗有規格。

三、武士

三國吳沈友，字子正，吳郡人。善屬文辭，兼好武，注孫子兵法，又辯於口，眾咸言其筆之妙，舌之妙，刀之妙，三者皆過絕於人。

南朝宋徐希秀，琅琊開陽人。為齊游擊將軍，亦號能書。

南齊張欣泰，竟陵人，字義亨，不以武業自居，好隸書。

北齊李元護，遼東襄平人，少有武力，頗覽文史，習於尺牘。

唐宋令文，弘農人。有勇力，工書，令文有三絕，曰書畫力。

唐宋之遜，弘農人。富文辭，且工書，有力，世稱三絕。

唐趙持滿，工書，善騎射，力搏虎，走逐馬，而仁厚下士，京師無貴賤愛慕之。

唐劉正臣，懷州武涉人。少有武藝，數有戰功，精書學。

唐陳游瑰，唐楷書手。歐陽修云：〈集古錄〉：「高駢幽州人，善射，一箭射二雕，眾大驚，號為落鵰侍御。」駢亦能書。

唐高駢，幽州人。〈歐陽文忠集〉：「余之所錄，如於頔高駢，下至陳游瑰等皆武臣悍將暨楷書手輩，皆可愛。」

五代梁羅紹威，魏州貴鄉人，字端己。〈歐陽文忠集〉：「羅紹威錢俶皆武夫驕將之子，其於字畫，亦有以過人。」

五代後蜀，羅綠官武軍巡官，工篆。

宋郭廷渭，字信臣，徐州彭城人。幼好學，善騎射，工書。

宋陳明攬陵舖兵也。好以白堊書地，文類五銖錢，觀者莫識。

明劉蒼，字伯春，鷹揚衛千戶，十五入武學，篤志刻勵，通書史，又能書。

明江恩，字世祿，襲職為千戶，日臨二王帖數過，又嗜書，輒手錄之，諷誦不輟。

明徐彥，華亭人，工草書，善騎射。

明袁彬，江西人，英宗北狩，以校尉見上察其書留之。〈書史會要〉：「定以草書名天下，甚為能學士所推許。」

明鄭定，字孟宣，閩人？善擊劍，工古篆隸書。

明張晟，字德齋，好古，能大書，官千户。

明楊學詩，精騎射，書畫俱工。

〈西陽雜俎〉：「建中初河北有軍將，姓夏者，能走馬書一紙。」

第三節　忠義書家

清白雲上，河內人，乾隆武進士，官至漕標中軍副將，善草書，人爭藏弆為秘玩。江淮間士大夫多稱之，書亞於吳熙載。

清楊亮，世為將家，襲都尉世職，篤學敦行。

清馮行貞，常熟人，晚僑居吳之婁東，字服之，工書及篆刻，尤長於弓馬，曾佐某將軍征滇有功，又為客報仇，槍法為海內第一。

清李年，莆田人，康熙己西武科，工書畫。

清尹昇，武昌人，嘗為千户，有俠氣，好草書。

清陸琛，婁縣人，武生，工書。

昔召伯循行南國，宣行教化，曾憩甘棠之下，後人思其德澤，深愛其樹而不忍傷之，因作甘棠之詩，以資紀念，循吏猶受當時民眾的愛戴，和後人的追思，況忠義之士，衛國保民者乎？朱子謂：「人之為君子小人，尤其文章事業。」故忠烈遺墨，雖屬不佳，猶且寶藏之不暇，況筆精墨妙者耶？歷閱史傳，書家之懷忠守義者，不憚膏鼎鑊，赤姻族，以抗君主之威稜，拒強敵之利誘，衛國忘身，公而忘私，前史以為美談，後人仰其徽烈，自應特予表揚，以勵來兹。

培養名節的言論

昔人謂忠臣義士之產生，都出由先民之培植，國家之教化，忠義之士，應時而生，有不期其然而然之勢。即其遺墨，想見其披肝瀝血，凜凜之氣，庶乎立身行己之大防，使人有所顧感而興起，不僅寶藏其名跡已也。吳門老人馮夢龍，題楊忠愍贈養虛先生詩冊三絕句序云：「自古忠義之事，雖本天性，亦由培植，東漢之節士，釀於客星；南宋忠臣，胎於秘誓；（中略）培植之效，已見於前矣。」顧培植者國家激發人心之大端，而天性則士君子所以自立也，性之所立不愛爵祿，不惜軀命，並不貪後世之名譽，灼然於好惡是非之公，而挺然直達其中之所不得已。愈慘毒，節愈明；愈摧抑，氣愈勵。是之謂真忠義。梁啟超氏〈論中國學術思想變遷之大勢〉一文，有專論名節一段，其言曰：「名節盛而風俗美也。儒學本有名教之司，故砥礪廉隅，崇尚名節，以是為一切公德私德之本。孝武表章六藝，師儒雖盛，而斯義未昌，故新莽居攝，頌德獻符者遍天下，光武有鑒於此，故尊崇節義，敦厲名實，以明經行修四字，為進退士類之標準，故東漢二百年間，而孔子之所謂儒行者，漸漬社會，寖成風俗。至其末造，朝政昏濁，國事日非，而黨錮之流，獨行之輩，舍命不渝，風雨如晦，雞鳴不已，讓爵讓產，史不絕書，或千里以急朋友之難，或連轂以犯時主之難，論者謂三代以下，風俗之美莫尚東京，非過言也。」又曰：「名節者實東漢儒教一最良之結果也。雖其始或為『以名為利』之一念所殿，而非其本相乎。至其寖成風俗，則其欲利之第一性，或且為欲名之第二性所掩奪，而舍利取名者往往然矣。是孔學所以坊民之要具也。」清洪亮吉云：「士氣必待在上者振作之，……風節必待在上者獎成之，……拔一特立獨行敦品勵行之士，則如脂如章，依附汙私之風，或可漸革矣。」觀乎馮梁洪三家之言論，可知提倡名節，愛護忠義書家的遺墨，實為立國基本，民族精神所寄託也。

忠義書家的偉績

忠貞善書之士，處世立身，主持正義，時涉艱難，恒思先事預防，希冀轉危為安，不避權貴，不畏殺身，力諫君上，開其迷誤；或疾惡如仇，勢不兩立；其為國捐軀者，大節凜然，史冊所載，最易認

辨。其尤難得者，時當陽九之會，主辱國亡，赴湯蹈火，圖救於萬一，即使失敗，亦屬心安理得。或者敵人鑒其忠義，特加禮遇，意存羅致，但誓不臣事新朝，苟貪富貴，茹辛含苦，逃避深山窮谷，代有其人。明代中葉，姚江學派，風靡天下，一代氣節，蔚為史光，理想繽紛，度越前代。滿清入關，明代舊臣遺民，沐先朝恩澤教化者，或亡於國難，節炳一時，名垂百世；或秉承先人遺志，寧艱貞以終其身，不願臣事異族，以辱其祖先。即位卑秩微者，亦每潔身自好，不事二姓，有特獨的表現，對於當時的暴力政權，和異族的萬鈞壓力，均置之不顧，樹立其精神的反抗，忠義奮發，先後相望。茲敬述忠義書家的偉蹟，先死節，次忠義，以資敬仰。

一、死節

戰國楚屈原，名平。號靈均。仕楚為三閭大夫，懷王重其才，靳尚輩譖而疏之，乃作離騷，冀王感悟，傾襄王時復用讒，謫原於江南，原作漁父諸篇以見志，於五月五日自沉汨羅江而死。唐蔡希綜《法書論》：「草聖始自楚屈原。」

後漢皇甫規妻，《烈女傳》：「規妻不知何氏女，善屬文，能草書，時為規答書記，眾人怪其工。規卒，董卓欲聘之，妻詣卓門，跪自陳情，卓使奴拔刀圍之。妻罵卓曰，君親為皇甫氏走吏，敢行非禮於汝君夫人耶？卓怒，鞭殺之，後人號為禮宗。」

蜀諸葛瞻，字思遠，武侯之長子，工書畫，強識，蜀人追思亮，咸愛其才，每朝廷有一善政佳事，雖非瞻所建倡，百姓皆傳相告曰：「葛侯之所為也。」鄧艾伐蜀，自陰平由景谷道傍入，瞻督諸軍至涪停住，前鋒被破退還，住綿竹。艾遺書誘瞻曰：「若降者，必表為琅琊王」，瞻怒斬艾使，遂戰，大敗，臨陣死，時年三十

七，長子尚與瞻俱歿。干寶曰：「瞻雖智不足以扶危，勇不足以拒敵，而能外不負國，內不改父之志，忠孝存焉。」

晉辛謐，狄道人。工草隸書，永嘉末，兼散騎常侍。長安陷，劉聰辟為大中大夫，不受。及石勒石虎之世，並不應辟命。冉閔僭號，徵為太常卿，謐作書諷之，不食而死。

唐顏真卿，臨沂人，字清臣，博學工詞章，又善正行書，筆力渾挺，自成一家，安祿山反，堅守平原，起兵討賊。代宗朝，封魯郡公。盧杞忌之，請遣真卿往撫李希烈，希烈脅其降，真卿唾叱之，不屈被害，謐文忠，真卿歷事四朝，堅貞一志，人尊為魯公不名，後世因以顏魯公稱之。白挺評魯公瀛洲帖：「凜凜忠義之氣，如對生面。」《集古錄》：「魯公忠義之節，明若日月，而堅若金石，自可以光後世傳無窮，不待其書然後不朽。」又云：「斯人忠義出於天性，故其字畫剛勁獨立，不襲前蹟，挺然奇偉，有似其為人。」米芾《書史》：「爭坐位帖在顏最為傑出，想其忠義憤發，頓挫鬱屈，意不在字，天真罄露，在於此書。」蒼潤軒碑跋：「公書勁拔嚴重，如入宗廟中，循牆皆禮樂，而秀媚流外，有翩翩欲飛浩然獨往之趣，公生平拒祿山，誚盧杞，叱希烈，直氣塞天地。」《庚子銷夏記》：「米元章書顏魯公碑陰謂杞欲害公之人，而不能害公之仙，其說亦新，余以為杞能害一時，而不能不予以千古，固無論公之與不仙也。」絢罵曰：「我公卿子，

唐封絢，唐殷保晦妻，脩人，字景文。善草隸能文章，黃巢入長安，悅其色，欲取之。守而死，猶生。」終不辱逆賊，唐書特為立傳。

唐司空圖，河中虞鄉人，善行書。黃巢陷長安將奔，將勸見賊帥，圖不肯，遂奔咸陽，開關至河中。柳璨希賊臣意，誅天下才望，詔圖入朝，乃陽墮笏，趣意野耄，聽還。圖本居中條山王官谷，有先人田，遂隱不出，作休休亭，號耐辱居士，饋遺弗受，寇盜所過殘暴，獨不入王官谷，士人依以避難。朱全忠已篡，召為禮部

尚書不起，哀帝弒，圖聞不食而卒。

唐李邕，唐江都人。任汲郡北海太守，文名滿天下，時稱李北海，長於碑頌，前後撰碑八百首，且精翰墨，行草之名尤著，李陽冰謂之仙手。後為李林甫所害。張鷟〈朝野僉載〉：「李邕文章，書翰正直，辭辨義烈皆過人，時謂之六絕。」

宋楊邦義，吉水人。工筆札，其跡雜見鳳墅續法帖中，知溧陽縣，金元顏宗弼入建康，尚書李梲率官屬迎降，惟邦義不屈，以血書衣裾，曰：「寧作趙氏鬼，不為他邦臣。」宗弼殺之，剖取其心。後贈徽猷閣待制，賜廟褒忠，諡曰忠襄。

宋文天祥，字宋瑞，號文山，吉水人。知贛州，元兵入侵，天祥發郡中豪傑，及溪峒山蠻，應詔勤王。嗣都督江西，為元兵所敗，走循州，仍抗敵，又為元將所敗，被執，元帝諭之曰：「汝移所以事宋者事我，當以汝為相。」天祥曰：「我為宋宰相，安事二姓，願死足矣。」拘燕三年，終不屈，遂被殺。在獄時，嘗作正氣歌以見志，元世祖稱為真男子。臨刑殊從容，謂吏卒曰：「吾事畢矣，南向再拜，死後衣帶留有遺墨，曰：「孔曰成仁，孟曰取義，讀聖賢書，所學何事，而今而後，庶幾無愧。」其妻收其屍，面如生，聞者無不流涕悲慟。尋有義士張毅負其骨，歸葬玄州。江寧府志應天府學明德堂額文天祥書，明姚綬跋跋，文山先生遺墨云：「節義大閑，翰墨不足論也。非故輕翰墨，設有人能此，於節義有虧，節與義，炳炳照耀簡冊，百世稱之，猶一日，果可以不能此而遽已乎哉，宋文文山先生大節大義，昭如日星，固不在翰墨，而又有翰墨落人間，見者起敬，敬其節義，兼重其翰墨。」一峰跋文天祥遺墨：「嗚呼，此文山先生真跡也，詳味此書，乃空坑之敗之後，遺其所知者之書。蓋是時天阨甫脫，勁敵在後，正流離顛沛之際，荒迷不次之秋也。而其筆意乃雍容閒雅，無一毫驚懼忙迫之狀如此。然非素存素養之熟，能如是乎？毛

氏幸得此書，今讀其辭，想其事，令人心膽奮惕，精神凜冽，有不勝其感激者焉。因泣下而謂夫後世之為人者，其立心操行，亦當何如耶？」

宋陸秀夫，鹽城人。咸淳間擢參議官，德祐元年，邊事日急，僚屬多亡者，獨秀夫數人不去。翌年請和不成，從益廣二王走溫州，與張世傑等共立益王於福州，時君臣播越海濱，庶事疏略，每時節朝會，秀夫儼然正笏，立如治朝，或時在行中，淒然下淚，左右無不悲慟，王殂，群臣皆欲散去，秀夫曰：「度宗皇帝一子尚在，將焉置之！」遂共立衛王，與世傑共秉政，秀夫外籌軍旅，內調工役，雖忽遽流離中，猶月書大學章句以勸講。元至元中，厓山破，世傑等各斷維去，秀夫度不可脫，乃仗劍驅妻子入海，負赴入海。《式古堂書畫彙考》列有陸君實群玉帖行書。

宋謝枋得，弋陽人，宋亡。程文海留夢炎，力荐謝枋得，均婉卻之。福建參知政事魏天祐，欲荐枋得為功，遣使誘枋得入城，與之言，坐而不對，或嫚言無禮；天祐不能堪，逼之北行，枋得以死自誓。至燕，問太后橫所，及瀛國所在，再拜慟哭。疾甚，留夢炎使醫持藥雜米汁飲進之。枋得怒，擲之於地，不食五日死。枋得天資嚴厲，雅負奇氣，風岸孤峭，其北行也，貧苦已甚，衣結履穿，人餽以金帛，辭不受，曾為詩別其門人故友，時以為讀其辭，見其心，慷慨激烈，真可使頑夫廉，懦夫立云。《俟菴集》：「元存跋疊山枋得字帖云：「疊山先生筆力勁健，去此且百年，方凜凜然生氣。」

宋陳東，丹陽人，祝枝山刻陳少陽字書於鎮江郡庠，其書言三事，所刻乃其藥草也。時金兵逼境，東上書請留李綱，高宗聽讒言，斬東於市。

元金闕，廬州人。忠宣小字，似不經意，而豐處有褚遂良，潦倒處有楊景林藻，豈漫不留意於墨池者所能符合

耶！守安慶時，陳友諒率眾來攻，城陷自剄，謚忠宣。

元伯顏不花的斤，畏吾兒氏，鮮於樞甥，草書似舅氏。陳友諒圍攻信州，伯顏守孤城而死。

元慶童康里氏，善大字，城破被殺。

元泰不花伯牙。吾台氏，正書宗歐陽率更，亦有體格。與方國珍戰於澄江，死之。

元汪澤民，婺源人。詩文清婉，尤以善書名家。退居宣州，賊來犯，累敗賊兵。及城陷，逼之降，罵賊不屈，遂遇害。

元貢師泰，元廷召為祕卿，道阻遂寓於海嶍。元亡，宋濂邀之出，師泰置酒，飲龍仰藥而卒。《書史會要》：「師泰楷書亦善。」

元達識帖睦爾，張士信鋼達識帖睦爾於嘉興，逼之降，乃歎曰：「大夫且死，吾不死何為」，飲藥死。《書史會要》：「達識帖睦邇能書，大字學釋溥光，小字亦有骼力。」

明吳雲，宜興人。太祖遺往雲南，招諭梁王遇害，謚忠節，工書，師虞永興。

明方孝孺，寧海人。工文章，學者稱正學先生。王世貞云：「希直不以書名，而剛方不折之氣，流溢筆墨間。」靖難兵起，燕兵起，議討詔檄，均出其手。燕師入京，被執下獄。燕王即位，召使草詔，孝孺擲筆於地曰：「死即死耳，詔不可草。」遂磔於市，夷十族，親戚坐誅者八百四十七人，福王時，追謚文正。

明陳性善，山陰人，善楷書，洪武召書御前，他中書見上威嚴，顫不能筆，獨性善動止端詳，稱上意，賜酒留禁中竟日，累遷禮部侍郎。靖難兵起，以副都御史監軍靈壁，被執，朝衣而沉河死。

明鄭恕字木忠，仙居人，善書畫，家甚貧，一介不妄取，高風勁節，一時敬嚮，任昌國訓導，未幾，知蕭縣，靖難師破蕭，恕死之。

明龍鐔，字德剛，萬載人。問學賅博，長詩文，善草隸。謫知長洲縣，陞晉府長史，靖難師起，不屈死。

明于謙，錢塘人，王世貞國朝名賢遺墨有于蕭愍公書。英宗北狩，謙力阻南遷之議，自督戰，卻也先，後為奸人所讒遇害。萬曆中，賜謚忠肅。

明王艮，吉水人。建文時進士，官翰林院修撰，詩詞警永，字畫精妙，燕兵渡淮，服腦子卒。

明酈露，南海諸生，工大小篆八分行草書。明亡，擁古器以殉。

明楊繼盛，字椒山，容城人。疏劾嚴嵩五奸十大罪，為嵩構陷下獄，繫三載棄市。臨刑年四十，賦詩曰：「浩氣還太虛，丹心照千古，生平未報恩，留作忠魂補。」天下相與涕泣。穆宗立，追謚忠愍。其子孫留有遺墨，極寶重之。

明楊漣，字大洪，湖廣應山人，磊落負奇節。熹宗時，官左都僉御史，會魏忠賢用事，群小附之，漣抗疏劾忠賢二十四大罪，卒為忠賢所陷，下獄，不勝慘刑死。崇禎初，謚忠烈。遺有家書，念聖樓主丁念先保藏之。

明趙敏，汝陽人，能文，工畫畫。正統時，扈從土木，失車駕所在，眾欲南奔，敏不可，乃易服躍馬陷陣而死。

明李待問，崇禎進士，王文章，兼精書法，守春申浦東門，城破被殺。

明倪元璐，上虞人。工行草，善畫山水竹石。為人正直廉介，不畏強權，當時與黃道周齊名。崇禎初，魏忠賢遺黨楊維坦輩，力扼東林，元璐抗疏擊之，並請燬三朝要典，上制實八策，及制虛八策，累官至戶禮兩部尚書，李自成陷京師，自縊死，謚文正。《桐陰論畫》：「元璐，書法靈秀神妙，行草尤極超逸。」康有為云：「明人無不能行書，倪鴻寶新理異態尤多。」

明史可法，祥符人，攻剿流寇，數有功績，清兵陷北京，福王立，開府揚州，與清兵戰，揚州破，遂被害，後人稱為史閣部。其遺墨有草書太山北斗文，現藏日本人工藤壯平氏家，呂佛庭稱其書如岳武穆，以雄勁勝。

此書筆姿蒼勁，風神跌宕，一片忠節之精神，真是希世之瓌寶，觀其書，懷其人。

明黃道周，號石齋，詩文隸草，自成一家，明亡，抱道不屈，繫於金陵，臨刑之頃，猶如墨伸紙作小楷及行書，其從容就義也如此。

陳龍，華亭人，崇禎進士，善書文，京師陷，事福王於南京。南都失，遁為僧，尋太湖兵欲舉事，露被擒，投水死。

黃淳耀，嘉定人。崇禎進士，善書文。南都亡，嘉定破，偕弟繼於西城僧舍。

明張鳳翼，長洲人，善書，鬻書自給，明末日服大黃以卒。

明楊文驄，字龍友，貴州人，書法極超逸，明末，抗清，被執不降，死之。

明吳應箕，字次尾，貴州人。行草書早學黃山谷，中學米元章，顏魯公，皆盡其妙。南都不守，起兵應金聲，敗亡被竄，慷慨就死。

明沈猶龍，華亭人，明末偕里人。李待問募壯士守上海城，城破，猶龍出走中矢死，工文章，兼精書法。

明文震亨，吳縣人，書畫咸有家風，為明中書舍人，給事武英殿，明亡，嘗勸牧齋殉國，不從。牧齋病歿，自經以殉，人多賢之。

明柳隱，字如是，晚歸錢牧齋，號河東君。善書畫。甲申後，嘗勸牧齋殉國，不從。牧齋病歿，自經以殉，人多賢之。

明祁彪佳，明天啓進士，山陰人。累官右僉都御史，亦能書。南郡失守，彪佳絕粒，端坐池中死。唐王時，諡忠敏。

明朱術桂，明太祖九世孫。初寓廈門，明亡，移居台灣。善書畫，有求必應。聞靖海將軍調集水軍樓船進攻台灣，五妃殉節，乃大書曰：「自壬午流賊陷荊州，甲申避亂閩海，總為幾莖頭髮，保全遺體，遠潛國外，今

四十餘矣。六十有歲，時逢大難，全髮冠裳而死，不負高皇，不負父母，生事畢矣，無愧無怍。」作絕命詞

清范承謨，漢軍鑲黃旂人。〈頻羅庵題跋〉：「書有以人傳者，忠貞公書是也。公又以書見長，而字裡行間，

曰：「艱難避海外，總為幾根髮，於今事畢矣，祖宗應容納。」

一種方正嚴毅之氣，令人起敬起畏。」任福建總督，廉潔愛民，耿精忠反清逼其降，幽禁二年餘，卒不屈被

害，諡忠貞。

清戴煦，錢塘人，增貢生，工書畫，精曆算，太平軍陷杭州，煦投池死。

清戴熙，錢塘人，詩書畫並臻絕詣，屢督學政，終兵部右侍郎，洪楊事起，熙在籍督辦團練，敵攻杭州，城陷，

乃賦絕命詞，投池殉難，諡文節。

清伊念曾，墨卿子，任愛州郡丞時，殉太平軍之難，亦工古隸，草法一宗家法。

清湯貽汾，武進人，書畫詩文，並臻絕品，任浙江樂清協副將，咸豐間，江寧陷，賊絕命詩，投池殉難，諡貞愍。

清王恩綬，無錫人，工書畫及詩文。咸豐間以知事官湖北，時洪楊軍犯武昌，恩綬縋城入，城破巷戰死，諡武愍。

清稽永仁，無錫人，入范觀公幕府。耿精忠叛，迫之降，怒罵不屈，與忠貞同殉節，遺墨見〈昭代名人尺牘〉。

二、忠義

蜀漢諸葛亮，山東陽都人。佐先主，敗曹操於赤壁，取荊州，定益州，入漢中，與魏、吳鼎足而立。先主朋，

屢出祁山，與魏相攻戰者累年，後以疾卒軍中。先主常作三鼎，皆孔明篆隸八分，極工妙。亦喜作草書，雖

受詔輔後主，東和孫權，南平孟獲，北師北伐，撰前後〈出師表〉兩文，旨在匡復漢人，大節凜然。表中有

「漢賊不兩立，王業不偏安」和「鞠躬盡瘁，死而後已」等語，謀國之忠，溢於言表。後人讀之有泣下者。

不以書稱，得其遺蹟者極珍視之，清御府藏草書遠涉帖。

晉謝道韞，王凝之妻，聰識才辯，亦善書。夫及諸子為賊孫恩所害，道韞抽刃出門，手殺亂兵數人，遂被虜，恩感其義烈釋之。自是憂居會稽，家中莫不嚴肅，有濟尼者稱曰：「王夫人神情散朗，有林下風氣。」

唐褚遂良，錢塘人。字登善。博涉文史，工書，真書得右軍之媚趣，隸書尤稱妙品，為太宗所重，遷諫議大夫，兼知起居事。帝曰，朕於善，卿必書書耶？遂良曰：「臣職載筆，君舉必書。」其後屢有諫議，均所嘉納。高宗即位，封河南郡公。帝將廢王皇后而立武昭儀，遂良極諫，帝羞默，遂良因置笏殿階，叩頭流血曰：「還陛下笏，乞歸田里。」帝怒，命武士引出，武氏既立，累貶愛州刺史，憂憤卒。唐室幾為武氏所篡。

宋蘇軾，眉山人。洵子。世稱大蘇。召直史館，王安石行新法，軾上書神宗，安石怒，使御史論治軾過，出判杭州。尋汪御史以軾詩訕謗，逮赴西台鍛鍊，久不決，以黃州團練副史安置，築室東坡，自號東坡居士。屢徙知惠州，於大事仍直言不稍諱，貶瓊州別駕，赦還卒於常州，諡文忠，其文涵渾奔放，雄視百代，凡意之所向，言足以達。神宗尤愛讀之，至稱天下奇才。又工書，兼善畫，頗多著述。黃山谷評東坡書云：「東坡道人筆圓而韻勝，挾以文章妙天下，忠義貫日月，本朝善書，推為第一，數百年後必有知余此論也。」蘇公遺事：「崇寧大觀閒，蔡京等用事，以黨籍禁蘇黃文詞，並墨蹟而毀之，政和改元，忽弛其禁，詔求蘇軾墨蹟甚急。」蘇過跋公書云：「吾先君子，岂以書自名哉？特以其至大至剛之氣，發於胸中，而應之以手，故不見其有刻畫嫵媚之態，而端乎章甫，若有不可犯之色。」

宋黃庭堅，分寧人，字魯直，號山谷道人，因謫居涪州，又號涪翁。與秦觀、張耒、晁補之游蘇軾門，稱蘇門四學士；又與蘇軾並稱，謂蘇黃。蘇黃米蔡，書法冠冕宋代。魯直幼穎悟，秉性忠正，舉進士，寧竹章惇、蔡京等權貴，謫宜州，人稱其賢。及卒，私諡文節先生。為詩奇崛，筆勢放縱，而又音節和諧，風調圓美，

後人推為江西詩派之祖。亦善文及行草書。班惟志云：「黃太史雖小字，亦有方丈之勢，蓋其胸次存大節，真一代之偉人歟？」朱熹云：「山谷宜川書最為老筆，自不當以工拙論，但追想一時忠賢流落為可歎耳。」

宋李綱，原籍邵武人，自其祖始居無錫。靖康初，為兵部侍郎，金人來侵，以主戰被謫，高宗南渡，首召為相，整軍經武，力圖恢復，黃潛善等又忌而沮之，故不久罷去，卒諡忠定。《書史會要》：「綱工筆札，其蹟雜見鳳墅續法帖中。」

宋胡銓。字邦衡，廬陵人。乾道初為工部侍郎，卒諡忠簡。金人南下侵宋，秦檜主和議，銓上封事，乞斬王倫、秦檜、孫近，羈留虜使，徐興問罪之師。銓初上書，宜興進士吳師古鋟木傳之，金人募其書出千金。《文山集》文天祥道山堂御書詩：「著庭更有邦人筆，稽首休承學二忠。」自注云，著作之庭，周文忠立。張浚語人曰：「秦太師專柄十九年，只成得一個胡邦衡」，蓋此疏之感動力，且遠達虜廷，至遺墨之流傳，尚其餘事。公居海外凡十年，至孝宗嗣，方獲赦歸，孝示嘗詔謂之曰：「卿書法宛如為人，端凝勁挺可喜。」又曰：「朕前日侍太上皇於德壽宮，得卿戊午所上封事，太上與朕詳玩久之，喜卿詞意精切，筆法老成，英風義氣，凜然感動，但其後為秦檜批抹汙漬者多，已令工逐行裁去裝褙矣。」

宋司馬朴，光猶子，二帝將北遷，朴貽書金人，請立趙氏，金人挾之北去。徽宗崩，服斬衰朝夕哭，金主義而不問，授以官，朴辭而止，卒真定，贈忠深。

宋鄒浩，晉陵人，哲宗朝為右正言，累上疏言事，章惇獨相用事，浩露章數其不忠，因削官。徽宗立，復為右正言，兩謫嶺表，復直龍圖閣，卒諡忠，學者稱道鄉先生。李綱云：「道鄉、硬學勁節，為天下所宗仰，字畫似其人，自可寶也。」

宋趙孟堅，宋之宗室也，鑒於宋帝之被元兵追逼慘殺，義不與共戴天，又無力抗元，不得已隱居秀州，極惡孟

頹之仕元，而以翰墨為娛。

宋趙孟頫，宋之宗室也。宋亡，不求仕進，以翰墨為娛。

宋龔開，山陽人，博學負才氣，少與陸秀夫同居李庭芝幕府，宋亡，不仕。

元杜本，清江人，學者稱清碧先生。隱武夷山，文宗徵之，不起。博學能文，工篆隸。

元倪瓚，無錫人，自號雲林居士。善書畫，入元，黃冠野服混跡緇氓以終。

元繆貞，常熟人。善篆隸真行書，好古博識，隱居不仕。

元申屠徵，諸暨人。辟本路教授，以疾辭，言行端謹，工古文辭，精篆籀小楷。

明楊慎，新都人，正德間廷試第一。預修《武宗實錄》，事必直書。武宗微行，出居庸關，慎抗疏諫。世宗立，

執議大禮，倡率朝士，跪闕伏哭，受廷杖削籍，遭戍雲南。於書無所不覽，明世記誦之博，著述之富，推為

第一。卒天啓中，追諡文憲，王世貞云：「慎以博學名世，書亦自負吳興堂廡。」

明李夢陽，慶陽人，徙居開封。才思雄鷙，卓然以復古自命，授戶部主事，嘗應詔上書，陳二病三害六漸，武

宗時，劾劉瑾，下獄免歸。瑾誅起官，江西提學副使。獻吉書大有顏平原筆意。

明玉華山樵，姓王，寓金華縣東山，能書，建文朝忠臣也。

明海瑞，瓊山人，號剛峰，嘉靖末年，以上疏諫世宗，專意齋醮，下獄。世宗晏駕，幸免大辟。穆宗立，得釋，

卒諡忠介。《廣藝舟雙楫》云：「明人無不能行書，剛峰之強項，其筆法奇嶠亦可觀。」

明陳曼，居川沙，甲申後杜門寂處，性潔，有倪居士風。書宗二王，居貧，以畫自給。

明呂潛，遂寧人，僑居泰州，字孔昭，明崇禎進士，官行人，能書工詩，善花草，甲申後，不仕。

明林銘凡，莆田人，字祖冊，明崇禎進士，入清不仕，隱於莆田北郊，營別墅，購法書名畫，藏書萬卷。

清朱容，字子莊，明宗室。明亡，義不仕清，好古能文，精心八法，國中凡贈送慶誦以文章介兒兒，勒金石，靡不以子莊書為重，匪第以其書，蓋重其人也。

清冒襄，如皋人，字辟疆，自號巢民。明亡，義不仕清，遂浪游大江南北，文采風流，頗多韻事。書法特妙，人皆棄弃珍之。〈昭代尺牘小傳〉：

清陳洪綬，諸暨人，號老蓮，明國子監生，工書善畫。鼎革後，遁跡浮屠間，縱酒自放。〈昭代尺牘小傳〉：

清顧炎武，崑山人，字寧人，居亭林鎮，號亭林，自署蔣山傭，性耿介絕俗，與同里歸莊善，有歸奇顧怪之目。流寇破京師，魯王監國於吳中，與歸莊等共起義兵，兵敗得脫。入清，朝廷屢欲招致，悉以死辭。凡六謁孝陵，六謁思陵，卜居華陰，度地墾田，以備有事。潛心著述，成書甚多，以〈日知錄〉、〈天下郡國利病書〉等為尤著。開清代樸學之門。〈雲嶽樓筆談〉：「寧人書如其詩，本不求工，而自饒淵懿之味。」

清歸莊，字元恭，世居南昌，崑山人。明諸生。工詩文書畫，於書無所不窺，曾以抗清不成，野服終身。往來湖山間，談忠義者以莊為歸。作萬古愁曲，瑰瑋恣肆。〈崑山雜志〉：「莊工諸體書，壯歲所作行草，直逼兩晉。」

「章侯書法遒逸。」

清朱耷，明宗室，世居南昌，字雪個，號介山。最後號八大山人。明諸生。鼎革後，入山為僧，尋病狂。善書工畫，性高潔，豪於飲，有邀輒往，醉必揮灑，墨瀋淋漓，每不自惜，惟貴顯雖重金不能易其片羽。一日大書一啞字署其門，自是對人不交一言；或招與飲，縮項撫掌，啞啞然惟笑而已。〈畫徵錄〉：「八大山人有仙才，隱於書畫，書法有晉唐風格。」

清石濤，清初人，明靖江王後，字石濤，號清湘老人，遁於禪，名道濟。精分隸，善畫山水竹木，筆意恣縱，

江南推為第一。又號大滌子，瞎尊者，苦瓜和尚。〈桐陰論畫〉：「石濤尤精分隸。」王太常云：「大江之

南，無出石師右者。」可謂推崇之至。

清惲壽平，號南田，武進人，書法褚米，自成一格，詩亦超逸。南田以父兄忠於明，不應舉，常閉門窮餓，非

其人不予書畫，卒貧不能具喪，王石谷為之經紀。李兆洛云：「先生書於游行自在中，別見高雅秀邁之氣。」

清金俊明，蘇州人。幼隨宦寧夏，事游獵任俠，歸鄉後，折節讀書，補明縣學生，工詩善書。明亡，隱居不出，

備書自給，卒，門人私諡貞孝先生。汪琬云：「先生初以善書著聲吳中。……晚益自名一家，其激昂奇偉之

材，與傲兀不平之氣，不得已寓諸書畫間。」

清王夫之，明衡陽人，學者稱船山先生。少負異才，讀書十行俱下，舉崇禎鄉試，張獻忠陷衡州，招夫之不從，

入清，浪遊郴永漣邵間，最後歸衡陽之石船山，築土室曰觀生居。其文隨地湧出，不加修飾而自成一種至文。

〈雯嶽樓筆談〉：「著述皆楷書手錄，雍雍穆穆，見儒之象。」

清錢士璋，號赤霞山人，錢塘人。善吟詠，工草書及山水。甲申後，隱居西湖赤霞山，清廷屢徵不起。

清周容，字鄮山。明鄞人。諸生明亡，棄諸生，所交皆明代遺民，飲酒輒醉，狂歌慟哭，有時奮筆疾書，胥睢

懷故國之詞。有以鴻博薦者，容以死辭。工詩文書畫。書法歐褚。

清楊无咎，清吳縣人，生於明，父殉國難，无咎痛未從死。入清後，隱居不問世事。工書法，善鼓琴。與徐枋

朱用純稱吳中三高士；並以先人死忠，益以名節相砥礪，私諡正孝先生。

清鄭敷教，長沙人，明崇禎舉人。工書法，隱居授徒。及卒，門人私諡貞獻先生。

清文從簡，嘉孫。崇禎拔貢，入清不仕，書畫傳家法而稍變。

清申涵光，永年人，工書。明亡，父佳胤殉國難。涵光扶柩歸，遂不復出。

清吳歷，常熟人，書法坡翁，康熙初寓澳門，旋入耶穌會卒。

清胡宗仁，明末時人，工書。

清傅山，字青主。太原人，工書，自大小篆隸以下無不精，書名滿天下。憤明季搢紳之腐惡，乃堅苦持節。明亡，隱於黃冠，居土穴奉母，屢徵不起。梁啓超謂：「青主以任俠聞於鼎革之交。」芳堅館題跋：「先生學問志節，為國初第一流人物，世爭重其分隸；然行草生氣鬱勃，更為殊觀。」康熙間，徵舉鴻博，固辭，有司乃令役夫界其床以行，至京師三十里，以死拒不入城，公卿畢至，山臥床不具迎送禮，乃以老疾上聞，許放還之。

清丁裕慶，霑化人，明亡不仕，寓情詩酒，嗜學工書。

清釋弘瑜，會稽人，俗姓王，名作霖。初仕明為中書舍人。入清，遁隱於禪，工書畫，善山水，兼長仙佛鬼神。

清吳山濤，明末歙人。崇禎舉人，善書畫，亦能詩，入清，隱於吳山以終。

清李文纘，鄞人，明末官兵部侍郎，入清以謀恢復，繫獄，尋得釋，四方從遊者甚眾，以書自娛。

清李子紫，崑山人。明諸生。乙酉城破，去髮鬚為僧，法名詮修，工書畫。

清查繼佐，海寧人，明崇禎舉人，甲申後，更名省。入粵後，隱姓名為左尹。己亥以後，凡有大書，率用楮，以查，古篆缺也。

清丁敬，錢塘人，自號龍泓山人。乾隆初，舉鴻博不就，隱居賣酒，好金石，工分隸，精篆刻，為西冷八家之一。

清楊祺，福建人。明末諸生，丙戌後，居北山堆雲峰，善書。

清釋鷲光，番禺人。俗姓方，名顥愷。明亡，為僧，能書。

清丁元公，嘉興人。崇禎順治間人，書畫俱臻妙品，晚年為僧。

清朱景英，湖南人。明末，以避寇徙台灣，工書。

清徐孚遠，原籍華亭，明末避寇，流居台灣，罩精六藝，風雅之士，皆順事之，滿清強人民薙髮，閩公曰：「頭可斷，髮不可薙也。」卒全髮而終。

清徐枋，長洲人，字昭法，明崇禎壬午孝廉。乙酉父汧殉難，廬墓不出，隱於沙土室，讀書外，竟日不發一語，湯文正撫蘇，屏騶從訪之，不得一見。夏秋間，多種南瓜以代粟食，自號秦餘山人，終身不入城市，

清徐柯，枋弟，字贊時。善畫畫，及詩文，亦以父難，杜門不出。

清郭宗昌，華州人。書畫金石篆刻書法，為當時第一，入清不仕。

清朱理存，字淮甫，長洲人。崇禎進士，明亡為僧，善書。

清方以智，桐城人。書作章草，亦工二王，明季四公子之一。崇禎進士，官檢討，入清為僧，名弘智，字無可，號藥地，人稱藥地和尚，甲申後，薙髮受具戒，謝絕一切。

清郭都賢，益陽人。書法瘦硬，人得片紙隻字，爭珍奇之，天啓進士，官至兵部侍郎，南都陷，祝髮隱於玉沙湖，號頑石，茹苦無定居，客死。

清盛元默，睢寧人，能書，明亡為僧。

清陶汝鼐，湖廣寧鄉人。崇禎舉人，官檢討，詩文書法，名動海內，有楚陶三絕之日。明亡，薙髮潙山，號忍頭陀。

清呆頭陀，江陰人。明諸生，明亡為僧，能書。

清王弘撰，華陰人，明諸生，甲申後，奔走結納，尤著志節。顧炎武至華陰，弘撰為營齋舍居之。

清張怡，上元人。明諸生，能書，寇陷京師，大罵不屈，匿複壁中，乘閒逸去。

清楊補，長洲人。工詩書畫，甲申後隱鄧尉山，遺墨見《昭代名人尺牘》。

清陳梁，海鹽人。亂後為僧，稱个亭和尚，遺墨見《昭代名人尺牘》。

清朱用純，號柏廬，崑山人。年十九遭亂，痛父殉難，棄諸生，隱居教授，康熙戊午，當事欲以鴻博薦，以死自誓，私諡孝定先生，遺墨見《昭代名人尺牘》。

清張履祥，字考夫，桐鄉人。甲申後，棄諸生，隱居楊園，著書教授，學者稱楊園先生，遺墨見《昭代名人尺牘》。

清董說，吳興人，明亡為僧，善書。

清閻爾梅，江蘇沛縣人。崇禎舉人。明亡後，奔走國事，當事物色之，禍將及，顧橫波匿之側室中，得免。陳名夏欲令就會試，使親信許以會元，婉拒之，效名夏詩有：「誰無生死終難必，各有行藏不如之」句，遺墨見《昭代名人尺牘》。

清張爾岐，濟陽人，明諸生，兵後棄去，專研經學，遺墨見《昭代名人尺牘》。

清徐波，吳縣人，少任俠，甲申亂後，構落木菴，以枯禪終，遺墨見《昭代名人尺牘》。

清祁豸佳，明山陰人，天啓舉人，明亡，隱居不仕，工書畫。

清陳瑚，太倉人，明崇禎舉人。入清，隱居講學不仕，門人私諡安道先生，遺墨見《昭代名人尺牘》。

清巢鳴盛，嘉興人，崇禎舉人。唐王失敗，乙酉後，屏跡不入城市，遺墨見《昭代名人尺牘》。

清錢汝霖，明諸生，隱居漵浦紫雲村，遺墨見《昭代名人尺牘》。

清杜濬，黄岡人，明副榜貢生，僑居金陵，遺墨見《昭代名人尺牘》。

清陸嘉淑，海寧人，明嘉興府學生，拒荐鴻博，遺墨見《昭代名人尺牘》。

清林時益，句容人，明宗室，本姓朱，明亡改姓隱居，能書。

清林銘凡，莆田人，明崇禎進士，入清不仕，隱於莆田北邨，能書。

清王時敏，太倉人，字煙客，善書，尤長八分，明崇禎初，以蔭官太常，甲申後，隱於歸村，號西盧老人。

清宋曹，鹽城人。《大瓢偶筆》：「射陵父子，雖有黥裘氣，然亦河北之傑。」明崇禎時官中書，入清後，隱居不仕。

清徐樹丕，長洲人，工詩，善八分。明季諸生，國變後，隱居不出。康熙間卒。

清張風，上元人，明諸生，入清後，棄去，書畫皆有別趣。

清顧夢游，江寧人。明季諸生，任俠好義，善行草書。

清沈瑤池，能書，乾隆徵召不仕。

清程正揆，孝感人。明崇禎進士，入清後卜居金陵，書法李北海。

清王猷定，南昌人，書法遒勁，有晉人風，明拔貢生，晚寓浙中西湖僧舍，工詩古文，鬱勃多奇氣。

清黃宗羲，餘姚人，父受誣死獄，宗羲袖長錐復父仇，莊烈帝歎為忠義孤兒。明末義舉事不成，奉母返里。清康熙中舉鴻博，薦修明史，均力辭，遺墨見《昭代名人尺牘》。

清宗炎，餘姚人，工繆篆，崇禎中貢生，畫江之役步迎魯王於嵩壩，兄弟毀家紓難，時稱世忠營。明亡，隱居不仕。

清邱岳，吳縣人，生明季，書畫名重一時，家居力學以終其身。

清彭行先，長洲人，雅善書法。明崇禎中以貢士授知縣不就，亂後隱居教授與金俊明、鄭敷教稱吳中三老。

清查士標，海陽人。明諸生，棄舉子業，專事書畫，流寓揚州。

清房中宏，江寧人。崇禎末，棄妻子飄然長往，後有清涼寺僧西渡，於匡山見之。

清金農，錢塘人。乾隆初，以布衣舉鴻博不就，分隸獨絕一時。

清屈大鈞，番禺人。國變後為浮屠，善書。

清劉元化，諸城人，尤長草書，明萬曆舉人，歷知高陵雒川縣，所至有治聲，以忤上官罷歸，入清不仕，清順治間卒。

清王餘佑，新城人，書法遒逸，從孫奇逢起兵討流賊。明亡，隱居授徒，其教以忠孝，務實學。及卒，學者私諡文節先生。

清湯燕生，安徽太平人，工書法，甲申後，棄諸生，寓居蕪湖。

清蕭從雲。蕪湖人。明崇禎副貢，不赴銓選，入清不仕，以詩文自娛，兼工書畫。

清萬壽祺，徐州人，書畫俱精絕，明崇禎舉人，入清後儒衣僧帽，往來吳楚間，世稱萬道人。

清陳繼儒，華亭人，書法蘇長公，雖短翰小詞，皆極風致，明亡，隱居崑山之陽，後居東佘山以避囂。

清釋浩然，俗名沈，明亡後，更名隱居，善書。

清長蓋，永平人，明諸生。少尚氣節，工草書，明亡，不願臣清，得狂疾，穴居土室中，閉户絕人跡，所為詩，哀慎鬱勃，常自毀其稿，後卒以狂死。

清李肇亨，嘉興人，明亡後為僧，工書法，善畫圖。

清李翰，江蘇興化人。明亡為僧，能書。

清鄒和，河南西華人，明亡改姓理，善書文。

清文枬，長洲人，工書畫，以文章節義稱於時，甲申以後，奉親隱居寒山，耕樵以終。

清汪挺，嘉興人，工書，入清，隱居不仕。

清沈明初，松江人，明諸生，入清，法名浩然，善書。

清釋原志，鹽城人，能書，明亡為僧。住杭州雪林寺。

清釋蘭是，番禺人，明亡為僧，能書。

清釋大錯，鎮江人，俗姓錢，永曆帝西狩，入緬甸雞足山為僧。

清梅花和尚，歙之寒江村人，前明諸生，甲申遇古航禪師，遂祝髮為僧。

清雪裘，國變後，題壁稱雪裘子，遇酒輒醉，必撫胸慟哭。

清龔賢，崑山人，流寓金陵，以書畫自給。

清程邃，歙人，家廣陵，號垢道人，明諸生，篆刻精探漢法，擅名一代。

清張弨，山陽人，棄諸生，以賣書畫為生，遺墨見《昭代名人尺牘》。

清吳蕃昌，海鹽人，母喪哀毀卒，私謚孝節先生，遺墨見《昭代名人尺牘》。

清顧祖禹，無錫人，著《讀史方輿紀要》，徐學乾欲荐之朝，固辭乃止，遺墨見《昭代名人尺牘》。

清顧景新，蘄州人，明貢生，入清荐鴻博，以病辭，遺墨見《昭代名人尺牘》。

清吳如龍，海鹽人，明中丞麟瑞孫，受業於張楊園，康熙時，以布衣荐鴻博，力辭不赴。遺墨見《昭代名人尺牘》。

清錢汝霖，明諸生，善書，明亡為僧，法名深度。

清張雲章，嘉定人，雍正初，舉賢良方正，辭不就，遺墨見《昭代名人尺牘》。

清陳梓，餘姚人。雍正間，舉孝廉方正，辭不就，遺墨見《昭代名人尺牘》。

清方貞觀，桐城人，薦鴻不就試，工書，近汪退谷。

清陳撰，鄞縣人。布衣，荐鴻博不就試。

清呂留良，浙江石門人，明亡後著書多種族之感，誓不臣清，郡守以隱逸荐，乃削髮為僧，取名耐可，亦能書。

清邱園，福建人，崇禎舉人，入清奉母隱入深山。

清邱上儀，武進人，明崇禎武進士，能書詩，恂恂若文士。

清紀映鍾，上元人，明諸生，工書，善詩詞，知名海內。明亡，棄舉子業，躬自養，自稱秦餘遺老。

清唐允中，宣城人，明中書舍人，善書，明亡為僧，法名大劍。

清釋本光，為文震孟孫，善書，隱於浮圖。

清顧柔謙，無錫人，明亡為僧，能書。

清顧荃，吳縣人，善隸書八分，極有古法。居虎邱山山塘，室懸明莊烈帝御書，時蕭衣冠再拜，欷歔太息。

清賴鏡，南海人，善書，明亡為僧，法名深度。

青文點，長洲人，震亨子，父殉國難，義不臣清。詩字畫皆得徵明法，時擬之鄭虔三絕。

清趙豫，高淳人。明崇禎進士，善書畫，工詩，兼嫻韜略。甲申後，隱居不仕。

清沈瑤池，詔安人。乾隆時徵召不就，以書畫終隱。

清文掞，柚子，字賓日。書畫傳家學，性高潔，不交當世，歿後里人私諡貞愨先生。

清文貞，明末清初桐鄉人，善書，入清為僧。

清祝淵，海寧人，崇禎舉人，善書，明亡，隱居不仕。

清馬一龍，武進人，字負圖，明諸生，鼎革後，專事講學。書法素聖母文，頗得筆法。

清張孝思，丹徒人，書法甚工，不願仕清。

清張獻翼，長洲人，善楷書，有澹遠之氣，令人意消，嘉靖中國子監生。

清項聖謨，秀水人，家貧志潔，以鬻畫自給，書法宗閣帖，入清不仕。

清廖秉鈞，原籍永春州，後寓居台灣，善書。

清吳應廷，明末貴池人，應其弟，善書畫，工鐵筆。應箕殉節，撫其孤。

清褚廷琯，嘉興人，明崇禎癸酉舉人，兵後杜門不出，以草書擅名。

清劉世鷗，明末山陰人，隱道山中，沉酣翰墨。

清謝穎蘇，詔安人，後寓居台灣，善書。

清魏禧，寧都人。十一歲補諸生，甲申後棄去，隱於翠微峰，構易堂以居，薦鴻博以疾辭，遺墨見《昭代名人尺牘》。

清魏禮，寧都人，棄諸生與兄際瑞禧齊名，世稱三魏，遺墨見《昭代名人尺牘》。

清萬斯同，薦鴻博力辭，以布衣參史局，不署銜，不食俸。

清王一翥，黃岡人，崇順中舉於鄉，明亡，隱居智林，善真草書。

清白丁，明宗室，明亡。入滇為僧，善書法。

清戴笠，杭州人，從番禺乘桴入海，不知所終，工書文。

清楊祺，明末諸生，丙戌後，居北山堆雲峰不出，善書。

清楊黼，雲南太和人，博學工篆籀隱居不仕。

清朱鶴齡，吳江人，明諸生，甲申後棄去，與顧炎武圖恢復明室未成，遂隱居不出，工書。

清林時益，句容人，明宗室，本姓朱，明還改姓隱居，能書。

清釋行彌，嘉興人，明諸生，明亡為僧。

清釋輪菴，俗姓文，震亨子，清初人，明亡為僧，善書畫。

清釋超然，釋達受，海寧人。住海寧白馬寺，工書。

清許儀，無錫人，善篆籀，入清不出。

清曾暐，明末諸生，明亡為僧，法名今詔，善楷書。

清黃周星，江寧人，崇禎進士。工篆籀，明亡為道士，改名黃人。

第四節 農工商販賣醫卜傭工中的書家

書法為人生日常必需的技能，職業雖有不同，而學習書藝，原無限制，讀書人士，善於書藝，固屬性質相近，應用尤多；而農商醫卜傭僕，其不苟自棄，有志學習者，亦可達到精美之境，歷代書家中亦不乏其人，所謂：「將相本無種，男兒當自強。」是也。有幼為牧羊奴，擅書藝而後顯達者，如西漢王尊路溫舒、晉王育、北魏游明根，已詳載第五章第四節「困苦力學」，可以參閱。

在昔專制時代，奴役及一部分低級職業，不許服官應試，即業醫者，其職業初與巫人等視，孔子所謂：「人而無恒，不可作巫醫。」後代稍稍重視醫學，尚不在士大夫之列，所謂：「醫卜星相者，階級相同。」但服賤役，而書藝出眾者，亦可特予兇除奴役，居於上位者，如明陳宗淵，磨墨之賤工也；臨帖逼真，為永樂帝聞知，特許與中書舍人同時習書，免其賤役，得入士流。清佳馥杏壇掃壇夫也，善漢隸，拔萃後，衍聖公特准蠲去斯

役。乾隆時中進士，授永平縣知縣，隸書之佳，為清代四大家之一。《松軒隨筆》：「百餘年來，論天下八分書，推桂未谷為第一。」未谷書藝，不獨顯耀當世，抑且永式後代。此外如宋章友直之家人女子，明張天駿之廝養婢，皆善於書，為當代士流嘖嘖稱賞不置也。今日為民主時代，職業不論高下，學習書藝，原極自由，如果有志學習，只患己之不勤，無患業之不精，藝成之後，自會有超人越眾的地位，韓文公說：「諸生業患不能精，無患有司之不明。行患不能成，無患有司之不公」。觀此說也，亦知所自勉矣。

耕稼　明張雞正隱於耕稼，工漢隸羲獻行草書法。

樵夫　唐紫邏樵叟任某，筆勢遒逸，超逾常倫。

(一) 工人

刻石。古書家兼能刻石者，如東晉王獻之，唐顏真卿李邕等皆擅斯技。《語石》：「北海書碑多自鐫。」《廣川書跋》：「顏太師以書自娛，晚年嘗載石以行，甕而藏之，遇事以書，隨所在留其鐫石。」蒼潤軒帖跋云：「黃仙鶴，伏靈芝，元省已之類，皆託名也。魯公書亦然。故顏碑皆無刻字人，惟多寶塔碑，為史華刻。」《語石》：「前人鐫碑必求能手，蓋鐫者亦知書法，不獨技工而已。褚遂良書多出萬文韶，歐陽詢姚辯誌，為萬文韶刻，柳公權書皆邵建初刻，趙孟頫書，惟茅紹之刻者能得其筆意。萬文韶同時有萬寶哲，曾刻杜君綽碑，建初有弟曰建和，往往碑末同署名。宋常安民不肯刻黨人碑，士大夫稱之。今安民所刻碑存於世者；尚有元祐五年渾忠武公祠碑，京兆府學新移石經記，治平二年鄠縣利師塔記，共三刻。北宋一朝碑版，安民刻者為多，其最先者，為安宏安仁祚，自建隆訖徽欽之際，蓋百餘年而其澤未艾也。」《邵氏聞見錄》載安民，長安人，以鐫字為業，多收隋唐銘誌墨本，亦能篆。崇寧初，蔡京蔡下為元祐黨籍，刻石文德殿門，又立於天下州廳，長安府召安民；安民辭曰：『乞不刻安民鐫字於碑，死後世並民拒絕。鐫字於碑：『宋常安民。長安人，以鐫字為業，

以為罪。』元周嵓，蘄黃人，博識古文，於篆隸尤癖嗜，遠近碑刻，藉乎為寶。」

(二)墨工。明沈宗學字起宗，隱於煉墨，自號墨翁。善書，能作徑尺大字。詹孟舉評其書兼善歐虞顏柳，有冠裳佩玉氣象。明陳宗淵，墨匠也，永樂時人。文廟嘗選中書舍人，專習羲獻書，以黃淮領之。一日上課淮曰，諸生習書為何？淮對曰，日惟致勤耳。惟翰林有五墨匠，陳宗淵者，亦曰習書，然不敢儕諸人之列；但跪下臨揭，頗逼真。上見宗淵書，喜甚，曰，此何鄉人？曰，越陳剛中之後，改容久之，曰，自今當令此人與二十八人者同習。淮曰然，尚在匠籍，又須如例與飲食，給筆札，俱從之，且令有司落其籍，宗淵遂得入士流。吳楚，休寧人，善草書，製墨得李廷珪遺法，文待詔嘗記其墨品。揭書人唐太宗命供奉揭書人，趙模韓道政馮承素諸葛貞等四人，各揭蘭亭數本，以賜皇太子諸王近臣。又命揭書人陽普徹等揭蘭亭，賜梁公房玄齡以下八人。佩文齋書畫譜以揭書人列入書家，凡所揭本，當代後世皆珍視之。唐劉泰，明皇時翰林揭書人。唐內侍陳文叔碑，李邕撰，劉泰行書。

(三)造紙工。後漢左伯精於造紙。

(四)筆工。元王子玉，筆工也，兼能書。

(五)裱工。宋呂彥直蘇州裱匠之子，雙鉤書帖，嘗摹黃庭經一卷，上用所刻句德元圖書。

(六)陶工。吳十九，明浮梁人。能書，逼趙吳興，隱陶輪間，所製精磁，妙絕人巧，自號壺隱老人。

(七)雕漆工。明楊士廉，常熟人。工草書，斵琴雕漆，亦皆能之。

(八)掃台夫。清桂馥初為杏壇掃台夫，善漢隸，復役後，刻有淨門復民，濬井復井兩章。（〈述書賦〉）元崔彥輝，善

商販

唐長安穆聿，洛陽劉翌，河內杜福，趙晏，河南齊光，俱以販書而能書。清汪濤，字山來，休寧人，工書。少時至楚販米，偶至一寺，見衣冠者十餘輩在佛殿，以沙聚篆隸，業賣藥。

地，成字徑丈，曰岳陽樓。山來笑謂曰，是可以墨書也，何艱於八法乃爾耶？眾驚愕，因白之郡守，延入署，煮墨一缸，山來以碎布醮墨書於匾上，頃刻成。守歎賞久之，因屬山來落款於後日，海陽汪濤書。胡大年，字景山，賣煙草為業，楷行書法歐陽，寫叢蘭老梅修竹奇石，得王元章楊補之勝趣。

醫藥　宋提糸，濟南人，通醫卜，工真行草篆。元孫華，永嘉人，好岐黃家，書非佳墨熟紙不作。元趙衷，吳江人，世本業醫，能篆隸。元崔彥輝，善篆隸，業藥。明范能，崑山人，精醫，尤工書法。明錢寶，工小楷，又精於醫。明沈愚，崑山人，善行草，業醫。明張朗，性孤介，家貧，以醫自給，善行楷書。李昶，姑熟人，以醫名時，善楷書。錢伯升，精醫，工草書。何世仁，青浦人，初嗜書畫篆刻，後精醫。朱正，長洲人，正德初以名醫徵，字畫秀潤，知者珍愛之。周庚，吳縣人，家世業醫，並工書。何翠谷，雲間人，業於醫，其書翰深得晉唐氣態。俞塞，婺源人，工楷書，善醫。清何鴻舫，青浦人，精於醫，工書，所開藥方，人多珍藏。壽鏡澄，寶山人，慕何鴻舫醫理書法而師事之，亦工書。

優伶　唐張廷範以優受。為朱全忠所愛。善草書，亦學率更。一雙鉤摹歐帖，題曰：「便是至寶，惜之惜之。」元宋嘉禾，上薰優人，潛心書畫。清時慧寶，字智儂，北平優人，所書北平梨園公會匾，筆力挺拔，士林稱之。清王垿，工平劇，善書，京中大商巨肆，求王題匾為榮，當時九城街頭傳稱：「有匾皆書垿，無腔不學譚。」之諺。

宦者　唐宦官高力士，善書，唐千福寺東塔院額，高力士書。明太監吳亮，善書，明法華寺碑，亮撰并書。太監蕭敬，南平人，英宗初，以長隨侍便殿，遍觀典籍，能詩文，好草書。太監劉若愚，善書，好學有文。

傭僕　宋廚娘，京都人，有容藝，能算能分，字畫端正。宋章友直既以書名世，女子家人，莫不知筆法。明戴祿，臨邑邢子愿家僮，亦精六書之學，與子愿書往往亂真。邢與王漁洋家有姻婭之好，漁洋幼時，多見屏障間

署子願姓名，率書書也。明張天駿，有廝養婢，善書，觀者嘖嘖嗟賞。

名妓　明代妓女，頗有工書者，尤以金陵蘇州為多，如秦淮妓卞賽楊宛、桃葉渡女子朱無瑕、楊童孃、馬如玉、吳妓薛素素等。

第五節　信仰宗教的書家

宗教以神道設教，設立誠約，使人崇拜信仰。專事一神者，如基督教之類，是為一神教；兼祀多神者，如佛教道教之類，是謂多神教，東漢始有道教。自外國輸入之宗教，有佛教、回教、基督教等。國人信仰宗教，向極自由，未曾發生宗教戰爭，足以傲視世界。歷代教義宣傳，時有盛衰，自外來傳教者，須先學習吾國語言文字，以資溝通，僧道習靜，輒喜臨池，習尚相沿，每有書藝超群軼眾者，書畫與宗教原有密切關係，曾憶民國五十年夏馬壽華國畫展覽揭幕，王世杰說得最為透切，他說：「今天趁這機會，我還要講一講我個人對於書畫的意見，我認為書畫的學習與欣賞，不應該僅僅為社會有閒階所專有……最後有一句話頁獻各位，在台灣信仰宗教的人，一天一天的增加，宗教本可以幫助許多人的進德，也可以幫許多人增加他做事的勇氣；可是有許多學現代科學的人，不一定能信教，或者不一定願意信教；但是這些人也需要一種精神調劑，說到這裡，我願在新任教育部黃先生的面前說幾句話，四十多年以前，當時的教育部長蔡元培先生曾提倡『以美術代宗教』，我們學習現代科學的人，假使不能夠以宗教幫助自己進德，我希望他能以美術代替宗教，一個真正能審美的人，有美的嗜好的人，他的道德會崇高的，許多低級趣味，對他不會發生作用的。」信仰宗教的恒有一種偉大力量，其學習書畫，也有一種信仰的精神，故易臻美境。

一、釋氏

佛教之傳入中國，始自東漢明帝時之西域釋摩騰竺，以白馬馱佛經來入中國，出其文四十二章，翻為隸書，備供國人之閱讀。三國孫吳有釋支謙，月氏人。博覽經籍，通六國語，吳大帝拜為博士；謙以經梵文譯為漢文行於世。又有康居國人康僧會，明解三藏，博覽六經，頗屬文翰。赤烏年，吳帝為建塔上海龍華寺前。晉釋法顯，與同學慧景等，渡西流沙，歷三十餘國，到中印度，停住六年，學戒律梵語，得摩訶僧只律等經；回國後，譯出經律，垂百餘萬言。《通鑑‧隋紀》曰：「隋初民間佛書，多於五經數十百倍。」唐釋玄奘，世稱三藏法師，嘗遊五印度，入戒賢法師之門，經十七年返國，齎還經論六百五十七部，與其弟子譯《般若經》等七十三部，得千三百三十八卷，為太宗高宗所重。至唐憲宗迎佛骨，為吾國佛教鼎盛時代。釋氏傳教中土，須先學習漢文，譯述者更須躬自繕寫，即使不事譯述，亦須能讀能寫，在昔印刷術未發明以前，經典必須繕寫，及印刷術發明以後，刻字艱難，廣傳佛學，端賴寫經；故唐代寫經之士，盛極一時，即使無籍籍之名，而所寫經文，及印刷亦極工雅，佛氏之徒，能書者因亦較多。李唐國勢最強，日本朝鮮等國，向慕中國文化，派遣僧侶或學者，遊學中國，當時名人墨跡或碑帖，攜回彼國，藉資學習。我國書藝傳至彼邦，至今猶盛。東西鄰國，書藝之傳播，佛氏之書，亦居中心媒介地位。此其一。燕雲州十六州久為遼據，宋代國勢較弱，政治文化，力未能逮，而上列各地仍能涵濡中土文化，流行漢族文字者，釋道之力居多，《語石》：「遼碑文皆出釋手，」又云：「平津著錄，釋氏之碑十之三，道家之碑十之七。」政治力量，雖有不及，而釋道在不知不覺之間，宣揚漢族文字於淪陷區域，厥功亦偉。此其二，吾國向奉孔孟之學，自佛教東來，影響中國學術思想亦屬不少。梁啓超著有〈論中國學術思想變遷之大勢〉一文云：「自唐以來，數百年間，釋氏大師踵起，新宗屢建，禪宗既行，舉國碩學，

皆參圓理。」圓教為佛又云：「佛教之哲學，又最足與中國原有之哲學相輔佐也。」如唐韓愈雖諫衣佛骨，而與

佛氏為友。宋蘇軾為儒家者流，與釋氏參寥子為書友，闡發佛氏深旨，於是儒釋之學逐漸融會一爐，此其三。

漢晉六朝。釋氏書家，在唐代以前尚屬無多，書畫譜所列書家，後漢孫吳只有攝摩騰康僧會支謙三人而已。兩

晉列識道人岳道人法高道人，但道人兩字，有謂僧也，有謂道士，解釋異殊，南北朝梁只有釋寶誌一人，齊

宋之交，釋氏誌公，常為偈大字書於版，用帛幂之，是時皆莫知其旨；其字皆小篆，體勢完具。陳有釋氏三

人，智永尤工書藝，為釋氏之書法最著者。智永，為王逸少七世孫，珍藏〈蘭亭序〉，傳於其徒。蘇軾云：

「永禪師欲存王氏典型，為釋氏之書法祖。」〈寓意編〉云：「智永真草千文真蹟，氣韻感動，優入神品，為

天下第一。」樂安薛氏云：「智永妙傳家法，為隋唐間學者宗匠。」〈舊唐書·魏徵本傳〉：「世南同郡沙

門智永，善王羲之書，世南師焉，妙得其體。」按唐初書家，歐虞並稱，〈宣和書譜〉以虞為優，蓋以能得

逸少嫡派，智永之指授也。陳釋洪偃善草隸，見稱時俗，纖過芝葉，媚極銀鈎。釋智楷為智永之兄，亦工草

北魏有釋氏二人，善書，釋摩羅，西域烏陽國人，至中國即曉魏言隸書，凡所聞見，無不通解。釋菩提流支

天竺國沙門，知名西土，號為羅漢，曉魏言及隸書。北齊釋氏善書者有二，釋仙，書有〈摩崖報德碑〉；釋

道常，書有〈北齊關亮造像記〉。隋釋氏善書者五人，釋智果，隸行草皆人能。釋述，釋特，與智果並師智

永；述困於肥鈍，特傷於瘦怯；釋敬脫善寫方丈字，天然遒勁，不加修飾，當時謂之僧傑。釋知苑於西山鑿

嚴為石室，摩四壁以寫經。

唐。歷代書家，以唐為盛：〈佩文齋書畫譜〉列善書者八十六人，以懷素、高閑為尤著。辯才能保管逸少蘭亭

遺墨，甚負時望：〈懷仁集〉右軍行書，勒石為〈聖教序〉，最為精妙。王世貞謂：「聖教序備極八法之妙，

真墨池之龍象，蘭亭之羽翼也。」唐代釋氏書家之眾，固受當代書風的影響，而帝王名流之宏獎淵流，與夫

釋氏之力學從師，成就尤多，居恒繕寫信奉之經典塔銘寺院等碑刻，並不假手於人，並常為人繕寫廟堂墓誌名勝等碑刻。詩文書畫俱佳者，亦有多人，書藝之盛，蔚然稱秀。明楊慎云：「唐五僧善書，劉經嘗作書話，以懷素比玉，辯光比珠，高閑比金，貫休比玻璃，西栖比水晶。」《語石》：「綜論有唐一代，工行書者緇流為盛。上溯智永，下訖无可，二百餘年，衣缽相傳不絕。世豔稱懷仁聖教序，不知隆闡大師碑，彈丸舞劍，瀏灕頓挫之妙，不在其下，其次則靈運行書景賢沙門溫兩塔，亦皆鐵門限家法。」緇流墨寶，誠足照耀千古矣。茲述其原因於後：

(一)帝王的褒獎。懷仁既集王書為〈聖教序〉，由玄奘轉呈御鑒，文皇在春宮述三藏聖記有：「……撫躬自省，慙懷交并，勞師等遠臻，深以為愧」等語，釋道欽工書翰，大曆二年代宗召至闕下，賜號國一禪師。釋高閑克精書字，宣宗嘗召入，對御草聖，遂賜紫衣，後歸湖州。釋亞棲喜作字，得張顛筆意，昭宗光化中對殿庭草書，兩賜紫袍，一時為之榮。釋辯光書體遒健，轉腕迴筆，非常人所知，昭宗詔對御榻前書，賜紫方袍。

(二)名流的掖讚。釋懷素，字藏真。自敘云：「……顏刑部書家者流，極筆法水鏡之辨，許在末行。又以尚書司勳郎盧象，小宗伯張正言，曾為歌詩，故敘之曰：『開士懷素，僧中之英，氣概通疏，性靈豁暢，精心草聖，積有歲時，江嶺之間，其名大著。』吏部侍郎韋公陟，覩其筆力，勗以有成。今禮部侍郎張公謂賞其不羈，引以遊處，兼好事者同作歌以贊之，勛盈卷軸……」。宗師和尚，法號懷仁，工於翰墨，法皆佛法，兼採儒流。黃門侍郎盧藏用，才高名重，罕有推挹，一見和尚，退而歎曰，「宇宙之內信有當人。」釋如展，遊碧澗寺，賦黃字五十韻，飛札致元積，方屬和未畢，而展公長逝，積詩云：「紫豪飛札看猶濕，黃字新詩和未成。」獻上人工草書，孟郊有送草書獻上人歸廬山詩云：「狂僧不為酒，狂筆自通天，將書雲霞片，直至清

明巘。」修上人，工草書，史邑修〈上人草書歌〉云：「真蹤草聖今古有，修公學得誰及否？古人今人一手

書，師今書成在兩手。書時須飲一斗酒，醉後埽成龍虎吟，張旭骨，懷素筋，筋骨一時傳斯人，斯人傳得妙

通神，攘臂縱橫草復真，一身疑是兩人身。」釋高閑克精書字，《石林避暑錄》：「高閑書神彩超逸，自為

一家，蓋得之韓退之序，故其名益重爾。」釋夢龜作顛草，奇怪百出，釋可明夢觀其草書，贈詩以讚之。釋

廣利工草書，吳融贈歌云：「三十年前識師初，正見把筆學草書，崩雲落日千萬狀，隨手變化生空虛。……」釋

釋知止，號初上禪師，善正書，擅鍾王品格，中朝名士，山藪高尚，法流開勝，遠近慕焉。璋上人，唐屻參

觀上人寫經詩云：「璋公不出院，群木閉深居，誓寫一切經，欲向萬卷餘，揮毫散林鵲，研墨驚池魚，音翻

四句偈，字譯五天書。」博學多能。釋明解，薄知才學，琴詩書畫，京邑有聲。釋玄續，書工草隸，時吐篇

什，繼美前修。

（三）善集王書。唐文皇製〈聖教序〉，時都城諸釋委弘福寺懷仁集右軍行書勒石，經二十餘年始成，逸少真跡，

咸萃其中。〈語石〉：「工行書者，緇流為盛，上溯智永，下訖无可，二百餘年，衣缽相傳不絕，世豔稱懷

仁聖教序。自懷仁集逸少字為聖教序後，至高宗時，續集王字為般若心經，於志寧奉勅潤色，雖未記集書者

姓名，說者曾歸之釋氏云。」釋大雅集王字為聖教序後，又唐鎮軍吳文墓誌，俗謂之半截碑，亦稱〈興福寺碑〉，與〈聖

教序〉同屬名碑，至宋釋懷則書攝山棲霞寺碑文，集右軍書勒石，亦聖教寺遺法也，結體極婉潤逼真。釋氏

善書，窮年兀兀，長期搜摹，先後共集王字有八十五人。

唐代釋氏善書者據《佩文齋書畫譜》載共有八十五人：

| 釋辯才 | 釋懷仁 | 釋智辨 | 釋仁基 | 釋行滿 | 釋曠 | 釋翹徵 | 釋不空 |
| 釋惠融 | 釋懷素 | 釋知至 | 釋大雅 | 釋貞慶 | 釋惠通 | 釋溫古 | 釋楚金 |

釋智祥　釋道欽　釋潛瑾　釋齊操　釋夐光　景福草書僧　釋玄續　釋少紀　釋朗法

釋湛然　清涼國師　釋契元　釋建初　釋知常　辨才弟子　釋開秘　釋雲軻　釋惠顧

璋上人　釋道秀　釋雲章　釋無可　釋懷濬　釋元雅　釋道松　釋元鼎　釋惟崇

釋懷惲　釋法昭　釋有鄰　修上人　釋亞棲　釋曇林　釋從謙　釋玄悟　釋惟則

釋行敦　釋志錫　釋潭鏡　釋靈該　釋夢龜　釋景雲　釋藏知　釋崇簡　回上上

釋智謙　宗師面和　釋好直　釋齊己　釋廣利　釋玄逵　釋溫雅　釋圓滿

沙門勤　釋文楚　釋雲臯　釋遺則　釋無作　釋苾芻道　釋靈迅　釋洪琁　會善寺沙門

釋重閏　釋如展　獻上人　釋雲嶠　釋雲巘　釋明張　釋戒成

五代。五代干戈擾攘，立國短淺，書學榛蕪，《佩文齋書畫譜》列釋氏善書只九人，其中以貫休為尤著。貫休俗姓姜，善草篆隸草，時人比諸懷素，謂之姜體，入蜀，王建禮遇甚隆，休善工畫，書名有時為畫所掩。

梁釋大空、釋無作、釋彥修　周釋師試　南唐釋應之　前蜀釋貫休、釋曇域、釋曉巒　後蜀夢歸

宋。宋代書僧為數僅次於李唐，《佩文齋書畫譜》所列者共六十五人，以釋夢英為著，效十八體，尤工玉箸，嘗至大梁，太宗召之簾前，易紫服，當世名士如郭恕先陳希夷之儔，皆以詩稱述之，石墨鐫華謂英公書正書第一篆次之，分隸又次之。釋善鐄習逸少書，猶有唐風，釋道潛號參寥子為蘇眉山客，唱和往還，形於翰墨書謹嚴而疏蕩，稱其為人，此外與東坡遊者有釋若逵，釋穎德秀、釋言法華。

釋夢英　釋崇化　釋雲勝　釋省欽　釋正蒙　釋嗣端　釋靜己　釋善儇

釋懷賢
釋志賢
釋惟悟
釋思聰
釋意祖
諤師
釋希白

釋希賜
釋若逮
釋穎德秀
釋慈賢
釋淨曇
釋仲殊
釋顥彬茂

釋夢貞
釋道潛
釋苑基
釋言法華
釋敏傳
釋昭默
釋瑛公

南禪師
釋惠崇
敷道人
政禪師
釋法暉
釋靜萬

釋克文
道人栖公
釋法華
宗上人
圓上人

釋仁欽
釋和公
釋處燮
釋懷則
釋行霆
釋德止
釋省肇

釋思齊
釋從密
釋仁濟
釋惠曇
釋溫日歡
釋淨師
釋省言

釋宗相
釋了性
總持院老僧
釋彥修
釋宗羲
釋法丹
峨眉道者
山陰僧

釋寂照
僧裔然

遼。《書畫譜》列釋氏善書者只有三人：釋德麟，釋真廷，釋肅回。

金。《書畫譜》列釋氏善書者四人：釋善進，釋德普，釋玄悟，釋義中。

元。《書畫譜》列釋氏善書者三十人，以溥光為著。溥光大同人，善真行草書工大字，朝廷禁扁皆其所書，趙松雪見釋光所書酒帘，駐視久之，謂此書過我，因荐之朝。

釋溥光
釋巴思八
釋溥圓
釋圓琛
釋至溫
釋可中
釋允
釋祖瑛

釋永芳
釋大智
釋梵琦
釋靜慧
釋克新
釋夷簡
釋密詣
釋慧敏
釋道原

釋明本
釋劉順
釋宗衍
釋懷源
釋行端
釋誠道元
釋定

釋法禎
釋福珪
釋正印
釋洪注
釋元旭
龍岩上人

明。《書畫譜》列釋氏善書者三十二人。釋德祥書法擅名一時，有鐵畫銀鉤之妙。釋無辨灑翰作草書，鏤諸樂石，龍掀鳳舞，人稱之曰詩禪草聖。

釋德祥　釋宗助　釋來復　釋惠熙　釋濟上人　釋大智　釋惟寅　釋無辨

釋康雪庭　釋知　釋道聯　釋妙清　釋守仁　釋萬金　釋定徵　釋宗奎

釋戒襄　釋福懋　釋定巘　釋德清　釋完敬　釋宏株　釋洪恩　釋彬公

釋宗公　釋如濂　釋智舷　釋同六　釋智訥　釋永傑　釋如曉　釋道生

清。清軍入關，明末遺民志節之士，頗有淪入緇流不願臣清者，名為釋氏，大都未曾研習經典。《書林藻鑑》未曾搜列，其所搜列者只有右十人，其中以釋道濟、釋破門為尤著。道濟字石濤，又號清湘老人，精分隸書。王太常云大江之南，無出石師右者，可謂推許之至。破門一號石浪，臨智永千字文，深入晉唐閫奧，絕無近人蹊徑，黃慎軒而後，不可多得，《廣陽雜記》：「師能詩善書；書法為湖南第一，釋達受篆隸飛白鐵筆並妙，阮太傅以金石僧呼之。」

二、道教

　　道教奉元始天尊太上老君為教祖，創自東漢張道陵，晉時稱天師，後名道教。道人泛指有道之人，出家未得道者亦名道人，有以道人謂仙人者，界劃未明。後以奉道教者曰道士，胡三省《通鑑注》：「道家雖宗老子，而西漢以前，未嘗有以道士自名，故道人乃修道者之通稱。」東晉之許翽、南嶽夫人、識道人、岳道人，似屬道流，但未明指為道士。至於南朝平均能書，卻未稱為道士。《佩文齋書畫譜》載東漢李譜文、陰長生、王方始有杜道士之名稱出現，李唐以與老子同姓，封老子為太上道君玄元皇帝，故唐室後來崇尚道教，武宗時曾一度禁佛教，於是道教稱盛一時。唐睿宗紀賀知章遷秘書監，請為道士還鄉里，詔賜鏡湖剡川一曲。代宗時，李泌乞為道士，賜紫衣，當時大臣，習為道士，朝廷多予厚賜，道士稱貴一時。五代時，道教漸趨柔靡。北宋初

期，更呈衰落，後又復起，宣和畫譜，繪畫分作十科，仍以道釋居首。徽宗且有道君皇帝之稱，其時崇奉道教，似過唐代。惟經典不多，能文善書亦不如釋氏之盛。唐宋兩代，道士頗有能書畫者。婦女之修真學道，稱為女冠，或女道士，即女冠，為數甚少。真人，謂修真得道之人，道家於成仙者，率奉以真人之號，道家以辟穀修養能長生者曰仙，〈書畫譜〉所列道人道士仙人女冠女道士之善書者未歸一律，茲概入道教，以便歸納。

真人興能　司馬凝正　陳簡　鍾離權　呂巖　許碏　謝自然　吳彩鸞
嵩山女子　蔡少霞　紫邏樵叟　平惜　司馬承禎　吳筠　李含光　盧元卿
李德初　呂子元　諸葛鑑元　魚又玄　楊思聰　梁元一　碧落觀二道士

五代。五代立國短淺，兵亂頻仍，故〈書畫譜〉所列道教書家只有三人：梁厲歸真，前蜀張昭，後蜀杜光庭。

宋。宋代信奉道教而善書者。〈書畫譜〉只列數人，其中以杜光庭、陳摶、陳景元為著。杜光庭，書蒙國大詔碑，精妙有法。陳摶賜號希夷先生，字體雄偉不凡，有古人法度。陳景元筆勢婉雅有昔賢風概。陸游云：「本朝小楷，宋宣獻後，僅陳碧虛一人。」

陳摶　武仙童　白玉蟾　石五仙　徐清　王易　張繼光　張有
陳景元　黃石老　司馬錬師

金。〈語石〉：「金自大定以後，崇尚道流，馬丹陽、邱長春、王重陽其最著者也，其次則杜天師圖忽驚譚真人踏雲皆有詩詞石刻，沿及元初，此風未革。長春入元，世祖置之帷幄，詢茲黃髮，其教益昌。道書刻石者，終南則有篆體道德經，三原則有昇元經，常清靜經，五台則有孫真人福壽論，元教大宗師張留孫碑，趙承旨

至為書兩通，南北分建之。自入大朝，太祖太宗，以逮定憲四朝，平津著錄，釋氏之碑十之三，道家之碑十

之七，於此可覘彼教之盛衰，時君之好惡。」

元。元代道教有復興之勢，善書者較宋明為多，丘處機號長春子，宋金之際已負盛名，元太祖召見之，奏對適

宜，太祖深契之，賜宮名曰長春，稱為神仙。書藝以張雨為著，字畫清逸，有唐人風格。倪瓚云：「貞居真

人，詩文字畫，皆為本朝道品第一。」

張嗣成　吳全節　丘處機　薛玄義　方從義　張　雨　鄭　樗　祝玄衍

李道謙　李志宗　杜道堅　蕭善齋　趙宜裕　周蘭雪　蕭登

明。道教至明衰落，善書者書畫譜只八人，不及元代，其中以張宇初、張迪哲為優。宇初篇章翰墨多極精妙。

迪哲篆隸俱精。

張君實　卓晚春　張宇初　張迪哲　吳伯理　張　復　周槙　黃裳

清。道教善書者《書林藻鑑》、《書學史》均未列載，茲就他書所列者增補之，其中以傅山為著，傅氏工書

自大小篆隸以下無不精，書名滿天下。明亡隱於黃冠，世人愛其人，尤重其書。

傅山　王涵　李樸　李昌鳳　徐國祥　黃明薰　鳳來儀　樊鎮

三、回教

蒙古佔有中土以後，信奉回教者日多：而《佩文齋書畫譜》、《書林藻鑑》均未輯錄回教書家，諒多漏列，

或未加說明，殊抱遺憾。民國肇造，五族共和，信奉回教者多習漢文，今後定有善書之士，產生於其間。茲據

〈粵西先哲書畫集序〉、《月滄文集》、《雲谷瑣錄》所載馬秉良書藝於後：「馬秉良回教人，占籍桂林，字

雲谷，面龐鬚長徑尺，人多呼曰馬髯，為人蕩直，雖隱於市，每鄉曲有營繕，必馬髯為之，工篆隸，善丹青，尤工墨竹，嘗自續雲谷圖，一時名俊，題者如雲。」

四、基督教

基督教為近世最盛行宗教之一，遍及世界各地，初創者耶穌基督，以懺悔罪惡，上昇天國為教旨，以新舊約全書為經典。西元十一世紀，分為天主教、西臘教。至十六世紀，更由天主教而分舊新兩派，我國稱新派為耶穌教；其傳入我國也，最初時，為初唐之景教，唐太宗信之，建波斯寺，信者漸多。玄宗代宗，亦崇其教。武宗時，與佛教並禁。刻有：「景教流行中國碑。」唐後沒於地中，明末出土，今在西安碑林。據〈景教碑考〉：「唐貞觀九年，大德阿羅本始奉以入中國，國主大臣，如太宗高玄蕭代憲（按應為德之訛）宗，及房玄齡、郭子儀之屬，悉皆遵奉。貞觀十二年，建寺於京師之義寧坊。高宗令於諸州各置景寺。肅宗又於靈武等五郡建立，則終唐之世，聖化大行，上德唐賢，法壇道石，周遍寰宇。」按《佩文齋書畫譜》所載歷代帝王書畫家，唐太宗、高宗、玄宗、肅宗、代宗、德宗均工於書藝，房玄齡善行草，以風流秀穎，稱於當代。宋元兩代中，信仰基督教而善書者，只元有康里不花一人而已。明季有徐光啓，清代有盧連吳歷。自明季始，上海頗有信仰之者。徐家匯一區，幾乎人人信仰天主教，設有天文台圖書館，天主教堂中小學校等，積極傳教，以滿清一代為盛。天文台係徐光啓皈依天主教而建者，為一時偉大的紀念作品，並為清代最早唯一設備完全之天文台。以前上海日報，關於風汛、天氣、雨量等新聞，俱據以刊載。圖書館藏有各省縣志，大都齊備，上海最早出版之〈申報〉、〈新聞報〉等，自創版起，迄現代止均無缺失，土山灣設有盲啞學校，為中國最早設立者，故一般人士咸目徐家匯為上海文化高度發達之區。清康熙中，各省信耶教者，至達十數萬人，當時外國教士在華者，

易華服，讀儒書，操華語，宣傳曆算格致之學，故其教推行各地。其後羅馬教皇嚴禁基督教徒，不得行祖先崇

拜之儀式，始與中國禮教牴觸而遭法廷之禁。清中葉後，基督教宣傳日強，但外國教士未識民情，致遭誤會，

時啟爭端，當時民間有認歐美各國利用傳教，作侵略的手段，信仰者少，其後傳教方法，逐漸改善，信奉者因

亦增多。今日台灣金門各地，傳教者更見積極，競建教堂，信奉者驟增。昔年香港《工商日報》載：「港台兩

地，現有基督教徒，估計四十萬人，在人口比例上，約為二十五人有基督教徒一個。」照此情形，信仰者似有

蒸蒸日上之勢。至基督教徒書家，除唐代外，通常書本中紀錄者，似乎極少。自元至清，基督教人士著明善書

者，只有四人，姑作本書開端的紀錄。諺云：「始作也簡，將畢也鉅。」今後之發展，詳述其書藝，殊未可量也。《佩文齋

書畫譜》、《書林藻鑑》、《書學史》等，已將信奉宗教書家，分列釋道兩欄，分別摘錄，以補其缺。

之善書者，獨付闕如。現在耶回兩教人數眾多，漸重書藝，爰就所見，惟回教、基督教

元康里不花奉基督教，能書，宗二王，旁通天文地理律曆術數之說。

明徐光啟，上海人，字子先，萬曆進士。為書家中傑出人才。嘗學聲律，工楷隸。嗣從義大利人利瑪竇入天主

教，加名保祿，從學天文、曆數、火器，盡得其術。修正曆法，頗為詳密。中國人之研精西學者，自光啟始，

卒諡文定。（中國有天主教堂自利瑪竇創），近人俞大綱氏著重刊增補徐文定公集序云：「明徐文定公光啟，

以一代鴻儒，虔依聖教，苦行困學，比跡於唐之玄奘大師。至其肆力於西儒致用之學，期以牖民智，培國本，

燕居抗志，擺棄玄談之風……力挽頹波，實與玄奘行異趣而旨同歸焉。……獨所倡曆算之術，易世而後，疇

人哲士，暢演宗風，以成清康熙朝之文治，此文定所不及知也。明萬曆九年利瑪竇等來華，而文士信從者眾，

如徐光啟、李之藻等首好其說，其教驟興，統計奉教者有數千人，文定公徐光啟大學士葉益蕃，左參議瞿汝

說，忠宣公瞿式耜為奉教中尤著名者。」民國五十一年九月二十八日香港《工商日報》云：「本年為明先哲徐

文定公（光啓）四百年誕辰，三世裔孫徐懋禧等，重刊增訂徐文定公公集，分贈與會人士，以資紀念。按徐文

定公名光啓，徐公不但為我國政治家、宗教家，且為大科學家。

清吳歷，常熟人，字漁山，號墨井道人，工書畫，能詩，早入耶穌會。盧連，順德人，篤信基督教，愛吃魚頭，

日常寫字自娛。于右任未去世前，曾向索字，因寫一幅贈之。

第六節　婦女書家

吾國古時有「婦女無才便是德」的成語，影響女子求學的機會甚巨；然歷代尚不乏婦女書家，不過為數較

少耳。古詩云：「蕙心蘭質，彤管擒華。」〈漢書〉：「女史彤管，記功書過。」彤管，赤管筆，宮廷之內，

記功書過，由婦女專任其事，如果平日不習書藝，何能稱職。古代培植女書家的機會較少，加以書學書本的記

載，間有缺漏。嘗閱諸家評述書家書本，對於婦女書家，每多忽視，如唐竇臮〈述書賦〉自周迄唐，書家共

有二百一十人，而敘述婦女者，只有南朝陳沈皇后及唐則天武后二人而已。有名女書家，如傳蔡中郎書藝的文

姬及教授王右軍書藝的衛夫人，均未評述。陳思著〈書小史〉，自三皇至唐共列書家六百四十二人，內婦女書

家只有二十五人。祝嘉著〈書學史〉，共列書家二千零六十三人，內婦女家只有六十一人。馬宗霍著〈書林藻

鑑〉，共列書家二千八百四十四人，內婦女書家只有四十一人。〈佩文齋書畫譜〉自三皇至明末，共列書家五

千一百零九人，較之〈書畫譜〉只有一百六十人。清厲鶚著〈玉台書史〉，專述婦女書家，至明代止，共一百九十

九人，益以清代婦女書家三十九人，兩共二百三十八人。〈書畫譜〉編至明代

為止，〈書林藻鑑〉列清代書家九百二十四人，兩共六千三十七人，〈書畫譜〉及〈書林藻鑑〉兩書所列，婦女

女書家只有二百四十人，與男女書家的比例，相差過鉅。茲復自他書增補若干，統計不過三百四十六人而已，深恐尚多遺漏也。茲將歷代婦女書家人數分別列下。知歷代女書家之盛衰，並知其代有增益。今後女學昌明，書藝之發展，不難收普遍之效，婦女書家自益增多矣。

代別 數別	周	西漢	東漢	三國	兩晉	六朝	唐	五代	宋	遼金	元	明	清	共計
人數	一	二	八	二	一四	一〇	二六	八	六七	二	一五	六八	一二六	三四九

婦女書家人數雖屬不多，然數其成就，並不多讓鬚眉，茲述如後：

襄助國政　後漢和熹鄧皇后六歲能史書，是時方國貢獻，競求珍麗之物，自后即位，令禁絕，歲時但供紙墨而已。三國吳主趙夫人丞相趙達之妹，善書畫巧妙無雙。孫權嘗嘆魏蜀未夷，軍旅之際，思得善畫者，使圖山川地勢軍陣之像，達乃進其妹，權使寫九州江湖方岳之勢。夫人曰，丹青之色，甚易歇滅，不可久寶，妾能刺繡作列國方帛之上，寫以五岳河海城邑行陣之勢。既成，乃進吳主，時謂針絕。

教子成名　書家之早孤失教者，恒由母氏教導成名：如唐之徐氏歐陽通，褚氏孔若思，鄭氏元積，宋之鄭氏歐陽修之，等皆是。其事蹟已載本書「親屬善書」（母子）一節，茲不贅。

節儉治家　宋曹皇后善飛白書，性慈儉，重稼穡，常於禁苑種穀親蠶。鍾王書藝傳自婦女。我國書家善真行草者，首推魏之鍾繇，晉之王羲之，而元常書藝傳自蔡琰，逸少幼時從衛鑠學書；培植名家書藝，出自蔡衛，足為婦女書學史上生色不少。

節烈可風　東漢皇甫規妻才學，工隸書，夫人寡，董卓聘之，夫人不屈，卓殺之。唐封絢。能文章草隸。黃巢

入長安，賊悅封色，欲取之。封罵曰，我公卿子，守正而死，猶生也，終不辱逆賊手，遂遇害。

創造字體　魯秋胡妻作雕蟲篆，其體逳律垂畫纖長，旋繞屈曲，有若蟲形。唐武后則天出新意，增減前人筆畫，創造新字十九。；當時臣下章奏，與天下書契，咸用其字，可稱為女中豪傑。

孝勇兼備　明沈雲英，道州守至緒女也。工書，能騎射。至緒拒賊張獻忠，歿於陣。雲英聞變，持矛趨賊壘，奪父屍還，賊環搠之，雲英左右支格，卒保道州，以功授游擊將軍，繼父任。秦良玉，忠州人，賊來襲，良玉夫婦擊賊首，大敗之，為南川路戰功第一。良玉善騎射，通詞翰，饒膽智，行伍蕭然，張獻忠部無敢至石柱者，竟以壽終。

俠義忘身　清桐城吳芝瑛善書，性豪俠，識俠女秋謹，結為異姓姐妹。秋瑾殉難，清廷嚴捕黨人；芝瑛不負死友，冒險移櫬錢塘，葬於西泠橋畔，並親題墓碑曰：「嗚呼，女俠秋瑾之墓。」

此外助夫代筆者，有宋之聖憲慈烈吳皇后，劉貴妃，田田，錢錢，意眞，清之劉石菴姬黃氏等。書藝之佳，不讓男子者，有唐之武后、吳彩鸞等。勵夫保國，不當以家為念者有宋俊妾張穠。善於外交，不辱君命者，有西漢之馮嫽。北魏李彪有女幼而聰，彪嘗謂所親曰，此女當興我名，後宣武聞其名，召為婕妤，在宮教妹書，後宮咸師事之。古語有云：「莫謂無才便是德，須知有女足興家。」女子善書，亦足以光耀門楣也。

古代女子有家庭貧困，不幸淪人樂籍者，如唐之薛濤、宋之王英英、楚珍、馬盼、陳湘、墨娥、蘇氏、嚴蕊。明之姜舜英、馬如玉、柳隱、董白、朱無瑕、楊宛、卞賽、楊蕙娘等，均善書藝，士大夫因樂與唱遊，後多拔於泥淖，成為名婦者。

歷代婦女書家

周魯秋胡妻　　前漢孝成許皇后　　楚主侍者馮嫽

後漢章德竇皇后
和帝陰皇后
和熹鄧皇后
順烈梁皇后
靈帝王美人

左姬
蔡琰
皇甫規妻

三國魏文昭甄皇后
吳王王趙夫人
衛夫人鑠
謝夫人道韞
郗夫人王羲之妻

晉武元楊皇后
安僖王皇后
荀夫人王洽
汪夫人王珉
荀夫人庾亮
傅夫人郗愔
蔡夫人羊衡母
桓夫人

李意如保母
南嶽夫人魏舒女
豫章女巫

南北朝宋謝夫人孔琳之妻
齊韓蘭英吳郡人
梁武德郗皇后徽
陳武宣章皇后烏程人
後主沈皇后名婺武康人

北魏文成文明馮皇后
宣武靈皇后胡氏安定臨涇人
李夫人高慎
北齊魏夫人李彪

唐太穆竇皇后京兆始平人
則天皇后武明空并州文水人
臨川公主太宗女
晉陽公主太宗女
上官昭容儀孫

房璘妻高氏
劉璠妻
薛濤長安人僑居成都
謝自然女華陽

嵩山女子
楊氏
柳夫人崔簡
楊夫人元宗
陳燕子丁

廉女貞
封絢封敖孫
薛瑗濠梁人
鄭夫人元稹母
關氏南楚人

曹文姬長安人
盧眉娘南海人
鄧敞妻李氏
崔素娥妾韋美
崔瑗崔簡女

金鸞女居易

五代後唐魏夫人陳氏襄陽人
李夫人韶妻郭崇韜妻
先主后种氏
後主昭惠后周氏
保儀黃氏人江夏

宮人喬氏

宋仁宗曹皇后真定人彬之女太祖

衛國大長公主太祖女

華國夫人章氏

鄭夫人歐陽修母

郭氏遵式

張氏漢張綱後

朝雲蘇軾妾

王英英楚州官妓山陽人

蘇氏建寧

謝天香鉅野

陳述古女

南陽驛驛女子

盱江驛舍婦人

遼蕭皇后

耿先生女耿謙

神宗向皇后河內

劉婉儀

朱億女人蘇州

慶國夫人邢氏

和國夫人王氏

游氏建陽

翠翹

楚珍彭澤

楚娟女天台

嚴蕊營妓

李清照趙明誠妻

郡安人名道沖定海人

溫琬

胡夫人

金元妃李氏

前蜀黃崇嘏臨卭

劉貴妃臨安

越國夫人王氏恭聖皇

楊妹子恭聖皇后妹

夏竦妻楊氏

史琰唐氏

謝夫人汝陰

田田、錢錢辛棄疾妾

馬盻徐州營妓

墨娥張憲

秦國潘夫人

丁夫人洪慶善妻

延平樂妓

楊韻

李媛

紫姬

高宗吳皇后開封　寧宗楊皇后

荊國大長公主太宗女　魏國夫人王氏端淑獻王顗妻

安國夫人崔氏

度中昭儀王氏

天水郡太君權氏　章煎

徐氏蔡子羽母　趙夫人俞似

陳湘衡陽

廚娘京都

方氏桐廬　吳氏三一娘

田氏羽母

意真劉光世侍兒

趙愗憐

李琪營妓

朱嚴妻

韓玉父秦人

張穠張俊

王排岸女孫廬陵

朱淑真海寧

李夫人妻黃朴

元 管仲姬 吳興人趙孟頫妻
危氏 名德
劉氏 呂人
明貴妃鄭氏
陳二妹
蔡氏 韓奕妻
薛素素
馬如玉
袁九淑 錢良胤妻
高妙瑩 解縉
月液
郝藝 姓珠市妓
蔡夫人 黃石齋元配
姚氏
林奴兒 成化間妓

王夫人 圭卿
徐氏 珪名
曹妙清 錢塘人
李太后 神宗生母
王妃
曇陽子
馬閬卿 金陵人
姚氏 秀州人
朱無瑕 女子桃葉渡
卞賽 自號京道人 玉
郝文妹 金陵妓
葉小鸞
沈紉蘭 秀水人
李貞孃 桃葉渡妓
商景蘭 山陰人

八達氏
劉氏
妙湛 比邱尼
陳自幼
安福郡主
黃氏
婁妃
邢慈靜 邢侗妹
陳大家 姑蘇名卿子人
顧文英
何玉仙
楊淑卿
羽素蘭
馬湘蘭
王埰 海虞人
妙嫩女 泰淮
吳山人 當塗

趙夫人 鸞名
柯氏 天台女九思人
梁園秀
徐元賓 妻人吳
徐氏 吳人
楊妃
徐氏 吳人
楊夫人 妻邢侗
徐範 嘉興人
梁小玉 武林人
王少君
秦良玉 忠州人
沈伯姬
二方夫人
王湘蘭 海虞人
何曇 南京人

游夫人 雷機母
段氏女 天祐
梁園秀
李太后 安次人
陳司綵
黃氏 遂寧人
徐媛 范允臨妻
姜舜玉 妓院
楊宛 名金陵妓
楊蕙孃 泰淮女郎
陳自幼
葉紈
雲濤
賀桂花 江西蓮人
張一孃 女子
沈雲英 妻蕭山

柳如是 吳江人
梁小玉 武林人
清孝欽皇后
吳貞閨
韓郎中姬
孔麗貞 曲阜
黃氏 劉墉姬
郭文貞 新鄉人
閔肅英 奉新
陳惠人 吳江
曹秀貞
季淑人 京江
馬荃 常熟人
許孟嫻 太倉

趙麗華 南院妓
張天駿 廝養婢
慈禧太后
吳靜閨
單氏妾 高密
董白 江寧
曹貞秀 長洲
廖雲錦 青浦
王貞 太倉
王無非 湘潭
文俶 從簡女趙雲均妻
周巽 山陰
徐粲 吳縣
張似誼 桐城

梁昭姬 吳
黃偕全女
姜淑齋人
王端淑 桐鄉
商婉人 會稽
金禮嬴 山陰
周日蕙人 吳水
陳書 秀水人
吳芝瑛 桐城
吳絹人 長洲
王素雯
蔣氏 武進
周澧蘭人
徐應嬿
張玉人 吳門

張瑤華 金陵
黃媛介 嘉興
郭璪 長州
孔素瑛 桐鄉
徐昭華 上虞
鍾若玉 崐山
王采蘋 太倉
曹鑑冰 金山
蔣氏人
王素雯 孝感
吳藻人 錢塘
周岫巖人 金陵
淨蓮女冠 無
喻小家人 揚州

王月 江寧人
沈無非 嘉興人
張在貞 天如女
孔繼瑛 桐鄉
顧蘊玉 崐山
王圓照人 福山
曹鑑冰 金山
周蘊香 寧遠東廣
嚴少藍
周歡歡人 吳
許靜芬 仁和
侍蓮女冠 無錫人
華韻蓮人 吳門

萬夫人壽祺女徐州人
胡青青漂水人
鮑詩人平湖
戴佩荃人烏程
張綸英武進人
齡文人滿州
陳烈婦台灣人陳永華妻
席慧文灉池人
張蘭心河南人
陳筠湘北京人
吳規巨伶工人
堵霞人金壇
曹振鏞人歙縣

董雪暉人華亭
王祿人長興
錢斐仲人海鹽
王玉映
賀雙卿人丹陽
王韻香女冠無錫
岳瘦峰人上海
吉謙人上海
陳易遷江寧人
錢桓人杭縣
王蘭貞人吳縣
許琛閩人
張藻人杭縣

楊瑞雲吳縣人
吳娟妓城人石
錢蘊素適閩行李氏
金佩芬人仁和
蔣季錫人常熟
李金鈞寶山人
高文學人東莞
香紉蘭人閩侯
許德媛
葛宜人海寧
朱筠人嘉興
趙瑛人鄞縣
譚紫瓔德化人江西
楊瑞雲人吳縣

儀寶華人平陽
吳山人當塗
錢壽荷人吳
孫雲鵬仁和人
繆嘉惠人雲南
関瑛錢塘人
孫鳳台人崑山
汲默人
閔貞婦人臨桂
唐貞淑人松江
熊好廣同正人
歸淑芬人嘉興
薛五吳縣人
顧作崑
顧長任

張襄蒙城人
李赤虹崑山人
歸儀常熟人
孫鳳台崑山人
関瑛錢塘人
洪端舍人
唐蕙淑松江人
熊好廣西人
歸淑芬嘉興人
程瓊休寧人
商景蘭紹興人
黃苑玗人南海

第十章　書藝的運用

第一節　傭書和鬻書

備，僱役於人也；傭書，謂受僱於人為之書寫也。鬻，賣也；鬻書，謂為人寫字而受書酬也。名稱雖有不同，而其受值為人書寫則一也。——以財物酬謝文字書寫之勞，古代文人視為常事，並不喪廉。《日知錄》：蔡伯喈為時貴碑誄之作甚多，如胡廣陳寔各三碑，橋玄楊賜胡碩各二碑；至於袁滿來年十五，胡根年七歲，皆為之作碑，自非利其潤筆，不至為此，史傳以其名重，隱而不言耳。文人受賕，豈獨韓退之諛墓金哉。宋蔡君謨為歐陽修書《集古錄》目序甚精，文忠公嘗贈以茶筆謝之。以我微值，酬彼辛勞，亦權利義務平衡之道也。

人有一技之長，可以自立，所謂「筆耕墨耨」，亦可不仰給於人，歷觀古代英俊，在不得志時，每恃書藝以謀生。蘇秦張儀，戰國時之縱橫家也，當其未遇時，均恃傭力寫書以自給。班超漢之名將也，與母至洛陽，貧不能自給，乃為官傭書，以供養其母。此皆貧乏之士，賴傭書以渡其困苦生涯者也。唐喬龜年養母至孝，每為人寫大字，獲其錢，以供甘旨。甲申後，明張鳳翼晚年不事滿清，鬻書自給，完成其忠於國家民族的志節。此忠臣孝子藉鬻書以達到其願望者也。或謂書藝乃風雅之物，何可變作買賣生涯，定價論金，計較多少；但有事實

可證其說之不當。明唐寅藉賣文鬻書畫以為生活，曾有詩曰：「閒來寫幅丹青賣，不使人間造孽錢。」，與其

得不義之財，孰若自食其力為安心知命。民國初元，滿清遺老，如李瑞清、朱祖謀、沈曾植、吳俊卿等，咸集

上海，鬻書賣字以終其身，當時有諷其頑固不化者，其實人各有志，禍國殃民者，其間賢不肖之相去，又甚遠也。人生

時，共匪肆虐，大陸淪陷之後，一般無行文人，甘心媚敵，不能相強也。試觀日寇侵華，東南被據之

貧乏，不足為恥，如顏真卿且乞米之書，其忠節之概，仍為千古所仰慕，乞米尚可，況自鬻其技能乎？歷代

鬻書之士，其動機稍有不同，但其鬻技以遂其素願，志行又復相同也。茲就鬻書性質，分述如後：

鬻書養母　漢班超家貧，為客傭書，供養其母。南朝梁王僧孺，善楷隸，家貧嘗傭書以養母。北魏崔光，家貧

好學，晝耕夜讀，傭書以養父母。隋虞世基，博學有高才，陳滅入隋，貧無產業，每傭書養親。唐喬龜年，養

母至孝，大曆中每為人寫大字，獲其錢，以供甘旨。唐蕭銳，梁宣帝曾孫也，銳少貧，傭書事母。清邵點，書

得虞褚法，嘗賣字畫以養母。清王杰，遭父喪，貧甚，為書記以養母。清彭玉麟，傭書養母。

鬻書自養　戰國蘇秦張儀，二人同志，傭力寫書。後漢李郃，游學京師，常貨書自給。南朝宋陶貞寶，家貧，

以寫經為業，一紙值四十。南朝梁朱异，居貧，以傭書自業。北魏張景仁，幼孤貧，以鬻書為業。北齊趙文深，

善書計，初為尚書令司馬子賤客，供寫書。北魏崔亮，居貧，以傭寫書為業。北齊蔣少游，樂安博昌人，被俘人於

平城，充平齊戶，後配雲中為兵，留寄平城，以傭寫書為業。唐王紹宗，少貧居坊，寫書取傭自給，凡三十年，

庸足一月值，即止不取。唐李華，去官客隱山陽，天下士大夫家傳墓版及州縣碑頌，時時齎金帛往請。唐吳彩

鸞，書小楷唐韻一部，市五十錢，以資餬口。宋蔣宣卿，《負暄野錄》：「紹興中，頒下翰苑所撰憲聖慈烈皇

后之弟吳八郡王蓋神道碑，命蔣書之，蔣即奉敕書，以授中使而歸，憲聖及后族錫資至數千緡縑帛文房之具，

蔣久閑廢，頗窘匱，賴以少蘇。」明徐渭，凡求書畫者，須值其匱乏時，投以金帛錫頃刻立就，若囊錢未空，

雖以賄交終不可得。明女士徐範，年十三齡，能摹諸家體，賣字自活。明陳紹先，以筆硯自食，人購之不輕予。

明張鳳翼，善書，明亡，不事於清，鬻書以自給。明萬經，家計蕭然，得錢給朝夕。明陳讓，行

書專效趙松雪，購書者踵接戶外。明唐寅，善書畫，求者接踵，他把書畫所得的筆潤，一一登記在簿上，叫做

「利是」賬。明程衷素，善大字，無產業，以書自給終其身。清金俊明，工詩善書，明亡，隱居不出，傭書自

給。清鍾若玉，以鬻書自給。清高士奇，未遇時，書春聯以度日。清張詔，以賣書為生。清秦大士，未貴時，

賣書自給。清俞時篤，工書，盡窮其妙，請乞滿門，至廢七箸，老而貧，頗資乏。清朱福孫，晚景益窮，稍藉

鬻書以自活。清淩麟，恃書以自給，牓門定價，不忮於貴勢。清刁戴高，足不良行，作字不少間，索書屢填戶，

亦藉潤筆資，以佐藥餌。

鬻書以易酒食　後漢師宜官或不持錢詣酒家飲，因書其壁，顧觀者酬以值，計錢足而滅之，酒因大售。宋黃魯

直戲東坡云：「昔右軍字為換鵝毛，韓宗儒性饕餮，每得公一帖，於殷帥姚麟換羊肉數斤，可名二丈為換羊書

矣。」金王予可性嗜酒，令與之紙，落筆數百言，字畫峭勁。明陸中行書法大令，每得乞書錢，即付酒家，多

則斥之。明陳焯善行草書，達官人求不能得，至具酒脯，屬田父野叟反得之。清歐夢游善行書，晚年以書易米，

求者成市。清張廷祿善書，性豪嗜酒。清陳鶴年善行草書，罷官時，持易酒米，人爭藏弃以為

榮。清朱耷，明宗室，號八大山人，性孤介，善書法，卻極難求；但因嗜酒，人愛其書畫，多預設墨數升，置

紙座右，然後置酒招之。醉時見到筆墨，或用敝帚破冠代筆，成書而去，如在醒時，則片紙隻字，亦不願與人。

清陳滄洲草書特妙，在京師值困乏，嘗以易酒米。清劉文元尤長草書，欲求書者多載酒以往，醉後淋漓揮洒，

人人得滿意而去。清鄭板橋嗜狗肉，謂其味特美，販夫牧豎有烹狗肉以進者，輒書小幅報之。清陸仲子工書，

貧而好飲，輒以筆質酒家，索書者出錢為贖筆。清張廷祿善書，性豪嗜飲，數以所書易酒。清淩雲濤以書名，

不應人求請，欲書者，具酒待其醉，自索紙墨。

鬻書致富貴 後漢孫敬工篆隸，家貧備書，後有金帛，洛陽咸稱善書而得富者也。後漢王溥家貧，不得仕，乃挾竹簡插筆於洛陽，美於形貌，又多文辭，來嬲其書者，丈夫贈其衣冠，婦女遺其珠玉，一日之中，衣寶盈車而歸，積粟於廩，洛陽稱為善書而得官，得中壘校尉。北朝魏劉芳常為諸僧備寫經，論筆跡稱善，卷直一縑，歲中能入百餘匹。唐李邕以文章書翰過人，尤長碑頌，朝中衣冠及天下寺觀，多齎金帛求其文字，前後所製，月數百首，受納餽遺亦巨萬。杜工部詩曰：「干謁滿其門，碑版照四裔，豐屋珊瑚鈎，麒麟織成罽，紫騮隨劍几，義取無虛日。」蓋謂邕也。唐柳公權耽書學，問遺歲時鉅萬，當時公卿大臣家碑版，不得公權手筆者，人以為不孝。外國入貢，皆別署貨貝，曰此購柳書，宋蘇軾謂：「柳少師書本出於顏，而能自出新裁，一字百金，非虛語也。」唐傅奕家貧，傭書後，有金帛，洛陽盛稱善書而得富也。五代南唐韓熙載工書，善文章，江東人載金帛以求銘誌碑記者，不絕，時稱韓夫子。明夏昶工書番胡購求昶書畫，說書之，以文房玩好之物盡歸之預儲六千緡潤豪，故當時有：「夏卿一箇竹，西涼十錠金」之謠。金源王鑯，咸欲邀公尺幅，以為家寶。明洪鐘善書，至京師設肆鬻書，憲宗聞而召見之。清陳邦彥工小楷，書名傾動寰宇，夷酋土司，清王文治游鄞，都人士亟求書，懸榜之日，於樓設讌，器皿純銀，飲罷即撤以持贈，可稱豪舉。清楊守敬字畫為活，亂後市者稀，獨守敬曾一月售至一千四百銀元，皆日本人求之也。

鬻書以資遊歷 清李慶來才舞象，已有工書名，挈一硯游諸侯以為養。清鄧石如以善篆隸，常往來燕魯江淮間，鬻書以給旅食。清周清原工詩與書，未遇時，奔走四方，賣以自給。贈鬻法書以充善舉。唐張旭草書為世所重，有人家貧，因卜旭為鄰，數四致簡於旭，得其報章，遂鬻於市，後獲富足。唐司空圖，隱居中條山，王

重榮父子雅重之，數饋遺弗受，嘗為作碑，贈絹數千，圖置虞鄉，市人得取之，一日盡。明張弼工草書，震撼一世，守南安時，各郡收兵，議賞，武夫悍卒，乃惟願得侯墨抄，藏以筆資，藉佐郡費。清徐枋明之遺民，生前死後，堅拒蘇撫宋犖之遺贈。卒以貧不能葬，有高士從武林來弔，請任窆歹。其人亦貧，而特工篆隸，乃賃郡中，鬻字以庀葬具，積二年，葬枋於青芝山下而以羨贍其家。語曰吾欲稱貸富家，懼先生吐之，故勞吾腕，知先生所心許也。葬畢即去，不言名氏，或有識之者，曰，此山陰戴易也。清顧光旭，工書，求書者，必索潤筆，亦甚廉，即以市大布，製棉衣，以施寒者。清高承爵，善擘窠書，為揚州太守，每歲暮鄉民求福字以為瑞，恒許援之。清王澍。告歸後，書益工，貧士丐其翰墨以舉火者，應之不倦。清陳恭尹。工八分書，晚年好道，結願放生，人有乞其書者，籠禽而至，以資放生。清張霽，時江淮水災，恒鬻書以資賑濟。又鬻書以充地方公益善舉。清曾熙。工書，重值求書者不絕，歲有贏，輒推濟族戚交朋之窮乏者。清錢伯坰。工書，朋舊親故，貧而求依者，輒書與之唯所欲。清李瑞清。辛亥秋，鬻書京師時，皖湘皆大饑，所得貲，盡散以拯饑者。

蘇東坡書扇息訟

蘇東坡書扇息訟　　東坡先生臨錢塘日，有陳訴負綾絹錢二萬不償者。公呼至詢之，云某家以製扇為業，適父死，而又自今春以來，連雨天寒，所製不售，非故負之也。公熟視久之曰：「姑取汝所製扇來，吾當為汝發市也。」須臾扇至，公取自團夾絹二十扇，就判筆作行書草聖及枯木竹石，頃刻而盡，即以付之，曰：「出外速償所負也。」其人抱扇而出，始踰府門，而好事者爭購，所持立盡，後至而不得者懊恨不勝而去。遂盡償所逋，一郡稱嗟，至有泣下者。（《方秋崖雜錄》）

米襄陽寫字的代價

米襄陽寫字的代價　　宋米芾妙於翰墨，自成一家。愛金石古器，尤喜奇石。米初見宋徽宗於瑤林殿，帝命張絹圖方廣二丈，設瑪瑙硯李廷珪墨牙管筆金硯匣玉鎮紙水滴，召米書之，出簾觀看，令梁守道相伴，賜酒果。米

反繫袍袖，落筆如雲龍飛動，知徽宗在簾下，故意回頭抗聲曰：「奇絕陛下」，徽宗大喜，盡硯墨筆之屬賜之。

徽宗嘗得弁山奇石，置之艮山，名曰艮嶽。時米為書學博士，召令書一大屏，徽宗指御前一端硯，使就之，書

成，捧硯請曰：「此硯曾經賜臣濡染，不堪復以進御。」徽宗大笑，遂以賜之。米手舞足蹈而謝，抱負趨出，

餘墨露漬袍袖，喜形於色。徽宗笑曰：「顛名誠不虛也。」

鬻書的佳話

東晉王逸少書扇濟貧。王羲之嘗在蕺山見一老姥，貧而出售六角竹扇，羲之索其扇，為各書五字，姥有慍色，因謂姥曰，但言王右軍書，以求百錢，姥如其言，人爭售之。後老姥再請書扇，右軍笑而不答，其書為當世所重皆類此。宋范仲淹饑求書〈嚴先生祠堂記〉。《負暄野錄》：郡居士才行俱美，高尚不仕，隱居丹陽，尤工為敘股篆，世所欽重。范仲淹作釣台〈嚴先生祠堂記〉，欲求其書而刻之石，專遣錢持書懇之，其文曰：「仲淹書白先生邵公足下。仲淹今春與張侍御過丹陽，約詣先生，維舟湖濱，詠其風，聞先生歸山，所謂其室則邇，其人甚遠，惘然愧薄宦之不高矣。暨抵桐廬郡，郡有嚴子陵釣台，思其人，又為之記，聊以辨子陵之心，決千古之疑。又今非託之奇人，則不足傳於後世。今先生篆高四海，誠能枉神筆於片石，則子陵之風，後千百年未泯，其高尚之為教也亦大矣哉！謹遣郡校奉此恭候雅命。」邵篆范文，時稱雙絕。

曾李鬻書的雅興

清曾農髯官京書時，與臨川李梅庵至相得，同學書。梅庵黃冠為道士，鬻書滬上，乙卯八月農髯遊西湖，遠視梅庵，梅庵因止之，留滬鬻書，語之曰：「鬻書雖末藝，內無飢寒之惠，外無劫奪之憂，無捐金之事，操三寸之觚，有十倍之息，所謂不齎貸之子錢，以勞易食者也。農髯乃捧腹大笑曰，敢不如子言，遂留滬鬻書。」世與梅庵並稱曰曾李。

名書家鬻書潤格

鄭板橋江蘇興化人，書畫詩無一不怪。為秀才時，三至揚州售書，無一識者，落拓堪憐。後

登甲榜，聲名大噪，再至揚州，則爭索書畫者戶外履常滿，沈凡民代鐫小印曰：「二十年前舊板橋」，以誌其憤也。曾自撰書畫潤格，頗饒興趣，其文曰：「大幅六兩，半幅四兩，小幅二兩，條幅對聯一兩，扇子斗方五錢，凡送禮物食物，總不如白銀為妙。公之所送，未必弟之所好也。送現銀則心中喜樂，書畫皆佳，禮物既屬糾纏，賒欠尤為賴賬，年老神倦，亦不能陪諸君子作無益事也。」又附一詩曰：「書竹多於買竹錢，紙高六尺價三千，任渠話舊論交接，只當秋風過耳邊。」末署乾隆己酉板橋鄭燮。

李瑞清的書約　清臨川李瑞清在上海鬻書，書值亦不甚昂，如團扇潤銀二兩，楹聯六兩不等，其書約云：「辛亥秋，瑞清既北，鬻書京師時，皖湘皆大饑，所得貲盡散以拯饑者。其冬十二月，避亂滬上，改黃冠為道士矣，願棄人間事，從赤松子遊；家中人強留之，莫能去。瑞清三世為官，今閒居，貧至不能給朝暮，家居老弱幾五十人，莫肯學辟穀者，盡仰清而食，故人或哀矜而存卹之；然亦何可久，又安可長累友朋？苦無貲，欲為賈，售其馬車，翛然赴滬。不得已仍鬻書作業；然不能追時好，以取世資；世有真愛瑞清者，將不愛其金，清如其值以償。」按瑞清極清廉，清運既終，梅庵亦掛冠去，溯行出藩庫銀二十餘兩，一無所取，

李超哉的換書　現代書家李超哉為於右任標準草書傳人之一，年來出國遊歷，宣傳「國書」，海內外人士，求其墨寶者日多，他不勝其煩，自刊了一種換取法書的啟事，別具風趣，其文云：「余性懶，但酷嗜書，因嗜書，故我朋好邇年以拙書見索者日眾，每苦時迫，應拒兩難；應之則不能如期交卷，或以草草了事；拒之則情所難卻，甚至為友朋所切責；頻年栗六，日以此為心之所取歡而難安者。茲為略加限制，凡我友好，此後如以拙書見督者，自當樂為效命，如屬【間接請託】，則願博口腹之物，爰特舉例如下（幾件實物）：他如屏東之木瓜，岡山之豆瓣，桃園之香酥糖，台中之太陽餅，物無分厚薄，數不拘多寡，倘荷見賜，均所拜嘉，如以素餐薄飲見招者，則尤所感紉！區區此意，乞惟鑒諒，或不責其寒酸耳。」

張謇的鬻書廣告　清季南通張殿撰謇，文名藉甚，又精書藝，因補助地方慈善公益經費之不足，不得已鬻書，其鬻書廣告云：「任何人能助吾慈善公益者，皆可以金錢使用吾之精力，不論多寡，無一字不納於鬻。」取予之道，說得最為明顯。

張謇與友論鬻字書　「僕愚以為人世取予之道，最明白正當者，無如於勢力金錢之交易，……予者雖重而無傷於惠，取者雖重而無傷於廉。」

第二節　尺牘和書藝

文字應用於尺牘者最廣。牘，木簡也，古制書簡約長一尺，故曰尺牘，後人有謂尺書、尺素、尺簡。書札是一種最實用的文字。人與人相處，不能無遠隔之時，又不能無商榷間候報告等事，無已，則端賴尺牘之往還，藉以明瞭彼此情況，或互訴衷情，或溫詞存問，禮尚往來，切合社交原則。況旅居遠地，情暌意隔，欣賞尺牘，使人在憂慮寂寞中，得到愉快，是人生一種無上樂趣。有時寥寥數語，逸趣橫生，令人悠然神往，愛不釋手，使人在憂慮寂寞中，得到溫情，所以書信是人生一種安慰的產物，物輕意重，不可或少。今者社會愈進步，人與人之間，關係愈覺複雜，書信之應用，因亦愈廣，試觀今日郵政營業之發達，投遞範圍之日廣，更易促人注意，引人入勝，或竟保藏勿失，收到表達意思的效能。《顏氏家訓》說：「尺牘書疏，千里面目。」岑參詩云：「想思難見面，時展尺書看。」此言尺牘之可作覿人傳意的視訊也。王延之說：「勿欺數行尺牘，即表三種人身，豈非一者學書得法，二者作字得體，三者輕重得宜。」意謂猶須言無虛出，斯則善矣。此言字跡與措辭，均關重要也。張懷瓘唐之名書家也，重視尺牘，謂可擴大書法的用途，其言曰：「……或君長令告，公務殷繁，可以應機，可以赴速；

或四海尺牘，千里相同，臨乃含情，言惟敘事，披封不覺，欣然獨笑，雖不面，其若面焉。妙用玄通，鄰於神化；然此論雖不足搜索至真之理，亦可謂張皇墨妙之門。」現代書家王壯為跋宋膺三藏劉氏世交尺牘冊法叢談一文云：「近世藏家，極重函札，重之故，約有數端，可以關當時時事輿情，以補公私史錄之未備，一也。筆札文藻，率多精美，而又出之自然；賞其書法詞意有展對卷軸所不逮處，二也。可以見一時交往，情誼殷稠，想像前輩道義相處，令人敬羨，三也。所用牋墨，莫非精好，或出京朝，或出府縣，或出邊徼，雖有等差，要皆可玩，四也。昔先大父為京官，朋僚尺牘，所積甚多，黏為七八冊，兒時，先君嘗為指告，某也交厚，某也名高，惜幼小愚魯，數十年後，了不能憶其名字，今見此冊，幾有重睹故物之感。」統觀上述，時間雖有今昔之不同，尺牘之能達意含情，初無二致，文學並茂者可以傳之久遠。

昔年曾滌生家書，情辭懇切，諄厚有味。林覺民與妻書，報國心長，伉儷情篤。展頁環誦，神情俱往，遺翰流芳，千載一日。其或負當代人望，書文失態，貽笑無窮，南朝梁庾元威作〈論書〉一篇云：「近來貴宰於二品清宦，進不假手作書，彼恭拜，忽云『永感』。答人借車，還曰『不具』。真本流傳，合朝恥辱，是其第七穢也。而筆跡過鄙，無法度，具有地位者，書何容易。」故尺牘文字，當於平日注意學習。王右軍為晉之名書家，每見張彭祖縑素尺牘輒存而玩之。以此而言，書家對於名家尺牘，尚多珍玩。在古代碑帖未盛行時，墨跡之寶貴，可借臨摹者，惟名人尺牘尚較易得。〈宋書·王弘傳〉：「弘昭敏有思致，既以民望所宗，造次必存禮法，凡動止施為及書翰儀禮，後人皆依傲之，認為王太保家法。」近代家書為國人重視者，首推〈曾文正公家書〉，不獨曾氏子孫奉為圭臬，後人皆一般人士，亦視為治家養性之專書，王太保家法不能專美於前矣。其尤關重要者，為國家政治軍旅之事，傳情達意，每有片牘之間，化干戈為玉帛；一紙之傳，勝於十萬雄師；其間收得意外偉績者，亦可得而數也。西漢呂

后擅政，文帝初立，國基未固，南越趙佗乘黃屋左纛稱制，與中國侔。隆林侯寵率師擊南越，會暑溼大疫，不能踰嶺，文帝使陸賈致書趙佗，謙沖自牧，情詞懇切，趙佗感動，去帝制黃屋左纛，仍稱臣伏罪。晉文帝使聘吳並遣使，今當時文人作書與孫皓，帝用荀勗所作，皓既報命和親，帝謂勗曰：「君前作書，使吳思順，勝十萬之眾也。」南朝梁陳伯之，率眾投降北魏，北魏以為平南將軍，駐安徽壽春以窺梁。武帝使蕭宏率師北伐，時丘遲為宏記室，宏命遲私與伯之書，即於壽春擁眾八千歸梁。壽春為兵事要塞，丘遲一書，能使悍將投戈，擁眾復歸，此誠可通靈，毛錐子賢於十萬師也。邱遲致陳伯之書，錄入文選，文情並茂，能使目不睹書之輩，感動私衷，驟變初意，為一篇神采飛逸的尺牘，至今使人猶雒誦不已也。《晉陽春秋》謂：「劉弘為荊州刺史，每有發興手書郡國，叮嚀款密，故莫不感悅，顛到恭赴。咸曰，得公一紙，賢於十部從事。《清史‧馮桂芬傳》：「清代洪楊之變，蘇省陷於賊，滬益不支，吳人倡入皖乞援之議，推桂芬具草，桂為陳危急情形，並時局利鈍，及用兵先後所宜，語甚辨。總督曾國藩得書感動，命李鴻章以水陸諸營東下，遂成平吳之功。國藩嘗言東南大局，不出桂芬一紙書云。」一箋之繕發，關係國家地方之安危有如此者。或者謂今日交通捷速，雖邊遠地區，亦可朝發夕至，尺牘往還，可不如昔日之重視，不知使節初更，傳遞國書，須本國元首親自簽署；如遇重要事件發生，國家元首須親自書寫，派員面遞，表示敬意。即國民外交，常藉書信，以資聯誼，民國五十一年二月二十八日《中央日報》：「中國青年寫作協會筆友會，為響應第五屆世界通信週，而舉辦的國際性應徵稿件，除英文組優勝者，大部份皆為國外人士，早經公布姓名，寄給獎品；其餘軍中社會中學等三組優勝者，定二月十七日在台北郵局禮堂，舉行頒獎典禮。」足徵現代國民外交，仍重視通訊，如果文字咸臻上乘，固不難獲有佳果也。

宋歐陽永叔論古法帖，獨尚尺牘，具有卓見，其言曰：「余嘗喜覽魏晉以來筆墨遺蹟，而想前人之高致也。

所謂法帖者，其事率皆吊哀候病，敘睽離通訊問施於家人朋友之間，不過數行而已。蓋其初非用意，而逸筆餘興，淋漓揮灑，或妍或醜，百態橫生，披卷發函，爛然在目，使人驟見驚絕，徐而視之，其意態愈無窮盡，故使後世得之以為奇翫，而想見其人也。於高文大冊，何嘗用此。」俞和跋東坡病眼書：「東坡先生在當時諸公間，第一品人也。余每於人家見尺牘片紙，未嘗不愛賞，得其遺蹟，猶可想其風度，況筆精墨妙耶？」文字佳妙的尺牘，閱時久遠，逸趣橫生，固不特歐俞兩公所珍視也。國立中央博物圖書院（按，即今的「國家圖書館」）聯合管理處所刊印的《中華文物集成》，及坊間新出《開國名人墨跡》，其內容以尺牘為最多，並多具歷史性，閱覽之餘，自覺興趣盎然也。

一、漢魏兩晉六朝書家的尺牘

書藝固莫善於漢魏兩晉六朝，而尺牘亦盛傳於當時：蓋帝王提倡於上，士夫人競習於下，宜其擅美千古，莫與之競。《書林藻鑑》列兩漢書家，西漢十六人，東漢四十人，其中敘述善尺牘者，各有多人，足徵當時重視斯藝。

西漢時，南越王趙佗侵邊自尊，文帝去函達意，佗為感動，復函謝罪，自去尊號，一也。史游作急就章，婉若迴鸞，勢欲飛透，尺牘尤奇，二也。谷永善書，尤善尺牘，長安號曰谷子雲筆札，三也。陳遵性善書，與人尺牘，主皆藏弃以為榮，四也。李陵被逼投降匈奴，答蘇武一書，文情字跡稱絕一時，五也。

東漢，光武中興，手賜萬國者，皆一札十行，細書成文，一也。靈帝好書，詔諸生能為尺牘及工書鳥篆者，加引召，遂至數十人，二也。北海敬王睦少喜史書，當世以為楷則；及寢病，明帝使驛馬令作草書尺牘十首，三也。張芝少好筆札，有久問帖傳世，四也。杜度善草，見稱於章帝，上貴其跡，詔使草書上事，五也。皇

三國時，魏鍾繇與胡昭同學於劉德昇，時為規答書記，眾怪其工，六也。荀爽善書翰，七也。

甫規妻善屬文，能草書，原為尺牘。晉王導在喪亂之際，猶懷宣示表衣帶過江。

〈書品〉：「贊美元常之書，謂妙盡許昌之美，其遺留之宣示表，原為尺牘。晉王導在喪亂之際，猶懷宣示表衣帶過江。」羊欣〈采古來能書人名〉：「衛瓘謂鍾繇書有三體，三日行狎書，相聞者也。」相聞書即是尺牘，元常善書，遺留之跡，尺牘為多，一也。胡昭善書，尺牘之跡，動見模楷，二也。吳張紘與孔融通問，自書，融遺紘書曰，前勞手筆，多篆書，每舉篇見字，欣然獨笑，如復覩其人，三也。

晉衛夫人善尺牘，遺有師與帖，搜入〈淳化閣帖〉中，一也。晉獻王攸善尺牘，為世所楷，二也。索靖以善草書知名，遺有〈七月二十六日帖〉，晉王廙極寶玩之，永嘉喪亂，乃四疊綴衣中以渡江。幼安復有月儀三章，月儀者友朋間逐月存問之書，每月依照氣節風物，敘情申候，一似之尺牘範本，以便一般人士的學習。〈宣和書譜〉謂索靖〈月儀帖〉，後多散佚不傳，後人喜其文字，均可則效，多善仿作，故陳釋智永有草書月儀帖。唐人有十二月相聞書，分十二月令，製為尺牘，前人稱為〈月儀帖〉，喜其平生僅見，不眼擇紙，偶然臨仿，可見書家愛好尺牘之一斑，饒有逸致，紙墨精好，古色可挹。明董其昌在比部見唐人〈月儀帖〉，經六朝李唐朱明之世，代有臨仿，清內府珍藏書畫中，尚有幼安遺蹟。唐人有十二月相聞書，分十二月令，製為尺牘，前人稱為〈月儀帖〉，喜其平生僅見，不眼擇紙，偶然臨仿，可見書家愛好尺牘之一斑，饒有逸致，曾刻入〈戲鴻堂帖〉。幼安創作月儀，經六朝李唐朱明之世，代有臨仿，可見書家愛好尺牘之一斑，饒有逸致，三也。劉興為東海王越上佐，賓客滿筵，文案盈几，遠近書記，日有數千，酬對款備，時人服其能，比之陳遵，四也。〈妮古錄〉，吳門韓宗伯存良，有陸士衡小束，墨色有綠意，紙亦百雜碎矣，五也。王羲之尺牘之妙，見貴當世，嘗以章草答庾亮書，逸少尺牘遺留至今者，遺墨有絕交書，唐時猶存，李懷琳仿之而書藝大進，六也。庾翼見之，輒歎服，因與義之書，曰：「忽見足下答家兄書，煥若神明，頓還舊規。」

有奉橘七月十七日帖，均為日常與友朋往還之書。黃長濬謂：「十七帖是書之龍，凡百七行，九百四十三字，

大都是與益州刺史周撫的尺牘，帖中多言蜀事。」曹勛云：「羲之與子姪輩書，草草似不經意，及尋繹之，皆有位置。」〈東觀餘論〉：「晉史稱王逸少書暮年方妙，升平帖升平二年書，距其終才三載，正暮年跡也。」張丑〈書畫舫〉：「右軍位重才高，調清詞雅，聲塵未泯，翰牘仍存。」此為書家盛述逸少書牘的一斑，七也。王獻之工草隸，亦留意尺牘，每作好書，致謝安，必謂被賞，輒題後復答，意頗不懌。何良俊〈四友齋書論〉：「二王之跡，見於諸帖者，惟簡札最多。」八也。張彭祖善尺牘，逸少每見彭祖尺牘，輒存而玩之，九也。習鑿齒善尺牘，十也。謝安八月五日慰問帖，亦係尺牘遺墨，十一也。江式〈論書表〉，盧循素善尺牘，尤珍名法，西南豪士，咸慕其風，人無長幼，翕然尚之。家贏金幣，競遠尋求，於是京師三吳之跡，頗散四方。十二也。楊肇草隸兼善，尺牘必珍，翰動若飛，紙落如雲，十三也。陶侃善正書，遠近書疏，莫不手答，筆翰如流，十四也。王珣遺有〈伯遠帖〉，清乾隆帝得之，與〈右軍快雪帖〉，〈大令中秋帖〉，並為稀世之珍，十五也。世傳漢晉尺牘有素工書藝，而原箋墨跡已失，祇傳其文者如漢李陵〈答蘇武書〉，魏曹丕〈與吳質書〉，曹植與〈楊德祖書〉，晉陸雲〈答車茂安書〉，嵇康〈與山巨源書〉，殷仲堪〈與謝玄書〉，劉琨〈答盧諶書〉，盧諶〈答劉琨書〉，王右軍〈答殷浩書〉，〈止殷浩北伐書〉，〈與會稽王牋〉、〈陳浩不宜北伐〉，及〈遺謝安書謝萬書〉等。惜乎並無遺墨。南朝碑禁尚嚴，豐碑罕見，縑素流傳，簡牘為多。清阮元〈論南北書派〉：「南派江左風流，疏放妍妙，長於啟牘。」晉人重視尺牘，遺留後世者，亦以尺牘者為最多，至南北朝其風猶未泯也。

南朝宋武帝，〈述書賦〉：「宋武德輿，(武字) 法含古初，見答道和王啟，未披有位之書。」一也。王弘動止施為，及書翰儀體，後人皆依放之，謂之王太保家法，二也。劉穆之佐武帝平建業，內總朝政，外供軍旅，決斷如流，事無壅滯，便於尺牘，裁有閑暇，手自寫書，三也。宗炳出九體書，所謂〈縑素書簡〉、〈書牋

表書〉、〈弔記書〉等，此九法極真草書之次第，四也。顏延之亢善書翰，五也。徐湛之善尺牘，章辭流暢，

六也。劉穆之與朱齡石並便尺牘，嘗與武帝坐，與齡石並答書，自旦至日中，穆之得百函，齡石得八十函，

而穆之應對無廢，裁有閑暇，手自寫書，七也。朱超石嫻尺牘，八也。王裕之善尺牘，〈述書賦〉：「故朝

餘風，翰墨兼至。」九也。顏騰之賀道力並善尺牘，少行於代，十也。

齊王晏為武帝記室，軍旅書翰，皆見委任，一也。梁庾元威云：「所學草書，宜以張融王僧虔為則，體用得法，

意氣有餘，章表牋書，於是足矣。」二也。齊紀僧真善書疏，〈書小史〉稱其善行書，初高帝在領軍府報答

書疏，皆付僧真，三也。齊劉係宗少便書畫，齊高帝使寫諸處分敕令及四方書疏，四也。蕭子雲工於尺簡。

〈南史本傳〉：「百濟國使人至鄴求書，子雲遣問之，答曰，侍中尺牘之美，遠流海外，今日所求，惟在名

跡，子雲乃停舟三日，書三十紙與之，獲金貨數百萬。」五也。

梁武帝草書尺牘，莫不稱妙。有答陶弘景論書書，一也。邵陵王綸，尤工尺牘，二也。王僧孺與何炯書，文字

俱妙，三也。陶弘景疏精麗，為時所重。有與武帝論書啓，四也。任昉，梁武帝以為記室參軍，專主文翰，

五也。柳惲善尺牘，六也。徐勉既閑尺牘，善辭令，雖文案堆積，坐客充滿，應對如流，手不停筆，七也。

陳後主沈后，工書翰，一也。蔡景歷善尺牘，工草隸，陳武帝素聞其名，以書要之。景歷對使答書，筆不停輟，

帝得書欽賞後，任為度支尚書，三也。庾持善書記，以才藝聞，世祖為吳興太守，持掌書翰，四也。趙知禮

善隸書，高祖引為書記，知禮為文贍速，每占授軍書，下筆便就，五也。顧越工綴文，閑尺牘，六也。釋智

永，勵志書札，居樓上，自誓書不成不下此樓，後果大進，遺有月儀帖，七也。

北魏夏矦道遷閑習尺牘，一也。李苗尺牘之敏，當世罕及，二也。曹世表工尺牘，三也。郭祚習崔浩之書，尺

牘文章，見稱於世，四也。崔高客善文札，五也。高遵顏有書札，六也。

北齊李元護習於尺牘，一也。顏之推工尺牘，兼善文辭，二也。崔季舒長於尺牘，三也。趙隱專掌機密文翰，

多出其手，四也。

北周裴漢，善尺牘。隋房彥謙善隸，人有得其尺牘者，皆寶翫之。

二、唐宋元明清書家的尺牘

自漢至六朝的尺牘，固屬寶重，衹以時代久遠，遺墨無多。唐宋書藝，效法魏晉六朝，元明以後，書藝更

取法唐宋；唐宋重視尺牘，模範前修，亦步亦趨，並不稍息，已蔚成風氣，故唐宋尺牘墨跡，留傳獨多。唐人

喜習十二月相聞書，分十二月令，製為尺牘，前人稱為〈月儀帖〉；其中缺正二五三三首，辭古筆精，洞達神妙，

可誦可臨，確係極好的書信範本。尺牘既為人生日常應用所需要，古人尚相仿效，今人尤極珍視。與人書素，

或不僅為一人所見，或竟遺留後代，是以文詞固須斟酌，而字體更不可草率。唐席豫清直無欲，當官不為權勢

所撼，性謹畏，雖與子弟書疏及吏曹簿領，未嘗草書，謂人曰：「不敬他人，是自不敬也。」宋韓琦性忠朴，

敢言敢任。朱熹評其書云：「韓公書跡，雖與親戚卑幼，亦皆端嚴謹重，未嘗一筆作行草勢，蓋其胸中安靜詳

密，從容和豫，故無頃刻忙時，亦無纖介忙意；書札細事，而於人德性其相關有如此者。」明文徵明書未嘗苟

且，或答人簡札，少不當意，必再三易之。或勸其草次應酬，曰：「吾以此自娛，非為人也。」綜觀上述，古

人之作尺牘，其謹飭有如此者。

唐高宗於龍朔二月四日，上為書與遼東諸將。歐陽詢尺牘，所傳，人以為法。殷開山工為尺牘。張延賞槀師訓，

妙合鍾張，尺牘尤為合作。席豫性謹，書疏誠敬。顏真卿不審乞米二帖，最為傑思。柳宗直善操觚牘。家蓄

晉魏尺牘甚富。文宗四年上巳，曲江賜宴，群臣賦詩，裴度以疾不能赴，文示遺使賜度詩，仍賜御札曰，朕

詩中集欲得見卿唱和詩，故令示此。盧知猷尤工書，落簡飛翰，人爭模仿。釋懷素精意翰墨，草尚書陟見而

賞之，曰：「此沙門札翰，當振宇內。」柳宗元，謝李相公告甫手札啟云：「衛州刺史呂溫過永州，示相公

手札，垂靈在手，清風入懷。」令狐楚，為文於幾奏制令尤善，德宗聞其名，召為翰林學士。

五代楊凝式，遺有韭花帖。馬胤孫嗜八分書，尺牘訓答，必札其跡。徐勉閑尺牘，兼善辭令，雖文案堆積，坐

客充滿，應對如流，手不停筆。

宋范仲淹有致魯舍人尺牘並有遺書邵餗，求書〈嚴先生祠堂記〉。吳淑善尺牘。歐陽修善書，尺牘所傳，人以

為法，遺有致端明侍讀尺牘。富弼遺有乞蔡君謨書先人神道尺牘。文彥博遺有行書尺牘。司馬光尺牘多為端

楷，清勁莊秀。杜衍，年位雖重，而尺牘必親作。蘇軾尺牘狎書，姿態橫生，學者所未到也。李之儀能文

尤精尺牘。楊簡，翰墨嚴謹，酬答四方書問，無一字作行狎體。錢昱，工尺牘，太祖嘗取觀賞之，賜御書金

花及急就章。趙仲將，與人書疏，不作草書。米芾，尺牘有遺墨致景隰公及希聲英尺牘。韓浦，尤善筆札，

人多藏其尺牘。蔡襄，尺牘遺墨求澄心堂紙。汪應辰，上疏反對秦檜和議名重天下，得其尺牘榮之。黃伯思，

善書，得其尺牘，皆至妙絕。王安石，遺有致通判比部尺牘。滕元發，尺牘流便。呂公弼，遺有行書尺牘。孫

田之朱，為辛棄疾二妾，皆善筆札，代棄疾苔尺牘。范純仁，有致伯康君實二兄尺牘。楊邦乂，工尺牘。孫

覿，《鴻慶家藏集》：「往過震澤僧寺，見孫尚書書仲益手牘數條石刻，大似大蘇公書，因徘徊久之。」文

天祥，李時勉云：「觀公劄子，其忠義之氣，凜然見於言詞之間，俯仰慨慕之餘，若將見之。」蘇玭，韓世忠，

時所珍愛。妻機深於書學，尺牘人多藏玩。秦觀。釋居簡云：「書飄飄凌雲之氣，見於觚牘。」韓詫，尺牘，

牘，圓勁秀雅，直不似武人書。孫時字畫遒麗，雖片紙尺牘，屬纍未嘗草書一字。蘇轍，遺有致子璋秘丞尺

牘。黃庭堅，致公蘊知縣尺牘，致立之承奉尺牘。趙令時，致仲儀兵曹尺牘。米芾，致知府尺牘。王巖叟，

致知府尺牘。王羲，致安國執事尺牘。葉夢得，行書尺牘。吳說，致御帶觀察尺牘。張浚，苕遠辱手翰尺牘。張

陸游，致仲躬侍郎尺牘。朱熹，致彥少府尺牘。詹景鳳云：「嘗見朱子竿牘數張，蓋法魯公爭坐坐書」。張

即之，上問太安人康寧尺牘。陸秀夫，致義山尊兄尺牘。蔡卞，稍親厚者，必自簡牘。胡安國，致伯高太傅

尺牘。楊無咎，苕行之尺牘。薛紹彭，告約米老過天寧尺牘。虞允文，乞賜草聖尺牘。范成大，謝蒙改先夫

人志尺牘。真德秀，致王周尺牘。朱敦儒，索李西台書尺牘。

金玉漥，工尺牘，字畫遒美，有晉人風。

元康里巎巎，單牘片紙，人爭寶之，不翅金玉，遺有致彥沖賢友尺牘。趙孟頫，尺牘揮灑奕奕，有晉人一種風

氣。貫雲石，得其片尺牘，如獲拱璧。謝暉，人得其片尺牘，片紙為榮。倪瓚，文徵明云：「倪先生

人品高軼，其翰札奕奕，有宋人風氣。」管道昇，書牘行楷，與鷗波公殆不可辨異同，衛夫人後無儔。虞

集，號即菴，《式古堂》列有虞即菴與總管札。歐陽玄，《式古堂》列歐陽圭齋與李野札。周馳，致義齋廉訪

尺牘。蘇大年，《式古堂》列蘇西坡未獲便郵帖。張翥，《式古堂》列張仲蛻庵與季京札。李訥，《式古堂》

列李彥敏不奉誨益帖。杜本，《式古堂》列有杜伯厚與本齋札。汪澤民，《式古堂》列汪澤民來翰見苕帖。

顧安，《式古堂》列有顧定之雪川奉列帖。楊維楨，《式古堂》列有楊廉夫與德常札。張雨，《式古堂》列

有張外史室邇札。

明陳深，書仿李北海，尺牘尤佳。陳鎏，牋疏榜書，得者以為榮。劉麟，尺牘片簡，人爭寶之。程輅，精於書

札。申時行，詞札兼美。祝允明，遺有重荷帖。秦可貞，殘牘敗箋，人爭寶之。董其昌，尺素短札，流布人

間，爭購寶之。楊忠烈公遺有家書。劉世教，工行草尺牘。文徵明，苕人簡札，親自繕寫。溫良，工於書，

片簡隻字，重於黃金。郝文妹，金陵妓，寧遠李大將軍之媵，凡奏牘悉以屬之。

清湯右曾，尺牘華瞻流麗，人爭寶之。郭嵩燾，簡札略取松雪之韻，尤為挺秀。翁松禪，尺牘，墨跡影印，裝成鉅冊。曾國藩，家書流傳最廣。符翁，刻有陽山叢牘。袁枚，遺有小倉山房尺牘。汪繼昌，長於尺牘。劉塼妾，有家書十冊。丁禮，耽吟詠，工書札。鄭文焯，工簡札。吳大澂，工尺牘，刻有吳愙齋尺牘。李良，擅尺牘。吳娟娟，工尺牘書畫。江聲，與人書札，牽用篆體，見者訝為天書符錄。俞樾，喜以隸筆作楷書，普通函札，亦多作隸書。李瑞清，沈曾植云：「觀其簡札，佚麗天然，居然大令風流。」何焯，書法精妙，與人尺牘皆藏弆以為榮。

三、歷代名賢尺牘的遺墨

名人遺墨，如扁額對聯，固極可寶，祇以篇幅較鉅，不易攜藏，不幸遇兵燹而遭散失者，不可勝數。名賢墨跡，在當代則珍視寶藏，閱時較多，竟有一字無存者，至為惋惜。惟尺牘往還，為數較多，分散各處，篇幅既小，保藏較易，因得留傳久遠。永嘉喪亂，北土人士民相率南遷，王廙得索靖書七月二十六日帖，每寶玩之，突遭兵亂，廙乃四疊綴衣中以渡江。王逸少書〈蘭亭序〉，已裝玉匣，伴葬昭陵，但平日致友朋書牘，如十七帖等，遺留至今者，為數尚多。清乾隆帝見逸少〈快雪時晴帖〉，喜極，賦云詩：「賺得蘭亭蕭翼能，無過玉匣伴羲陵，騰留快雪公天下，一脈而今古朋。」〈快雪帖〉為千古藝林神品，迄今千數百年，楮墨猶新，無有隨彩耀發，可見尺牘易於保藏，今已影印，列《中華美術圖集》「書一」，不啻真跡，民間皆得玩賞，不復為帝王專有品矣。大抵名賢尺牘遺墨，有由其子孫搜存者，亦有就平時親朋來書，酌予選存，哀集成冊者，亦有隨時留心蒐集保藏者，至忠烈遺墨，得其片楮便條，已極寶貴，裱裝之後，每請名士文人題詠於後，以資衿式。茲將集體或個人珍藏之名賢尺牘，留傳後代者，分錄於後，以便檢閱。

個人珍藏的名人尺牘墨跡

故宮所藏歷代名人尺牘墨跡，係歷代以國家的力量，蒐集寶藏，現由國立故宮博物院建屋珍藏。至於個人愛好當世或異代名賢遺墨，數亦不少，不過以時間不久，財力人力究屬有限，未能如國家珍藏的宏富。保存名賢書牘遺墨，時間久遠，有多至數十百幅，實屬不易。清代書家尺牘遺墨，距離現代，閱時未久，故遺蹟尚多。道光時，海鹽吳修所輯《昭代名人尺牘》，號稱鉅著，所留遺蹟，自明代遺老，迄道光以前名人尺牘，掇其精髓，次為二十四卷，以書家為主，名家不憚煩複。若理學忠孝名臣逸士與經史金石詩古文家詞曲家畫家，無所不采，尚有續集未計及也。清《海山仙館尺牘》，係潘仕成所集，為紀念親友墨寶之珍品，其自敘云：「故友所遺，半為散佚，偶存手跡，覺芝笑蘭言，愛不忍釋，而雲停月落，感慨彌深，因并壽貞珉，以垂永遠。」仕成之子潘桂國榮昆弟，繼承先志，擇摹上石，用力尤深，曾跋海山仙館尺素遺芬四冊云：「咸豐丁巳，承嚴命校勘歷年知友親筆尺素，其已歸道山者，彙入海山仙館尺素真三刻，用式遺芬。……海內麟鴻投贈，寶翰如林，偶復檢觀，愛不忍釋，並珍藏秘笈，永壽貞珉，雖識一時交際之雅，然不禁感慨係之。」此外如小松園閣書畫跋（嘉定程庭鷺著）云：「昔頤道師曾檢海內同人書札，彙裝三十餘冊……想見一時人文薈萃之美，交游合契之廣焉。……嗟乎，人生不過數十寒暑耳，餘跡未夷，直等諸雪中鴻爪，乃人文遞閱盛衰，交遊倏異存沒，所感有不第不在翰墨間哉。」

清番禺潘正煒《聽帆樓書畫記》云：「集明人十六札冊：第一幅祝枝山札，第二幅楊升菴札，第三幅陳白陽札，第四幅邢子愿札，第五幅米友石札，第六幅董文敏札，第七幅王西室札，第八幅陸包山札，第九幅朱子价札，第十幅文從簡札，第十一幅李長蘅札，第十二幅陳元素札，第十三幅鄒臣虎札，第十四幅黃石齋札，第十五幅倪鴻寶札，第十六幅文湛持札。

個人尺牘墨跡，以翁同龢手跡為多，上海商務印書館曾影印《翁松禪尺牘真蹟》。此外各家尺牘有《古今尺牘墨跡大觀》、《明清名人尺牘墨寶》、《道咸同光名人手札》等，近在台北影印的有《黃克強先生書翰墨跡》一本，專以紀念革命先烈。大陸淪陷，來台人士，陶貞白，印有明清百家書札二冊，由丁念先為之鑑選，並為撰書家小傳，華國出版社影印之《明清二十五名家行書真跡》，尺牘居其多數，且皆珍品。

忠烈尺牘墨跡的專輯　名人尺牘墨跡，無代無之，有心人尚易藏輯；至忠烈尺牘墨跡，間世有之，其遺留者，不過少數中之最少數耳。在權奸或敵寇萬鈞壓力監視之下，即有忠烈遺墨，當時每不敢收藏，不得已每密藏秘置，易於散失，其得保存者，實非易事；真所謂難能而可貴者也。古人云：「死或重於泰山，或輕於鴻毛。」人苦不得其死所耳。國事敗壞，百魔蜩沸，每有忠臣義士，激昂慷慨，蹈死不顧，祈求一死，以謀國事之安全者，其用心之苦，可以撼天地，泣鬼神，亦以明死生之大，匹夫有重於社稷也。此固國家之不幸，生民之厄運，如能就其遺墨，想見當時殺身成仁之義烈，最易刺激人心，為後死的模範。然則忠烈尺牘墨跡專輯，篇幅雖屬不多，已足激發後人之志氣，完復其天良，亦國民教育中一種特殊的課本，不宜忽視也。忠烈尺牘遺墨，原不止此數，茲不過就記憶所及者言之耳。

甲、五公手札遺蹟　五公手札者，集宋李忠定公綱，趙忠簡公鼎，張忠獻公浚，李莊簡公光，馬忠穆公頤浩真跡，以資紀念。李東陽跋：「今觀其尺書寸札，皆國家天下事也，卒令厄塞闕齋志以没，國亡世改，而其辭獨存，哀哉：」海虞李傑題：「彼誤國權奸，遺臭簡冊，見其姓名，尚欲吐去，而諸賢手書，片紙之存，後人讀之，凛乎起敬，君子小人之別至於如此。」長洲陳頎題：「……嗚呼後之展玩斯卷，有不慨想當時而為之扼腕者。田林沂識：「昔朱子謂人之為君子小人，尤見於文章事業間，今觀忠獻之書，而所謂愛君憂國，終不可得泯滅，擔當大事，竭力向前者，豈不於是而可見乎？」

乙、雙忠遺翰　以長垣王少司馬家為楊忠烈同年生」，當忠烈被逮兩致書於公，公復札並致崔家宰景榮札。又忠烈獄中寄兒絕筆，皆為司馬公子武進令元垣輯而藏之，題曰雙忠遺稿。忠烈札有死為厲鬼殺賊語，絕筆有楊大洪為臣死忠，不愧天地鬼神語，何其烈也。書法秀整，胸次具見。司馬公復札稿云：「大丈夫獨行其志，但要拿得定，做得成，利害禍福置不問。甲申之變，司馬公亦起義誅偽官不勝死。與忠烈先後一揆，雖與爭光日月可也。嗚呼，滄桑易變，手澤依然，為元垣者，亦可謂賢子孫哉。余幸觀名蹟，蕭然起敬，再拜題此。」（《漫堂書畫跋》）

丙、《友聲集》　王弘撰，清初志節之士也。嘗集顧炎武、孫枝蔚及閻爾梅等數十人所予書札，合為一冊，手題曰《友聲集》，各注姓氏年歲。

國家珍藏的歷代名人尺牘墨跡

北平故宮博物院，中央博物院珍藏之歷代名家書畫，已於民國三十七年運存台灣。書畫一門，中多名人，尺牘墨跡，琳瑯滿山，劫後餘珍，多年遷播，實為我國文化遷流最寶貴之史跡。

《故宮書畫錄·序》云：「考我國宮廷之有收藏，由來已久。隋唐以前，年代久遠，真蹟泰半無存，固無論矣。北宋靖康之變，汴京珍寶，多被金人車載北去，損失滋多。元明以降，遞相保守。晚明甲申之變，宮廷所藏，雖有散失，所存尚復不少。滿清入關之初，不遑文事。追康乾兩朝，文化政事，效法唐宋，宮中書畫本富，益以新收，遂能冠絕古今，蔚為淵藪」。民間留傳古人尺牘，分散各地，不知現由何人保管，不易得見，即或知其場所，亦不易借閱，今清宮璩，運台之後，其目錄已由中華叢書委員會編印《故宮書畫錄》，書法一部，尺牘為最多，如晉之二王，唐之月儀帖，宋之蘇黃米蔡，元之趙倪，明之文董，咸有多幅。其中以蘇軾為最多，次為王羲之、蔡襄、黃庭堅、米芾、趙孟頫等，他如抗金名將韓世忠、虞允文亦有存焉。此外如宋蘇氏洵軾、元趙氏一門尺牘，可稱國寶家珍。其目次釋文，有《故宮書畫錄》，其墨跡影印者，有《中華美術圖書集》，原

本墨跡，珍藏外雙溪故宮博物院中。上項珍品，以前深入大內，不易得見，今已公之天下，可以隨時閱覽，景

印墨跡，可借臨摹，有裨學者，實非淺鮮。

第三節　世界上最特殊的書法

文字原為語言的符號，演進而為書藝。我國書藝的特殊而巧妙，除紀事外，尚具有極崇高的美術價值。由

於藝術的高妙，進而為性靈的自由表現，故書法藝術，實我國文化優越的結晶，為歐美各國從來沒有見過這種

偉大的藝術。外國文字，把多寡不同的單字組織而成，橫行成列，長短不同；惟我國字體直書者多，橫列亦秩

然有序。楷書則神韻超逸，周旋中禮，行草不論長短，龍蛇飛舞，均有一種天然妙趣，若就其大小而論，大則

徑丈一字，細則方寸千言，後漢師宜官已具此特殊藝能，譽滿當代。現代書家王壯為著〈中國書法〉一文，他

說：「中國文字既然如此多形，而書寫文字所用的毛筆，又是極富有彈性的一種工具。一隻毛筆所書寫出來的

點劃，可以從極細到極粗，從極小到極大；可以尖，可以鈍，可以方，可以圓，可以瘦，可以肥；可以柔，可

以剛，我們可以說世界上沒有任何一種筆，比中國毛筆更富於彈性了。用這種具有各種功能的筆，來書寫複雜

多樣，變化多端的文字，書法美術，便是在這種條件下產生出來的。」葉公超說：「我國書法，盤屈成體，出

之以柔毫，於輕重揚抑之間，更有極優美之頓挫，故由記文之符號，儼然而成美術，由於用筆變化之多，可以

曲盡一切形體，畫家描繪，悉取法於書，因之書畫二事，遂不分離。」王葉兩氏之言，可以表示毛筆字的功能，

世界上無有其偶。如以字體而論，一字之形，有多種變化，有摹寫古今各體壽字為百壽圖，以為祝賀之用者，

宋時已行於世，其實何止百體：明正德丁卯，昆明趙璧，又得二十四體，編成一書，後世更有增益之者。字體

太多不便學者，奉書規定為八體。一曰大篆，二曰小篆，三曰刻符，四曰蟲書，五曰摹印，六曰署書，七曰殳書，八曰隸書。至新莽居攝，損八體為六體。曰古文，二曰奇字，三曰篆書，四曰佐書，五曰繆篆，六曰鳥蟲書。書名雖易，而實則同。

西漢揚雄以善奇字名世，宋釋夢英善效十八體，人稱其多能。我國字體，常在演變進步中，固不只上述。

宋王愔文字志古書三十六種目，梁庾元威一百二十體書，唐唐玄度論十體書，唐韋續纂五十六種書，宋郭忠恕論王南賓三百六十體書，均載《佩文齋書畫譜》第一、二卷。沿至今世，日常所用楷書行草，一字寫法，亦有多種，用篆隸者，已經極少；甲骨文，幾為考古者專用，並有視為一種美術字體，則範圍極廣，山崖海噬，宮觀牆壁，隨處可見，他如鐘鼎碑碣磚瓦陶器，以及日常應用物品，多標明年代，可資考古而證今。其應用之廣，傳世之久，變化之多，字跡之美，可以傲視世界而傳之無窮。請論其寫法。《書訣》：

「大字繕寫與小楷，魯公謂大字運上腕，謂徑尺以上也。小字運下腕，謂徑寸以內也。若徑丈以上，如信國公魁字，人必起立，一身全力，自肩及肘，運則以五指齊撮墨筆之端，似握鐵塑畫沙泥，使離紙三尺，然後八法完整，左右無病，若三尺至五尺，可以端坐而書，亦必運肩及肘之力，使手離紙尺許，所謂上腕也。」明趙宧光論署書，謂「欲作署書，先想一字體裁得所，然後拈筆，落中筆時，即作全體想；落左筆，意在右，落右筆，意在左，上下同之。」字之大者有數尺，或尋丈，或有數丈者，古者署書用以題額。古時題聯額於門屏之上。榜書即古之署書，體積較大，以揭示於眾，古人題額皆正書，欲其點畫停勻，故分格書之，謂之壁窠書。磨崖石刻，寺觀商肆牆上，字體既大，即較遠之處亦得見之。此種大字，古時每由書家親筆揮就，精神奕奕，歷久不磨；其最著者，為蕭子雲之飛白大字，南朝梁武帝造寺，命書家蕭子雲大書一「蕭」字，後寺毀，惟此一字獨存，李約見之，買歸東洛，建一室以玩之，號曰蕭齋，後來詞章中所用「蕭齋」蕭寺實本於此。

大字細字之兼善者

大字細字，書家未必皆能為之；擅此技者，其功力必有以異於常人，為數較少。晉衛巨山論書謂：「其大徑尋，細不容髮，追而察之，心亂目眩。」後漢師宜官大則一字徑丈，小則方寸千言，甚矜其能。三國魏韋誕精於題署，大字逞徑丈之勢，小字寸許千言，蔡襄謂子敬能方丈字，觀細書巧妙，方丈不足為。」唐顏真卿善書，李之儀云：「作字大至方丈，小至粟粒，其位置精神，不爽毫髮。」宋蔡襄工字學，大字鉅數尺，小字如毫髮，筆力位置，大者不失疏密，小者不失寬綽。宋虞似良善隸篆，大至數尺，小至蠅頭，各臻其美。宋蔣燦善書，得古人用筆意，大者徑尺，小者如蟻頭，怪奇瑋麗，獨步一時。明朱之蕃大則徑尺，小若蠅頭，咄嗟可辦。

精工細字

精工細字　此處所謂細字者，比較尋常之小楷更為細小，古以蠅頭喻其微小，陸游詩云：「當讀蠅頭細字書」是也。其實最細者且較蠅頭為更小，以細髮為行，肉眼且看不清楚，須用放大鏡方可認辨，除躬親目睹外，不免有懷疑之者。自東漢師宜官以後，善細字者，如三國魏韋誕，東晉王獻之，南朝梁謝善勛，唐詹鸞吳彩鸞，宋張鑄、蔣燦、釋法暉，金完顏彝、明周鼎、文徵明、詹僖、韓玉、清嵇璜、方朔、陸紹曾、汪士鋐、錢杜，康濤、張式、趙彥稱、潘存、劉光墿、姚揆、余集，皆有特殊工力，為人稱道。其尤神異驚人者，如後周應用，字細如毛髮，嘗於一錢上寫心經。又於一粒麻上寫國泰民安四字。宋趙令穰嘗作小字如聚蚊蟲，如撮鍼鐵，筆道而法足，觀之使人目力茫然，誠可喜也。明鄧彰甫善細書，絕拔擅場，所書洛神賦，從橫僅寸許，竭目力始悉。其縷析絲分，毫芒彪炳，八法精勁，行伍井然，又能於粒米上書一絕句。王朝忠尤精小楷，晚歲能於粒麻上書細字十餘，見者歎絕。高年善細字者有明之周鼎，年近九十，文徵明年逾九十，猶作蠅頭小楷，人以為仙。《負暄野錄》，嘗觀東坡題蓮經前注云：「經七卷如筋粗，故其語云，卷具盈握，沙界已周讀未終篇，目力俱廢，乃知蝸牛之角，可以戰蠻觸，棘刺之端，可以刻獼猴。」黃長睿評細字華嚴經云：「書是經者，尺紙作七

萬言，余謂七卷之軸如筋，猶或可書，至於尺紙作七萬字，誠為難事，若宜官方寸千言概之，已為有餘，此說殊不近人，恐決無是理，余不敢以為然。」培之年七十，能書桃花源記於徑寸牙牌，微塵遮字，更留其下以作圖。周櫟園侍郎亮工見之，歎曰，使劉子驥遇此，定應畏其局促，攢眉而去，豈復生問津想耶？清翁方綱垂老康強，目力尤勝，六七十時猶能於燈下作細字。每歲元旦必用西瓜子仁，書四楷字，五十後曰：「萬壽無疆」，六十後曰：「天子萬年」，至七十後猶能寫「天下太平」。英和又謂先生每於一粒胡麻上作「一片冰心在玉壺」七字，可謂異稟。

善寫大字　大字之應用極廣，其寫法與日常方寸以內之字體不同，與小字亦異，王逸少說：「大字促令小，小字展令大」。蘇東坡說：「大字難於結密，小字難於寬綽而有餘。」大字另有一種規格，書家未必盡能寫大字也。董内直謂：「大字貴結密，不結密則嬾散而無精神；偏旁宜家字字相照應，又宜飄逸氣清，雅而不俗；一字之美，皆偏旁湊成，分拆看時，各自成一美，始為大字之盡善者。小字貴開闊，字內間架宜明整，開闊一如大字體段，諸美皆具也。」寫大字的用力，當視其體積之不同，施力亦異。古之善大字者，如西漢蕭何；東漢師宜官；梁鵠；三國魏武帝、韋誕；晉葛洪、王子敬；隋釋敬晚，唐歐陽詢、殷仲容、顏真卿、釋懷素；五季柳應辰；梁末帝、宋真宗、蔡京、陳希夷、黃山谷、閻蒼舒、陳歸聖、陳堯佐、黃茂先、錢易、虞似良、周頌、石延年、於湖、龔穎、王英英、吳說、陳宓、王子韶、周必正、潘良貴、朱熹、樓鑰、沈錫、薛師石、白玉蟾、劉震孫、蔣燦、呂祖謙、宋松軒、徐琰、吳琚、張即之、王廣淵、金王兢、張天錫、王中立、郝天祐、元牛麟、普花帖木兒、那海達魯花赤諾、王顒、順帝、趙鳳麟；明太祖、神宗、陳鏊、林煒、張煒、王衡、蘇洲沙洪、余重謨、夏言、洪墨卿、徐霖、祝允明、文徵明、詹希元、顧從義、張翌、吳東升、朱之蕃、莫如忠、米萬鍾、陳鑑、董其昌、邢侗、宋獻、嚴衍、蔡潮、沈文楨、王一鵬、沈鐘、康學詩、黃謙、

張弘宜、羅儦、岳正、沐鄰。清世祖、孝欽后、慈禧太后、冒襄、梁山舟、翟詠參、王時敏、沈宗騫、朱文仁、法若真、阮元、伊秉綬、袁沛、王熹儒、閻穀年、曹寅、程兆熊、松筠等。其中為人時常稱道者，如東漢梁鵠宜為大字，用筆能盡其勢，魏武以為勝師宜官。三國魏韋誕精題署，如龍威虎振，劍拔弩張，晉葛洪天台之觀，飛白為大字之冠，米芾稱為古今第一。王子敬嘗書壁為方丈大字，觀者數百人，羲之甚以為能。北魏鄭道昭善書，〈藝舟雙楫〉謂常疑其父墓下碑經石峪大字刁惠公誌出其手。泰山石峪金剛經字方尺半，雄渾古雅，峨峨然有廟堂氣魏碑字體中，獨具一格。隋釋敬脫善正書，能用大筆寫方丈字，天然遒勁，不加修飾，當時謂之僧傑。唐釋懷素氣滿神旺，常縱其筆勢，繞紙一周，毫無倦容。可謂自立門戶，不寄前人籬下者也。宋劉澤善大字，曾書萬安橋三字，時至尋丈，徑三尺許，有隼尾存筋之法。〈鐵圍山畫譚〉，米元章賀方回來見，俄一惡少亦至，且曰，承旨書大字，舉世無兩，然某私意，若不過賴燈燭光影以成其大。公曬曰：「當對子作之也。」二君亦喜，且曰，願與觀。公因命具飯磨墨，食竟，左右傳呼舟中取公大筆來，即睹一筍從簾下出，筍有筆六七枝，多有大如椽臂，三人已愕然相視，公乃徐徐謂筆而操之，書「龜山」兩字。公乃大笑，因一揮而或，莫不太息。故魯公大字，自唐人以來，至今獨為第一。宋石延年以書名世，大字愈妙，龜山寺三佛名榜最為雄偉，陳繼儒謂石曼卿真書，大字妙天下。王英英晚年作大字甚佳，梅聖喻詩云：「山陽女子大字書，不事常流事梳洗，親傳筆法中郎孫，妙書蠶頭魯公體。」吳琚書似米芾，而峻峭過之，今京山北固山「天下第一江山」六字大額，乃琚書也。張即之大字區額，不煩布置，而清勁絕人。金王兢工大字，西都宮殿題榜，皆兢所書，士林推為第一。明太祖御書第一山大字於鳳陽龍興寺，端嚴遒勁，妙入神品。蘇洲作方丈以外大書，濃瀋數斛，信手飛步，倏忽而成，矯健有勢。李彝仲尤長於尋丈大字，美標格，有玉樹臨風之概。董其昌善大字，吳偉業云：「董玄宰署書為古今第一。」清冒

襄年八十，猶作擘窠書，體勢益媚。梁山舟工書年九十歲，為無錫孫氏書家廟額「忠孝傳家」四大字，字方三尺，魄力沈厚，觀者莫不歡絕，孫氏以為家寶。王時敏工書，大過尋丈，懸毫落紙，旁觀者無不拱手。桐陰論榜書八分為近代第一。名山梵剎，非先生書，不足為重也。此外書報所載大字，容體之偉大，殊足駭人聽聞，富有興趣，爰錄於後：

(一)雲門大壽字。民國五十三年十一月《中央日報》載有百書撰的〈雲門大壽〉一則，描寫壽字的偉大，摘錄於後：「雲門山在益都城南，山勢東西橫亙，⋯⋯（中略）到雲門山沿途可吃廉美的水果，另一目的是瞻仰山頂的大『壽』字。益都鄉老都傳說是早年恆王慶壽，利用一塊突出的天然石鑿成，另外字體的高度，也不是一個人輕易攀援的。未曾攀登雲門山之前，若是有人說誰身高不及一寸，他必定會勃然變色，斥為笑謔。若是登上雲門以後，站到大壽字前比一比，雖然自負為彪形大漢的山東佬，也會發現自己的渺小⋯因為再高的個子，雙腳墊在壽字下面的『寸』鉤上，左手攀向『口』內，右手也摸不到『寸』字上的一橫。」

(二)《春緒記聞》，「政和（徽宗）二年，襄邑民因上元請紫姑神為戲，既書紙間，其字徑丈，或問之曰，汝能大書否耶？即書曰，請連粘襄表二百幅，當為作一福，或曰紙易耳，安得許大筆也。曰，請用麻皮十斤，縛作徑二尺許，墨漿以大器貯備濡染也。諸好事因集紙筆，就富人麥場舖展聚觀。神至書云，請一人繫筆於項，其人不覺身之騰踔往來場間，須臾字成，端麗如顏書，復取小筆書於紙角云，持往宣德門賣錢五百貫文。既而縣以妖捕群集之人，大府聞取就鞠治訖，無他狀，即具奏，知有旨令，就後苑再書驗之，上皇為幸苑中，臨視乃書一慶字，與前書福大字大小相稱，字體亦同，上皇大奇之，因令於襄邑擇地建祠歲祀之。

(三)日本大字。香港《亞洲畫報》第七十期，「日本書家大林天洞，既能在一顆米上寫肉眼難以看清楚的小字，

也能抓起掃帚似的大筆，拖畫出面積達一萬多平方呎筆大草，揮灑自如，小大由之，堪稱書法的怪傑。日本

明仁太子定妃子，大林天洞為申敬賀之忱，曾特借東京澀谷區的常磐松小學操場，當眾草書一個碩大無朋的

壽字，用以呈獻太子，寫的紙張，方橫面積達一萬七千八百八十二方英尺，鋪滿了操場，面積幾乎有足球

場的三分之一，所用的大筆，是用麻紮成，長約十二英尺，重達一百五十磅，醮用的墨汁，盛在大木桶裡，

最少也有百十來斤，費了五分鐘寫成一個草書的壽字，雖然說不到筆勁筆鋒，但布局均勻，大氣磅礴。」

不用毛筆寫的好字　吾國書家，極注意毛筆的製法，不好的毛筆，每不肯寫字，已成通例。獸毛鳥毛等富有彈

力性，用力寫字，亦有一些幫助；但善書之士，在臨時揮毫，缺乏毛筆，每以他物代之，其寫成大字仍不減常

度，為人稱美，亦世界上特絕之技能也。

(一)以特殊工具代筆者

唐張旭，嘗仕常熟尉，以草書知名，嗜酒，每大醉，呼叫狂走乃下筆，或以頭濡墨而書，世呼張顛。

唐裴休，善書，太山建化城寺，僧粉額陳筆硯以俟休。休以袖搵墨書之，極遒健。逮歸，妄侍見其

霑渥，休曰吾適以代筆也。

五代後主李煜善書畫，其作大字，不事筆，卷帛而書之，皆如意，謂之撮襟書。

唐呂嚴遊盧山，以筋頭書剗詩於壁，初若無字，而墨跡粲然透出壁後。

宋石曼卿正書入妙品，尤善題壁，不擇紙筆，自然雄逸。嘗犧舟於泗洲之龜山寺，僧請題壁乃劇醉卷氈而書，

一揮而成，使善書者雖累月構思以為之，亦不能及也。

宋謝天香，鉅野有穟芳亭，邑人秋成報祭所也。一日鄉耆謀立石其中，延士人王維翰書之。維翰未至，有妓謝

天香至，遂以袖代筆，父老遂命刻之，王謝遂成夫婦。

宋李時雍，能以襟衲濡墨，走筆作大字。

宋許歸，吳越王建寺於巖麓，曰九龍，慶曆六年，郡守闞公命河南許歸以氈筆書「紫微巖」三巨字，鑱之石。

明道士張復居南宮，書法古人，能運帚作大字。

明宋顯章作字，用草竹筆，體畫遒勁，自成一家。

明陳顯章能古人數家字，山中之筆，束茅代之，晚年專用，自成一家。

貧極道人，能以稻草心作筆為署書。

明游僧嘗於南寺化墨年餘，聚無算，一暮忽於殿壁上書大字，曰：「心虛靈之覺」，徑數丈，筆法遒勁，初不知墨汁貯於何器，用何筆作也。

清朱英精六書，或筆墨不具，以煙煤隨手寫之，人得其片楮，珍逾拱璧。

清汪德容工書，謫戍塞上，時有請作擘窠書，乏巨筆，以竹箸夾絮濡墨汁為之。

清宋湘工書，晚年作字，興到隨手取物書之，不用筆而古意磅礴，在惠州海湖書院講學時，曾用蔗渣醮墨，寫五別詩。

(二)特殊寫法

1.反左書。《酉陽雜俎》：「百體中有反左書」，以左手反寫字也，南朝梁孔敬通創友左書，庾元威見而達之。元鄭元祐右臂脫骱，左手寫楷書，規矩備至，世稱一絕。明釋道生右手胎攣，能以左手運筆如飛，紙上端楷超逸，有鐵門限之風。清陳延一切書畫，皆用左腕。清陳梓書法晉賢，左臂書尤高妙超逸。清解洪鈞能左手書。清高鳳翰，善書法，右瘠不仁，作書用左手，號曰尚左生。清高翔，工八分，晚年右手廢，以左手書，字奇古，

2.左腕。書家以右手病廢，改左手作字，謂之左腕。宋陸元長病右臂，以左手握筆，而字法遒健過人。元鄭元祐右臂脫骱，左手寫楷書，規矩備至，世稱一絕。

為世寶之。清朱錢坫晚年用左手書，筆力蒼厚。清凌麟，善書，年老病風，以左手執筆，益遒媚，縣人得麟隻字者，寶若金石。清張照，墜馬傷右臂幾折，時方進呈倡和詩，遂用左手書楷，凝厚蘊藉，無一呆筆，一切書畫，皆用左腕。清史翁，以詩與書畫擅名，而左筆書尤為獨步，成親王法冠一時，亦深許史翁之左筆。清立鈞，晚得風疾，能以左手作書畫，世頗珍之。清張敔，真草篆隸飛白，左手無不精美。

3. 左右書。元伊世《瑯環記》云：「有黃華者，雙手能寫二牘，或楷或草，揮毫不輟，各自有意。」

4. 指頭書。清譚學元工書畫，皆能以指頭為之。

5. 借箸書。《履園畫學》，句吳錢泳輯，「國初王秋山高其佩皆工於指頭書，又以指頭書者，又以箸削尖作字者，謂之借箸書。」

6. 盲書。明周芝山年八十時，兩目俱枯，令人以手擬筆，即縱意為之。出入雙井襄陽，風骨偉然。清汪士慎暮年雙目失明，猶能以意運腕作狂草，冬心謂其盲於目，不盲於心。清黃鉞字左田，工書，年九十餘，目失明，猶能作書，自號盲左。

7. 馬上書。後趙石虎有馬妓，著朱衣進冠，立於馬上而作書，字皆端正。清無錫王月杏善書。能於馬上盤一膝，置紙作小楷，迅速如飛，工秀如恆。

8. 繡字。我國女子善書畫者，用細針刻絲繡成聯軸，工作精細，可稱鬼斧神工。繡字曾見唐代著錄，清朱啓鈐將清代內府珍藏的刻絲書畫，自五代起，至滿清止，特輯《刻絲書畫錄》七卷，其中作品，以清代為多。《女紅傳徵略》：「唐貞元年間，南海貢盧眉孃，年十四，眉如絲且長，故有是名。幼而慧悟，工巧無比，能於一丈絹上，繡法華經七卷如粟粒，而點畫分明。順宗歎其工，謂之神，度為道士，賜號逍遙，勅住南岳魏閣。」

9.花書。古代有作雲書鸞鳳書龜書者，久已失傳。後有以花形或鳥狀，堆疊成書，謂之花書，自遠視之，固為一字一聯；就近視之，仍為花或鳥也。此種字聯，乃遊戲人間之一法，不足珍也。我之有花書，始自南朝宋之山胤，墨藪載山胤，河東人，作花書。

10.剪字。宋時有稱剪字道人者，剪李義山經年別遠公詩，用青紙剪，字作米元章，字體逼真。明清間，江浙一帶，女子善於剪字，為民間一種家庭藝術，以紅紙剪成喜字壽字，置於物品，或珍果麵條之上，以表示其慶祝之意。鄉間春聯不易請得，以紅紙剪成福字，黏貼大門或廳堂之上，代作春聯。亦有故意將福字倒貼，諧音取義，意謂「福到」，亦新春祝福之一端。中秋佳節，例供香斗祀天，在斗旁或所插紙旗上，剪成「文光射牛斗之墟」等文句，或於紙旗剪一令字帥字。所剪字樣，亦屬楚楚可觀。北平一帶，除在新春剪字貼門牆外，並有剪成戲劇人像者，在港台雜誌中時有載錄。

11.雜技。除上述外，更有以足指或口啣筆桿而作字者，有用舌頭，或拳頭作字者；播弄技巧，眩人觀聽，大都為江湖賣技之流，藉以吸引觀眾，並非書法之正道，不足取也。

第四節　書畫相通

我國古時，以琴棋書畫為民間娛樂的工具，習書畫者，幾極普通，生趣盎然。蓋書畫可以涵情養性，可為悅生之助。晚近偏重於低級娛樂，捨此就彼，習書與畫，因而不甚注意，正始之音，日趨衰落，低級娛樂，因而日興，亦一小部分國民性墮落原因之一。希望今後，改變世俗的觀念，以書畫為日常娛樂的工具，達成「不作無益害有益」的願望，移風易俗，智德修明，身心諧暢，可臻康樂之境。

書畫同源　書畫異名而同源，書以傳意，畫以肖形，有異其流而復相合者，有合而復分者，可稱息息相關。書

畫同源之説，由來已久，造字之初，先以象形爲主，如日月山水魚鳥，無不狀其原形，可以説是字，也可以説

是畫；後來字體迭經演變，繪畫亦出多門，表面上好像不同，實際上出於同源，互相關連，不可分離。兹將古

哲書畫同源之説録下：〈歷代名畫記〉云：「是時也，（黄帝時）書畫同體而未分，象制肇創而猶略，無以傳

意，故有書；無以見其形，故有畫，天地聖人之意也。」明宋濂亦主書畫同體而未分，作爲專論，其言曰：「……然

而非書則無記載，非畫則無彰施，斯二者其亦殊途而同歸乎？吾故曰書與畫非異道也，其初一致也。……六書

首以象形，象形乃繪事之權輿，形不能盡象，而後諧之以聲；聲不能盡諧，而後會之以意，意不能以盡會，而

後指之以事，事不能以盡指，而後轉注假借之法興焉，書者所以濟畫之不足也；使畫可盡，則無事書矣。吾故

曰書與畫，非異道也，其初一致也。」韓拙〈山水純全集〉更詳述其歷史經過，其言曰：「夫畫者肇自伏羲畫

卦之後，以通天地之德，以類萬物之情，嗣於黄帝時，有史皇倉頡生焉，史皇狀魚龍龜鳥之跡，倉頡因而爲字，

相繼更始，而圖畫典籍萌矣。書本畫也，畫先而書次之，傳曰，書者成造化，助人倫，窮鬼神，變測幽微，與

六合同功，四時並運，得於天然，非由述作。其書畫同體而未分，故知文能序其書，不能載其狀；有書則無以

見其形，有畫不能見其言，存形莫善於畫，載言莫善於書，故知書畫異名，其揆一也。」唐張彦遠著〈叙書畫

源流〉：「庖羲氏發於滎河中，典籍圖畫明矣，軒轅氏得於温洛中，史皇蒼頡狀焉。是時也，書畫同體而未分，

象形肇制而猶略，無以傳其意，故有書，無以見其形，故有畫。按字體之體，六曰鳥書，在幡信上書端象鳥頭

者則畫之流。顔光禄云，圖載之意有三：一曰理，卦象是也；二曰圖識，字學是也；三曰圖形，繪畫是也；又

周官教國子以六書，其三曰象形，則畫之意也。故曰書畫異名而同體也。」陸士衡云：「丹青之興，比雅頌之

述作，美大業之馨香，宣揚莫大於言，存形莫善於畫。」

寫字和寫畫　畫圖與習字，均稱曰寫，相互為用，故饒自然曰：「書畫一法。」清朱軒學書於董其昌，學畫於趙左，嘗謂古人以畫為寫，必以書入畫始佳。《臨池管見》更加以申論，其言曰：「字畫本自同工，字貴寫，畫亦貴寫；以書法透於畫，而畫無不妙，以畫法參入於書，而書無不神，故曰善書者必善畫，善畫者亦必善書。自來書畫兼擅者，有若米襄陽，有若倪雲林，有若趙松雪，有若沈石田，有若文衡山，有若董思白，其書其畫，類能運用一心，貫通道理，書中有畫，畫中有書，非若後人之拘形跡以求書，守格轍以求畫也。」汪氏《珊瑚網·畫繼》：「畫梅謂之寫梅，畫竹謂之寫竹，畫蘭謂之寫蘭，何哉？蓋花卉之至清，畫者當以意寫之。」王紱云：「書竹之法，幹如篆，枝如草，葉如真，節如隸，所謂書畫一法，信乎？」《臨池心解》：「古來善書者多善畫，善畫者多善書，書與畫殊途同歸也。畫石如飛白，畫木如籀，畫竹幹如篆，枝如草，葉如真，節如隸。郭熙唐棣之樹，文與可之竹，溫日觀之葡萄，皆書法中得來，此畫之與書通者也。至於書體如鵠頭虎爪倒薤，偃波龍鳳麟，龜魚蟲雲鳥犬兔科斗之屬，高峰墜石，百歲枯藤，驚蛇入草，龍跳虎臥，戲海游天，美女仙人，霞收月上，諸喻書之與畫通者也。」元趙孟頫自題己畫云：「石如飛白木如籀，寫竹應須八法通。」《好古堂家藏書畫記》：「吳仲圭草書心經，筆法類畫竹之風枝雨葉；而其畫竹，亦如草書；可謂書畫通靈。」明楊節善書，千古無兩。明計禮畫菊皆草書法。天順中語云：「林良翎毛，夏昶竹，岳正葡萄，畫筆皆草書法。」何紹基畫菊有草書法。《墨林今話》：「板橋書隸楷參半，自稱六分半書，極瘦硬之致，亦間以畫法行之。」云：「板橋字仿山谷，間以蘭竹意致，尤為別趣。」清鄭板橋詩詞書畫自成一家，蔣心餘太史有詩云：「板橋作字如寫蘭，波磔奇古形翩翩，板橋寫畫如作字，秀葉疏花見姿致。」王孟養詩書畫均入古，陳雲伯贈詩云：「玉山有佳客，貌如秋鶴癯，生枯一枝筆，作畫如作書。」

學習書畫同一法度　《書法雅言》：「世之言學者，不得其門，從何入手，必先臨摹，方有定趨。」明李日華

說：「唐人從事法書，曰臨，曰摹。」清鄒一桂曰：「臨摹即六法中之傳模，但須得古用意，乃為不誤。」秦祖永繪事津梁：「麓臺云，畫不師古，如夜行無燭，便無入路，故初學必以臨古為先。」書畫均先從臨摹，事出一轍。至於用筆作書，貴中鋒，作畫亦然。孔衍栻《石村畫訣》云：「余止取湘穎，……用筆一如寫字，用中鋒也。」費漢源《山水畫式》云：「畫寺觀，……村舍亭館，……又有用筆用墨之法，筆宜中鋒，要如篆籀文，墨宜淡淺，恐似印刻者。」此書畫先事臨摹，同用中鋒之說也。王逸少云：「凡書之時，貴乎沈靜，令意在筆先，字居心後，未作之始，結思須成，下筆宜遲。」歐陽詢云：「秉筆思生，臨池思逸。」善畫者必須先具腹稿，而後下筆。宋文與可善竹，未畫之先，胸中先有竹形，所謂「成竹在胸」者是也。善惡俗。宋黃山谷論書貴韻而恨俗，惟畫亦然。明顧凝遠著《畫引》：「六法中第一氣韻生動，有氣韻則有生動矣。」又云：「六法之難，氣韻為最。」

西北和東南書畫的盛衰

各地書畫藝術的開發，視地方風尚如何？影響力之強弱而異其趨向。魏晉以前書藝，盛於黃河流域，明清兩代，驟盛於江浙兩省。據《中國繪畫史》：「明代有浙派、吳派之稱，又有華亭派（董其昌、陳繼儒）、蘇松派、雲間派之說。」吳派以吳縣之文徵明為導師，為邇近所仰慕，出其門下者，多為當代有名之士，其子孫盛傳其業，至於清代，曾不稍衰。又說：「清初山水畫之派，有新安派、江西派。盛清之山水畫，有婁東派、虞山派之分，清初畫家太倉王時敏、王鑑、王原祁及常熟王翬並以擅山水，世稱四王，風靡全國。太倉王氏子孫之善書畫者，奕世不衰，媲美文氏。」書畫家既盛產其地，蔚為風氣，當地人士，既得就近學習，風尚所趨，東南各省，因盛產書畫兼善之士，亦時地使然也。故明清兩代，蘇之吳縣、華亭、浙之錢塘、嘉興兩屬，均為書畫家最盛地區。清代中葉，上海開為商埠，更以租界區域，有特殊的關係，人文薈萃。同光以後，東南各省遭洪楊之難，西北有捻匪之亂，兵禍頻仍，各地文藝之士，幾以上海為世外桃源，競相遷

居，故上海書畫家，至清末業，蕃衍滋生，驟然增多，影響地方藝術之開發，殊有大力。又以上海自開埠通商

以後，新興西法印刷事業，日益發達，需要書畫家的協助，同文書局、點石齋、文瑞樓等印刷工書

善畫之士，繕文畫稿，製版印刷，印刷版本之精良，其遺留者，至今猶稱善本，所出書畫簿本，亦以上海為最

多。各地書畫家既麕集上海，而當地人才亦蔚然興起，一時如上海書畫會、豫園書畫會等陸續增設，以為集體

研習之所，影響地方文藝之發展甚鉅，故清季上海特多書畫兼善之士，其來有自。上海書畫家楊逸，著有〈海

上墨林〉一書，專輯上海書畫家，各為之傳，分邑人寓流兩類，邑人得三百七十七人，寓賢得三百二十六人。

足徵上海開埠以後，書畫家之驟然增多，惟祇知書名，未見原刻，不明實況，現所輯錄者，祇就手頭現有書本，

缺漏之處，在所不免。但歷代書畫家人數的統計尚乏成書，妄自述作，自擬為類呼「引喤」、「驪唱」之流，

不敢自珍。

歷代各省書畫家人數的概述　歷代各地不乏書畫兼善之士，但有時為書名或文名武功所掩，不易明悉；如後

漢之蔡邕，蜀之諸葛亮，晉之王羲之、王獻之，唐之顏真卿、薛稷，宋之蘇軾、王安石等皆是也。尤可異者，張飛

蜀之名將也，李清照宋之詞家也，知其能書者已少，工畫者更稀，而翼德竟能畫美人，易安工於丹青，亦均書畫兼

善之士。後漢以前書畫兼善之士極少，此時蘇南並無書家一人，遑論兼善。晉代山東書家最多，書畫兼善者亦屬不

少。唐宋以後，日漸增多，以黃河流域人數為多。唐代江浙兩省不過六人而已。唐高祖系出甘肅成紀，其子孫亦多善

書畫，故甘肅人數居第一位。宋太祖系出河北涿郡，其子孫亦多善書畫，故河北人數甚多。北宋都汴，其地文藝亦

盛。南宋遷都臨安，故江浙人數驟增。李唐趙宋朱明三代之君，家庭之間，以書為教，多書畫兼善之士，並有特殊

之成就；如唐之玄宗、韓王元嘉、魯王靈夔、李思訓等，宋之徽宗、高宗、趙令穰、趙伯駒、趙孟堅、趙孟頫壯

於元仕等，明之孝宗、寧靖王奠培、朱勷勷、朱茂曙及明末清初之朱耷、釋石濤等皆是也。吾國書畫兼善之士，

自兩晉南北朝漸多並臻美化。唐代建都陝西，黃河流域六省均有斯藝者。南宋以後外族南侵，東南各省文藝日盛，至於明清，江浙書家人數之多冠於全國，而書畫兼善之士，亦以江浙為多，蓋以習性相近也。屠隆著〈畫箋〉，據説：「明興丹青可與宋元並駕齊驅，何啻百家，而吳中獨居其大半，即盡諸方之燁然者不及也。」如以元明清三代而論，書家較多之省，書畫兼善者，人數亦多，否則反是。亦可為書畫相通之一證也。書畫兼善之士，〈佩文齋書畫譜〉、〈書林藻鑑〉等書學書本，紀錄無多；如清代太倉以善畫者著稱於時，而〈書林藻鑑〉並未兼敘其人。平時瀏覽各書，偶有見及，輒加紀錄，惜乎手頭備書不多，不免遺漏，茲所述者，不過得其大概耳。因將歷代各省書畫兼善人數，編作統計，以便參閱。

省別＼代別	五帝	後漢	魏	蜀	吳	晉	南北朝	唐	五代	宋	遼	金	元	明	清	備註
江蘇						二	一一	四	二	八			一九	二三三	七四〇	
浙江						二	一一	四	三	八			二五	一〇〇	四八八	
安徽			一				一	二		四			一	五四	一三〇	
江西								二		五			五	一四	二四	
湖北										三			五	五	一四	
湖南										一			一	一	一三	
四川									三	一〇			一		七	
福建														五一	五九	
台灣															一三	

籍貫									
廣東								一二	四一
廣西								四	九
雲南								一	二
貴州								一	二
河北	一	一		一	一九	一	四	四	二八六
山東		一	三	三	一	五	五	八	八一九
河南	一	三	六	八	一六	一	二	四	四一五
陝西		二	一	二	八	一	三	三	五五
山西		一	一	三	八	三	三	三	三九
甘肅			一		一	一		一	二九
遼東								二	二
奉天									一六
滿洲族				一六			二		二九
蒙古族								三	三
契丹族									一
高麗									一
外國		一		三	三		一	一	一
籍貫未詳				三七	三九		一	一七	三四

　自五帝以迄清季，各省均有書畫兼善之士，不過人數有多寡不同耳，惟地區

的劃分，今昔不同，茲為便於查考起見，概照現制，暫為歸納，當地人士，可以遙想古代本鄉名賢，及其盛衰之由，引起學習興趣。首時代，次地域，次姓名，又次為擅長作品。書家藝術，已詳載書學書本，不復贅述。畫家藝術，有祇說書畫兼善，並不陳述作品者，只記其姓。未列籍貫者，則附於某代某省之末。寄居他省者，仍列原籍，如清末安吉吳俊卿臨川李瑞清等，雖僑居上海，今仍列原籍。至易代之際，有列入前代者，亦有歸入新朝者，則酌量歸納之。

五帝

河南　新鄭黃帝造山，躬寫形象，以為五嶽真形之圖。

後漢

河南　陳留圉人蔡邕有講學圖小列女圖傳於代。

三國—魏

安徽　譙國高貴鄉公曹髦放雞刺虎

三國—蜀

山東　陽都諸葛亮為南夷、諸葛瞻作圖為人物

河北　涿郡張飛美人

三國—吳

河南　吳王趙夫人山川地勢軍隊之象

晉

江蘇　吳郡楊羲列女二，幽詩七月圖二。　無錫顧愷之人物佛像

安徽　譙國嵇康獅子擊象圖、戴逵佛畫山水走獸

臨沂王廙異獸圖。故實。人、王羲之雜獸圖，臨鏡自寫真，小人物、王獻之鳥獸特牛、渥洼馬圖，畫符及神一卷。

河南　溫人晉明帝司馬紹佛像鳥獸　陽夏謝安　潁川荀勖大列女圖小列女圖

山西　晉陽王濛車轄

外國人　康昕五獸

南北朝

江蘇　南齊南蘭陵齊太祖　丹陽劉係宗　彭城劉瑱畫馬　吳人顧寶先射雉圖　梁南蘭陵元帝像宣尼、蕭賁山水　吳人
陸杲、張善果、張儒童　秣陵陶弘景畫牛　無錫陳顧野王木人物
博昌蔣少游宮殿人物　涅陽宗炳山水人物　南齊宗測人物　陳郡殷不害

安徽　宋銍縣戴顒佛像山水

山東　宋臨沂王微　魏渤海高遵佛像

河南　宋陽夏謝靈運像佛、謝惠連、謝莊

山西　隋盛樂閭毗

陝西　魏霸城王由像　隋華陰煬帝

籍貫未詳　魏釋詢、北齊殷英童、梁袁昂

江蘇　蘇州顧況　毘陵韓志清　蘭陵蕭祐山水、江都王紹宗

浙江　會稽孫位人物鬼神　金華張志和　山水

安徽　鳳陽薛媛　松石墨竹

四川　梁令瓚物

河南　陽翟吳道玄道子。水物。物像。鬼神。草木雲龍。禽獸。臺殿。地獄　溫人司馬承禎畫壁　洛陽盧鴻一山林　穎陽鄭虔、鄭遷　陳郡殷令名、殷仲容竹花鳥、殷聞禮、釋辯才山水

河北　高陽齊皎山外番。山水　人馬、齊映山水　胙劉崇龜荔枝　雞澤宋儋

陝西　京兆閻立本人物飛鳥、韓滉寫真村田、邊鸞花草人物、杜牧佛像、釋明解　韓滉驢牛馬、邊鸞水牛　長安周昉士女　萬年於邵松竹　杜陵韋鑒龍馬。山水　花鳥

山西　太原王知慎、王知敬、王維山水松石　晉陽唐彥謙青牛。菩薩。畫鶴　汾陰薛稷人物。畫鶴　雁門田琦　汾州宋令文　河東張彥遠

甘肅　成紀唐高祖、太宗、中宗、玄宗自明皇、昭宗畫、漢王元昌鞍馬。人物、韓王元嘉虎豹龍馬、江都王緒雀蟬、驢子、太宗住，工

籍貫未詳　李約畫梅、李思訓樹石。山水、李林甫山水、李平鈞山水、李漸虎、李則、李顯、李曄、李緒鞍馬，蟬雀　李均竹梅、李遜蠅蝶、王象、曹霸畫馬、張諲山水　李靈省人物。墨竹、楊整　李蜂蟬、王象寫貌、張諲水

五代

江蘇　南唐徐州李後主林木花鳥山水人物墨竹　後蜀吳人滕昌祐草蟲折枝花

浙江　南唐嘉興唐希雅寫竹銅　吳越臨安錢鏐墨竹　前蜀蘭溪釋貫休羅漢

四川　後唐李夫人墨竹毛草蟲　前蜀臨邛黃崇嫄　成都黃居寶花鳥松石

河北　後唐博野李從曮　范陽盧汝弼

河南　南唐梁沁水荊浩山水

山東　南唐濰縣韓熙載

籍貫未詳　黃延浩　厲歸真山水，林木，虎　禽獸　耿先生

宋

江蘇　吳人顏直之人物　吳江胡夫人畫梅寫竹　華亭釋子溫葡萄　丹陽翟汝文山水佛道像、高述竹石　徐州馬盼　淮陰冀

浙江　開人山水　海州徐易畫魚　錢塘林逋、李瑋石、俞珙山水　楊妹子琴鶴　桐廬方氏竹　慈溪楊簡墨竹　天台嚴蕊　傳、釋仁濟　臨安朱昆沙鳥、錢易羅漢、錢昱山水、劉希物　太末祝次仲山水　金華王柏梅竹　嘉興趙孟堅　山陰杜衍　會稽　溫州馬宋英梅竹松石　浙人釋敏

安徽　潛山李公麟人物。鞍馬佛像。梅竹　婺源朱熹畫像　滁州張鎰山水　歷陽徐兢人物　清江劉清之寒梅、釋太虛　豐城熊好

江西　南昌楊无咎松石水仙畫梅　臨川王安石山水。小幅針柏

湖北
襄陽米芾 山水、米友任 山水
沔州高壽眠雁衰柳、浮鴨枯柈

湖南
沅陵單煒寫竹

四川
成都李時雍 墨竹、李時敏
簡州劉涇墨竹、木石、劉松老 山水
眉山蘇軾墨竹、寒林、蘇過怪石。叢篠
梓橦文同竹墨。
山水人物　潼川王利國

福建
福清林希逸、林泳
閩清葛長庚竹梅
建安章友直龜、蛇、章煎
建寧蘇氏墨竹、蘇翠竹
仙游蔡襄荔枝圖　泉州陳
文項
邵武黃伯思摹像、延平妓

山東
濟南李清照竹石
青州王曾　鄆城李昭花卉
齊人周密寓居吳興
鉅野晁補之山水菩薩草樹垂藤瘦木山嶺鞬服猿猴仙鶴鳥鼠松石堂殿臥槎崖藤

河南
開封李端懿、梁師閔花竹翎毛、吳皇后女仕、楊日言寫真、吳琚墨竹、李穆
謝夫人
洛陽郭忠恕山水。
湍流騎從馬、虎獐鹿白鷳。陳常枝花，折枝花。
壁畫　木石、郭氏、任誼山水
汴人李覺山水、畢良史窠木竹石。雲龍
河南人朱敦儒山水、
禹縣謝夫人水墨　滑縣趙棄畫壁　潁川

河北
涿縣宋仁宗佛像。黑猴、徽宗墨竹。飛鳥。
瓜石、欽宗花石、高宗人物。山水、益王顥花竹、蒲藻。古木。江蘆
蔬果、魚蝦
裕竹、越國夫人王氏墨竹、周王元儼鶴竹、景獻太子詢竹石、劉婉儀人物、和國夫人王氏墨竹、趙令穰墨
雁。小山。水鳥叢、趙子澄、趙士暕人物山水、趙宗漢蘆雁、趙詢竹、趙洒裕竹墨、趙頑墨、趙孟堅
竹。雪景。蘆雁叢、
臨川郡王逈

陝西　橫山趙元昊

山西　夏縣司馬光山水。小景　護澤蕭照山水。小景、趙子雲

籍貫未詳　文勛山水、樓霞道人、胡夫人梅、翠翹寫、艷艷山水、牟益、丁晞顏、釋仁濟梅花山水、陳景元道士　太原王詵山水

遼
聖宗耶律隆緒

金
河北　大興龐鑄禽鳥　磁州趙秉文畫梅竹石　易州任詢山水　真定蔡珪墨竹

河南　彰德王競墨竹　相州李漪山水　汴人趙滋

陝西　華陰楊邦基山水人物

山西　河東王庭筠竹石。古木、王曼庭墨竹樹石、趙子雲人物

遼東　遼陽完顏璹墨竹　建州吳激

未詳　移剌履人馬

元
江蘇　吳郡鄭禧山水。禽鳥　常熟黃公望山林水石、錢復山水、繆侃花卉　崑山張心田、謝庭芝墨竹、顧德輝山水　吳江

趙衷人物白描　無錫倪瓚林木。山水　松江任仁發馬畫、章瑾馬畫　雲間曹煥章騎牛圖　太倉瞿智蘭、龔翊　京口

浙江

郭界壁畫。竹木、石巖。竹、陳岳、陶復初墨竹、陶宗遑、范秋蟾石、

淮東顧安寫竹

錢塘張雨木石、人物，金應桂佛像、崔彥輔

吳興趙孟頫山水。木石。人物、禽鳥、人馬。趙雍山水。竹石、趙奕、趙麟人物、趙鳳蘭竹、管道昇山水竹。佛像、趙孟籲人物、王蒙山水、錢選山水花鳥

德清張文樞墨竹

上虞倪元璐　諸暨楊維翰竹石

嘉興吳鎮山水。竹木　桐廬李康

江東莊麟　寶應陶成花竹。鳥獸

安州釋一菴　天台林九思竹木。山水、張明卿

樂陵張衡

清江杜本　富州揭徯斯山水

安徽

嶺溪程政山水。花卉。人物

江西

貴溪方從義山水、樹木、張羽材竹龍、張嗣成畫龍　翎毛

四川

僧本誠山水。翎毛

河南

大梁班惟志善墨戲　河南人釋溥圓墨竹

河北

真定蘇大年竹石　漁陽鮮于樞　京兆邊武　雎陽朱德潤寓吳　燕人張德琪梅花、李有枯木竹石　薊丘（宛平）李士行山水　濟南張孔孫竹石

山東

東平趙良弼、王士熙山水、李章竹　臨清邢侗竂木、邢慈靜竹石、白描大士

山西

上黨宋嘉禾人物、墨竹　大同釋溥光山水、墨花、釋圓深　太原李偁竹墨

蒙古

元文宗　奇渥溫壽圖　畫萬　伯顏不花畫龍

契丹

蕭鵬博梅竹，山水

籍貫未詳　卞珏花木、王夫人字圭卿、劉氏墨竹、趙良佐竹石、汪罕、姚淡如松花、孔敘平古木、釋一窨、道士鄒復雷梅、沈叔淳寫

明

江蘇

〔江寧〕常信、盛時泰山水、張志淳、顧源雲山水、胡汝嘉山水、歐陽糜、姚履泰梅花、姚履旋梅花折枝、盛安亓梅竹花、毛志麟、王月女、嚴賓

〔金陵〕徐霖松石。花木、何曇竹石、陳遇山水、馬間卿白描、陳芹木石。寫竹、

〔秦淮〕馬琬山水

木、芙蓉、何曇小景、陳遇山水、馬間卿白描、陳芹木石。寫竹、

〔上元〕王逢元山水、魏之璜林木、謝承舉山水、陳遠人、胡宗仁、方登山水、金潤山水、何淳之山水、杜環花鳥、金琮畫梅、馬如玉即妙、卞賽菊、楊妍叢蘭、朱馥蘭、陳丹衷、朱無瑕、黃

〔建業〕方登

〔丹徒〕徐景暘、杜堇山水。人物、李熹梅蘭

〔深陽〕蔣珙

〔金壇〕於蒨山水

〔吳縣〕王寵山水、唐寅山水、樓觀。士女。花鳥、徐有貞山水、王埰女寵之女、居節山水、錢穀山水、袁裘山水。竹、浦

〔長洲〕陳淳山水花鳥、姚廣孝竹墨、劉玨山水煙嵐、王毅祥花卉、叢篠、周之冕花鳥、文徵明山水、文彭花果竹、文

〔陸治〕

融水、范允臨畫鬼、陳裸山水、沈顥山水、杜瓊山水、王延陵山水、楊瑞霖女、陸士仁山水、釋福懋山

〔沈周〕峰巒。煙雲。蟲魚、鳥獸、蘇復山水、王問臣寫、張燕翼猗石。

嘉溪樹、文元善山水、祝允明義犬山水、吳應卯遠嶠、朱凱、朱存理、周蕃鳥、陸師道山水、周天

球蘭、邵彌山水、皇甫濂木石、文從先、文震亨山水、陳元素山水、朱貞孚、吳人楊基山水、范暹翎毛、黃之

壁、陳元素山水、孫朗中、薛素素蘭、羽孺蘭、顧聞、釋蛻骨、顏直之人

〔蘇州〕吳士冠山水墨花

〔吳郡〕周砥

〔浦源〕

山

水、杜君澤蘇州人流寓高郵。山水、墨竹、蘭石、嚴栻山、范禮水、桑榮竹寫、徐徠水、陸昺、歸昌世山水、支鑑潤蒲、範暹、王綸寫、夏昺石、徐應時竹蘭、陳

昆山夏昶寫梅、周號竹梅、張翔石、石璞石、顧培竹、

助、張益寫、張丑、張大年、衛靖枯木竹、盧漢

常熟張緒墨竹、朱復水山、沈春澤竹蘭、錢仁夫、馮行貞山、嚴訥草花、戈山石松、金黼山水、瞿汝臣水、瞿俊竹蘭、瞿觀至、陸炳、繆元山水

吳江朱應辰白描人物、陸行直、薛穆墨梅、崔深梅、周用山水、薛

續山

葉小鸞、葛姬蘭、顧大典

嘉定李流芳山水、吳伯理竹石、吳應卯平湖、愈泰山水、王紱竹石。墨竹、枯木、馬愈山水、朱繻古仙佛像、程嘉燧

華亭董其昌山水、朱孔揚名寅、歸田圖、金鉉

宜興吳雲山水

松江

常州倪瓚山水、談志伊

唐獻可

武進陶竣山水。

無錫王問竹石。人物、吳應卯平湖、愈泰山水、王紱竹石。墨竹、王紱花鳥。

花卉、張廣、安紹芳蘭竹、莫懋巨松、茹洪竹石、陳勉水、周璿畫松、

翎毛、張廣、陳言山水、莊瑾、釋寂犎山水、顧祿、陸萬言山水、朱帝山山水

朱應祥竹、夏衡石、

水、章權山拾得。畫馬

山、章權拾得。畫馬

允孝水山、夏衡竹、周裕度花鳥、周思兼雲山水、沈度、孫克宏山花鳥。竹石。蘭蕙道釋、陳繼儒墨梅山水、王一鵬山水、莫勝魚、莫是龍山水、張

雲山、朱鶴、朱纓山、金鉉水、金鈍、孫承恩人物、仕女、

莫秉清、張一鳳

上海瑑之璞山水。翎毛、吳易、黃翰、顧姬花卉、陳曼、侯孔鶴、周其永人物、毛樹山水、

興化陸顴人物、陸闓山木石

梅蘭、吳泰

竹石、吳泰

雁蘆

高郵黃諫白菜

寶應陶成人物。花鳥、鳥獸

泰興季寓庸

山陽邊疆民潑墨

籍貫未詳　蔣清

浙江

錢塘姚測寫梅、俞時篤山水、曹妙清

杭州高汝楨山水花鳥、呂需、杜芳水、沈叔淳渚林。坡籠、俞承芳蘭竹、釋雄

鑑蘭、陳繼高山水、沈芳水、沈賓、崔彥輝。

仁和　張瀚山水、陳龍運、沈賓蘭竹、陳紹英山水。

嘉興　李月華山水、項

李肇亨水、姚繡山、姚綬石、范拳人物、姚惟芹、徐宏澤水、徐範梅、黃媛介水、白漢水、陸元厚蟲草、項

橋李　項聖謨松石。屋宇、項元汴墨竹。

歸安　包虎臣水。古木梅蘭

烏程　張敏草蟲

秀水　威元佐、俞素水、俞山

長興　王繼賢人物、董

海鹽　張寧煙月、莫藏花卉、

崇德　沈甲秀花卉、費禎墨、呂律人物、諸文星

鳳書仕女、歸淑芬、魯德之寫。人物、錢載水墨。魚

墨梅、米茂竹山水、張復陽山水。人物、

山水仙、禽魚。

寧海　方孝孺松竹。安吉、郎葆辰生寫

嗣成、謝紹烈、朱升

王儀山木、朱端人物。

餘姚　楊榮竹寫、楊節菊畫、

魯集水、魯孔孫墨、徐渭竹石。山草花鳥

唐肅梅石、祁豸佳水、陸曾熙水、商景蘭、王廷策畫仲圭宗

徐蘭萄、張貞、黃翊花、楊彝草木石、王守仁墨竹

山水、倪元璐水雲石。山草草蟲、

山陰　王思任水、童朝儀、陳鶴花卉、

上虞　鍾禮

寧海　方孝孺松竹

小坤

周冕梅竹、豐道生山水、陳字人物花鳥仙居、鄭恕

諸暨　陳洪綬人物

安徽休寧　詹景鳳山水墨竹、丁瓚、吳

寫竹

鄞縣　陳沂山水寧、王毓梅、金湜竹石、

龍游　童珮花鳥、余鐮竹蘭

婺源　韓廉、汪徽山水、胡唯山竹

當塗　曹履吉水

蕪湖　蕭雲從山水人物

鳳陽明太祖江山圖、宣宗山水。

合肥　龔孚蕭

包容、姜立綱水、黃璨、青田、劉基山水、柳楷水、金湯浙人流寓

奉化　卓迪山水

慈谿　鄔斯道

紹興　吳

永嘉　秦

宣城

杙、詹儼畫、汪樸水、吳序樹石、邵謐紅梅、李永昌、黃珍花卉

新安吳娟竹石

歙縣　楊名時、黃思誠水、吳秋林竹、黃尚

瑞安　黃蒙山

文、程邃居江都

舜友山水、方希仲草

蟬魚。寫生、憲宗人物、孝宗像、周定王櫨、周憲王有燉牡丹、鎮平王有爌菊、寧靖王奠培山水、三城王芝堄、枝

竹。梅、

江王致樨、朱柏兒、朱多炡寫生、朱權、侯進忠竹梅蘭、朱見深山景、朱旭櫂人物、朱多燁仙道、朱多爝墨竹、朱祐樨

盱眙陳大章菊畫、全椒、吳湘、劉瑜水山、汝陽、趙敏

潁陽阜張葵水山　如圭

含山劉傳山　臨淮金煇　天長周信水　霍山許

江西　南昌胡儼羊鹿。竹、熊之恆石蘭　涇縣趙崇禮蘭　滁州王彥文

臨川轟大年水山、伍㮚花竹翎毛、熊週

玉山王適絕三　貴溪張宇初竹　鉛山汪之寶　潯陽張羽山水。徙居吳郡

廣信吳伯理枯木竹石　豫章張煥　浮梁許禮菊　安福劉氏公鐸女　南城

湖南　益陽郭都賢　程南雲雪梅寫竹　應城華清

湖北　武昌陳撝照寫　竟陵鍾快、鍾惺　南漳魯學憲

四川　遂寧王燦　南充黃輝　青城山釋妙琴、蘇致中山水　清溪縣漢源吳娟娟　蜀人曹學、徐貴林石山水、人物

福建　閩縣陳勳、陳介夫、黃用中山竹石、黃皋伯山水、邵文恩山水、陳薦夫

葡、陳登元　建安蘇伯厚、蘇鉦竹木石、雷鯉　建陽王佑竹墨　晉江溫良、張瑞圖山水、李鍾衡山水。花卉　侯官高瀣山水。翎毛。花石　連江陳以龍

一槐墨蘭、郭漢山水翎毛、陳於王、王弼佛像、釋正森畫　南平卓萬春、黃漳、胡靖、趙珣山水、宋珏松石、黃遇、吳彬白描　古田沈元素　漳州黃道周長松　長樂高廷禮山水、蔡　福安李赤　漳浦蔡潤石圖瑶池　邵武黃祥仕女　光澤李奇、上官喜　惠安黃克晦山水　永春李開芳

夫人道周妻花卉　將樂余重謨墨竹　官賢鄭善夫花草。墨菊。山水　沙縣藥大護墨竹、樂純　閩人黃應偊、泉州王興浮屠像

水山　甌寧張鵬翮山水。花草　李叔、徐昆山水

廣東

南海張譽人物。花鳥。：草蟲、山水、朱完墨竹　東莞袁敬、袁道登山水　從化黎民表山水、黎民懷　惠州張名旗　廣東人梁

孜山　新會陳獻章梅墨、梁夢陽　博羅張萱

雲南

保山張合　通海鍾士昌　建水朱紳、朱曄

貴州

思南王蕃梅寫

山東

歷城劉亮采　濟南張紳竹墨　臨邑邢侗長松。荊草。：修竹、邢慈靜白描大士　長山徐修道竹　淄川王延年　臨淄王輔佐

山水

東平牛諒畫梅

河北

漷縣岳正　文安高松山水。小景。：蘭松　蘭菊

河南

汝陽趙敏蕙蘭　南陽宋廣　祥符朱勤懸　信陽高鑑

陝西

三原來復山水、胡廷器山水　西安李昶松竹　關中米董鍾山水。花卉　扶風王秉鑑萄葡

山西

沁水常倫　河東薛虞卿、薛雪蘭寫

甘肅

蘭州黃諫高郵

遼東

懿州張君寶

籍貫未詳　朱貞孚、徐弘澤、杜玨、羽素蘭畫、郭將軍、瞿汝臣、謙水山、王瑛、王心一、李石樓寫、沈叔淳　趙麗華、李奇、楊學詩、謝紹烈、陳後、舒忠讜、張允孝

高麗

崔澱梅竹、翎毛

江蘇

江寧毛志麟山水、溫肇江山、胡鐘山、董白、凌霄、嚴賓蘭、伍長齡水、車惠疇水、吳藻蘭寫、柳堉山水、秦大士竹、項文明山人物、項絨人物、楊士鏞水、蔡之銘花、劉鳳韶花、鮑漣山水、方山人物、何淳之蘭竹、張孝思蘭、鄭廷杰花卉、伍福

上元張風、曹森山水鳥、卞文煥花、卞煦花翎毛、胡文淵寫蘭、崔溥山水人物、董斯壽竹、楊天璧山水花石、端木焯山水、伍長華卉、伍長松卉、伍長恩卉、伍長馨卉、諶命衡

金陵馬間卿山水、吳娟、卞玉京畫蘭、李貞孋、周岫巖竹、何曇女、卞德基女

丹徒顧鶴慶山水、張孝思竹、王文治墨、王芷山水、張崟、周德華寫梅、笪重光山水、趙榮山水、鮑皋禽鳥、丁立鈞左手作、蔣宗梅

京口季淑山水

句容裴鎬花卉、潤陽馬世俊水、宋邑同草花、陳世超

高淳夏維林蘭竹石、趙彝

金壇虞景星山水、蔣和墨竹。人物、史嗣彪山水、蔣鈺畫蝶、吳規臣女長、史鑑宗水、於鈕翎毛

吳縣金俊明水。山、陳柣仕女山水、佛像、顧莼仙寫蘭水、張培敦寫山水、邱岳、潘亦儁山水、徐堅山水、史震林蘭竹石

長洲文掞水山、徐枋山水、王銓、鈕福保山水、文點松竹。人物、薛生白、宋兆鶴竹、沈乾、業水山、沈廷焌蕙蘭、金侃、金繼喬寓上海、范來宗花卉、俞際華、祝鳳嵩人物、夏之鼎禽魚、孫延墨蘭、孫義均山水、徐粲蘭畫、陶廑畫、陸錫康翎毛、謝希曾、王廷輝花鳥、草蟲、慎宗源毛蘆雁、潘曾瑩卉、楊瑞雲寫生、蔣深蘭竹、劉運銓山水、繆椿翎毛、陳璚寫生、鈕嘉陸花卉、徐鼎山水、魯璋花卉、黃樹穀卉。鈕晉竹蘭、周日蕙卉、吳大澂花卉、朱棟卉、朱文佩蘭竹、余文植人物。山水、李良、山水、李福花卉

定山、沈尚忠水、李宗植山水、文柟山水、邵彌山水、沈世勛山水人物、謝淞州、王世琛山水、宋思仁蘭竹山果、章榕、李森

許錦堂蘭、吳翌鳳花卉、徐柯、徐康、陸損之蘭、釋輪菴山水、邵顥、彭啓豐山水、周荃山水草、吳念椿蘭、釋本光、湯坤畫蘭、李森

山水、徐燦、陸損之蘭、沈顥、彭啓豐山水草、周荃山水草、吳念椿蘭、釋本光、湯坤畫蘭、程貞白山水、樊

人物、徐康、徐燦、陳鳳翥牡丹、黃恩長人物、徐貞秀寫梅、曹貞秀寫梅、顧文鉽、陳筠湘花卉、彭翊卉、彭蘊章水山、韓俊梅、釋本光山水、文永豐

紹堂、錢安均果、潘廷與花卉翎、白描、章榕花卉仕女、曹有光花卉、曹貞秀畫梅、黃傑、錢壽荷黑梅、許以池、陸鼎鑄

花、韋光黻卉、徐春溥毛松石、蝴蝶、章榕花卉、草蟲、張玉折枝、欽蘭、舒忠謙、熊壽眉、周歡歡水仙、徐濤山水木、許

水、韋光黻卉、徐春溥毛松石、石翎、

黃均卉梅竹、潘廷與蝴蝶花卉、章榕花卉仕女、

水山、黃均山水花、

李邦焜、周綵生、周澧蘭、文靜玉、張玉花、

花卉、談廷芳山水、顧作霖花鳥、

禽蟲、張適山寫梅、談德壽花鳥

沅、陳蘊生畫梅、

濤花、沈蘇、徐甡水、任廷貴畫竹蘭石、釋妙言、沈栻山水卉、馮行貞水山、孫鎬水山、吳標寫花卉竹、馬元馭生寫、陳

花、唐伸寫蘭、徐元霖水、許益、許廷錄山水花卉墨竹、姚大勳水、沈汝瑾、吳舫山水、郟禧花卉、白描、

帆水山、鄒元斗花、蔣於京山水竹、程嵋寫、程士璉竹、釋圓昭、趙奎昌寫山水生、蔣廷錫蘭竹折枝、蔣季錫生寫、鮑楷

山水、謝懷柔物花鳥、歸懋儀、譚見龍山水、嚴恭山水、顧祖煌山水、桑榮竹寫、錢復山水、顧振烈山水、孫延蘭墨、嚴

寅菊畫、盧言山花鳥、楊晉山水、王恩浦竹墨、宋駿業、蘇三槑山水、沈春澤竹蘭、翁綬琪、凌竹、陳翼寫生、釋圓

照竹墨、道實珍、鮑楷山花卉

元和袁沛山水、章光黻寫生、釋如德蘭、宋簡、張應均山水墨梅、張金錫

常熟吳歷山水、蔣寶齡、屈頌滿、季士沂生、翁同龢山水木、許

昭文姚大勳水、屈培基竹山水石、孫原湘仙墨梅花水、郟掄逵、沈翊、吳浩梅畫

崑山歸

江標山水、袁鉞水、嚴兆騏山水、吳人王仲純卉花、沈球水山、李樸

釋福槑山水、顧翯吉山、邱庭溶山水、

石雜畫、翁是揆

莊竹梅、王學浩山水、鍾若玉墨梅、葛唐鳥、呂啓哲人物、宋汶竹畫、李子紫、李赤虹、周昉、徐寶符、徐允蕭、

徐楫、徐琬人物花卉草蟲、陳本源梅蘭、張廷鏐、龔半千、王昭山水、釋德立菜、錢熙山水、周

軫水山、顧惇量梅、方步瀛竹蘭、黃鐘山水、

山、翁廣平山水、袁棟石、袁棠水、馬文煜水、陳三陛、張與齡花鳥、沈煊卉山水花、黃增祿水、汪鳴珂山、計甡

王彰山水、柳棟山水、蔡召棠、崔深畫、錢志偉人物、

處壑花卉、黃增採山、花卉，山石，竹石、

達真翎毛、蕭詩、朱纓竹木、

序水、王鳳崗松、胡遠山水、高不騫水、徐起、

女、朱周生、米芾山水、楊汝諧山水、蔣確山水卉、謝諟、周蓮畫梅、王憲曾畫梅。花卉、山

婁縣 王恒山水、陸琛山水、陳雲燗、戴見元、馮承輝人物。畫花、黃秋士人物、吳達人山水人物、

銚山水、吳濤山水、范纘山、唐蕙淑、徐是徵、許盛蘭墨、陳屺瞻山水、張超山水、張溶鳥、

冰、鄒元斗山水、徐是做

上海 康懋山水、康愷仕女、瞿應紹竹蘭、徐渭仁花卉、葉承、毛樹激蘭梅竹石、王健

山、宋貞、沈奕藻蘭、沈維裕卉、沈兆沅卉、吳階升棧道、李萬鵬、李崇基山水、李曾福蘭竹、李

水山、鄒元斗

華亭 朱軒、高層雲山水、沈宗敬山水、張照墨梅、葛泳山水、葛雪暉女、楊欲仁、胡朏

吳江 陸燿水、徐玖畫梅、徐煊卉山水花、程東花卉山水人物、朱志偉花卉、釋靈璧蘭竹花果、

顧大典、沈偉濟山水、沈永令、

松江 仇炳旦寫梅、王貽燕寫、孫克宏山水花鳥、楊葆光山水、顧衡、曹鑑

釋戒聞山水、何良俊山水、

釋證停水、趙不承梅水、

陳一飛人物、費淞山花鳥、

震澤 宋鑾寫生、莊曰璜山水、湯豹、釋

新陽 金成穀山水、周昉、徐允蕭、

墨蘭、孫逢吉、張坤仁、張大山、鳳來儀菜蔬、顧曾錫荷竹、蔣節卉花、趙履中、葉鳳毛人物鳥獸草木、徐允臨

炳銓畫梅、李金鈞卉、周樹春荷、紀大復山水、郁屏翰山水、侯良暘山水、侯士鵰、侯敞、秦始道人物、唐尊恆

蘭、徐允哲、徐振勳山水、徐銘信、王鍾、羊毓金、沈孟鏞墨蘭、周其永花卉、徐晉侯、強行健山水、康綏、康忭、鈕如林松鼠、楊元俊山花卉、楊逸山水梅、顧錫弓蘭、謝承尊卉花、潘承湛花卉、樊葆鏡翎毛、曹洪志山水、曹啓棠山水、陸文然、楊葆光山居上海、張成竹畫、陳守之竹、張煥文山水、徐智山、張興芝、張之樹、釋普澤、葉映榴、葉承水山、張孝庸、黃紫垣竹墨、董廷桂花卉、趙智山、趙秉沖竹梅蘭菊、周文彬蘭竹澤、許希沖梅蘭、釋一泉梅、何勳裕山水、孫衛山、釋雪樵、許宗渾水山、許蔭堂梅菊花卉小品、許昂、陳逑竹石、廖雲錦山水水仙、陸企曾山水、鄭基成山水人物花鳥、劉敏道士、徐祝平山水人物、陸元珪蘭、釋㳺、侯山水、雲松花卉松竹、草蟲、徐穎柔梅、錢培益、

【南匯】王潤山水花卉、馮金伯山水、於世燝水山、王之佐山水、朱霞、周源蘭、陳曼、孫銓水山、

【奉賢】何友晏、阮惟勳水山、釋超瀚、韓雅量山水、胡琳山水、

【大倉】王時敏山水、陸學欽山、王宸古木、陸焜竹蘭、吳偉業水山、毛上焌山水、王詰山水、王溥山水、王瑾培山、王國光山水、王之揖、王涵竹墨山、施、鶴詔山水人物、許孟嫻女蘭竹、張家駒山水花卉人物、王應綏水山、王之泆、王禮山水、王采蘩、劉瀛客、王松竹蘭、

【金山】姚世輪、

【青浦】張、

【鎮洋】

【嘉定】浦儼山水、錢大昕白、瞿中溶卉花、錢坫竹蘭、錢元章、張曾彥山水、程庭鷺山水、程祖慶水山、王敬、

【寶山】徐涵花卉梅川、葛師旦山、張鵬翼松石、錢南嶼、

【武進】錢維城山水花卉、惲壽平寫生、湯貽汾水墨花卉山、朱文嶸山水、朱昂之花卉山水、

李汝華花鳥人物、畢沅、畢浦竹蘭、董起宗山水、顧容堂山水、山水、浦熙山水、黃宗起、錢東塾水山、李流芳山水、浦遠山水、花卉、葉子琬、張陳典、張僧乙、銘水山、金熹山水、金燾山水、張頤山、墨竹、董軾花卉、李鍾綵折枝水鴨、錢維喬水山、盛惇大山水、吳咨花卉、趙學轍蘭石、朱菊農蟲草、米絨、高星紫、莊冏生墨菊山水駿馬、盛綱、盛惇崇

水山、陳明善竹、陳河清竹草花、費念慈山水、惲秉怡寫竹、惲懷英菊、惲彙昌山水、湯綏名山、黃

山壽花鳥，僑居上海；山水、楊進思菊、莊良、韓桂、惲酒源卉花、韓志清、李述來　陽湖　孟耀廷寫蘭、楊振山水、汪

防樹山水、汪彥份石竹花卉禽鳥、畢涵、呂光復山水、惲彥彬花、湯鋐花、湯壽民山水　無錫　嚴繩孫花

鳥。蟲魚。畫魚。寫照。山水人、華燧昌山水、侍蓮蘭、王恩綬山水、林鼎玉、王廷楨山水、安璿山水、朱志鉅、朱宗潮、汪

物。畫鳳。趙起鵬山水、潘錦物山水仕女、錢秉義花鳥、顧皋寫生、錢燦士、顧維沁水、顧羽泉、張式山水、王

日杏、孫顯、錢筠　金匱　錢泳山水、浦洽大荇藻、浦遠山水、孫其業山水、楊綸山水、薛肇瑛、顧應泰人物、姚坤壽

花、華廷黻　江陰　蔣鳳池、沈鳳畫雞、沙念祖山水、吳儔、夏敬聲、陳瑚蘭竹、華沅、釋際昌竹蘭、許儀山水。

重熙、余成椿、汪景望山水石、吳諤花、徐廷模松、曹籙中、萬貢珍、楊環瑄鳥、蔣宗琳　宜興　史

花鳥、劉際辰、任元瑋指畫、周止庵　揚州　吳之黻竹蘭、釋明辰山水、畢懷圖畫、張奇山水、張鏐山水、桑豸山水、張

四教花卉、喻小家、管希甯人物、王振聲卉花、佘觀國寫蘭、金時儀、羅聘梅蘭竹山水　江都　高翔山水竹、江恂

佛像、李鱓花、謝廷玉寫生、李鳳昌、李羔蘭、徐靈蘭山水、理昌鳳竹、黃應元花鳥、解如椿山花卉、趙夢魁竹梅

木石、濮士銓梅、葉天賜　甘泉　程壽齡山水人物、高甲卉、張四教人物　興化　顧符楨山水人物、鄭燮卉花

花藕、孫蘭　如皋　冒襄山水花卉、夏官、吳嘉謨蘭、黃經水山、許容芭蕉、喬林山水、凌瑚女人物花卉。士

石蘭　儀徵　吳熙載花卉、方元鹿山水花卉、尤蔭寫竹。花鳥、江德量花卉、程荃水山、汪廷儒、阮元木石花卉　泰縣　仲

鶴慶寫蘭、黃泰來、江恂花藕

禽、瞿紹勛水、魏喬蘭
鳥、
龍鯤、羅月琼水山
萬夫人
蘇人杜厚

[南通] 劉廷杰水山、李敬謨花、保希賢水、保逢泰生寫

[淮安] 程嗣立

[山陽] 張劭花、邊壽民鴈

[碭山] 汪在田墨竹

[蕭縣] 張太平、孫桐

[銅山] 李霨、韓奕、程善慶畫、趙福

[國城] 釋大須蘭

[東海] 吳東發

[東台] 姜瑩、徐璘

[徐州] 黃壽祺人物、

[高郵] 戚青、李炳旦水、李栻、李炳旦水山

浙江

[錢塘] 金農人物花鳥畫馬、俞時篤水山、孫杕花卉石竹、奚岡山水、方薰人物草蟲花鳥山水、戴煦山水、戴木石、徐瀹山水、錢樹山、屠倬水山、袁桐花草、李榮水花卉山、馬變堂水山、丁敬梅、江亦顯水、朱因荷墨、汪驃卿、汪之功卉、汪洛年水山、沈敦善、沈麟元水、吳浩、吳鳳藻水山、施養浩士大、施履謙水、高士奇枯木石、孫詒經山水、徐邦花鳥、徐楙、康以寧、康濤山水花卉翎毛人物白描、梁同書人物、梁雷花卉、張光洽山水、景梁曾卉、孫寅僑居、周喆水山、閔釗卉、閔澐花、程世勳畫、裘尊生花卉人物、趙暿花、趙懿水仙墨梅、錢士漳水山、錢松山水、魏榮熙、顧升、黃樹穀山水、朱閑泉花卉、蔣舜英、陳鴻壽花卉蘭竹山水、陳希濂花卉、趙之琛山水花卉草蟲、陳觀酉水、黃易山水、高塏、施養浩士像、陳撰、錢植、陸鳴皋水山、吳壽山、魯得之竹墨、吳嘉枚居吳晚、張培文竹、陸惠僑居上海、王淑端花、江介人物、江青、王旭柳、汪鳴鑾、沈清任、杭世駿竹梅、卓向水、徐鴻謨、黃福珍

[仁和] 沈甲水、錢杜墨梅山水人物仕女花卉蘭、錢東卉、余集山水禽魚、王旭垂、周京、茅鴻儒山水、袁枚梅、施養浩士像、蔣仁水、嚴誠水、王綺墨梅、余諤梅、賴以邠蘭、徐國祥竹蘭、許乃穀梅竹、奚岡、丁敬寫梅、丁書品、陳豪山水、湯右曾水山、高時顯花鳥、高邕花卉、屠倬水山、馬履泰水山、孫均卉、方薰松石。人物。花鳥。草蟲。梅竹。

孫蒙蘭石、徐嶧山水、章谷山水、顧星山水、趙昱、錢植女、龔培雍山水、釋予樵山水、陳均花卉、張駿蘭寫、釋達受花、查繼昌

孫雲鵬、倪稻孫畫蘭、陳豫鍾蘭竹、余鍔畫梅、吳壽墨竹、俞企賢、朱保喆山水、沈樹玉山水、倪茹水山、陸之驥山水、楊恕花鳥、查奕照花卉梅、俞永弼山水、祝有琳花卉、馬思贊山、郭家琛、釋昭然竹蘭、吳浚宣

倪恩長、許靜芬、陸飛山水人物花卉、趙信、趙魏、高時豐、俞蛟山水、陳馥、趙銑生、杭人俞蛟山水、陳馥、趙銑生、於樵

〔富陽〕董邦達水、胡震流寓上海、董誥山水

〔餘杭〕嚴沆山水

〔嘉興〕丁元公山水人物。佛像。錢以

〔海寧〕查繼佐山水人、查仲誥

坩、曹爾坊、黃介媛水山、錢楷山水、項元汴山水、項聖謨山水。屋宇。花石。樹石。

沈霖畫竹、曹爾堪卉花、徐用錫水山、張仔

褚廷琯、謝恆山水果、釋元逸山水、金禮嬴山水、沈可

鮑楷僑居揚州、李鏞山水、翟大坤山水、張

頂鳳書畫仕女、孫瑞英花、孫慶治卉花

張廷濟寫梅、馮瀛秀、楊韻山水、楊伯潤山水、避亂上海。花石。

錢韞素、朱筠菊、郭鳳、江槭山水、朱振祖花卉、朱拱辰人物、金度、曹秉均

人物。山水。鳥獸。花竹。鳥獸仕女。花草

胡大年梅蘭竹石、徐弘澤、沙神芝梅、沈近光、金可埰花鳥山水

笠人物鳥獸、曹溶竹菊、王宗桓、沈嘉珍、吳雲同、吳履之草山物花、姚揆鳥

〔秀水〕董燿山水、張庚人物、馮治卉花、錢岱蘭竹花卉、陳銑寫生、蒲華僑居上海、朱熊花卉

大坤山水花卉、王志熙山水、朱彝尊水山、朱彝鑑、周閑花卉、計垛牽牛、范安國生寫、郭照花鳥、郭似壎人物花卉、曹世模花卉、陳鴻誥畫梅、董念棻

梅寫、楊塈、潘振鏞士女、蔣保華翎毛、花卉、繆日淳寫真桃花、歸淑汾、文鼎山水、錢載花卉、陳書草蟲鳥、高元眉山水、浦寶春

徐世剛山水花卉、沈玉垣、沈瑞清花卉、葉思澄、楊象濟

〔嘉善〕王志熙水山、金淑山水鳥人

〔嘉禾〕翟

水山、陶之金花卉、郭宗儀蒲盆蘭、程培元、楊貞淑蘭、戴臥雲梅、戴公望水蘭石、及默女、柏古山水、郁維

垣竹、徐本潤山水、謝恆山水果

朱軾、沈禧昌蘭、馬咸山水、孫從讜、陸增山水、陸沅山、

墨竹、丁瑚妙繪、王綬章花、胡石宏

竹、**石門** 沈甲秀花鳥蟲、沈振銘山水花鳥、李嘉福山水、俞芳蘭、胡鑺蘭、呂律人物　**平湖**

錢元昌好作折枝花、吳秉權寫、張開福畫、周彥曾墨、**桐鄉** 姚宏度、孫映樴、馮津、孔素瑛花鳥、張敬江寧遷居

吳浩鳥、吳燧羲山水、李應占蘭梅、俞弼山、俞玫花木、夏正、夏霖畫、張三錫卉、張燕昌蘭竹。**吳興**

濂卉、錢昌言花卉竹、張芳潢蕙、嚴訏、錢斐仲花卉、吳東發山水

張度山水、釋立雲、俞永弼水、張兆晟草、沈宗騫人物、周農畫梅、周作鎔花卉、紀復亨水、釋祥水、高銓水

顯水、曹毓芝風、潘作梅山水、潘輝山、方大猷水、莘開山水人、沈宸水、柴本勤、沈承昆

費丹旭山水花卉、董曉庵寫梅、溫純山水、戴佩荃人物、金紹城山水花鳥、沈霞寫女、章綬

衛、陸同元竹、陳其煃寫、包廣臣水、沈世焯竹、吳雲山水花鳥、戴永槐山水、凌霞寫梅、凌邦

葆辰寫蟹生、吳俊卿山水佛像、韓潮花卉　**德清** 徐傳經、談德壽鳥　**湖州** 王圻蘭、高銓畫、王震花卉　**安吉**

生、朱思訓花、吳凝生、周璕畫蟹　**長興** 王沅綠竹、王毓辰花卉人、王毓奎水、王世芬畫、朱卉、朱棟

山水、謝為憲水、凌燋竹林花卉、張超宗山、董宏、趙瑛女花鳥人物　**鄞縣** 李文纘、湯家彥花、胡德邁、黃德源

蘭竹、李奇蘭、陶柄吉仕女、張學曾墨、鍾浩、釋洪葦　**慈谿** 鄭甲墨梅、嚴信厚雁蘆、姜宸英、鄭梁山水　**鎮海**

趙瞳、張錫璜水、周容枯木石、陳撰　**會稽** 趙之謙雜畫、花卉木石、張學曾山水、何士祁水山、陳壽蓴梅、馮肇杞人物花鳥

謝純祚山水、定海、厲志蘭竹

釋蘭頭陀墨竹、羅坤竹木、釋弘瑜山水、孫位水畫

施淦山水、俞雲山水、釋焉文山水、陳治山水、傅潛山水、黃崇福、鄭錫、王夢、金禮嬴人物仕女

蘭

〔餘姚〕邵點居山水遷竹蘭

徐觀海畫蘭、徐鄂、倪元璐竹石、黃之璧

葉鴻業花卉、褚成烈、釋覺堂寫竹、黃宗炎賣畫自給

〔山陰〕張彝憲、章鈺墨梅，山水、董洵竹、蘭竹、王基山水、周巽女、王壐水山、許鋪

〔上虞〕徐昭華女，畫蝶、山水花草

〔蕭山〕毛奇齡畫梅、麻姑、陳汾、沈功宗、陳昱梅、張文達、張振岳山水

〔金華〕杜鼇山水花卉畫石、王鵬、姜岱、陳海瑩、釋興儔水、僧仁濟

〔建德〕宋圻安、樂清、薛英、侯思炳、黃巖、蔡元鎔

〔永嘉〕柳楷、馬炅中花卉、徐雯竹、梅楫、梅大

〔遂昌〕葉茂林、毛桓蘭竹

〔麗水〕史顯、嚴錦、包容、梅超英、梅銓、陳汝霖水、陳恭水、蔡宏勛、潘鼎蘭石

〔龍游〕余榮蘭、童珮花、天台、方絜山水人物小像、遂安、姜夒鼎

〔蘭溪〕陳毓桐花卉、浦江、倪一膚、義烏、倪仁吉

〔諸暨〕陳洪綬草蟲。山水、周栻雁、陳字花鳥人物

〔青田〕洪髯木石

〔壽昌〕翁之泰

〔瑞安〕張鶴　浙人胡光龍、釋兆先山水、程泰京水、王式杜湖南

許一鈞　翁、張騏僑居吳門。花鳥

〔休寧〕查士標山水、戴思望山水墬、吳叔元山水、汪之瑞山水、汪梅鼎山水花卉蘭石、汪士慎古松墨梅、汪恭卉人物、汪穀竹蘭

何文煌山水、邵士燮山水、金桂科女、洪範山水墨竹、詹方桂、戴厚光人物、戴延祚蘭石、詹景鳳山水花卉、汪亮山水

胡正言、詹儼居馬、吳栻、

〔新安〕江振鴻山水花卉、吳泰、吳晉山水、金象、張道浚畫竹、程泰京山水

〔歙縣〕吳山濤水山、李希喬、程遂山、黃頊寫墨菊、程晉涵、程其武、方元鹿山水、吳、

〔懷寧〕姜筠山水

文澂卉蘆蟹（流）山水人物、花卉人物（寫蘭左）

花、魯璸、蔣生芝枯木竹石、巴慰祖山水花鳥、江玉花鳥、方士庶山水、葉瀚

〔黟縣〕許尚遠、汪士通水山

〔婺源〕詹天寵卉花、汪志曾

畫竹、游旭山水人物、查稚圭、俞琰山水、汪徽山水、張兆圻、黃鐸墨菊、黃海山水，洪楊之、王嘉達、汪

山水人物、蟲鳥花卉、指頭畫、松石、黃亂暫居申、

都人物、胡唯山水雲龍、許尚遠

青竹

[涇縣]翟夢

[合肥]翼孚肅

[宣城]梅庚山水、梅朗中、梅清畫梅、王阿草蟲、湯逸、高詠

[潛山]

水、張似誚女、張若靄花卉、張曾獻物、

山、

[祁門]許生倬

[貫池]吳應篯水

[廣德]吳文鑄

[桐城]方亨咸山水、姚元之花果、吳廷康梅、張敬墨鬼山水人物石、吳廷康梅、張度

禽魚、張祖翼蘭竹、劉鴻儀、王瑾山、方以智即釋弘智山水

陳延

[蒙城]張襄

[蕪湖]蕭從雲山水人物木蘭、王澤山水

[當塗]黃甲鴉、黃鉞花卉

元山、湯然水

畫、吳山山水、祝昭、陳醇儒水、金玠

梅、吳應水、何其介

組、程國全

[旌德]方應召寫蘭

[無為]朱觀象、後祺

[繁昌]俞文

[太平縣]湯燕生、湯

鳳陽清流、伍福霞水

[全椒]吳燾山水、郭吉桂雲林竹石木

[江舟]郭璟熙山水、吳湘

[睢州]余正

[廣德]

盱眙何禹疏人、何其介

[壽州]戚仁師、汪喬年山水、劉宗亭、汪際全山水

白描、劉宗亭、汪際全山水

[毫縣]周傑

[六安]楊甡、洪尋水、許恩溥

[新建]范金鏞花鳥、勒深之山水花卉

安徽人李菘山水花卉翎毛、韋布

[巢縣]陸龍騰、湯懋綱水、湯欲仁墨梅

吳文鑄花果

組、程國全

江西

[南昌]萬承紀山水人物仕女花鳥蘭竹、朱耷山水。竹木、花、夏之勳花卉、道濟石濤。山水蘭竹

[南城]程南雲竹梅

[金谿]張應雷

[臨川]李瑞清松石、李秉禮松石、李秉鉷山水、李秉銓墨蘭、李宗澣竹、李秉綬石

[南豐]趙維熙石、劉鳳起水

[九江]鄭南野

[德化]林模

[星子]查振旟山水

[義寧]陳衡恪花鳥山水人物

[鉛山]汪之寶　江右人釋興徹梅

[贛縣]黎岱竹石、蔡潄秋花鳥

[寄都]羅牧水

湖北

[江夏]何金壽山水小、景蘭竹、釋韻可花卉石、釋鐵舟寫竹、胡之森畫竹

[孝感]程正揆山水石

[蘄春]徐琛

[蒲圻]賀壽慈

湖南

鍾祥李又孫山、鮑鑑寫　沔陽高元美　荊楚人亢懷蘭　漢陽常道性　江陵鄧承謂墨　廣濟閔貞礬

善化湯鑾　湘陰李輔耀、楊光瑄　湘潭王岱人物花卉山水、陶窳、趙爾頤花卉　長沙釋寄塵竹、劉權之　益陽郭

都賢竹　湘鄉曾紀澤獅子　臨湘曾熙工木石、彭玉麐梅、余昌穀　清泉符翁卉花、譚學元山水　道州何紹基竹石山水、

何紹業花鳥、何維樸山水　邵陽簡大鼐、寗遂元　瀘溪唐受鶴山水　芷江鄭蘭竹　雲夢金樹荃水　桂陽盧

世昌蘭畫

四川

石竹

成都錢坫梅畫　遂寧張問陶花鳥畫馬、呂潛　華陽釋妙琴畫牛　奉節彭聚星畫竹　邛州廖繆山水　蜀人釋竹禪山水

福建

福州王之敬　閩縣陳寶琛梅寫　福清林希逸、施兆昂、郭人驥、黃用中竹山水、林雪　汀州華喦花鳥人物山水草蟲

先墨蘭、賀梁、宋祖謙山水、李年、卓晚春、林熊　侯官高士年竹、許友、張遠梅枝、李根佛像、沈葆楨山水、高瀱花卉，人物翎毛、許均、鄭洛英　南安方燮竹　晉江陳於五、釋正森畫梅、王弼寫　長樂高廷禮山水　蒲田宋珏山水、郭尚

永安李長熙、賴珍蘭　寗化伊秉綬水、伊念曾山、黎良德　將樂余重謨墨　連城張鵬翼

光澤范聯箕　詔安沈瑤池人物花鳥　安溪府泉州李清晃　延平翁光祖山水　順昌陳鯉、虞舜日山水花木　建甌張鵬　建安翁陵山水人物　閩人黃慎僑居揚州　古田陳蕙

台灣

王之敬、張鈺、陳必琛山水人物、盧周臣、釋澄聲、釋蓮芳、馬琬、呂成家、李中素竹鳥石、朱術桂、林元俊

仙佛花卉人物、宗楷蘭、徐昆山水、林在義花卉、許德瑗梅蘭竹菊、董漢禹松、鄔琦竹、劉煥、藍漣

芬、葉標元　惠安張植人花草翎毛　龍溪陳有為、黃掌綸、楊祺

石竹、徐元花

廣東　南海賴鏡水、謝蘭生、熊景星花卉、譚仲瑜山水、吳榮光山水　順德黎簡山、黃丹書山水、黃玉衡、蘇士訏、張思齊墨、張錦芳梅、林必仁山水、徐登、梁藹如、張如芝、陶窳、張應秋水、呂培竹　番禺陳澧、張維屏山、葉衍蘭、連平、顏鍾驥花卉、汪後來　新會高儼山水、陳在謙水、黃明薰水、黃其勤水、羅天池　電白邵詠水、邵詩　香山黃培芳山水、黃沃棠黑蟹　南雄李焜　東莞張敬修蘭、張嘉謨花卉人物墨蘭　欽州馮敏昌石蘭　潮陽黃璧山水　定安瓊州府張岳崧

廣西　臨桂龍啓瑞花鳥　桂林倪鴻、粟楷、馬秉良竹、蔣仁、蘇汝謙蘭　柳州王拯梅　鬱林陳璠墨岩善指　廣西人呂培蘭

雲南　昆明錢灃畫馬、陸樹堂竹、李相畫　滇人涂炳梅竹、倪蛻山水、徐煙梅居吳門、繆嘉蕙女花鳥

貴州　楊文聰　黔人孫廷冕

山東　歷城朱文震花卉翎毛　曲阜孔素瑛山水人物花鳥、孔毓圻蘭墨、桂馥寫蘭、孔麗貞、孔繼瑛　高密鄭文焯　膠州高鳳翰花卉、法若真山水　萊陽姜實節山水　滋化丁裕慶畫　惠民武定府李衍孫山水蘭竹　章邱李迺舒、魏秉鈺、孟傳昔竹、焦爾錕水　臨清周之恆山水　濟寧靳鈺梅　莒縣蔣清竹、顧復初山水、龔均花草　嘉祥曾衍東人物花鳥　安邱張在辛　掖縣張士保山水人物花鳥　曹州郭如儀花　東平王士熙　山東人張槃花卉、王誠山水

河北　宛平楊翰、米漢雯、佘觀國蘭、曹恆花卉、丘庭溶水　北京年王臣山水、釋明基山水竹、李鋼花卉、杜堇樹木

花草人物鳥獸

大興 鐵雲山水花鳥、朱沅墨竹、朱英果品、車基花卉、金鼎花、王祖光花、舒位花鳥草蟲、順天井玉樹山水、釋德彥墨竹、牛樞暐、陳務滋

曹代 東鹿耿邁 清河吳以誠、張煜花、曹珍竹、豐潤顧荃梅竹寫 北通州樊鎮花果竹石、王振聲花、李敬謨蟲魚、

煜蘭 靜海鳳棠萬水 天津畢紹棠山水、孟繼燻蘭寫、梅振瀛山水、於克勤竹蘭、趙野、趙仝山水人物、欒徽緯水山 南皮張之萬、劉陳水山 永年申頤、申涵

花 磁州王承楓水 文安高松山水小景 滄州戴朋說 景州李觀高 河北人楊翰山水、楊體之梅寫

鳥 張瑋竹石

河南
孟津王鐸山水、傅眉山水 睢州蔣予檢墨蘭 商邱李炳旦水山、李杙、宋犖水墨、襄人黃甲雲山水 夏邑李樹毅 大康許惟欽水山 澠池席慧文 河南

平陽儀寶華女 光州胡義贊山水 祥符劉源花鳥龍水、

人張瑋竹石

袁舜裔山水墨竹、周亮工

山西
太原傅山山水墨竹、傅眉山水 曲沃賀隆錫山水人物 河東薛雪寫蘭 榆次趙鶴竹蘭 洪洞李質醇 陵川陳政石竹 城西

陝西
賴鏡寫蘭 華州郭宗昌 醴泉宋伯魯山水花卉 華陰王宏撰 關中米漢雯山水 西安宋葆淳山水

甘肅
靖遠范振緒山水、阜蘭、唐璉

奉天
蓋牟、秀琬

滿洲族
高宗花竹梅蘭、德宗寫蘭、慈禧太后花卉、永瑆竹蘭、永瑢山水、允禧山水、元雋山水花卉、博爾都、甘源水山、如山石竹卉、伊齡梅蘭、廷雍水山、阿克敦布竹、成哲親王竹蘭、英和、唐英人物、崇恩水山、鄂棟夫人墨竹、瑛寶

水、瑩川蘭、圖清格花卉、銘岳果、允禧山水、鐵保梅、世善、奕劻、聯璧山水花卉人物、端方小景、薩克達畫蝶

高其佩人物花木指頭畫、於宗瑛人物花竹禽蟲、李世倬山水蔬果花鳥人物

漢軍族

魚龍鳥獸

籍貫未詳　姚仔、姚夫人、吳映瑜、陳鳳耋、釋開濟、黃大笙、王式杜花卉、朱易、吳暉、浦曙卿、翁子敷山水、

徐蟄夫、徐應媛墨蘭、戚著水山、陳洪疇水山、張春雷花石、張岳崧、葛繼常、顧長住、顧作崑梅、丁鎬、釋弘

瑜山、吳映瑜、丁鎬、李烺、孫冕堂、錢燦、釋道開、何觀國、沈尚忠水山、釋德立畫菜

書學闡微　　四一〇

第十一章　歷代各地書藝的實況

第一節　秦漢時代黃河流域書家的盛況

吾國書藝，在秦漢之際，為改革創造時期。秦代書家，《佩文齋書畫譜》雖列五人，胡毋敬、趙高無籍貫可稽。而多富有改造能力：上蔡李斯，刪大篆之繁冗，參為小篆。下邽程邈益大小篆方員而為隸書，上谷王次仲作八分楷法。當是時也，長江流域並無書家見之著錄。西漢史游作章草，後漢穎川劉德昇小變楷法，謂之行書。茲數人者，均為黃河流域之有名書家，眾所仰慕，有志書藝者，群相則效，一時善書之士，有曹喜、杜度、崔瑗、崔寔、張芝、張昶、蔡邕、師宜官、梁鵠、仇靖、仇紼之流，論其書藝，均超群絕倫，舉為世法中土之士，就近學習，蔚成風氣。《書品》：「子玉崔瑗擅名北中，跡罕南渡。」又謂：「子並（張超）崔家州里，頗相仿效，可謂醫鹹於鹽，冰冷於水。」《四體書勢》：「文舒（張昶）草書，次於伯英，（張芝）又有姜孟穎、梁孔達、田彥和及韋仲將之徒，皆伯英弟子，有名於時。」又謂：「羅暉趙元嗣者，與張伯英並時，見稱於西州。」〈書斷〉：「趙襲與羅暉並以能草見重於關西。」秦漢均都陝西，與東南各省交通不便，故書藝雖盛於西北，但以「跡罕南渡」，或祇「見稱於西州」，或「見重於關西」，造成當時西北文化圈的書家區域，

東南各省人士，未及沾溉。方以類聚，中土書家，更有集體研究，得有輝煌成績。《後漢書·蔡邕本傳》：「熹平四年邑、堂谿典、楊典、馬日磾韓說等奏求正六經文字，靈帝許之，邑乃自書冊於碑，使工鐫刻，立於太學門外，於是後儒晚學，咸取正焉。及碑始立，其觀視及摹寫者，車乘日千餘兩，填塞街陌。」共其事者，據洪适隸釋載尚有趙域劉弘、張文、蘇陵、傅楨、左立、孫表等，鴻都流風，稱盛一時；而東南人士參與其事者，只有浙江會稽韓說⋯江蘇淮安單颺二人而已，當其時，東南文藝遠不及西北。研習書藝，缺乏師範，獨學無友，不免孤陋寡聞，絕少善書之士，亦時地使然也。秦漢書家幾乎集中黃河流域。漢代書家，原不只下列人數，祇以當時碑碣，多不署名，其可考者武班碑為紀伯允書，郙閣頌為仇紼書，衡方碑為朱登書，樊敏碑為劉悵書，漢末之碑，常有附會為蔡邕書者。茲將《佩文齋書畫譜》所列書家註有籍貫者，分省列後⋯

黃河流域六十五人

陝西二十人　下杜秦程邈，長安西漢陳遵、谷永。後漢趙襲，扶風後漢杜林、馬日磾，華陰後漢楊賜，平陵後漢章德竇皇后、曹喜、蘇班、賈逵、徐幹，杜陵西漢張安世、張彭祖、羅暉、朱賜、杜度。安陵後漢班固、班超，南鄭後漢李郃。

河南十四人　上蔡秦李斯。陳留後漢蔡邕、蔡琰，商水後漢李巡，新野後漢和帝陰皇后、和熹鄧皇后、陰長生。邵陵後漢許慎，許昌後漢劉德昇、堂谿典、荀爽，南陽後漢師宜官，內黃西漢杜鄴。

山東九人　金鄉西漢孝成皇后、薛縣西漢叔孫通，東萊後漢左伯，曲阜西漢孔安國、孔光，樂陵後漢朱登，即墨後漢王溥，定陶後漢張馴，魯人後漢唐終。

河北八人　廣川西漢董仲舒，河間後漢張超，鉅鹿西漢路溫舒，上谷秦王次仲，涿郡西漢王尊，蠡縣後漢崔瑗、崔寔，邯鄲後漢靈帝王美人。

甘肅十二人　酒泉後漢張芝、張昶，下辨後漢仇靖、仇紼。隴西西漢李陵，朝那後漢皇甫規妻，成縣西漢董竭。

安定後漢梁鵠，烏氏後漢順烈梁皇后，隴西郡姜詡、梁宣、田彥和。

山西二人　陽平西漢張敞，代郡桑乾後漢李譜文。

長江流域二十二人

江蘇十二人　沛縣西漢蕭何、爰禮，豐縣西漢高祖、武帝、元帝、盧綰、劉向、劉棻，下邳西漢嚴延年，淮安

後漢單颺，東海後漢衛宏、王方平。

浙江一人　會稽後漢韓說。

湖北六人　蔡陽後漢光武帝、章帝、安帝、靈帝、北海敬王睦、樂成靖王黨。

四川三人　成都西漢司馬相如、揚雄，犍為後漢左姬（安帝生母）。

其他地區二人

貴州一人　牂牁後漢尹珍。

天竺一人　後漢攝摩騰。

　　秦漢時期，書家籍貫之可考者八十九人，天竺攝摩騰外，共有八十八人，茲將各省人數比例分列如下：

江蘇十二人　佔百分之二三·六四

陝西二十人　佔百分之二二·七

河南十四人　佔百分之一五·九

山西二人　佔百分之二·二七

甘肅十二人　佔百分之一三·六

山東九人　佔百分之一〇·二

河北八人　佔百分之九·〇九

浙江一人　佔百分之一·一四

以上黃河流域書家共六十五人，佔全數百分之七三·九六

湖北六人　佔百分之六‧八一

以上長江流域書家共二十二人，佔全數百分之二三‧七六

四川三人　佔百分之三‧四〇

貴州一人　佔百分之一‧一四

天竺二人　佔百分之二‧一四

以上其他地區書家二人，佔全數百分之二‧二七

統觀以上，當時黃河流域書家實居多數。至於江蘇書家，多在蘇北，以徐海兩屬為多。徐州為古之大彭國，項羽自立為西楚王曾都於此。其地夙稱要區，與齊汴為鄰，早已接受中原文化。海州地區，多為周代封邑，亦已沾染中州文化，故書家較多，至於吳地，周初尚為披髮文身之俗，文化未啓。春秋之句吳，雖居其地，但吳之強也，全以重用客卿，如齊之孫武，楚之申公、巫臣、伍員，中原武術，灌輸吳國，幾乎稱霸中原；不久為越所滅，越又被滅於楚，武力消失，文藝未興；故秦漢之際，蘇南並無書家一人。後漢時，浙江只有會稽韓說一人。說仕宦中樞，與議郎蔡邕友善，伯喈精於書藝，相與切磋說者謂孫說交納中原書友，書藝得臻精美。江浙書家，至三國兩晉以後，逐漸稱盛，雖當時人士樂於學習，要受政治之影響力居多，當於後文詳論之。貴州為邊徼地區，蠻夷盤踞，文化落後，牂牁尹珍，桓帝時自以生於荒裔，不知中原文化，從汝南許慎學習，乃知書藝與清之獨山莫友芝，遵義鄭珍，均一遊宦中土，接受中州文化得以書學名時，歸而化其鄉里，情狀相仿。

第二節　三國時代河南書家的獨盛

東漢之末，魏蜀吳三國鼎立，雖連年爭戰，而書藝未衰，藝鴻都遺徽，去之未遠；中郎法度，猶可復尋。魏都於鄴（河南影德）地處中原，文士雲蒸，書家鱗萃；曹氏父子，又復愛好文藝。魏武章草，雄逸絕倫，雖

在赤壁鏖兵之際，猶復揮毫賦詩。曹魏享國雖短短四十餘年而其家屬文帝、高貴鄉公曹植、文昭甄皇后，均有書名。國內傑出書家，又復挺生其地，如邯鄲淳、衛覬、鍾繇、胡昭、韋誕之徒，不獨擅名當時，且為後代楷式。（共有二十八人，內有籍貫者十六人，河南獨居其半）此外書家，吳居其次，共有十五人，蜀最少，計有七人，大抵來自外省宦居其地者，至蜀國以人能書者，只有譙周一人而已。三國君主均為漢族，文藝之士，身處亂世，尚得遂其自由意旨，擇人而事，如河南有書家十四人，除仕魏十一人外，二人仕吳。山東陽都諸葛氏叔侄兄弟，分投魏蜀吳三國，各遂其素願，不感困難；其視東晉南北朝南宋時期，外族南侵，文藝之士避寇南朝者，其情形迥殊，已於下文詳述之。三國書家籍貫可稽，載之《佩文齋書畫譜》者，共五十七人，兹將具有籍貫的書家人數列下：

黃河流域三十人

河南十四人　長社魏鍾繇、鍾會、鍾毅、宋翼、潁川魏胡昭、邯鄲淳、睢縣魏衛臻、陳留魏蘇林、虞松南陽魏劉廙，新野蜀來敏，汝南魏應璩，蜀許靖，河南人吳王趙夫人。

陝西五人　京兆魏韋誕、韋康、韋熊，杜陵魏杜畿、杜恕。

河北三人　清河魏張揖，涿郡蜀張飛，無極魏文昭甄皇后。

山東四人　陽都魏諸葛誕，吳諸葛融，蜀諸葛亮、諸葛瞻。

山西三人　安邑魏衛覬，祁縣吳王明山，晉人江偉。

甘肅一人　涇川梁鵠曾署魏假司馬。

長江流域二十五人

江蘇九人　彭城吳張昭，廣陵吳張紘、皇象，江寧吳蘇建，吳郡吳張弘、沈友，吳人劉纂、岑伯平、朱季平。

安徽五人　譙人魏武帝、文帝、高貴鄉公、曹植、夏侯玄。

浙江五人　富春吳大帝、景帝、歸命侯、山陰吳賀邵、朱育。

湖南一人　零陵蜀劉敏。

四川一人　西充譙周。

外國人二人

月支一人　吳釋支謙，天竺吳釋康僧會。

以上共有書家五十七人，除二人為外國籍外，共計五十五人，其書藝大都受自漢末，曹魏書家共有二十八人，其中河南人有十四人，以鍾繇、胡昭、韋誕、杜幾、衛覬、邯鄲淳、皇象為尤著，仕魏者居多。此時長江流域書藝，漸有開展之象。

第三節　西晉時代黃河流域書家的先盛後衰

兩晉書風鼎盛，書藝最工，時接漢魏，遺墨尚多，師承匪遙，酌其餘烈，自得新裁，雖曰前修已妙，轉覺後出彌妍，此係乎時會者一。晉代俗尚清淡，風流相扇，惡勞好逸，浮雲富貴，馳情翰墨，韻度高勝，至乃父子爭勝，奕世流徽，殫精以赴，藝極超脫，此係乎習尚者又其一。其時黃河流域，誕生書家，仍居多數，茲分列如後：

黃河流域一三二人，佔百分之七二・七八

河北八人　高陽許靜民，涿縣盧志、盧循，范陽張華，安國劉琨、劉興，雞澤宋挺，武邑牽秀。

山東四十四人　泰安羊固，費縣羊祜，臨沂安僖王皇后、王曠、王戎、王義之、王導、王凝之、王恬、王徽之、王洽、王操之、王渙之、王薈、王獻之、王珣、王涼之、王珉、王廙、汪夫人、王敦、劉超、王遂、王劭，沂水諸葛長民，荷澤卞壺、琅玡劉納、臨淄左思，泰山平陽（鄒縣）羊忱，營陵王襄，濟寧南嶽夫人，金鄉郗鑒、郗愔、郗曇、郗超、郗儉之、郗恢、郗夫人、

河南四十八人　尉氏阮籍、阮咸，杞縣江瓊、江統、江灌，鄢陵庾亮、庾懌、庾冰、庾翼、荀夫人、袁松山，南陽劉璞、樂廣，淅川范汪、范甯，西平和嶠，汝南應璩，睢陽王隱，考城蔡克，滎陽陳暢、楊肇、楊潭、楊經，沁陽山濤，淮陽殷仲堪，太康何曾、謝尚、謝奕、謝安、謝萬、謝夫人、溫縣晉宣帝、景帝、文帝、武帝、元帝、明帝、成帝、康帝、哀帝、簡文帝、孝武帝、齊獻王攸、武陵威王晞、會稽文孝王道子，許昌荀勗、陳逵。

山西二十人　陽曲王渾、王濟、王濛、王脩，安邑衛覬、衛恆、衛宣、衛庭、衛瓘、衛玠、衛夫人、聞喜裴遐、郭璞，太原王述、王坦之、王綏，榆次孫綽，晉人許靜、虞安吉，祁縣溫放之。

陝西五人　長安韋昶、王育、杜預，涇陽樂廣，華陰武元楊皇后。

甘肅六人　狄道辛謐，秦安郭荷，平涼皇甫定，寧縣傅玄，敦煌索靖，張越朝那。

長江流域四十九人　佔百分之二七·二二

江蘇二十五人　句容葛洪、許邁、許穆、許翽，無錫顧愷之，江都戴若思，松江陸雲、陸機、陸玩，銅山曹茂之、劉劭，邳縣張翼，吳郡岑淵、沈嘉、楊義，吳縣顧榮、張翰、朱誕、張嘉、張澄、張彭祖、蕭縣劉伶、劉悛、劉瓌之、劉恢。

浙江八人　紹興謝敷、謝靜、劉廞、王允之、謝藻、孔侃、孔愉、丁潭。

安徽五人　宿縣嵇康，亳縣戴逵，霍山何充，懷遠桓溫、桓玄。

湖北五人　江夏李充、李式、李廞、李志、襄陽習鑿齒。

江西三人　南昌熊遠，九江張野，鄱陽陶侃。

四川三人　廣漢王彬之、李意如，萬縣識道人。

外國人　康昕

統觀以上，黃河流域書家之眾，幾多於長江流域之三倍，河南居首位，與三國時情形相若，其次為山東山西，陝西河北。河南居天下之中，交通便利，曹魏西晉均都洛陽，文化易於集中，又以溫縣司馬氏，及太康謝氏鄢陵庾氏子弟，均為善書，故晉代書家，以河南為盛。山東為鄒魯之鄉，文化向極發達，永嘉以後，文人學士，不願居異族統治之下，相率南遷，茂弘子弟，王曠父子孫輩，多擅書藝，避寇江左，其新居雖在江浙，但仍沿用琅琊臨沂舊籍。郗氏為金鄉巨族，能書者多至八人，故山東書家居其次位。山西以安邑衛氏八人，太原王氏七人，亦多才藝，因居三位。長江流域書家，江蘇居第一位，蓋以東晉建都建康，人才集中，王謝郗庾四大著姓，均以擅書名時。逸少居會稽，子敬宦居吳興金陵，江浙人士受其薰陶，孕育書家，實屬不少。浙江居第二位，旅居江左，均多才藝。安徽湖北居第三位，湖南廣東僻處南方，當時書教猶未開發。中國文化趨勢，此時逐漸化及東南。東晉之時，黃河流域為異族佔據，人才南流，故書藝先盛而後衰，至於李唐統一南北，始得復振。

第四節　東晉時代書家的南遷

秦漢之際，黃河流域，書藝鼎盛，書家最多，其說已詳敘前文，並分見於〈書品〉、〈四體書勢〉、〈書

斷〉等書。

東南文化開發較後。承平之世，人民樂居故土，雅不願安土重遷；交通不便，書家的墨跡亦乏流播的機會。

迫至戰事發生，戰區或附近戰區人士，集體逃亡，書家亦居其一，其南遷者，始自東漢之末，河北鉅鹿張角領導黃巾，遍擾黃河流域各省，繼以諸侯之爭戰，北地幾無安土，書家始稍稍南遷。

然漢末紛爭，猶為內亂，三國鼎立，天下暫形小安，兵戰災禍，遠不如西晉之末為甚。永嘉之亂，外族內侵，中土紛亂。當其初也。漢王劉聰（匈奴族）入寇，洛陽淪陷，驟遭浩劫，懷帝被俘，使之青衣行酒，仍遭弒辱；於是名士遊宴新亭者，相視流涕。中原初次淪於異族，有志之士，義憤填膺，誓不與共戴天，咸思復國。東相率南遷，固不獨書家已也。此時東南文化，原不如西北；文人南遷，實為開發東南文化一大潮流，書藝自居其一。五胡亂華，人民蕩析流離，迭遭兵燹，慘不忍言。所謂五胡者，匈奴、鮮卑、羯、氐、羌、五種也。東漢以來，五胡先後移於塞內，勢力漸增；西晉之末，占據北方及西蜀，始於西晉永興元年，迄南朝劉宋元嘉十六年；在此百三十年期間，列國十六，連年爭戰，地方糜爛，中原初屬樂土，驟遭兵亂，居民不得已集體遊難他鄉，東晉書家南遷之眾，為有史以來最大的變動，影響亦極大。自南朝唐宋元明，以迄滿清中華，如日方中，化行南國。此書書家南遷之眾，何也？北方苦寒，久受外族的侵擾，不願受其奴役；南方人口較稀，地廣而又富厚，正待開發；又以氣候和暖，戰禍尚未波及，生活適宜，居家為便；更以東晉之初，極力吸引北方人士，以資助理；於是文人書家之南來，多於過江之鯽，其南來也每多率族逃亡，史書迭有紀錄。茲略述於後：

南晉北方書家旅居南土者　永嘉之亂，北方書家，多仕居江左，以王、謝、郗、庾四家為盛。謝氏原居河南陽夏，有書家七人，除何曾袁松山外，謝氏有五人，肥水之戰，安石破符堅百萬之眾，晉室中興，實利賴之。河

南鄴陵庾氏，有書家六人，山東臨沂王氏族大人多，弘茂逸少兩系，尤著書藝，安石弘茂寓居金陵，為當時巨族，劉禹錫詩所謂：「舊時王謝堂前燕，飛入尋常百姓家」是也。逸少旅居會稽，有終焉之志。子敬寓居桃葉渡，曾作歌送其愛妾，二王書藝，宣化江浙，六朝李唐，均重其書，已另文專述。山東金鄉郗氏，有書家八人。此外如郗鑒與王導同受顧命，蘇峻反，誓師討賊，晉室以安，寓居丹徒，立大業曲阿廆亭三壘，有終老之意。山東城司馬氏，自元帝渡江以後，其子孫久居金陵。河北范陽祖逖，在西晉之末，親率親黨數百家避地過淮陽營王袁，在洛京傾覆時，與親族渡江，晉室播遷，趙宋南渡，胡銓誕生其間，為瑜江，分為三支，定居安徽浙江江西三省。胡氏為華北大族，中經晉室播遷，廬陵一族，殆其主流，在中州以北者紛紛過淮南渡第一榜進士，文藝均有名於世。〈金門志〉：「金門濱外山也。晉時避難者入焉，髣髴武陵桃源境界。此巨族書家南遷之載在著錄可考者。其仕宦南方者，大都即安居其地，至死不歸。〈南史〉史臣曰：「晉世遷宅江表，人無北歸之計。」梁啓超著《中國地理大勢論》，其言曰：「大江左右，自晉南渡後，中原衣冠文物萃焉，故史公所死無二焉。異族佔居北土，書家富有民族意識，生則離鄉背井，死則寧埋客地，亡國之慘痛，生言關中三河之俗，自中世以來，乃見之江南。」假如東晉之初，文藝之士，淪陷北方，積年文藝，不能遠播，東南文藝之開發，或不能如是之速也。

北方書家仕居東晉者

山東 [臨沂]王導位太傅拜丞相，王恬為會稽內史，王洽歷官吳郡內史拜中，王劭為尚書僕射，王薈官至鎮軍將軍散騎常侍，王珣遷尚書令，王珉兼中書令，王廞歷太子中庶子司徒左長史，王敦拜侍中大將軍，王廙拜平南將軍，王邃累遷中領軍，尚書左僕射。王曠為淮南太守。王羲之為右軍將軍會稽內史。王玄之早卒。王凝之、安為江州刺史。王徽之為黃門侍郎。王操之為豫章太守。王渙之、王獻之為吳興太守徵拜中書令。王淳之、

僖王皇后獻之之女。劉超為右衛將軍。荀夫人王洽之妻。汪夫人王珉之妻。金鄉郗鑒封南昌縣公進位太尉。郗愔鑒之長子，徵拜司空。郗曇鑒之次子除徐兗二州刺史。郗恢曇之子，領泰州刺史，尋以為尚書。郗夫人逸少之妻。傅夫人郗愔之妻。濟陰琅邪劉訥散騎子率更令。陽都諸葛長民豫章刺史，領淮南太守。卞壼為尚書令，復加領軍將軍。濟寧南嶽魏夫人。泰山羊固累遷黃門侍郎。羊忱歷任太傅長史揚州太守，遷侍中。

河北　范陽盧循官至征虜將軍。方城張興過江，辟丞相掾太子舍人。廣平宋挺官至參軍。高陽許靜民王羲之之妻。

河南　溫縣晉元帝、明帝、成帝、康帝、哀帝、簡文帝、孝武帝、武陵威王晞。會稽文孝王道子。陽夏謝尚永和中拜尚書僕射。謝奕安之兄，為安西將軍，豫州刺史。謝安尚之從弟，拜衛將軍住金陵半山，有墩曰謝公墩。袁山松為吳郡太守。謝萬安之弟，為散騎常侍。謝夫人王凝之之妻。榮陽楊肇官折衝將軍荊州刺史。楊澤肇之子。楊經肇之孫。陳暢秘書令。順陽范汪六歲過江，後任安北將軍。范甯汪之子，補豫章太守免官。鄢陵庾亮隨父琛在會稽文帝甚器重之。庾翼亮之弟。庾懌遷輔國將軍。庾冰康帝時，為車騎將軍。庾準亮之孫為豫州刺史。荀夫人庾亮之妻。南陽劉璞父羲，為晉河內修武令。潁陰荀興。汝南應詹督五郡軍事。許昌陳逵領梁淮南二州太守。睢陽王隱元帝以為著作郎。殷仲堪為荊州刺史。

陝西　京兆韋昶。

山西　太原王濛官至長山令，哀靖皇后之父。王修濛之子，官至著作郎。溫放之官至黃門侍郎。王述散騎常侍尚書令。王坦之述之子，徐兗二州刺史。王綏坦之之孫，荊州刺史。榆次孫綽居會稽。聞喜郭璞王敦起為記室參軍。安邑衛夫人名鑠，晉人虞安吉。

甘肅

泰安郭荷徵為博士祭酒。敦煌傅玄越仕至梁州刺史。寧縣傅玄少時避難於河內。下邳張翼官至東海太守。

江蘇

彭城劉劭豫章太守。沛郡劉悛官至丹陽尹。沛國劉懷之官至御史中丞。

安徽

戴逵。

湖北

江夏李充遷中書侍郎。李廞與兄式齊名，後避難，隨兄南渡。李志仕至員外常侍與右軍同時。

華北

胡氏

北方書家葬埋南土者　王導墓在江蘇上元縣，王導山東臨沂人。王曠歿，自江州遷葬吳中，王曠山東臨沂人。殷仲堪墓在江蘇丹徒，殷仲堪墓河南陳郡人。郗曇墓在江蘇丹徒，曇山東金鄉人。王羲之墓在浙江山陰西南三十一里蘭渚山下。謝安墓初葬建康之梅山，南朝陳時由其裔孫遷葬長興縣東南六十五里三鵶村。

收集流亡志士　東晉之時，北土淪陷，中原人士居水深火熱之中，不能安其生活，思擇安居之所。東晉之初，盡力安撫難民，吸引北方民眾，任用文武賢能。〈晉書·王導傳〉：「......俄而洛京傾覆，中州士女，避亂江左者十六七，導勸帝收其賢人君子與之圖事，時荊揚晏安，戶口殷繁，導為政務在清靜......」〈晉書·謝安傳〉：「......時疆敵寇境，邊書續至，梁益不守，樊鄧陷沒，安鎮以和靖，禦以長算，德政既行，文武用命。」〈世說·政事篇〉注曰：「自中原喪亂，民離本域，江左造創，豪傑併兼，或客寓流離，名籍不立，太元中、外禦強民，蒐簡民實，三吳頗加澄檢，正其里伍。」所謂：「三吳澄檢，正其里伍」者使民得安居樂業，文事武功，咸得其所也。〈鑑易知錄〉：「時海內大亂，獨江東差安，中國士民避亂者多南渡江，王導說王睿收其賢俊，辟掾屬刁協、王承、卞壺、諸葛恢、陳頵、庾亮等百餘人，時人謂之百六掾。」

書家挾前賢墨跡以南渡者　西晉之末喪亂之際，書家猶挾名賢墨寶避難江左。蓋備以臨摹，並宣教於久遠也。王僧虔云：「導（王導）書有楷法，師學鍾衛，愛好無厭，喪亂狼狽，猶懷鍾尚宣示帖衣帶過江。」〈國史異

纂〉…「廙（王廙）得索靖書七月二十六日帖一紙，每寶玩之，永嘉中，乃四疊綴衣中以渡江，今疊蹟猶在」。

庾翼與王羲之書云…「昔有伯英章草十紙，過江亡失，常歎妙蹟永絕……」伯英章草雖過江亡失，其墨跡猶或

遺留江左也。〈書史會要〉…「王廙與衛氏世為中表，故得蔡邕書法於衛夫人以授義之。」〈筆勢傳〉…「廙

子羲之七歲學書，及年十二，見前代筆論於曠枕中，竊而讀之，……曠語義之曰：「待汝成人，吾當授汝。」」

東晉的南土書家

〈書學史〉列晉代書家共一百五十三人，內西晉四十人，東晉一百一十三人。〈佩文齋書畫

譜〉列晉代書家二百七十一人，西晉東晉並未分列，東晉立國較久，書家人數較多，其中有先仕西晉，後改仕

東晉者，如顧榮劉琨等是。西晉書家以黃河流域為多。東晉建都建康，北土人士居江左，或遷移南方者，已

列表於前。長江流域書家，另列表於後，其中以江浙為多，皖贛鄂蜀亦屬不少；而較南地區，如湘閩粵桂滇黔

等省，或以書教傳播較遲，故〈書畫譜〉未曾搜列其地書家。

江蘇　吳郡岑淵、沈嘉、楊羲、吳人顧榮、無錫顧愷之、句容葛洪、許穆、許翽，廣陵戴若思、彭城曹茂之、劉恢，下邳張翼，沛國相人劉恢、劉璵之。

浙江　山陰孔侃、孔愉、丁潭、會稽王允之、謝敷、謝靜、劉廞、謝藻。

江西　盧江何充、南昌熊遠、鄱陽陶侃、潯陽張野。

安徽　譙國戴逵、懷遠桓溫、桓玄。

湖北　江夏李充、李廞、李式、襄陽習鑿齒。

四川　廣漢王彬之、李意式，萬縣識道人。

籍貫未明者二十四人　韋弘、韋季、謝潘伯、向泰、費元瑤、張炳、謝發、李韞、陳基、傅廷堅、張紹、陰光、曹任、宋嘉、孔閭、辟閭訓、張熾、周仁皓、滿爽、裴興、徐令文、岳道人、法高道人、蔡夫人。

第五節　二王書藝的盛傳江浙

地方人才之開發，須得有力者之培養，湘鄉曾氏因有「原才」之作。新會梁啓超，精研歷史，有〈近代學風之地理的分布〉，及〈歷史統計學〉兩文，言之尤詳，其言曰：「有一陸子，而江右承其風者數百年；有一朱子，而皖南承其風者數百年；雖在風流歇絕之後，而其精爽之薰鑄於社會意識中不可磨滅，遇機緣而輒復發。」又言曰：「福建情形，與江西亦大略相等，我們想這種情形，係由文化之新開闢，從前這些地方，離中央文化圈很遠，一經接觸之後，再加若干年之醖釀醇化，便產出一種新化學作用，美國近年之勃興，就是這種道理。」明清兩代江浙書藝之發達，所以冠於全國者，實遠受二王薰鑄之功，至深且鉅。二王書藝影響力量之偉大，幾乎普及全國各地，而江浙為尤甚，試以事實證明之。

二王書藝當代已享盛名　逸少嘗以章草荅庾亮，翼歎伏，其致逸少書云，「昔有伯英章草十紙，過江亡失，常歎妙跡永絕；忽見足下荅家書，煥若神明，頓還舊觀。」此其一。羲之見蕺山（在紹興縣東）老姥持六角竹扇賣之，羲之書其扇，各為五字，人爭售之，其書為當世所重皆類此也。此其二，羲之得父秘藏枕中之前代筆說，不盈十許把，期月，書便大進，衛夫人見之，語太常王策曰，「此兒必見吾用筆訣，近見其書，便有老成之智，涕流曰，此子必蔽我名」。此其三。羲之既少有美譽，朝廷公卿，皆愛其才器，所謂才者，書藝當居其一，此其四。逸少嘗詣一門生家，設佳饌供給，意甚感之，欲以書相報，見有一新榧几至滑，王便書之，真草相半，為父誤刮去之，門生驚懊累日。此其五。羲之性好鵝，山陰曇䂮村有一道士，養好者十餘，王故往看之，意大願樂，乃告求市易。道士謂若書道德經兩章，便合群以奉。羲之半日寫畢，籠鵝而歸，此其六。羲之年四十七歲書〈蘭

亭序〉，其地在會稽山陰之蘭亭，揮毫製序，樂興而書，遒媚勁健，絕代所無，其時殆有神助，及醒後他日更書數十百本，終不及之，右軍亦自珍重，留付子孫傳掌。此其七。逸少每自稱我書比鍾繇當抗行，比張芝草猶當雁行也，曾與人書云：「張芝臨池學書，池水盡墨，使人耽之若是，未必後之也。」此其八。統觀上述各節，可知逸少書藝，在當代已自知必傳，人多向其索書留為瓊寶，如王敬仁求右軍為寫東方朔畫像讚，並自為獻之寫樂毅論，以為臨仿範書，其自信力，已極深厚。獻之為義之第七子，幼善執筆，義之早知其後當有大名，嘗書壁為方丈大字，觀者數百人。義之甚以為能，義之與高平郗公書云：「獻之善隸書，咄咄逼人。」知子固莫若父也。獻之幼時，以能書名，其中表親衛夫人，亦甚愛好之，特寫大雅吟，贈作範書。有一好事少年，故作精白紗襬衣，著詣子敬，子敬取而書之，草正諸體悉備，兩袖及褾略同。太元中新起太極殿，謝安欲使獻之書榜，以為萬代寶，獻之婉謝之。桓溫仕宦已經顯達，尚求子敬書扇，歷觀上述，可知子敬生時，書藝已負盛名，當時愛其書藝者當多左右果逐之，及門外鬥爭分裂，少年才得一袖耳。至宋代尚存子敬多量遺墨。《宣和書譜》：「今御府所藏八十有九幅」。東晉南朝，民間當更多弃藏。南朝劉宋，時接東晉，當時書家取法子敬，並親炙其教。子敬為吳興太守，羊欣之父不疑為烏程令，因得親筆於子敬，烏程丘道護，亦得面受子敬，而以羊欣為尤佳，故有「買王得羊，不失所望」之謠。此時江浙書家，多學子敬書藝，如山陰孔琳之，南蘭陵蕭思話、丹陽蔣紹之、秣陵陶珍寶等，俱師宗小王，故在南朝時，子敬書藝獨重東南。

墨跡留傳及於遐邇　古來書蹟留傳之久，為數之多，未有如逸少者也。虞龢〈二王書論〉云：「夫翰墨之美多以身後騰聲，二王之書，當世見貴。」故當其生也，友好鄉人求書者眾，留存者多，《晉書》義之本傳，載有〈致殷浩書〉，〈會稽王牋〉，〈遺謝安書〉，以章草〈答庾亮書〉，〈誓墓書〉等。四十五歲時，有〈辭郡

帖〉，〈會稽帖〉，〈在郡論事〉諸帖，如上虞縣事諸暨餘姚餘帖皆是。至〈蘭亭序〉除原稿外，尚繕有數十

百副本，初存浙地，暮年作筆陣筆勢論用筆賦等。義之嘗遊天台，還會稽，上洞庭題柱，為一飛字，有龍爪之

形，後人遂為龍爪書云。義之往都，臨行題壁。此外如〈溫州府志〉，〈萬曆舊志〉，〈甌江逸志〉等，尚有

記述逸少往遊其地，留有遺墨事實。其有懷疑者，暫不錄述。曹勛云：「義之與子姪軰書，草草似不經意，及

尋繹之，筆筆皆有位置。」曹勛所見義之家書當不至一種。至逸少死後，歷代書本所載遺墨更多。陶貞白云：

「右軍名跡，合有數首，黃庭經曹娥樂毅論是也。黃庭為第一。」又云：「大雅吟樂毅論太史箴等，筆力妍

媚。」李唐之初，太宗愛好逸少書法，出內帑金帛，購人間留存遺墨，有大王真跡三千六百紙，率以一丈二尺

為軸，太宗朝距東晉寧興逸少卒時，計二百五十六年，除民間未獻售者外，已有此鉅額留存，張彥遠〈蘭亭考〉

云：「褚遂良撰右軍書目內，行書五十八卷，共二百六十帖，以蘭亭序為第一。」章述〈敘唐朝書錄〉：「貞

觀六年正月八日命整理御府古今工書鍾王等真跡，得一千五百二十卷。」《宣和書譜》：「今御府藏羲之墨跡，事覺沒

入秘府，文帝知始興與王伯茂好古，多以賜之，由是大工草隸，甚得右軍法。」魯一同《右軍年譜》：「援證諸

帖，推尋紀傳，斷以永嘉元年為公生之歲。」又謂，「康帝甲辰二年獻之生。」陶隱居答梁武啓：「逸少自吳

興以前諸書猶未稱：凡厥好跡，皆是向在會稽時，永和十年中者。」觀此則逸少生於北方而長於南土。獻之之

生，當在南渡之後。二王書藝之精進，俱在江浙時間。江浙人士，仰慕高賢，當其生時，已競求墨跡，善加珍

藏，並有藏之墓窟者。愛好名跡，生死不渝。細按右軍遺帖名稱性質，大都分致其居處江浙之家屬親戚，以及

各地友朋同僚，多酬酢之書，饋贈便條。今〈故宮書畫錄〉中，尚存有〈快雪時晴帖〉等遺墨，可供參考。南

朝宋中書郎虞龢云：…「逸少為會稽，子敬為吳興，故三吳之地，偏多遺蹟，又是暮年遒美之時。」元趙孟頫論

書體云：「……渡江後，右將軍王羲之總百家之功，極眾體之妙，傳子獻之，超軼特甚，故歷代稱善書者，必王氏父子為稱首，雖有善者，蔑以加矣。」渡江左人士以書名者，傳記相望歷隋而唐。當是時，江左號禮樂衣冠之國，而北朝尚用武，其遺風流俗接於耳目，故江左人士以書名者，亦可謂盛矣。」虞龢南朝宋中書郎，少好學，精研書學，曾上明皇帝論書表，其大者各自名家，逸其名者不可勝數，亦可謂盛矣。」虞龢南朝宋中書郎，少好學，精研書學，曾上明皇帝論書表，著有〈法書目錄〉六卷，其晚年專習二王。」王獻之曾任吳興太守，羊欣幼時獻之曾為書裙，名賢鄉聞，子昂之論，自有所距生東晉極近，與二王同居會稽，所見所聞，自屬確切。趙孟頫元吳興人，王螯謂：「松雪翁最得二王筆法。」

文嘉謂：「其晚年專習二王。」王獻之曾任吳興太守，羊欣幼時獻之曾為書裙，名賢鄉聞，子昂之論，自有所據，虞趙俱為浙產，又均研習書學，其言更覺信而有徵。

〈晉書〉傳云：「義之初渡浙江，有終焉之志。」會稽佳山水，名士多居之，二王久居江浙，請更就其史實，與遺留墨跡分述之。土。逸少久居山陰，後人竟忘其原籍，琅琊臨沂稱逸少為會稽。二王父子為「山陰父子」。上項代稱幾於普遍應用，可知二王久居江浙，名重當地。東晉國都，建設於江蘇建康，逸少時居金陵嘗登冶城，戒人虛談而黜浮文。獻之仕宦日久，徵拜中書令，選尚新安公主，其女後立為安僖皇后，在金陵時，娶愛妾桃葉緣於篤愛，獻之嘗臨渡歌以送之，後人因名渡曰桃葉渡，其歌曰桃葉歌，跡其先後經過，足徵子敬住居金陵時之較長，其遺墨留傳自屬不少。唐太宗篤好右軍之書，親為晉書本傳作贊，復重金購求，銳意臨摹，且揭蘭亭以賜朝貴，故當時士大夫皆宗法右軍。及武后臨朝，猶向王方慶索右軍遺蹟，是以貞觀永徽以還，右軍之勢，幾奔天下。迨乎趙宋，太宗留意翰墨，因遣使購募古代名人墨帖，命王著摹刻為〈淳化閣帖〉十卷，凡大臣登二府，皆以賜焉。十卷之中，二王居其半。唐宋兩朝，書法尚王，幾定於一尊，沿至今日，書家猶以二王遺蹟，為臨池妙品，可謂源遠流長矣。

六朝陳釋智永為右軍七世孫，妙傳家法，為隋唐間學書者宗匠。〈石林避暑錄〉：「智永書全守逸少家法，

一畫不敢小出入千字之外。」積年臨書〈千字文〉，得八百本，江東諸寺，各施一本。書教偏傳浙土。又保藏

右軍〈蘭亭序〉，傳之其徒辯才，謹藏會稽嘉祥寺。唐太宗時，始由蕭翼給去。

唐盧攜〈臨池妙訣〉：「吳郡張旭言，自智永禪師過江，楷法隨渡。永禪師乃義獻之孫，得其家法，以授

虞世南，虞傳陸柬之，陸傳子彥遠，彥遠僕之堂舅以授余。」〈佩文齋書畫譜〉，釋智永列為南朝陳之書家，

其所謂過江，似指錢塘江而言，陳氏有國，轄區最小，幾乎僅保江南，不久為隋所滅。虞氏引述張長史之言：

「自智永禪師過江，楷法隨渡。」觀此可知以一人之遷徙，書教傳播之速，關係之重有如此者。〈唐書〉本傳：

「虞世南餘姚人，同郡沙門智永，善王羲之書，世南師焉，妙得其體。解縉〈書學傳授〉：「世南傳歐陽率更

詢，褚河南遂良，遂良傳薛少保稷，是為貞觀四家。」於此可知永禪師以逸少書法，授於虞永興，由虞再傳歐

褚薛稷，復由歐褚薛稷繼續普傳，其範圍自日益廣泛矣。

第六節　南朝延納北地書家

六朝之時，南北對峙，南朝文弱，北朝地廣兵強。南朝宋齊梁陳，沿東晉之舊，定都建康。劉宋之初，尚

稱強大，厥後疆土日削，齊梁陳三朝更無論矣。長江以北地區，當南北之衝，連遭兵禍，居民不能安居樂業，

祇求保全性命於亂世。南朝偏安江左，當地書家，安之若素；北地書家避寇南遷者，樂居其地，東北人士，令

人擁護當時政府，佐治重臣，率由南北分任其事。當時北方人士之在鐵幕以內者，得有機會，

常思南遷，求得生活之自由，人情之溫暖。按照當時情勢，北朝兵力之強，人民之眾，土地之廣，遠非南朝之

所能及，試觀〈文獻通考〉總敘，可知南朝地方之日蹙，戰事之失敗，至陳西不得蜀漢，北失淮肥，長江以北

之地，盡沒於周，又以江為界。北朝南侵，忠貞書家，不願臣事朔虜，南來書家，多於北土，可為文藝之士，對於民族意識之一大考驗，值得重視。南北朝漢族書家有籍貫可考者，共二百九十五人。北朝立國較久，長江流域及廣東書家共有一百零五人。黃河流域淪陷地區遷居南朝者九十七人，兩共二百零二人。北朝立國較久，而書家之有籍可稽者，祇有九十五人，實際人數，不及南朝之半，此則祇就仕居而言也。如以原籍考之，則北朝書家，幾於有去無來：南朝書家之北往者為數極少，列表如下，藉資參證。

朝別＼省別	江蘇	浙江	安徽	江西	湖北	四川	廣東	河北	山東	河南	山西	陝西	甘肅	寧夏	青海	遼寧	統計
南朝書家	六一	三七	一	一	二	一	一	一	四三	四三	四		三	二			二〇〇
北朝書家	九	四	一	一	一			二四	一五	一九	一二	七	一			一	九五

北朝書家南遷者，以山東、河南、甘肅三省為最多，超出原有書家半數以上：山東書家共五十八人，而仕居南朝者四十三人；河南書家六十二人，而仕居南朝者四十三人；甘肅書家四人，而仕居南朝者三人；寧夏只有書家二人，悉數南遷。文藝之士，眷懷祖國，因不計其遷播之艱困，而樂居祖國之懷抱也。至南朝書家在北朝者先後只有十五人，兵亂之際，有隨其家長自幼避難北方者，有兵敗而被俘者，有思奔而被俘者，有思奔南朝而被截獲者，心懷故國，未遂初懷，不得已作詩文以自傷或於遺囑以見志，不免遺恨終天，詳情已另載下節。總之，南北朝書家產地，北多於南，外族侵擾，楚材反為晉用，南方政治文化，因得逐漸開展，非始料之所能及也。

第七節 南北朝時期書藝的北流

典午中衰，衣冠之族，南北播遷；南朝宋齊梁陳，畫江而守，北朝後魏、北齊、北周、隋跨河而治。北朝文物，不及南朝之盛。西晉書藝，沿魏之舊，楷書行草效鍾繇、衛瓘、索靖之體。鍾繇三國魏河南潁川人，衛瓘晉之山西安邑人，索靖甘肅敦煌人。鍾書天然第一，妙畫許昌之碑，窮極鄴下之牘。衛瓘位居顯要，仕於西晉，常居帝都，書藝盛傳於時。晉初衛索並稱，所謂一台二妙，競效其書。兩家奕葉繼軌，徽美未殊，故西晉之初，中州盛傳鍾衛索靖之書，及其末也，分傳南北，北朝亦流傳鍾衛索靖之書，以崔盧江王為盛。其次為南朝流寓北土之書家，為數不多。崔盧江王，其祖先本仕西晉，或以避難，或以原籍仕居北朝。崔氏家居清河，淪陷敵寇，其仕北魏，並非初志。崔盧江氏，原習鍾衛之書，累世工書，流傳極廣，北朝字跡勁古，石刻尤多，書體亦以北朝為至備。康有為《廣藝舟雙楫》稱：「魏碑無不佳者，雖窮鄉女造像，而骨血峻宕，拙厚中皆有妍態，構字亦緊密非常。豈與晉世皆當書之會耶？何其工也！嘗江漢遊女之風詩，漢魏兒童之謠諺，自蘊蓄古雅，有後世學士所不能者。」說者謂北朝書藝，普傳民間，崔盧江王四氏宣化之功，為力居多。《書林藻鑑》謂：「據《北史》魏齊周書，《水經注》、《金石略》諸書，所載不下八十餘人，大要魏初並學崔盧之書，兩家皆世業不替，而崔氏尤盛。」惜乎北朝書家姓氏，未盡見，於書史多藉石刻以傳，即有姓字，無從考其事蹟，至太和孝文帝間，書法高古，多為不朽之作，雖屬異代，猶視為瑰寶也。後魏建都盛樂，即今之山西定襄縣，始遷都洛陽，為時已閱九十餘年，故燕魯汴等地人士，就近仕魏，宣揚書藝者，可稱北流，茲先將盧崔江三巨族書家在北土者分述之。

盧氏　盧志，世居范陽，洛陽沒，志北投并州刺史劉琨，中途為劉粲所殺。子諶為晉司空劉琨從事中郎，諶子偃孫邈，並仕慕容氏，元帝之初，徵諶為散騎中書侍郎，而為段末波所盡，邈不得南渡，後遇害，諶每謂諸子曰：「吾身沒之後，但早有聲譽，值中原喪亂，與清河崔悅等，並淪非所，雖俱顯達，恆以為辱；諶每謂諸子曰：「吾身沒之後，但稱晉司空從事中郎爾。」志書法鍾繇，子孫傳業，兼善草書，累世有名。伯源（六世祖諶）習家法，代京宮殿，多其所題。

崔氏　崔宏，清河東武城人，祖悅，仕石季龍。父潛，仕慕容氏，並以才學稱。宏少有儁才，號曰冀州神童。宏祖悅，與范陽盧諶，並以博藝齊名，諶法鍾繇，悅傳子潛，潛傳子宏，世不替業，故魏初重崔盧之書。宏自非朝廷文誥，四方書檄，初不妄染，尤善草隸，為世所摹，楷行押特盡精巧。

江氏　江式陳留濟陽人。往晉之初，與父兄俱受學於衞覬，古篆之法，倉雅方言，說文之誼，並收善譽。六世祖瓊，善蟲篆訓詁，洛陽之亂，避地河西，數世傳習斯業，所以不墜。永嘉之亂，瓊棄官投張軌，子孫因居涼土，世傳家業。祖強內徙代京，上書三十餘法，各有體例。式少專家學，篆體尤工，洛京宮殿，諸門板題，皆其書也。延昌三年三月上表論書，意在改善書藝。式兄順和，亦工篆書。

王庾蕭三氏　王庾蕭三姓書家在北朝者，雖非巨族，但對北方書藝具有影響力量，因再述之。王褒，原籍瑯琊，特善草隸，褒名亞於蕭子雲，並見重於世。王褒既至長安，周太祖喜曰：「昔晉平吳之利，喜得二陸，今定楚之功，群賢畢至，可謂過之矣。」〈述書賦注〉：「當平涼之後，王褒入國，舉朝貴胄，皆師於褒。趙文深亦改習褒書，然竟無所成。」又云：「唐高祖師王褒，得其妙，故有梁朝文格。」北朝原乏文藝有名之士，故周太祖之重任王庾，在朝固以得人為慶，在士大夫民眾方面，亦可師承有自，故舉朝貴胄，皆師於褒也。

庚信，新野人，晉元帝時，出使西魏，值大軍南討，遂留長安。周孝閔時特加重任。以善行草稱，時南北流寓之士，各許還其舊國，獨信與王褒惜其文才書藝，留而不遣。亦為北方君主愛好南人文字之一證。子山因有鄉關之思，作哀江南賦，以見其志。

蕭概，退之子。建業陷入東魏，概隨父退入魏，好學善隸，在南土稱為長者。

蕭撝，梁武帝之從子，在梁封永豐縣，侯景作亂，時宗室在蜀者，惟撝一人。周文帝遣其入成都，不得已仕周。善草隸書，名亞王褒。北魏既多書家，造像風氣又盛極一時，洛陽龍門造像，多以萬計，其誌刻書法最精者，有二十品，書有萬體，概稱之曰龍門體，亦書法中異軍特起者也。

第八節　南北朝書藝的對峙

東晉之後，據有北土者，為後魏：先居盛樂，後魏太和間遷都洛陽，東魏為北齊所篡。西魏為北周所篡，建都長安。北周滅北齊，建都於鄴。後魏北周皆鮮卑族，北齊雖為漢族，而同化於鮮卑。隋文帝代周滅陳，自東晉以來，南北對立一百五十年至隋始歸統一。

南朝書家，大都宗奉二王，其間以宗小王者為多，次及逸少，又次及元帝。宗小王者有宋羊欣、謝靈運、孔琳之、蕭思話、范曄、薄紹之、邱道護、齊高祖、王僧虔、王籍等；宗逸少者有齊劉休、陶隱居、陳始興、王伯茂、蕭逸等，鍾王并資者，有梁蕭子雲、阮研、陳鄭仑等。

北朝承趙燕書藝，大都出於崔盧，北魏盧氏之善書者，有盧魯元、盧伯源、隋盧昌衡；崔氏有崔浩、崔簡、崔光、崔高客、崔挺，而敦祎、黎廣均習崔浩之書，此外書家以江氏為著。江強、江式、江順和，均以書名當

時.;又如北魏鄭道昭、王遠、穆子容，書法獨樹一幟，後代頗多宗仰者，周趙文深、隋盧昌衡、史陵亦善書，

後代書家品評南北朝書藝之優異者，以《語石》能得其扼要，茲摘錄於後，以資參考：「隋以前碑版有書可考

者，南朝以梁貞白為第一，貝義淵次之。北朝以鄭道昭為第一，趙文淵次之，其餘南之徐勉、北之蕭顯慶、王

長孺，穆洛、梁恭之皆人能品。鄭道昭雲峰山上下碑，及論經詩諸刻，上承分篆，化北方之喬野，如篳路藍縷，

進於文明，其筆力之健，可以軋犀兕，搏龍蛇，而游刃於虛，全以神運。唐初歐虞褚薛皆在籠罩之內，不獨北

朝第一，自有真書以來一人而已。……余謂鄭道昭書中之聖也，貝義淵學仙而未能翀舉者也，然亦沖和有

道氣，其所書祇存蕭憺一碑。趙文淵有〈華嶽廟〉一碑，北史稱其有鍾王之則，寶泉《述書賦》云，『文淵孝

蟬蛻氛滓。句曲館碑，如仙童樂靜，不見可欲，皆不食人間煙火者。焦山瘞鶴銘，如天際真人，

逸，獨慕前蹤，至師子敬，如欲登龍門，有宋齊之面貌，無孔薄之心胸，今觀其書雖險勁，未脫北書獷惡之習，

視鄭道昭，譬之聖門，尚不在遊夏之列。』」

六朝書藝，有名後世，但當時南北風尚異趨。歐陽修云：「南朝士人氣尚卑弱，字書工者，率以纖功清媚

為佳。」趙孟堅云：「晉宋而下，分為南北，南方多樸，無隸體，無晉逸雅，謂之氈裘氣。」此為論南北朝書

法風尚之最顯著者。總觀上說，歐意輕南，趙旨貶北，意有不同；至阮元作〈南北書派論〉，謂：「南派乃江

左風流，疏放妍妙，長於啟牘。北派則是中原古法，拘謹拙陋，長於碑榜。」此種持論，各有所見，近人馬宗

霍著〈書林藻鑑〉謂：「南方水土和柔，其俗善變，故書喜出新意。北方山川深厚，其俗善守，故書猶有舊規；

必謂新不如舊，見失之固，必謂新定勝舊，見失之偏。」鄙南重北，或崇南抑北，均未足為定論。要之，南北

書藝之異趨，由於地方風尚之不同，書藝之剛柔，因亦各崇其所好，故《語石》有云：「……尤可異者前人謂

北書方嚴遒勁，南方書疏放妍妙，囿於風氣，未可強合。」可稱持平之論。魏齊周隋之世，書藝雖多佳品，但

字多別構，幾成習尚。〈語石〉：「北朝喪亂之餘，書跡鄙陋，加以專輒造字，猥拙甚於江南，乃以百會為憂，言反為變，不用為罷，追來為歸，如此非一，遍滿經傳。」當時有識者深知其非，故江式〈論書表〉云：「皇魏承百王之季，世易風移，文字改變，篆形錯謬，隸書失真，俗學鄙習，復加虛巧談辯之士，又以意說，炫惑於時，難以釐改。」因有釐正字體之建議。〈後周書・趙文深傳〉：「太祖以隸書紕繆，命文深與黎景熙、沈遐等依說文及字林，刊定六體，成一萬餘言行於世。」足徵北朝書藝雖多佳品，究以缺少積學之士，施教平時，根柢淺薄，任意別構，不合字學原理，認為病詬。

第九節　隋代書家仍以黃河流域為多

隋代立國淺短，享祚三十年，書家人數較少，〈書畫譜〉列隋代書家三十三人，其中籍貫可考者共二十一人，黃河流域十六人，以河南為最多。長江流域祇有五人而已（蘇二人、浙三人）；至東南各省書藝，其時猶未開展也。六朝諸國南北對峙，閱時二百餘載，隋文帝統一中原，結束政治上悠久的分裂局面；煬帝開鑿運河，南北文化漸趨統一，實為政治上文化上最大的轉捩時間。唐初書藝，多隋末遺材，如虞世南之受學於釋智永，唐高祖師王袁，太宗、漢王、元昌書均受之史陵，高士廉、李百藥、傅奕等，均隋之遺老；故唐初書藝，猶有隋之流風餘韻；康有為〈廣藝舟雙楫〉論隋以前及唐書藝曾作一比較，其言曰：「唐以後之書疏，唐以前之書茂；唐以後之書薄，唐以前之書厚；唐以後之書爭，唐以前之書和；唐以後之書曲，唐以前之書直，唐以後之書縱，唐以前之書舒；唐以後之書歛。」故有卑唐之論。茲將南北書家分列於後：

黃河流域

河南　南陽杜頠　湯陰趙孝逸　考城蔡徵、蔡君知　陽夏袁憲

陝西·扶風竇慶、竇璡　華陰煬帝、楊素

山東　平原趙仲將　東武城房彥謙

河北　范陽盧昌衡　幽州釋知苑

山西　太原冀儁　河東閻毗　汾陰薛道衡

長江流域

浙江　會稽虞世基、智果　餘姚虞綽

江蘇　彭城劉顗　江南殷胄

第十節　唐代書藝的統一和發展

唐代書藝，上接六朝，師承有自。太宗篤好右軍書法，重金搜購，士大夫相率宗法右軍。六朝之世，派分南北；至於唐初，風尚驟變，宗奉書藝，幾歸一尊。隋末唐初，虞世南師事同郡逸少七世孫釋智永，妙得其體，晚年正書，遂與王羲之相後先。岑宗旦云：「世南潛心義之，蓋若顏子之亞聖。」虞道園跋虞世南真蹟云：「永興公書啟盛唐之作。」伯南受藝於鄉賢，書宗逸少，影響唐代以及後世。

唐代書家之盛，超越前代，《佩文齋書畫譜》載，六朝以前書家，統計有二百九十六人，而李唐一代，已有書家四百七十人；蓋唐代將書學列入國學，置書學博士，日學書一幅，以書為教，故論者謂唐代書藝已失雄厚之氣，又乏韻逸，不如六朝；然學習書藝，風靡天下，書家之眾，遍及各地，書教普傳，不復為士大夫階級

之專有藝術。寫經之士，書蹟精美，而無名籍者，所在都有。自唐以迄元明清，善書者日眾，唐代之影響力，實屬不少。

唐代立國較久，天下統一，南北交通既極利便，碑碣古帖之流行日廣，代生名家，尤能就近取材；如浙之虞、褚，蘇之張旭、李邕，湖南之歐陽詢父子與釋懷素，山東之顏真卿，陝西之柳公權，山西之薛稷，河北之李陽冰，均係傑出書家，另出新意，自成一家，可稱南北書藝平均發展時期，後世喜學顏、柳、歐、褚、蘇、趙諸體，唐居其四，可稱極盛。

六朝書藝，顯分南北，隋雖統一天下，享國日淺。隋煬帝開鑿運河，南北水路交通，方始稱便。煬帝在位不久被弑，在文化方面，尚未能利用發展，唐承隋祚，立國日久，文學書藝之盛，遠勝前代，南北交通，往來無阻，故書藝之傳布，因以日廣。文學地理，常隨政治地理而轉變，新會梁啓超著有《中國地理大勢論》，說得最為透切，摘錄原文，以供參考。「夫在昔日之燕，不足輕重也如彼……其轉捩之機，皆在於運河，中國南北兩大河流各為風氣，不相屬也。自隋煬濬運河以連貫之，而兩河之下游，遂別開交通之路。夫交通之便不便，實一國政治上變遷之最大原因也。自運河既通以後，而南北一流之基礎，遂以大定，此後千餘年間，分裂者不過百年耳；而其結果，能使江河下游，（中略）大抵自唐以前南北之界最甚，唐後則漸微，蓋『文學地理』，常隨『政治地理』為轉移。自縱流之運河既通，兩流域之形勢，日相接近，天下益日趨於統一，而唐代君臣上下，復努力以聯貫之。（中略）書家如歐、虞、褚、李、顏、柳之徒，亦皆包北碑南帖之長，獨開生面。蓋調和南北之功，以唐為最矣。由此言之，天行之力雖偉，而人治恆足以相勝，今日輪船鐵路之力，且將使東西五洲合為一爐而共治之矣，而更何區區南北之足云也。」

第十一節　五代紛亂中書藝的流播

五代在唐宋之間，立國淺短，干戈紛擾，道喪文敝，書藝似無足稱者。然上承李唐，下接趙宋，啓迪後學；過渡之際，武人驕將，字畫尚有可取之處，文藝之士，尤多規範。其間如王文秉之小篆，李鄂郭忠恕之楷法，楊凝式之行草，歐陽永叔亦嘗稱之。九經印板多出李鶚之手，為後世刻書之祖，楊凝式書宗二王，楷法精緻，蘇子瞻許為書之豪傑。後蜀有石經之刻，追蹤前代。南唐後主出秘府珍藏，命徐鉉刻帖四卷，名〈昇平帖〉，有功後世，他如王著、徐鉉、郭忠恕，其初分仕後蜀、南唐、後周，均以書藝顯於北宋，皆五季之遺材也。錢鏐之裔，仕北宋善書者有八人之多，亦五代之遺教也。

五代除梁唐晉周外，割據之國，尚有十國，時間短促，事極紛亂，治史者視為畏途。五代外族之君有三，漢族居二。十國之主，全為漢族。《書畫譜》所列當時書家共有一百十二人，其有籍貫者六十人，外族二人，茲特列表於後。可以觀察各省書藝之盛衰，流播之實況。劉龔稱帝於廣州，國號越，後改稱漢，是為「南漢」。在十國中，享祚較久，傳四主，六十八年，建都南海，中原文教傳播南疆，至今廣州一帶，猶存南漢遺蹟。《語石》：「五季群雄石刻，流傳之富，首推吳越，南漢次之。西蜀南唐又次之。嶺南吳石華，熟精鄉邦掌故，既據《南漢紀》，又輯《金石志》二卷；然雲門匡聖匡直兩碑，僅見匡聖拓本，而〈匡直大師塔銘〉，但據《乳源縣志》，錄其文而已。近時新出土者，有大寶五年，〈馬二十四娘墓券〉。江陰金武祥太守在容縣，搜得〈南漢都嶠山經幢造像〉及〈中峰五百羅漢記〉〈靈景慶讚齋記〉，皆石華所未見。」文藝記於南國，為有史以來之一大收穫。五代十國之際，文藝之士，錯

五代	國別 項別	開國者（種族）	都城 （所據地方）	立國年數	備　註
	後周	郭　威（漢族）	汴	九	
	後漢	劉知幾（沙陀）	汴	四	
	後晉	石敬瑭（西夷）	汴	十一	
	後唐	李存勗（沙陀）	洛陽	十四	
	後梁	朱全忠（漢族）	汴	十七	
十國	吳	楊行密	淮南	四六	據淮南兼有江西地。
	前蜀	王建	四川	三五	有四川全省，及甘肅省南部，陝西省西南部湖北省西部。
	南漢	劉龑	南海	六七	有今廣東及廣西南部。
	閩	王潮	福建	五五	有今福建全省除南隅一小部分外皆其地也。
	吳越	錢鏐	兩浙	八四	有今浙江全省及江蘇省西南部，福建東北部之地。
	楚	馬殷	湖南	五六	馬殷據長沙稱楚國王有今湖南全省及廣西東部地。
	南平	高季興	荊南	五七	有湖北省江陵，公安，監利，松滋諸縣地。
	後蜀	孟知祥	四川	四一	有今四川省及陝西省南部之地。
	南唐	李昪	江南	三九	有今江西全省及江蘇，安徽二省境內，淮水以南地。
	北漢	劉旻	山西	二九	有并忻代蔚沁等地。

五代十國書家遷流表

省	縣	書家	仕居
江蘇	廣陵	李建勳、馬延巳	南唐
	揚州	徐鉉	南唐
	碭山	梁太祖、梁末帝	梁
	徐州	元帝、後主、吉王	南唐
	姑蘇	釋無作	梁
	江南	王文秉、應用	南唐
	吳人	滕昌祐	後蜀
江西	豫章	宋齊丘	南唐
	江西人	先主种氏	南唐
浙江	蘭溪	釋貫休	前蜀
	括蒼	杜光庭	前蜀
	餘杭	羅隱	吳越
	慈谿	唐希雅	南唐
	嘉興	林鼎	吳越
	臨安	武肅王錢鏐、忠懿王俶、錢傅瑛、錢弘儀、錢弘仰、錢	吳越
安徽	合肥	楊渭	吳

省	縣	書家	仕居
湖南	湘陰	胡恬	後蜀
湖北	襄陽	魏國夫人陳氏	後唐
	江夏	保儀黃氏	南唐
四川	成都	黃居寶、孫逢吉、蜀後主公氏	後蜀
	臨邛	黃崇嘏	前蜀
	西蜀	馮侃、偽蜀童子、李夫人	後蜀
福建	閩人	釋應之	南唐
廣東	連州	石文德	楚
河北	大名	羅紹威	梁
	博野	李從曬	後唐
	范陽	盧汝弼	後唐
	燕人	盧震	後唐
	幽州	高越	南唐
	邢台	太子玄喆	後蜀
	邢台	潘佑	南唐
	中山	世宗、豆盧革	後唐

省	縣	書家	仕居
山東	臨沂	顏頵	南唐
	濰縣	韓熙載	南唐
	寇縣	楊邠	漢
	莒人	蘇武功	南唐
河南	沁水	荊浩	梁
	洛陽	馮吉	周
	許州	王宗壽	前蜀
	上蔡	劉龑	南漢
陝西	華陰	楊凝式	梁
	杜陵	韋莊	前蜀
山西	聞喜	薛貽矩	梁
	太原	劉承鈞	南漢
甘肅	天水	王仁邠	漢
	隴西	李中	南唐

綜遷播，構成文化的交流，影響甚鉅。如楊凝式，陝西華陰人也，久居洛陽，佛道祠觀，山川名勝，輒引筆吟書，傳布久遠。杜光庭，浙江括蒼人也。仕蜀寓滇，嘗書蒙國大詔碑，精妙有法。韓熙載，山東濰縣人也。仕居南唐，分書及畫，名重當時，見者以為神仙中人。釋貫休，浙江蘭溪人也。入蜀，王建遇之厚，蜀中及廣西尚有其遺蹟。當地書藝之流傳，賴多客卿。後唐太祖沙陀族，題名正書，留在曲陽北嶽廟中。子明宗曾書千峰禪院勅，留存山西澤州，外族善書，已臻漢化。

第十二節　北宋和南宋書藝的盛衰

論到北宋和南宋書家的多寡，即可知統一政府和偏安時代的文藝情形不同。統一政府，文人安居樂業，文藝得自然的發展。偏安時代，外族侵凌，北方地區，文藝的進展，就受到極大的阻礙。歷查史蹟，北土淪陷，書家每每大舉南遷，構成了中國民族堅拒外寇，南北文化最大的演變。第一次為永嘉之亂，第二次南北朝之對峙，第三次為靖康之變，金人南侵，高宗移都臨安，漢族人士紛紛南遷，人文薈萃，東南文化，日漸開展，北土文藝日漸衰落。《陔餘叢考》紀錄南渡時，名臣之裔，以及將帥之南遷者頗詳，可以參證，茲錄如後：

宋南渡時，凡世之官於朝者多從行，如韓肖佗冑，皆肖之曾孫也，王倫，且之裔孫也。呂本中、祖謙、祖儉、祖泰，皆公著後也。常同，安民之子也，晏敦復，殊之後裔也。葉石林記南渡後詔隨駕官員攜眷屬者，聽於寺廟居住。又李心傳《朝野雜記》，渡江後將帥：韓世忠，綏德軍人；曲端鎮戎軍人；吳玠、吳璘、郭浩：德順軍人；張俊、劉琦、王燮，泰州人；楊惟忠、李顯忠，瓊州人；王淵，階州人；馬廣；熙州人：楊政，涇州人；皆西北人也。劉世光，保大軍人；楊存中，代州人；趙密，太原人；苗傳，隆德人；

岳飛，相州人；王彥，懷州人；皆北人也。據此知宋室南渡，不惟文人學者從之而南，即將帥武人之生平西北者，亦多居於南方，舉各地優秀之人，皆居江淮以南，宜江淮以北之民族，逐漸退化。以其中北方書家，多為抗金名將。北宋開國之初，太宗留意翰墨，書宗二王，創刻《淳化閣法帖》，朝臣繼起覆刻閣帖，蔚成風氣；當時書家除蘇黃米蔡外，名家輩出，如徽宗、趙克繼、范仲淹、蘇舜欽、蘇舜元、石延年、章友直、蔡京、薛紹彭、杜衍、林逋、朱熹、陳摶等，皆一時之彥，為宋代書藝最盛時期。至於南宋，北土書家，不獨人數銳減，書藝亦復較遜。北宋立國一百六十四年，南宋享祚一百五十三年，相差只多十三年，時間相仿，而盛衰迥異。

《佩文齋書畫譜》、《書林藻鑑》所列兩宋書家，均未劃分南北，不易查考，惟祝嘉《書學史》，將北宋南宋書家，分別開列，雖搜列人數較《書畫譜》等為少，茲為便於統計起見，擇其籍貫可考者，暫據以為準，統計北宋書家計一百四十六人，南宋五十五人，茲將各省人數分列如後：

代別＼省別	河南	河北	山東	山西	陝西	甘肅	江蘇	浙江	安徽	江西	湖北	湖南	四川	福建	廣東	統計	
北宋	二八	二〇	四	六	四		一〇	一六	二	五	八	八	一八	一七	三	一四六	
南宋	六	四	一				二	六	一二	三	一〇	一	一	一	六	三	五五

北宋都汴，故黃河流域書家居多，河南居首位，河北次之，以趙氏宗室多善書藝也。四川福建有蘇洵、蔡襄之倡導，浙江有吳越王之後裔，多善書藝，人數較多。至於南宋，北方文藝之士南遷者多，故河南河北書家驟減。高宗雅擅書藝，文士雲蒸，故浙江書家特多。此時文化南移，江西廣東，亦多書家，其來有自。

五代石敬瑭割燕雲十六州於契丹，至北宋時，未能收復。女真滅遼，奄有其地。南宋之時，女真地廣兵強，

民族特殊的表現。

書家之世居淪陷區域，未能脫離鐵幕者，據祝嘉《書學史》紀錄共有十人，如河北易州任詢，麻九疇，磁州趙文秉，大名史公奕，山西吉州王予可，河東王庭筠，河中張天錫，太原王渥，陵川郝天祐，郟西馮翊黨懷英，此外有山東東平王仲元、趙渢，河南彰德王競，許州張轂，相人李澥，建州吳激人等，書家明夷夏之防，富有民族意識，故南宋雖偏一隅，而自由區域書家，除被金人強留居金土者外，絕少樂意仕居金土者，此為中國書家對於民族特殊的表現。

第十三節　遼金學習中國書藝的異趣

遼金俱起塞北，與兩宋壤地相接，其立國時間，殆與宋相終始；但兩國學習我國書法，所抱態度，卻不相同。契丹自太祖起，迄天祚帝止，立國二百餘年，時常侵擾宋之北疆。自五代石敬瑭借兵契丹，滅後唐，契丹（後改為遼）立為晉帝，尊契丹為父皇帝，自稱兒皇帝，割燕雲十六州賂之，至北宋未能收復。從此燕雲十六州漢族長圍鐵幕，不得見漢家威儀文物矣。燕雲十六州，土地廣大，居民原為漢族，書藝本其素習，契丹佔據之後，加以封鎖，居民不與外通，在此長久時間，與中原親友，音信隔絕，書藝之學習，竟無所聞。由今思之，淪陷之區人民之痛苦為何如也？契丹崛起北方，武力雖強，實為榛狉陋族，中原文物，極所歆羨，用兵四方，恆用漢字刻石紀功，遼史太祖紀，三年詔左僕射韓知古，建碑龍化州大廣寺，以紀功德。五年三月，次灤州，刻石紀功。神冊元年八月，勒石紀功於奇塔城。當時契丹字尚未創製，所云刻石記功當係漢字。〈新五代史〉：「阿保機謂姚坤曰：『吾能漢語，然絕不能道於部人，懼其效漢而怯弱。』」太祖獨尊孔教，建立孔廟，春秋釋奠。」〈遼史・百官志〉：「遼既得燕代十有六州，乃用唐制，亦以招徠中國之人也。」遼主所以採用漢制，

學習漢文漢語者，皆為偵察敵情，含有政治作用。但不願遼地漢族學習漢字以絕其思國懷鄉之念。故〈佩文齋書畫譜〉載遼之書家，王族六人，民間八人，除釋子三人外，漢人善書藝者似只有一人。「太祖用漢人，以隸書之平增損之，制契丹字數千，以代刻木之約。」遂限令漢族學習契丹文字。〈書林藻鑑〉：「遼時禁其國文書流入中土，故其書靡得而述也。」契丹信仰佛教，以僧人無政治作用，師徒之間，得以傳授，尚有能書者，〈語石〉謂：「遼碑不過數十通，皆出自釋子及村學究，絕無佳者。」總之，遼金之時於漢族學習漢字，契丹向用隔離手段，與金之上下競習漢字，情況大不相同也。

女真自太祖起，至哀帝止，立國一百一十九年，王族善書者七人，臣工六十三人，共計七十人；立國時間較契丹為少，幾達百年，而書家人數，反多倍蓰，可為契丹限制人民學習漢字之一證。女真以金名國，滅遼攻宋，金之武力，遠勝南宋，但渴慕南朝文物，學習中國書藝，歷久不衰，漸有漢化之勢。金主愛好國書，戰勝之餘，掠取中國書籍特富，〈金史〉：「太祖收國五年，命杲昱宗翰等伐遼，詔曰：『若克中京，所得禮樂儀仗國書文籍，並先次津發赴闕。』」〈中國文化史〉：「北宋文物萃於汴，汴破而金得之。故遼所得者，止於石晉及唐之遺，金所得者，兼有遼宋南北兩方之積，北宋文物經八帝百八十餘年之儲蓄創作，迥非石晉可比……其所承受之豐，自必影響於民族……金自燕而汴，都邑屢遷，兵力所及，遠至江浙，其為宋患者滋深；在書藝方面，受宋之惠亦滋鉅，金史文藝傳，謂金之制作，非遼所及宜矣。」〈宋史〉，「欽宗紀靖康二年夏，金人以帝及皇太子北歸，並掠取太清樓秘閣三館書天下州府圖書等。」〈南燼紀聞〉：「靖康元年十一月廿五日京城陷，遣兵搬運北去。」當時宋之士大夫間有赴之，南朝文藝，金邦固得豐富之輸入，盛傳書藝，故金土人士，平時亦極留意南朝文藝。宋徽宗善行草正書，初學薛稷，變其法度自號瘦金書。靖康之難，被擄入金，幽居多載，書藝流傳金土。章宗之女，乃徽宗某公主之女，故章宗凡嗜好書劄，悉效宣和，字畫尤為逼真，〈書史會

要〉：「章宗喜作字，專師宋徽宗瘦金書。」

寶之，此其四。南宋胡銓，書法顏魯公，以反對議和上高宗封事，宜興吳師吉，鋟木以傳，天下競

誦；事聞於金，使間者以千金募得一本，甚羨其文字，頗為動容。故張浚語人曰：「秦太師專柄十九年，只成

就一個胡邦衡。」（銓字）蓋此疏文字之感動力，遠達虜廷，至遺墨之流傳，尚其餘事，此其五。司馬朴長於

隸行，被金人擄去，《中州集》：「工書翰，有晉人筆意，興陵萬幾之暇，嘗購其遺墨學之。」此其六。蔡伯

堅父子、王無競吳激諸人，皆自南往北，彥高（吳激）為米元章之婿，將宋命至金，以知金有才人，命為翰

林院待詔，遂傳米法於北土。此其七。王庭筠亦學米元章，與趙秉文趙渢俱為名家，大定明昌之間，書文益盛

章，故其字超軼抗衡。」虞道園謂金朝有米法者，皆以善書得名，元好問云：「百

年以來，以書名者多矣？」南土書藝，遂以潤色北方，此其八。宇文虛中奉命到金，請還二帝，金以虛中有才

藝，獨留虛中（金太祖武元皇帝平遼碑在南城豐宜門外虛中書），虛中嘗撰宮殿牓署，本皆嘉美之名，惡之者

摘其字，以為謗訕，由是媒孽成其罪，此其九。總此九因，兼以掠奪文物之富，可知兩宋書藝，盛傳金土，故

在元代以前，淪陷異族境內之書家，以金為多。

第十四節　元代強用蒙古新字和文藝的衰落

蒙古入主中原，漢族地方第一次全部淪於異族，改變民間日常習慣，如以黃河流域耕稼地區改為游牧之場。

縱使楊璉真毀宋諸陵及大臣塚墓，平時重蒙古而賤漢族，官吏之待遇，蒙古最優，色目次之，漢人南人又次之，

所謂漢人者，係金夏二國，佔有黃河流域之人民。所謂南人者，指南宋轄治區域之人民，長江以南之漢族，當

時降列為第四等民族。其最酷烈者，造蒙古新字，強迫使用，省部台院諸印信，衙門表章，各種卷目，以及所發舖馬劄子，一律改用蒙古新字，諸路設蒙古學校，肄業生徒，得免雜役，優給餼廩，出題試問，量授官職，以及漢族文藝強受摧殘，梁寅有言，「……文學之士，雖世世不乏，而沉於下僚，莫究其用。」故有元一代，中國文藝，幾乎一落千丈。

假使當時蒙古新字，普及民間，則漢族數千年傳統文藝將鄰於消滅，不幾為漢族文藝最大之浩劫耶？所幸忠賢果敢之士，盛倡不降不辱精神，在艱難困苦之際，努力維護傳統文藝，睠懷故國，舊有文藝，愈加愛好，藐視蒙古新字，為文化侵略的大敵，如文天祥、陸秀夫、謝枋得、趙孟堅、趙孟頫、鄭所南、龔開、倪瓚、杜本、繆貞、申屠徵等，對於蒙古無不痛澈心頭，形之言外，為文藝界皎皎之表率，也是為文化戰爭中勇敢的鬥士，並無一人以善蒙古新字名世者，查《佩文齋書畫譜》載元代書家共計四百八十八人，除蒙古及外族書家有五十一人，外國人三位外，漢族書家共四百三十四人，曾食祿元朝，連同婦女僧道受封者，共一百七十五人，其未仕者，計二百六十三人，兩相比較，實居多數，彌足重視。蓋歷代書家，出仕當代者，均居多數，獨元則否，可徵當時書家民族意識的堅強，力抱不合作精神，已有顯著的表現。民族革命的精神，由老生宿儒，身體力行化及後學，深入人心，故蒙古兵力雖強，但其忘也忽，元代立國八十九年，原有所自。

元代的書藝。元初文藝之士，大都為南宋遺民，國仇家恨，誰願學習蒙古新字。蒙文草創，原極卑劣，遠不及漢字之精美，未能通行，迨仁宗始漸喜文翰，文宗益為篤好，蒙族人士，亦漸染華風，文宗康里子山其尤著者也。吳興趙孟頫擅其家學，天賦獨厚，勤習不輟，史稱其篆籀分隸真行草無不冠絕古今，主盟壇坫者數十年，不可謂非豪傑之士；而子昂以宋之王孫，甘事索虜，當代及後世，頗有非議，已另見第八章第二節，茲不贅述。《書林藻鑑》謂：「倪元鎮人品高潔，自成逸趣，書因人重，寶之者，轉在趙書之上。」蓋藝術家，須

稟先哲志道據德依仁之旨，而後游於藝也。此外若漁陽鮮於樞，巴西鄧文原，名籍一時，幾與吳興並驅，然伯

機止稱善草，不若趙之多能，善之（文原）和雅而憐於怯，難以媲美吳興。此外若虞集，吾丘衍、吳叡、柯九

思、周伯琦、張伯雨之流，雖以書鳴當代，然不能出吳興門庭。相率而號趙體，亦足見風靡之盛也。如就元代

書藝一般而論，前不如唐宋之盛，復不逮朱明之普遍，清阮元《論北書派》云：「元筆札最劣，見道已遲。」

清錢竹汀言：「宋以後碑好者少。」王昶《金石萃編》不收元碑。足徵元代書藝衰退之一斑。蓋亡國之士，競

競焉以光復為念，或無意用力於筆墨間也。

第十五節　明清兩代江浙書藝的發展

明清兩代書家，以江蘇為最多，次為浙江。而江蘇一省，以蘇州府同城之長元吳三縣為獨盛，次為松江府

及同城之華亭，又次為常熟、崑山，江寧府屬之江寧、上元，常州府屬之武進、無錫，揚州府之江都、興化。

浙江省以杭州府之杭縣、仁和、海寧、嘉興府之嘉興、喜善、海鹽，湖州府之吳興、烏程、寧波府之鄞縣，紹

興府之山陰、餘姚、上虞，稱盛一時。自東晉、南宋南渡，西北文人相率南來，二王父子久居江浙，流風遺墨

影響極大。唐宋以後有名家，至明清兩代，各縣書藝因而普遍發展。蓋以江浙山水秀麗，交通便利；浙之杭

嘉湖、蘇之蘇松太，為天下最富庶之區；唐宋以來，文風日益開展，書家輩出，至明清而鼎盛。

其與書藝有關聯者，如科舉中之鼎甲，文藝界之文學圖畫，亦以江浙為盛，冠冕全國。明太祖定鼎金陵，

影響江蘇文藝，亦關重大。明代蘇州松江書家始終不衰。明初蘇州書家，如高啟、楊基、徐賁、宋克等，均負

盛名。繼之以徐有貞、吳寬、李應禎、王鏊等。至祝允明、唐寅、王寵、文徵明出書風更盛。文祝書藝超群，

遠近人士慕名往學者眾。松江書家，明初有陳璧二沈，繼以二錢莫氏，及其季年、董其昌、陳繼儒傳教當地，後世亦多效法。蘇松兩地書藝，盛極一時，已詳載第五章第一節「名師傳授」文中，可以參閱。明王世貞愛好鄉賢遺墨，在爾雅林所藏法書中，珍藏《三吳楷法》二十四冊，《三吳楷法》十冊，《吳墨妙》上下卷，《三吳名筆札》、《吳中諸帖》崇拜鄉賢琳瑯滿目，亦書家中之有心人也。

歷代書藝，盛稱晉唐，均設書學博士，造就人才。朱明一代，對於善書之士，歷朝有不次之拔擢與歷代之循資限格者，情狀不同，故書家之眾，超越李唐。明代除沿舊制以科舉取士外，復選任善書之士，並不限定資格人數，如有需要，隨時徵召，始自太祖惠帝兩朝，至成祖而尤盛。《佩文齋書畫譜》載，自太宗、仁宗、英宗、孝宗、神宗諸朝，屢次徵召善書之士，授以官職，影響全國書藝之發展，最為深切。永樂好喜書，嘗詔求四方善書之士以寫外制，又詔簡求尤善者，於翰林寫內制者，皆授中書舍人，復令中書舍人專習羲獻書法，使黃淮領之，經過考試後，任為京官或外職，有先荐其弟者，如松江沈度荐其弟粲，崑山夏㫤荐其弟㫤，恰遵朝旨，有內舉不避其親。有父子先後被荐者，如崑山盧熊及其子充耕，有祖孫並被荐用者，如開封劉理及其孫良是，有祖孫三代並以善書擢用者，如松俞宗大及其子珙孫順是。有由個人荐舉而任用者，如胡廣之荐永新吳勤，夏文愍公之荐上海張電是。有累舉不第，亦以善書而擢用者，如華亭周時勅，吳江汝訥是。太宗徵用書家最喜雲間二沈學士，尤重度書，每稱曰，我朝王羲之。明代徵選善書者，蔚成風尚，共計有一百三十五人，其中江蘇為最多，計五十六人。次為浙江計四十二人，又次為福建有九人，安徽有八人，茲將各省縣善書而被擢用人數，列表如後：

省別	縣別	人數
江蘇	松江	一三
	上海	二
	青浦	一
	太倉	三
	嘉定	二
	吳縣	二
	吳江	六
	崑山	一
	常熟	一
	武進	一
	無錫	六
	丹徒	一
	江寧	二
	句容	一
	溧陽	二
	興化	一
	寶應	一
	小計	五六
浙江	杭縣	六
	海寧	一
	平湖	一
	桐鄉	一
	歸安	六
	鄞縣	一
	奉化	一
	吳興	四
	紹興	六
	寧波	二
	義烏	一
	武義	一
	莆江	一
	江山	一
	永嘉	四
	瑞安	一
	樂清	一
	松陽	一
	麗水	二
	小計	四二
安徽	歙縣	五
	巢縣	一
	貴池	二
	小計	八
福建	林森（閩縣）	一
	長樂	一
	莆田	一
	上杭	一
	南平	一
	建甌	一
	永定	一
	建甌（建安）	一
	小計	八
江西	吉水	二
	吉安	一
	南城	一
	萬載	一
	浮梁	一
	永新	一
	江西人	
	小計	九
湖北	宜黃	一
	小計	一
湖南	茶陵	一
	湘陰	一
	小計	二
河南	開封	三
	小計	三
河北	河間	一
	小計	一
山東	新城	一
	高唐	一
	小計	二
	統計	一三二

清代江蘇書家，雖無特殊顯著者人才，如明之文祝董其昌等，然書家人數較明代為多，且普及各縣，如丹徒之王文治、笪重光、松江張照，太倉王時敏，嘉定錢大昕，吳縣金俊明，長洲汪士鋐，元和高邑，常熟翁同穌，陽湖錢伯坰，無錫嚴繩孫，金匱錢泳，如皋冒襄，儀徵阮元，興化鄭燮等，亦為一時之豪傑，人所共仰。

根據《佩文齋書畫譜》、《書林藻鑑》，編就歷代各省書家統計，明清兩代以江浙為最多，以一省論，明代江蘇各縣，吳縣居第一位，松江居第二位，江寧居第三位：浙江各縣，嘉興居第一位，杭縣居第二位，鄞縣列第二位，海寧居第三位；如以歷代書家總數六千零三十七人而論，明清兩代江蘇均居第一位，浙江次之。兹推究江浙書家致盛之由，最大原因有二：

(一)人口之驟增　自東晉偏安江左，南宋建都臨安，參加開發南方文化生產工作，於是曠土盡闢，桑柘滿野，文化事業因而蒸蒸日上，即外族人民，如韃人回回亦視江南如天堂，樂土，紛紛南來，人傑，而產生地靈，其來有自。

(二)地方財富之增殖　民間生活安定，財富雄厚，方可培養文人，江浙農田水利，自宋以後，逐漸開發，江浙民間普遍生產。唐以後鹽茶魚業，為南方獨擅，故江浙賦稅數量幾敵全國，但尚有餘力以培養其子弟，文風因而日盛。《論語》：「子適衛，冉有僕。子曰庶矣哉！冉有曰，既庶矣，又何加焉。曰，富之，既富矣，又何加焉，曰教之。」庶，謂人民眾多也。富之者，民生計充裕也。教之者，民生既裕，加以教育也。此章之旨，與孟子論仁政，當先制民之產，使人民不飢不寒，足以仰事俯蓄，然後謹庠序之教，申之以孝弟之義正同。觀此，可知江浙文化之盛，正以民間生產之豐厚，足以培養其子弟也。

第十六節 清代書法的新發掘

滿清入主中土，製有滿州文字，稱為國書，當其初也，翰苑等考試，規定應寫滿文，但不久即行廢棄。蓋以滿洲字製法粗劣，不如漢書之精美，並鑑於元代的強用蒙古新字，毫未收效，因不復強迫。滿洲原為金源舊土，其地人民在女真時，愛好漢字已有歷史的關係。清初諸帝又莫不工為漢字，尤以康熙之酷愛董書，乾隆專崇趙書，當時董趙之書，已風靡全國。乾隆宸翰尤精，特建淳化軒以藏〈淳化閣帖〉，摹刻上石，分賜諸王公卿，帖學極盛。至嘉道以後，帖學衰而碑學繼興。滿族王公，如成親王永瑆英和等，均以書名時。至滿族人士之愛好書藝者，有一百八十四人，較元代蒙古族為多。至於漢族，原多愛好書藝，並以清制朝殿考試，除文章優越外，字跡之優劣，亦關重要，書藝亦漸漸達到普遍發展之境。清初書家，多明代遺民，忠貞不貳，亮節可風，已詳會所趨，各有群起仿效，所以干祿字書，必須黑大光圓，方易入選。江浙善書者眾，故節可風，已詳載本書「忠義書家」、「富有民族意識的書家」二節，如陝西華山郭宗昌，寧鄉陶汝鼎，山西陽曲傅山。江蘇吳縣金俊明，明宗室朱耷，湖南衡釋破門，安徽釋道濟書藝，特著盛名。至孟津王鐸，書宗魏晉，名重當代，與董文敏並稱，為明末大臣。清兵南下，率明大臣奉表投降清將，清高宗詔國史館編列〈貳臣傳〉中，後人亦多微詞，書以人廢，殊可惜也。至於書藝之有善聲者，如吳中三老、彭行先與金俊明、鄭敷教，稱吳中三老。四家桂末谷、黃小松、伊墨卿、張裕釗稱為四家。四傑、三梁，梁獻工書與錢塘梁學士、會稽梁文定，有三梁之目。四家桂末谷、黃小松、伊墨卿、張裕釗稱為四家。四傑、梁王、王夢樓書秀逸天成，得董華亭神髓，根柢於漢人或變或不變，巧不傷雅，自足超越唐宋。康有為以劉墉、鄧石如、伊秉綬、張裕釗稱為四家。四傑、何紹京書宗平原，晚兼華亭，與兄紹基紹業紹祺，時稱何氏四傑。梁王、王夢樓書秀逸天成，得董華亭神髓，

與錢塘梁學士齊名，世稱梁王。汪何、方奚，方薰詩書畫並妙，與奚岡齊名，稱方奚。姜汪，汪士鋐工書法，與姜宸英齊名，稱姜汪。南梁北孔，書藝精絕，退邇仰慕，其中尤負盛名者，為諸城劉墉、劉石庵，《清裨類鈔》云：「文清書法，論者比之以黃鐘大呂之音，清廟明堂之器，推為一代書家之冠，蓋其融會歷代諸大家書法，而自成一家，取其精意入楷，其腕之空，取黑女，力之厚，取平原；鋒之險，當推道州何紹基，子貞書從三代兩漢，包舉無遺，自成一家，所謂金聲玉振集群賢之大成也。」懷寧鄧石如篆隸分已臻絕詣，安吳包世臣以鄧為上蔡中郎之繼，非一時一州所得專美。楊守敬《書學邇言》：「國朝行草，不及明代，而篆分則超軼前代，直接漢人。若鄧石如楊沂孫之篆書，桂馥、陳鴻壽、黃易之分書，皆原本古先，自出機杼，未可以時代降也。」昆明錢澧崛起邊疆，獨入魯公堂奧，猶孔得孟，斯道以昌，先生正直不阿，海內欽仰，學其書倘並學其人，則書雖藝事，可進於道矣。常熟翁同龢，學顏平原，老蒼之至，無一種筆，同治光緒間，推為天下第一，洵不誣也。安吉吳俊卿以石鼓得名，自出新意，前無古人。臨川李瑞清以篆籀之氣，行於北碑，窮源攬勝，自是殊觀。

此外各省多擅書之士，不易悉錄。湖南一省，書家特盛，超越前代，可稱後起之秀。獨甘肅一省，在《書林藻鑑》、《書學史》中，竟未收錄一人，蓋其地原屬貧瘠，瘡傷未復，天災人禍，相迫而來，妨礙文藝之發展，深為惋惜。有清一代，除各省增產書家外，對於書藝方面更有新的發掘，為前代所無，或為罕見之事實。

(一)金石學　趙宋趙明誠著《金石錄》，歐陽修著《集古錄》，號稱巨著，至清厥風尤盛。雍乾之間，文學之獄迭興，學者無所據其志意，又以金石時有出土，因究心於考古，藉金石以為證經訂史之具。如儀徵阮元、江德量，陽湖孫星衍，吳縣吳大澂、葉昌熾，嘉定錢大昕，青浦王昶，仁和趙魏，錢塘黃易，海昌張燕昌，安邑宋葆醇，南海吳榮光，香山黃子高，河北翁方綱等。金石之蒐奇考證，輯有專書，為前朝所不逮。

㈡山東武梁祠畫像　黃河徙遷填淤，石室沒入土中，清乾隆間黃易至其地，發土得見石室數處，得畫像二十餘石及〈武斑碑〉〈石闕銘〉等，所畫人物衣冠車馬室屋台殿樓閣鳥獸花木之類，細筆鉤勒極為工緻，其圖樣分載於《金石索金石粹編》。今人喜於宮室牆壁書本等。所繪之車馬等圖案畫，即本於此。

㈢甲骨文　清光緒二十五年發現於河南安陽縣，殷代故都之甲骨文字，原為殷人卜辭之辭，刻於甲骨上者，為我國最古之文字。

㈣敦煌石室　在甘肅敦煌縣東南之鳴沙山，有石室無數，俗名千佛洞。石室之一為書庫，內藏唐人手寫佛教經典，及其他美術品等甚富，發見於清光緒庚子年，所藏自為英人斯坦因、法人伯希和先後擇要運載而去，始為我國政府所注意，因搜求其剩餘雜物。據近人整理所得，其中藏籍，於我國文學藝術關係至大，近有敦煌石室遺書鳴沙石室古佚書行世。蓋據法人伯希和所得本而影印者也。

㈤流沙墜簡　清光緒時，英人斯坦因訪我國西陲，發掘羅布泊圖西北古城，得漢晉簡冊，載歸倫敦，法人沙畹曾將斯坦因原著，譯印專書。其上附印地圖及墜簡字跡照片多方，可資參閱。羅振玉王國維分端考訂，析為小學術數方技書，屯戍叢殘，簡牘遺文三類，影印行世，中華書局撰著考釋。

以上五者，為清代文藝的巨量發掘，至於碑刻金石陶器等，時有零星發現，為數亦夥，茲不多述。

第十二章 書藝之分地發展

第一節 培養地方學習書藝的風氣

民風習俗，各地不同。古時王者採詩以觀民風，督者率音官以省風土，所謂風土者，猶言風俗也。文化之盛者，有習慣造成者，有由有力者之教化行為，從容涵育相感而成者，孔子到武城，聞弦歌之聲不絕，於以而知其地文化之盛也。西漢文翁為蜀郡太守建立學校，自是蜀土學者比齊魯焉。

歷史上所謂「文翁化蜀」是也。曾文正公〈原才篇〉有云：「風俗之厚薄奚自乎？自乎一二人之心之所嚮而已。民之生庸弱者戢戢皆是也；有一二賢且智者，則眾人君之而受焉，尤智者所君尤眾焉。此一二者之心向義，則眾人與之赴義；一二人者之心向利，則眾人與之赴利；眾人所趨，勢之所歸，雖有大力，莫之敢逆，故曰撓萬物者，莫疾乎風。風俗之於人心，始乎微，而終乎不可禦也。」此論地方人才之消長，影響地方風化者也。一地書藝之盛衰，亦何獨不然。唐書家蔡希綜云：「夫風者教也，風以動之，教以化之，故天下之風，一人之化。」程子云：「有感必有應，凡動皆有感，感則必有應，所應復為感，所以不已也。」地方書藝之興替，有發於教化者，亦有生於感應者，假使地方文化未開，或者當地竟無書家，即有之，亦不過屬於平庸之輩，不

足以資感召，書教難期有廣大的流播。韓愈有言：「士之能享大名，顯當世者，莫不有先達之士，負天下之望

者，為之前焉。士之能垂休光照後世者，亦莫不有後進之士，負天下之望者，為之後焉。莫為之前，雖美而不

彰，莫為之後，雖盛而不傳，是二人者，未始不相須也。」故一地書藝有能者倡導於先，雖盛極一時，而繼起

無人，每至中落，如漢晉之際，書家大都誕生於黃河流域；後漢時，甘肅酒泉張芝張昶昆弟，並善草書，世稱

伯英（芝字）為草聖，文舒（昶字）為亞聖。西晉時，甘肅敦煌索靖，以善書知名，王僧虔評其字勢曰：「銀

鉤蠆尾」。張索之書，盛於漢晉，惜乎繼起乏人，五代以後，驟然衰落，無復稱譽於世。此外書藝

之化鄉黨州里或各地者亦可得而數也。東漢潁川劉德昇善為行草，漢末魏初，鍾繇胡昭以同郡故，得就近學習。

〈書品〉：「德昇之妙，胡鍾各采其妙。」胡鍾之書，為當代後世楷則，初不過得力於一人之教導而已。魏晉

之間，山西誕生名書家，衛氏為盛，西晉之初，河東安邑衛瓘採張芝草法，取父覬父法參之，更為草稿，世傳

其法。子恆宣庭，孫璪，曾孫玠，均善書藝，恒之從妹衛夫人（名鑠），書藝為二王師。伯玉（瓘字）文藝與

索靖俱善草書，時人號為一台二妙。晉魏六朝之間，「鍾衛」、「衛索」並稱。巨山（恒字）繼述父志，善草

隸書，著有〈四體書勢〉，為晉代以前書藝重要文獻。魏杜幾為漢書家杜度之孫，幾善行草，子恕亦善行草，

預為恕子，並善行草，三世善草書，時人以衛瓘方之，為杜預三世焉。〈文獻通考·輿地考〉：「……魏豐樂

東學者聞風效仿，雖未明言，書藝當在意中。〈晉書·杜預傳〉：「預勤於武，修立泮宮，江漢懷沾，化被萬

里。」均杜氏之教也。宋蘇洵，眉山人，善書。〈書史會要〉：「老泉工書法，氣韻有餘，蜀人不能書，元祐

間，軾以字畫名世，其實濫觴於洵。」黃山谷云：「蜀人極不能書，而東坡獨以翰墨妙天下，蓋其天姿所發

耳。」老泉以一人善書，化及家人，四川並及各省後世，其影響力之偉大有如此者。 清史載薩布素滿洲鑲黃旗

人，任黑龍江將軍，奏請於墨爾根翼各立一學，教習書藝，為黑龍江建學傳教之始。黑龍江在清代的邊荒之區，文化之啟發，竟創自武人，蓋人傑可使地靈，地靈亦可產人傑。書家能用一分力量，在地方上即有更多之收穫也。

歷代書家以書藝化及客地，以晉之王羲之，唐之柳宗元，宋之朱熹為最著。逸少之書化及江浙，已有專文陳述。茲請專論子厚元晦。〈唐書〉本傳：「柳宗元貶永州司馬，元和十年徙柳州刺史。南方為進士者，走數千里從宗元游，經指授者，為文辭皆有法，世稱柳柳州。」柳拱辰作〈柳子厚祠堂記〉：「子厚謫永州十餘年，永之山水亭樹題固多矣。韓退之謂衡湘以南為進士者，皆以子厚為師，其經子厚口講指畫為文詞者，悉有法度可觀。」趙璘〈因話錄〉：「唐柳子厚善書，當時重其書，湘湖以南人士皆學之。」按柳子厚本山西人，游宦湘桂，勤於教化，其書法文章，遂為當時人士則效。湖南南部及廣西省，在唐代尚為蠻荒之地，文化未開，子厚謫居退荒，在個人固屬不幸，在地方文藝之開展，則深及其惠也。

福建文藝原屬後進，唐代始有書家五人，宋朱熹婺源人，僑居建州，閩省人士就學者盛極一時，文藝化及授筆法亦以能書名。此外為邵武杜杲，福清林宗道鄭東起、興化鄭僑、鄭寅，福州鄭昂，俱以書藝鳴於宋代，大都以考亭書藝為法。建陽之考亭，為晦翁聚徒講學之所，宗之者稱考亭學派。雲谷在建陽西北，晦翁作草堂其間，牓曰晦庵，因號晦翁。寒泉林，考亭葬母處，因築寒泉精舍於墓旁，住居其地，與呂祖謙編〈近思錄〉於此。考亭書院之右，有聚星堂，宋相陳旭建朱子祠有畫屏贊並序。晦翁已認福建為第二故鄉矣。自建陽城西

當世以至後代。晦翁之徒，以書藝名當時者，有莆陽方士繇，侯官陳孔碩，仙游陳宓等。〈後村集〉：「自蔡公仙去，里中書學遂絕，近歲二陳（陳孔碩、陳宓）出焉，崇清（孔碩）宜大字，愈大愈奇，復齋（宓字）可二三尺，可小楷行草端勁秀麗，在崇清上，今後生輩結字運筆十人中九人作復齋體。」卓景福與陳復齋中表親，近思錄

門外到考亭，道旁建有牌坊，宋咸淳間稱「文公闕里」，明嘉靖時稱「南州闕里」，足徵閩人愛戴之深。閩中

多晦翁書跡，除鼓山大壽字外，尚有「天風海濤」四字，崇安武夷山有「敬齋銘」、「幔亭記」及「滄洲歌」。

福清長樂莆田並有題榜。邵武黃仲美神道碑，行書娟妙，頗似〈隴岡阡表〉。後人頗有效其體法者。宋代以理

學著者稱濂洛關閩四派，洛陽程頤，關中張載，閩中朱熹是也。清李清馥撰〈閩中理學淵源考〉，

詳述其事朱程之學，獨盛閩中，以考亭居其間也。東晉王逸少，遷居會稽，書藝盛傳江浙，二王書藝有稱為會

稽父子者。朱熹原籍安徽，僑居福建，宋代理學，至熹而集其大成，亦以閩派稱之。逸少晦翁均以客籍文人，

傳文藝於浙閩，先後輝映，百世不替。昔之雲貴兩省，為文化落後地區，初不知文藝，

教化鄉人，其所以得漸開展者，幸得當地有遊學外省者，歸而教化其鄉人，增加其學養，盛傳其文藝，其著有

成效者，為後漢尹珍。桓帝時，珍自以生於荒裔，不知禮義，乃從汝南許慎授經書圖緯，學成返鄉里教授，於

是南域始有學焉。〈雲南通志〉：「唐張志誠，太和中至京師，甚得其學，南中士人競從之。」清

獨山人莫友芝，客曾國藩幕最久，弗定，寓妻金陵，遍遊江淮吳越，交其名士，蘇撫李鴻章薦於朝，有詔徵用，

弃不就，歸而教其鄉土。子偲工真行篆隸書，與遵義鄭珍齊名，時稱鄭莫。古之書家，流播客地，時間不論久

暫，文藝有成，化行鄉里，有足多者。至於一地書家以書藝化其本鄉或客地者，如明代吳縣宋克、文徵明、祝

允明、松江陳壁、沈度、陳深、董其昌，尤為最大彰明較著者，其傳播書教的成就，已載本書「名師傳授」一

節中，可以參閱。更有一人所好書體影響當代士人，成為一時之風氣者。米芾〈書史〉云：「李宗諤主文既久，傾

士子始皆學其書，肥扁朴拙。是時不贍錄，以投其好，用取科第。自此惟趨時貴書矣。宋宣獻公綬作參政，傾

朝學之，號曰朝體。韓忠獻公琦好顏書，士庶皆學顏，及蔡襄貴，士庶及皆學之。王文公安石作相，士俗亦皆

學其體，此亦所謂趨時貴書者也。」〈書林藻鑑〉：南渡而後，高宗初學黃字，天下翕然學黃字，後作米字，

天下翕然學米字，最後作過庭字，而孫字又盛，此見於〈玉海〉及〈誠齋詩話〉，其風靡有如此者，此論宋

代書藝一時之風尚也。明代姜立綱字盛行一時，據〈書史會要〉與〈名山藏〉兩書所載，姜立綱善楷書，清勁

方正，中書科寫制誥悉宗之，宮殿碑額，多出其筆，書法行於天下，稱曰「姜字」。〈書林藻鑑〉：「明季董

其昌書盛習於江南，清聖祖愛好董書，聲價益重，朝殿考試齋廷供奉，干祿求仕，視為捷徑，風會所趨，香光

書藝幾定於一尊。高宗喜趙子昂書，於是趙書又大為世貴。」兩宋明清書藝盛極一時，一人之書藝，每每風靡

全國，如朝流之激盪，勢力之雄偉竟有如此者。東晉以後，文化南移，江浙兩省，山川靈秀，書藝漸興。南宋

以後，兩省能文善書之士，蔚為風氣，人才之眾，冠於全國，歷元明清三代，曾不稍衰，亦地方風尚使然也。

不獨此也，即由書藝而產生之附庸風雅，亦足為一地一時之風尚，歷久不衰。〈語石〉：「趙德甫，齊人也，

讀金石錄後序，歸來堂中標緗之富，前所未有。今齊魯之間，猶有流風餘韻。明之李開先，國朝之牛空山，劉

燕庭，吳子苾，皆篤好金石之學。近濰之郭氏，沂之丁氏，亦皆喜蒐羅古刻，而壽卿集其大成。繼之者王廉生

祭酒也。自濰縣有陳氏，青齊琬琰，盡出人間，不啻以詩禮發冢，其鑒別之審，裝池之雅，紙墨氈蠟之精，剖

析毫釐，無美不臻，鄉里皆傳其衣缽。濰海濱一小邑耳，至今騖古者成市，秦金漢玉，無所不有，不獨碑版之

富也。都門骨董客，自山左來者皆濰人也。」墨以松煙為善，自李超及子廷珪自易州徙歙，張谷徙黟，後主嘗

用其墨，能世其業，明方於魯程大約所製皆精妙，於是徽墨之名大著於世。一時書法用具，如歙硯宣紙徽筆徽

墨，多取給於皖省。徽州原設墨莊筆舖，如曹素功、胡開文、李鼎和、詹大有等文具店肆，分設遠邇。浸漬日

久製墨造筆工作，遂成安徽地方的風尚矣。

總之，一地書藝人才之盛，非自盛也。端賴地方長官以及父老宿儒之薰陶浸灌，養成一般學習風氣，文化

種子之散布，好似果實的布植原野及時灌溉，自然發芽開花，果實纍纍，蕃衍滋生，綠樹成蔭，自收化行俗美

之善果。

第二節　編查歷代書家地域分布的經過

查考歷代各地書藝的發展，必須根據書學書籍，但上項書籍，有就時代之先後分述者，有就品質之優劣分列者，有專敘述一地書家或文人者，有就所見所聞的遺墨碑板等，加以敘述或評論者，各就所好，作片段的記載，難供統計上具體的參考。故清帝康熙序《佩文齋書畫譜》云：「每觀前代紀錄書畫諸書，種類錯互，漫無統紀。」《書畫譜》凡例云：「古之集錄書畫者，如《書斷》《書史》《畫史》等，皆各自成編，未合為一，誠為藝林闕事。」上述兩節，對於舊著皆意有未愜也。今欲求歷代書家分地發展一類書本，久未得見。蓋吾國地方廣大，沿革紛繁，一時不易編纂也。孫岳頒等既遵清帝之命，編輯佩文齋書畫譜，除取材出自內府書本外，並廣事蒐羅，引用書籍達一千八百四十四種，尤注意於省縣志人物志等，可稱集翰墨之大成，決非個人才力之所能及也。此書所列書畫家，比較他書為多，共計五千一百十一人，在書學書本中，取材最為宏富，惜乎截至明代為止。民國二十三年冬，馬宗霍輯《書林藻鑑》，所列清代書家，以此書為最多，計九百二十四人，可彌補書畫譜之不足，統計兩書，共列書家六千零三十餘人。但原書書家籍貫未盡註明，多方查考，略予增補，其籍貫可考者，共得四千三百餘人，佔全部人數三分之二強。

中國有五千年的歷史，為時久遠，土地廣大，行政區域及地名之沿革，亦頗繁瑣。明清以省為地方區域之名，在省治之下，設府州縣為三級制。民國初，廢府州縣，改為兩級制。各省所轄縣份地域則今昔不同，名稱亦稍有異；茲依據民國三十六年內政部主編之中華民國行政區域簡表，列省名先後之次第，人民籍貫，以縣

為本，分別納歸，以便檢查而資統計，茲說明其編列經過情形如下：

縣名屢有更改，茲以現代政府所公布者為準，原書所列古名，茲改為今名，一也。清代山東、河北、江西三省，均有新城縣，入民國後，惟山東新城未曾改名，《書畫譜》新城籍書家，未冠省名，初未敢遽定其屬於何省，經多方查考，酌予歸納。又元錢良佑平江人，《元史》並未立列平江，不知屬湘屬蘇，後見吳中人物志，載良佑子逢，以家學有書名，因決列入蘇州。《書林藻鑑》清鍾正章向閔賢兩書家，均列平江籍，因其取材出自《湖南通志》，因決列入湖南省平江縣。其他類似此者頗多，現在的歸納，是否盡屬適當，仍有疑慮，二也。原書紀錄某甲為某人之子，或某人之曾孫，或某人之族姪，並未註明籍貫，須查史傳，或人名大辭典。有轉周多次，方才查得者，亦有久久未見者，亦有在人名辭典地名辭典無此名稱者，檢閱多書，可稱「徒勞無功」，三也。原書詳記某人為某郡某縣人，但古時郡地範圍較廣，就今而論，郡當屬於甲省，而縣當列為乙省，今既以縣為本位，自當以現在屬境為準。有探索頗久，勉強歸納，但於心仍感不安，四也。地名之古名，原列字類中，並無此項名稱，如南字部未曾列入，而劍州欄內附列此名，方知其即今福建省之南平縣，其他類似者，亦未列其人之籍貫，他書亦未得見，只得暫缺，五也。地名辭典，原列字類中，亦有多起，除通行者外，概須查考，方始歸納，六也。原書所列書家，註明出自《書史會要》等書，乃查原書，如金陵、秣陵、建業、建康、南京、應天府、上元縣等，均為江寧縣，七也。歷代縣份，頗有析地分置者，在未分析以前，書家照舊歸納，如江蘇省之寶山縣，在前清雍正二年，由嘉定析地分置，故寶山縣在明代未列書家，類此事實，各省都有，故新設或後設縣份，書家特少，八也。書家籍貫，有未列縣名，只記其為某省人，或列廣泛地名者，如江左人、中州人、閩人等，不得已附列於某省各縣之後，九也。民國初元，歸併同域府廳州縣，並更改各省同名縣份為各縣名稱之一大改革。府縣同域者，大概沿用附郭首縣之名，如蘇州府同域之吳

縣、長洲、元和三縣，及東西、洞庭、靜和三廳，現已併入吳縣；亦有沿用原來府州之名為縣名者，如松江府附郭有華亭婁縣，太倉州附郭有鎮洋縣，今改為松江、太倉兩縣，十也。綜觀上述，可知舊縣名稱，歸納於現在省份之不易耳。

本章歷代各省書家統計表，以縣為本位，在幾個縣份之下，依舊「府」、「州」區域書藝之盛衰，譬如蘇州府，有吳縣、常熟、崑山、吳江四縣，地方接壤，文化風俗物產等，各有相同之處，有此小計，更便推究。新會梁啟超氏著有〈近代學風之地理分布〉一文，以舊行政區域分節，他說：「理論上本極不適當，貪便而已，抑亦此而別求一科學的區分法，亦非易易也。」梁氏之說，與余同感。古代任用官吏，重視譜籍，〈禮記‧檀弓〉：「太公封於營丘，比及五世，皆反葬於周。君子曰樂，樂其所自生，禮不忘其本。」〈唐書‧柳沖傳〉：「魏氏立九品，置中正，尊世胄，卑寒士，權右姓。

……於時有司選舉，必稽譜籍，而考其真偽。……故善言譜者，繫之地望而不惑，質之姓氏而無疑。」古人重視籍貫，他省他縣人民寄居某地者，必須置墳廬已逾三十年者，准其入籍，名曰寄籍。在科舉時代，各縣考選生員，咸有定額，不容他縣童生冒籍投考，以妨礙其本縣入士之人學。旅居他鄉，為時雖久，仍沿用原來籍貫，如東晉王謝，為山東著姓，其後因世亂遷居江左，而史傳記載，仍用其舊籍，雖閱數代未嘗變更。今戶籍法較為寬大，住居二年以上合規定年齡者，可取得當地公民資格；而一般人的心理，喜用舊籍，乃來台避寇，或旅居外國的大陸人民，幾於全用舊貫，亦「君子不忘其舊」之意。故本篇書家，雖有徙居客縣者，仍以沿用其祖籍為原則。

武進臧勵龢地理專家也，周歷南北各省，主編商務印書館所出之《地名大辭典》，敘述其編輯經過之困難，茲錄如下，以供參考：「歷年經過之最感困難者，一曰知古之難，二曰知今之難；知古之難，難在考訂；知今之難，難在調查；歷代州域郡縣之因革，山川陵谷之變遷，經史志乘之詭異，考據家類多憑其所見，

第三節　歷代各省縣書家的地域分布

歷代書藝的發展，在史地兩方面，原有密切的關聯，不容偏廢。在縱的方面，已有「歷代各地書藝的實況」一章，專述其盛衰經過。在橫的方面，應將所有書家分別歸納各省各縣地域，以瞭解其人文的演變。緣於歷代各地文藝之開發，先後不同，盛衰迥異；有先盛而後衰者，有落後地區，能急起直追超越他區者，故研求古代各地書藝，不應偏重一時一人的成就，當兼察當代及後世學習演變，尤其要明瞭本地書藝發展的經過；其地書藝之盛，固可慰藉，其衰頹者，更須加意培植後昆，以期開展，本篇之陳述，蓋欲使觀者有所觀感而興起也。昔梁啓超之治史學也，他說：「我多年想做一張表，將《二十四史》裡頭的人物分類，學者、文學家、政治家、軍人、大盜等等，每人看他本傳第一句『某某地方人也。』就因此研究某個時代多產某種人，某個地方多產某種人，我這計畫，曾經好幾次和我的朋友丁文江先生談起，他很贊成，後來他說先且不必分類，只要把正史上有傳的人的籍貫列下來再說。他自己便幹起來了，現在還沒有完全成功，只是把幾個統一的朝代——漢、唐、宋、明做成了，編出一張很有趣的歷史人物之地理分配如下。（表略）」丁氏所編歷

各為之辭，異說紛陳，折衷匪易，此考訂之難也。……而新有名於吾國之地，日益增多，顧其地或不見圖志，時人傳述，報章記載，語焉不詳，寓書訪問，又不可盡信，此調查之難也。儲氏瓘曰，知古非難，知今為難；如果知難而退，則書家地區的分布，無由完成。胡適有言曰：「大膽假設，細心求證」，因勉強而為之，知我罪我，姑置不論，深望博雅君子，匡救其失，尤為感幸。

蓋已先我言之矣。」故以古代地名，易用今名，欲求其完全正確，實屬不易之事；如果知難而退，則書家地區的分布，無由完成。

史人物之地理分配表，只有四個朝代，竊意書家事蹟，原屬歷史的一部分，梁氏既欲以歷史各類人物，歸納於生產地區，今專以書家分歸各縣原籍，也可以說完成梁、丁兩氏一部分未竟之志。因專就《佩文齋書畫譜》、《書林藻鑑》兩書所列書家之有籍貫者，依著時代先後，分別歸納於各省各縣之中，藉以明瞭歷代書家的地域分布；檢閱一過，輒感興趣。但其中祇列漢族書家，意有未盡，外族和外國人，既經學習我國書藝，獲有成果，自不可故為區別，因再分別彙集，接附於後。至於台灣及金門縣兩地書家，上述兩書，均未採列。

歷代書家如以種族國別分類，則有漢族、外族、外國人三類。漢族書家原居各省縣中。外族書家原居邊徼，其後逐漸移居內地，原書只記族名，未曾註明住居地方，只能照著時代種族國名分別敘列。其中最難區別者，為漢軍旅書家，原為漢人，但在清代已早歸附滿族。據《辭源》「八旗」一條：「滿洲戶口，以兵籍編制，分為八旂。蒙古漢人歸附者，又分設蒙古八旗，漢軍八旗。」當時滿蒙漢三族，概稱旗籍，或稱曰旗人。在今日五族一家，固無分畛域。但在清代則界限分明，不相混淆，《書林藻鑑》既以旗籍分註，只能暫存其舊，藉此亦可觀察旗籍入士學習書概的大概。

一、漢族書家

江蘇省

鎮江縣 明丁禮、李熹、唐成、錢寶。丹徒宋刁約，元郭畀，明胡信、鄔佑卿、楊一清、杜菫、章椿，清張孝思、笪重光、應讓、潘恭壽、顧鶴慶、王文治、趙彥俌。潤州唐李紳。京口元石巖、陳方，明李惟柱。丹陽縣 南朝宋蔣紹之、駱簡，南朝齊劉係宗、唐葛蒙、宋邵餗、邵飶、邵亢、邵鱻、翟汝文、蘇庠、翟耆年、吳淑、吳遵路、高述、張綱、陳東、張湜、湯頤年。曲阿唐蔡希逸、蔡希綜、蔡希寂。金壇縣 唐戴叔倫，宋張汝永，元王

翼，明王肯堂、羅鹿齡、清蔣超、虞景星、王澍、蔣衡、史震林、史嗣彪、史鑑宗、蔣和、段玉立。溧陽縣明端木智、馬一龍、宋臣熙、梁礪、清馬世俊。

（以上舊鎮江府屬）

江寧縣唐冷朝陽、釋玄逵、宋秦檜、明朱貞、翟瑛、黃謙、馬汝溪、胡汝嘉、歐陽序、姚履旋、張晟、黃叔通、葛雲蒸、歐陽廉、許伯倫、許無會、陳丹衷、房宏中、張振英、余孟麟、余世奕、姚汝循、邢一鳳、王雯東、何王可大、張志淳、盛安、馬瓛、沈天啓、劉蒼、黃珍、金光初、張文暉、陳欽、孫幼如、何湛之、何淳之、清顧夢遊、柳堉、陸詩、楊法、秦大士、胡鐘、溫肇江、董白。上元明金殿、顧璘、顧璵、胡宗仁、倪岳、李登、魏之璜、沈鐘、俞綱、倪謙、許穀、陳遠、陳孟顓、沈鳳翔、清紀映鐘、張風、鄭簠、周榘、倪燦、劉象先、程京萼、金陵宋胡秋、元楊翮、明王章、王逢元、景暘、金琮、金魚、謝承舉、盛時泰、陳芹、顧源、姚淛、朱之蕃、顧謙、朱音、李寧儉、嚴賓、馬呈道、陳鳳、孫謀、楊宛、楊蕙娘、卞賽、馬如玉、馬間卿、朱無瑕、釋洪恩。秣陵南朝宋陶隆、陶貞寶、南朝梁紀少瑜、陶弘景、元張文盛。南京明焦竑、焦尊生、徐霖、王徽、唐劉三復、明黃瑛、黃銓、張綽。建康南朝齊紀僧真、紀僧猛、元僧猛、明方登。句容晉葛洪、許邁、許穆、許劌、應天明童軒。溧水縣宋李弖。高淳縣清夏維。江浦縣明莊泉、吳鑑。

（以上舊江寧府屬）

松江縣元王默、王堅、任仁發、邵祖義、曹永、章弼、釋靜慧、明朱應祥、周砥、孫承恩、孫克宏、陳敏、張允孝、張拙、張思、姚章、張朗、杜士基、何遷、金勉、貧極道人、俞宗大、俞琪、俞順、馮大受、章昞、清袁棟。華亭晉陸雲、陸機、陸玩、元衛德辰、曾遇、俞庸、衛近仁、明陳璧、朱芾、顧祿、邵亨貞、金鉉、金鈍、沈度、沈粲、沈藻、朱孔陽、朱銓、朱奎、張敩、張繡、黃翰、焦伯誠、沈潮、陳欽、章瑾、錢博、張弼、

張弘宜、張弘至、張弘湜、張駿、曹時中、王一鵬、周時勃、王公亮、潘恩、楊子亨、蔣元龍、陸萬里、陸萬

言、沈熙、陸彥章、張以誠、蔣之芳、袁養福、康學詩、王山、王友仁、張孚一、陸中行、任勉之、陸宗善、

夏宗文、夏衡、丘宗、范鼎、陳詢、宋璟、曹泰、奚昊、周佩、顧清、徐彥裕、沈愷、徐觀、陸深、陸樹聲、

徐階、周思兼、周裕度、莫如忠、莫雲卿、張德讓、董其昌、董原正、袁福徵、陳繼儒、徐獻忠、清計南陽、

沈荃、王鴻緒、高層雲、沈宗敬、張照、王圖炳、朱軒、柏古、周蓮、楊欲仁、吳均、楊汝諧。婁縣清范范纘、

陸琛、陳雲燉、張超、屈培基、馮承輝　雲間明何翠谷、康時萬。上海縣明董宜揚、陸平、董紀、郁瓊、張電、

徐光啓、浦澤、瑒之璞、顧從義、清周金然、王光承、侯良賜、徐渭仁、康愷。南匯縣清馮全伯。青浦縣明周

宜、張元澄、曹衡、清許宗渾、張澤珹、沈白、徐恒、孫衛、陳逵、許希沖、廖雲錦。奉賢縣清韓雅

量、何友晏。金山縣清姚世翰。

（以上松江府屬）

太倉縣元朱旭，明張泰、馬紹榮、張翼、張乾、陸伯倫、曾魯、王錫爵、謝克銘、趙宦光、趙楷、王樨

全、釋惟寅、張汝昌、王應賓、趙均、王衡、周賢、王世貞、王世懋、陳旦，清王時敏、吳偉業、王昭麟、王

宸、陸學欽、王撰、王申、王溥　鎮洋清李汝華、顧玉霖、畢溥。嘉定縣明張宸、潘暄、李流芳、婁堅、章冕、

宜嗣宗、溥博、朱縷、黃采、黃壽、徐竹、馬愈、陸鑣、陳宣、范紳、封錦、嚴衍、釋宗啟、清孫致彌、

張鵬翀、錢大昕、錢坫、張彥雲、錢東塾、瞿中溶、錢元章、程祖慶、朱瑋。寶山縣清徐函、孫延崇明縣明秦

約，清柏謙。

（以上舊太倉州屬）

吳縣宋范仲淹、葉夢得、范純仁、范之柔、李彌遜，元王環，明俞貞木、沈宗學、徐有貞、王鏊、顧德育、周

庚、沈貴成、申時行、王行、張益、劉昌、唐寅、錢進、王延陵、顧閎、許初、陳爾見、陳裸、浦融、張元舉、

強存仁、朱應佐、傅汝循、范允臨、劉嘉緒、杜瓊、顧聽、馮濟、袁裒、袁尊尼、彭汝諧、陸紹先、吳

燇、錢穀、陳鎏、劉穉孫、金問、都穆、都嗣成、葛應典、徐媛、清金俊明、邱岳、鄒滿、孫岳頒、

周茂蘭、顧藹吉、顧岑、徐良、金祖靜、徐堅、金際華、陳械、王守、潘奕儁、陶廣、黃成、陸紹曾、翁廣平、

吳三錫、金建、毛懷、魯璋、陸鼎、吳俊、李福、姜皋、謝希曾、張培敦、王有仁、戈載、孫義鈞、郭敏、慎

宗源、鈕晉、張塤　長洲宋林琰、顏直之、丁德隅、葉清臣、顏汝勛、胡氏、元浦源、李世英、明劉敏、姚廣

孝、朱正、劉珏、陶琛、陶繼、閻丘觀、吳奕、吳寬、李應禎、沈周、朱存理、皇甫信、祝允明、文奎、文徵

明、王寵、蘇復、王問、韓治、溫如玉、陸師道、陸安道、皇甫濂、章友、章藻、文元善、王慎修、沈庭訓、

陳淳、文從先、文絃、文震孟、文震亨、文從簡、文葆光、文謙光、文寵光、顧元慶、華之方、周之冕、

吳子孝、姚繼、陳鑑、陸完、朱正、顧應祥、顧亨、文肇祉、清徐樹丕、文彭、王穀祥、陸治、華姬水、周天水、

張鳳翼、張獻翼、張燕翼、俞琬綸、徐氏、張收、鄒彌、釋福懋、文點、彭行先、徐枋文撰、王銓、

汪士鋐、汪繹、沈灝、何悼、嵇璜、吳翌鳳、顧承、鄭廷賜、釋福祉、文嘉、王芑孫、宋鎔、程奎元、

沈世勛、宋駿業、顧純、文枏、褚深、蔣深、徐昂發、謝淞州、許錦堂、談友仁、陳奐、李森、曹貞秀。元和

清黃均、潘廷興、袁沛、陳炯。吳人三國吳劉纂、岑伯然、朱季平、晉顧榮、張翰、南朝宋張裕、張永、張暢、

南齊顧寶先、張融、南朝梁陸杲、陸倕、南朝陳孫瑒、顧野王、唐陸柬之、陸彥遠、陸景融、陸曾、陸

岷、陸希聲、張旭、歸登、陸長源、歸融、沈傳師、沈堯章、五季後蜀滕昌祐、宋朱文長、陳深、釋法具、俞

處士　元朱珪、沈右、邵光祖、祖子靜、蔣冕、呂誠、釋宗衍、陸友、明伊恆、楊壽、韓雍、周光、薛素素、俞

吳壽民、沈洪、蔡氏、宋克、朱夏、章公美、彭年、徐令、毛文煥、程大倫、金元賓妻、袁華、清周儀、文永

豐、石廷輝、王世琛、周日蕙。吳郡三國吳沈友、張弘，晉岑淵、朱誕、沈嘉、張嘉、張澄、張彭祖、楊義，

南齊韓蘭英，南朝梁范約懷，唐張璪、沈韜、張從申、張從師、張從善、張從約，宋范成大，元鄭禧、朱德潤，明

湯彌昌、朱燧、張性之，明高啓、袁養福、錢良佑、錢遶。蘇州唐顧況，宋呂彥直、周汸、滕中，明

徐濟、徐禎卿、夏禮、滕用亨、陳元素、陳佑。洞庭山明蔡羽、葛符、葛一龍、吳鳴翰、徐潮。姑蘇五代梁釋

無作，宋富元衡，元張遜，明杜大中、杜大綬、杜君澤、陸卿子、朱唐、陳謙、張簡、周砥。常熟縣宋嚴煥、

元繆貞、除恢祖、黃公望、繆侃、謝庭芝，明范禮、周滸、張潛、鄒穎、桑悅、李傑、楊澍、愛

濟、愛澤、鄒謙、沈春澤、林琳、陸畇、愛雍、愛芸、楊士廉、何鐸、桑德、張壽民、姜訥、鄭金、陳儀、陳

佑、林宗、林完、錢暉、林儒、林傳、朱天宥、孫翊、薛章、錢仁夫、錢承德、張緒、宋奎光、清

馮班、馬元馭、馮行賢、馮行貞、張遠、高培、吳歷、汪應銓、徐稷、王峻、吳晉、許濤、馮武、孫賜、季士

訴、沈龢、杜厚、屈頌滿、愛寅、楊沂孫。海虞元盧彥昭。昭文清邵齊燾、邵齊然、邵譁、邵齊、孫原湘。

崑山縣宋陳振，元顧德輝、顧信，明王時、朱吉、范廷珍、葉盛、衛靖、盧儒、張翔、支鑑、李元壽、蔡桂芳

王綸、周倫、周號、顧鼎臣、俞允文、項拱辰、梁辰魚、潘德元、張寰、黃雲、盧熊、盧充賴、夏昶、

夏昺、張潮、吳凱、虞瑛、趙遠、陳助、沈愚、魏校、王電、范能、朱安定、朱永安、沈本初、王同祖、石璞、

陸鈇、顧培、毛澄、朱希周、王逢年、歸昌世、沈訥、吳南，清歸莊、顧炎武、蔡方炳、王學浩、葛唐、鍾若

玉、顧蘊玉、孔銓。新陽清周輊。吳江縣元張淵、趙衷、釋祖瑛。明馬孜、陳琮、宋之儒、汝訥、周用、凌信、

平思忠、陸俊、陸繩、沈烜、計牲、吳育、陸耀、陸纘。震澤明吳惠。清湯豹處、衛遂、宋鑾、趙區承。

（以上舊屬蘇州府）

武進縣宋錢公輔、張舉，明陳洽、鄭觀、王偁、周金、唐順之、白悅、唐世美、王謙、清惲壽田、黃景仁、莊柱、錢維城、胡時顯、朱昂之、湯貽汾、周清原、唐宇肩、張惠言、朱文嶸、徐準宜、盛惇大、吳咨、莊怡孫、李慶來、李正華、韓桂。陽湖清張琦、方履籛、惲秉怡、黃乙生、孟耀廷、楊振、莊寶書、秬璋、錢伯坰、李兆洛、洪亮吉、趙學轍、陸繼輅。晉陵宋張守、胡宿、孫時、孫觀、胡宗愈、胡世將、鄒浩、錢鄒德久，明白仲。毗陵宋於琮，明謝林、徐。南蘭陵南朝宋蕭思話，南朝齊齊太祖、齊武帝、齊廢帝、臨川獻王映，武陵昭王曄，江夏王鋒，竟陵文宣王子良，始興簡王鑑、蕭惠基、蕭鈞，南朝梁武帝、簡文帝、元帝、北齊蕭慨，昭明太子、邵陵攜、王綸、蕭幾、蕭賁、蕭駿、蕭堅、蕭確、蕭子雲、蕭特，南朝陳蕭乾、蕭引，北周蕭撝，唐蕭瑀、蕭誠、蕭諒、蕭祐、蕭穎士、蕭嵩、蕭華、蕭俛。

無錫縣晉顧愷之，宋高瘝、陳茂之、尤袤，元孟梽、倪瓚，明王紱、張翼、邵寶、王問、浦大治、安紹芳、陸九州、邵忠、秦霖、顧可久、陳勉、秦金、華鑰、張廣、王達、莫懋、倪袥、成周、談志伊、沈洪、彭戩、潘吉、余孟、周璐、吳應卯、吳三、金匱清王灝、錢泳。宜興縣宋蔣堂、蔣之奇、張駒、蔣燦，元釋夷簡，明馬治、邵珪、沈暉、顧應泰、張式，景堂、吳德旋。荊溪唐釋湛然，清周濟。江陰縣唐釋道松，宋呂天策，元張體、張端、王逢，明尹嘉賓、王登、陳賴、張宣、常信、清周榮起、沈鳳、沙念祖。

（以上舊常州府屬）

泰興縣清陳潮。

（以上舊通州屬）

南通縣明袁九淑、顧瑤、胡介、江恩，清邵潛、保希賢、夏官、黃經。

如皋縣元唐志大，清冒襄、許容、吳嘉謨、程元爻、

淮陰縣（舊清河縣）宋張耒、龔開。

鹽城縣清宋曹。

淮安縣（舊山陽縣）宋王英英、徐積，明衛可徵，清張詔、杜首昌、邊壽民，後漢單颺。

（以上舊淮安府屬）

江都縣三國吳皇象，唐王紹宗、王嗣宗、李邕、李含光，清桑豸、曾曰唯、葉天賜、管希寧、汪膚敏、閻穀年、王方魏、阮匡衡、葉勇復、張鏐、汪中、陳瑗、梅植之、吳之黼、馬榮祖。揚州元王禮。維揚元鄧學可，明盧屋。廣陵三國吳張紘，晉戴若思、唐史維則、史白、史懷則，五代南唐馮延巳、徐鍇、李建勳，宋徐鉉，明張矩，清張元貞。甘泉清高翔、程壽齡、趙丙。揚子宋沈錫。

儀徵縣宋李昌國，清方元鹿、汪元長、程兆熊、江恂、尤蔭、程世淳、江德量、阮元、吳熙載。

興化縣宋陳諤、劉克莊、鄭僑、鄭寅，元成廷珪、李希文，明陸震、陸篆、顧符禎、除步雲、李鱓、李法、李長珉、黃本初、陸鏊、鄭燮、王國棟、李培源、李佳言。

泰縣海陵唐張懷瓘、張懷瓌、陸顥、高轂，宋胡瑗。泰州明儲瓘，清黃泰來、顧於觀、陸元李、徐朝棟、李羔、徐慶叔、馮霈。

高郵縣宋秦觀，元龔璛，明汪廣洋，清李杬、李炳旦、龍鯤、羅日琮、沈業富。

寶應縣明朱日藩、陶成、袁復、陳昇。

（以上舊揚州府屬）

銅山縣彭城三國吳張昭，晉曹茂之、劉劭，南朝宋武帝、文帝、孝武帝、明帝、南平穆王鑠、海陵王休茂，南朝齊劉繪、劉瑱，南朝梁劉孝綽、劉慧斐，北魏劉芳、劉懋，北齊劉逖、劉珉、劉玄平，隋劉顗，唐劉伯莊、劉昇、劉繪，五代南唐元宗、後主、吉王從謙，宋郭廷謂。徐州宋馬盼，元范寧，清萬壽祺。

豐縣宋李處全。豐邑漢高祖、武帝、元帝、盧綰、劉向、劉棻。

沛縣漢蕭何、爰禮，南朝宋朱石齡、朱超石。

蕭縣晉劉伶、劉瓛之、劉悛、劉恢，南朝齊劉休，唐劉遵古。

碭山縣五代梁太祖、末帝。

邳縣武原南朝齊到撝、南朝齊到沆。

下邳後漢嚴延年，晉張翼。宿遷清徐用錫。

（以上舊徐州府屬）

東海縣後漢衛宏、王方平，南朝梁徐僧權。海州唐吳通玄、吳通微，宋徐易。

（以上舊海州屬）

江左縣宋姚敦。江東宋高伸、申革、葛淹，元莊麟。江南人隋殷胄，五代南唐王文秉、應用，宋吳晥、黃茂先。

東吳明范暹。東淮元顧安。

（以上江蘇別稱）

浙江省

杭縣錢塘南朝宋褚欣遠，南朝梁陳宣梣、朱异，唐褚遂良、羅希奭、褚庭誨、鄔彤，宋林逋、唐詢、唐詔、宋蔡、李瑋、沈括、沈遼、慎東美、薛尚功、唐坰、周邦彥、關景仁、關蔚宗、吳說、釋道潛、釋思聰、釋穎德秀，元崔彥輝、仇遠、白挺、楊彝、錢惟善、張仲壽、張雨、褚奐、金應桂、楊瑀、吳里、李繹、李林、何志行、釋明本、釋允、曹妙清、明張頤、俞友仁、陳尚銘、張順、蔣驥、凌暉、林章、許光祚、董瑗、孫適、沈天祿、林宣、洪鐘、凌壽、徐江山、林應禧、清吳嘉枚、孫林、俞時篤、章谷、錢士璋、高士奇、朱周、陳章、吳霽、沈允亨、梁詩正、梁同書、陳兆崙、黃樹穀、丁敬、金農、陳希濂、陳撰、康濤、袁枚、黃易、方薰、周京、何琪、蔣仁、奚岡、沈敦善、爰果、錢樹、陳振鷺、陳鴻壽、屠倬、顧震、瀹、趙之琛、戴熙、袁桐、趙煦、徐孝酋、朱大勛、王端淑。仁和明湯煥、江玭、張翰、朱履、王獻、夏時正、釋德祥、邵銳、蔣暉、清顧彝、湯右曾、賴以頎、沈元滄、汪惟憲、沈廷芳、余集、梁文泓、徐趙魏、陳豫鍾、爰誠、高垲、江聲、錢杜、徐峄、倪福孫、沈甲、顧洛、趙昱。杭州及杭人唐王伾，宋孫景璠、

釋淨師、温日觀、釋思彥、元吳叡、吳福孫、明陳厚、戴笠、項麟、吳東升、陸從龍、周昉、釋宗奎，清趙笨、徐邦、嚴沇、沈樹玉、高樹程、江介。武林元黃中、莫昌、范居中、陳遵、明梁小玉、黃汝亨。

海寧縣明沈瑞徵、顧履中、許性、王賓　清查繼佐、查昇、楊中訥、陳奕禧、應澧、陳榮、陳均、陳元龍、范驤、許箕、查仲詰、釋超然、釋達受　海昌清張燕昌。

富陽縣三國吳吳大帝、景帝、歸命侯　南朝梁滿騫　唐孫過庭、孫翔　元吳毅　明釋守仁　清董邦達。

餘杭縣五代吳越羅隱　宋虞似良、釋了性　錢惟治、錢惟演、錢易、錢明逸、錢昆、錢昱、錢勰、滕茂實　元汪從善　明周禎。明嚴調御、方乾。

臨安縣五代吳越武肅王、忠懿王、錢傳瑛、錢弘儀、錢張仰、錢昭序　宋劉貴妃、錢儇、錢

（以上舊杭州府屬）

嘉興縣唐陸贄，五代南唐唐希雅，宋婁機、康與之、趙孟堅，元吳鎮、俞鎮、林鏞，明姚韜、姚綬、陳信、李進、支子傑、姚旬、姚惟芹、王淑、劉侃、李日華、周履靖、高元雅、高元肱、釋智舷、釋同六，清丁元公、項聖謨、沈登岸、高道素、沈啓南、徐範、沈玄華、沈嗣選、釋知、沈弘嘉、項真、釋智嘉、錢以坦、錢楷、吳同雲、曹爾坊、金可垛、殷樹柏、汪挺、褚廷琯、朱茂曙、張復、戚元佐、陶楷、戴經、馮洽、沙神芝、盛遠、黃介媛、黃氏。秀水明俞山、萬壽圖、朱茂晥、馮瀛秀、錢陳群、紀棠村、沈翼、姚揆、姚氏、金穎伯、朱國祚，清朱彝尊、朱昆田、朱福孫、文鼎、楊培立、錢載、陳說、陶琳、董耀、何元英、汪大經、錢昌言。嘉禾宋張祿、元徐子愚、談相、清周封、翟大坤。

嘉善縣元劉塨，明周鼎、姚綸、顧孝淵，清戴卧雲、徐本潤、徐之麟、陶之金、王志熙、周畢

海鹽縣明張寧、陸贊、王洪、朱端、王儀、劉泰、朱倬、王文禎、夏霈、劉世敏、釋戒襄、顧端、莫藏、周叔桓。宏述、彭孫、錢元昌、錢本誠、錢瑞徵、沈可均、吳秉權、張廷濟、陳梁、吳士旦。鹽官南朝陳顧越。崇德縣陸長庚。

元張伯淳，明沈甲秀、沈潛、諸文星、釋智訥，清吳之振、呂律。平湖縣宋張復揚，明屠勳、孫官、吳佐、陳鑾、林鳳華、曹康徵、馮玄鑑、游僧，清朱軾、姚宏度、沈禧昌、錢天樹、馬咸、張金鏞。

桐鄉縣明馮其隆、張文憲，清金德輿、沈浩、孔素瑛。

（以上舊嘉興府屬）

吳興縣南朝梁貝義淵，南朝陳沈君理，唐沈千運、姚贊、沈瑊，宋許采、徐滋、劉岑、張有、宋杞、釋行霆，元趙孟頫、趙孟籲、趙雍、趙奕、趙鳳、趙麟、沈明遠、何仲章、完顏子周、趙杰、陳自幼、管仲姬、姚子敬、沈性、王蒙，明張淵。歸安明凌安然，清華開、吳鼇、楊峴，烏程南朝宋丘道護、王道迄、王道隆，南朝陳武宜章皇后，唐釋高閑，宋朱服，明董嗣成，清胡貞開、凌大寒、溫純、沈宗騫、陳紀。烏鎮明王如。

霅溪元木選。湖州宋傅穉，清王圻、高銓。長興縣南朝梁陳廷祖　南朝陳武帝、文帝、後主、始興王伯茂、永陽王伯智、盧陵王伯仁、桂林王伯謀、新蔡王叔齊、長沙王叔懷　宋劉燾　明臧懋循。德清縣宋沈與求，清俞樾。武康縣南朝梁沈約、沈熾文、姚懷珍，南朝齊沈士驎，北魏沈嵩，唐孟郊。安吉縣明莫拙，清郎葆辰。孝豐縣明吳維嶽。

（以上舊湖州府屬）

鄞縣宋豐稷、周模、樓弃、樓鑰、鄭清之、王珣、史彌遠。元謝暉，明豐坊、周冕、王毓、楊尹銘、陳鋼、屠塘、金湜、楊茂元、詹僖、薛穰、陳沂、沈明臣、沈文禎、張惟正、臧性、金溥、沈應奇，清李文纘、張起、周容、張錫璜、史榮、萬經、謝為憲、范永祺。甬東明張憬。四明縣唐釋無作，宋陳公著，元汪正，明葛澣、王尹實、鄭雍言。慈谿縣五代吳越林鼎、宋楊簡、明鄔斯道、顏豁、錢仲、張楷、陳敬宗、王暘、岑俊、孫玉、張鈇，清姜宸英、刁戴高。奉化縣宋黃仁儉，元陳子肇、徐仁則，明胡廷鉉、田致中。定海縣清厲志。章句元

應在。

（以上舊寧波府屬）

紹興縣山陰後漢韓說，三國吳賀邵，晉丁潭，南朝宋戴延壽、孔琳之、賀道力、孔琳之妻謝氏，南朝陳釋洪偃、唐吳融、賀知章、宋杜衍、趙宗萬、陸元長、陸游、釋處良、山陰僧、潘時、元王務道、明劉世鵾、張天復、唐蕭、陳性善、徐渭、陳鶴、王思任、王泮、董元、成希召、黃猷吉、劉世學、童朝儀、唐之淳、林日丕　清平翰、楊賓、祁豸佳、朱士耆、章鈺、王基永、張彝憲、金禮嬴。會稽晉謝敷、謝靜、劉廠、王允之、謝藻、孔俤、孔愉、南朝梁謝善勛、孫文韜、南朝陳賀朗、釋智永、釋智果、隋釋智楷、唐徐師道、徐嶠之、徐浩、徐峴、徐濤、張志和、羅讓、孫位、韓梓材、釋潭鏡、釋清涼國師、釋惠通、宋楊皇后、楊妹子，元楊維、慎陳睿、呂中立、明馬兼善、沈恪、馬時暘、陸曾暐、諸清臣、清謝辮、張學曾、梁國治、梁肇杞、何士祁、趙之謙、陶澄宣、商婉人。越州宋吳氏三一娘，明鎦恕，越人宋陸經、韓境，明釋宏林。明魏驤、釋如曉、清毛奇齡、來蕃、張振岳、沈功宗。

諸暨縣元申屠澂、陳宗亮，明鄭天鵬、陳梓。

上虞縣宋李光、元陳仁壽，明葛曉、謝肅、倪元璐、張文淵、何洪、陸淵之、葉綬、鍾禮、陳世英、黃之壁、葛貞、黃裳，清徐觀海、徐昭華。

餘姚縣南朝宋虞龢、隋虞世基、虞綽、唐虞世南、虞煥、元鄭炳，明王守仁、楊珂、陳贄、趙古則、史琳、張員、楊彝、楊節、徐蘭、董元、鄒魯遺、楊榮、謝遷，清黃宗炎、邵點、釋雪舫。

蕭山縣

新昌縣明呂獻、章國舜。

嵊縣元王櫨，明屠任。

（以上舊紹興府屬）

臨海縣宋林師點，元釋行端，明蔡潮、釋宗泐。**溫嶺縣**宋石起宗。太平明林鶚、謝鐸。**天台縣**宋曹松泉、戴敏、爰蕊，元陳謙、陳儀、陳振琦、施槃、王佐。**黃巖縣**元陳德永、范守中　明陶宗儀。

岳、黃孝墅、張明卿、釋大智、釋密詣、釋慧敏、釋道原、釋可中，明王士崧、楊仁壽。仙居縣元柯九思、柯

氏，明王一寧、鄭恕。寧海縣明方孝孺。

（以上舊台州府屬）

衢縣宋趙汴、劉正夫、程俱，明李泉。信安宋何籌。龍游縣宋祝次仲，元吾丘衍，明祝望。江山縣明柴仲、胡

斅。常山縣明趙昂。

（以上舊衢州府屬）

金華縣唐釋義道、陳簡、徐安貞、陳燕子丁、宋王埜、馬光祖、潘良貴、潘桂、何基、葉闐、潘繼先、何欽、

王淮、金聖錫、王易，元王肖翁、洪恕、許謙、戚崇僧，明何博、胡翰、趙友同。婺州宋呂祖謙，元唐懷德

蘭谿縣五代前蜀釋貫休，宋杜去輕、范端臣，元王餘慶、王順，明吳履。東陽縣南朝齊徐伯珍，唐許康佐、舒

元興，宋滕元發，元王桂。義烏縣元黃溍，明黃昶、龔永吉、楊弘、虞守隨。永康縣宋王逸民，元胡長孺、胡

之綱。武義縣明沈潤。浦江縣元張恕、戴士垚，明宋濂、宋璲、宋懌、鄭濟、鄭沂、鄭燧、吳鑑、周呿、朱廷

剛、張應唯。浦陽宋於正封，元柳貫。

（以上舊金華府屬）

建德縣明吳植。睦州唐徐凝，宋喻陟，明桂衡、張罷。淳安縣明商輅。桐縣宋楊鎮、方氏，元李康，明張文憲，

清徐元禮。壽昌縣明胡朝翰、周淵。

（以上舊嚴州府屬）

永嘉縣唐釋晉光，宋薛季宣、木待問、葉適、戴侗、釋懷賢，元薛漢、薛植、陳遠、高明則、陳秀民、孫華，明柳楷、王瓚、周文褒、張遜業、林應龍、何白、黃蒙、徐定。瑞安縣宋陳傅良、蘇基先、蔡幼學，明姜定

綱、虞原璩、周全、季德基、任道遜。樂清縣宋王十朋、釋處嚴，明趙仕禎、趙性魯、張環，清薛英、侯思炳。泰順縣清潘鼎。

（以上舊溫州府屬）

麗水縣宋王信。處州元陳繹曾，明王廉。括蒼五代後蜀杜光庭，明王可予。青田縣明劉基。縉雲縣宋潛悅友，明楊燿、陶玻。松陽縣明包公慶、王景。遂昌縣元鄭元祐。慶元縣宋鄭清之，元袁桷、袁裒、卓習之、釋梵琦。浙人元韓與玉，明金湯，清汪德容、汪懷堂、沈康臣、史翁。浙東宋釋苑基。東甌宋宗上人。天目人元釋劉順

（以上舊處州府屬）

安徽省

懷寧縣清鄧石如、鄧傳密、查梣桐、程荃、方朔。桐城縣清方以智、方咸亨、方觀承、方貞觀、姚鼐、吳廷康、張敬、姚元之、張祖翼。潛山縣清陳延。舒州宋李公麟、李沖元。

（以上舊安慶府屬）

合肥縣五代吳王楊渭，宋姚鉉、包拯，明方正。盧州元余闕。巢縣明陳鐸、葉藻，清姜漁。無為縣宋楊傑。

（以上舊盧州府屬）

霍山縣晉何充，元王得貞，明馬端。

（以上六安州屬）

和縣歷陽宋徐兢、徐林、徐琛、徐藏、張即之。烏江唐張籍，宋張孝祥。金山縣明劉傳。

（以上舊和州屬）

當塗縣太平明李汶、曹履吉，清楊燕生、陳醇儒、黃鉞。姑孰明詹俊、李昶。蕪湖縣明李贄，清蕭從雲、邵士

變、常道性。繁昌縣清俞文。

（以上舊太平府屬）

廣德縣明孫紹祖。

（以上舊廣德州屬）

歙縣元程大本、程鉅夫，明潘緯、黃道充、吳元滿、羅文瑞、吳秋林、吳高節、胡宗敏、唐子儀、鄭時雍、唐文楷、方元懷，清程邃、李希喬、吳山濤、胡寶瑔、程嗣立、方士庶、汪士慎、閔道隆、吳文澂、程瑤田、巴慰祖、金榜、洪梧、洪範、江玨、洪上序、程恩澤、方溥。黟縣清汪士通。休寧縣宋查道、曹汝弼，元程詠，明朱同、詹儀、程敏政、程日可、吳楚、蘇若川、吳錦、詹鳳景、詹希賢、李永昌、汪維、洪墨卿、邵誼，清汪楫、汪之瑞、戴思望、汪由敦、查士標、吳叔元、汪恭、戴延、汪梅鼎。祁門縣明汪瀚。績溪縣元舒頔、程松、朱熹，元汪澤民，明俞可進、詹希元、汪徽、程琤、俞塞、汪道全。婺源縣宋政，明胡松。

（以上舊徽州府屬）

宣城縣宋梅堯臣，元貢師泰，明芮麟、吳原頤，清梅朗中、梅清、梅庚。涇縣明釋德清，清包世臣、翟詠參、趙青黎。旌德縣清姚配中。

（以上舊寧國府屬）

貴池縣明吳應箕，清曹日瑛。池州唐紫邐樵叟、杜荀鶴，明柯暹。青陽縣清吳襄。東流縣明江得、黃源。

（以上舊池州府屬）

鳳陽縣明太祖、建文君、成祖、仁宗、宣宗、憲宗、孝宗、世宗、神宗、光宗、莊烈帝、晉恭王棡、晉莊王鍾

鉉、周憲王有燉、鎮平王有爌、周定王橚、湘獻王柏、蜀定王友垓、蜀惠王申鑒、蜀成王讓栩、寧獻王權、寧靜王奠培、吉簡王見、遼惠王恩鑨、韓昭王旭、保安王、高唐王、齊東王、三城王、芝跪、枝江王致樨、益陽王枯檳、安塞王秋昊、安福郡王、楊妃、荊瑞、王厚烒、朱俊格、朱拱枘、朱多燧、朱謀埠、朱多焜、朱多爌、朱多炡、朱謀虩、朱統鍠、朱謀埻、胡璉、朱勇。

濠州　明徐輝祖、郭員，濠梁唐薛瑗。

臨淮　明宋椿、李經。

定遠縣　明王佐、沐潾、沐琮、沐昂。

懷遠縣　晉桓溫、桓玄。

靈壁縣　元道童。

壽縣　宋呂公著、呂夷簡。

譙縣　三國魏武帝、文帝、高貴鄉公、陳思王植、夏侯玄，晉戴逵，北魏夏侯道遷。宋魯宗道。釋志言、釋惠崇。

宿縣　晉嵇康，南朝宋戴顒。

亳縣　清梁巘。

（以上舊鳳陽府屬）

太和縣　唐楊師道。

（以上舊潁州府屬）

天長縣　明陳琦。

盱眙縣　明陳大章。

（以上舊泗州府屬）

滁縣　宋張鎰，明孫存、於鏊、黃源。

全椒縣　明施達、劉瑜、黃梅、彭燦，清吳鼎。

（以上舊滁州府屬）

江西省

南昌縣　晉熊遠，南齊胡諧之，宋喻樗、陳執中，元鄒偉，明胡儼、胡泰、劉一焜、陳謨、吳存，清王猷定、萬承紀、朱奔。

豫章　五代南唐宋齊丘，宋杜良臣、袁珣、熊與蘇、司馬括，元熊朋來、襲觀、盛熙明。

修水縣　宋李彭，明張西銘。

分寧　宋黃庭堅、黃大臨、黃幼安、黃乘、黃正叔、黃知命。

新建縣　清曹秀先、裘日修、裘得

華、裴德華。豐城縣宋熊方、甘叔異，明曹壽、熊概、李士實、李漢、胡鍾。富州元余詮、揭傒斯、揭汯、揭

樞。泰新縣明張順。

（以上舊南昌府屬）

南城縣宋陳景元，元鄭樵，明左贊、程南雲、羅玘、羅汝芳、張賮、胡子昂，清吳照。永修縣宋李東、鄧增、

李常、何宗。黎川縣元程棋、程輅、鄧杞、涂澂。南豐縣宋曾鞏、曾肇、曾布、曾宰、曾紆。廣昌縣明何喬新、何喬

福、何宗。

（以上舊建昌府屬）

臨川縣宋晏殊、王安石、閩上人、徐氏，元饒介、孫履常、艾斐，明熊鼎、危素、危瓛、吳均、宋季子、王洪、

余孜善、伍福、轟大年、吳鍼、吳撝謙，清李宗瀚、李瑞清。金谿縣宋陸九齡，明王英、徐瓊、張應雷。崇仁縣

宋黃石老，元吳澄，明吳與弼、洪鐘。宜黃縣明吳餘慶，清陳偕燦、吳錡。樂安縣元何中。

（以上舊撫州府屬）

上饒縣宋趙昌甫，元倪中、周菊雪，明婁妃。玉山縣宋鄭同、汪應辰、汪逵、王珉，明程福生。弋陽縣宋謝枋

得、陳康伯。貴溪縣宋張繼先，元張與材、張嗣誠、薛玄義、祝玄衍、方從義，明夏言、吳伯理、張宇初。

（以上舊廣昌府屬）

吉安縣宋廬陵歐陽修、羅士友，元胡銓、道童、夏日孜，明胡正、楊胤、許鳴鶴、李禎、周仕、杜環。

吉州金王予可。泰和縣明曾鼎、楊士奇、王直、羅璟、梁潛、李穆、楊子超、羅欽順、劉仲珩、陳孔立、

楊嘉祚。吉水縣宋文天祥、楊芾、楊萬里、楊邦人、金應，元楊元，明王良、龐敘、解縉、解

泰、解禎祺、胡廣、羅洪先、高妙瑩、劉槭、劉朴、鄒緝、錢習禮。永豐縣明曾榮、羅倫。安福縣宋王庭珪，

明李時勉、李紹、黃守一、彭時。安成明劉榮。萬安縣明劉挺。永新縣元馮寅賓，明吳勤、胡錦輅、甘彥、清湯第、劉森峰。

（以上舊吉安府屬）

清江縣宋楊无咎、劉清之、向子諲，元范梓、皮榮、杜本，明劉永之、陳肅、俞行之。臨江軍宋曾三異。新淦縣宋劉次莊，明吳逵，清楊錫紱。新喻縣宋劉敞、劉攽、謝諤、孔文仲、蕭崱，元傅若金，明傅瀚、傅潮。

（以上舊臨江府屬）

萬載縣明郭汝宣、彭天俟。宜春縣唐盧肇，宋夏執中、明宋九德、龍鐔。

（以上舊袁州府屬）

高安縣明吳山。

（以上舊瑞州府屬）

贛縣唐鍾紹京。龍南縣清徐思莊、徐尊、徐德啓。

（以上舊贛州府屬）

大庾縣明劉節。

（以上舊南安府屬）

九江縣明柳濟。潯陽晉張野，明張羽。彭澤縣宋楚珍。德安縣宋夏涑、楊氏。

（以上舊九江府屬）

星子縣明葉臨，清查振旗。

（以上舊南康府屬）

書學闡微　　四七八

鄱陽縣晉陶侃，宋洪適、張熹、姜夔、釋緣慥、元吳益、吳正道、余襄、釋克新、歐復、朱振、蔣惠、吳金節，

明邱霽、劉爆、章復。饒州元周宗仁、劉麟、周伯琦、明劉麟。廣昌明王禮。餘江縣元桂梓。浮梁縣新平明昊

十九、黃勉、戴珊。餘干縣元張去偏，明吳宏。德興縣宋汪藻。樂平縣宋鍾傅。

寧都縣清羅牧。

（以上舊饒州府屬）

（以上舊寧都州屬）

江西縣五代南唐先主种氏，元熊夢祥，明袁彬，清夏之勳。江右元李申伯。盧山唐韓覃、李渤、釋獻上人，宋

釋顯彬茂、釋省肇，元葛萬慶，明胡房中。

湖北省

武昌縣江夏晉李充、李式、李廞、李志、唐李磻、瞿佳，五代南唐黃氏，宋李康年、馮京，明黃卓、陳撝、馮

世雍、尹昇，清釋可韻。鄞州唐胡履虛。嘉魚縣明李承箕。蒲圻縣元魏雲端。咸寧縣明許宗魯、秦可貞。崇陽縣

明汪必東。

（以上舊武昌府屬）

孝感縣清程正揆。沔陽縣清高元美。沔州宋高燾。

（以上舊漢陽府屬）

黃岡縣明王廷陳、王一翯、洪周祿、陳師泰，清謝荽。黃州清葉封。齊安宋潘岐。蘄水縣明洪度、釋道生。

麻城縣明周思久。廣濟縣清張仁熙。

（以上舊黃州府屬）

應城縣明華清。安陸縣宋宋庠、宋祁。

（以上舊德安府屬）

天門縣南齊張欣泰，唐陸羽，明鍾快。鍾祥縣清李又絃。齊興明周之士、朱期昌。

（以上舊安陸府屬）

襄陽縣晉習鑿齒，唐杜審言，五代後唐陳氏，唐杜甫、杜勤、席豫，宋米芾、米友仁、米尹知、羅遜、張皞明

邢讓。棗陽縣後漢光武帝、章帝、靈帝、北海敬王睦、樂成王、靖王黨。光化縣陰城宋張友正。南漳縣明魯學

憲。

（以上舊襄陽府屬）

竹山縣明劉實。

（以上舊鄖陽府屬）

宜昌縣宋朱和叔。秭歸縣周屈原，唐釋懷濬。長陽縣明王少君。

江陵縣宋唐介，明劉淵、李麟。荊州南朝梁丁覘，唐陳惟玉，宋高荷。石首縣明楊溥。宜都縣清楊守敬。

（以上舊宜昌府屬）

（以上舊荊州府屬）

湖北人清陳務滋，蘄黃人元周巘、宣昭，湖廣人明李寓、景輝。

湖南省

長沙縣唐釋惠融、釋懷素，宋趙葯、釋希白、釋從密、湯正臣，清周宣猷、羅源漢。善化清羅瑛。臨湘唐歐

陽詢、歐陽通，清余昌穀。湘陰縣五代後蜀胡恬，明夏原吉，清張廷祿、楊先鐸、易堂俊、左宗棠、郭嵩燾。

瀏陽縣元湯焱。禮陵縣清劉光疊、釋一足。湘潭縣清王岱、陳鶴年、張璨、李在青、徐書堂、周銘恩、張家杖。

寧鄉縣明陶汝鼐，清胡澤匯、程項萬、鄧松廷。益陽縣唐釋齊己，清郭都賢、胡民典、徐大本。湘鄉縣清王文

鼎、曾國藩、曾國荃、曾紀澤、曾廣鈞、釋寄塵。攸縣清劉光友。茶陵縣元李祁、李位、易履，明李東陽、羅

琥、李淳、張治，清蕭錦忠。

（以上舊長沙府屬）

邵陽縣唐邵陽真人，明曾纘、徐明善，清簡大鼐。

（以上舊寶慶府屬）

常德縣武陵元鄔進禮、朱俊卿，明龍德化，清米景英。

（以上舊常德府屬）

岳陽縣巴陵明周梓，清陶窳、龔顯童、張堯。平江縣明羅元、顏耕道，清鍾正章、向閔賢。華容縣明劉大夏，

黎斌、周珊。衡州宋釋寧英，明曾喬，清釋破門。

（以上舊岳州府屬）

衡陽縣宋陳湘，清王夫之、彭鳴九、彭玉麐、常集松、凌雲濤、凌麟、譚學元、王光國、丁一焯、符翕、蕭遷、

曹崧、周珊。衡州宋釋寧英，明曾喬，清釋破門。衡山縣清聶鏓敏、譚鑫振、向燊。酃縣清羅沛、羅瓊章。

（以上舊衡陽府屬）

零陵縣三國蜀劉敏，清湯相尹。束安縣清羅澍昀。江華縣清陳炯。新田縣清李向榮。道縣宋周敦頤、周壽，清

何凌漢、何紹基、何紹業、何紹祺、何紹京、何維樸。

（以上舊永州府屬）

永興縣清黃文章、曾愈極。藍山縣唐戎昱。

（以上舊郴州府屬）

沅陵縣宋單煒、張世準。

（以上舊辰州屬）

黔陽縣清王繼賢、邱開來。

（以上沅州府屬）

桑植縣清李心逸、沙翎清。

（以上永順府屬）

乾城縣清張縉。

（以上乾州府屬）

石門縣清侯登元。大庸縣清莊世恭。澧縣唐李群玉。安鄉縣清羅才英。

（以上舊澧州屬）

四川省

成都縣漢司馬相如、楊雄，唐釋玄續，五代後蜀黃居寶、孫逢吉，宋王著、李鶯、李時雍、李時敏、徐琰、張察，明楊廷和。華陽縣唐謝自然、魚又玄、李虞，宋王珪、句中正、句希仲、梁鼎、李大臨、范祖禹。簡陽縣簡州宋許奕、劉涇。廣漢縣晉王彬之、李意如。新津縣宋張唐英、張商英。新都縣明楊慎、黃氏，清閔益。灌縣明王遂、王璉。

（以上舊成都府屬）

縣陽縣綿州元鄧文原。綿竹縣宋蒲云。梓潼縣北魏李苗　宋文同。

（以上舊綿州屬）

巴縣明劉春、蹇義。

（以上舊重慶府屬）

犍為縣後漢左姬。

（以上舊嘉定府屬）

眉山縣宋蘇洵、蘇軾、蘇轍、蘇邁、蘇過、唐重、程之才，元孫德成、蘇壂，明許廉、張景賢。彭山縣宋李從周。青神縣宋姚仲平，明余子俊。邛崍縣五代前蜀黃崇嘏。蘭江縣宋魏子翁、魏克愚。

（以上舊眉州屬）

瀘縣明曾峴，清先著。

（以上舊瀘州屬）

宜賓縣明尹伸。富順縣明左明善。

（以上舊敘州府屬）

仁壽縣宋虞允文，元虞集。井鹽宋韓駒。

（以上舊邛州屬）

井觀縣宋李心溥。內江縣明范文光、張潮。

（以上舊資州屬）

中縣宋陳堯佐、陳堯叟、陳堯咨、陳漢卿。閬州宋鮮於侁。

（以上舊保寧齊屬）

南充縣明黃輝。　南部縣三國蜀譙周。

（以上舊順慶府屬）

三台縣宋蘇易簡、蘇耆、蘇舜欽、蘇舜元、王利用。遂寧縣明黃氏，清張問陶。

（以上舊潼川府屬）

萬縣晉識道人。

（以上舊夔州府屬）

汶川縣夏禹王，蜀人唐房次卿、夏餘絢，五代後蜀釋夢歸、馮侃、偽蜀童子、宋薛映、張維、王累、釋意祖、陳瑛、張氏、史琰，元范元鎮、高遏，明楊基、曹學、張元汴，西蜀五代後唐李夫人，明蘇致中、蘇雨。

（以上舊藥州府屬）

福建省

林森縣侯官宋陳孔碩、陳襄，明高瀔，清許友、李根、林佶、林則徐。 閩縣明袁表、趙榮、陳輝、鄭善夫、陳旭、陳勳、陳煒、邵文恩、鍾誌、林焯、張煒、林黼、徐渤、王恭、王建中，清藍漣。福州宋林櫨、鄭昂。三山明王敷若、林奐、林天駿、黃董。古田縣宋唐璘，明沈元素。長樂縣明高廷禮、王俌、陳登、林銘、林彬、陳景隆、劉布、王錫、謝肇淛、張迪哲。連江縣明陳廷泰。羅源縣元鄭杓、明鄭燁。閩清縣宋白玉蟾。福清縣宋呂權、林希逸、林泳、陳東起、明陳廉、鄭夢槙，清郭雍、郭鼎京。永泰縣（永福）……清黃任、謝道承。

（以上舊福州府屬）

霞浦縣（福寧州……）元王都中、王畎。福安縣明鄭文賢。

（以上舊福寧州屬）

莆田縣唐林蘊，宋陳靖、林伯修、卓景福、元陳旅、劉有定、明黃約仲、宋珏、林文、卓晚春、方炯、林俊、黃通、林達、陳壽徵、周宣、陳自然、周鯤、蘇眉山、徐昆、方淇、林堯俞、郭之璧、清宋祖謙、郭尚先。莆陽宋方士繇，明方瀾。仙游縣興化宋蔡襄、蔡懋、蔡京、蔡卞、陳宓。

（以上舊興化府屬）

晉江縣唐歐陽詹，宋呂惠卿、呂叔卿、郭成、曾慥、明龔炳、林鉞、溫良、莊琛、李壁、王慎中、張瑞國、王國相、楊曜宗、溫恭、溫顯、林大楨、倪維哲、何觀、洪昌、王朝佐、梁懷仁、蔡一槐。南安縣宋蘇頊、劉濤、錢熙。惠安縣元謝子龍。同安縣宋李無惑、蘇玭。

（以上舊泉州府屬）

永春縣宋顏襃，明李開藻、李開芳。

（以上舊永春州屬）

長汀縣明廖輔。臨沂清華品。永定縣明方絢。寧化縣宋鄭文寶，清伊秉綬、伊念曾。上杭縣明胡時。

（以上舊汀州府屬）

龍溪縣明林弼、胡應東、黃道周。龍巖縣明林瑜。

（以上龍巖州屬）

將樂縣明余重謨、張端、蕭慈、李坤、車時俊、車賢、車素。南平縣明李勝、蕭敬、胡靖。南劍州宋曹輔。沙縣宋陳璀，明張宗華、張仁、黃文。

（以上舊延平府屬）

建甌縣建安宋章友直、蔡抗、章煎、元游夫人、危氏，明雪鯉、楊梁、蘇伯厚、龔錡、清翁陵。建陽縣宋蔡發

游氏，明王佑。致和縣宋陳休，明吳應。崇安縣宋胡安國、胡寅、胡宏、劉珙、黃銖、劉子翬。浦城縣宋楊億、

章粲、章得象、章惇、真德秀、黃孝綽、金施宜生、元楊載、楊遵。邵武縣宋李綱、呂勝己、黃伯思、上官必克、杜杲，

（以上舊建寧府屬）建寧縣宋周武仲、蘇氏、明蘇鉦、蘇鏽、金歃，清朱文仁。

元黃中，明徐樞。秦寧縣明梁淮。

（以上邵武府屬）

金門縣明顏宋、張茜，清盧勗吾、林樹梅、劉浩、胥獻珪、呂西村、許渾、許澤。

（以上廈門所屬）

閩川縣唐林藻、林傑，五代南唐釋應之，宋黃穎，元陳曾，明林鴻、鄭完、林宗道、王珩相、陳敏。閩人宋蔡

仍、劉澤、余煥，元張伯仁，明黃應禧、林觀、陳焯，清黃慎。福建人清趙大鯨。

台灣省

台南縣清王獻琛。嘉義縣清馬琬。高雄縣清楊有襞、施世榜。澎湖縣清呂成家。

（以上舊台南府屬）

台北縣清王之敬、盧周臣、陳鈺、陳必琛、林朝英、陳維英、吳鴻業、黃延祺、邱倉海、孫朱虔、釋澄聲、釋

蓮芳、陳烈婦。

（以上舊台北府屬）

彰化縣清梁遇文、黃春華。苗栗縣清吳子光、劉宣謨。

（以上舊台灣府屬）

寓流明朱玧桂、鄭成功、朱景英、清廖秉鈞、吳世膺、李中素、彭士龍、徐孚遠、許南英、謝穎蘇、林元俊、劉明鐙、林大本、李麒光、蔡麟洋。

廣東省

番禺縣明涂瑞、黎永正，清屈紹隆、張稚屏、陳澧。南海縣明朱完、鄺露、馬元震、鄧良佐，清吳榮光、謝蘭生、朱次琦。順德縣明李橘、梁儲、王鳳靈、梁思平、梁典、李世嶼、梁孜，清陳恭尹、蘇珥、黃丹書、張錦芳、黎簡、李文田、梁藹如。東莞縣明陳璉、陳用原，清林蒲封。從化縣明黎明表。黎民懷、黎邦琰、林承芳。

增城縣明湛若水。中山縣香山清黃子高、鮑俊。新會縣明陳獻章，清高儼。

（以上舊廣州府屬）

高要縣清彭泰來。廣寧縣明馮惟重。

（以上舊肇慶府屬）

英德縣宋釋希賜。曲江縣南朝陳侯安都，唐張九齡。

（以上舊韶州府屬）

連縣五代楚石文德。

（以上舊連州府屬）

博雲縣明梁山、張萱。東陽縣歸善宋陳仲輔。

（以上舊惠州府屬）

梅縣清宋湘。

（以上舊嘉應州屬）

茂名縣唐高力士。　電白縣清邵詠。

（以上舊高州府屬）

瓊山縣明吳震。右所明酈海、傅佐、楊碧。　文昌縣清潘存。　臨高縣明沙洪、沙廷梧。

（以上舊瓊州府屬）

欽縣清馮敏昌。

（以上舊欽州府屬）

廣西省

桂林縣唐釋雲巘。　金縣明蔣良。

（以上舊桂林府屬）

柳城縣元姚樞、姚燧。

（以上舊柳州府屬）

宜山縣明李善。　蒼梧縣明釋石濤。

雲南省

昆明縣明王琦、康誥，清錢澧、趙光。雲南府明張橋、郭斗。　晉寧縣元張鶱。

（以上舊雲南府屬）

黎縣明張西銘。　建水縣明朱紳、朱鼙、凌廣。　通海縣明喬瑛。　河西縣元甘立。　峨山縣清周於禮。

（以上舊臨安府屬）

保山縣明張含、張合、張甽。

（以上舊永昌府屬）

大理縣唐馬秀才，明楊黼。鶴慶縣明趙子禧。麗江縣明木春。

（以上舊麗江府屬）

雲南人唐張志誠，清涂炳、谷際雲。

貴州省

平越縣後漢尹珍，明張懋英。

（以上舊平越府屬）

獨山縣清楊文聰、莫友芝。

（以上舊都勻府屬）

善安縣明蔣杰。

（以上舊善安府屬）

思南縣明王蕃、羅黻。

（以上舊思南府屬）

河北省

清苑縣元郭貫、張瓘、苟宗道，明王德晉。定興縣元張珪。新城縣清陳希祖、王餘佑、伊闕。完縣永平清張蓋。博野縣五代後唐李從曦，宋程嗣昌，元史弼。蠡縣北齊賈德胄，唐崔弘裕、崔恭、崔應、崔遠、崔瑗。安平後漢崔瑗、崔寔，北魏崔挺，北齊崔季舒，唐崔倚、李百藥。束鹿縣清耿邁。安定唐胡需然。高陽縣漢王尊，晉許靜民，唐許碏、齊皎。安國縣晉楊琨、劉輿。

（以上舊保定府屬）

北京明張詩、王妃，清年王臣。大興縣清朱筠、朱珪、舒位、朱沇、朱英。宛平縣清米漢雯、翁方綱、楊翰。涿縣三國蜀張飛，晉盧志、盧循，趙盧諶，燕盧偃、盧逖，北魏盧伯源，隋盧昌衡，宋太祖、太宗、真宗、仁宗、英宗、神宗、哲宗、徽宗、欽宗、高宗、孝宗、光宗、寧宗、理宗、度宗、冀王元傑、越王元傑、楚王元宗、周王元儼、信安王允寧、吳王顥、益王顥、秀王子偁、景獻太子詢、臨川郡王迺裕、華國夫人章氏、越國夫人王氏、衛國大公主、魏國大公主、越國夫人王氏、華國夫人章氏、趙克己、趙令穰、趙叔韶、趙克繼、趙德鈞、趙宗望、趙子晝、趙仲頴、趙孟頫、趙必𣊹、趙惟和、和國夫人王氏、趙士暕、元虞摯。范陽唐盧用藏盧重玄、虞璘、賈島、盧鴻一、釋無可、盧佐元、盧傳禮、盧簡求、盧和獻、野奴、修上人。方城晉張華、張興，唐張紹先，五代後唐盧汝弼。通縣元李秉彝，清劉錫嘏、曹代。漷縣明岳正。薊縣唐韋縱、韋迴、平授，宋貽序、宋趙普。漁陽金張斛，元鮮於樞、鮮於端、鮮於去矜、篤列圖。昌平縣南朝陳伏知道，清陳浩。寶坻縣宋張載熙。密雲縣宋張載熙。文安縣明高松。安次縣明李太后，清羅澍田。香河縣元釋定。

（以上舊順天府屬）

天津縣清畢紹棠。靜海清勵杜訥、勵廷儀、勵宗萬。滄縣清戴朋說、張桂巖。南皮縣北齊李鉉，唐賈耽，清張之洞。慶雲縣宋李之儀。

（以上舊天津府屬）

昌黎縣北魏谷渾、盧魯元、屈恆　唐韓愈、韓擇木、阿買　正平唐裴抗、裴炫、裴況。臨縣明蕭顯。盧龍縣唐裴抗。

（以上舊永平府屬）

正定縣真定宋王舉正，金馮璧、蔡松年、蔡珪、元趙儼、蘇天爵、蘇大年。常山明趙昂。獲鹿縣宋賈昌朝。靈壽縣宋曹彬、曹皇后、曹評。井陘縣唐崔行功。贊皇縣唐李嶠、李華、李潤、李苞、李吉甫、李德裕、李巽、李絨，金楊雲翼。晉縣唐趙冬曦。無極縣三國魏甄皇后。

（以上舊正定府屬）

邢台縣五代周世宗，五代後蜀太子玄喆，元劉秉忠、釋至溫。任縣北朝魏游明根。鉅鹿漢路溫舒，清楊思聖。南和縣唐宋璟，元柴貞，明柴登。

（以上舊順德府屬）

永年縣元王磐，明連鑛，清申涵。廣平縣晉宋斑，唐劉孺之、高正臣、宋儋。邯鄲縣後漢王美人。肥鄉縣明張徽卿、雲濤、月液。清河縣三國魏張揖，北魏崔衡、崔高客、崔光，唐崔禎、崔琳、崔庭玉、崔逸、崔倬、崔沔、張祐、張廷範元元明善。雞澤縣宋郭氏。磁縣金趙秉文、冀萬錫。威縣明韓定。洛水元劉賡。成安縣宋王廣淵、王臨。

（以上舊廣平府屬）

大名縣五代梁羅紹威，宋劉筠，金史公奕，魏人北朝魏沈含馨、李思弼，宋王䂂、劉安世。清豐縣宋晁迥。濮陽縣明晁東吳。

（以上舊大名府屬）

河間縣後漢張超，北朝魏黎廣，北周黎景熙，宋權邦彥，明劉日升。任邱縣明李時。景縣清李觀高。脩縣北魏高遵、唐封敷、封絢、高士廉。獻縣唐尹元凱。樂壽宋劉居正。蕭寧縣明張翼。東光縣宋劉摯。

（以上舊河間府屬）

易縣金任詢、麻九疇。

（以上舊易州屬）

冀縣信都北朝魏文明皇后，五代後唐烏震。棗強縣漢董仲舒。武邑縣明粘鵬。觀津晉牽秀，金張本。

（以上舊冀州屬）

趙縣北魏李氏，唐李敬、李陽冰、李銑、李遇、李騰、李翔。平棘北朝魏李繪，唐李史魚，宋宋綏、宋敏求。高邑縣唐李巖，明趙南星。

（以上舊趙州屬）

饒陽縣宋李宗訥、李宗諤。武強縣北朝魏孫伯禮。

（以上舊深州屬）

定縣唐齊抗、劉禹錫、孫希元、孟裔二童。曲陽北齊杜弼。安喜唐崔液。

（以上舊定州屬）

上谷郡秦王次仲。燕人唐景福草書僧，五代南唐高越，宋石五仙、高繼宣，元張德琪、李有。幽州隋釋知苑，唐高駢，五代南唐潘佑。燕南元劉楨。

山東省

歷城縣明湯敬，清朱文震、郭敏盤。濟南唐王宏，宋李昭玘、王禔纍、田田、錢錢。樂源元程君實。齊州唐唐奉一，東魏北朝魏曹世表。桓台縣清王士鵠、王士禎、喻宗裔。淄川縣清張綄。章邱縣元張鐸、張範、張起巖。

臨邑縣明奎震、祁佪、邢慈靜、許用敬。平原縣隋趙仲將，唐明若山、華明素。德縣清馮廷概。鄒平縣宋周起、

周越、周延儁。長清縣北齊張景仁、袁買奴。

（以上舊濟南府屬）

臨清縣清周之恆。武城縣石趙崔悅，燕崔潛，南齊崔偃，南朝陳張正見，北魏崔宏、崔浩、崔簡、崔亮，隋房彥謙，唐崔禎、張文禧、宋龐籍。

（以上舊臨清州屬）

聊城縣唐崔元略、崔龜從，元周馳，明許成名、傅光宅。莘縣唐蕭翼。高唐縣明張誠。思縣明董倫。冠縣五代漢楊邠。樂陵縣後漢朱登，宋趙鎔，元張衡。濱縣清杜漵。

（以上舊武定府屬）

東平縣宋郝德新、潘容，金趙渢，元王士熙、王士點、王士弘、曹埜、趙良弼、李章、李處巽。平陰縣金王仲元。泰安縣晉羊固，唐羊愔、羊士諤。奉符宋石介。新泰縣宋楊畋。滋陽縣兗州北魏沈法會，唐魯書生、伊慎，魯元楊桓。曲阜縣周孔子，漢孔光，明孔彥縉、孔訥、孔公愉，清顏光敏、孔毓圻、孔繼涑、孔廣森、桂馥。魯郡南朝宋巢尚之，北齊韓毅。鄒縣晉羊忱。寧陽縣明吳君懋。滕縣元李珩。薛縣漢叔孫通。陽穀縣明柴世需。壽張縣北魏呂溫。

（以上舊兗州府屬）

臨沂縣晉安僖王皇后、王戎、王導、王恬、王洽、王劭、王薈、王珉、王敦、劉超、王邃、王廙、王羲之、王玄之、王徽之、王渙之、王獻之、荀夫人、汪夫人，南朝宋王弘、王曇之、王裕之、顏騰之、顏炳之、顏延之、顏竣、王藻，南朝齊王僧虔、王慈、王儉、王僧祐、王融、王晏，南朝梁王志、王籍、王騫、王彬、王筠、王泰、王規，南朝梁顏協，北齊顏之推，北周王褒、唐顏勤禮、顏昭甫、顏元孫、顏惟貞、顏真卿、顏允南、顏旭卿、顏曜卿、顏頵、顏頔、顏頊、

顏防、王藩，五代南朝顏詡。沂州元董復。開陽南朝宋徐爰、徐希秀。郯城縣南朝宋徐羨之、徐湛之，南朝齊徐

孝嗣，南朝梁徐勉、王僧孺、南朝陳徐陵。費縣晉羊祜，南朝羊欣、武陽後漢毛宏、宋李穆。莒縣南朝宋劉穆

之，五代東漢蘇武功。沂水縣三國魏諸葛誕，三國蜀諸葛亮、諸葛瞻、三國吳諸葛融，晉諸葛長民。

（以上舊沂州府屬）

曹縣唐劉權。戎洲唐黎焯、黎燧，明徐松平。曹南唐宋劉埴，元吳志澄。觀城縣北魏竇遵。鉅野縣

宋晁端有、晁端中、晁補之、晁叔與。濮縣明宋顯章。甄城宋李昭。鄆城縣元杜从訓、史性良。定陶縣後漢張

馴。荷澤縣元商挺。寬甸晉卞壺，唐賈膺福，宋張齊賢。

（以上舊曹州府屬）

萊陽縣宋徐清，清姜實節。福山縣元周起嚴，清王圓熙。棲霞縣元丘處機。

（以上舊登州府屬）

濰縣五代南唐韓熙載。平度縣明官廉。掖縣明賈澄。東萊後漢左伯。曲城唐魏徵、魏叔琬、魏叔瑜、魏華、魏

暮。即墨縣後漢王溥。膠縣清法若真、高鳳翰、姜淑。

（以上舊萊州府屬）

臨朐縣明馬愉。益都縣宋王曾，明李昊、楊應奎，清趙執信。臨淄縣晉左思，唐房玄齡、王敬武。營陵縣晉王

哀。博興縣博昌南朝梁任昉，魏蔣少游。安邱縣南朝宋孟覬，宋董儲，明張翰、張均。平昌唐孟簡。諸城縣宋

趙挺之，清劉元化、劉墉。壽光縣明劉珝。

（以上舊青州府屬）

濟寧縣晉南嶽魏夫人，明於若瀛，清李鯤。金鄉縣漢孝成許皇后，晉郗鑒、郗愔、郗曇、郗超、郗儉之、郗恢、

郗夫人、傅夫人，南朝梁郗皇后。

（以上舊濟寧州屬）

齊人南齊陸彥遠，宋周密。魯人周魯秋胡妻，漢孔安國，後漢唐終，宋顏復。山東人元宗樁，明張紳、方元煥。

琅邪人晉劉訥，南朝宋王思玄、王克，唐王玄宗。泰山人唐羊諤。

河南省

開封縣 北魏鄭道昭，宋吳皇后、段少連、岑宗旦、韓瑤、盧斌、向敏中、吳益、吳蓋、吳琚、張先、李瑤懿、張九成、李舜舉、楊日言、李穆、金史蕭、元劉氏、劉理、劉素、劉良。祥符宋陳知和、向子廊、趙公碩、清周亮工、劉源、袁舜裔。大梁南朝梁陳則、王僧恕、庚元威、宋峨嵋道者、元班惟志、趙宜裕、明左國璣、清劉源。汴宋畢史良、王鼎、元趙鳳儀、吳炳、段天祐、杜敬、段氏、金趙滋。汴梁元趙期頤。京都宋廚娘。京師宋李覺。陳留縣 三國魏虞松、蘇林、南朝宋江復休、王壽卿、元張樞。蘭封縣 北魏江強、江式、江順和，唐蔡有鄰、丁飛舉。通許縣 明韓玉。尉氏縣 晉阮籍、阮咸，唐劉仁軌。杞縣 唐釋苾芻道宏、宋韓絳、張維、韓縝、明蘇洲。圉縣 後漢蔡邕、蔡琰、晉江瓊、江統、江灌。鄢陵縣 晉庚亮、庚懌、庚冰、庚翼、庚準。南朝陳庚特、荀夫人。中牟縣 明張民表。新鄭縣 晉陳暢、楊肇、庚道，唐陳遺玉，宋謝夫人、韓元吉。陽翟南朝齊褚淵、褚貢，唐吳道玄，宋崔鷗、陳恬。五帝黃帝、少吳金天氏、顓頊高陽氏、帝嚳、帝堯。萬縣潁川後漢堂谿典、劉德昇，三國魏邯鄲淳，北齊韓毅、北魏庚楊潭、楊經，北齊李超，唐李揆、李佋、鄭虔、鄭遵、鄭邁、鄭遇、鄭餘慶、鄭畢、鄭絪、鄭雲逵、宋鄭惇方、鄭縣宋時君卿、周利建、周必大、周必正、周頌。榮陽縣晉元鄭銳。榮澤縣隋閭毗。

（以上舊開封府屬）

淮陽縣陳郡晉王隱、殷仲堪，南朝陳陳蔡聖、王公幹，唐殷令名、殷仲容、殷亮、殷台。太康縣陽夏晉何曾、謝尚、謝弈、謝安、謝萬、謝夫人、袁松山，南朝宋謝靈運、謝惠連、謝方明、謝綜、謝晦、謝莊，南朝齊謝朓，南朝陳謝覘、謝貞，南朝梁袁峻。商水縣汝陽後漢李巡，元余謙，明趙好德、趙敏、李孟槙、趙毅。西華縣南朝梁梁鈞。

（以上舊陳州府屬）

睢縣睢州三國魏衛臻，宋張汝士，清湯然。鹿邑縣周老子。真源宋陳摶。商邱縣清珍池、夏務光。睢陽宋王遽，清湯溥、余正元。歸德明沈瀚。宋城唐魏元忠，宋石延年。宋州南朝宋羊諮，唐陳希烈。寧陵縣宋程迴。

（以上舊歸德府屬）

洛陽縣周蘇秦，北魏劉仁之，北齊元行恭，唐長孫無忌、張悅、張均、李懷琳、趙持滿、元希聲、釋亞栖、陸堅、劉伯易、劉寬夫，五代漢馮吉，宋張鑄、种放、劉溫鑄、趙安仁、郭忠恕、任誼、尹焞、陳與義、程顥、程頤，元魏敬益、楊益。新安縣明吳周生、汪鈦，清黃本復、江振鴻。偃師縣宋崔頌。芝田元釋溥圓。鞏縣唐劉允濟。登封縣唐嵩山布衣、嵩山女子。箕山宋王俁。

（以上舊河南府屬）

鎮尹縣南朝宋宗炳，南齊宗測。安眾三國魏劉廙。南陽縣後漢師宜官，晉劉璞、樂廣，南朝梁張孝秀，北齊趙彥深，北周趙文深，隋杜頵，唐景審、宋張乂祖元高翼、智受益，明王鴻儒、宋廣。新野縣後漢鄧皇后、陰皇后、陰長生，三國蜀來敏，南朝梁庾黔婁、庾詵、庾肩吾，北周庾信。棘陽唐岑本文。葉縣元鄭東。淅川縣晉范汪、范寗、范寗，順陽南朝宋范曄，南朝梁范胤祖。

（以上舊南陽府屬）

信陽縣三國魏應璩，晉應詹，唐袁滋、周墀，宋袁正己。平輿三國蜀許靖，南朝陳周弘讓，南齊周顒。西平縣

晉和嶠。上蔡縣秦李斯，五代南漢劉龑，宋宗翼。遂平縣明冀孚。

（以上舊汝寧州屬）

郯縣唐上官昭容、上官儀、陸辰。靈寶縣弘農唐宋令文、宋之問、宋之遜、楊敬之、楊紹復、楊漢公、楊泰，

元楊希賢，明許續。閿鄉縣宋釋克文。

（以上舊郟州屬）

孟縣河陽唐石洪，宋王隨。孟津清王鐸。濟源縣唐張廷珪、裴休。沁水五代梁荊浩。溫縣晉宣帝、景帝、文帝、

武帝、元帝、明帝、成帝、康帝、哀帝、簡文帝、孝武帝、齊獻王攸、武陵威王晞、會稽文孝王道子、唐司馬

承禎。陽武縣五帝倉頡，南朝陳毛喜。武陟縣唐劉正臣。沁陽縣河內晉山濤，唐王知敬、王知慎、王友貞、李

商隱，宋向皇后，元許衡。

（以上舊懷慶府屬）

臨漳縣北齊姚元標。鄴縣唐傅奕，元邊魯。安陽縣宋韓琦、崔氏，明翟政。彰德金王競。相州宋韓境，金李澥。內黃縣漢杜鄴，唐沈佺期。

湯陰縣隋趙孝逸，宋岳飛、岳珂，元許有壬，明李璲。林縣元翟炳、王鼎、賈竹。

（以上舊彰德府屬）

新鄉縣清郭文貞。濬縣頓丘北魏李彪女，唐李琚。滑縣唐崔宗之，東郡宋趙弁、趙奇。汲縣唐崔黯、班宏，宋

賀鑄、呂大臨，元王惲。延津縣唐劉崇龜。淇縣元王仲謀。考城縣晉蔡克，南朝宋江增安，南朝梁江淹、江祿、

江蒨，南朝陳蔡景歷、江總、蔡凝，隋蔡徵、蔡君和。

（以上舊衛輝府屬）

臨潁縣金張毅。許昌縣後漢劉陶、荀爽，晉荀勗、陳逵。長社鍾繇、鍾會、鍾毅。許州五代前蜀王宗壽。襄城縣明許廓，清張鑒。鄢城縣後漢許慎。

（以上舊許州屬）

潩川縣明劉黃裳、陳璋。固始縣宋陳恕可。

（以上舊光州屬）

臨汝縣唐紫邐樵叟，清任楓。

（以上舊汝州屬）

河南人三國吳王趙夫人，唐元積、元錫、蕭昕、于頔，宋范子奇、邵雍、許歸、富弼、朱敦儒，元李敏中、胡布，明俞仲幾，清白雲上、黃甲雲。潁洛間人唐張彪。中州宋劉震孫，金高士談、劉汲、趙觀。

山西省

陽曲縣宋王安中，明周經、周瑄、傅山、申兆定。晉陽晉王渾、王濟、王濛、王脩、王述、王坦之、王綏，北魏郭祚、唐王凝、唐彥謙、崔從、唐次，明潘雲翼。太原唐白居易、白敏中、溫庭筠、王瑤、王鐸、狄仁傑、郭卓然，釋溫古，五代東漢劉承鈞，宋吳元輔、王子韶，金王渥，元李侗、牛麟，明喬宇。榆次縣晉孫綽，清趙鶴。太谷縣北周冀儁，清孟周衍。祁縣三國魏王明山，晉溫放之、唐王縉、王方翼、王仲舒，宋王礦、王洙、王堯臣，明李鳳。文水縣唐武后、武三思、李景讓、武儒術。岢嵐縣金王中立。金趙可、趙述。臨汾縣漢張敞，宋冀上之。襄陵縣明邢讓。

（以上舊太原府）

汾陽縣宋王嗣中。介休縣宋文彥博。晉城縣明張翔。陵川縣金郝天祐，元郝經，清陳政。沁水縣明常倫。高平縣

（以上舊平陽府屬）

永濟縣河東南朝宋山胤，魏柳僧習、唐胡證、薛邑、柳宗元、楊夫人、柳宗直、薛逢、柳懷素、柳夫人、金王庭筠、王曼慶、王明白、元李元珪、劉致。河中唐樊宗師，金張天錫。永樂唐呂巖。

臨晉縣清賴鏡。榮河縣汾陰北周薛溫、薛慎，隋薛道衡，唐薛稷、薛曜。猗氏縣唐張嘉貞、張延賞、張弘靖、張文規、張彥遠。黄泉縣宋薛紹彭。虞鄉縣唐司空輿、司空圖。

（以上舊蒲州府屬）

忻縣明張允中。定襄縣晉昌南朝梁唐懷充。

（以上舊忻州府屬）

絳縣唐碧落二道士，宋薛良孺、張觀、薛奎。聞喜縣晉斐逸、郭璞，北朝魏斐敬憲，南朝宋斐松之，北周斐漢，唐裴度、裴潾、裴延休、裴漼、裴儆、裴士淹，五代梁薛貽矩。稷山縣唐裴耀卿、裴會、裴佶。

（以上舊絳州府屬）

長治縣元李孟、宋齊彥、宋嘉禾、潞州元王奇。

（以上舊潞州府屬）

大同縣元釋溥光，明釋無辨。雲中宋畢士安。山陰縣明王家屏。

（以上舊大同府屬）

代縣北朝魏穆子容，唐竇璥，金鄭晦，明林春，清馮雲驤。雁門北朝魏張黎，唐田琦。桑乾縣後漢李譜文。

（以上舊代州屬）

安邑縣三國魏衛覬，晉衛瓘、衛恆、衛宣、衛庭、衛璪、衛玠、衛夫人，清宋葆醇。夏縣宋司馬光，金司馬朴。

解縣南朝梁柳惲，北朝魏柳楷，北周柳弘。

（以上舊解州屬）

壽陽縣清祁寯藻。

（以上舊平雲州屬）

山西人元釋圓琛。晉人晉許靜、虞安吉。

陝西省

長安縣漢谷永，後漢趙襲，唐韓滉、薛濤、崔植、曹文姬、鄭虔、釋遺則，宋宋湜、張載、韓浦、李元直、安宜之、常安民、王持、李建中。西安明王謳、吳懋。京兆三國魏韋誕、韋熊、韋康，晉韋昶、王育，南朝梁韋仲、唐衛包、李泌、周昉、竇群、竇鞏、苑咸、王敬從、王定、於景休，宋石蒼舒。萬年唐閻立本、王玄弱。杜牧、於邵、韋陟、韋斌、韋允、韓偓、韋皐、韋渠牟。霸城北魏王世弱、王由。咸寧明秦可貞、許宗魯。杜陵前漢張安世、張彭祖、陳遵，後漢杜操、朱賜、羅暉，三國魏杜恕，晉杜預，唐杜如晦、韋同、韋季莊、韋瑒，唐竇易直。富平縣唐令狐彰，清韋玉珂。渭南縣秦程邈，唐姚南仲。鑒、韋吾微、五代前蜀韋莊。藍田縣三皇太皥伏犧氏。高陵縣唐於敖、於政之、於經野。咸陽縣唐韋方慶、王峻、鍾離權、馬署、明史循。安陵後漢班固、班超。平陵後漢竇皇后，蘇班、曹喜、賈逵、徐幹、隋竇慶、竇唆、唐竇后。臨漳縣明華愛。涇陽縣明魏學曾。池陽元余謙。三原縣唐李靖，明來復。鄂縣唐殷開山、殷聞禮。興平縣茂陵後漢杜林。耀縣華原孫思邈、柳公權、柳公綽、令狐楚、柳仲郢、柳玭、令狐綯、令狐漁、令狐澄，宋李慎由。

（以上舊西安府屬）

大荔縣唐楊鉅、楊涉，宋李行簡，金党懷英。朝邑縣清李楷。邵陽縣宋雷簡夫。華陰縣後漢楊賜，晉楊皇后，

隋煬帝、楊素，唐嚴挺之、吳筠，五代梁楊凝式，金楊邦基，清王宏撰。韓城縣清王杰。華縣明郭岱、張濬、

（以上舊同州屬）

鳳翔縣唐楊播。岐山縣周文王、武王、周公旦、周穆王，唐元載，明楊武。扶風縣後漢馬日磾，唐竇蒙、竇臮、

楊歸厚、楊緯。寶雞縣三皇炎帝神農氏。

（以上舊鳳翔府屬）

南鄭縣後漢李郃。漢中唐李泳，清王世鏜。

（以上舊漢中府屬）

橫山縣宋趙元昊。

（以上舊榆林府屬）

山陽縣豐陽北周泉元禮。

（以上舊商州屬）

洵陽縣明張鳳翔。淯陽晉樂廣。武功縣唐蘇靈芝、蘇頲、蘇詵、蘇源明，金杜師楊。乾縣唐楊奐章。

（以上舊乾州屬）

邠縣新平宋陶穀、張舜民。膚施縣延安宋韓世忠、韓彥直。

（以上舊延安府屬）

關中縣元張童子，明米董鍾、孫一元。秦中縣明谷淮。關右縣宋釋夢貞。

甘肅省

皋蘭縣明黃諫。金城南朝梁釋寶誌。臨洮縣狄道晉辛謐。天水縣五代漢王仁裕。上邽唐姜晞、尹守貞。天水郡

後漢梁宣、姜詡、田彥和。成紀漢李陵，唐高祖、太宗、高宗、中宗、睿宗、玄宗、肅宗、代宗、德宗、順宗、

憲宗、穆宗、文宗、宣宗、昭宗、漢王元昌、韓王元嘉、楚王智雲、魯王靈夔、魏王泰、曹王明、江都王緒、

范陽王藹、嗣江王禕、太子瑛、岐王範、永王璘、壽王清、臨川公主、晉陽公主、李林甫、李譔、李粲、

李延宥、李思訓、李蕃、李樞、李賀、李約、李造、李隨、李昌、李皋、李平鈞、李進、李記、李自正、李彝、

李渤、李則、李庚、李寓。兩當縣唐吳郁。秦安縣略陽晉郭荷，南朝宋垣護之，唐權璩，明胡纘宗。

（以上舊蘭州府屬）

平涼縣烏氏後漢梁鵠、梁皇后。朝那後漢皇甫規妻，晉皇甫定。靜寧縣隴干宋吳玠。

（以上平涼府屬）

武威縣北魏李思穆唐從心。

（以上舊涼州府屬）

寧縣晉傅玄。慶陽縣明李夢陽。

（以上舊慶陽府屬）

涇川縣唐呂向，明李祐。鎮原縣唐皇甫鎛。靈台縣唐牛僧孺。

（以上舊涇州府屬）

敦煌縣晉索靖、張超。

（以上舊安西州屬）

酒泉縣後漢張芝、張昶。成縣漢董謁。武都縣金釋德普。

（以上舊潯州屬）

隴西縣南朝陳趙知禮，唐李舟、李璨、李白、辛秘、狄宇清、李漸，五代南唐李中，元邊武、邊定。

（以上舊鞏昌府屬）

寧夏省

寧夏縣明張嘉謨。豫旺縣鎮戎宋曲端。靈洲縣南朝宋傅隆，南朝梁傅昭。

（以上舊寧夏府屬）

青海省

樂都縣北齊源楷。

遼寧省

遼寧縣遼釋德鄰。遼東縣金龐鑄、高憲，元高昉，清彭可謙。遼中縣金高德裔。遼陽縣北齊李元藹、清吳雯。

（以上舊奉元府屬）

錦縣金吳激、李經。盤山縣金釋善道。

（以上舊錦州府屬）

黑山縣明張君實。

（以上舊新民府屬）

二、外族和外國的書家

歷代邊境外族，初各獨立，文化雖不逮華夏，武力或佔優勢，時來侵擾邊疆。西晉之末，內政不修，異族狙獗，甚至吞滅華夏土地之一部分或全部分，兵力之強難以抵禦，不可為諱。其立國較久者，大都自創文字，

流行域內，在政治上雖作仇視中國，常作侵略暴舉，但極仰慕中國書藝，在未入土以前，已多愛好，勤自學習，得有相當成就。迨其入主中原，幾於普遍學習，造藝益精，反忘卻其固有文字，正所謂：「用夏變夷」「化及蠻貊」者也。民國肇造，五族共和，種族界限，早已泯滅，各族人士，普遍學習中國書藝，以供其日常應用，或欣賞臨池之用，愛好相同，積成習慣，已打成一片。新會梁啓超氏著有〈歷史上中華民國事業之成敗〉一文，對於外族侵略中華，及其同化史實，說得最為透澈，可為外族書藝漢化的參證：「事實之最顯著者，則自五胡之亂，以迄清末，所謂夷狄入主中夏者，殆居時代之半，北方尤甚。……其東南漸脫蠻風，而中原已淪戎索，展轉蹂躪，千餘年殆無寧歲。我國民於其間，內之將國內固有之複雜諸族，冶為一爐，外之以其文化薰育被侵入之諸外族，如果贏之負螟蛉，詔以『似我似我』也。如是孳孳矻矻經四五千之歲月，然後亞細亞東陸一片大地，成為『中華民國化』。」中華民族，除漢族外，尚有很多外族，分處邊徼各地，其早入中國本土者，如尉遲長孫諸姓，漢化較早，與漢族相處日久，已泯然無跡。其漢化較遲，姓氏特殊，易於認辨，閱時較久，在不知不覺之間，經常與漢族同化混合為一體，蔚成為一個偉大的中華民族，從今以後已無形跡可尋，古人所謂：「泰山不讓土壤，故能成其大，河海不擇細流，故能就其深；王者不卻眾庶，故能明其德」；觀乎外族文藝之同化中國，更覺信而有徵也。

外族書家　外族書家共有二十餘族，其中鮮卑族，原為匈奴族之一系，而西夏為鮮卑族之又一系。沙陀回紇原為突厥之一系，而畏兀人，畏吾兒，回回，其先是否同一系統，尚待考查。至雍古族凱烈人麼些蠻人，在文獻通考四裔通志四夷中，並未列入，無從考核。各族人士善書藝，共有二百四十二人。

匈奴　五胡漢主劉聰、趙主劉曜、北周單於斯彦、北魏宇文忠之、唐宇文鼎、金宇文虛中。

沮渠　唐沮渠智烈。

鮮卑　北朝魏太武皇帝、順思王、隋尉遲汾，唐慕容鎬，五代後唐豆盧革。

賀蘭氏　唐賀蘭敏之、賀蘭誠。

尌斯氏　南朝梁尌斯彥明。

契苾　唐契苾何力。

沙陀　五代後唐太祖、明帝，宋郭從義。

契丹　遼太祖、聖宗、道宗、天祚帝、蕭皇后、寧王長汲、耶律魯不古、耶律庶成、突呂不，金耶律履、蕭摶、張孔孫，元耶律楚材。

摩些蠻人　明木青。

雍古族　元趙世延、趙夫人鸞。

凱烈　元拔實。

西夏　元幹玉倫都。

回紇　元薩都剌、馬九皋、馬九霄、榮僧。

畏兀　元唐仁祖。

畏吾兒　元廉希貢、沙利班、喜山、隱也那失理、伯顏不花的斤。

回回　清馬秉良。

女真　金熙宗、世宗、章宗、瀛王懷、楚王宗雄、金源郡主、完顏濤、完顏守禧、劉若水、劉塤、完顏子周、夾谷奇顏。

蒙古　元仁宗、英宗、泰定帝、文宗、順宗、太子愛猷識理達臘、順德王哈剌哈孫、康里巎、康里回回、康里

不花、達魯花赤諾懷、小雲石海涯、脫脫、也先脫木兒、泰不花、烏古孫良楨、達識帖睦兒、松鑒、普花帖

木兒、悟良哈台、只必、月魯不花、哈利、朵爾直班、慶童、不花、別兒怯不花。

蒙古色目人　元哲理也台、兀顏思敬，明　嶽彥高。

滿洲族　清世祖、聖祖、高宗、德宗、禮親王崇安、成親王永珹、榮郡王緜億、孝欽太后、慈禧太后、宗室永忠、

納蘭成德、鄂容安、音布、圖清格、瑛寶、吳拜、銷保（以上正黃旗人）、清安泰、英和、松筠、崇思、允

禧、元儁、永瑢、永理、孔昭、烏爾恭額、吞珠、永瑞、弘昫、德沛、戴齡、果爾欺歡、善耆、廷雍、

永思、允祿、耆英、永琪、崇安、岐元、弘瞻、奕繪、奕誌、奕劻、奕譓（以上宗室）、鄂恒、德厚、鄂雲、

炳成、聯奎、寶昌（以上覺羅氏）、伊都立、世善、鄂棣夫人、瑩川、藍克達（以上滿洲人）、尹繼善（滿

洲鑲黃旗人）、齡文、德保（滿洲正白旗人）、寶鋆（滿洲鑲白旗人）、法良、如山、觀保、鐵齡、蘇寧阿、承齡、素

拉布、阿桂、貴慶、卞永魯（以上滿洲人）、文昭（宗室）、承齡、桂芳、阿克敦布、晉康、烏

納、寶珣、那彥成、銘岳、寶熙、佟強謙、武隆、容安、伊永圖、景惠、魁玉、恒裕、梅舫、德裕、

斌良、昭南、蘇楞額、噶爾杭阿、薩迎阿、炳咸、蘇咸額、紹咸、寶熙、如松、佟伊齡、文祥、玉保、連成、

繼昌、玉輅、端方（以上滿洲人）、聯璧（滿洲正藍旗人）、戴齡、成德（以上滿洲人）。

漢軍旅　范承謨（漢軍鑲黃旗人）、高其佩（漢軍鑲藍旗人）、鄭文焯（漢軍旗人居高密）、高承爵（漢軍旗

人）、李世倬（漢軍旗人）、於宗瑛（漢軍鑲紅旗人）、甘運源、曹寅（以上漢軍旗人）、許維嶔（旗籍）、

唐英（漢軍正白旗人）、英廉（漢軍鑲黃旗人）、楊儒、楊能格、李煦、李錯、李奉翰、郝寧安、李慎、徐

焜、德進、於成龍、德宣、慶勳（以上漢軍旗人）、唐英（漢軍正白旗人）。

蒙古軍旅　貢桑諾爾布（內蒙古喀喇沁右旗人）、法式善（蒙古正黃旗人）、伊興額、榮綱、惠齡（以上蒙古

人）。

外國書家 歷代外國人學習中國書法共十二國五十六人，茲錄其姓名於後，藉以明瞭其分布的實況。

東漢天竺釋攝摩騰，北朝魏釋菩提流支。

三國吳月支釋支謙，康居國康僧會。

晉外國人康昕。

北朝魏西域烏陽國人釋摩羅。

唐康居國釋賢首。

唐西域釋不空，宋釋雲勝，元孟昉。

唐日本真人能興、萬里翁、釋海空、行成卿、魚養。宋釋寂照、僧然，元絕海禪師，清水野元直。

唐高麗泉伯逸、宋洪瓘、李仁老、金恂、郭預、金方慶、金暄、史彥、成石璘，元李北年、李濟賢、閔思平、明鄭同、崔澱、安平大君、成守琛、金時宗、清韓國水野元直、正祖孝宣、宋照烈、尹淳、李明漢、朴泰輔、金玉均、權東壽、丁鶴橋、李一堂、金聲根、池昌翰、金植、安駉、金姬保。

元波國釋巴思八，尼波羅國阿尼哥。

明扶桑釋永傑。

第四節　南北書藝發展的歷程

吾國書藝，創自黃河流域，而漸及於東南。三皇之世，草昧初開，用結繩以紀事。黃帝時，倉頡造作古文，

沮誦始作書契，商代用龜甲獸骨以刻文字，姬周用竹簡，鏤字成文，工具簡拙，書藝之用，猶未顯著。周宣王太史師模倉頡古文，損益而廣之，謂之為篆，迨加創造，字體改繁，便於應用，如尚方大篆，字皆古體，莫測其文，上蔡李斯遂刪其繁冗，取其合宜，參為小篆。下邽程邈益大小篆方員，而為隸書。上谷王次仲以楷字法局促而伸之，為八分書。秦代字體之應用規定為八。

《書斷》：「章草，漢黃門令史游所作也。」《歷代名畫記》：「張芝學崔杜之法，因而變之，以成今草；書之體勢，一筆而成，氣脈通聯，隔行不斷，謂之一筆書。」《書輯》：「劉德升小變楷法，謂之行草，兼真謂之真行，帶草謂之草行。」《書斷》：「蔡邕為飛白之書。」凡此改造，均在東後漢時期，黃河流域書家所為，普遍沿用，至今不替。至秦李斯之小篆，東漢蔡邕等之隸書飛白書，魏晉之際，沿為楷則，黃河流域書家，盛極一時。三國以前，長江流域，尚在文藝萌芽時代。姬周之初，長江流域，文化未啓，《史記·周本紀》：「獷矣淮夷，蠢爾荊蠻。」「太伯虞仲，亡如荊蠻，文身斷髮。」太伯奔吳，即今文化實業高度發達之無錫。西漢揚雄揚州牧箴：「江都皇象幼工書，時有張子並陳梁甫能書，甫恨瘦，象斟酌其間，甚得其妙，中國善書者不能及也。」可知當時吳地尚自居化外，重視黃河流域，謂為中國，吳地文化尚未足與中原相提並論也。

三國曹魏，穎川鍾繇，東晉二王父子，以善書名世。晉初盛傳鍾衛索靖之書，延及北朝，南朝效法二王。唐宋開國之君，咸重逸少書法，二王書法，幾定於一尊。唐餘姚虞世南，受學於同郡沙門智永，妙得逸少書體；唐代名書家，直接間接效其體法。元鄭构著《書法流傳之圖》，可以參證。唐宋書藝，發展更速，在唐代以前，書家人數以黃河流域為多，自宋以降，長江流域書家人數，蒸蒸日上，尤以明代為盛，全國書家驟增至一千四百五十六人，為歷代最多數額。茲將統一朝代，黃河長江兩流域書家人數，列為一表，以資比較。

	兩漢	兩晉	李唐	兩宋	元	明	清
黃河流域	六二	一三〇	三八二	二〇八	七三	一二二	八二
長江流域	二一	四九	一二八	三六九	二四七	一一五三	七二五

廣東書家始自南朝陳之侯安都，至唐五代宋時，共有五人，明清共有五十三人。廣西至唐代始有一人，元明清共有五人。雲南唐代祇有一人，元明清二十三人，為東南各省中書家最多省份。貴州漢時一人，明清共有六人。福建唐五代共有五人，浸而及東南各省，其來有漸。蓋文化南移，交通關係，亦關重要。人文地理，恆隨政治地理以為轉移。梁啓超著有〈中國地理大勢〉一文，摘錄如下，以資參證。

「一、自周以前，以黃河流域為全國之代表。自漢以後，以黃河揚子江流域為全國之代表；近百年來，以黃河揚子江西江，三流域為全國之代表。

二、大抵中國地理開化之次第，自北而南。三代以前，河北極盛；秦漢之間，移於河南，寖移於江北；六朝以後，江南亦駸駸代興焉。

三、自唐以前，湖南浙江福建兩廣雲南諸省，曾未嘗一為輕重於大局；自宋以後，而大事日出於此間矣。

……兩廣民族之有大影響於全國亦自五十年以來也。浙人閩人於明末魯王唐王監國時代，崎嶇海上，奔走國難者，號稱極盛，浙閩民族之大有影響於全國，亦自二百年來也。自今以往，而西江流域之發達，日以益進，他日龍挐虎擲之大業，將不在黃河與揚子江間之原野，而在揚子江與西江間之原野，此又以進化自然之運推測之，而可知其概者也。」

第五節　書家的遷徙和書藝的流播

文化之傳播，其原動力，出自文人；嘗求歷代文藝流播的動態，在文學史上，只見斷斷續續的紀載，未得見有系統具體的著述，意有未愜。茲於治書學之暇，忽有所悟。竊以為在書家遷徙的過程中，可藉明瞭書藝的流播。書家大都專於文學經史哲學政治，更可因此闡發古代文化傳布的實況，亦一舉而兩得也。但其中過程，原因複雜，爬梳剔釐，始得稍有頭緒，因有本篇之述作。我國自三代以迄兩漢的書家，大都產生黃河流域，書藝的傳播，偏促於一隅，幾乎固定不移；此時東南各省書藝，尚屬落後地區。在易代更姓之際，居民受州政府的強迫遷徙，地方文藝，因得稍稍的轉變。

《史記》：「始皇二十八年，南登琅邪大樂之，留三月，乃徙黔首三萬戶琅邪台。」《文獻通考》古雍州：「漢高祖納婁敬之說，建都長安，徙齊諸田楚昭屈景燕趙韓魏之後，及豪族名家於關中，強本弱末，以制天下。」三萬戶人口，在當時原為一巨數，齊楚等巨族，文化程度較高，中多俊秀，所謂名家，其中諒多文藝之士。漢魏兩晉之際，長安琅邪，盛產書家，淵源有自。至於戰亂時期，民眾的自動遊寇，集體遷徙，為數之多，更甚於政府的逼遷。漢末黃巾之亂，繼以諸侯之連年爭戰，地方多動盪不安，一時的遷徙，自屬不免。三國分立，劃疆而守，內戰的區域漸狹，遷徙的範圍亦隨之縮小，民生稍稍安定。西晉末年之情形，與前大不相同，外族逐漸強大，覬覦中土，北方恆居中國的前方，常為衝激之區；南方為中國歷史上之後方，因此北方受禍，人民文士之南遷者，如潮如湧，試分述之。永嘉以後，五胡亂華，黃河兩岸淪於異族，人民相率南遷，樂居江左，居民驟增，超越前代，詳情已見本書「東晉時代書家的南遷」及「南朝延納

「北土書家」兩節中。

其遷徙江浙的最大原因，以其地生産富饒，地廣人稀，《史記·貨殖傳》：「楚越之地，地廣人稀，飯稻羹魚，或火耕而水耨，果陏蠃蛤，不待賈而足，地勢饒足，無饑饉之患，以故呰窳偷生，無積聚而多貧，是故江淮以南，無凍餓之人，亦無千金之家。」足證其地，雖無積聚之謀，生活仍不虞缺乏。南北朝時，黃河兩岸為鮮卑族所據。安史之亂，河朔一帶，戰爭頻仍：五代時間，長期兵爭，東南各省比較安定。宋初契丹據有燕雲十六州，當地漢族不安其居，得便即行南遷。此後為遼宋之對峙，宋夏之對峙，邊境常遭蹂躪，關中山東燕汴，民間元氣大傷，不能生聚種養，繼以女真連年南侵，黃河兩岸，盡遭淪陷，貪心無厭，時復南寇，南宋遷都臨安，北方文藝之士，麕集南土。元之強也，滅金與宋，北方人民，時遭屠殺，慘不忍言，人民因多南遷。其在平時，外族人民，極羨東南風物，亦時南往，如元代回回蒙古民族，均喜居南方，《心史大義》略敘：「韃人視江南如在宜上，宜乎謀居江南之上，貿貿然來江南。」錢穆《國史大綱》：宋代戶口，即遠遜南方。按有隋盛時，江浙閩中不盈三十萬戶，更五代至宋，增至五百餘萬戶，漢族競徙南方至元代戶口成十與一之比。

		北	南
戶	北	一、四三五、三六〇	
	南		一、三九五、九〇九
口	北	四、五五八、二三五	
	南		五一、八二八、六五一

蒙滿兩族傾覆宋明，中原完全淪於異族，情形不變，愛國書家，沒由遷徙，抗敵又歸失敗，不得已逃至日本緬甸台灣。其無法避寇者，避地隱居，際遇之慘，內心之苦，難以言語形容。余既歷考書家的遷徙，得一概

念，在內亂時期，猶可作局部的遷徙，如漢末及三國之初是已。外族內侵，在偏安居勢，尚可集體向東南遷移。如東晉南朝是矣。至元清奄有中土，文藝抗節之士，難得安土，明末鄭成功據台灣以抗清，群相歸附：其無力抗清，又不能離其故居者，乃抱不合作態度，或遁入空門，或隱居山林，以表達我民族之特性，其中以書家為尤甚。已另文專述。

外族之來，在昔大都來自北方或西北或東北地區，因此北方人士以及書家，紛紛南遷。蒙古軍隊侵華，人民南遷者特眾。東南文藝，藉以益盛，而西北文藝，因此更形衰落，欲求如兩漢魏晉獨盛一方，渺不可得。

書家的徙居，除內亂外患，可知其原因所在外，有避置兇辱而擇地遷居者，有服官或經商而不復返其故居者，有愛其地山水之美，或文化之盛，藉圖個人之享受，或子弟求學之便利者，或謫居游宦，暫居客地者，或避怨畏罪，因而驟然徙居者，或徙商埠以適合其生活者。至婦女之因嫁而隨夫處理家務，帝王之家，自原籍移居都城，行使職權者，其徙居也更屬自然之舉。此外在史書方面，有未說明其遷徙原因者，不得已只能記其遷居的向方，藉以考察情勢所趨。論其大概，則由北而南者居多，在外族侵陵之際，多出於自動必要的遷徙。由南而北者蓋鮮，為北魏北周等南人之北往，情非得已，大都有實逼處此之勢。

至外族書家的遷徙，大都由北而南，書史未載確切地址，即有之，為數寥寥，與事實相差甚遠，外國人士來華學書藝有成就者，並不知其在華定居地區，因略而不論。

自來文藝極重交流，尤其是文化落後地區，偶得文藝高超之士僑居其地，當地人士受其薰陶，振拔流俗，化及久遠，窮源追委，首推伯喈元常伯玉、東漢蔡邕，河南之陳留人也。書藝著聲當代，流傳最為久遠。伯喈以遭中常待之誣蔑，將危其身，乃亡命江海，遠跡吳會，在會稽作笛以傳奇聲，在吳裁成焦尾琴，為名世之寶。尤其在會稽時作筆論，見馮武《書法正傳》蔡邕書說闡明筆法，當地因得霑雨露之潤。江浙兩省自明清迄今，

文藝之盛，冠於各省，但在兩漢，蘇南尚在文化落後地區，書藝無聞，當時並無書家一人。浙江距中州較蘇南更遠而後漢會稽韓說獨以書名。〈後漢書・韓說傳〉說會稽山陰人舉孝廉，與議郎蔡邕友善。在東漢以前，名書家住居江浙較久者，以伯喈為第一人，應有實跡留播當地，輔導東南地區書藝之發展。伯喈書藝，傳教中州，後又流播東南，東漢碑刻，以伯喈為最多，流傳久遠。中郎書藝傳之張芝韋誕及其女琰。元鄭杓有書法流傳之圖，〈法書要錄〉亦載有「傳授筆法人名」一則，厥祖均為蔡邕，〈法書要錄〉更詳述其事一脈流傳可謂源遠流長矣。真行流傳，導源於魏晉之鍾衛。晉初書家，皆傳鍾衛之法。典午中衰，衣冠之族，南北分奔，陳留江瓊與從父兄俱受學於衛覬，並收善譽。瓊遇洛陽之亂，避地河西，數世傳習，斯業所以不墜。河東武城崔悦與盧諶並以博藝齊名。悦法衛瓘，能盡其妙，世不替業。范陽盧志素法鍾繇，其子盧諶以父法受學於衛覬，崔悦盧諶俱仕北魏，故魏初重崔盧之書，於是衛法乃流北土。臨沂王導初師鍾衛，及遷江左，猶懷元常宣示帖於衣帶中，於是鍾跡乃流於南。鍾繇，河南潁川人，仕魏位至太傅，歿於鄴都。衛瓘河東安邑人，仕晉，被賈后誹謗，戮於洛陽，二人均仕宦中樞身居客地，書藝盛傳，及於久遠。永嘉之亂，北地書家，薈萃江左，右軍父子僑居會稽，除廣傳書藝外，遺留墨跡，江浙最多，南朝宋虞龢元趙孟頫曾述其事。劉宋時，羊欣丘道護俱面受子敬，孔琳之亦師於小王，蕭思話范曄又師羊欣。南朝之初，幾於盡學小王。蕭齊之朝，多弘茂子弟，以書名時。釋智永為右軍七世孫，書藝全守逸少家法，傳藝江東，為梁陳間學者宗匠。王褒臨沂人，庾信新野人，北周平梁之後，庾信王褒等俱至長安，周文喜曰：「昔平吳之利二陸而已，今定楚功，群賢畢至，可謂過之矣。」以二人長於文藝也。北周碑榜，初惟趙文深及冀儁而已。王褒入關，貴游等翕然並學褒書，文深之書，遂被遐棄，因亦改習褒書。明帝武帝並雅好文學，信特蒙恩禮。趙滕諸王周旋款至，有若布衣之交，群公碑誌，多相託焉，惟王褒與信相埒，自餘文人，莫有逮者。時南

北流寓之士，各許還其舊國，獨信與王褒，帝惜其文才，留而不遣，因有鄉關之思，子山作哀江南賦以見志。

北周重視客地文藝徙遷之士，實為流布當地文藝計也。此外書家之遷居客地，而影響當地書藝者，如晉之王義

之、唐之柳宗元、宋之朱熹等，已另文詳述。歷代遷徙之士，其文藝之宣揚，雖不能及身而見，迨其後嗣方顯

揚於世，如清之錢澧伊秉綬是也。

因避內亂而徙居者

內亂之時，兵戈擾攘，民不安居，紛紛避難，書家之徙居者，以東漢之末最為顯著，但遠

不如外患之甚，茲分述如後：

魏梁鵠，甘肅涇川人，奔荊州依劉表，後仕於魏。邯鄲淳，河南潁川人，初平時從三輔客荊州，後仕於魏。諸

葛誕，山東陽都人，後仕於魏。杜幾，杜陵人，徐漢中丞，會天下亂，遂棄官。客荊州，後荀彧荐之太祖，

以為司空司直。

吳諸葛融　陽都人，仕於吳。張昭，彭城人，漢末大亂，徐方士民多避難揚土，昭皆南渡江，孫策命為長史。

張紘，廣陵人，避難江東，孫策表為正議校尉。

蜀諸葛亮及子瞻，山東陽都人，仕蜀。張飛，涿郡人，少隨先主。來敏，新野人，漢末大亂，隨姊夫

奔荊州，後入蜀，先主定益州，署敏學校尉。許靖，汝南平輿人，與周毖舉兵欲誅董卓，卓怒殺毖，靖入

蜀，先主定蜀，以為太保。

晉傅玄，甘肅寧縣人，少時避難於內。

唐傅奕，鄴人，隋開皇中，事漢王諒，諒敗徙扶風。宋适，其先徽人，唐末兵亂，徙居木川。

南唐顏詡，原籍臨沂，魯公之後，唐末兵亂，徙居木川。

後唐豆盧革，世為名族，唐末亂，革避地至中山。

明楊維楨，山陰人，兵亂，避地富春山，徙錢塘。郭中天，先世莆田人，其祖以避寇，徙秣陵。費密，新繁人，張獻忠之亂，流寓泰州。高啓，長洲人。張士誠據吳，啓依外家居淞水之青邱。陶宗儀，先世莆田人。其祖以避寇徙秣陵。

清秦大士，先世居太原，祖邦瓚，流寇亂定後，隨父兄來江寧，遂占籍焉。

因避外寇而遷居　西晉之末，五胡亂華，南朝之時，鮮卑族南侵：北宋之季，女真大舉侵掠，黃河兩岸，淪於異族。志士仁人紛紛南遷遠及閩粵，有以外寇南侵而隱居者，蓋所以避強寇並圖匡復也。

東晉（見「東晉時代書家的南遷」）

南北朝（見「南朝延納北地書家」）

北宋。五代時，石敬瑭借契丹滅後唐，契丹立為晉帝，割幽薊十六州賂之，至於北宋尚未收復，漢族淪於異域，當時幽薊之民，頗有南遷，樂居自由區域者。假使趙普石延年兩程之祖先，不能及早徙居，長圍鐵幕，則平（趙普字）固不能佐治藝祖，曼卿詩文，將不顯於北宋，兩程伊洛之學康節天象數之說，何由顯於當代後世。趙普，幽薊人，徙居河南。邵雍，其先范陽人，從父徙衡漳，又從共城。石延年，其先幽州人，家宋城。程顥程頤，世居中山，徙居洛陽。趙宋原籍涿郡，北宋都汴，至高宗及其後裔，移居杭州。

南宋韓世忠及彥直，延安人。居蘇杭間。陳與義，洛人。高宗南遷，召為兵部員外部。權邦彥，河間人。紹興元年為兵部尚書。李清照，濟南人。遷居浙江。岳飛及孫珂，湯陰人，仕南宋。徐兢，歷陽人。仕南宋。張即之，歷陽人。參知政事。向子廊，祥符人。仕南宋。張孝祥，烏江人。紹興間廷試第一。吳益及子琚，開封人。仕南宋。向子諲，原籍開封，遷江西臨江。趙公碩，浚儀人。仕南宋。李昭，鄆城人。仕南宋。周利建及子必大必正，鄭州管城人。仕南宋。陳恕可，光州固始人。仕南宋。趙孟頫，宋宗室，知臨安府。趙必

罷，宋宗室，官至奏院。李舜舉，開封人。官嘉州團練使，諡忠敏。曲端，甘肅鎮戎人，建炎中，官宣州觀察使。吳玠，德順軍隴干人。為抗金名將。龔開，淮陰人，兩淮制置。程迥，寧陵人，徙隆興進士第。朱敦儒，河南人，紹興二年進士。畢良史，初居汴，兵火後，寓興國軍，後行在補文學。王逨，其先宛丘人，建炎時，與父侯奔姚餘姚。王鼎，汴人，南渡後，寓居嘉禾羨羊里。張九成，其先開封人，徙居錢塘，紹興進士。周密，原籍濟南。其曾祖隨高宗南渡，家吳山，宋亡不仕。

金王予可　河東吉州人。南渡後居上蔡遂平郾城之間。郝天祐，陵川人，貞祐初隱居魯山。張本，正大九年以翰林學士使北，見留，遂隱為黃冠，居燕京長春宮。司馬括，溫公之猶子，仕宋，以奉使見留，居於祁陽。

元王磐，廣平永年人。金人遷都於汴，乃渡河居汝州之魯山。郝經，澤州陵川人。金末，父思溫，避地河南魯山，金亡，徙順天。

脫離故居而隱遁者—隱逸書家

清高層雲，先世自宋南渡，居上海，後遷華亭。趙執信，宋靖康間，有避地居蒙陰者，數傳至平，由蒙陰徙益都之顏神鎮，今為博山縣云。蔡暘，宋靖康時，有秘書郎源者，從洛陽南遷，始家於德清。

在專制時代，頗有離其故居而隱遁他處者。古代專制之君，生殺黜陟，隨其喜怒，並無法律之保障；況復奸邪執政黨同伐異，明哲之士，寧隱居以自全，遁跡他方，不願為人所知，蓋所以免時君之逼仕，離奸臣之纏擾，遊塵囂而養天性，亦不得已也。隱逸之士，似乎獨善其身，但其清操文藝，有時亦可化及鄰里或後世也。朱明之君，中多殘暴不仁，故隱逸較多。明太祖治尚嚴峻，如胡惟庸之獄，株連被誅者三萬餘人。藍玉之獄，株連者一萬五千餘人。戶部侍郎郭桓贓七百萬，而六部侍郎以下連直省官吏，株死者數萬人。靖難之變，方孝孺夷十族，坐死者八百四十人。至平時鞭笞捶楚，已成為朝廷士大夫尋常的恥辱，故明代書家獨遷地隱居者。

夏務光，隱於清冷之陂植薤而食。

三國魏胡昭，潁川人，養志不仕，居陸渾山中，躬耕力田，以經籍自娛，閭里共相敬仰，匪至陸渾，相戒曰，胡居士賢者，勿犯其境，邑人益德之。

晉許邁，句容人，移入臨安西山，有終焉之志，乃改名玄遠遊王羲之相與為世外之交，後莫測所終。戴逵，銍人。武帝時累徵不就，乃逃於吳。謝敷，會稽人。入太平山中十餘年，徵博士不就。張野，潯陽柴桑人，與陶淵明有姻親，徵拜散騎常侍不就，入廬山依遠公。許翽，句容人，司徒辟掾不就，隱居茅山。

南朝宋戴顒，譙郡銍人。父逸兄勃，並遯有高名。世居鄹下，後世居於吳。

齊沈士驎，武康人。隱居餘干。

梁陶弘景，秣陵人。隱句曲山，自號華陽隱居。

唐李華，贊皇人。客隱山陽。竇群，京兆金城人。客隱毗陵。王玄宗，瑯琊人。隱嵩山。陸羽，復州竟陵人。隱苕溪，自稱桑苧翁。孟郊，武康人。少隱嵩山。李虞，潤州人。隱居華陽，自言不樂仕進。呂向，亡其世貫，或曰涇州人，隱陸渾山。盧藏用，范陽人，與兄徵明偕隱終南少室二山。王宏，濟南人，太宗即位，因訪其鄉人，竟傳隱去，未曾得見。李渤，魏申國發之裔，與仲兄偕隱廬山，更徙少室。孫思邈，京兆草原人，居太白山。太宗初召詣京師，欲友之，不受，遂隱遯不出。盧鴻一，本范陽人，徙洛陽，隱於嵩山。崔從，齊州全節人。融曾孫，少孤貧，與兄偕隱太原山中。丁厪舉，濟陽人，善養生，能鼓琴，居錢塘泓洞之左右。

五代梁荊浩，沁水人，隱於太行之洪谷，自號洪谷子。

宋种放，河南洛陽人，隱終南豹林谷之東明。李彌遜，秦檜當國，贊和議，彌遜極論之，遂引疾去歸隱西山。林逋，原籍奉化，結廬杭州西湖之孤山。陳恬，陽翟人，與晁說之俱隱嵩山。姜夔，德興人，號白石道人，

隱居惹坑之丁山。趙宗萬，山陰人，築室於照水坊，畜一鶴，號丹砂，引以為侶，足跡不及高門，祥符中，

詔舉遺逸，郡守荐之，辭不赴。

明周紹元，華亭人，隱居藻里。王行，吳縣人，隱於石湖。袁裒，吳縣人，晚耕謝湖之上。趙宦光，太倉人，

與妻陸卿子均隱居寒山。王一翥，黃岡人，後隱京山智林。孫適，錢塘人，隱居甘泉里。高啟，吳郡人，居

於吳松江上，歌詠自適。邀遊青丘甫里之墟，始號青丘子。張簡，姑蘇人，隱居鴻山。方絢，永安人，晚以

八行舉，辭不就，隱居西山草堂。鎦恕，為福建某驛丞，歸隱越山之西台。祝望，龍游人，絕意仕進，結廬

石處山隱焉。何觀，晉江人，隱跡古玄山中，不問俗務，鄉人高焉。林宣，錢塘人，家貴陽，有才行，隱居

以終。楊珂，餘姚諸生，從王文成學，隱居秘圖山。王綏，無錫人，自號九龍山人。陸治，長

洲人，隱支硎山，治圃不去。王埜，山陰人，築室卧龍山南，教授自給。張淵，吳興人，守道安貧，隱居鴻

村之野。王向，無錫人，築亭於湖濱寶界山。浦大冶，無錫人，徙家虞山，葛巾棙杖，遊行山澤，城市之中，

足跡可數。劉世鵾，山陰人，隱遁山中，沉酣翰墨。王琦，昆明人，隱居安寧山中。沈文楨，鄞人，家芙蓉

江上，捉魚蟹，與至輒釣，因自號漁江。高松聲，嘉興人，志行峻潔，一介自愛，構水肥齋於西郊居焉。陸

昻，隱居畢澤。葛雲蒸，江寧人，諸生，屢試不利，乃謝去隱於鳳凰台畔。孫謀，江寧人，隱於

金陵十廟山下。歐陽序，江寧人，罷官歸，結茅於姑塘之麓，終老焉。吳十九，浮梁人，晚居黃山，隱陶輪間。胡翰，

金華人，纂修元史成，辭歸，卜居長山之陽，學者稱曰長山先生。陳廉，福清人，晚居黃山，構醉墨台，自

號雪蓬散人。顧元慶，長洲人，游戲翰墨，瀟灑夷曠，後徙通安里，自號大石山人。張允孝，太初人，稱貞

白先生，晚居沙岡，不踏城市。岑俊，慈谿人，隱雲巖。

元清以異族入主中原書家多徙居隱遁者　　東晉南朝，偏安仁左，主雖易而王統未斷，地雖換而制度仍舊，北

土人士，競奔江左，效忠故國。蒙古滿洲兩族，入主中原，志節之士，抗敵不遂，殺身成仁者，甘之

如飴。漢族遺子，慘遭踐躪，義不與共戴天，但舊土盡失，宋明遺民，以節義相高者，無處容身，惓懷故國，

不甘受污；不得已隱居荒野或為僧道，入山惟恐不深，入林只懼不密，腰鐮披蓑，破衲蒲團，含垢忍辱，修其

天爵，而不受人爵，了其餘生。中原雖兩次淪於異族，但人心不死，書家抗志不與敵人合作者，較前代為多，

史蹟昭彰，殊足佑啓我後人，完成其復國興漢之使命。請以明陳繼儒〈梅花菴記〉為證，其言曰：「……當元

末腥穢中華，賢者先幾遠志，非獨遠兵革，且欲引而逃於弓旌徵辟之外。李先生隱於鄉；生則漁釣詠歌，書畫以為

村隱泗涇，張伯雨隱句曲，黃子久隱琴川，金粟道人顧仲瑛隱於醉，楊廉夫隱千將，陶南

樂，垂歿則自為墓，以附古之達生知命者，如仲圭先生蓋其一也。」特錄原文，以告世之慕義向風者。

元趙孟堅，宋宗室，入元隱居秀州廣陳鎮。陳岳，不著里籍，隱居天台委羽山。吳志淳，曹南人，元末避兵於

鄞。陳方，京口人，寓於吳，張伯雨倪元鎮與之游，後不知所終。吾丘衍，太末（龍游）人，家於錢塘，嗜

古學。風度蘊藉，自號貞白處士。張樞，陳留人，徙家華亭，或勸之仕不應，以是高之，稱曰林泉民。倪瓚，

無錫人，晚益務恬退，黃冠野服，浮游湖山間。袁褧，慶元人，隱沙家山。杜本，清江人，隱武夷山中，文

宗徵之不起，學者稱為清碧先生。吳炳，汴人，身安猷猷，朝廷三徵不起。洪恕，金華人，元末避兵居松江

以講授。繆貞，常熟人，隱居不仕。熊夢祥，江西人，卜居婁江，自號松雲道人。與顧德輝為忘年交。馬兼

善，會稽人，元季寓居金華。胡長孺，婺州人，仕宋，至福寧府倅。宋亡，退棲永康山中。後隱杭之虎林山

以終，門人私謚純節先生。胡翰，金華人，元末，天下大亂，避地南華山，著書自適。吳鎮，嘉興人，為人

抗簡孤潔，高自標表，隱居不仕，稱梅花道人。顏德輝，崑山人，隱居嘉興之合溪，自號金粟道人。王逢，

江陰人，避亂於淞之清龍江，復徙上海之烏涇築草廬以居，自號最閒園丁。王琫，吳縣人，學有淵源，尤善

琴，隱居不仕，自號城南逸民。朱燧，吳郡人，勵志苦節，肆情山水，僑居笠澤之濱，後不知所終。周起巖，

福山人，博覽經史，隱居於北村。顏耕道，平江人，隱居以詩自娛，築至黃山，號林泉野老。釋圓琛，山西

人，金末，避亂留內黃。釋溥圓，河南芝田人，居燕京。釋明本，錢塘人，居天目山。釋行端，臨海人，得

度於餘杭之化城縣。金應桂，錢塘人，宋季曾為縣令，入元，隱居風篁嶺。

清朱術桂，明宗室，避清入侵，初徙廈門，後居台灣。

人，國變後，起義兵，松江破，遁居台灣。劉世鷗，明末山陰人，隱遁山中，沉酣翰墨，江寧人，

崇禎丁丑棄妻子飄然長往，後有清涼寺僧西渡，於匡山見之。廖秉鈞，原籍永春州，後寓居台灣。吳世膺，

長樂人，入清後，寓居台灣。李中素，楚黃之西陵人，入清後，彭士龍，廣東陸豐人，入清後，

寓居台灣。謝穎蘇，詔安人，入清後，寓居台灣。林元俊，廈門人。入清後，戴笠，杭州人，崇

禎中，從番禺乘桴入海，不知所終。胡宗仁，上元人，入清隱於冶城山下。林銘凡，莆田人，明崇禎進士

入清不仕，隱於莆田北邨，營別墅。何白，永嘉人，西遊酒泉，南窮湘沅，歸隱梅嶼山中。呂潛，遂寧人，

僑居泰州，明崇禎進士，甲申後不仕。歸莊，崑山人，明諸生，抗清失敗，國變後終身野服，晚年寄食僧舍。

查繼佐，海寧人，明季舉人，國變後，更名省或隱姓名為左尹。查士標，海陽人，明諸生，入清流寓揚州。

釋道濟，字石濤，明楚藩後，逃於禪。顧炎武，崑山人，抗清，浪跡西北，寄居華陰。郭都賢，益都人，

明末，南都不守，遂祝髮。丁元公，嘉興人，明亡為僧。文柟，長洲人，甲申後，奉親居寒山，

耕樵以終。文點，長洲人，以父殉國難，隱居墓廬。文貞，桐鄉人，入清為僧。王夫之，衡陽人，入清浪游

郴永漣邵間，後歸隱衡陽之石船山。王時敏，太倉人，入清，隱於歸村。王猷定，南昌人，明亡，逃寓西湖

僧舍。王一翥，黃岡人，明亡，隱廬山智林。王餘祐，新城人，明亡隱易州五公山。方以智，桐城人，入清

為僧。吳歷，常熟人，字漁山，號墨井道人，性恬淡，寓澳門。白丁，明宗室，明亡，入滇為僧。行彌，嘉興人，明諸生，明亡為僧。朱之瑜，號舜水，南都陷，亡命日本。朱耷，明宗室，居南昌，鼎革後，入山為僧。朱存理，長洲人，明亡為僧。李肇亨，嘉興人，明亡，隱於靈岩山。丁敬，錢塘人，乾隆初舉鴻博不就，隱市廛賣酒。吳山濤，歙縣人，明亡為僧。李瀚，江蘇興化人，明亡為僧。沈明初，松江人，明亡為僧。釋弘瑜，明亡為僧。呂留良，浙江石門人，郡守以隱逸荐，乃削髮為僧。杜濬，僑居金陵。邱園，福建人，奉母隱入深山。邱上儀，武進人，甲申後，隱居海鹽。武元默，睢寧人，明亡為僧。杲頭陀，吳縣江陰人，明亡為僧。冒襄，如皋人，明亡浪游大江南北，隱居以終。原志，鹽城人，明亡為道士。徐波，吳縣人，入清，構落木菴，以枯禪終。唐允中，宣城人，明亡為僧。張蓋，永年人，入清自閉土室，不與外人接，以狂死。張怡，上元人，明亡寄居攝山僧舍。程正揆，孝感人，入清後，卜居金陵。陳梁，海鹽人，明亡為僧。陳洪綬，諸暨人，甲申後，混跡浮屠間。陳繼儒，華亭人，明亡隱居崑山。陳子龍，華亭人，長遁為僧，後以兵敗，投水死。黃宗炎，餘姚人，抗清事敗，遁入四明山。黃周星，江寧人，明亡。董說，字夢峰，明亡為僧。錢士璋，杭縣人，隱居西湖赤霞山。萬壽祺，徐州人，入清後，儒衣僧帽，往來吳楚之間。傅山，陽曲人，國變時，衣朱衣，居土穴養母。湯燕生，安徽太平人，甲申後，寓居蕪湖。陶汝鼐，湖廣寧鄉人，明亡為僧。楊補，長洲人，明亡，入鄧尉山隱焉。金農，錢塘人，初以布衣舉鴻博，不赴，客揚州。賴鏡，南海人，明亡為僧。釋翰菴，俗姓文，震亨子，清初人，薙髮為僧。釋浩然，俗姓沈，入緬雞足山為僧。釋鷲光，番禺人，俗姓方，名顥愷，明亡為僧。釋大錯，鎮江人，俗姓錢，永曆帝西狩，清去髮為僧。釋本光，長洲人，俗姓文氏，名峀，震孟之冢孫，卓錫於磐山禪院。李子柴，明諸生，入清去髮為僧。屈大鈞，番禺人，國變後為浮屠。原志，鹽城人，明亡為僧。巢鳴盛，嘉興人，事母至孝，明

亡，母亦歿，築室墓旁，曰永思閣，隱居不仕。楊祺，福建人，明亡，居北山堆雲峰。趙彝，高淳人，甲申

後，隱居以終。錢汝霖，明諸生，入清後，隱居澉浦。釋函是，番禺人，俗姓曾，明亡為僧。釋超然，海寧

人，住海寧白馬寺。釋達受，海寧人，住海寧白馬寺。釋石濤，明靖江王後，名道濟，入清後，遁於禪。

因修道而從居者

周老聃，楚苦縣曲仁里人，姓李名耳，晚年將隱遁，西行至函谷關，關令喜要之，遂傳道德經五千言，後不知所終。

陳漢陰長生，新野人，聞馬明生得度世道，從之入青城山。

漢鍾離權，咸陽人，居終南山鶴嶺。

晉葛洪，句容人，聞交趾出丹，求為句漏令，至廣州，刺史留之，不聽去，乃止羅浮山煉丹，丹成尸解去。

唐司馬承禎，河南溫人，止於天台山。釋湛然，世居晉陵，天寶大曆間，三詔並辭疾不起，晚居天台山。李含光，江都人，後為道士，居茅山，徵之入禁中，請傳道法，辭疾而退。許碏，高陽人，家於緱雲，晚學道於王屋山。呂巖，字洞賓，河中永樂人。遇鍾離權，受延命之術，居終南山。羊愔，泰山人，家於縉雲，幽棲於王蒼山。吳筠，華陰人，性高鯁，不耐沈浮於時，居南陽倚帝山。宗師和尚，太原人，後遷於淮。釋法號懷仁。釋高閑，烏程人，宣宗嘗召入，後歸湖州，居開元等終焉。釋無作，蘇州人，後入四明為僧。釋玄續，成都人，出家蜀都寶圓寺。釋應之，其先開封人，後居江寧。

宋陳摶，亳州真原人，服氣辟穀華山雲台觀，又止少華石室。白玉蟾，本姓葛，名長庚，福州閩清縣人，嘉定末，詔徵赴闕，對御稱旨，命館太乙宮，一日不知所往。釋子溫，即溫日觀，華亭人，止杭州瑪瑙寺。釋夢英，衡州人，太宗召之簾前，易紫服去，遊中南山，師號宣義。

明張君寶，遼東懿州人，洪武間寓平越高真觀。道士吳伯理，居廣信龍虎山，後居嘉定之鶴鳴山。胡靖，南平人，後為僧，不知所居。釋萬全，吳江人，居吳之寶積寺。釋德清，初住曹溪，曹曆時說法匡廬。釋洪恩，金陵人，出家長干寺。釋道生，楚之黃梅人，住靜廬山。

清僧一泉，青浦人，晚年北遊，住保定蓮花寺，久之入滅。

因仕宦而徙居者

古時交通不便，仕宦遠方，或無力回返故鄉，或已置有產業，或帝裔勳臣，分封客地者，即定居其地。

三國魏韋誕，京兆人，太和中，以能書留補侍中，留居魏京。

三國蜀劉敏，本彭城人，父為零陵太守，因徙家焉。

北齊顏之推，臨沂人，自高齊入關，遂居關中，為京兆萬年人。趙彥深，南陽宛人，高祖父為清河太守，遂徙家焉。清河後改為平原，遂為平原人。

唐王播，太原人，父恕為揚州倉曹參軍，遂家焉。張家貞，本范陽舊姓，高祖子吒仕隋，終河東郡丞，遂家蒲州。崔行功，恆州井陘人，祖謙之，仕北齊，終鉅鹿太守，遂家鉅鹿。薛濤，長安人，父鄖，宦游卒蜀中，母孀居，貧甚，乃居蜀。李陽冰，為縉雲令，任滿隱此，築忘歸台，篆吏隱山三字。

五代南唐閩人釋應之，以善書冠江左。

南唐潘佑，幽州人，仕南唐，因居江南。

南漢劉龑，上蔡人，知清海軍，襲封南海王，梁貞明中稱帝，國號南漢，徙居南海。漢王仁裕，天水人，因仕漢而居蜀。

宋朱熹，婺源人，父松為政和尉，因僑居建州。王著，世家京兆渭南，祖貢，從僖宗入蜀，遂為成都人。吳夷

簡，先世萊州人，祖龜祥知壽州，子孫遂為壽州人。呂大臨，其先汲郡人，祖及父葬藍田，遂家焉。陳堯佐，其先河朔人，高祖翔為蜀新井令，因家焉。章得象，世居泉州，高祖仔鈞，為建州刺史，遂家浦城。周必大，叔

其先鄭州管城人，宣和中倅廬陵，因家焉。蘇過，坡公下世，寂黨扶櫬赴河南汝州郟城，葬於小峨眉山，王黨一支，遂卜居穎昌之小斜川，因自號斜川居士。歐陽修，廬陵人，致仕，乞居穎，終其身，不歸廬陵。王

安石，臨川人，曾知江寧府，受其地，罷相後旅居江寧之半山，改號為半山。吳玠，德順隴干人，父葬於永洛城，因家焉。喻樗，其先南昌人，初愈藥仕梁，武帝賜姓喻，後徙嚴。畢士安，代州雲中人，父父林為觀

城令，因家焉。蘇頌，南安人，父紳葬丹陽，因徙居之。党懷英，馮翊人，父純睦泰安軍錄事參軍，卒官，懷

金蔡松年，宣和末，從父靖，守燕山，軍敗降元為金吏。張羽，本潯英與母不能歸，因家焉。

元趙孟頫，宋秦王德芳之後，因賜第湖州，故為湖州人。金巘，唐兀氏，世居河西，父沙刺藏卜官廬州，遂為廬州合肥人。李孟，潞州上黨人，父唐歷仕秦蜀，因徙居漢中。張翥，晉寧人，父仕杭州，因家焉。劉秉忠，

其先瑞州人，曾仕金為邢州節副使，因家焉。虞集，蜀郡人，父汲為黃岡尉，宋亡，僑居臨川。張羽，本潯陽人，從父宦遊江浙，兵阻不獲歸，卜居吳興，後徙於吳

明楊一清，其先雲南安寧人，父景以化州同知致仕，攜之居巴陵。李夢陽，甘肅慶陽人，父正官周王府教授，徙居開封。李孟，泰和人，罷官後，蹤跡多在荊楚間，因以寄之為號。陳遠，先世曹人，高祖義甫，宋翰林學士，徙居建康，子孫因家焉。張宣，江陰人，坐事謫徙濠梁。王佐，其先河東人，元末侍父官南雄，經亂

不能歸，遂占籍河南。王璲，青城山人，從父宦遊，占籍吳中。杜環，其先廬陵人，侍父一元游江東，遂家金陵。嶽彥高，蒙古色目人，太祖時為雲陽令，免官，流落江湖，因家武塘。

清錢灃，先世江寧人，遠祖鑄明，成化間幕遊昆明，觀承尚少，寄食清涼山寺。周亮工，先世有仕江西者，因家金谿。後遷江寧，其自江寧再遷河南，則自公大父始也，遂為祥符人。陳勱夫，先世隸平西藩下，西駐滇南，父某為平西某仕粵不歸，故入粵籍。邵大業，宋康節先生之後，父汝楫官天津游擊，遂居京師，著籍大興。武億，勝國時，有遠祖恂者，以指揮使駐懷慶。桂馥，其先貴溪人，遂為河南人。袁枚，錢塘人，出宰江寧棄官築園於江寧城西，詩文會友，以終其身。王夫之，其先揚州高郵人，明永樂初，有官衡州者，遂留居焉。繆荃孫，先世自宋南渡時，宏毅官統制，駐兵毘陵，遂家焉，明中葉時，始居江陰申港鎮。彭玉麟，衡陽人，其先江西太和縣人，明洪熙時有顯明者官於衡，因家焉。賀壽慈，先世自江西樂平遷湖北，遂為蒲圻人。

因被俘或謫戍而遷居　人情樂居故鄉，但有時被逼不得不遷居客地者，如因戰敗被俘或仕宦而遭謫戍，雖非自願，遠居他鄉，其時之久暫，並不能一定，然文藝之士，旅居他客，恆喜宣揚文化，落後地區，每得霑益，亦不幸中之有幸也。柳詒徵《中國文化史》：「秦時南越滇蜀，旅居之民為之開化。尉佗之文理，卓氏之籌策，特其著者耳。吾國人之優秀者，冠絕四裔，雖為政府強迫遷徙，亦能自立於邊徼。故秦代謫戍移民之法，雖在當時，為暴政而播華風於榛狉之地，使野蠻之族皆同化於中縣，其所成就，正非當時政府意計所及也。」柳氏之言，洵信而有徵也。

戰國屈原，秭歸人，被讒放逐湖南，憂國懷王，作離騷以見志，後赴湘水死，故曰湘纍，旅客忠魂，湘人至今猶懷念之。

漢李陵，成紀人，戰敗力竭，降於匈奴，單於壯陵，以女妻之，在匈奴二十餘年卒。

北周蕭撝，南蘭陵人，仕梁，守成都，文帝遣將入劍閣，撝見兵少，遂投降，仕周。新野庾信，臨沂王褒等數十人，被周主俘至長安，遂不能返其故鄉。

五代梁楊凝式，華陰人，有文詞，善筆札，唐末降於梁，致仕居洛陽，《唐詩外傳》：「凝式筆跡放師歐陽詢顏真卿，加以縱逸，久居洛陽，多傲遊佛道祠，遇有山水勝概，輒流連賞詠，有垣牆圭缺處，顧視引筆，且吟且書，若與神會。其所題後或真或草，自顏中書後一人而已。」《山谷集》：「余曩至洛，遍觀僧壁間，楊少師書，無一不造微入妙，當與吳生畫為洛中二絕。」

明楊慎號升庵，諫武宗，受廷杖，削籍遭戍雲南，在戍三十五年，凡郡縣名勝無不徧搜，著有滇載記，在太和寫韻樓著六書轉注，與滇書家保山張含永昌張禺友善，切磋書藝，化及南荒。危素，金谿人，被讒詔謫居和州，守余闕墓憤卒。李東陽，茶陵人，以戍籍居京師。

清林則徐，侯官人，清廷被逼議和，斥戍伊犂，旋釋回。在禮疆時，創設坎井，農田水利因得改善。

因避怨或困頓而徙居者

東漢蔡邕，遭中常侍黨之誣蔑，邑慮卒不免，乃亡命江海，居吳十有二年。

三國劉廙，南陽安眾人，荊州牧劉表辟為從事，兄望之見害，奔揚州，遂歸魏，辟為丞相掾屬。

晉嵇康，譙國銍人，其先姓奚，會稽上虞人，以避怨徙焉銍有嵇山，因而命氏。

唐徐安貞，金華人，開元中，為中書郎，後李林甫用事，恐罪累，乃逃隱於衡嶽，為掇蔬行者。崔液，安州安喜人，坐兄湜配流，逃匿於鄞州人胡履虛之家。崔偃，京兆萬年人，朱全忠篡唐，偃流亡福建，終老他鄉。

明釋如曉，蕭山人，年二十餘，以罪逃臨安山中，獨棲古廟十餘年，崇禎間，結茅烏石峰側，名曰岩艇。黃守一，江西安福人，以訾豪里閈，為人所誣陷，亡匿新淦之玉笥撫之太華。蘇洲，杞縣人，幼落魄江湖，嘉靖

中寓居章丘。宋犖，父璟坐胡惟庸黨死，妻流蜀，犖奉母居焉。王一翥，黃岡人，遊京師，魏閹欲邀為記室，

一夕遁歸，後隱廬山智林。

遷居商業繁盛地方者 商業繁盛之區，有時為書畫家集合場所，或便於鬻技，或利於仿效，幾成書畫市場，方

以類集，情出自然。《文獻通考》古揚州：「永嘉之後，帝室東遷，衣冠避難多所萃止，藝文儒術，斯之為盛，

今雖閭閻賤品，處力役之際，吟詠不輟，蓋因顏謝徐庾之風焉。」《資治通鑑》唐昭宗景福元年：「先是揚州

富庶甲天下，時人稱揚一益二。」謂天下之盛，揚為第一，而蜀次之也。後經五代之亂，揚州稍衰，至於清代，

鹽商木客，大賈麏集，梁啓超著《清代學術概論》云：「淮南鹽商，既窮極奢欲，亦趨時尚，思自附於風雅，

競著書畫圖器，邀名人鑒定，潔亭舍，豐館穀以待之。」在上海未開闢商埠以前，國內商業首推揚州，清代有

揚州八怪之稱，其實除商翔（甘泉）外，皆非揚產，如錢塘金農，歙縣羅聘，興化鄭燮，通州李方膺，歙縣汪

士慎，閩人黃慎，興化李鱓，皆豪放不羈，野鶴畸行之士，在雍乾間，以善書畫流寓揚州，因號揚州人怪。當

地人士就近觀摩，學習書畫者，實繁有徒。此外如儀徵程兆熊流寓揚州，名園甲第榜署屏幛，金石碑版，盛極

一時，遠邇景慕。《清史》：「清士標明諸生，專精書畫，與同縣孫逸，休寧汪之瑞，釋宏仁，號稱新安四家，

久寓揚州。」清華嵒，臨汀人，僑居揚州，晚歸杭州。金農，仁和人，寄居揚州，遂不歸。方士庶，原籍歙縣，

僑居維揚。張四教，其先大秦人，商於揚州，遂占籍甘泉。

清之中葉，鄧石如包世臣等，恆居揚州，吳育云：「石如往來揚州上下二十餘年，益工各體，無不得神

詣。」商業繁盛，又兼名勝之區，文藝之士，自樂居其地也。

上海自開埠後，全國書畫家薈萃於此，尤以清季為尤盛，如吳興沈曾植，宜都楊守敬，臨川

李瑞清，南海康有為，吳興朱祖謀，陳霱士，王一亭，茶陵譚延闓，嘉興沈衛，元和高邕，道州何維樸，衡陽

曾熙，吳縣沈恩孚等寓居其地，生活安定，遂居此以為養生齎書之所也。上海書畫家楊逸著有《海上墨林》一書，

據述邑人之工書畫者三百七十七人，寓賢得三百二十六人。足徵商業繁盛之區，書畫家廬集其地，當地文藝之

發展，實賴利之。

婦女因嫁而徙居者 《儀禮·喪服傳》：「婦人有三從之義，無專用之道，故未嫁從父，既嫁從夫，夫死從

子。」故歸女已嫁者，必更易其居處，自古已然。茲將歷代女書家隨從夫籍之可考者列下，至東晉婦女隨夫徙

居者已另列，不再贅述。」

西漢孝成許皇后，山東金鄉人，居西安。

東漢章德竇皇后，陝西平陵人，居洛陽。和帝陰皇后，河南新野人，居洛陽。和熹鄧皇后，新野人，居洛陽。

順烈梁皇后，烏氏人，居洛陽。靈帝王美人，邯鄲人，居洛陽。左姬（安帝生母），犍為人，居洛陽。

三國魏文昭甄皇后，中山無極人，居鄴。吳吳王趙夫人，河南人，居建業。

晉安僖王皇后，臨沂人，居建康。

南朝陳武宣章皇后，烏程人，居建康。後主沈皇后，武康人，居建康。

北朝魏文成文明皇后，信都人，居鄴。

唐則天皇后，并州文水人，居長安。

五代後唐魏國夫人陳氏，襄陽人，居洛陽。南唐先主种氏，江西人，居江寧。五代後唐李夫人，蜀人，為後唐

郭崇韜室，郭為代州雁門人。

宋曹皇后，真定人，居汴。向皇后，河內人，居汴。宋安國夫人，崔氏，韓琦妻，居河南安陽。

明李太后，東安人，居南京。婁妃，上饒人，居南京、北京。

明陸卿子，吳縣人，太倉趙宧光之妻，隱居楓橋。張徽卿，清漳人，柯孝廉配，寓白下。卞賽，秦淮人，遊吳門，寄居虎邱。

帝王及割據之子孫徙居者　創業帝王，一旦擇定首都，即由其原籍移居其地，如岐山姬氏，豐縣棗陽劉氏，溫縣司馬氏，成紀李氏，涿郡趙氏，濠州朱氏，元清卻特氏，愛新覺羅氏，以及偏安割據諸君，如沛國譙人曹氏，富陽孫氏等，一朝發跡，莫不離其故居，遷居都邑，行使其最高行政權力，對於文藝，如有興作，易於傳布，如東漢靈帝、南宋高宗是矣。至帝裔及從龍子孫，亦隨之遷居。其後子孫日益繁衍，散居各地，盛產書家，載之《佩文齋書畫譜》《書林藻鑑》者，為數甚多。其中頗有難考其遷居場所者。帝業中衰，或避寇遷居新都，如西周之由豐鎬遷至洛陽，司馬趙宋朱明諸氏均兩遷其都，此時帝王及其家屬，所居亦隨之更易。及其衰敗，或被俘，被人逼遷，世事滄桑，長安雖好，難以久處。

代別＼項別	定　都	帝　王	蕃　王	宗　室	原籍	備　註
周	鎬京名西都在陜西長安縣西南	武王　穆王	周公封於魯		岐山縣	
西漢	長安陜西	高祖、武帝　元帝	樂成靖王黨	劉向、劉棻	豐邑	
東漢	洛陽河南	武帝、章帝　安帝、靈帝	北海敬王陸		南陽蔡陽	

三國魏	三國吳	西晉	東晉	南朝 宋	南朝 齊	南朝 梁
鄴　河南彰德府	秣陵改為建業	洛陽	建康即建業	建康	建康	建康
武帝、文帝、高貴鄉公	大帝、景帝、歸命侯（皓）	宣帝、景帝、文帝、武帝	元帝、明帝、成帝、康帝、穆帝、哀帝、簡文、孝武帝	帝、武帝、文帝、孝武帝、明帝、廢帝	太祖、武帝、廢帝	武帝、簡文帝、元帝
陳思王植		齊獻王攸	武陵威王晞、會稽文孝王、道子	南平穆王鑠、海陵王休茂、臨川獻王映、武陵昭王曄	竟陵文宣王、江夏王鋒、始興簡王鑑、子良	昭明太子統、邵陵攜王綸、始興王伯茂、陵王伯仁
					蕭鈞	蕭堅、蕭確
沛國譙人	吳郡富春	河內溫縣	同上	彭城縣	南蘭陵	南蘭陵
司馬炎篡魏，廢魏主高貴鄉公為	皓遷於洛陽，卒。					

唐	隋（北朝）	魏（北朝）	陳（南朝）
長安	長安	洛陽	建康
高祖、太宗、高宗、中宗、睿宗、玄宗、肅宗、代宗、德宗、順宗、穆宗、文宗、宣宗、昭宗	煬帝	太武皇帝	武帝、文帝、後主
楚王智雲、漢王元昌、韓王元嘉、魯王靈夔、魏王泰、曹王明、江都王緒、范陽王藹、嗣陽王禕、岐王範、太子瑛、永王璘、壽王清、臨川公主、晉陽公主		順思王	永陽王伯智、桂陽王伯謀、新蔡王叔齊、長沙王叔懷
李白、李權、李譔、李林甫、李蕃、李粲、李延宥、李思訓、李樞、李約、李造、李隨、李曧、李皋、李平鈞、李進、李記、李庚、李自正、李彝、李渤、李則、李寓			
隴西、成紀	華陰	鮮卑族	吳興、長城
其末葉為後梁所劫，遷於洛陽。	文帝都長安，煬帝遷洛陽	後魏孝文帝自代徙洛陽	隋師入朱雀門，後主降，獻俘於長安。

宋（北宋）	東漢	吳越	南漢	南唐／後蜀	吳	周	後唐	梁
汴		杭州	南海	江寧／成都	揚州	晉陽	洛陽	汴
太祖、太宗 真宗、仁宗 英宗、神宗 哲宗、徽宗 欽宗	劉承鈞	武肅王錢鏐 忠懿王錢俶	劉龑	元宗、後主	吳王楊渭 （楊行密子）	世宗	太祖李克用 明宗	太祖末帝
冀王惟吉 越王元傑 楚王元偁 周王元儼 信安王允寧 吳王顥				吉王從謙 太子玄喆				
趙克繼、趙克已 趙令穰、趙叔韶 趙德鈞、趙宗望 趙子晝、趙仲忽 趙孟堅、趙孟頫 趙必睪、趙惟和								
涿郡	太原	臨安	南海	徙南海	上蔡人 徐州	合肥	邢州 龍岡 邢州	碭山 隴右金城人

曹彬滅南唐，俘後主至汴京詔賜為歸命侯。

元	金	遼	南宋
燕京（今大興縣治）大都即今之北平	宋徽宗時都會寧（吉林）後徙都遼西（熱河凌源縣）國號金後都北京及汴	臨潢（今熱河巴林東北一百四十里）	臨安
仁宗　英宗　泰定帝　文帝　順帝	熙宗　世宗　章宗	天祚帝　道宗　太祖、聖宗	高宗　孝宗　光宗　寧宗　理宗　度宗
太子愛猷識理達臘　順德王哈剌哈孫	瀛王璹　楚王宗雄　金源郡王希尹	寧王長沒	秀王子偁　景獻太子詢　臨川郡王廸裕　衛國大長公主　魏國大長公主
			趙克修、趙士暕　元趙孟頫、趙孟籲、趙雍、趙奕、趙鳳、趙麟
蒙古族姓卻特氏世祖滅宋有中國			
	女真族姓完顏氏	契丹族姓耶律氏	

明

南京
北京

太祖
建文帝
成祖
仁宗
宣宗
憲宗
孝宗
世宗
神宗
光宗
莊烈帝

晉太王棡
晉莊王鍾鉉
周定王橚
周憲王有燉
鎮平王有爌
湘獻王柏
蜀惠王友垓
蜀成王讓栩
蜀獻王權
寧獻王奠培
寧靖王見浚
吉簡王見浚
遼惠王恩鑷
韓昭王旭櫃
文城王彌鉗
三城王芝垝
枝江王致樨
荊端王厚烇
益端王祐檳
安塞王秩炅
保安王
高唐王
齊東王
安福郡王

朱俊格、朱拱柄、
朱致槻、朱多煃、
朱謀㙔、朱多焜、
朱多炡、朱多爍、
朱謀㙇、朱統鍠、
朱謀垏、朱謀𡐤

濠州

徙居文化或風景地區者

宋范仲淹，其先邠州人，徙家江南，遂為吳縣人。章惇，浦城人，徙居蘇州。元鄧文原，緜州人，父漳，徙錢塘。吾邱衍，由大末徙家錢塘。劉麟，饒州人，家金陵。

明劉理，先世從開封徙金陵。王穉登，江陰人，移居吳門，自父待詔歿，風雅之道，未有所歸，伯穀振華啓秀，嘘枯吹生，擅詞翰之席者三十餘年。陸中行，華亭人，慕陽羨山水，遷宜興，未幾遷姑蘇，事文太史，與顧德育彭年善，吳中目為三高。楊基，其先蜀人，徙居吳中。金琮，金陵人，雲遊浙之赤松山，愛其佳，徘徊不能去，自號赤松子。陳廉，福清人，晚居黃山，構醉墨堂，自號雪蓬散人。方瀾，其先莆陽人，至瀾居吳中。俞安期，吳江人，徙陽羨，老於金陵。楊遵，浦城人，徙錢塘。朱希周，其先崑山人，徙居吳。

| 清 | 北京 | 世祖
聖祖
高宗
德宗 | 禮親王崇安
成親王永瑆
榮郡王縣億 | 永忠、永理、允禧、永璥、允儁、奎、戴齡、吞珠、永孔腸、永瑢、永果爾斯歡、永珠、善耆、弘旿、廷雍、永思、盛昱、允禄、永琪、崇安、弘瞻、奕繪、允祿、弘曕、奕劻、奕譞、奕劻、奕和、文昭 | 滿州族本居東三省一帶，本名滿州，乃文殊之音轉（滿州實為部屬名）姓愛新覺羅氏。 |

清華岳，福建臨汀人，慕杭州西湖之勝家焉。何紹基，道州人，同治十三年寓蘇州卒。張問陶，遂寧人，罷官後，僑居吳門。沈龢，海虞人，僑居吳門。王鳴盛，原籍嘉定，遷居蘇州。奚岡，歙縣人，居杭州。鄭文焯，原籍高密，老於吳下，葬於鄧尉梅花中，從君志也。

書家之南遷

在歷代人口及書家之南遷者，為數最多，西晉之末，及東晉南北朝時代之南遷者，已另文專述。唐末有安史之亂，五代時，連年殺伐，北方人民又向東南遷徙。其跡象最深刻，為禍最慘烈，為南宋金元之際，錢穆《國史大綱》：「據當時戶口數字計之，殆於十不存一。」元代南北戶口，成十與一之比。北方戶口之驟滅，其間一部分屬於兵亂，一部分則預避兵災，向南遷居，遂成南盛而北衰之象，此外則時非兵亂，而蒙古回回族喜居江浙，視江南為天上。在政治上亦有助長北人南遷之事實，元代在中樞或各省地方，以蒙古族為首長，另派其族人監視漢人。清代在各省都會，或重要地方，設都統防軍，以統率滿洲軍隊，監視漢人，或專設旂城，以居滿族，俗稱為滿洲城，其遺蹟在南京杭州等地，猶沿有「滿洲城」或「旂下營」之稱。因此蒙滿兩族紛居各地，以江浙為最多。其間頗有改姓換名，已臻漢化者子孫留居其地日益蕃衍，土人咸以旂人稱之。《陔餘叢考》：「元時蒙古色目人，就便散居內地。」元史世祖至元二十三年，以從官南方者多不還，遣使盡徙北還，但頗有逃逸不返者。

後漢張芝，敦煌酒泉人，徙弘農華陰。

晉衛玠，河東安邑人，移家建鄴。

南朝梁張孝逸，南陽宛人，徙居潯陽。

唐張悦，其先范陽人，後徙河南洛陽。羊愔，泰山人，家於縉雲。盧攜，其先范陽人，世居鄭。白居易，太原人，僑居洛陽，葬於龍門。宗師和尚，太原人，遷於淮。釋湛然，世居晉陵，晚居天台。賈餗絢，蜀人，善

屬文，尤長於書，初寓雲南，西爨碑其手書也。滇人頗愛好之。張悅，其先范陽人，後徙洛陽。王礎，其先太原祁人，遷應天宋城。白玉蟾，福州閩清人，生於瓊州。王紹宗，瑯琊人，遷江都。

五季南唐潘佑，燕南人，徙居江南。

宋石延年，先世幽州人，後遷宋城。王詵，太原人，徙開封。周必大，鄭縣人，祖徙廬陵。李處全，徐州豐縣人，遷居溧陽。張鑑，北人，居徐州。劉理，開封人，徙居金陵。周密，齊人，寓居吳興，置業弁山，號弁山老人。司馬栯，文正公光之後，寓居豫章。李之儀，滄州無棣人，居安徽姑熟。楊无咎，清江人，後寓豫章。張九成，其先開封人，徙居錢塘。楊雲翼，其先贊皇壇山人，六代祖客（山東）樂平。

元胡長孺，婺州永原人，其先自天台來徙。杜敬，汴人，貢師泰，其先大名滿城人，徙宣城。許謙，金華人，延祐初，居東陽八華山。趙孟頫、趙孟頖，宋宗室，遷居吳興。張起巖，永華人，僑居華亭。蘇大年，真定人，居揚州。許有壬，其先居潁，後徙湯陰。王肖翁，金華人，起家衢婺二郡。鄭銳，其先滎陽人，遷居浦城。盛熙明，其先曲鮮人，後居豫章。歐陽玄，其先家廬陵，遷居湖南瀏陽。朱德潤，睢陽人，流寓吳中。夾谷之奇，其先女真加古部，後徙家於滕州。葛萬慶，其先家廬陵，遷居越中。哲理也台，色目人，寓居吳中。孟昉，本西域人，寓居北平。薩都剌，答失蠻氏，後徙居河間。貫雲石，蒙古人，居江南。泰不華，其父塔不台，始家台州。高昉，其先遼東人，後徙大名。烏古孫良楨，其先本女真人，烏古孫氏，後徙大名，從漢俗，以孫為氏。兀顏思敬，色目人，寓居東平，自稱齊東野老。

明胡泰，南昌人，洪武初寓萬載之涂泉。張矩，其先廣陵人，徙家崇安。吳均，臨川人，洪武末，寓瓊州。張遇，其先睦人，徙居樵里。顧元慶，長洲人，後徙通安里。徐蘭，餘姚人，徙鄞。周砥，吳人，僑居無錫。

陸深，上海人，致仕歸，築室淞江之濱，以著書自娛。徐獻忠，華亭人，徙居吳興，俞仲幾，其先河南人，居上海竹岡西，工書，與宋克相友善。易恆，長沙人，正統中，自滇徙居騰衝。顧應祥，長洲人，家吳興。周金，武進人，徙南京。谷淮，秦中賈人子，客於淮陽傭書。董其昌，華亭人，晚居上海。清沈荃，先世華亭人，高祖慶初居上海，後遷青浦之湖田。徐元文，先世自常熟遷崑山。葉夢龍，先世籍福建，嗣遷廣東之南海。林適中，先世莆田人，明宣德間遷粵，居和平梅林鎮。朱裕觀，陝西鳳翔人，元末，徙江南之當塗。郭尚先，先世自固始直徙，占籍莆田。蔣侑石，其先大興人，康熙中徙常州，遂占籍陽湖。倪元寬，自九世從青州遷於杭。莫昕，先世自常熟徙居嘉定。張維屏，先世山陰人，徙居南海。陳鵬年，先世籍江西廬陵，自九世祖友德，始遷湘潭。盧文弨，自餘姚，遷杭州。伊闢，元末，始自棗強徙新城。朱金山，原籍陝西鳳翔，元末徙江南之當塗。林敬亭，先世莆田人，明宣德間遷粵，居和平梅林鎮。伊秉綬，唐末自河南遷福建甯化，遂為甯化人。呂君轍，其先世家汾州，祖廷弼始遷澤州之鳳台晉城。陳勤天，先世隸平西藩下。初平西駐滇南，父某為平西屬人。顧炎武，五代時，由吳郡徙徐州，南宋時遷海門，已而復於吳。遂為崑山縣之花浦村人。汪由敦，原籍安徽休寧，遷居錢塘。吳熙載，原籍儀徵，居江寧，從包世臣學書。董倫，山東恩縣人，

書家之北徙者　在外族南侵時期，書家之遷居北土者，大都有特殊原因，劉師培《中國民族志》：「遼金南下以來，其影響及漢族者。一曰漢族之北徙也，自契丹南征，朔北淪陷，漢民陷虜，實繁有徒或歸化於虜廷，或見俘於異域，而契丹民族遂因向華風。及金人南伐，漢民罹禍尤深，此實漢族遷徙之大關鍵也。」書家之北遷者，如晉之江瓊、北魏之劉芳蔣少游、宋之徽欽二帝，及司馬朴等，均客死他鄉。其為國家被殺者，如北魏之崔浩，金之宇文虛中等，其情狀之慘酷，聞者為之髮指。至承平之世，民間以生活關係，有在本省中，或鄰省間，僑居吳中。

向北遷徙者，則從容自在，與兵亂期間被迫而徙者，迥然不同。

晉江瓊，陳留人，永嘉之亂，棄官投張軌，子孫因居涼土。陶侃，本鄱陽人，吳平，徙居廬江之潯陽。盧志，

范陽人，洛陽没，北投并州刺史，中途遇害，子偃孫逖，不得已仕魏。

北朝魏劉芳，彭城人，隨伯母房逃竄青州，慕容白曜攻青州，芳北徙為平齊人。劉懋，芳之子，仕魏。李思穆，

父居江左，思穆遷居甘肅武威。蔣少游，博昌人，被俘入於平城，後配雲中兵，留寄平城。崔亮，東武城人，

慕容白曜平三齊，内徙桑乾為平齊人。呂温，壽張人，其先石勒時，徙居幽州，仕魏。李苗，梓潼涪人，叔

父仕梁被害，苗年十五有報雪志，遂歸魏。江強，原徙涼州，後内徙代京。沈嵩，吳興武康人，仕魏。崔光，頓

清河人，慕容白曜之平三齊，光年十七，隨父徙代。夏侯道遷，譙國人，與人不協，遂單騎歸魏。竇遵，頓

丘衛國人，仕魏。孫伯禮，武邑武遂人，仕魏。劉仁之，洛陽人，仕魏。宇文忠之，洛陽人，仕魏。

隋虞世基、虞綽，會稽餘姚人，仕隋。劉顗，彭城叢里亭人，仕隋。房彥謙，東武城人，仕隋。陸爽，贊族孫，

原籍嘉興，客於陝，遂為陝人。席豫，襄陽人，徙家河南。張旭，吳人，寓居東洛裴徽家。劉正臣，河南懷

州武涉人，由征行家於幽州之昌平。王方慶，其先自丹陽，徙雍咸陽。

宋綱，邵武人，自其祖始居無錫。劉琴，吳興人，遷居溧陽。宋庠，安陸人，後徙開封之雍丘。林攄，福州

人，徙蘇。楊无咎，江西清江人，後寓豫章。周敦頤，道州營道人，家廬山蓮花峰下。呂大臨，其先汲郡人，

祖及父葬藍田，遂家焉。

金宇文虛中，四川華陽人，南渡後，使金被留，後全家焚死。司馬朴，二帝將北遷，朴貽書金人，請定趙氏，

金人挾之北去。施宜生，浦城人，降金，後被殺。

元商挺，曹州濟陰人，汴京破，北走東平。姚樞，柳城人，後遷洛陽。楊遵，浦城人，徙錢塘。楊載，其先居建之浦城，後徙杭，遂為杭人。吾丘衍，太末人，僑居華亭。朱唐，姑孰人，流寓汴梁。孫華，永康人，僑居華亭。歐陽玄，江寧人，官罷結茅於姑塘之麓終焉。許有壬，其先世居潁州（許昌）後徙湯陰。柯九思，台州仙居　流寓中吳。鄭元祐，遂昌人，徙居錢塘。溫如玉，長洲人，僑寓青州。趙世延，其先雍丘族人，居雲中。

明杜菫，丹徒人，占籍京師。李夢陽，系出開封，籍甘肅慶陽。董倫，山東恩縣，僑居平。葛澣，四明人，僑居南昌。朱唐，姑蘇人，寓汴梁。凡碑銘皆唐書之。杜君澤，姑蘇人，嗜酒，流寓高郵。楊仁壽，三台人，寓松江。

清陳鏋，鄞人，徙南京。徐用錫，江蘇宿遷人，遷河北大興。勵杜訥，自鎮海北遷，居直隸之靜海。

書家之東遷者　書家之東西遷移者，較南北為少。

北齊杜弼，本京兆杜陵人，九世祖鶩同寇，遂家中山。趙彥深，自云南陽宛人，後為平原人。

宋米芾，《書學史》：「初居太原，後徙襄陽，晚居吳。」王珪，成都華陽人，徙舒。胡宿，其先豫章人，後徙常州晉陵。姚平仲，世為西陲大將，後居青城山。

元鄧文原，其先綿州人，後居錢塘。劉麟，饒州人，家金陵。

明張元汴，其先蜀人，徙家山陰。魏權，崑山人，其先居蘇州尉門之莊渠，因自號莊渠。周金，武進人，徙師。王燧，遂寧人，占籍吳中。徐賁，自毗陵徙居吳之齊門。張羽，潯陽人，徙居吳興。龔梅巖，先世自江西遷陽湖之龔巷。

清羅牧，宜都人，僑居南昌。汪中，先世居歙之古唐里，曾祖鐈京始遷揚州，遂為江都人。清閔賓連，歙縣人，寓居江都。畢沅，曾祖泰由休寧遷太倉，嗣太倉分縣鎮洋，遂為縣人。

洪亮吉，其先居歙之洪坑，洪璟生贅常州，遂占籍焉。馮景夏，桐鄉人，徙居秀水。顧純，其先世居南京遷吳縣。

書家之西遷者

晉楊羲，吳郡人，徙家句容。

五代前蜀釋貫休，蘭溪人，入蜀，王建遇之厚，遂居蜀。

五代後蜀道士杜光庭，括蒼人，入蜀，以方術事孟昶。

宋晁迥，壇州清豐人，徙家四川彭門。宋紳，蜀人，來長安，遂家焉。

元程鉅夫，歙縣人，徙居郢州京山。

明吳伯理，原居廣信信龍虎山。永樂中，居四川嘉定之鶴鳴山。吳勤，江西永新人，居武昌。劉黃裳，光州人，（山東掖縣）十歲寓長安，登萬曆進士。葛澍，浙江四明人，僑居秀水。屠勳，籍平湖，後居秀水。周金，武進人，徙居金陵。伊恆，吳人，徙居金陵。俞安期，吳江人，老於金陵。張文憲，桐鄉人，流居桐廬。

清釋一泉，清泉人，後徙蘇州。朱珪，祖居浙東，明初遷蕭山黃閣河，遂為黃閣河朱氏。胡克家，原居樂平，後遷鄱陽。汪毅，先世歙人，六世祖遷於揚州，父鏵始隸儀徵。沈荃，其先居上海，後徙青浦之湖田。錢坫，嘉定人，居蘇州卒。龔賢，家崑山，流寓金陵。劉公楗，先世山左汶上人有諱士元者遷順天府大城縣之趙扶村，始為直隸人。王士禎，先世自諸城，徙家新城。錢載，世居海鹽，公始籍秀水。王昶，先世居浙江蘭谿，高祖懋遷江南青浦縣西珠街角，遂為青浦人。魯得之，錢塘人，僑寓嘉興。錢陳群，錢武肅王十四世孫，高祖始遷秀水。沈道寬，先世居浙之鄞縣，乃考謙偕其兄素遷居順天大興，遂占籍焉。葉昌熾，先世居浙之紹興，祖秀荃遷長洲。許宗衡，原籍上元，居揚州。李鹿籽，始居宜興，君祖遷常州，入郡學，為陽湖人。高

承爵，先世居山東之高密，明萬曆中有諱有者，遷遼東之鐵嶺，遂為鐵嶺人。邵齊燾，先世居杭州之北市，遷居常熟，後分縣為昭文，遂為籍為昭文。朱筠，先世浙江蕭山人，父文炳入順天籍為諸生，以雍正七年，生於嫠屋。方燮，南安人，僑居吳中。龔治安，先世自江西遷陽湖之龔巷。

第六節　東南各省書藝的發揚

中國歷代文化，由西北向東南逐漸推進，明清兩代，湖南福建台灣廣東雲南書藝之發展，頗為迅速。清初名書家，大都為明代遺民或降臣，滿漢間界限甚深，清代一地一家之書藝，初不及明代；但以交通的關係，文化交流，東南書家逐漸增多。清代自中葉以後，東南各省，輪軌交通日益便利，閩粵沿海尤為稱便。人才蔚起，在政治文化上，均佔重要位置。閩粵人士，富於冒險精神，向外發展，移殖國外，為全國之冠，宣揚書藝於國外，尤為他省所不逮。雲貴以地處山區，遠不如也。

一、湖南

秦漢之時，建都陝西，湖南地處南疆，文化開發，較為落後。蜀漢時湖南書家，僅零陵劉敏一人而已，兩晉六朝時期並無一人。唐有歐陽詢、釋懷素等八人；此後人才寥落，繼起乏人。五季時只有一人，趙宋時有九人，元代有八人，至於清代，書藝驟盛，書家多至八十五人，竟超出前朝數倍，進步之速，得未曾有；尤其在同光以後，道州何氏，以書藝世家，何凌漢書法重海內，朝鮮琉球貢使索書，應之不倦。其子紹基紹京紹業紹祺均屬善書，時稱何氏四傑，紹基之孫維樸，能傳家法，亦以書名時。三世善書，為清代所難得。

紹基字子貞，號蝯叟，稟承家法，積數十年之功力，探源篆隸，人神化境，自出機杼，別創一格，為清代傑出

書家，《息柯雜著》謂：「神與跡化，數百年書法，於此一振。」《中國人名大辭典》：「子貞書法，卓然自

成一家，草書尤為一代之冠。」足稱湖南書家之冠冕也。此外若湘鄉曾國藩昆弟父子湘陰左宗棠郭松燾，湘潭

王闓運，茶陵譚延闓譚澤闓，衡陽彭玉麐，清泉符翕，衡州釋破門，書名遠佈，均屬一時之選。滿清中葉以後，

湖南人才蔚起，文事武功，均足彪炳宇內，書藝亦其一也。

二、福建

閩粵在宋元以前，文藝比中原為遜，較之江浙有不逮。西晉之末，五胡亂華，北方人士，受害特甚，除徙

居江浙外，更有遠達閩粵者。西晉太原時，中原人士，已有來閩傳布佛教者，南渡以後，中原多故，來者更多，

故《泉州府志》：「……秦漢閩之，晉及六朝，衣冠仕族，漸成都邑，中原文化，廣被閩地。」《金門縣志》：「清泉

郡即泉州，為秦漢閩中地，晉永嘉之亂，衣冠仕族，避地人閩者，多萃於此。」《金門縣志》：「金門，濱外

山也，晉時避難者入焉，髣髴武陵境地。」晉時中原多故，難民逃居者有蘇陳吳蔡呂顏六姓。唐德宗十九年，

閩觀察使柳冕奏置牧馬監地，從牧馬監陳淵來者有蔡許翁李張黃王呂劉洪林蕭十二姓始闢蕪萊為樂土。足證閩

省在晉唐以後，文化始漸開發。福建書家始自唐之歐陽詹，《集古錄》謂詹字法不俗，行周（詹字）以前，似

無所聞，行周之後，莆田林蘊，始得北方書法之正傳，林蘊云：「咸通末，為州刑掾，時盧陵盧肇罷南浦太守，

歸宜春，蘊竊慕小學，因師於盧公忽期歲餘。盧公忽相謂曰，子學吾書，但求其力耳，吾教授於韓吏部，其

法曰撥鐙，今將授子，子勿妄傳，推拖撚曳是也。」《書史會要》：「蘊得肇授撥鐙法，從此書日進。」撥鐙

法始由林蘊傳入閩中，厥後，林氏為福建著姓，族大人眾，《書畫譜》、《書林藻鑑》載閩省林姓書家二十五

人，而《名人大辭典》尚有五人，並未收入。自唐至清，林氏書家共三十人，為全閩林姓書家之最多者，雖未能考得其世系，然亦可以說書藝看鼎盛之家。宋以書藝名家者，盛稱蘇黃米蔡，蔡襄居其一。北宋時，仙游書家，名重當時者，尚有蔡京、蔡卞，建安章友直善篆，與李斯陽冰相上下。朱熹之父松，原籍安徽婺原，任閩之政和縣尉，解官後僑居建州，文公善書法，閩人之從學者眾，尤喜效其書，遺墨至今猶多寶存，影響地方文藝之發展甚鉅。《書畫譜》載閩省書家至宋而驟盛，超越前代，元代有十四人，明代尤盛，增至一百二十四人，內閩縣二十八人，晉江十九人，尤為稱盛，閩縣鄭定以草書名天下，陳輝草書學懷素，老而筆力尤勁，均為解縉所推服。福清陳廉郭鼎京，晉江張瑞圖溫良，莆田宋珏、長樂陳登，俱以善書名世，明代福建科甲較滿清為盛，計有狀元十一人，榜眼十人，文藝之發揚，可以概見。清代閩中書藝以寧化伊秉綬為最著，分隸與桂馥齊名。楊守敬云：「桂未谷伊墨卿陳曼黃小松四家分書，皆根柢於漢人，自足超越唐宋。」此外如永福謝道承，莆田郭尚先，侯官林則徐等，書名均重當代，鄉人尤愛好少穆之書。《書林藻鑑》所列福建書家較少，金門竟無一人，茲據金門縣志予以增補，共計二十八人。

三、台灣

《書林藻鑑》、《書學史》等，當時以政治關係，清代書家，未列台灣；台灣初多僑居書家，查其原籍志書，雖未載其人書藝，而台灣志乘，慎加選錄，補其缺漏，楚材晉用，可資參證，明清兩代共有書家四十人，率多僑民，人數之多，且優於文化開發較早之區。甲申以後，滿族內侵，民不安居，內陸人士，避寇來台者，時有增益。民國三十八年後，大陸淪陷，來者益多，近且為反攻復興基地，人文薈萃，師承有自，並以海空交通之便利，地方風物之優厚，氣候之和暖，物產之豐富，無不樂居斯土。近年以來，書風日盛，已臻普遍發展

台北縣	台南縣	高雄縣	彰化縣	嘉義縣	苗栗縣	澎湖縣	寓流
十五	一	三	二	一	二	一	十五

四、廣東

廣東地處南疆，在昔中原喪亂為避寇樂土，北方人士，亦有遷居其地者。〈新方言〉：「嶺外三州語廣東嘉應二州，東得潮之大阜豐順，甚民自晉末踰嶺，宅於海濱，言語敦古，廣州謂之客家。」然則客家者，即晉末南遷難僑也。廣東書家，始自南朝陳之侯安都，工隸書，能鼓琴。唐代有書家二人，曲江張九齡雖善書，但遺墨無多，祇於宋紹興秘閣續法帖內留有遺蹟。茂名高力士，原為宦官，能書，遺蹟有唐千福寺東塔額一方。

宋代有惠陽陳仲輔，五代有連縣石文德，元代以前只此五人而已。梁啓超氏著《康南海傳》：「吾粵之在中國，為邊徼地，五嶺障之，文化常後於中原，故黃河流域之地，開發既久，人物屢起，而粵無聞焉。」梁啓超〈世界上廣東之位置〉一文中說：「廣東一地，在中國史上，可謂無絲毫之價值者也。……崎嶇嶺表，朝廷以羈縻視之，而廣東亦若自外於國中，故就國史上觀察廣東，則難肋而已。雖然，還觀世界史之方面，考各民族競爭交通之大勢，則全地球最重要之地點僅十數，而廣東與居一焉亦奇也。」昔日廣東與內陸之交通，為崇山峻嶺所阻隔，文化灌輸，因而濡滯。在唐以前，廣東與中原交通初恃大庾嶺，嶺路險阻，當贛粵之衝，張九齡任玄宗宰相，天下稱曲江而不名，名位既重，力圖改善交通，開鑿新徑，往來便之。五代後，驛路荒廢，宋時蔡挺修復之，夾道植松，立關嶺上，名曰梅關，交通復暢。清代海禁未開以前，江廣往來，皆取此道，故梁氏謂「崎嶇嶺表」越山踰嶺，雖途徑可通，仍感不便。蔡挺所修嶺道未閱二十年，而有靖康之難。南宋建都臨安，金元

屢屢南侵，此道亦時通時阻：至於明代，復恃此路以灌輸文藝，閱久無阻，時會來臨，故廣東書藝發展極速。明代從化獨多書家，黎民表以鄉貢進士，敷歷中外，交納書家，篆隸行草，俱入妙品，隸書法文待詔，有名當世，弟民懷書法出入晉宋，子邦琰，亦能其父書，甥林承芳，學舅各體似之。新會陳獻奉，憲宗時，授翰林檢討，人稱白河先生。工書，得其片紙，藏以為家寶，交南人購之，每一幅，易絹數定。全省書家驟增至三十人。

清代南海吳榮光書法冠於粵省。康有為云：「吾粵書家有蘇古儕張藥房黎二樵馮魚山宋芷灣吳荷屋謝蘭生諸家，而吳為深美，抗衡中原，實無多讓。」順德陳恭尹，書法蔡中郎，腕力甚勁，可與谷口相頡頏。」《清史列傳》云：「珌文與書稱二絕，皆見於時。」南海朱次琦書出平原，可與翁叔平媳美中原。民清之際，尤多特出書家。孫中山系出香山，書法厚重，富有廟堂氣概，片言隻字，國人視若拱璧。南海康有為政治經濟文名所掩，雖以維新名世，然皆精研書法：長素書學甚深，所著《廣藝舟雙楫》，持論精湛，現代書家王壯為認康氏「對於鑒古意境之探討，由於其博深各代之書法，加之他天賦的縱橫才思，確實有獨到之處。……他的《廣藝舟雙楫》一書，與較早時期包安吳的藝舟雙楫論書部分，對於清中葉以後，尤其近代的書法風氣，影響之大，無與倫比。」《書林藻鑑》、《書學史》未列新會梁啓超書藝，其實任公研習書法，不在長素之下，《飲冰室文集》列其碑帖跋一百五十餘篇，獨抒卓見。居日本十四年，頗馳情柔翰，遍臨群帖，所作始成一囊。梁氏書跋中有〈自臨張猛龍碑〉一文，並囑：「媚兒永寶之。」等語，足證其功力之深，自負之厚。香港曾為英轄特殊區域，抗戰之時，戡亂時期，為國人避難之所，尤以粵地文藝之士居其多數，歷年書展覽會展出作品，多粵士菁華佳作，抗戰之時，廣東人士，富有獨立思想，進趣精神，將來文藝之發展，未可限量。

清代中葉以後，阮元翁方綱張之洞等先後官斯土，三人均績學之士，宣揚文藝，甄拔多士，一時稱盛，南

海陳澧自幼受知芸台，與朱次琦同時選入學海堂肄業，芸台遊山寺，見南海譚瑩題壁，嘗驚賞之。梁啓超云：

「自阮芸台督兩廣，設學堂、課士，道咸以降，粵學乃驟盛。」又說：「阮文達在粵努力傳播文化，收獲至豐；假使無阮文達為之師，則咸道之之，與其前或不相遠，未可知也。」大興翁方綱視學廣東，凡三任，歷八年，學官久任，罕與倫比。按試廉州拔馮敏昌，選入國學，見番禺張維屏特賞異之。南皮張之洞總督兩廣，先設廣雅書院培植人才，後復銳意提倡新政設學堂，遣派學生出洋留學，造就實多。地方文化之發展，端賴交通。文化沾漑，幸有賢明長官提倡於前，復賴交通之開展繼之於後，廣東為東西洋交通要道，中外通商以來，輪舶來往，日臻便利。粵漢鐵路竣工以後，南北往返，益形暢便；較之張九齡開闢大庾嶺山，厥功尤偉，政以人舉，廣東文藝實業，均有蒸蒸日上之勢，預料不久之將來，不難媲美江浙。或且駕而上之，並非溢譽。

五、雲南

雲南原為荒服，文化開發較後。古時曾自有其文字，《大陸雜誌》董作賓撰〈中國文學的起源〉一文謂：「雲南歷些族有象形文。」惜所傳不廣，時間久遠，遺蹟難覓。雲南傳中國書藝者，始自唐代之張志誠，《書史會要》：「雲南大理國僰人蒙氏保和年間，遭張志誠學書於唐，有晉人筆意，故今重王羲之書。」明代以前，雲南只有王羲之之廟，而無孔廟，足證當地人士重視書藝的一斑。《佩文齋書畫譜》亦謂雲南書家始自善闡張志誠。明代列雲南書家十六人，為數最多，其中木青為些族，能詩善書，《書林藻鑑》列清代雲南書家，雖只有四人，然昆明卻產生出書家錢灃，南方書藝為之一振。康熙乾隆時，朝廷重董趙之書，士大夫群趨仿效華亭吳興；仕南園筆性峻拔，能以陽剛學魯公。李瑞清評其書曰：「千古一人而已。」曾農髯云：「南園先生崛起邊疆，獨入魯公堂奧，猶孔得孟，斯道以昌。南園書藝，殊足振起南省人士好書之漸，有足多者。」

第七節　西北各省書藝衰落的原因

吾國文藝自西北而化及東南，當東南各省草萊未闢，文化尚未開發之時，西北各省書藝已發皇滋長，蔚為文藝發達之區，然何以唐末以後日見衰落，其中有政治地理經濟因素，一言以蔽之，外族內侵為最大原因，請分論之：

西北文藝，迭受外族之摧殘　我國邊疆時受外族之侵擾，春秋之時，戎狄已經南侵，當時齊晉足以拒之，故孔子盛許管仲攘夷之功，謂：「微管仲，吾其披髮左衽矣。」秦漢三國國力強盛，尚不足為患，西北文藝日益開展，自東漢馬援討叛羌，徒其餘種關中，居陝西馮翊，山西河東空地，與華人雜處，厥後日漸繁息，恃其肥彊，諸戎漸熾，延至西晉，情勢日非，晉孝惠帝九人，江統以戎狄亂華，宜早絕其源，乃作徙戎論，以警朝廷，惜未採用，不越十年，晉室內亂迭起，予人以可乘之隙，遂致五胡亂華，遂成浩劫，《綱鑑易知錄》載瓊山之言曰：「臣按昔人有言，晉之亡，大率中原半為夷居也，劉淵匈奴也，而居晉陽；石勒，羯也，而居上黨；姚氏，羌也，而居扶風；苻氏，氐也，而居臨渭，慕容，鮮卑也，而居昌黎，種族日繁，其居處飲食，皆日趨於華，惟其桀暴貪悍，樂鬥喜亂之志態，則無時而不可變也。是以劉淵一倡，而并雍之胡，乘時四起，自長淮之北，無復晉土，而為戰爭之場者，幾二百年。」按其地域在今甘肅山西陝西河北境內，故東晉南北朝時期，北地書家大都南遷，北朝書家山西三十人，河北十四人，陝西四人，甘肅尤為銳滅，只有一人，以西羌居甘肅之洮州，羣昌松茂諸地，長期為患，實為甘肅文藝進展之一大障礙，李唐建都長安，國力強盛，外患消除，文藝日隆，此時西北書家，又復增多，河南七十七人，山西六十人，河北陝西均七十人，甘肅六十五人，安史亂後，又復

衰退，安祿山，胡人也；史思明，突厥人也；後唐莊宗，沙陀族也，並代取幽滄三十五州，後又取梁魏等十六州。後趙石勒，本羯種也；以燕雲十六州賂契丹，至北宋猶未收復。兩宋之際，遼金蒙古迭為宋患，北方人士紛紛南遷，迨至元代，南北戶口成十與一之比，降及明清，北方兵禍，恆多於東南，元氣大傷，一時不易恢復，故北地書家日漸減少，詳見河北山東河南山西陝西甘肅書家人數統計表。

南北經濟之榮枯

南北經濟之榮枯，反映出文藝之盛衰。安史亂起，唐室始專賴長江一帶財賦立國，延至宋元，米粟之運輸，全賴江南。蓋以兵禍連年，農田水利，日趨窳敗，經濟力量，漸趨枯竭故也。至絲織陶器，其先皆多產北方，唐代桑土綢絹絁麻調布。開元二十五年，令江南諸州納布折米，故唐代全國各州郡貢絲織物數量，以定州為第一。宋金分峙，絲織品漸漸地要仰給南方。觀明萬曆六年，各布政司并直隸州府夏稅絲絹人數表，可知此時北方各省折絹數，乃過於南方。如單論絲兩，則南北幾至八一之比，以北產南方最精美之磁業，幾全產南方，至於商業，兩淮之鹽，浙皖蘇之茶，南方之銅鐵礦冶，漁業之收穫，尤為南方所獨擅。文化之產生，基於地方之財力，西北各省元氣，已為外族蹂傷殆盡。梁啟超有言曰：「甘淳素蹂躪於回，其俗雜漢回，悍而急，墢而好亂。關中，古帝王都也；自隋唐之交，喋血六七，水變其質，加以明季李張之踐踏，嗚呼耗矣。故其民貧而悴，媮而不揚。山西，三晉也；夙邊胡踐掠最數。國力不振，文化自隨之而衰落。加以地瘠民貧，關山阻塞，欲求文化之書藝發揚，自難與東南財賦之區，水陸交通之便，人才集中之地，再相爭衡。」管子曰：「倉廩實而知禮節，衣食足而知榮辱。」

師資書籍供應之缺乏

西北各地既迭遭兵亂，書籍碑帖，自多燬滅，文化食糧，遂至荒蕪，文藝之士又多南遷，遂致師資缺乏，文化日落，蘇天爵《滋溪集》卷十四：「國家既以文藝取士，於是人人思奮於學；而中州老師存在無幾，後生或無從質正。」人曰：「江南三行省，每大比士多至數千人，考官必得碩儒，士方厭服。

此記延祐至治間事，南北學風盛衰皎然。」至於朱明，北方文藝，仍不及南方，給事中李侃等奏謂：「江北之

人，文詞質直，江南之人，文詞豐贍，故試官取南人恆多。」洪武二十年，以北方學校無名師，生徒廢學，特

遷南方學官教士於北，復其家。

第八節　都市地方盛產書家的實例

清季葉昌熾專心蒐集西北石刻，在甘肅省中，並無所得，其言曰：「壬寅春昌熾被命承乏其事，視學甘肅，

度隴四年，周歷通省，使車所至，以金石學進諸生而策之，無能對者，詢於僚寀，皆云唐以前古碑本少，宋時

全隴淪於元昊，東北惟環慶之郊，西南惟階成各屬，間有宋碑出土，其餘或元碑尚可得。然雍涼荒瘠，神宮梵

剎，即有興建，尺五之制，羌回反側，兵燹洊更，又經地震，雖有古碣，亦多沈埋於頹垣榛莽之中。」甘肅文

化之衰落，由於天災人禍，相逼而來也。唐韓退之送溫處士赴河陽軍序云：「伯樂一過冀北之野而馬群遂空。

……能之者曰，吾所謂空，非無馬也，無良馬也。東都雖信多才士，朝取一人焉拔其尤，暮取一人焉拔其尤，

自居守河陽尹以及百司之執事與吾輩二縣之大夫，政有所不通，事有所可疑，奚所諮而處焉。士大夫之去位而

巷處者，誰與嬉遊，小子後生何考德而問業焉？」一地少數師範，尚不可驟缺，況空群以去者耶？

地方文藝的發展，與政治交通商業有絕大的關係。都市所在的地方，為政治的中心，交通便利，商業繁盛，

經濟比較富裕，於是人才薈萃，書藝的觀摩仿效，自極便利，與僻處邊遠之區，孤陋寡聞者，迥不相同。尤其

是國都所在地方，人口集中，起初或由強迫，不久之後，各地人士蜂擁而來，滋生日繁，文化程度日益增高。

秦漢建都長安，秦始皇及漢代諸帝，先後強移各地彊宗大俠豪富，以實長安。班固〈西都賦〉：「三選七遷，

充奉陵邑，所以強幹弱枝，隆上都而觀萬國。」此則謂國都人才之集中也。張衡〈西京賦〉：「廊開九市，通闤闠第圜，旊亭五里，俯察百隧。」〈西都賦〉：「披三條之廣路，立十二之通門，閭閻且千，九市開場，貨別隧分，人不得顧，車不得旋，闐城溢郭，傍流百廛，紅塵四合，煙雲相連，此則謂交通之利便，商業之繁盛也。」梁啓超著《中國文化史》，謂：「西漢盛時，長安以政治首都，同時並為商業首都。」其他地方的文化，自難與爭衡也。立國愈久，其影響於文化書藝者，亦愈深厚，所謂爭名於朝，爭利者於市，亦時勢必然的經過，請以歷代國都所在地方的書家實況，作為事實的證明。

一、秦漢建都長安，兩代書家共有八十五人；而陝西書家獨有十人，位居第一。

二、三國時魏蜀吳，共有書家四十七人。魏都河南之鄴，最為強大。有書家二十四人，河南有十四人，位居第二。

三、西晉建都洛陽，東晉遷都建康，兩晉有籍書家共有一百六十五人，隸河南籍者四十四人，位居第一，其次山東籍者，四十一人，列第二位，但按照實際情形，東晉時代王謝郗庾四大族的書家已有二十九人，永嘉之亂，從其原籍山東河南，遷居江左，子孫繁衍，《佩文齋書畫譜》仍列其舊有籍貫，故江浙書家人數，並未按照實際情形有所增列也。

四、南北朝時代，北朝之北魏，初都山西盛樂，後遷洛陽；東魏為北齊所滅，建都於鄴；西魏為北周所滅，都長安，隋繼北周，仍都長安，北朝國都屢遷，因暫不論。南朝宋齊梁陳，沿東晉之後，以建康為國都，此時江蘇書家共六十二人，居首位，次為山東四十四人，王導之孫之仕宋齊者十餘人，籍隸臨沂，寄居江左，仍列原籍。

五、隋朝享國日淺，書家不多，姑且不論，唐都長安，陝西書家有五十八人，河南七十七人，甘肅七十人。就

表面觀之，汴居第一，隴次之，陝又次之；按其實，李淵籍隸甘肅成紀，其子孫善書者，有五十餘人，雖寄居長安及各地者，仍列入原籍，所以甘肅人數特多。而陝西似未加多也。

六、北宋建都於河南之汴，南宋遷都浙江臨安，宋代河南書家有七十九人，浙江一百十三人，江蘇有八十三人，在數字上浙江居首，江蘇次之，河南又次之，蓋南宋之初，先都建康，後遷於浙，江浙壤地毗連，交通利便，文化交流，故書家驟多。觀此浙蘇汴三省在宋代書家之多，益證國都所在地方，書藝易於發達也。

七、元代建都河北之北京：河北書家二十二人；而浙江有一百零七人，江蘇有六十四人，觀此國都所在地書家並不加多：究其實，蒙古以異族入主中原，漢族人士，原與他抱不合作態度，江浙兩省沿南宋之舊書藝之發展，並不受到影響。元代立國不過九十年，河北書藝，未遑發展。

八、明太祖驅逐異族，解放奴役，人心大快，建都南京，江浙書藝根柢深厚，至此益復蓬勃。永樂雖遷都北京，只能為政治首都，並不能成為文化商業之首都。河北地鄰邊塞，自永樂以後，迭受異族侵陵，兵禍不絕，不遑文事；故明代書家，江蘇有五百七十七人，居首位；浙江有二百八十九人，居次位；而河北只有十八人而已。

九、滿清又以異族入主中原，清初文人富有民族思想者，不願受其奴役。更以滿清異視漢族，屢次發生文字之獄，慘不忍言；雖建都北京，祇可為政治首都，並不能成為商業文化的首都。江浙以沿朱明餘風，水陸交通之利便，地方財富之豐厚，蔚為東南文化之區，書家之多，冠於全國（江蘇書家三百四十七人，浙江書家三百十七人）。河北雖為國帝都，書家祇有三十人，蓋文化條件之優厚，遠不逮江浙也。

十、除國都所在地方可產生較多書家外，應以府治或商業交通發達之區為多，如明清兩代，江蘇蘇州府之吳縣，松江府之華亭，浙江省嘉興府之嘉興，杭州府之杭縣，福建省福建府之閩侯縣，廣東省廣州府之番禺南海順

德書家較他地特多。

昔時揚州以商業發達，繁華甲於天下，遂為書家集散地區。當時揚州鹽商木客，財力富裕，家多食客，時有餽贈，書畫家寄居其地，待時而估，當地人士，研習書畫，漸成風氣，清代中葉以後，上海為五口通商之一，居全國第一大商埠地位，中外人士，雲集其間，各省善書之士，頗有自遠方來者，如湖南曾農髯、何紹基、何詩孫、譚延闓，江西李梅庵，浙江余集高塏、朱祖謀、吳蒼石、沈衛、王一亭、陳其埰、江蘇高邕張謇、馮夢華、湯定之、王勝之、沈恩孚、狄楚青，湖北楊守敬，廣東康有為等，或任事其地，或作寓公，或常川來往，書家薈萃，鼎盛一時。故清季上海鬻書之風為有史以來未有之盛況。《書林藻鑑》列上海書家祇有周金然、王光承、侯良賜、徐渭四人，而在《中國書家人名大辭典》等書，查得上海書家有七十八人之多，姓名列第八章第四節「書畫相通」，幾使人疑而不信也。夷考其實，上海人口之多，為全國都市之冠，五方雜處，僑居其地，每有數世不遷者，久而忘其原籍，概稱上海，其地師資薈萃，當地人士，受其薰陶感應，樂於研習，更屬自然的趨勢。清代上海多書畫家，殆由於此。

第十三章　歷代書家和金石的統計

第一節　編述書家和金石的旨趣

　　昔梁啓超、丁文江精研史地，曾就歷史上人物之籍貫，及古世探求佛學之人物，作表以資統計，學者便之。

後馬瀛著〈國學概論〉，盛稱清初顧棟高依〈春秋左傳〉作表的成就，其言曰：「統計方法，雖可應用於國學全部，然究以應用於史學方面為最有效，且有無窮之意味。清初顧棟高應用此法，撰〈春秋大事表〉五十卷，

以全部〈左傳〉之事蹟，分類歸納而統計之——旁行斜上經緯成文，使參伍錯綜者，盡歸於條貫，學者一檢其表，而春秋之現狀，燦若列眉，瞭如指掌矣。」馬氏應用此法，曾擬作表數種：㈠歷史文學統計表；㈡歷代人

物統計表；㈢遺傳性質統計表；㈣各地人物統計表；㈤歷代戰亂統計表；㈥異族同化人物表；㈦地方統治離合表；㈧地方建築統計表；㈨歷代著述統計表；㈩歷代水旱統計表。如果一一實現，神益學者，良非淺鮮。考查

歷史人物需要有適當統計的參考，名作家如梁丁等對於此種述作富有興趣，希望後學完成其事。但是此種工作過於繁重，非窮年累月，不易成就，故現存作品尚屬無多。今者世界學術昌明，重視統計，各種學術會議頻頻

開會，講演及著作的材料，亦需有扼要的陳述，曾憶民國四十六年，國際東方學會及漢學會議在慕尼黑開會，

代表中國的張致遠在出國前，要求虞君質寫有〈中國美術家地理分布〉一文，以時促未果。後來虞氏補撰〈中國繪畫的地域因素〉一文，以備宣揚中國文化，並供張氏的參考。張君在會宣讀一項論文題為〈中國文化的區域性之意義〉，頗受出席各國學者所重視，一時成為全組討論的中心題目。張氏原文未曾得見，虞氏譽為極有學術價值的題目。吾國有為數五千的書家和金石遍存各地，顯毀不時，只能依據名著編作統計。自三代迄於清季，據〈書畫譜〉、〈書林藻鑑〉，共有書家六千餘人，原有各種書本，雖可供作參考，但必須在繁雜原本史料中，重作一番淘汰揀金的苦工，抽絲剝繭，編成新的材料，方可列作統計。書家和金石雖祇為史學中的一小部分，但亦可憑此考查歷代各地文藝之盛衰，思想之遷流，風俗之好惡，以及宗教婦女外族外國人學習書藝之概況，在紛雜材料中，取得扼要而有系統的參考。作者愚魯，聊備一格而已。

第二節　歷代書家職位分類的統計

我國歷代書家人數，究有多少？尚難統計。書學書本，以〈佩文齋書畫譜〉所列書家為最多，但截至明代為止。此外如〈書學史〉、〈書林藻鑑〉均編至清代為止；兩書中所列書家，以〈書林藻鑑〉為多，有註明籍貫者，亦有缺列者，茲姑就〈佩文齋書畫譜〉和〈書林藻鑑〉兩書所列書家不論其有無籍貫，或外族外國人士，但就其所處地位，分為七類，共計六千零三十七人，其中書家，以文人或仕宦者為最多，但不易分斷，此外如帝王后妃等，共有二百四十七人；此種名稱，今後雖已消滅，但亦可知當時富貴者，仍不忘學書的實況，唐宋崇尚釋道，故釋道書家為多，清代較少。古代女學尚未昌明，女書家祇有一百三十二人，兩書所列書家人數，恐未臻詳盡，不過藉此粗知分類的大概而已。

代＼項別	三皇	五帝	夏	周	秦	西漢	東漢	三國			晉	五胡			南朝			
								魏	蜀	吳		前漢	前趙	燕	宋	齊	梁	陳
帝王	二	五	一	三		三	四	三		三	二	一	一		四	三	三	三
王族				一		二	一				三				二	六	四	六
后妃						一	六	一			二						一	二
男書家		三	一	二	五	二七	六六	二八	七	一三	一八		二	三	五六	三三	七〇	二六
女書家				一			二				一〇				一	一		
釋							一				二						一	三
道										三	三						一	
小計	二	八	二	七	五	三三	八〇	三二	七	一九	四〇	一	三	三	六三	四三	八〇	四〇
備註																		

五代													唐	北朝			
東漢	吳越	楚	南漢	後蜀	前蜀	南唐	吳	周	漢	晉	後唐	梁	唐	隋	北周	齊	魏
一	二	一				二	一	一			二	二	一五	一			一
				一		一							一三				一
						三					一		五				一
八	六	一		一二	四	一六	三	五	二	三	一〇	六	一〇六七	二八	一三	一三	四三
						一							一三	一			二
				一	三	一	一				三		八六		五	二	二
													二四				
九	八	一	一	一五	九	二五	四	七	二	三	一四	一	一二三三	三四	一三	二五	五〇
													妃　公主二人併列后				

朝代								統計	備註
宋	一五	一〇	一〇	七六一	三四	六六	七	九〇三	后妃六人公主等並列一欄
遼	四	一	一	一四	四	三		一三	
金	三	三	一	五七	一	六	三	七〇	
元	五	三	二	四二四	一四	三〇	一七	四九二	
明	一三	一三	五	一四一八	三三	三三	八	一五三一	以上照〈佩文齋書畫譜〉計
清	四	四	一	八八	一六	一		九二四	以上照〈書林藻鑑〉計
統計	一二一	八二	四四	五三三一	一三二二	二六〇	六六	六〇三六	

註：女書家共一百八十人，內后妃公主四十四人，女道士四人，女書家一百三十二人。

第三節　歷代各省書家人數的統計

本書第十二章第三節「歷代各省縣書家的地域分布」，可以看出各省縣書家姓名：本節所列統計，可以看出其人數，兩者相輔為用。觀察歷代各地書家的盛衰，不能單看幾位大人物，便算了事，最重要的要看全社會的活動和變化，雙方並舉，可為先後的比較，得到大體的情況。新會梁啓超說：「史學應用歸納研究法」。故近人治學，逐漸重視統計。〈佩文齋書畫譜〉和〈書林藻鑑〉列歷代書家，自三皇以迄滿清，共六千餘人，其中漢族書家列有籍貫者，共四千五百八十六人，至外族及外國書家另行開列。

別 ＼ 代	三皇	五帝	夏	商周	秦	漢	佐漢	魏	吳	蜀	晉	燕	趙	宋	齊	梁	陳	北齊	周	附
總計	2	6	2	9	3	26	28	25	15	7	179	2	60	39	65	37	46	19	11	19
遼寧																				
青海																				
甘肅						2					6									
陝西	2					4	1				20									
山西											5									
河南											48									
山東											43									
直隸																				
四川											3									
湖北																				
江西																				
安徽											12									
浙江									5		18									
江蘇									8		25			21	20	10	16			

歷代各省書家人數統計表

朝代	小計																		
唐	519	67	70	53	72	44	76	2	1	2	4	6	8	10	5	5	39	55	
梁	7																	3	
晉	5																		
漢	3																		
周	1																		
吳	1																		
南唐	18	1	1	1	2	1				1	1						1	8	
前蜀	1																	1	
後蜀	4							1									1	1	
楚	9						1										1		
吳越	1																1		
代	8																	8	
	2			1	1														
宋	638	18	17	75	26	70	2			61	49	10	16	72	22	117		83	
遼	1																		
金	1	1																	
元	46	3	11	8	2	13	3			13	6	6	3	52	10	107	1	63	
	6									1			1		1				
明	359	2	11	31	23	24				118	22	16	29	111	117	282		576	
	1		1		1	1													
清	1436	4	12	25	27	20	15	2		22	3	52	21	63	210	335			
	1																		
明	894	6	19	15	23	20	4	5	2	21	1	9	111	117	282	335			
	2		4																
總計	4586	97	165	155	372	270	288	7	25	6	59	38	224	102	121	82	268	821	1252
	12	1																	

第四節　歷代各省書家人數位次表

本節述作的旨趣，在便利檢查歷代各省漢族書家盛衰的經過，並推求其原因所在。三皇五帝之時，君臣之聰穎者，仰觀天象，俯察物形，創造字體，迭經演變，尚無完型，書家寥寥可數，《佩文齋書畫譜》所列歷代書家獨缺商代成湯得天下；國清初殷墟盤庚時，遷都於殷，改國號曰殷，故兼稱殷商甲骨文尚未大量發掘，研求極少，光緒二十五年，號曰商，都亳。

在河南安陽小屯村發現龜甲和獸骨，上面刻著原始文字，於是研究甲骨文者驟多，董作賓精研此學，將殷代地當殷代故都，故書契之稱書契分為五期：

有殷墟書契之稱書契分為五期：

第一期

自盤庚至武丁約有百年，書法雄偉，其書家有章，亘，骰，永，賓。

第二期

自祖庚至祖甲約有四十年，書法謹飭，其書家之旅，大，行，即。

第三期

自廩辛至康丁約十四年，書法頹靡，此期書者，皆未署名。

第四期

自武乙至文丁約十七年，書法勁峭，其書家有狄。

第五期

自帝乙至帝辛約八十九年，書法嚴整，其書家有泳，黃。

董氏所述殷代書家十二人，雖可彌補商代書家之缺失，但所舉只有一家不獨姓名未全，且未列籍貫，無從歸納任何一省，故不能編入各省書家統計表中。周代之初，文字尚在改作時期，周宣王時，史籀為史官，善書，師模倉頡古文損益而廣之，或同或異，謂之為篆。曾作大篆十五篇，時史官以教學童，上別乎古文，下別為小篆，謂之大篆。周禮保氏養國子以道，乃教之六藝，六藝者，禮樂射御書數也，國家對於文藝，始有統一

的教導，培養書藝人才，在三代以前，書家人數，列居首位。孔子所作有吳季子十字碑，最為著名。唐李陽冰臨摹其書，業乃大進，稱為倉頡後身。然當時造字之工具，極為簡陋，用漆書於竹簡，或獸骨甲殼，粘澀，不易成字，如用刀刻削於竹簡，亦感艱困，刻成之後，以牛皮綴連成書，極為笨重，《史記·孔子世家》稱：「孔子讀易，韋編三絕。」

　至於秦代，為書藝整理創作時期，東周之末，七國紛爭，言語異聲，文字異形，始皇統一天下，李斯乃奏同之，罷其不與秦文合者，於是書體乃定於一。李斯作倉頡一篇，取史籀大篆，或頗省改，所謂小篆是也。程邈繫雲陽獄中，覃思十年，益大小篆方員而為隸書三千字，始皇善之，用者稱便。王次仲以楷字法局促，遂而伸之，為八之分。秦代立國三十六年，書家只有五人，而改作便民至今猶沿用者有三人，查其籍貫均在黃河流域。西漢書家雖以蘇為最多，無寧以黃河流域居其首位，較切實際。漢高祖起自豐沛，從龍及善書之士，以徐海一帶為多。徐海地接齊汴，文藝之灌輸，較之江南為早。故當時不獨蘇南並無書家一人，即淮揚地區，亦遠不如也。高祖定都陝西，帝裔自多遷居，但其籍貫，概從其舊，故書家人數雖多，但在名義與實際上，尚有一段距離也。

　書藝自兩漢以後，日漸發揚廣大，故書家增多，黃河流域在李唐以前為最盛。東晉南渡，東南沾染中原文化，書教漸興，至五代以後，東南日盛，而西北漸衰，其間盛衰之由，已於第十一章「歷代各地書藝的實況」中，分代詳述，可以參閱。各地書家之多寡，尚須推究其原因所在，如四川地大人眾，在明代有二十一人，至清只有四人；甘肅在明代尚有二人，至清代竟無一人，福建在明代有一百十九人，至清代只有二十六人，江西在明代有一百十二人，至清代只有二十人，《書林藻鑑》等書，搜索材料容有未周。黔桂兩省，阻於交通，書家自古不多，台灣雖後列版圖，而流寓書家，樂居其地，書家之多，反而後來居上，益證文藝的灌輸，於交通

的開發有重大關係也。

地域	三皇	五帝	夏	周	秦	前漢	後漢	兩漢小計	蜀	吳	三國	三國小計	晉	五胡	趙	燕	魏	趙	胡
	陝2	陝6		各川1汴	各汴2華 陝1	各川甘3 汴12	鄂5		陝10	皖5			魯25						
				陝4		魯8 陝15	魯43 汴48			浙8 晉20			冀 甘6		魯2 冀2	魯1	冀2	魯1	

鄂2　各汴2華　陝6　各川1汴　陝4　各汴2華　陝1　鄂1

湘　川　晉2　魯　陝5　皖5　浙　魯8

各川3鄂　各陝5鄂

歷代各省書家人數位次表

	南北朝	隋唐	五代	宋	遼	金	元	明	清	傳註	小計
				浙 17			閩 1	蘇 283	蘇 335		蘇 576
		浙 1		蘇 16			甘 1	浙 210	浙 210		浙 335
		閩 4		閩 10			參 2	閩 118	閩 118		閩 283
		川 5	川 1	川 8		甘 1	陝 3	皖 117	皖 117		皖 210
		湘 6		鄂 6		閩 1	遂 6	台 111	台 111		魯 117
		甘 12		湘 15		魯 2	晉 8	豫 79	豫 79	遼冬夏各1	蘇 107
	桂 1	晉 16	各甘夏	陝 18		晉 11	陝 13	湘 63	湘 72	桂 2	浙 63
桂 2	台 3	蘇 18	各桂陝	豫 20	甘 1	甘 23	魯 24	魯 52	作 11	台 3	作 11
	台 4各甘	豫 21	各鄂湘	川 22	閩 1	各湘遂	陝 31	作 6	作 8	遂黔各野2	遂 1
	各野2遂黔	陝 26	各鄂湘6遂	魯 23	豫 1	閩 25	作 35				

第五節　歷代書畫兼善的統計

歷代書畫兼善之士，已在第十章第四節「書畫相通」中，分代分省，一一開列，尚覺其散漫，茲根據上項材料，編列統計表如後：

省族／代別	五帝	後漢	三國	晉	南北朝	唐	五代	宋	遼	金	元	明	清	小計	備註
江蘇				二	一一	四	二	八			一九	二三六	七三四	一〇一六	
浙江				二	一	三	二	四			二五	九八	四五五	六〇一	
安徽			一	一	一	二		四			一五	五四	一一三	一九一	
江西						二		四			一	一四	一一七	一二九	
湖北								三				五	一四	二二	
湖南								一				一五	二四	二六	
四川							三	三			五	一四	一二	二九	
福建								五			一	一〇	七	一三	
台灣								一				一〇	二	一三	
廣東											一	四三	五九	五二	
廣西												二	一〇	一〇	
雲南												四	七	一一	

貴州	河北	河南	山東	山西	陝西	甘肅	奉天	蒙古	契丹	滿州	漢軍族	外國人	籍貫未詳	統計
		一												一
		一												一
	一	二												五
	三	三	一										一	一三
	七	七	三		二								三	二七
	三	九	七		八	一七							七	五八
	二	一	一										三	一五
	八	五	四	一	一								九	一
	四	三	三	一					一				一	一三
	六	三	六	四				三	三	一			一	八五
	二	四	八	三	五	一	一						一七	五〇八
一	五一	一五	二九	九	五	二			三	二九	三	三	三四	一六九四
二三	八七	六三	五七	三一	二三	五	三	三	五	二九	二九	一	八六	二五三〇

第六節 各民族和外國書家的統計

《佩文齋書畫譜》所列書家，除漢族外，尚有外族和外國人兩種。外族書家以同在關內，或接壤地區，故人數較多。外國人來自遠方，交通艱困，人數較多。昔梁啓超精研史學，心中念念要做同化人物表，他說：「要試做一篇同化人物表，如金日磾本籍匈奴，王思禮本籍高麗之類，一一列出。其族別則分為匈奴、鮮卑、氐羌、蠻詔、高麗、女貞、蒙古、滿州……等，看某種族人數如何？某時代人數如何？某地方人數如何？此表若成，則於各外國同化程度，及我們現在的中華民族所含成分如何？大概可以了解。」梁氏有此意圖，惜未完成其寫作，本書有書家的地域分布一節，專述漢族書家，茲將外族和外國書家，分別歸納，藉窺全豹。梁氏所提金日磾王思禮，原非書家，茲姑不論。至唐之泉伯逸，《書畫譜》已說明其長於文學，為高麗蓋蘇文之曾孫，服官唐室，自為外國書家歸順我國者，又唐之元積，《書畫譜》列其籍貫為河南人，但《舊唐書》記其世系為後魏昭成皇帝十世孫，故微之原為鮮卑族。凡外族漢化已久者，苟未加深究，仍以漢族視之，時間久遠，難以悉辦。

自東漢以後，五胡移居塞內，官之以上位，待之如漢人，平時耳濡目染，沾染中國文化，頗有善書之士，其或佔有我國部分地方甚至主政中土，時間愈久，外族善書者亦愈多，如鮮卑族遼金蒙古滿州諸族是，其佔有中土之一小部分，或時間較短者，書家亦較少，如匈奴西夏等是，當其強大之時，侵略我國，漢族深受逼害，無法補償，但時間既久，漢化程度，日益加深，種族界限，終於泯然無跡，如滿蒙，當初原有其本國文字，迄乎今日，幾乎全忘其舊，今者五族一家，除歷史上尚有各族跡象的紀錄外，在事實上，生活起居文化，與漢族人民並無差異，更無界限之分。《書畫譜》、《書林藻鑑》兩書，搜列書家，詳略不同；元代立國，不過九十年，

清代享祚二百六十餘年，《書畫譜》所列元代蒙古書家三十三人，而《書林藻鑑》所列滿族書家只有二十一人，較之元代在短時間反而為少，其間顯有漏列之處，因於其他紀錄中，列有滿族書家者，略予增益，共計一百十四人。清代之漢軍旗人，原為漢族，早習漢字，但已入旗籍，所有書家，初難歸列，不得已暫入外族，例如俄羅斯人，在新疆歸化中國者，稱為歸化族。華僑之入籍美國、越南、菲律賓者，既已取得他國國籍者，暫以外籍視之，情形上亦復相仿。

外族書家共計二百三十五人

匈奴族　六人	沮渠　一人	雍古族　二人	凱烈　一人
斛斯氏　一人	鮮卑族　五人	突厥厥　一人	西夏　一人
沙陀　三人	沙陀　三人	回回　一人	回紇　四人
畏紇兀　一人	畏吾兒　五人	契苾　一人	賀蘭　二人
遼　十三人	女真　十二人 金二元八	蒙古族　二十七人	蒙古色目　三人 元二明一
滿州族　一百十三人	漢軍旗　二十四人	蒙古軍旗　五人	

外國人士來華學習書藝者，始自後漢天竺釋攝摩騰，為宣揚佛教於中土，先自學習漢字，唐代國力強盛，日本高麗恒派員到我國學習書法佛學，書畫譜所列日韓書家初不過十五人，內日本四人唐明各一宋二，高麗十一人唐十一宋十。《書林藻鑑》、《書學史》並未列有外國書家。殊多缺漏，因就其他著錄中，略為選補，在事實上，尚不至此數也。

外國書家五十六人

高麗海東金石苑，原有八本，留存者四本。其中遺存石刻二十餘方，書家尚未列入上數。

天竺　二人東漢及北朝魏各一人。

尼羅國　一人元

烏陽國　一人北朝魏

康居國　二人三國吳及唐各一人。

扶桑　一人明

日本　九人唐五，宋二，元清各一人。

月支　一人三國吳

西域　三人唐宋元各一。

韓國　三十四人唐一，明五，宋十，元三，清十五。

外國人　一人晉

波國　一人元

第七節　金石的統計

藉金石以考經史。金石文字，為中國文化上最大的遺產，亦為學習書藝之慈母，自古迄今，任何書家，不能離此而成學。至金石文字之精美，傳播之廣遠，為數之眾多，時間之久，輝煌成果，有裨文化，實足昭往續之可珍，亦復貽後來之考覈，為我國數千年來之國粹；世界各國，罕與倫比。鄭樵〈通志・金石略〉謂：「觀晉人字畫，可見晉人之風猷，觀唐人之書縱，可見唐人之典則。」〈續通志〉謂鄭樵持論尚有未盡，加以補充，其言曰：「自考工載嘉量之銘，禮記述孔悝之鼎，法訓微言，闡昭後世。辨犧尊為象形，識舜琯之用玉，先王制器，尚象之精，賴三代彝器，猶有存者。周秦以後，石刻盛行，漢魏人所引詩書，多當時經師異義形聲通轉，藉以考定六書。注史記者引泗水之碑，釋漢書者，據伏生之碣；官爵年月，世繫子姓，俱因碑文以補史家之闕遺，而辨章其同異，斯其有關於問學者甚鉅，而非空言撰著所可比。」清孫實甫謂中國文字之開展，端賴金石，較上文更多闡發。孫氏說：「古來言金石者，以其可證經典之同異，正諸史之謬誤，而古物文章，皆可為多識之助。故好古嗜奇之彥，皆轉易今字，而古倉籀之文不可見，漢許叔重譔〈說文解字〉，正諸史之謬誤，而古物文章，皆可為多識之助。故好古嗜奇之彥，皆轉易今字，而古倉籀之文不可見，漢許叔重譔〈說文解字〉，山川鼎彝之銘，及秦刻石字，並加摭採，此古文之賴以僅存者也。」〈說文解字〉的偉大成就，是構通古典小學入門的重要工具。

私家碑碣，詳載其宗族世系職名功勛死葬日月之類，或供編史之採擇，或備子孫之追念，均屬有關名教，非可等閒視之。自古以來金少而石多。金謂鐘鼎之屬，石謂碑碣之屬，古人於日用器物，大抵鑄勒文字，又頌功紀事戒，亦銘諸金屬；鐘鼎之銘，又大都出自王帝大臣，為數原屬不多，金屬值錢，易為無知之輩出售，毀滅較多。夏禹之方盛也，以九牧貢金，鑄鼎象物，夏商周易姓之際，九鼎遷移，後終沒於水，巨形九鼎，至秦而無存。其較小之鐘鼎，藏之室內，一遭兵燹，亦易毀滅，此鐘鼎之屬所以日漸減少也。東漢而後，碑碣盛行，墓碑尤多，上自帝王，以迄臣民，廟宇名勝，皆得撰文鑴石，以紀念其先澤，時間愈久，碑碣亦愈多。豎立曠野，石重難移，亦不若鐘鼎之易於出售，此石刻之所以多傳也。碑碣既多，自有載錄，梁元帝集錄碑刻為《碑英》百二十卷，是為金石文字著作之始。顧書不傳。宋歐陽修著《集古錄》，凡四百餘篇，共十卷。趙明誠著《金石錄》，所載彝器石刻，凡五百二篇，共二十卷。此外如薛尚功、洪適、黃長睿、董逌諸人遞有撰述，或載經文，或存題跋，或繫以地，或繫以人，先後詳略，互有得失，要各自為一書。鄭樵據諸家著錄，以入《通志》，故條列其目，省其原文，粗具撰書人姓名，存其地望，按代編編，而名之曰略，亦通史之例宜然爾。

金石統計表㈠自皇帝秦始皇巡遊東南，刻石有繹山泰山琅琊台之眾碣石會稽六處，皆李斯所作。東漢碑刻較至隋唐西漢為多，鴻都文藝，一時稱盛。三國魏武帝文帝先後禁止墓前之碑，晉武帝重申禁令，沿至南朝蕭齊，猶未弛禁，故南朝絹帖為多，北朝未有碑禁，刻石之風，盛極一時。唐代書藝鼎盛，石刻最多。顏真卿喜自刻石，故留碑最多，計存六十二方，次為柳公權，計存五十四方，更次為徐浩史惟則歐陽詢。鄭志均分別開列，可資查考。

刻別	代別		總數	備註
模刻	自黃帝至周		六　石	以上載《通志》卷七十三
錢	自太昊至周		二五　金	
款識	三代		二三六　金	
石	秦		一一	
	兩漢		二一六	
	三國		三七	
	晉		五九	
	南北朝		一五三	
	隋		七二	
	唐	上	一七二	
		中	一四九	
		下	一五二	
	帝后等		四四	
	名家		五七一	
統計			一九〇三	

金石統計表(一)自周續《續通志·金石略》迄明，依鄭志之例，先金後石，以時為敘。唐以前取鄭志所未載者，增列為一卷，五代及宋遼金碑刻為一卷，二明合為一卷排纂目次，分綴撰書姓氏，建立年歲，與現存之地，皆據各

省所上拓本，詳確考覈，務求徵信。其有本在某地而或淪沒榛蕪，銷蝕水火，散佚難稽者，另列為一卷，以存其目。古碑間有剝蝕，或不具姓名者，皆仍其舊，以昭闕疑之義。夫金石因時顯晦，宋人立國本弱，北自燕雲，西極寧夏，南迤滇黔諸境，俱未隸職方。南宋偏安一隅，疆圉日蹙，士生其時，耳目限於方域，凡三代遺文，與秦漢魏晉六朝隋唐所題刻，散見於燕晉齊魯秦隴河豫之間者，聞其名而不得摩其跡；即從南北權場購得拓本，審視摩挲，究莫詳立碑之地；鄭氏雖極意蒐羅，列為一卷，張皇補苴，徒形闕陋，又復前後時有牴牾……憑虛懸擬，未見原碑，究其時地使然為之也以上錄續通志金石略敘。《續通志》由國家延聘名臣，蒐集編訂，材料較富，故數字增加，考訂亦較為詳確也。

刻別＼項別	代別	總數	備註
金刻	歷代金刻	一三	自周以迄五代，內周漢各一，唐五，晉吳南唐南漢共六。
	宋	九	
	金	五	
	元	五	
	明	五	
石	三代	二	夏周各一
	漢	一	
	三國	二七	碑陰二，未列入。
	晉	二	

統計　刻		
明	一八一四	
元	四一九	以上載《續通志》一百六十九卷。
金	三〇一	
遼	八六	
宋	五五八	
五代	二〇	以上載《續通志》一百六十八卷。
唐	三三	以上數字，係補鄭志所缺，見《續通志》一百六十七卷。
六朝　隋	六	
六朝　周	八	
六朝　齊	六	
六朝　魏	一二	
六朝　梁	二	碑陰二，未列入。

金石統計(三) 無蹟可摭的金石，以備後來考覈。

清《續通志·金石略》，以歷代金石名存地志，或文在著錄，而原物已多亡佚，末由蹤跡者，假使概從芟削，不足昭往蹟之可珍，亦無以貽後來之考覈，因就直省所上碑目中，核查無跡可摭者，另列為一卷，其舊在某處，仍列各條之下，較鄭氏之例，尤為詳備。

項別	刻別	代別	總數	備註
	金刻	漢	二	
	金刻	魏	一	
	金刻	唐	二	
	金刻	吳越	二	
	金刻	宋	三	
	金刻	遼	一	
	金刻	金	一	
	金刻	元	六	
	金刻	明	四	
	金刻	共計	三	
	石	秦	一	
	石	漢	一	
	石	三國	四	
	石	晉	三	
	石	六朝 魏	〇	
	石	六朝 齊	三	
	石	六朝 周	一	
	石	六朝 隋	八	

金石統計㈣　清

清高宗敕嵇璜等乾隆三十年敕編。清高宗敕嵇璜等乾隆三十編纂《清朝通志》，以續金石略，如盛京原未列明代版圖，存有石刻三十八件，查明列入，彌補《續通志》之缺失。但《清朝通志》，如〈御書乾清宮合宴詩帖〉等，當不只一石，祇以原物未見，姑以一件記之。乾隆以後，未見再續書本，無從採列。此書側重御製金石，偶列臣工書品，為數甚少。民間作品，概未列入。故清朝金石，中多缺漏，尚待增補。

刻	統計
唐	一二八
五代	一九
宋	一六八
金	六三
元	一七五
明	七〇三
共計	七二五

以上載《續通志》卷一百七十。

石刻地點 ＼ 項別	件數	備註
孔廟碑之類	五五八	
內府	一四八	
大內	九〇	
西苑	三八	

地名	件數	備註
南苑	九	
暢春苑	三	
圓明園	三八	
長春園	一七	
清漪園	四七	
靜明園	五二	
靜宜園	六六	
泉宗廟	三八	以上宮苑
盤山	八二	
避暑山莊	五五	
皇城	九	
內城	七三	
外城	五	
郊坰	七四	以上京畿共一千四百二十件
盛京	三八	河北省
順天府	五六	河北省
保定府	二九	河北省
易州	五	河北省
承德府	二七	河北省
承平府	八	河北省

名稱	數量	省份
河間府	一五	河北省
正定府	五	河北省
趙州	二	河北省
定州	一三	河北省
順德府	五	河北省
廣平府	二	河北省
宣化府	三	河北省各府州共二百七十一件
江寧府	四三	江蘇省
蘇州府	六八	江蘇省
松江府	一四	江蘇省
太倉府	一	江蘇省
常州府	三八	江蘇省
鎮江府	六九	江蘇省
淮安府	四二	江蘇省
揚州府	六九	江蘇省
徐州府	三〇	江蘇省共三百七十四件
安徽省	七	
江西省	三	
杭州府	一九一	浙江省
湖州府	一八	浙江省

	件數	省別
寧波府	六	浙江省
紹興府	一〇	浙江省
台州府	一	浙江省
金華府	二	浙江省
衢州府	四	浙江省
嚴州府	四	浙江省
處州府	二	浙江省共二百三十八件
福建省	一八	
湖北省	五	
河南省	一〇	河南省
彰德府	三	河南省
衛輝府	九	河南省
懷慶府	六	河南省
河南府	九	河南省共二十七件
濟南府	一三一	山東省
泰安府	二七	山東省
兗州府	四五	山東省
濟寧州	一四	山東省
沂州府	四	山東省
曹州府	一	山東省

東昌府	臨清州	青州府	登州府	萊州府	山東省	五臺山	陝西省	甘肅省	四川省	廣東省	廣西省	雲南	貴州	外藩	臺灣	統計
一 山東省	五 山東省	三 山東省	一 山東省	一 山東省共二百三十六件	一五	二七 山西省共四十二件	一七	六	四	一七	一	二	一	一四 以上錄《清朝通志》卷一百十六至卷一百二十。	二九○ 以上據《台灣府縣志》等書	二九二二

清代金石尚待整理上述歷代金石統計各表，雖粗見概略，但乾隆以後，朝野大量金石分載著錄者為《山左訪碑錄》一書，有一千六百餘目，王昶之《金石萃編》，孫星衍之《平津金石萃編》，吳大澂之《愙齋集古錄》，葉昌熾之語石等，蒐藏碑刻，均屬豐富，但其中不免有重複者，尚應加以整理。又為清錢儀吉之《碑傳

集》，繆荃孫之《續碑傳集》，閔爾昌之《碑傳集補》。有清一代顯宦名人之碑刻，均為後製作品，尚待整理查核之後，方可為統計之資，至各地零星石刻，更難盡列，清代金石之統計，殊不易為也。

台灣省碑刻的蒐集　本書已就各家名著，輯成歷代金石統計四表，獨缺台灣一省；嗣見《台灣通志》及《舊府廳縣志》中，載有刻碑，分別歸納，共得二百九十六方，雖未臻詳，意在彌縫其缺失而已。就各書所載碑刻數字而言，以彰化為最多，台南縣為最古。台灣民俗簡樸，墓碑之類，為數極少，在志書及他書本所載者，祇見兩方，一為《清一統志·台灣府志》載「王妃墓」在台灣縣仁和里，墓前直碑曰：「從死王妃墓」，清乾隆年間修墓立碑。六十七著使署聞情；載有王妃墓碑跋，有無碑文？未曾述及。此外《台灣中部碑文集成》中，載有：「賢德可嘉碑」為許府老孺人傅氏誌銘，昔年新會梁啟超曾小住霧峰櫟社，題名碑上有連雅堂等二十位詩人，屹然功績之彪炳，有無墓碑，未見載籍，仍在。邇來有頗具歷史性的石刻，如蔣公在金門前線書刻「勿忘在莒」四大字，以警惕軍民，圓山五百完人紀念祠招魂塚，將山西省政府代理主席梁敦厚堅守太原城而死難之五百烈士姓名，刻於石碑，永垂不朽，以及紀念死難軍士之碑刻，新舊名勝寺觀等刻石，大陸人士避寇來台之亡故者，頗有名家撰書碑刻，均關地方文獻，尚待調查增列者也。

台灣為古荒服地，元明以前，未載方輿，重修《台灣府志》：「台灣海類瓊，初隸中土，聲教未久，青編夙汗，其傳蓋寥寥也。」明末以後，滿清之時，古刻可考者，似始於明萬曆年間，西班牙侵台時，基隆港口砲堡石刻字碑，為天啟年間遺物。汐止鎮山下發現石碑，為清朝乾隆年代碑石；另一立碑，係光緒十一年，旅台閩人還珠氏石刻，其中文字清晰，乃警戒世人節飲食，戒色欲等養生之道。以上石刻遺物，均屬台灣民間石刻最名貴的歷史文物，上錄《良友畫報》五十一期。其他各地石刻，雖在字學方面，極少採取，而於

古代政治民情文化名勝種種，尚可於碑刻中求得一二。回憶大陸存有數千年先賢碑刻，為數甚多，書跡更屬珍寶；但現在渺不可得。今台地存有粗新石刻，尚得隨時可以摩挲，不勝感慨系之。因輯台灣各地石刻統計，雖未詳盡，亦可供好古者之玩索。

清代台灣各廳縣碑刻統計表

台南縣	嘉義縣	高雄縣	雲林縣	屏東縣	淡水廳	新竹縣	苗栗縣	台中縣	南投縣	彰化縣	共計（方）
六三	一四	四四	一○	一三	一○	八	三	三七	二四	一○	二九六

第十四章　書法的流傳國外

第一節　外國人士的競求中國墨寶

中國書法優美，為數千年來流傳的美術作品，外國人士，極度欣賞，不遠萬里，誠心購求，以為家國之榮光；文章動彝貊，由來已久，史書所載，傳為佳話。清季海禁大開，歐美日本人士，在上海北平一帶，更多蒐購古人墨跡，攜歸彼土。當時名書家吳昌碩、楊守敬、李瑞清等，留居上海，日本人士，踵求書法者，絡繹於道。

外人之來台者，每以求得于院長右任書法為莫大光榮，攜歸彼國，懸掛室內，認為中國文藝代表珍品。國外人士，求書之熱忱，前後相仿，於今為烈；不特可宣揚文化，抑為國民外交最佳的紀念作品。茲述歷代外國人誠求中國書藝情形如後：

南朝梁蕭子雲，善草隸，出為東陽太守，百濟使人至建鄴求書，逢於雲為郡，維舟將發，使人於渚次候之，曰：「侍中尺牘之美，遠流海內，今日所求，惟在名跡。」子雲乃為停舟三日，書三十紙與之，獲金貲數百萬。

唐歐陽詢，高等嘗遣使求詢書，神堯歎曰：「彼觀其書，固謂形貌魁梧耶？不意詢之書名，遠播夷狄。」王文

治論書絕句：「貌寢工書有率更，高麗貢使盡知名，幾人眼見元皇贊，陝刻空勞搨九成。」韋皋，文翰之美，冠於一時，南詔得其手筆，刻石以榮其國。柳公權，筆法勁媚，自成一家，當時公卿家刻，不得公卿書以為不孝，外夷入貢，皆購求柳書。

宋蘇軾，北宋時，金人屢屢南侵，但渴愛東坡書藝，已詳載第十一章第十三節「遼金學習中國書藝的異趣」，茲不贅胡銓，司馬朴金人以重金購其書，詳見第十一章第十三節。張即之，生南渡後，書名在當時甚盛。〈宋史〉本傳：「以能書聞天下，金人尤寶其翰墨。」

元趙孟頫，善書，天竺有僧數萬里來求其書歸，國中寶之。

明李東陽，工篆隸書，流播四夷。姜立綱，工書，日本國門高十三丈，遣使求遍，立綱為書之，其國人每自誇曰：「此中國惠我至寶也。」蕭顯，顯書沈著頓挫，自成一家，卷軸遍天下，傳至外國。文徵明，工書畫，為明四大家之一，四方乞詩文書畫者踵相接，惟富貴人不易得片楮，外國使者過吳門，望里蕭拜，以不獲見為恨。徐霖，善篆字，日本傳臣得者什襲為珍。徐觀，少工翰墨，才名卓著，交南朝鮮諸國使者至，購其書以為榮。邢侗，邢司馬平倭至高句麗，有李狀元妻，託致意願為弟子。朱宗伯出使，從人適攜其字二幅，購之，黃金同價。琉球使者入貢，願小留買邢書去。陳獻章，善書，交南人購之，每一幅，易絹數疋。王稺登，妙於書及篆隸，雖買胡家子必登門求一見，乞其片縑尺素然後去。夏昶，工書，胡番購求昶書畫，故當時有：「夏卿一箇竹，西涼十錠金。」朱之蕃，出使朝鮮，鮮人來乞書，以貂參為贄。張弼，草書尤多自得，酒酣興發頃刻數十紙，雖海外之國，皆購其跡，莊疊云：「書學懷素，名動四夷。」〈震澤集〉：「狂書醉墨，流布人間，雖海外之國，皆購其跡，世以為顛張復出也。」董其昌，書法自成一家，名聞外國，尺素短札，流布人間，爭購買之。楊慎謫戍雲南，酒間乞書，醉墨淋漓，諸酋輒歸裝潢成卷。

清梁同書，山舟博學多文，尤工於書，日得數十紙，求者接踵，至於日本琉球朝鮮諸國，皆欲得片縑以為快。

日本國有王子好書，以其書介商舶，求公詳定。琉球生自太學歸，踵公門乞一見，公以無相見儀卻之。其太

息曰：「來時國王命一見公而歸，今不可見，奈何？」因丐公書一紙，曰「持是以復國王耳。」何凌漢，公

書法重海內，朝鮮琉球貢使索書，應之不倦。王文治，自少以文章書法稱天下，全侍講魁周編修煌奉使琉球，

邀與俱往，琉球人傳寶其翰墨，當時有天下三梁，不及江南一王之語。王繼賢，書法名重一時，高麗屢遣使

購求。朱大勛，工篆隸，蒼勁古拙，自成一家，日本朝鮮人士之來華者，輒以得其一縑一帛為榮。陳邦彥，

工書，聲名傾動寰宇，夷酋土司，金滌玉纘，咸欲邀公尺幅，以為家寶。奚岡，工行草篆刻，名傳海外，乾

隆間，琉球人以餅金購其書畫。俞樾，工篆隸行草，精經學，日本學者有來執業門下者。羅澍昀，行草楷

駸登顏之堂，書跡遍海內，每冬朝鮮來京貿易者，輒乞數十紙以去。

清季海禁大開，名書家廧集上海，鬻書維生，外國人購書者尤為便利，如楊守敬、李瑞清、吳昌碩、王震

等書畫尤為日本人所愛好，蒐購之多，超越前代。上海等商埠古玩商人，蒐集古代書畫石刻，待價而沽。外人

來華，愛好我國書藝，每捆載而去，積年既久，為數不貲。

第二節　外國人士的學習中國書藝

《佩文齋書畫譜》所列書家，除漢族外，尚有外族及外國人兩種：外族書家，已另文專述；茲所述者，為

外國人學習中國書法的史蹟，和其國人普遍愛好的實況。清代以前，來華學習書藝，見之載籍者，凡十一國，

五十七人。清代中葉以後，交通便利，人數之廣，難以稽考。其始來華學習者，為東漢時天竺之攝摩騰，自三

國以後，代有其人，而以唐宋為盛。古時交育艱困，外國人慕義向風者，梯山航海，重譯而來，閱時很久，才能到達。學業有成，回國以後，互相授受，涵育滋生，偏之全國，蔚成風氣。迄乎今日，其風寖盛，如日本南韓同種之國，幾乎同文，如越南琉球等國，自古迄今，愛好中國書藝，歷久不衰，尤其日本南韓兩國人士，更加愛好，普及各級社會，頗有以書藝名世者。我國在文化交流方面，以書法之遠傳，收穫最為豐富；環視各國，已為不可否認的事實。茲將歷代外國書家分列如下：

東漢天竺印度之古稱。西域記：「天竺之稱，異議糾紛，舊云身毒，或云賢豆，今從正音，宜云印度。」釋攝摩騰。李肇〈東林寺經藏碑〉：「攝摩騰書其文四十二章，翻為隸書，其後稍稍不絕。」

三國吳月支古國名，強盛時，奄有印度恆河流域，及蔥嶺東西之地。大月氏釋支謙。〈高僧傳〉：「支氏通六國語，孫權拜為博士，謙以經多梵文集眾本譯為漢文行於世。」唐居國古國名，新疆北境，至俄領中亞細亞之地康會僧。〈高僧傳〉云：「會篤志好學，明解三藏，博覽六經天文圖緯，多所綜涉，頗屬文翰，吳赤烏十年初達建業。權為建塔。」外國人康昕。官至臨沂令，善隸書。王子敬題方山庭殿數行，昕密改之，子敬後過不疑。〈書斷〉：「康昕與惠式道人俱學二王，轉以書貨之世人，或謬寶其跡。」

北朝魏西域西域之名，始於漢時，指敦煌以西諸國而言，其川南滇黔諸省之地，以迄越緬諸國，則謂之西南夷。後世常用西域，以指西方諸國。烏陽國人釋摩羅。聰慧利根，學窮釋氏，至中國即曉魏言隸書，凡所聞見，無不通解。天竺二國釋菩提流支，解佛義，知名西土，號為羅漢，曉魏言及隸書，翻十地楞伽及諸經論。

唐康居國人，釋賢首。高明云：「賢首國師與義想法師帖，婉秀清潤，蓋其智慧內明，萬法悟解，故下筆自然造妙耳。」楊翻云：「賢首國師與新羅想上人手帖，字畫精妙，視蘭亭禊序，蓋難議其優劣。」西域釋不空

《昌平州志》：「唐無礙大悲心經陀羅尼幢，開元國師三藏沙門不空奉詔書。」高麗泉伯逸。《金石錄》：

「唐衛尉正卿泉君碑，開元十五年長子隱奉撰，仲子伯逸正書。」日本空海。《書學邇言》：「日本書家自

以空海為第一，殊有晉人風，小野道風次之，行成卿，魚養又次之。」《草書通論》：「唐時日本空海和尚

留學中國，所臨急就章，為今草書。」日本真人興能。《唐書·日本傳》：「興能善書，其書似蟲而澤人莫

識。」

宋西域釋雲勝。《石墨鐫華》：「宋譯三藏聖教序，西域大息災譯，三藏太宗為序雲勝書。」日本釋寂照號

圓通大師。楊文公《談苑》：「大師不通華言，習王右軍書頗得其筆法，章草特妙，中土能書者亦鮮及，紙

墨尤精。景德三年入貢，上召見，賜紫衣束帛。日本僧奝然。雍熙元年與其徒五六人，浮海而至中國，《宋

史·日本國傳》：「奝然善隸書而不通華言。」問其風土，但書以對之。「國中有五經書及佛經白居易集七

十卷，並得自中國。」高麗洪瓘，《高麗史》：「洪瓘字無黨，力學善書，效新羅金生筆法。」李仁老，《高

麗史》：「李仁老，字眉叟。能屬文，善草隸。」金姰，《高麗史》：「字歸厚，工隸書。」方慶，《高麗

史》：「字本然，志學善書。」郭預，《高麗史》：「字先甲，善屬文，書法瘦勁，成一家體。」金昄，《高

麗史》：「字用晦，善隸書。」李穎，《高麗史》：「博聞強記，工草隸，為翰林學士承旨。」李喦，《高

麗史》：「字古雲，工隸書。」成石璘，《高麗史》：「字自修，善書。」史彥昖，《高麗史》：「聰悟過

人，善書畫。」

元尼波羅國阿尼哥，《書史會要》：「善大字。」西域孟昉，《續弘簡稱錄》：「至正中由翰林待制官南台御

史，工書。」朝鮮書家來華者，李兆洋，書學於鮮於樞。李濟賢閔思平學書於趙孟頫。波國，釋巴思八，《書

史會要》：「帝師巴思八采諸梵文創為國字。」

明高麗鄭同。〈帝京景物略〉：：「其國王李裪貢入中國，得仕宣宗。後復使高麗，至金剛山，見千佛繞毘盧之式，歸結圓殿，供毗盧表裏千佛，面背相向，自為碑自書之。」高麗崔澂。〈楊浦集〉：：「工詩文隸書，祖述東晉草書，逼真懷素。」釋扶桑明釋永傑，〈書史會要〉：：「書宗虞永興。」

日本朝鮮人士善書者眾，如〈中國書畫源流〉、〈語石〉、〈海東金石苑〉等書所載列者，為數可觀，已另載本章，茲不具錄。

第三節　日韓越南琉球的愛好中國書藝

外國人士受中國文藝的洗禮，有實跡可考，代有其人，亞洲文化，吾國開發最早，當國力強盛時期，同洲同種之日本朝鮮，向慕中國文藝，願來學習，成績頗有可觀，幾成為同文之國；即越南琉球國內，尚藏有中國文藝，或用漢字鑿石立碑，或範金以為鼎鐘，留傳久遠，足供文獻之徵。故我國書藝，在歷史上已成為國民外交的良好工具，為文化輸出之一種，習尚相沿，至今弗替。況旅外華僑分處各國，數達二千萬人以上，心懷祖國，珍視書藝，身雖遙居國外，而眷懷祖國，居家客室，懸掛中國文藝之聯軸通行大道商肆牌帝，飄揚國書，以為惟一的標誌，維繫人心，最為偉大。更以吾國兵亂時期，名人遺墨，已有部份燬散，而彼邦尚有留存者，如西晉〈張朗碑〉，南朝〈陳新羅真興王巡狩碑〉等，均極珍寶，現均分存日韓兩國；其他名跡，亦多留存彼土；禮失求之於野，亦不幸中之有幸也，抑有進者，吾國書藝之流播外國，絕無文化侵略的意圖，而彼邦人士，心悅誠服的迻事懇求，孜孜的學習，曾不稍衰，且有蒸蒸日上之勢。我國書藝流傳之廣遠保存之長久，並世難有其偶，已為不可否認的事實；祇以所見不廣，缺漏之處，自屬難免耳。

一、日本

在我國之東，中古之時，武人幕府，相繼擅權；迨明治維新，幕府歸政，百度維新，國勢始振。其民族以大倭族為主，在片假名字母未創設時，全用漢文，對於漢學及書藝，向多超詣深湛之士。迨平今日，漢學寖衰，而學習書藝，更屬精湛。

(一)深遠的歷史關係：中華文化開發最早，書藝之精美，素為各國人士所仰慕，日本亦居其一，史載琅邪方士徐市上書謂海中有三神山，仙人居之，秦始皇乃遣徐市發男女三千人，入海求仙人，遂不返，至今日本有徐福墓。說者謂三神山，即今之日本，中國文化由此輸往日本，時代渺遠，是否可信？尚待考證。

(二)文藝輸入日本的確證：漢唐盛時，威震亞洲，日本曾於此時臣服中國，派員來此學習漢文漢字，據〈辭源〉載：「宗教文化，自古我國輸入。」上述事由，似尚概括之詞，茲根據多種著錄，分述於後：後漢時，天竺釋攝摩騰以白馬來漢，宣揚佛教，譯為漢文，日本原無佛教，據呂佛庭〈中國書畫源流〉：「我國文化，在西晉時，已傳入朝鮮，到南北朝又更遠播日本。」當時日本信仰佛教者，須先學習漢文漢字入手，此其一。

〈自立晚報〉李玉階著有〈訪日之行〉一文：記者曾在京都皇宮內的紫辰殿上，發現日本推古天皇聖德太子實施君主位憲法時憲法條文十七條，全文共千餘字，全係漢文寫成無一日字。其第五條的主旨是「以禮治國」。第六條的主旨「使民以時」。這都該屬於中國政治哲學思想的範疇。此其二。日本光明皇后於天平十六年，在新建的難波宮，臨摹王羲之〈樂毅論〉，末署藤三娘三字，距今一千二百多年，日人甚珍視之。此其三。

日本向重漢字，字後從漢字偏旁造成片假名，為日本楷書字母，又本漢字草書造成平假名，為日本草體字母。由此可知日本文學，其基本構造及平時應用俱出自漢字。此其四。

（三）學習中國書藝的過程：日本稱中國學術曰：「漢學」，欲通漢學，須先學習中國文化，時極遼遠，不易考查。

《佩文齋書畫譜》及《書學邇言》，歷敘唐宋日本僧人來華學習書藝，及著有成就者五人，已載本章第二節，

可以參證。日本人學習漢字，盛於李唐，其中頗有書藝優越者。濃州萬里翁，姓安田，名養，字老山⋯⋯父泰

元字默翁，善壁窠書，嘗書一親字，翁裝潢成軸，珍如拱璧，懸於座右。安田善書畫，曾攜妻到中國，以拓

眼界。惜原書未記其時代。唐宋元明之間，善書者代有其人。清楊守敬著《書學邇言》，曾述彼邦古代，佛足

跡記雖屬和文，其言曰：「其金刻有道澄寺鐘銘，銅燈台銘，石刻者多胡郡題名，最為高古，神似顏魯公，佛足

書法尚存古蹟。現代呂佛庭著有《中國書畫源流》一書：其間敘述自南北朝以迄明代，日韓學習中國書藝的

成就，引證瞻博，茲分別摘錄三則如後：

南北朝及李唐　南北朝之書法，傳入東瀛，至唐為尤盛，如日本之〈藥師寺東塔擦銘〉、群馬縣〈多胡郡〉

〈下贊鄉碑〉〈山名村碑〉；〈奈良藥師寺佛足石記〉及〈佛足石歌碑〉：太和《字智川摩崖經碑》、河內〈紀

廣純朝臣女吉繼墓誌〉。以上諸刻皆圓筆，似本於北齊〈徂來山摩崖〉及〈泰山經石峪金剛經摩崖〉。如〈小

治田縣臣安萬侶墓誌〉，〈高屋連枚人墓誌〉諸刻，似本於東魏〈勃海太守王偃墓誌〉。「我國書畫雖在六朝

以前，已傳入日本；但日本正式接受我國書畫藝術，還是從唐代始，在日本天平時代，政府不但派遣駐華使臣

還派很多沙門學生來中國留學，就在那時，他們將我大唐時期，優秀的文化種子，全盤帶回，廣播在東瀛荒漠

地原野裡發芽開花結實，而成為東方衣冠楚楚文明的民族（中略）在書法方面，如日本奈良正倉院所珍藏的〈聖

武天皇御書畫彌勒像讚〉（天平十三年三月九日書），井上侯爵家藏之〈聖武天皇御書賢愚經〉，正倉院藏之光明皇

后書《樂毅論》（天平十六年十月三日書），東京大槻文彥氏藏《天平勝寶七年正書心經》，兵庫加納治兵衛

氏藏之魚養〈楞伽經〉，正倉院藏之〈王勃詩序〉，宇多帝御書〈周易抄〉，東京根津嘉一郎藏之〈過去現在因果經〉，淳仁天皇勅書，滋賀縣延曆寺藏之釋最澄書天台宗年分緣起，京都醍醐寺藏之釋空海書〈狸貓筆獻奉表〉（按空海為留學中國沙門之一），及正書三十帖策子等，都是我唐朝時期的墨跡。尤其聖武天皇，光明皇后，與最澄，空海二沙門書，或法虞褚，或顏徐，結體用筆，最為高妙，即此可知那時日本書道受我中國書道之影響是如何地深了。」

五代及兩宋　「在五代與兩宋，高麗日本書道亦頗發達，名家輩出，派別紛歧，至今還有不少碑版與法帖傳世。日本方面，在長寬年間有貴族平清盛善書，其自書願文，筆姿秀潤飄逸，頗有大家風度；其子重盛與賴盛，頗有父風，亦嗜墨翰，但他們競尚新奇，有意擺脫我唐書的羈絆，而獨創新的風格。平氏而外，還有源賴朝，實朝，義經北條時政，時宗，明庵榮西等，也是有名的書家。賴朝行書，勁秀縱恣，自創新體。明庵正書，莊重渾樸，獨守唐法。日本書道至宋，一面依門傍户，一面卻又作脱離門户的準備。此乃由民族自尊心的驅使，則是不足怪的。」

元明清　「元明清三朝書道，對於朝鮮日本書道也有莫大的影響，尤其是趙孟頫、文徵明、祝枝山、張瑞圖、董其昌諸家的書，更受他們兩國書道家之歡迎。在元時日本名書家絕海禪師學趙松雪。明代日本名書家後陽成天皇與後奈良天皇　橫川景三、一條兼良，都學趙松雪。快山紹喜則學祝枝山。」「明末由於流寇竄擾，清兵入關，兵連禍結，社會大亂，有志節的學者僧人，紛紛逃往日本，藉避兵亂，因此，到清代，日本書道更普遍受我「唐樣」的影響：在這時期的書家，伊藤仁齋與伊藤東涯、細井廣釋學祝枝山，伊藤蘭嵎、近衛家熙、高芙蓉學趙孟頫，佐佐木玄龍學董其昌，池水道雲學李陽冰，池陽大雅學蕭尺木，趙陶齋學趙松雪、文徵明，高泉和學祝枝山，即非禪師學米元章，寂嚴和尚、平田落雁、藤田東湖、佐久間象山學蘇東坡、米元章，韓天壽

野田笛澤、貫名海屋學董其昌、澤田東江學歐陽詢、細井平洲與西山拙齋學傅青主、十時梅崖、狩谷掖齋、丹羽盤桓子、旭莊、皆川淇園學趙松雪、村瀨栲亭與賴杏坪學董其昌、賴光陽學米元章、廣瀨淡窗市河米庵學顏魯公，賴聿庵學張瑞圖、小島成齋學虞世南、岩谷一六與副島蒼海學六朝（與當代于右任書頗相仿），中林梧竹與近藤雪竹學秦漢隸書，日下部鳴學翁叔平，細川潤次郎學伊秉綬。」

中國書家對於日本書藝碑刻的評述　明陶宗儀〈記外域書〉：「日本國於宋景德三年，常有僧入貢，不通華言，善筆札，命以牘對，名宗照，號圓通大師。國中多習王右軍書，照頗得筆法。後南海商人船自其國還，得國王弟與照書稱野人惹愚，又佐大臣滕原道於書，又治部卿源從英書，凡三書，皆二王之跡。而若愚草特妙，中土能書者，亦鮮能及，紙墨光精。左大臣乃國之上相，治部九卿之列也。曩余與其國僧日克全，字大用者，偶解后於海陬一禪刹中，頗習華言，云彼中自有國字，字母僅四十有七，能通識之，便可解其音義，因索一過，就叩其理，其聯縷成文處，髣髴蒙古字法也。余又以彼中字體寫中國詩文，雖不可讀，而筆執從橫，龍蛇飛動，儼有顛素之遺。」〈語石〉：「東武錄麗碑畢，附錄日本石刻四通，惟多賀郡一碑，有朝鮮趙秉龜跋，有用駢儷，及繫以銘詞，其文則真書為多，有行書，有草書，有梵文及日本字。」〈中國書畫源流〉「日韓兩國書道之盛，與我國書道實結有不解之緣，不過日本書道自平安朝時改草假名以後，一般常用的草書，古法筆意全先，致人魔道，我們以審美的觀點來看，不能不認為是一大憾事。」

日本人積年收藏的書　日本學習中國書藝，閱時已久，已如前述。我國名家墨跡以及碑刻，彼邦人士，在昔已有珍藏，但尚屬零星的發掘，善意的懇求，未若滿清光宣以後之日增月盛也。自中日通商，馬關訂

約以後，日本國強民富，其來我國也深入內地，挾其預定目的，一則刺探軍情，二則考察我國古代文藝，得便採購，此猶為其平時之運動也。庚子之亂，八國聯軍侵入我國首都北平，宮庭珍藏之古物書畫，任人劫掠，為數極夥，此固不獨日軍為然；但日人與我國同文，認識漢字，積有研究，故能擇尤攫取，有歸私人所有，有視為勝利物品，藏列博物院中。民國二十一年至三十四年間，日軍公然侵華，東南與東北各地，相繼淪陷，國人原存書畫古物，搶掠一空，作者舊舍，原在寶山羅店鎮，一二八之役，日軍在鎮北海岸登陸，羅店適當其衝，人民逃避一空。迨日軍去後，居民返家，見地上有遺有原藏書畫的上下木軸和牙籤等，蓋日軍將裱就書畫，去其上下兩端，以便摺疊攜帶。從此家中歷代珍藏書畫，蕩然無遺。後聞鄉里親友家，藏有書畫古物者，亦均不見，其情形與家中相似。從此可見日軍所到之處，民間書畫，劫掠一空，清季八國聯軍之役，日軍所得書畫古物，多屬滿清政府之寶藏，民國二十一年後，日軍之侵掠中土，多為民間文物，難以悉記，真所謂索敝賦，捆載以去。勝利以後，並沒由追償，此固決決大國之風度，極堪繫念者也。光宣年間，民國初元，日人之到上海者，書畫古玩舖中，常有日人之蹤跡，擇優購取。聞蘇州南京等處，與上海情形相仿，此固出於日人之愛好，亦由國人自己之不知珍藏，後雖有保存古物會等名稱，但收穫極少。至於日本之專心學習漢字，亦屬可佩，清季宜都楊守敬精書藝，光緒初旅居日本，日本書家日下部鳴鶴、岩六一、岡千仞等均師事之。辛亥僑居滬上虹口，有日本水野元直，慕其名，自福岡縣來華求學書藝，惺吾以老辭，而元直執意不回，欲堅拜門下，時元直寓居滬南高昌廟同文書院友人所，每日往返二十餘里，無間風雨，不憚跋涉之勞，惺吾憫其誠於學習，四閱月，俟其歸，作〈書學邇言〉以贈之。清末民初，日本人到上海者益眾，以重金請求李瑞清、楊守敬、吳昌碩、朱祖謀、沈曾植、王震等書畫幾成一時之風氣，其中以楊吳作品為尤多，即就吳昌碩一人書畫而論，日人購藏者，至少有數百幅，其他難以數計。日人既富有中國書畫，刊行書道雜誌，品類極多，如松島宗衛，著有〈墨林新

語〉等書，專述中國書法，內容詳審。坊間景印古碑，印製精良，台灣各地書舖，多有發售。日本文具初多仿

造，所製喻廉，〈前塵夢影錄〉謂其甲於東瀛，嘗刻古梅園墨譜，前後編仿程方者曰仿塵，繪畫細若毫芒，係

領帑而造前敘後跋，悉其國中名流書法，多學宋代蘇黃米蔡四家，首列鎮墨一巨梃，長尺有咫，圖是縮本，儼

然一碑。今則所製筆墨紙硯，更見精良，大陸淪陷，徽墨湖筆等，既乏供應，旅台人士，如欲較好的文具，反

向日本購取。民間更設書法展覽，書法研究等機構，以為集體研習書法之所，故習書者已極普遍，且有蒸蒸日

上之勢，將來的造詣，未可量也。

日人蒐藏我國書法的部分紀錄　日人蒐羅我國名家遺墨以及碑帖之類，為數極夥，散在民間，不易盡悉。明

張丑著有〈清河書畫錄〉曾紀錄其人名，及所存場所。清劉體著〈七頌堂識小錄〉其所紀錄，體裁與張丑相

仿。呂佛庭著〈中國書畫源流〉，曾述日人所藏中國墨跡碑刻，爰師其意，就見聞所及，略加補充，掛一漏萬，

在所不免，倘蒙指示再予增益，亦兵家所謂知己知彼之一道歟？明清兩代書家墨跡，現歸日人蒐藏者，茲據〈中

國書畫源流〉列後。

明文彭尺牘，此札為日人中村不折氏所藏。莫是龍草書七絕詩，此詩書為日人山本悌二郎氏藏。陳涼草書採蓮

曲，此草書為日人山本悌二郎氏藏。豐坊草書唐詩，此草書為日人山本悌二郎氏藏。王稚登草書詩，此詩書

為日人山本悌二郎氏藏。趙宧光篆書詩，此篆書詩為日人山本悌二郎氏藏。米萬鐘草書登岱詩，此為日人山

本悌二郎氏藏。黃道周草書何處辨吾尚五言詩軸，此軸為日人山本悌二郎家藏。史可法遺墨有草書太山斗

文，現藏日本工藤壯民家，呂佛庭稱其如岳武穆，以雄勁勝。張瑞圖草書杜詩軸，此草書詩，為日人山本悌

二郎氏家藏。倪文璐草書五言詩，此詩書，為日人山本悌二郎氏家藏。邵彌草書尺牘，此牘為日人高島菊次

郎家藏。許友草書七言詩軸，此詩書為日人山本氏家藏。史可法草書太山北斗文，此草書，為日人工藤壯平

氏家藏。

清順治楷書大條幅，此條幅為日人高島菊次郎氏家藏。康熙臨米芾行書大條幅，此條幅為日人高島次郎氏家藏。乾隆行書大條聯，此行書聯為日人高島菊次郎氏家藏。王時敏隸書大條幅，此條幅為日人河井荃盧氏所藏。沈荃草書條幅，此條幅為日人山本氏家藏。啓法寺碑刻於開皇四年為丁導護書，原石久已不存，日本書道收錄有此碑刻拓本，其書清勁韻雅，幾不亞於龍藏。王鐸草書大條幅（狂草），藏日人山本氏家。汪士慎行書，行書為日人井荃盧氏家藏。張照行書跋顏真卿多寶塔碑，此碑跋為楷書楹聯，日人山本氏家。劉墉行書條幅，日人工藤壯平氏家藏。錢大昕隸書跋顏真卿多寶塔碑，此碑跋為日人高島菊次郎氏家藏。鄧石如篆隸條幅，篆書為日人山本氏家藏。伊秉綬行書詩稿，日人高島菊次郎氏家藏。曹真秀楷書後赤壁賦，日人高島菊次郎家藏。翁方綱楷書蘭亭敘跋，日人高島菊次郎家藏。成親王行書條幅，日人工藤壯平氏家藏。包世臣行書條幅，日人山本氏家藏。姚鼐行書多寶塔碑跋，日人高島菊次郎家藏。梁巘草書，日人山本氏家藏。鐵保行書聯，日人工藤壯平氏家藏。陳鴻壽隸書扇面，日人高島菊次郎家藏。姚元之分書聯，日人工藤壯平氏家藏。阮元分書石渠寶笈序，日人高島菊次郎家藏。阮常臨石鼓文，日人工藤壯平氏家藏。曾國藩行書聯，日人高島槐安氏家藏。林則徐臨九成宮醴泉銘，日人高島菊次郎家藏。何紹基行書條幅，日本東京雙鳳軒所藏。趙之謙行書尺牘，日人高島槐安氏家藏。吳大澂篆書聯，日本東京心無罣礙樓藏。翁同龢行書屏，日人工藤文彭氏家藏。張裕釗行書聯，日人田中慶太郎家藏。吳俊卿篆書，日人高島槐安氏家藏。吳讓之行書條幅，日人佐木信綱氏家藏。全祖望行書詩帖，此帖為日人高島菊次郎家藏。康有為行書東坡詞，日本東京雙鳳軒所藏。楊賓行書帖，此帖為日人高島菊次郎家藏。鄭燮行書帖，此帖為日人高島菊次郎家藏。桂高島菊次郎家藏。金農楷書帖，此帖為日人高島菊次郎家藏。

馥分書條幅，此分書為日人高島菊次郎家藏。

此外尚有紀錄中國古代書跡，流入日人之手者。張朗碑刻出於西晉惠帝永康元年，原在河南洛陽，為日人關野貞購去。書為漢八分變體，方勁脫拔，起筆多鋒芒圭角，頗有英雄氣概。三國吳時寫《菩薩本業經》，在吐魯番出土，後為日人大谷家藏。筆法醇樸，韻味深厚。《群玉堂帖》第八卷下半卷，原為孫退谷所藏，後來轉周歸了日本人高島。溥儒論書畫：「三王多唐人廓填米海嶽臨本，惟日本所藏右軍孔侍中帖乃真蹟。」

日人紀錄蒐藏的大宗漢字

我國人士近雖注意日人蒐藏漢字，但限於時間人事種種，或未能如彼邦人士，在遙長時間中，有更多的紀錄。日本藤原楚水著有〈書道金石學〉一書，昭和二十八年六月發行，其第七節⋯「中國傳來之法帖。」詳載日本各家蒐集我國法帖之多，與時間之久，深資感動，分抄如後⋯

名稱	數量	名稱	數量	名稱	數量
漢孔廟百石卒史碑	一帖	唐御製孝經隸書	五冊	唐九成宮醴泉銘	一帖
唐褚河南聖教序	一帖	唐顏真卿多寶塔感應碑	二帖	唐顏真卿家廟碑	一卷
唐顏真卿爭座位稿帖	一帖	唐顏真卿古柏行	一帖	唐懷素自敍帖	一帖
唐懷素草書千字文	一帖	唐隆闡法師碑	一帖	唐蜀相諸葛孔明祠堂碑	一帖
唐玄秘塔碑	一帖	宋僧彥脩草書帖	二帖	元碑法帖	二帖
明停雲館法帖	十一帖	明書指草書帖	一帖	明祝枝山草書帖	一帖

德川時代

近衛家熙

名稱	數量	名稱	數量	名稱	數量
淳化法帖	十帖	寶晉齋帖	十帖	停雲館法帖	十二帖
大觀法帖	十帖	鼎帖	缺本	鬱岡齋墨妙	十帖

绛帖

宣和閣帖　　　　十二帖

二王帖　　　　　十帖

東書堂集古法帖　六帖

國朝書法　　　　十帖

玉煙堂法帖　　　十六帖

星鳳樓法帖　　　二十二帖

戲魚堂集　　　　十二帖

市河米庵

淳化閣帖　　　　十帖

大觀太清樓帖　　十帖

鼎帖　余所見　　二十帖

二王帖　兼隱齋刻　嘉靖丁末　九帖

寶晉齋帖　曹之格　十帖

晚香堂蘇帖　姚學經　十二帖

宋四大家法帖　明刻　四帖

寶賢堂帖　晉學　十二帖

書種堂帖　　　　二帖

又

寶賢堂集古法帖　六帖

戲鴻堂法帖　　　十二帖

玉煙堂董帖　　　十六帖

渤海藏真帖　　　八帖

澄清堂帖　　　　八帖

暎雨山房帖　蘇文忠公書　四帖　一帖

書種堂續帖　　　六帖

玉煙堂帖　　　　廿四帖

來禽館帖　邢侗　八帖

秋碧堂帖　　　　八帖

三希堂帖　秦震鈞　六帖

絳帖　舊帖二十種　今傳偽本　十二帖

星鳳樓帖　偽本　十二帖

戲鴻堂帖　偽本　十帖

古香齋帖　　　　四帖

東書堂　周憲王　十帖

聚奎堂法帖　　　五帖

玄雲館帖　　　　四帖

退觀堂法帖彙宗　十帖

來中樓帖　　　　五帖

響琴齋法帖　　　四帖

墨緣亭帖　　　　一帖

書種堂帖　　　　四帖

鵁鵒館帖　　　　六帖

白雲居米帖　　　十二帖

清華齋帖　　　　十二帖

停雲館帖　　　　十二帖

汲古堂帖　　　　六帖

鬱岡齋帖　　　　十帖

滋蕙堂帖　　　　十二帖

快雪堂帖　　　　五帖

宣和秘閣帖　偽本　十帖

汝帖　偽本　　　十二帖

二王帖異本　　紹興十七年刻

餘清齋帖　　　吳廷余所見　一帖

晚香堂蘇帖　　陳繼儒　　　廿八帖

米南宮墨妙　　　　　　　　二帖

貫名海屋

松雪齋帖　　　　　　　　　八帖　　　　因宜堂帖　　　　　　八帖

戲鴻堂帖　　　　　　　　　十六帖　　　藏真園帖　　　　　　四帖

清暉閣帖　　　　　　　　　十帖

異池堂帖　　　　　　　　　五帖

夫子廟堂碑虞書不傳宋
王彥超再刻

化度寺塔銘　歐陽詢書

弘教寺舍利塔碑　同上

段志寧碑

大唐紀功頌顯慶四
年二帖

金剛般若經　王知敬書

法琬法師碑

麓山寺碑　李邕書

易州田公德政碑　同上

郭氏家廟碑　同上

龍藏寺碑

温彥博碑　同上

濮陽令於君碑

褚亮碑

許洛仁碑

諸葛武侯祠堂碑　柳公綽書

重修法門寺廟記　王仁恭書

昇仙太子廟碑二帖

御史台精舍碑

大智禪師碑銘

夢真容勑　同上

元次山墓碑　同上

函州昭仁寺碑

皇甫府君碑　同上

伊闕佛龕碑　褚遂良書

王居士磚塔銘

淨業法師塔銘碧落碑

興聖寺尼法澄塔銘

易州鐵像頌　蘇靈芝書

多寶塔碑　顏真卿書

李寶臣碑　王士則書　二帖

王履清碑

左武大將軍李公碑　巨雅著

清源公碑　王縉書

邠國公功德銘揚承和書

佛頂尊勝陀羅尼二帖

清真寺碑

阿那民基碑

華岳隱居王徵君碑

處士程先生碑

騎都尉李君碑

姚恭公碑　歐陽詢書

杜順和尚行記

懷素草千文

廣智三藏塔碑　徐浩書

遍覺法師塔銘　建初書

中山獻氏大谷六華書室

淳化法帖　王著本　　十卷　　集王聖教序　一卷

淳化法帖　蕭府本　　十卷　　又　一卷

寶晉齋帖　　八卷　　王天朗帖　一卷

停雲館法帖　　十二卷　　匪懈堂集古法帖　一卷

唐明皇石台孝經　　四卷　　三僧法帖智永智果懷素　一卷　　暝雨山房蘇米帖　二卷

開成石經毛詩　　六卷　　懷素自敘帖　一卷　　宋克草書出塞詩　一卷

開成石經爾雅　　三卷　　又　一卷　　文四體千文　一卷

妙法院　淳化法帖　玉板　　又　十卷　　大通寺　淳化法帖　潘氏本重摹十卷　　陳仁陵阿彌陀經碑　一卷

知恩寺　淳化法帖　　十卷　　松陰堂　鼎化太子之碑　二卷

太尉李公碑　一卷

太尉梁文昭公碑　一卷

章公玄堂誌　一卷

琅琊開國牛公碑　一卷

大周梁君碑　一卷

實際寺碑　一卷

衛將軍朱公碑　曹鄴書

衛景武公碑

符公神道碑　柳公權書

章公夫人碑

圭峰禪師碑　裴休書

宋四名家法書

西養寺
宋四名家法書　四卷
米芾大書天馬賦　一卷
米芾小書漢十八侯銘澄清堂帖零本　一卷
董其昌秪陵帖　一卷

神光院
集王書聖教序　一卷
顏升瘞琴銘莊寧心經合帖　一卷

長雲石
九成宮醴泉銘　一卷

小粟布岳
集王書聖教序　一卷
淳化零本二王帖　三卷
米芾白華　一卷
米芾小字西園雅集　一卷
祝允明出師表文徵明歸去來辭　一卷
文徵明小楷孝經　一卷

龍野竹醉
王羲之道德經　一卷
米芾名花詩帖　一卷

中村淞北
顏真卿東方朔畫贊碑殘本　一卷

中川淡
懷素自敘帖　一卷

高瀨石涯
顏真卿郭家廟碑　一卷

片山精堂
李文墓誌銘　一卷

福井崇蘭館
褚遂良枯樹賦　一卷
懷素自敘帖　一卷
萬安橋碑　一卷

三角槐陰
集王書聖教序　一卷
五經文字九經字樣　十卷

吉田有喜齋
王羲之黃庭內經　一卷
龍藏寺碑　菘翁舊物　一卷
九成宮醴泉銘　一卷
褚遂良西昇經文皇哀冊　合帖　一卷
懷素聖母帖　一卷

中西耕石
淳化法帖　四卷

安部井櫟堂
鍾紹京靈飛經　一卷

山本竹雲
絳帖　十二卷

筱田芥津
李陽冰三墳記　一卷

山本溪堂
集王書聖教序　一卷

田中東濤
淳化法帖　十卷

竹村氏
快雪堂法帖　五卷
董其昌汲古堂帖　三卷
井口碧雲
歐陽詢真書千文　一卷
顏真卿多寶塔碑　一卷
自敘帖　一卷
天台記勝　一卷
下村氏　大塚氏
絳帖　各十二卷
渥美氏
幽州昭仁寺碑　二卷
並川立齋
趙子昂小楷七觀　一卷
　又　真草千文　一卷
並岡五岳
鬱岡齋法帖　五卷
雲麾將軍碑　一卷

初川雅宜
東書堂集古法帖　三卷
褚遂良枯樹賦　一卷
顏真卿八關齋會記　二卷
關口者雲
李邕少林寺戒壇銘　一卷
蘄谷氏
蘭亭記　一卷
雨森醉墨
星鳳樓法帖　十二卷
鬱岡齋法帖　五卷
虞世南夫子廟堂碑　一卷
顏真卿八關齋會記　四卷
石台孝經零本　一卷
米芾十紙說　一卷
米芾阿房宮賦　一卷
米芾名花詩帖　一卷
開成石經　十卷
契苾明府君碑　一卷

懷素藏真律公帖　二卷
夢真大師詩碑　一卷
集王書梅花詩　四卷
集王書聖教序　一卷
寶嚴堂法帖　五卷
大江氏
絳帖　十二卷
王獻之零本　一卷
王履吉草書千文　一卷
自敘帖　一卷
內貴竹崖
玉枕蘭亭　一卷
懷素秋興八首　一卷
蘇東坡楷書醉翁亭記　二卷
永田文昌堂
宣和秘閣帖　二卷
開成石經　十卷
高橋陽華樓　二百廿卷

法帖（上段）

淳化法帖　十卷
東書堂集古法帖　十卷
絳帖　十二卷
大江氏
停雲館法帖　六卷
墨稼庵法書　四卷
絳帖零本　二卷
自敘帖　一卷
暝雨山房蘇米帖　四卷
米芾墨寶　四卷
米芾繼錦堂帖　一卷
米芾十紙說　一卷
文墨妙　四卷
子昂張留孫道教宗傳碑　一卷
東京松浦多氣志樓
柳完元碑　一卷
三河山中竹處
星鳳樓法帖　十二卷



唐人雙鉤十七帖　一卷
越前片山氏
米蔡蘇黃帖　一卷
大阪河藤祥雲堂
樂毅論袖珍本　一卷
大阪松村文海堂
淳化閣帖　二卷
宣和秘閣帖　一卷
渤海藏真帖　四卷
董其昌求忠書院記　一卷
唐人雙鉤十七帖　一卷
大阪鹿田松雪堂
大阪金尾文淵堂
書種堂董刻續帖　四卷
知泉新川定一　六卷
集王書聖教序　一卷
自敘帖　一卷
和泉稅所鵬北館　十二卷



玉煙堂法帖　廿四卷
晚香堂蘇帖　廿八卷
畑古雲齋
周穆王壇山刻石　一卷
漢泰山都尉孔宙碑　一卷
漢北海相景君碑　一卷
漢李翕析里橋郙閣頌　一卷
漢衛尉節衡方碑　一卷
漢曹全碑陰　八卷
五鳳二年殘碑　十卷
孔廟禮器碑　一卷
和泉新川定一
史晨前後碑　一卷
百石卒史晨碑　一卷
魏受禪碑　二卷
魏上尊號碑　一卷
宣示曹娥合小帖木庵將來　一卷
梁摹樂毅論　一卷

山添蟾軒

書目	卷數
真賞齋法帖	一卷
顏真卿郭公廟碑陰	一卷
呂秀巖景教流行中國碑	一卷
玄秘塔碑	一卷
草訣辨疑	一卷

山田永年

書目	卷數
集王書聖教序	一卷
顏真卿多寶塔碑	一卷

神由香巖

書目	卷數
陳仁陵阿彌陀經碑	一卷
趙子昂大字前赤壁賦	五卷
寶晉齋法帖	十卷
停雲館法帖	十二卷
王六十帖	三卷
王獻之鵝群帖	三卷
唐高宗太尉李公碑	一卷
褚遂良同州聖教序	一卷
褚遂良伊闕佛龕碑	一卷
褚遂良雁塔聖教序	一卷
高府君墓誌銘	一卷
顏真卿元次山碑	一卷

森川清令

書目	卷數
曹全碑	一卷
雁塔聖教序	一卷
雲麾將軍碑	一卷
九成宮醴泉銘	一卷
歐陽通道因法師碑	一卷
孫過庭書譜	一卷
同殘缺異本	一卷
顏氏家廟碑	四卷

西村兼文

書目	卷數
淳於長夏承碑	一卷
顏魯公虎邱遊詩	一卷
顏魯公多寶塔碑	一卷

中村二翠

書目	卷數
停雲館法帖	十二卷
王士則李公記功載政頌	一卷
呂秀巖景教流行中國碑	一卷

遠山盧山

書目	卷數
淳化法帖	十卷
頌國公功德頌	二卷

書目	卷數
集王書聖教序	一卷
停雲館帖	十二卷
集王書半截碑	一卷
顏公多寶塔碑	一卷
顏魯公爭座位帖	一卷
自敘帖	一卷
柳公權符璘碑	二卷
集柳書普照寺碑	一卷

佐佐木竹芭樓

書目	卷數
宮和秘閣帖	十卷

北村文石堂

書目	卷數
王羲之天朗帖	一卷

二、韓國

韓國舊為朝鮮高麗三韓之地，與我同文同種之國，周武王克商，封箕子於朝鮮，今平壤有箕子墓在焉。自周以後，我國文化，歷輸彼邦，至兩晉而更盛。

唐五代宋朝鮮的書藝　《佩文齋書畫譜》所述歷代書家，唐有泉伯逸；宋有李仁老，金恂，金方慶，郭預，金暄，李穎，李嵒，成石璘，史彥暉，洪瓘，明有鄭同、崔澱等。六朝李唐代有名刻，據〈語石〉所載：「新羅真王定界碑，當陳光大二年立，舊在成興道黃草嶺，咸豐壬子，觀察使尹定鉉移置中嶺鎮廨，以江左六朝故都，自江總棲霞寺碑亡，遂無陳刻。此碑與滇之刻宋爨龍顏碑迢遙並峙，可為兩朝碩果。平百濟碑，顯慶五年賀遂良文權懷素書。其書重規疊矩，鴻朗莊麗。劉仁願紀功碑，安雅寬博，亦初唐之佳構，此二碑皆在忠清扶餘縣。（奉天開源縣治）扶餘，百濟古都也。猶為唐人手筆。若其國人之書，則以沙門靈業所書神行禪師碑，及白月葆光棲雲兩塔為最著。自唐太宗伐高麗，威稜遠懾。太宗好右軍書，至移其國俗。新羅螯藏寺神行禪師碑，及高麗麟角寺普賢國師碑，沙林寺宏覺國師禪碑，皆集右軍書。雖未能挋跡懷仁，亦興福斷碑之亞也。又以好右軍書，而並求虎賁之似。興法寺忠湛大師塔，崔光允集太宗書為之。白月棲雲塔，釋端目集金生書。金生唐貞元間新羅人，書法亦入山陰之室者也。其篤好右軍，過於中土賞鑒家，津津閣帖矣。又好學歐陽信本體，佳者亦不乏氣韻。余所見無為岬寺遍光靈塔，天骨開張，得體泉三昧。若韓允所書三重大師塔，則肌骨峻削，似唐末經生體矣。」〈中國書畫源流〉，「五代與兩宋，高麗，日本書道亦頗發達，名家輩出，派別紛歧，至今還有不少碑版與法帖傳世。高麗方面如淨土寺弘法大禪師碑，玄化寺碑，居頓寺圓空國師勝妙塔碑，都建於顯宗。（西元

一〇一七—一〇二五年）淨土寺與玄化寺碑為蔡忠順書，法泉寺智光國師玄妙塔碑，建於宣宗二年，為安厚民書。此數碑全倣歐陽詢書，方勁嚴峻，普賢寺碑，建於高麗仁宗十九年，為文公裕書，圓渾拖拔，頗得米書之神髓。而文克謙書江村詩，倣張旭之狂草，逎麗飛舞，可謂高麗書第一。文謙公裕之子，高麗南平人，毅宗朝登第。官平章事，當時名書家有李嵒、坦然、靈業與文公裕克謙父子，而克謙更為一代之宗匠。」「宋以後，漢化的色彩更加濃厚，高麗民族，本為中國之黃裔，而文化受華風之影響也最深，故其皇帝臣民，習尚文雅，愛好書畫，在宋代高麗皇帝常派使臣到中國來徵收書畫名蹟，帶回國去，以供臨習，宋宣和六年，高麗入貢，請於朝，願得能書者至國中，帝遣路允報聘。」

元明清朝鮮的書藝

元明兩代，朝鮮書藝見之載籍者甚少，至於清代，以政治關係，往還頗密，茲就〈中國書畫源流〉及〈語石〉所載者，分別錄下：〈中國書畫源流〉：「朝鮮名書家李兆年，曾留元朝五世，書學於鮮於樞。李濟賢曾出使元朝，與趙松雪交甚篤，故其書也以趙為宗。閔思平也曾來元朝，留居北京，他與李嵒、成石璘、金宗瑞等書家都學趙松雪。明代時朝鮮李朝初期，名書家安平大君等，都學趙松雪，成守琛學文衡山，金時宗等學祝允明，尤其以安平大君、朴彭年、成守琛諸家，最為高明。清代朝鮮書道，並不弱於日本，當時名家正祖孝宣王學米元章，宋時列李匡師學蘇東坡、尹淳等學漢隸，李明漢等學文徵明，朴泰輔學鮮於樞，金玉均學米元章，權東壽學董其昌，丁鶴喬學魏碑，李一堂等學蘇東坡，金聲根學米元章，金植學董其昌，安駉學顏平原」。金姬保學梅隱，朝鮮人，光緒初使臣，善書。彼邦士大夫間，既愛好學中國書藝，根柢深厚。朝鮮向稱文物之邦，遺有先代名碑，來華使臣等，每攜餉我國人士，為文化上的交際品，國人亦樂於收受，文字姻緣，百世不變。〈語石〉：「朝鮮為箕子舊封同文之域，彼都人士，觀光上國載古刻而來，攬環結佩，中朝士大夫，皆樂與之交。嘉慶間，金秋史兄弟，李迪吉惠卿，博雅工文，芸台覃溪兩公，極推重之。

趙義卿與其小阮景寶，與劉燕庭先生為金石交，燕翁所得海東墨本，皆其所投贈也。其後來者，皆原伯魯之徒，以墨本為羔雁，藉通竿牘。」「異域碑文，自日本朝鮮同洲之國，以至歐非兩洲，皆自其國中來；若中國石刻而異域之人書之，惟房山雷音洞石經，有高麗僧達牧書，長清靈巖寺讓公禪書師碑，據寰宇訪碑錄，但云至正元年，日本國僧印元撰行書。高句驪好大王碑在奉天懷仁東之通溝，高三丈餘，其丈四面環刻，略如平百濟碑……碑字如碗，方嚴質厚，在隸楷之間，考其時，當在晉義熙十年，所記高麗開國武功甚備，此真海東第一瓌寶也。……錦山摩厓古字，相傳為箕子遺文。好大王碑，雖在奉天境內，亦句驪之古跡。明姜曰廣新建人，天啓六年奉使朝鮮，不攜中國一物往，不取朝鮮一物歸，朝鮮人為立懷潔之碑。」

《海東金石苑》 諸城劉燕庭金石之學，博綜古今，海內蒐羅殆徧，旁及三韓，更為從前所未有。著有〈海東金石苑〉，原有八本，庚申潘伯寅抄得其半，僅存唐宋前四卷，而遼金元明諸碑已不可復覯，衢州張德容以其半刊印之，吉光片羽，猶堪查考，唐宋舊刻。丁念先兄藏有此書，因假而錄其碑刻。

高句驪故城石刻 據金正喜旺，原刻己丑兩字，為長壽時後一千三百八十一年。

唐平百濟國碑銘 碑在朝鮮忠清道扶餘縣，（百濟古都）唐顯慶五年八月賀遂亮撰，權懷素書篆額。志縣南二里有石塔刻云，大唐平百濟碑銘，即謂此碑也，蘇定方唐書有傳。案扶餘縣志縣北三百里有劉

唐劉仁願紀功碑在朝鮮忠清道扶餘縣，無年月書撰人姓名，亦無考。扶餘縣志縣南二里有石塔刻，大唐平百濟國碑，蓋蘇定方紀功碑，即謂此碑也。仁願征高麗事跡，附見劉仁軌傳，與碑文所敘正合。

唐新羅太宗武烈王陵碑額佚，只存此額，東朝鮮慶尚道慶州府，故鶴林新羅國都，金仁向撰書並篆額。

唐新羅文武王陵殘碑　碑在朝鮮慶尚道慶州府善德王陵下，唐開耀元年金□□撰，名缺。韓納儒書碑斷損，今存殘石四片。

唐新羅文王陵石刻字考　石刻在朝鮮慶州府，年月無考，當是周武后長壽間立。

唐新羅白蓮社大字額　在朝鮮全羅道康津縣，萬海山，年月無考，金生書。金生唐元時人。

唐新羅奉德寺銅鐘，左右畫像。

唐新羅奉德寺鐘銘　撰，在朝鮮慶州府奉德寺，金弼奚撰，金□書，唐大歷六年十二月鑄。

唐新羅神行禪師碑　碑在朝鮮慶尚道晉州牧智異山。唐元和八年九月金獻貞撰，沙門靈業書。

唐新羅雙谿寺真鑒禪師碑銘　碑在朝鮮慶尚道晉州牧智異山，無年月，崔致遠撰書，並篆額。碑未著年月，以文中今上繼興云云考之，碑當建於唐僖宗光明文德間也。

唐新羅朝慧和尚白月葆光塔碑銘　碑在朝鮮忠清道藍浦縣，崔致遠撰書。無年月。

唐新羅智證大師寂照塔銘碑　在朝鮮慶尚道尚州牧，無年月，崔致遠撰，釋慧江書，當在唐昭宗時。

唐新羅朗空大師白月栖雲之塔銘碑　在朝鮮慶尚道榮川郡石南山寺，梁貞明三年崔仁渷撰，釋端目集金生書。

唐新羅真鏡大師寶月凌空塔銘碑　在朝鮮慶尚道昌原府鳳林寺後，梁龍德四年四月新羅景明王朴昇英撰，崔仁渷篆額，釋幸期書碑。

唐鍪藏寺碑　在慶州府東三十里，諺傳高麗太祖王建藏兵鍪于谷中，因名之云。

唐新羅角干墓十二種畫像　在朝鮮慶尚道慶州府西岳角干墓，以其角干墓題字，故定為唐時所建。無年月。

唐新羅掛陵十二神畫像　在朝鮮慶尚道慶州府掛陵。東京雜記云，俗傳葬於水中，掛柩於石上為陵，故名掛陵。

唐新羅崔孤雲雙溪石門四大字上，刻在朝鮮慶尚道晉州牧智異山石壁上，無年月，相傳為崔致遠書。

唐新羅崔孤雲洗耳嵒三大字，刻在朝鮮慶尚道晉州牧智異山石壁上，無年月，相傳為崔致遠書。

唐新羅三日浦丹書岩題名六字，在江源道高城郡三日浦，無年月及書人姓名。

唐新羅華嚴經殘石在朝鮮金羅道求禮縣。

唐高麗廣照寺真澈禪師碑在朝鮮黃海道海州牧須彌山，後唐清泰四年十月崔彥撝撰，李與相書並篆額。

後晉高麗大鏡大師元機塔碑在朝鮮京畿道楊根郡彌智山，晉天福四年四月崔彥撝撰，李桓樞書並篆額。

後晉高麗國朗圓大師悟真塔碑銘碑在朝鮮□□道□□□晉天福五年七月崔彥撝撰，仇足達書。

晉高麗興法寺真空大師忠湛塔碑銘附碑陰，碑在朝鮮江原道原州牧靈鳳山，晉天福五年七月高麗太祖王建撰，崔光允集唐太宗書。

晉高麗淨土寺法鏡大師慈鐙塔碑銘碑在朝鮮忠清道忠州牧開天山，天福八年六月崔彥撝撰，仇足達書。

晉高麗王龍寺法鏡大師普照慧光之塔碑銘碑在朝鮮京畿道長端府踊巖山，晉天福九年五月，撰書人俱泐。

後晉高麗先覺大師遍光靈塔禪碑在朝鮮全羅道康津縣月出山，開運三年五月崔彥撝撰，柳勳律書。

高麗三川寺大智國禪師碑殘石，闕石，八石在朝鮮京畿道揚州牧，年月泐，李靈幹撰，高麗王御書，碑陰記亦存八石。

唐新羅石南山國師碑後記刻在梁貞明三年，崔仁渷所書，朗空大師白月栖雲塔碑之陰，周顯德元年七月釋純白撰并書，純白朗空之法孫也。

唐高麗大安寺廣慈大師碑記光德二年七月孫紹撰……書人助。

宋高麗龍頭寺鐵幢記　在朝鮮□□道□□□□□寺，金遠撰記并書，金遠撰事跡無攷，末署峻豐三年，按峻豐偽號在廣順開寶之間，可知其間太歲壬戌，是宋太祖建隆三年也。

宋高麗鳳巖寺靜真大師圓悟塔碑銘　碑在朝鮮慶尚道尚州牧曦陽山，宋乾德三年六月李夢遊撰，張端說書。宋太平興國

宋高麗普願寺法印三重大師寶乘塔銘　碑在朝鮮忠清道瑞山郡，宋太平興國三年四月金廷彥撰，韓允書並篆額。

宋高麗淨土寺宏法大禪師碑銘　碑在忠清、忠州牧開天山，年月及撰書人俱泐。案碑末歲在丁己考之，當是宋天僖元年，大德賜沙門臣定真等奉宣鐫字。

宋高麗大慈恩元化寺碑銘，御書篆額之下。　碑在朝鮮開城府（高麗故都）靈鷲山，御書篆額四字橫列篆

高麗國靈鷲山大慈恩元化寺碑陰記　宋天僖五年七月周佇撰，蔡忠順書。

三、越南

越南與我國同文同種，參閱彼邦歷史，和現在的崇奉孔學，可知其與我國文化關係的密切。至今越南尚遺留下南漢字金石，中國文化之輸入，由來已久。

越南和中國的一段文化史科　前年蔣君章氏考察越南文化歸國後，曾著有〈越南文化的內容〉一文，闡發詳明，可以瞭解越南和中國的一段文字姻緣，茲錄如後：「越南的開國據越史說是神農氏之後與我國種族文化相同，尤其文化方面，自風俗習慣服飾建築，以至文教思想，更為顯著。《越鑑總論》有『化國俗以詩書，淑人心以禮樂。』崇為國教。土燮南來，創造喃文，用兩個中文字合成一個字，一面表示音，一面表示義，對於越南教化之貢獻更大。那就是喃字是越南人的音和義，用漢字來表現出來，是中國文化和越南文化的結晶。李太

示（名佛瑪）精諳「禮樂射御書數」。特別提出要學習中國書法，上行下效，捷於應響。至明命皇地（聖祖

尊重儒道，嚴禁天主教的傳播，對於漢學，又加重了一層保障。所以越南文化的基礎，以前的建築，從中國文化入手。自被法國侵佔，以情勢所迫，不得不學習法文，而猶未泯其固有文化。自復國獨立以來，其俗仍重孔子學識。故現代的越南文化，是中國文化和西洋人相聯合的新文化。」

越南漢字金石的流傳

(一)清《續通志·金石略》〈昭化寺鐘銘〉，胡宗鸞撰，阮廷珍書，自題昌符九年，為安南國所鑄。

(二)葉昌熾《語石》…「安南雖同文之國，未見石刻，廉州有一鐘，曾拓得拓本一通，首一字即闕，題□仁路外星罡戶鄉天屬童社昭光寺鐘銘并序，皇越昌符九年（時在明洪武十八年）歲次乙丑，光祿大夫守中書令，兼翰林學士奉旨賜金魚袋上護軍胡宗鸞撰，中渭大夫內寢學生書史正掌下品奉御阮廷玠書（翁）覃溪粵東金石略考，昌符九年，為明洪武十八年，是鐘在康熙十三年在廉州海濱，守兵於海中網得之，曾列覃溪粵東金石略考，今存府學。觀此可見越南習尚，亦愛好金石銘文，其撰書人官銜亦沿用唐明舊制。」

(三)《癸巳存稿》，安南人《大越史記》，李太祖史臣云：「聖祖書佛寺碑，長丈有六，留偑游寺。」

(四)越南故都順化錄民國五十五年四月廿四日中央日報。順化是越南文化城，順化大學除設有文法醫藝術等學院外，還有漢文學院，專門訓練研究中文學術人才、中文翻譯人才及中國醫藥人才等。越南凡年齡較大的人，對中文都有相當根基。……順化設有「越南古字會館」，研究孔孟學說，當地的古蹟皇宮皇陵等所有楹聯匾額，均有中文書寫，由此可見中越文化的關係極其深遠。

(五)河內的對聯自由談五十四年八月河內的懷戀。「廟字的門楣和庭柱，掛著中文的對聯匾額，如果走近一看，你竟不識那些文字，將我國一些文字上面加個寶蓋，或是添上邊旁，如『諽』、『福』字之類。」足徵越南初曾精研我國

文字，後來略加變化耳。

（六）〈暢流〉第二十九卷第十期載賴景瑚著〈南越觀感〉一文，茲摘錄如下：「中國文化在越南，他們老一輩的人，大多數熟諳中國文字，及古聖先賢的經典，我在西貢一帶遊名勝古跡，到處看見漢文銘刻的石碑，有一次我還在一塊石碑上讀了一篇駢四儷六的古文。以前滿街的招徠，都是用漢文書寫的。」〈暢流〉第三十卷第四期李超哉〈浮海傳書紀證帆〉：「老一輩子的越南人，懂得漢詩和漢字，而今的越南還存在著許多詩社，華僑還寫漢字。報紙上天天有詩刊載，寺廟中的匾額，幾乎都是漢字，越南當年漢字之盛，於今餘緒尚存。每集聚區的堤岸，商店的市招，都寫上一筆好規矩的中國字，雖然中越文並列，那是當地政府的法令而然。每個人家所掛的對聯或神主牌等，那就完全是中國字了。」〈民國五十三年秋〉〈中外畫報〉第九十八期林德銘撰〈越南心影〉…「……旋復登附近的「望海台」，其上有中文刻石一方，高約八方，字頗端正，聞為越南明命皇所題，苔蘚斑駁，古色古香。」

四、琉球

在日本之南，台灣之東北，包括沖繩及其他島嶼那霸首里二區，為其王國故居。明清時為我國藩屬，向受冊封。民間文物，原由我國輸入，迭見新舊著述，茲暫錄三則，可知今昔情況迥異，遺留文物，日漸消失。清嘉慶初，蘇州沈三白著〈浮生六記〉，其第五卷專述在琉球所見所聞，最為詳備，此其一。民國五十三年五月〈中央日報〉載立莊記〈琉球博物館〉一文，此其二。民國五十五年一月〈自由談〉載吳宗珍撰〈琉球昨日與今日〉一文，此其三。沈三白、立莊、吳宗珍三人，先後均履其地，有詳實的紀錄，可以徵信；沈三白到時，琉球世孫尚溫表請襲討，清廷特派專使趙文楷前往冊封，沈三白為其隨員之一。其時琉球主權土地均屬完璧，

故所存中國文物風情，隨時得見。光緒五年日軍侵入琉球，脫離我國，第二次世界大戰，民國三十三、四年間，美軍進攻琉球日軍，迭經劇戰，始由美國佔領，成為遠東軍事基地。先後九十年間，迭遭兵燹，損失慘重。沈氏所見當時之文物，至此恐已蕩然無存。但回憶當時文物之盛，郅治之隆，琉球民眾痛失國寶，凡我華人，亦深深慨歎不已也。

(一)沈三白〈浮生六記〉：「嘉慶四年五月十一日到那霸港，中山王世孫率百官迎詔，世孫年十七歲，白晢而豐頤，儀度雍容，善書，頗得松雪筆意。天使館仿中華廨署，上懸冊封黃旗，有照牆，有東西轅門，左右有鼓亭，有班房，大門署曰天使館，儀門署曰天澤門，萬曆中使臣夏子陽題；年久失去，前使徐葆光補出。大堂五楹，署曰敷命堂，前使汪楫題。稍北葆光額曰皇綸三錫。南樓為正使所居，汪楫額曰長風閣。北樓為副使所居，前使林麟炳額曰倚雲樓。額北有詩牌，左右兩龕；有二人立侍，各手一經，即所謂四配也。堂外為台，柵如櫺星門，中仿戰門。堂之東為明倫堂，北祀啟聖久米士之秀者，皆肄業其中。擇文理精通者為之師，歲有廩給。丁祭一如中國儀。三白題詩云：『洋溢聲名四海馳，島邦也能拜先師，廟堂蕭穆垂旒貴，聖教如今浩九夷。』用伸仰止之忱。國中諸寺，以圓覺為大，有池曰圓鑑，門左右金剛四，規模略仿中國。佛殿七楹，名龍淵殿。方丈前為蓬萊庭，左為香積廚，側有井，名不冷泉。又有護國寺，為國王禱雨之所，有鐘，為前明景泰七年鑄。又有定海寺，有鐘為前明天順三年鑄。奧山有御金亭，前明冊使陳侃歸時卻金，故國人造亭以表之。豐見山頂，有山南王第故城，徐葆光詩有『頹垣宮闕無全瓦，荒草牛羊似破村』之句。久米官之子弟，能言，教以漢語。能書，教以漢文。十歲稱若秀才，王給米一石。十五薙髮，先謁孔聖，次謁國王，謂之秀才，給米三石，長則選為通事，為國中文物聲名最，即明二十六姓後裔。明洪武初，賜閩王籍其名，謂之秀才，給米三石，長則選為通事，為國中文物聲名最，即明二十六姓後裔。明洪武初，賜閩

人三十六姓善操舟者，往來朝貢。國中久米村，梁蔡毛鄭曾阮金等姓，乃三十六姓之裔，至今國人重之。遂

與唱和成詩，法司蔡溫，紫金大夫程順則，蔡文溥三人集詩，有作者氣，順則別著航海指南，蔡溫尤肆力於

古文，有蕙翁語錄至言等目，語根經學，有道學氣，出入二氏之學，蓋學朱子而未純者。〈隋書〉云，琉球

風俗，男女相悅，便相匹偶，蓋其舊俗也。詢之鄭得功，鄭得功曰，三十六姓初來時，俗尚未改，後漸知婚

禮，此俗遂革，今國中有夫之婦，犯姦即殺。余始悟琉球所以號守禮之國者，亦由三十六姓教化之力也。上

萬松嶺，迤邐而東，衢道修廣，有坊，傍日中山道；又進一坊，傍日守禮之邦，天妃宮前疊假山四，作白鶴

二，生子母鹿三，池中刻木鯉，令浮水面，欄旁有坊日偕樂坊，柱懸一版，題日鹿濯濯，鳥嚶嚶，切魚躍

歸而述陳副使，副使日志略所載，事隔數十年，一字不易，可謂印板文章矣。間程順則在津門購

得宋朱文公墨跡十四字，今其後裔猶寶之，因至其家，開卷，見筆勢森嚴，如奇峰怪石，有巖巖不可犯之色。從客皆笑。

字徑八寸以上，文日：『香飛翰苑圍川野，春報南橋覽翠新。』後有名款，無歲月。文公墨跡，流傳世間者

莫不寶而藏之；蓋其所就者大，筆墨其餘事，而能自成一言如此。又訪蔡清派家祠，祠內供蔡君謨象，並出

君謨墨跡見示，知為君謨之派。清派能漢語，家有池如月，為額其室曰，月波大屋。國王有墨長五寸，寬二

寸。有老坑端硯，長一尺，寬六寸，有永樂四年字，硯背，有七年四月東坡居士留贈潘邪老字，問知為前明

賜物。國中有〈東坡詩集〉，知王不但寶其硯矣。南砲台間有碑二，一正書，剝蝕甚微，奉書造三字，一其

國學書，前朝嘉靖二十一年建，惟不能盡識，其筆力正自遒勁飛舞。使院敷命堂後，舊有二傍，一書前明

使姓名，洪武五年，封中山王察度，使行人湯載永樂二年，封武寧，使行人時中。厥後經洪熙正統景泰歷有

封典。凡十五次，二十七人，清康熙乾隆間，凡四次，共八人。（下略）

(二)立莊記〈琉球博物館〉：「『琉球』博物館，保存的珍品遺蹟，竟多半是『中國』的文化，我們這一代負有

承先啓後，繼往開來，大責重任的黃帝子孫，中華兒女，面對祖先的遺產，真有無可言宣的愧怍。琉球博物館，位於沖繩的文化中心首理(Shuri)的市區。……最先映入眼簾的，是縣掛館門的『琉球博物館』漢字招牌。一種親切之感，油然而生。覺得此時此地，唯有中國學生面上有光了。（中略）館內陳列的盡是中國藝術家（也許不是第一流）的書畫墨寶。如壬午孟夏中山殷元良畫竹、山水、鳥獸，也有不少琉球『名家』的作品，如摹擬王右軍的草書，王維的詩畫，素質雖差，數量極豐。另一棟長廊，陳列著中國古代的銅器，有崇禎九年的鐘鼎，乾隆年間的碉堡模型（類似近代的兵棋演習，攻防計畫）。其他如瓷器、陶器、樂器、骨董、古玩……收藏極多，頗具考古價值。可見琉球人對中國藝術的欣賞、探索、研究，曾極一時之盛。除此而外，蒐集最多的，要算是大漢天朝派到琉球安撫視察的欽差大臣賜贈當地官員（藩王）的匾額和對聯了。記得有鄭嘉訓題的『春入畫堂流喜色，花飛玉座有清香』。道光歲壬午福州林鴻年題：『山中著作精神壽，海外因緣翰墨親』。牆壁上遍懸著精金美玉，霽月風光」。錦州李鼎元題：『此地有崇山峻嶺，茂林修竹；其人如諸如此類的頌詞，其簡直是琳瑯滿目，洋洋大觀，使我們在海外，與古人作一次心靈的默契，總算不虛此行了。如今，凡是到過沖繩的人，都能體會到大漢聲威在彼邦的沒落，取而代之的是大和民族的文化，與美利堅民族的物質文明。在沖繩的市面上，也許可以看到幾家『中華料理』，以及『貿易行』、『斡旋店』等漢字招牌，在鄉村裡，也許會發現作為地界標誌的『石敢當』；然而，那算得了什麼！兩百三十年前，我們的文化鬥士，曾在這塊蠻荒的土地上，播下了種，努力耕耘過，也曾讓這些種籽發芽、滋長、茁壯、開奇葩、放異彩，光芒萬丈。曾幾何時？花朵凋謝了，田園荒蕪了。往復思之，不禁黯然神傷。」根據上述紀錄，琉球人士，寶藏我國名家墨跡，既如是之多，市廛鄉村，招牌石刻，均用漢字，其間必有善書之士，誕生其地，惜未及詳考爾。

(三)吳宗珍記〈琉球昨日與今日〉…宗珍僑居琉球五年，將見聞與感想告諸國同胞，茲摘錄其文物與中國關係者：

「筆者曾參觀數次的首里博物館，在入口處一幅製於一百五十年前的八摺小屏風上，我清晰地看到了昔日那霸，首里王宮，及護國，崇光等全景，首里宮建於琉球黃金時代，（一五五四年）宮前有牌坊名首里門。一五七九年，我國冊封使者來琉球時御賜「守禮之邦」匾額一幀，琉王將該匾懸於首里門上，易名為「守禮門」，一九四五年美軍攻沖繩時，首里宮整個被炮火所毀，蕩然無存，惟有這守禮門及其前端的一堵城門屹立無恙。戰前琉球寺廟，為數甚多，後多毀於戰火，其中倖者，只有金武境內的觀音寺。至於過去各寺所用的鐘，如今倒有十餘口存於首里博物館內。館內尚有不少中國文物，如中文寫的王譜「中山世鑑」中文匾額，關羽像，道光花瓶，同治玻璃碗，及百餘年前之中風瓦罐，說明了早年琉球文化與我國的關係。」琉球大學圖書館有一部華美變態，附有明清兩代往來於我國與琉球之間的中文公文，據說其中許多文件，我國早已失傳。

另外，何毓衡〈琉球采風錄〉記有，首里舊都歷史遺蹟除了「守禮之邦」碑坊之外，歷史遺蹟不多。首里有博物館一所，陳列物品中，能夠啓發人追念她與中國文化及外交淵源者不少。過去琉球歷代王室工於中國詩文書畫的成績，也令人折服。

第四節　流傳歐美中國書藝的略述

美國珍藏的中國書藝　我國流傳歐美的名家書法，不知始自何時？更不知存有有多少？作者未出國門一步，自難推測；但父老相傳，八國聯軍之役，北京首都被破，宮庭珍藏之古物書畫，頗有為外人劫奪者。不知彼邦博物

院等處，有陳列者為何種書藝？其已陳列者為何種書藝？清末傳教士來華者，頗有愛好中國書畫，或搜購書畫，或求當代人墨寶者，不知現尚有存在否？法國巴黎向有販賣中國書畫之古玩舖，民間有以懸掛中國書畫為榮譽的，此雖為作者個人的退想，但歐美人士愛好中國書藝，有不可否認的事實，如英人斯坦因發掘我國西陲的漢晉流沙墜簡，及法人伯希和英人斯坦因先後搜取敦煌石室唐人手書佛教經典，載回彼國，此則信而有徵者也。宋政和張擇端所繪「清明上河圖」，是一幅中外馳名的古畫，台北市書舖據以影印，董作賓原序云：「……在國外曾見紐約博物館收藏三種，私人收藏有兩種。在芝加哥時，所見美友孟義君所藏一本最完全，但截去題跋，僅最後上方有『秘府』印，作葫蘆形，曾將全卷攝留影片，因以元秘府本名之。」足徵美國人愛好中國書畫，不讓英法。昔年我國曾以故宮博物院珍藏之古書畫，載往美國，開館陳列，在華盛頓紐約市等參觀之眾，有四十六萬五千三百餘人，讚美之深，出乎國人預料之外，彼邦人士愛好我國書藝之殷切，益為明顯。《文星》雜誌載李霖燦記美國人顧洛阜氏之收藏一文錄下：「去年秋天紐約收藏家顧洛阜(John m. Cnawford, JR)，在有名摩爾根館中開了一個大規模的中國書畫展覽會，出品八十四件之多，大部份都是得之於我國王文伯，王氏從長春收來的。二次世界大戰結束時候，有一批故宮的書畫，由溥儀手中散出，顧氏收藏特點，以五代宋元的書為多，大部王氏收購了一些，輾轉歸入顧氏收藏之。……顧氏收藏的第二項特點，是對我國法書的賞識，……觀他收藏的模唐太宗書前代君臣語錄，和南宋御書扇面，及楊妹子書件，還有耶律楚材的送劉滿詩，鮮於樞寫的石鼓歌，趙孟頫書詩，和姚綬文字飲書畫卷等。……看其所採集之質量，不但在西方個人收藏中首屈一指，就是把西方各大博物館包括在內，也無可比擬。近年來西方學者，對我國文化的鑽研認識日深，由中國書的愛好，漸漸體會到中國書畫二者關係之密切，所以有人把西方人注意中國的法書，當作他們在這方面進步的一項標誌。」

附顧氏展品全目（書法部）

1. 唐太宗書前代君臣語錄屏風
2. 米芾書詩
3. 傳黃庭堅書寒山龐居士詩
4. 傳黃庭堅書廉頗藺相如傳
5. 南宋御書扇面
6. 楊妹子書扇面
7. 傳南宋理宗御書扇面
8. 耶律楚材送劉滿詩
9. 鮮於樞書韓愈石鼓歌
10. 趙孟頫書右軍四事墨跡
11. 姚綬文字飲書畫卷
12. 法若真草書畫讚

敦煌藝術播揚美國　中外畫報美國一〇七期美國聖若望大學為紀念中華民國國父孫中山先生百年誕辰起見，於一九六五年十一月五日至十二月四日止，在該校舉行敦煌壁畫，及歷代碑拓與當代書畫展覽，使美國人士得以共同欣賞我國一千六百多年的佛教藝術，其有助於中美文化交流者，可謂至大。

英國收藏的中國古代藝術品　紐約出版的藝術雜誌，每期以將十頁的篇幅，專題報導英國收藏的中國古代藝術品，五十三年十二月十三日《中央日報》譯載《中央星期》雜誌，據報：「中國古代藝術品，為英國的博物館、畫廊、私人等收藏的數量相當大，諸如英國的東方美術館，倫敦大英博物館，漢萊市立美術館，威靈頓美術館等處，都是以蒐藏中國古代藝術品而聞名的。私家則以塞吉維克、戴威德等人為最。」原文節譯，附商代漢文宋代明代等銅器白玉雕像漆器，未見書法，惟說塞收藏的一件，刻有文字的銅器，是一件酒罇。又塞氏收藏的一件銅器，在寬闊的內部，所刻的文字中，可發現那是周代以前的器物，是在安陽發現的銅器之一。塞氏所藏，雖未說明有無墨書古跡，而銅器所刻亦為我國遠古之文字，為寶貴之藝術作品，例如故宮博物院珍藏之散盤銘，內有古茂文字，已揭供世人臨摹也。民國五十四年十二月十二日《中央日報》載竺符撰《西藏雜拾》一文，末有拉薩大招前，有兩塊唐代碑石，文字已經剝蝕無存，後在英倫皇家博物院內，看到一碑之古文抄本。民國五十三年十一月十六日《中央日報》載有王嗣佑的阿根廷總統訪問記，內有讚賞我傳統藝術一則：「伊里亞總統對中國傳統的藝術文化，特別表示讚揚。他說『中國的至外國元首宮殿，想亦有我國文藝的陳列，

藝術與文化，是對世界文化的一種特別貢獻，它是永恆的，易於接受的，我們對中國的文化藝術很欣賞，而且盡力維護他們。」的確，在他的總統府中，便擺陳有若干中國的古瓷和字畫。」〈中外畫報〉一〇四期，載有〈中美文化交流〉一則：「中華民國國立歷史博物館，為慶祝美國聖若望大學新廈落成，及宣揚中國文化藝術，特徵我國當代名家于右任張大千等書畫四十件，贈與該校，作為該校亞洲學院研究中國傳統藝術之參考。」以大量書畫，贈送美國大學，供作研究資料，似尚初見，可稱為現代國民文化外交之一。

調查海外流傳的中國書畫珍品

我國書畫珍品，流傳外國，為時已久，為數極夥，國人雖朝夕夢想，苦於不明現藏何處？無由得見。河北徐水袁同禮為我國圖書館專家，久居歐美，在各國圖書館卡片中，見有中國書名，輒加紀錄，已有豐富的收穫，不幸於去年逝世，未能完成厥志，實為我國的重大損失。近閱〈傳記文學〉八卷二期，載袁澄撰〈勞碌一生的父親〉一文，據說：「父親著手編纂的〈海外中國藝術珍品目錄〉已步入白熱化的準備時期，他的工作，較往年還要緊張，也許父親對此書的期望，較任何其他著作都大；因為此書記載我國流散海外藝術的分布，可留一有價值的紀錄。」守和生前有此宏願，不嫌辛勞，奔波歐美之間，植基深厚，已有積稿，繼起有人，不難成書，公之於世，影響後學，實匪淺鮮。歐洲方面德、法、英、比等國，積年收藏，為數可觀，其圖書館中，藏有我國藝術珍品；尤其在亞洲方面，日本南韓琉球等，原為同文之國，早與我國通商，尚望旅外熱心好學之士，步武前賢，詳加調查，完成守和未竟之志，庶久藏海外藝術珍品，國人亦得共見共聞，計及久遠，更屬需要。

引用書目（依筆劃為序）

天瓶齋書畫題跋　張照

天際烏雲帖考　翁方綱

天壤閣雜記

太平御覽　李昉

文氏族譜

文獻通考　馬端臨

日知錄　顧炎武

王右軍年譜　魯一同

王羲之外傳

古今書評　袁昂

台灣中部碑文集成

台灣教育碑記

台灣通史　連雅堂

台灣通志　連橫

四友齋書論　何良俊

四部總錄藝術編　丁福保等

四體書勢　衛恆

左文襄公家書

民國十五年以前之蔣介石先生

玉台書史　厲鶚

玉雨堂書畫記　韓泰華

玉燕樓書法　魯一楨等

用筆九法圖　卓君庸

石室秘寶

石鼓文考　李中馥

石濤上人　日人松島衛
　　　　　葛建時譯

再續三十五舉　姚晏

好古堂家藏書畫記　姚際恆

字學及書法　韓非木等

字學憶參　姚孟起

安吳論書　包世臣

式古堂書畫彙考　卞永譽

朱卧庵藏書畫目　朱之赤

池北偶談　王士禎

米字格九宮格使用法　平谷

行草神韻　陳公哲

珊瑚網　汪砢玉

癸巳存稿　俞正燮

秋園雜佩　陳貞慧

美術叢書　中華叢書委員會

苗栗縣志　沈茂陰

衍極　鄭杓

負暄野錄　陳槱

述書賦　竇泉

述書賦注　竇蒙

重修台灣府志　周元文

重修鳳山縣志　王瑛曾

香祖筆記　王士禛

容齋隨筆　洪邁

悦生所藏書畫別錄　闕名

書小史　陳思

書史　米芾

書史會要　陶宗儀

書林藻鑑　馬宗霍

書法大成

書法正宗　蔣和

書法正傳　馮武

書法約言　宋曹

書法秘訣　蔣和

書法教材　陳公哲

書法通釋　平谷

書法雅言　項穆

書法歌訣　宗孝忱

書法粹言

書法叢談　王壯為

書訣

書品　庾肩吾

書後品　李嗣真

書苑菁華　何延之

書訣

書畫史　陳繼儒

書畫目錄　王惲

書畫所見錄　謝堃

書畫金湯　陳繼儒

書筏　笪重光

書概　劉載

書道全集　日本平凡社

書箋　屠隆

書影擇錄　周亮工

書論選粹　書法研究會

書學史　祝嘉

書學源流　張宗祥

書學緒聞　魏錫曾

書學邇言　楊守敬

書譜　孫過庭

書斷　張懷瓘

書藝　程笙田

海岳名言　米芾

海東金石苑　劉燕庭

草書書通論　劉延濤

涷水記聞　司馬光

國朝先正事略　李元度

國學講話　王淄塵

梁氏筆記三種　梁章鉅

梅道人遺墨　吳鎮

淡水廳志　陳培桂

清一統志台灣府

清內府藏刺繡書畫錄

清代美術　丁念先

清代徵獻類編　爰懋功

清代學術概論　梁啓超

清史　張其昀

清史列傳　中華書局

清朝文獻通考

清秘閣　張應文

清朝通典　敕撰　清高宗

清朝通志　敕撰　清高宗

清朝野史大觀　小橫香室主人

清朝畫徵錄　張庚

清稗類鈔　徐珂

清儀閣題跋　張廷濟

清鑑　錢基博

淵鑑類函　清康熙敕撰

習字研究　佘曼倩

通志　鄭樵

通典　杜佑

雪堂墨品　張仁熙

雪盦隨筆　張目寒

寒山帚談　趙宧光

寓意編　都穆

敦煌學概要　蘇瑩輝

敦煌藝術　勞榦

景教碑考　馮承鈞

曾文正公日記

曾文正公全集

曾文正公家書

湘管齋寓賞編　陳焯

筆史　梁同書

華陽國志

評書帖　梁巘

鈍吟書要　馮班

鈐山堂書畫記　文嘉

雲林縣採訪冊　盧德嘉

雲煙眼錄　周密

須靜齋雲煙眼錄　潘遵祁

飲冰室文集　梁超

廈門志　周凱

新竹新志　畢慶昌

新竹縣採訪冊　陳朝龍

愙齋集古錄　吳大澂

碑帖集成第二輯　高鴻縉

碑帖集成第三輯　平谷

碑傳集　錢儀吉

碑傳集補　閔爾昌

蜀中名勝記　曹學佺

蜀中名勝記　曹學佺

資治通鑑　司馬光

圖繪寶鑑　夏文彥

夢溪筆談　沈括

寧波府志

彰化縣志　周璽

漢學師承記　江藩

漫堂書畫跋

綱鑑易知錄　吳楚材

語石　葉昌熾

說文解字註

鳳山縣志　陳文達

履園叢話　錢泳

廣藝舟雙楫　康有為

澎湖記略　胡建偉

澎湖續編　蔣鏞

澎湖廳志　林豪

篆學指南　趙宧光

緣督廬日記　葉昌熾

諸羅縣志　周鍾瑄

論書法　王宗炎

墨池編　朱長文

鄭堂札記

墨林今話

墨緣彙觀錄　蔣寶齡

墨藪　韋續

墨林今話　松泉老人

痙鶴銘考　汪士鋐

葛瑪蘭志略　柯培元

賴古堂書畫跋　周亮工

學古編　吾丘衍

寰宇訪碑錄　孫星衍

歷代名人年里碑傳總表　姜亮夫

歷代名人年譜　吳榮光

歷代名將傳　黃道周

歷代書畫舫　張丑
翰林要訣
翰林禁經
頻羅庵書畫跋
頻羅庵論書　梁同書
臨池心解　朱和羹
臨池管見　周星蓮
曝書亭書畫跋　米彝尊
藝舟雙楫　包世臣
辭海
辭源　陸爾奎等
　舒新城等
寶山縣志
寶章待訪錄　米芾
蘇米齋蘭亭考　翁方綱
蘇東坡全集

續三十五舉　桂馥
續文獻通考
續修台灣府志　余文儀
續書法論　蔣驥
續通志　同上
續通典　敕撰
續碑傳集　繆荃孫
續資治通鑑　畢沅
蘭亭考　張彥遠
蘭亭記　何延之
聽颿樓書畫記　潘正煒
聽颿樓續刻書畫記　陳燁
讀史方輿紀要　顧祖禹
讀漢碑　俞樾

跋

《書學闡微》為寶山王豐穀先生最後之遺著，都凡五十萬言，分十四章八十節，誠有關書學之鉅著也。先生逝世，忽已十年，友好擬所以紀念之者，商諸其懿親朱君鍾祺。鍾祺本擬作紀念，籌思至再，未見其宜，亦不欲作僧道誦經之俗套，最後決定斥資印刷先生之遺著，囑余為之審閱。先生為積學著名之士，長余十餘歲，余向以晚輩之禮事之，先生雖謙遜不遑，然鄉黨序齒之例，不可廢也；況余於書學，完全為門外漢，故先生生前堅邀作序，不得已以跋語允之。此一鉅著，行將問世，不能不踐前約。

細閱先生之作，余實不敢置一詞，雖依一般出版物，編之下例係以章，而此作編之下即為節，乃易編為章，餘悉仍其舊，保存原作之全貌，學者讀此書，即足以想見先生窮十餘年之精力，撰成此書之深遠意旨。並願一陳余讀此書之若干感想：

第一，愛國精神。先生自述其撰述此書之動機，有云：

中華民國五十年，日本教育書道聯盟代表團來台訪問，團員中有人對中國書法，頗有狂妄批評，至謂「再過二十年後，中國將到日本學書道。」此語雖屬譏諷，對我實不啻當頭棒喝。於是我國書家及文藝界，咸思挽救危機，或大聲疾呼，喚起注意；或撰文闢其謬妄，迭載各地日報雜誌。……但如何鼓勵青年學子

群起學習？社會人士如何方能愛好書藝？在過渡時期，根本的培養，尚有積極討論的必要，此本書之所由作。

觀此，可知先生之撰本書，乃抵抗日本書道對我之侮辱，而思所以挽救書道日趨下遊之危險。先生為傳統的文人，其人格中，有三不可侮：一曰國家獨立之國格不可侮，二曰我國固有之優良文化不可侮，三曰個人之人格尊嚴不可侮。抗日戰爭中先生任職正中書局上海發行所，淞滬淪陷，奉命留上海，與敵作文化鬥爭，或謂先生誠篤君子，作地下鬥爭非所宜，先生竭力否認；終被敵人拘捕，擄掠至慘，囚三閱月，終無一言，此為國犧牲之人格也。在播遷來台期中，先生盡心盡力將應遷各物，分運來台；或謗之，先生竭力抗辯，澄清後，毅然去職他就，此人格之不可悔。其不辭辛苦，歷十四年而成本書，即我國優良文化之不可侮。

第二，我國獨有文化之維護。書法為我國獨有之藝術，世界各國大多數都有文化，但未聞成為一種藝術而著稱於世者，如英、德、法等國，其著稱列於世界名著者多，但未聞其文字的書寫為藝術而被人欣賞，被人尊崇。即以日本而言，其書道的藝術為漢字，而非彼邦之片假名，日本書道中人固無以善書片假字而成名者。此項我國獨具之文化遺產，後者子孫，應如何繼承先業而予以發揚光大，豈可任其窳劣，見笑於外邦！故本書對於我國先世書法藝術家，列舉史實稱道不已，即所以鼓勵思古之幽情，奮其自發的努力，使我國此項藝術，永遠人才輩出，居於領導地位，不為外人所恥笑。政治大學客座教授郎豪華先生於其任滿返國，得孔子七十七世嫡孫書法，喜不自禁，視若拱璧。外人猶知推崇中國的書法藝術，而況國人！

第三，人格修養之提倡。先生認為學習書法，為入門之重要途徑。凡習字，必先端坐，澄清思慮，面對所擬臨摹之碑帖，專心一意，如侍嚴師，如對古聖，然後觀清其點畫，審視其間架。此為習字者必須具備之條件，亦即正心一境界何由而得？先生論人格修養之重要，任何人都知道。但是古人論人格修養之起點，為正心誠意，此誠意者，必以善書片假字而成名者。人格修養之重要，任何人都知道。但是古人論人格修養之起點，為正心誠意，此

誠意之實踐。古人又云：靜而後能安，安而後能慮，慮而後能得。學書者必須下此功夫，始有成就之希望。凡

此，都是合乎人格修養的步驟。故自來書法家，極大多數為正人君子，其書法有成就而人格有玷污者，如秦之

李斯，元之趙松雪等，先生雖稱其書藝，而力斥其作為，大義之所在，絕不放鬆，實為本書精義的一部分，讀

者萬不可忽略此點。

或謂書法而能成家，必具相當的天賦。先生不否認天才對書藝的重要性，但認為痛下功夫，乃是書藝成家

的必要條件，天才不過有助於書藝的進步而已。王羲之是古今認為楷草行書的書聖，其居蘭亭而習字，池水盡

黑；僧智永，為羲之七世孫，其書法亦著稱於世，有人認為是逸少的後身，其書法的造詣，實由苦練而來，其

所使用的殘筆，達數簍之多，足見其用力之勤。此先生鼓勵學書之用心深處，如有志於學習書藝，萬不可以天

資少遜，而灰其意志。

根據先生的統計，古代名書法家，年逾耄耋者，故其結論？習字是老年人的最好運動。寫字須指力，本書

亦一再論及，其言與黃克強先生如出一轍，先生固未嘗知克強先生之論書高見。按克強先生對古代書法家曾作

批評，如對蘇東坡的字，認為指力不足，故字雖佳而嫌柔弱，故克強先生認為寫字應習拳術。書法與拳術相通，

此為克強先生之創見，蓋先生曾入泮而又精技擊，故能有此創見。先生為文弱書生，不習拳術，但能認識指力

之重要，足證先生對書道研究之深。

我國書法名家，都出生於文人學士，但先生發現武人對書法不僅有學習的必要，且對軍事作戰有其影響。

因列舉張桓侯飛、李衛公靖、岳武穆飛等為例，曾文正公在軍事倥傯中，不廢其習字。習字必對間架氣勢，先

有通盤計劃，即所謂成竹在胸。作戰的高級指揮官，對全盤戰局，必須先有計劃，然後按步實施，臨機應變。

故先生認為習字有助於戰爭的實施，武人實宜學書。

我國重男輕女，女子以無才為德，先生否認之，認為習字的第一步工夫為靜，女子性靜，正宜於學書。因列舉歷史上成名的女書法家，以鼓勵女子學習書藝。惟先生對清末民初之女書法家，未及桐城吳芝瑛，實為遺憾。吳芝瑛善書法，蒼勁中有秀逸氣，時人有超八怪之譽。自與石門徐自華女士合力義葬革命女傑秋瑾於西湖，親題嗚呼鑑湖女俠秋瑾之墓的碑文，並親撰秋瑾傳，坊間曾為流傳，由此義聲震天下。滬西曹家渡有「小萬柳堂」橫額，亦吳女士所親書，萬柳堂即吳氏與其夫婿廉南湖之寓所，小萬柳堂為其別墅，此或為先生所未見聞，故特為補述之。又民國書法家，似未見譚組安、吳稚暉、沈尹默、鈕永建、戴季陶諸氏。組安先生氣度恢宏，勳業彪炳，其書法宗顏魯公，臨麻姑仙壇記殆千餘遍；稚暉先生精篆字，以隱逸著於時，而不忘家國之憂與革命大業，尹默先生與惕生先生皆精書法。勝利還都後，同與吳稚老鬻書滬上，稱為三傑。戴先生書法為勳業所掩，實則戴氏書宗孟頫，後以國父建國大綱為範本，書體一變，近年中央黨史史料編纂會曾印戴先生墨蹟多種，此則為先生所未及見耳。

本書特列傭、工、商各界之書法名人，其意蓋謂習書寫字，並非文人學士之專業，即傭、工、商各界人士，如有志於書藝，照樣可以有良好的成績，照樣可以成書法家，要在其興趣所在與肯下功夫而已。其鼓勵書藝之學習，可謂無微不至。

本書用力最深處，是各省書家之分布與統計，其別有三：其一，專精書法者為一表；其二，兼擅書法與繪畫者為另一表；其三，各時代各地區之書法繪畫碑石名家為又一表。皆有統計數字，其資料取自二十五史與其他有關史料，在浩繁卷帙中，所有書家，一一記錄，然後表而出之。此為本書最突出之風格，亦以見其用力之勤與所下功夫之深。由此而得結論：吾國書法起於黃河流域，傳至長江流域與粵江流域，以次及於西南各省及台灣，台灣書家未提丘逢甲，以其作品流傳甚少之故歟？凡此皆發前人所未發，允推先生之創見。

本書最後一章，即第十四章，為書法流傳至國外的敍述，日本、韓國、琉球、越南等國家或地區，皆重視我國的書藝而學習成風，歐美人士亦多愛好我國書藝，求取寶藏者亦多。外國尚知學習中國書藝，珍藏中國書藝，而況國人！其發人深省，實有足多。

余知先生之名甚早，但識先生則在台灣。民國四十一年後，余受嚴譴，撰歷史人物以自遣，此正煮字療飢生活。其間多暇，時多暇晷，閒訪書肆，時先生正主啟明書局業務，遂多款談。其後又作鄰居，往來益密，更佩先生在書藝方面之努力。五十六年新正，應張雲繡先生之約，同往敍談，先生固清健無異狀。不意竟在此時，突患心臟病，急救無效而溘逝。同出而不能同歸，回憶往事，悲不自勝。茲檢閱其原文，不啻坐對故人，而先生之墓木將拱矣。悲乎！

六十六春正月，瀛東蔣君章記於芙蓉書屋

書學闡微／王豐毅著 -- 初版. --
臺北市：臺灣商務, 2003 [民 92]
面 ； 公分
參考書目：面

ISBN 957-05-1820-0(平裝)

1. 書法

942 92016586

書學闡微

定價新臺幣 560 元

著　作　者	王　豐　毅	
責任編輯	李　俊　男	
美術設計	吳　郁　婷	
校　對　者	董　倩　瑜	
發　行　人	王　學　哲	

出　版　者
印　刷　所　臺灣商務印書館股份有限公司
臺北市 10036 重慶南路 1 段 37 號
電話：(02)23116118 ‧ 23115538
傳眞：(02)23710274 ‧ 23701091
讀者服務專線：0800056196
E-mail：cptw@ms12.hinet.net
網址：www.commercialpress.com.tw
郵政劃撥：0000165 － 1 號
出版事業　局版北市業字第 993 號
登 記 證

‧ 2003 年 11 月初版第一次印刷

ISBN 957-05-1820-0 (平裝) 57720000

100臺北市重慶南路一段37號

臺灣商務印書館　收

對摺寄回，謝謝！

傳統現代　並翼而翔

Flying with the wings of tradition and modernity.

讀者回函卡

感謝您對本館的支持，為加強對您的服務，請填妥此卡，免付郵資寄回，可隨時收到本館最新出版訊息，及享受各種優惠。

姓名：＿＿＿＿＿＿＿＿＿＿＿＿＿＿　性別：□男 □女

出生日期：＿＿＿年＿＿＿月＿＿＿日

職業：□學生 □公務（含軍警） □家管 □服務 □金融 □製造
　　　□資訊 □大眾傳播 □自由業 □農漁牧 □退休 □其他

學歷：□高中以下（含高中） □大專 □研究所（含以上）

地址：□□□＿＿＿＿＿＿＿＿＿＿＿＿＿＿＿＿＿＿

＿＿＿＿＿＿＿＿＿＿＿＿＿＿＿＿＿＿＿＿＿＿＿＿

電話：（H）＿＿＿＿＿＿＿＿＿（O）＿＿＿＿＿＿＿＿

E-mail: ＿＿＿＿＿＿＿＿＿＿＿＿＿＿＿＿＿＿＿＿

購買書名：＿＿＿＿＿＿＿＿＿＿＿＿＿＿＿＿＿＿＿＿

您從何處得知本書？

□書店 □報紙廣告 □報紙專欄 □雜誌廣告 □DM廣告

□傳單 □親友介紹 □電視廣播 □其他

您對本書的意見？ （A/滿意 B/尚可 C/需改進）

內容＿＿＿＿ 編輯＿＿＿＿ 校對＿＿＿＿ 翻譯＿＿＿＿

封面設計＿＿＿＿ 價格＿＿＿＿ 其他＿＿＿＿

您的建議：＿＿＿＿＿＿＿＿＿＿＿＿＿＿＿＿＿＿＿＿

＿＿＿＿＿＿＿＿＿＿＿＿＿＿＿＿＿＿＿＿＿＿＿＿

＿＿＿＿＿＿＿＿＿＿＿＿＿＿＿＿＿＿＿＿＿＿＿＿

臺灣商務印書館

台北市重慶南路一段三十七號　電話：（02）23116118．23115538

讀者服務專線：0800056196　傳真：（02）23710274．23701091

郵撥：0000165-1號　E-mail：cptw＠ms12.hinet.net

網址：www.commercialpress.com.tw